Art&Economy

Herausgegeben von
Zdenek Felix, Beate Hentschel & Dirk Luckow

Ein Gemeinschaftsprojekt der Deichtorhallen Hamburg
und des Siemens Arts Program

Ausstellung vom 1. März 2002 – 23. Juni 2002
in den Deichtorhallen Hamburg

Mit Unterstützung durch NORDMETALL,
Verband der Metall- und Elektro-Industrie e.V.

Hatje Cantz

Inhaltsverzeichnis

8 *Zdenek Felix, Michael Roßnagl*
Vorwort

Claude Closky
Karolina Jeftic — „I love Closky"

12 *Zdenek Felix, Beate Hentschel, Dirk Luckow*
Einleitung

Hans-Peter Feldmann
Jürgen Patner — Eine Firma. Eindrücke von der Arbeit des Fotografen
Hans-Peter Feldmann

Andreas Gursky
Thomas Seelig: Die fotografische Erfahrung der Waren

Öyvind Fahlström
Jane Livingston — Projekt für Art and Technology,
Los Angeles County Museum

24 *Wolfgang Ullrich*
Der Kreislauf von Kunst und Geld. Eine
kleine Ökonomie des Antiökonomismus

General Idea
A. A. Bronson — Copyright, Cash und Kanalisierung der Massen:
Kunst und Wirtschaft im Werk von General Idea

32 *Dirk Luckow*
Von (un)denkbaren Kooperationen zwischen
Kunst und Wirtschaft: „Wirtschaftsvisionen"

Louise Lawler
Carolina Jeftic — Bilderreiche: Ein Blick auf die Oberflächen
von Kunst und Wirtschaft

Liam Gillick
Content

Masato Nakamura
M

50 *Michael Hutter*
Kunst zeigt Macht

RothStauffenberg
Vanessa Joan Müller — RothStauffenberg: Zehn nach zehn

Zhou Tiehai
Stephanie Tasch — Die Notierung des „Zhou"

Atelier van Lieshout
Anja Casser — Interview mit Joep van Lieshout

70 *Cynthia MacMullin*
Der Einfluss binationaler Ausrichtung auf die
Kunst und Wirtschaft des heutigen Mexiko

Malika Ziouech
Alle für Arbeit

Manuela Barth/Barbara U. Schmidt (LaraCroft:ism)
Gislind Nabakowski — „Catch Your Nature!". Zum Projekt „LaraCroft:ism"

78 *Gérard A. Goodrow*
Inspiration und Innovation. Zeitgenössische
Kunst als Katalysator und Hüter
der Unternehmenskultur

Daniel Pflumm

Matthieu Laurette

90 *Susan Hapgood*
Gemeinsame Interessen: Finanzielle
Abhängigkeiten in der zeitgenössischen Kunst

Accès Local

98 *Sumiko Kumakura*
Privatwirtschaftliche Kunstförderung
in Japan

Harun Farocki
Antje Ehmann — Was los ist. Fünf Filme von Harun Farocki

102 *Konstantin Adamopoulos im Gespräch*
mit Armin Chodzinski und Enno Schmidt
Sehnsucht und Qualitätsfrage

Martin Le Chevallier
„Wager 1.0"

112 *Beate Hentschel*
Art Stories: Kunst in Unternehmen

Andree Korpys/Markus Löffler
WODU 63 min. 2000

Irini Athanassakis
Die Option. Ein subjektiver Index zur Möglichkeit

Josef Sappler
Eva Horn — Crea-Tools und Looser

126 *Christophe Kihm*
Jeder an seinem Platz und das Soziale
bleibt bestehen

Swetlana Heger
Jennifer Allen — „Playtime"

136 *Mike van Graan*
Kunst, Kultur und die Privatwirtschaft
in Südafrika

Kyong Park
24620

Zhuang Hui
Heike Kraemer — Belegschafts-Souvenirs

146 *Michael Müller*
Kultur, ökonomisch gedacht

Clegg & Guttmann
John Welchman — Clegg & Guttmann

Bernard Khoury
Die Fiktion des Program Trading Development

Eva Grubinger
Krystian Woznicki — Eva Grubinger

158 *Zdenek Felix*
Museen und Kunstinstitutionen:
Über die Kooperation mit Unternehmen

Peter Zimmermann
2D/3D Corporate Sculpture

166 *Júlia Váradi*
Kunstförderung in Ungarn nach den
Umbrüchen von 1989/90

Bureau of Inverse Technology

168 *Andreas Spiegl*
We cannot not use it: The Cultural Logic

Plamen Dejanoff

Christian Jankowski
Ali Subotnick — Verkaufspunkt

180 *Helene Karmasin*
Kunst und Werbung

Santiago Sierra
Claudia Spinelli — Der Künstler als „Ausbeuter". Über Santiago Sierra

Art Stories – Dokumentation

194 *Ursula Eymold und Raimund Beck*
Umwege zur Kunst

200 Kunstkonzepte von Unternehmen

222 *Ursula Eymold*
Topografie der Kunst in Unternehmen

228 *Anja Casser*
Investieren in Kunst

232 *Raimund Beck*
Kunst für den Alltag: Auftragsarbeiten

234 *Raimund Beck*
Kunst als Statussymbol: Die Kunst
des Manager-Porträts

238 *Raimund Beck*
Bildende Kunst in der Werbung

241 Übersetzung und Anhang

Übersetzung/Englische Texte
Biografien der AutorInnen und Herausgeber
Ausgewählte Biografien und Bibliografien der KünstlerInnen
Leihgeber
Abbildungsnachweis
Teilnehmende Unternehmen
Firmenpublikationen und Corporate Art Sites
Dank
Impressum

Vorwort

Offenbar gibt es viel Diskussionsstoff, geht es um das Verhältnis von Wirtschaft und Kunst. Die Debatten über privatwirtschaftliche Kunstförderung rühren schon daher, dass sich die ökonomischen Bedingungen des Kunstbetriebs durch finanzielle Kürzungen der öffentlichen Hand gewandelt haben. Hinzu kommen die Frage nach der Rolle der Unternehmen in einer Weltwirtschaft, die den Alltag der Menschen immer stärker prägt, und die lange Tradition des Umgangs mit Kunst in den Unternehmen. Diese Faktoren können heute nicht mehr getrennt voneinander gesehen werden, will man das Verhältnis von Kunst und Wirtschaft bestimmen.

Die Ausstellung „Art & Economy" nimmt eine solche Standortbestimmung vor. Sie lädt zur Überprüfung jenes Verhältnisses ein und macht damit sowohl Widersprüche als auch Annäherungen sichtbar.

Heute betätigen sich so viele Unternehmen wie nie zuvor in der Kunstförderung; das „International Directory of Corporate Art Collections" etwa listet auf über 500 Seiten Hunderte von Firmen auf. Inwiefern hat sich das unternehmerische Verständnis von Kunstförderung geändert? Nicht weniger interessierte es, welche künstlerischen Formen der Auseinandersetzung mit der Wirtschaft sich heute belegen lassen. Erst diese beiden Perspektiven zusammen ergeben eine, wie wir glauben, facettenreiche Darstellung des aktuellen Verhältnisses von Kunst und Wirtschaft.

Das Projekt Art & Economy fördert die Begegnung der traditionell getrennten Diskurse von Kunst und Wirtschaft. Die Beteiligung so vieler Unternehmen spiegelt das Interesse privatwirtschaftlicher Kulturförderer, ihre Aktivitäten öffentlich zu diskutieren. Die KünstlerInnen halten mit ihren Werken das Diskussionsfeld offen.

Die Zusammenarbeit zwischen den Deichtorhallen, einer Ausstellungsinstitution, die als GmbH auch betriebswirtschaftliche Kriterien berücksichtigen muss, und dem Siemens Arts Program bietet beiden Seiten die Gelegenheit, auch die eigene Tätigkeit in Auseinandersetzung mit der Kunst beziehungsweise mit der Wirtschaft zu reflektieren.

Zum Gelingen dieses Gemeinschaftswerks haben viele beigetragen, denen an dieser Stelle gedankt sein soll. Zunächst gebührt unser Dank den Leihgebern der Ausstellung: allen Künstlerinnen und Künstlern, die sich mit ihren Arbeiten beteiligten, sowie den zahlreichen Unternehmen, die uns Einblick in ihre kulturellen Aktivitäten gaben. Danken möchten wir weiterhin allen, die halfen, die Ausstellung zu realisieren: Robert Balthasar, Raimund Beck, Anja Casser, Ursula Eymold, Karolina Jeftic, Heike Kraemer, Angelika Leu-Barthel, Imke List, Doris Mampe, M/M (Paris), Simone Schmaus, Katja Schroeder, Annette Sievert, Karolin Timm, Rea Triyandafilidis, Rainer Wollenschläger und Daniela Zahnbrecher. Schließlich gebührt unser Dank unserem Förderer, dem Arbeitgeberverband NORDMETALL, Verband der Metall- und Elektro-Industrie e. V., ohne dessen großzügige Unterstützung Ausstel-lung und Katalog nicht hätten realisiert werden können. Das Interesse, das dieser Verband, dem rund 300 Firmen angehören, unserem Ausstellungs-projekt entgegenbrachte, ist ein weiterer Beleg für die gesellschaftliche Virulenz und Aktualität von „Art & Economy".

Zdenek Felix, Deichtorhallen Hamburg
Michael Roßnagl, Siemens Arts Program

„I love Closky"
KAROLINA JEFTIC

Claude Closkys Arbeiten scheinen auf den ersten Blick
die radikale Affirmation einer hypertrophen (Freizeit-)
Industrie darzustellen. Angst vor der Leere des „ennui"
einerseits und die Überforderung durch ein Über-
angebot an Beschäftigungsmöglichkeiten andererseits
markieren die Pole jener modernen Kultur der Zer-
streuung, die Closky zum Gegenstand seiner Bücher,
Collagen, Filme und (Video-)Installationen macht.
Zeitschriftenwerbungen und Fernsehsendungen liefern
ihm das Material für seine Produktionen, die nicht
etwa einem ästhetischen Programm folgen, sondern
ökonomischen Prinzipien und Strategien wie Effizienz
und Serialität.

Claude Closky ist pragmatisch, er verwendet das, was
ihm alltäglich unter die Hände und Augen kommt,
seien es Werbeslogans oder Pappkartons. So erscheint
es nur logisch, dass seine zweite Produktionsphase
nach 1989 mit einem Medienwechsel verbunden ist:
Closky gibt die Malerei auf und wendet sich dem
Zeichnen zu, dann der Fotografie und dem Film.
Dabei lässt er die Idee der Skizze als dem direkten
und effizienten, weil schnell erstellten Ausdruck einer
künstlerischen Vision ins Leere laufen und untergräbt
damit gleichzeitig die zur Schau gestellte Wirtschaft-
lichkeit seines Tuns. Closkys Zeichnungen sind, so
der Künstler in einer Selbstbeschreibung, Ausdruck
seiner Untätigkeit: „Ich frage mich, was ich bloß tun
werde. […] Ich sage mir, dass ich wirklich überhaupt
keine Idee habe, und das ist mein Ausgangspunkt. Ich
werde zeigen, dass ich wirklich keine Idee habe. Und
ich nutze diese Unfähigkeit, irgendetwas zu tun, um
etwas zu tun […]." (1) Aus diesen Worten spricht –
man kann nicht umhin, es zu bemerken – eine gewisse
Selbstverliebtheit, die für die Haltung eines Dandys
charakteristisch ist. Buchtitel wie „Tout ce que je peux
faire" („Everything I can do") oder der 1984 entwor-
fene eigene Firmenname „I love Closky" unterstrei-
chen diesen selbstgefälligen Zug in Closkys Auftreten.
Gleichzeitig aber sind seine Arbeiten – wie nicht zu-
letzt auch die in dieser Ausstellung gezeigte Collage
„1000 choses à faire" („1000 things to do") – mehr als
das Porträt des Künstlerindividuums Claude Closky:

Sie präsentieren allgemein gültige Skalen moderner
Existenzmöglichkeiten. Closky nimmt dabei sowohl
die eigene Künstlerexistenz als auch die Gesellschaft
in den Blick und besetzt dadurch eine Position, die
weder innerhalb noch wirklich außerhalb der Gesell-
schaft zu verorten ist. Auch hierin ähnelt er dem
Baudelaireschen Dandy, der sich zwar von der
Gesellschaft distanziert wissen möchte, diese aber
zugleich als Publikum braucht.

Closky vereint die Rolle des Mannes von Welt, der
um deren (ökonomische) Spielregeln weiß, mit der des
Künstlers, dem in idealistischer Verklärung immer
noch gerne Weltabgewandtheit als Existenz- und
Schaffensbedingung zugeschrieben wird. In einer
dandyhaften Pose, die sich notwendig unentschieden
zwischen Affirmation und Negation bewegt, zeigt er
die enge Verknüpfung von Kunst und Freizeitindustrie,
von (Künstler-)Individuum und Massengesellschaft.
Seine Position besticht dabei weniger durch Origi-
nalität als durch Radikalität in der medialen Umset-
zung. Eines von 1.000 Dingen, die man tun kann,
besteht darin, die anderen 999 Optionen aufzulisten,
die man eventuell auch noch verfolgen könnte. Eine
andere Möglichkeit ist die, sich zum Beispiel ein
Kunstwerk von circa 2 x 8 Metern anzuschauen und
sich dabei zu fragen: Ist das produktiv? Und, wenn
nicht: Macht es wenigstens Spaß?

1. „Ma petite entreprise. A conversation between
Olivier Zahm and Claude Closky", in: *Purple Prose*,
Nr. 7, Paris 1995, zit. nach Frédéric Paul, *Claude
Closky*, Paris 1999, S. 9.

¬ *Zdenek Felix, Beate Hentschel & Dirk Luckow*
Einleitung

Das Verhältnis von Kunst und Wirtschaft zum Thema einer Ausstellung zu machen erschien uns lange überfällig. Dafür gibt es verschiedene Gründe. Deutliche Anzeichen weisen darauf hin, dass viele Unternehmen die Kunst stärker in ihr Selbstbild einbauen: Die Firmen stellen Kuratoren an, fusionieren mit Museen zu Public-Private-Partnerships, bringen ihre Sammlungen in die öffentliche Debatte ein oder versuchen, Kunst über dekorative Zwecke hinaus als innovatives Potenzial innerhalb der Betriebe zu nutzen. Außerdem: Was staatliche Budgets nicht mehr hergeben, soll zunehmend die Wirtschaft leisten. So wird in der Politik bisweilen gefordert, die Unternehmen müssten sich das US-amerikanische Modell eines Corporate Citizenship zum Vorbild nehmen. Die Künstler reagieren hierauf sensibel. Wird dieser Wandel, über den man in der Kulturpolitik zurzeit debattiert, die zeitgenössische Kunst zwangsläufig verändern und sie dazu veranlassen, sich umzuorientieren? Haben die Künstler in Zukunft nicht mehr allein mit der Welt der Kunstinstitutionen zu rechnen, sondern verstärkt auch mit der der Unternehmen?

Betrachtet man die heutige Museumskultur, so erscheint die Einforderung eines von der privatwirtschaftlichen Kunstförderung abgegrenzten öffentlichen Raums überholt. Die meisten Museen, wenn sie nicht ohnehin auf private Gründungen zurückgehen, verbessern ihren Rang durch private Stifter, die als selbstständige Unternehmer die Kunst fördern. Spätestens in den achtziger Jahren des 20. Jahrhunderts ist offenbar geworden, wie werbewirksam die moderne Kunst das Publikum in Ausstellungen und Museen anzusprechen vermag. Damit wurde es für Unternehmen interessant, unabhängig vom Engagement eines einzelnen Mäzens Kunstförderung zu betreiben und diese direkter an das Unternehmen zu binden. Nach der Privatisierung der Museen erleben wir heute teilweise die Privatisierung der Kunsthallen und anderer bedeutender Kunstprojekte. Auch die Kunstvereine könnten bald stärker als bisher auf eine private Förderung angewiesen sein. Wird also auch die Kunst bald nur noch der Selbstdarstellung der Wirtschaft dienen oder Argumente für deren Existenzberechtigung liefern?

Die Ausstellung „Art & Economy" möchte vor dem Hintergrund solcher Einschätzungen andere Perspektiven des Verhältnisses von Kunst und Wirtschaft aufzeigen. Sie soll die Möglichkeiten der privaten Kunstförderung, ihre geistigen und materiellen Potenziale, aber auch deren Grenzen verdeutlichen und nicht zuletzt die „moralische" Verpflichtung der Wirtschaft gegenüber der Kunst als ein Feld öffentlicher Debatte betonen. Angesichts der Globalisierung und des beschleunigten Rhythmus ökonomischer Entwicklung, den die neuen Medien- und Informationstechnologien antreiben, erscheint uns die Wirtschaft heute mehr denn je als das alles bestimmende und durchdringende gesellschaftliche System. Die Sphäre der Kunst, die sich von jeher als unabhängig definiert, wird hierdurch gespalten. Das hat aber auch eine fruchtbare Kontroverse innerhalb der Kunst zur Folge, und diese Auseinandersetzung über die Gegenwart wirft Fragen auf nach einer möglichen neuen Rolle der Kunst für die Unternehmen und nach der Funktion von Kunst im 21. Jahrhundert generell. In der Ausstellung soll dieser künstlerischen Reflexion und Neuorientierung auf den Grund gegangen werden.

Da, wie die Soziologie feststellt, die Wünsche, das Begehren, die Subjektivität der Individuen von der Wirtschaft nicht mehr nur überformt, sondern längst selbst durch diese strukturiert werden, kann man sich für die Zukunft zwei Impulse in dem Verhältnis von Kunst und Wirtschaft vorstellen. Erstens wird die Kunst auf diese ökonomischen Einwirkungen auf die Menschen reagieren. Sie wird versuchen, sich demgegenüber zu definieren, die Lücken im System zu finden, um sich aus diesem Abhängigkeitsverhältnis

**Eine Firma – Eindrücke von der Arbeit
des Fotografen Hans-Peter Feldmann**
JÜRGEN PATNER

„Guten Tag, ich heiße Feldmann. Darf ich ein Foto
von Ihnen machen?" So oder mit ähnlichen Worten
eröffnete der Düsseldorfer Fotograf das Gespräch,
wenn er sich entschlossen hatte, einen Mitarbeiter
„der Firma" zu fotografieren. Dieser sanften Über-
rumpelung konnte sich niemand entziehen. Skeptische
Kollegen ermahnten ihn, ihnen unbedingt das Foto
vor der Veröffentlichung zu zeigen. Feldmann schaffte
es, sich mit viel Feingefühl Mitarbeitern zu nähern,
egal ob sie White- oder Blue-Collar-Jobs hatten. Jeder,
der sein Bild wollte, bekam es beim nächsten Besuch
des Fotografen zu sehen.
Nach seinen eigenen Worten fotografiert er gewöhn-
lich keine Menschen, sondern Dinge. So war es für
Feldmann ein Experiment, Menschen in ihrer Arbeits-
umgebung zu fotografieren. Für die Mitarbeiter der
Firma war es auch etwas ganz Neues, selbst Gegen-
stand des künstlerischen Interesses zu sein. Meistens
kennen sie Fotografen im Betrieb nur als von der
Werbeabteilung beauftragte Fotodesigner, die die
Ästhetik eines Produktes auf Zelluloid bannen sollen.
Das ganz andere Erleben dieses Fotografen verun-
sicherte sie, wobei sie aber nicht das Selbstbewusstsein
verloren, auch ihre Interessen zu vertreten.
Feldmann berichtete, dass er bei den ersten Besuchen
im Unternehmen nicht wusste, was er fotografieren
wollte. Zu Beginn hätte er noch kein Konzept gehabt.
Erst nach einigen hundert Aufnahmen, die er zu Hause
betrachtet habe, sei der Entschluss gereift, Menschen
zum Gegenstand seiner Arbeit zu machen. Es sollte
ein Porträt einer beliebigen Firma werden, in dessen
Mittelpunkt die dort arbeitenden Menschen stehen.
Die Eigentümlichkeit der modernen Arbeitswelt faszi-
nierte Feldmann. Er lernte bei seinen Ausflügen in die
Welt eines Großbetriebes schnell die informellen Re-
geln, die das Leben in der Sphäre der Arbeit bestim-
men. Dass ein Stück Kuchen nicht nur satt macht,
sondern eine symbolische Geste sein kann, besonders
in einer Umgebung, in der nichts lustvoll ist, wusste er
bereits bei seinem zweiten Besuch. An den Tagen, an
denen er die Firma besuchte, kam er immer gegen

zehn Uhr, trank eine Tasse Kaffee, aß ein Stück des
mitgebrachten Kuchens und bereitete seine Kamera
und Ersatzfilme vor. Die Szene erinnerte an die Vor-
bereitung eines Tauchers vor seiner Exkursion in die
Unterwasserwelt. Auch Feldmann tauchte, aber in die
Arbeitswelt. Vom Keller bis hinauf in die Chefetage
erkundete er jeden Winkel der Firma. Vereinzelt rie-
fen Abteilungsleiter an, die gewissenhaft ihrer Auf-
sichtspflicht nachkamen, und fragten, ob das auch seine
Richtigkeit habe, dass ein Fotograf ohne Begleitung (!)
durch das Gebäude laufe und fotografiere.
Um Feldmann in seiner Arbeit nicht zu sehr durch
andauernde Rechtfertigungen aufzuhalten, bekam er
einen offiziell wirkenden Ausweis, den er an seiner
Jacke trug. Nach drei Stunden tauchte er meist wieder
auf, rastete kurz und verschwand wieder in den Gängen
der Firma. Mitarbeiter, die zum ersten Mal die Bilder
sahen, äußerten häufig spontan: „Das soll Kunst sein?
Solche Fotos mach' ich auch noch." In Feldmanns
Gegenwart reagierten sie so natürlich aus Höflichkeit
nicht. Seine asketische Art der Fotografie provozierte.
Nur Schwarzweißaufnahmen, grobkörnige Ver-
größerungen, unscharfe Abzüge und die Ansicht der
Menschen von Kopf bis Fuß irritierten. Zur weiteren
Verwirrung trug bei, dass Hans-Peter Feldmann gele-
gentlich erklärte, jeder sei ein Künstler.
Kritischen Fragen musste sich Feldmann bei einem
Gespräch im Anschluss an die Eröffnung der Aus-
stellung „Eine Firma" stellen. „Ich wollte das wichtig
finden, was ich gesehen habe. Nur der erste visuelle
Eindruck war ausschlaggebend", erklärte Feldmann.
Papier mit schwarzen Punkten, das sei ein Foto und
nur ein Versuch, die Wirklichkeit darzustellen. Das
Bild entstehe erst im Kopf, erklärte er den Zuhörern
und Zuschauern. Verblüfft hörten sie auch, dass er in
den wenigen Tagen, in denen er in der Firma war,
rund 3.000 Aufnahmen gemacht hatte. Nur 135 davon
hatte er für die Ausstellung und das begleitende
Fotobuch ausgesucht. Außer Menschen dokumentierte
er Arbeitsplätze, Stühle, Gänge und Pflanzen. Die
Welt, wie sie ist, wollte er zeigen, erklärte er. Dass ihm
das mit den Aufnahmen in der Firma gelungen ist,
bestritt keiner der Anwesenden. Putzfrauen und
Direktoren, Arbeiter und Abteilungsleiter – alle
wurden gleich fotografiert und gleich groß abgebildet,

01. Hans-Peter Feldmann
Fotoserie schwarz/weiß,
1991

und zwar auf einer Seite des Fotobuchs. Feldmann ist
ein Vertreter einer demokratischen Kunst: Jeder wird
so gezeigt, wie er ist. Dieser große Realitätsgehalt seiner
Bilder verhindert das einfache Konsumieren. Seine
Aufnahmen entsprechen nicht der Werbeästhetik, wie
wir sie aus Zeitschriften und Fernsehen gewohnt sind.
Seine Bilder zwingen zum genauen Hinsehen. Es gibt
viel zu entdecken und zu fragen. Feldmann legt
großen Wert darauf, dass sich die Menschen, die er
fotografiert hat, ihre Fotos wieder aneignen können.
Jeder, der sich auf einem der gezeigten Fotos entdeckt,
erhält das Fotobuch geschenkt.

Menschen, die die Bilder betrachten und die Firma
nicht kennen, sind zum Teil schockiert. Wie abgear-
beitet die Menschen aussehen, und wie abweisend die
Bürolandschaften wirken. Ob sich hier jemand auf das
Büro freut? Die Bilder halten ihnen einen Spiegel vor.
Wahrscheinlich sieht es bei ihnen in der Firma genau-
so aus. Das ist es, was Hans-Peter Feldmann erreichen
wollte. Ein Porträt einer Firma, aufgenommen vom
November 1990 bis zum Januar 1991.

Gekürzter Abdruck aus Siemens AG (Hrsg.),
Hans Peter Feldmann, Essen 1991

und dieser ideologischen Umklammerung zu lösen, unabhängig davon, wer die künstlerische Arbeit fördert. Zweitens wird die Wirtschaft, um die Emotionen der Menschen nicht nur vordergründig zu erreichen, verstärkt versuchen müssen, nicht nur solche Kunst zu fördern, die unmittelbar mit den Leitsätzen des Unternehmens kompatibel erscheint, die Mitarbeiter und Firmen effizienter macht oder dem Außenbild des Unternehmens dient. Denn nur wenn die ästhetische Wahrnehmung auch pointiert kommunikative, soziale und politisch reflektierte Denkanstöße nach sich zieht, werden die Unternehmen die eigenen Interessen wie die des „Gemeinwohls" in einem integrativen Sinne verfolgen.

Was also ist der Stand der Dinge in den Unternehmen, wohin haben die Allianzen zwischen Kunst und Wirtschaft hier geführt? Wie beschäftigen sich umgekehrt Künstler mit Wirtschaftsthemen, wie sieht ihr bewusstes Zugehen auf die Wirtschaft und ihre Auseinandersetzung mit dieser aus? Wie sehr ist die zeitgenössische Kunst von dieser Auseinandersetzung geprägt, und wie weit lässt sie sich auf Wirtschaftssysteme oder Firmenstrukturen ein? Diesen Fragen geht die Ausstellung ebenso nach wie der nach der zunehmenden künstlerischen Selbstdefinition innerhalb des wirtschaftlichen Feldes.

Wenn Kunst heute als Produktivkraft im Wirtschaftsprozess betrachtet wird, dann bezieht sich das weniger auf den Konsum der Kunst, sondern hauptsächlich auf die Anwendung kulturellen Wissens, das heißt der immateriellen Dimensionen von Kultur, ihrer Ideen, Werte, Wünsche und Informationen, also die Ausdifferenzierung von Wahrnehmung und Bewusstsein, die die Umwelt der sozialen und der wirtschaftlichen Systeme gleichermaßen prägt. Sie gilt es zu berücksichtigen, wenn die Zukunft von Kunst und Wirtschaft tragfähig sein soll. Künstler wie Theoretiker haben auf diese originäre Funktion der Kunst, ihre subversive Kraft, als nicht instrumentalisierte und unabhängige Reflexion von Gesellschaft – bis hin zum Durchbrechen gemeinsamer Regeln der Konfliktaustragung –, immer wieder hingewiesen. Nur so gebe es eine Chance für Verbesserung, nicht nur für das Kommunikationsumfeld der Unternehmen, sondern auch für die Gesellschaft.

Heute richtet die Kunst ihr eigenes Tun und ihr Selbstverständnis vor dem Hintergrund globaler wirtschaftlicher Verhältnisse aus. Sie schließt soziologische Diskurse mit ein; Arbeitsplatzanalyse, Repräsentationskritik und Ironie sind ihr selbstverständliche Instrumente der intellektuellen Distanzierung von der wirtschaftlichen Situation. Eine These der Ausstellung könnte lauten, dass die Kunstentwicklung kongruent zur wirtschaftlichen Entwicklung verläuft. Sie belegt aber auch eine zweite These, nach der die Kunst nicht nur dankbar Aufträge aus der Wirtschaft entgegennimmt, sondern auftragsunabhängig in vielfältiger Weise ökonomische Parameter in ihre Argumente einbezieht. Eine dritte These wäre die, dass die Künstler es heute ablehnen, gegenüber der Wirtschaft einseitig die Position eines moralischen Überichs einzunehmen.

„Art & Economy" möchte im Hinblick auf diese Interaktionen zwischen bildender Kunst und Ökonomie und vor dem Hintergrund der hier skizzierten zukunftsträchtigen kulturpolitischen Dimensionen mit den Mitteln einer Ausstellung Denkanstöße geben. Dabei ist uns bewusst, dass weder die Deichtorhallen als eine GmbH noch das Siemens Arts Program als eine Abteilung der Siemens AG politisch neutrale Terrains für die Ausstellung abgeben. Unser Interesse war es ein Bild nicht von der machtpolitischen, sondern von der strukturellen Auseinandersetzung der Künstler mit der Wirtschaft zu geben. Hierbei haben wir versucht, ein möglichst breites Spektrum von Standpunkten einzubeziehen.

Die Ausstellung zeigt Werke von 36 internationalen Künstlern neben einer umfangreichen Präsentation zur Bedeutung und Rolle der Kunst in Unternehmen. Im künstlerischen Teil beschäftigen sich die Beiträge im Rahmen einer gesellschaftlich relevanten Reflexion der Gegenwart mit dem Einfluss der Wirtschaft auf soziokulturelle Entwicklungen und dem daraus resultierenden Erscheinungsbild einer omnipräsenten Wirtschaftsumwelt. Ihre künstlerischen Strategien sind vielfältig: Sie setzen auf der realen und auf der symbolischen Ebene an, schaffen durch partizipatorische Modelle Zugänge zu Wirtschaftsthemen, machen die Funktionsweisen

ökonomischer Paradigmen sichtbar oder beleuchten die gesellschaftlichen und kulturellen Ausprägungen der Wirtschaft.

Der neue Stellenwert der Ökonomie für die Kunst soll anhand unterschiedlicher künstlerischer Formen der Auseinandersetzung – überwiegend mit konkreten Unternehmenskontexten – aufgezeigt werden: Diese reichen von der konzeptuellen Einflussnahme auf die Produktion eines Unternehmens, wie bei Liam Gillick, über den Aufbau einer neuen, markengerechten Identität zwischen künstlerischem und ökonomischem Lebensstil bei Swetlana Heger, bindende Copyright-Absprachen zwischen KünstlerInnen und Unternehmen, wie Masato Nakamura sie verfolgt, bis hin zur völligen Anonymität und Unkenntnis der involvierten Firma über ihr Beteiligtsein am künstlerischen Projekt im Fall von Santiago Sierras „465 Paid People". Was auf den ersten Blick als politisierte Form der Wirklichkeitswiedergabe erscheint, entpuppt sich auf den Fotografien von Zhuang Hui bei genauerem Hinsehen als eine diffizile Kooperation mit einem Unternehmen. Um an bestimmte Informationen heranzukommen, bestimmte Strukturen aufschlüsseln zu können, beschreiten sowohl Manuela Barth/Barbara U. Schmidt mit ihrem Projekt „LaraCroft:ism", als auch das Pariser Künstlerkollektiv Accès Local neue Wege des kritischen Austausches und der Analyse des „human factors" in den Unternehmen.

Hervorgehoben werden somit künstlerische Positionen, deren Darstellung wirtschaftlich geprägter Wahrnehmungs- und Funktionsweisen sich dadurch verdichtet hat, dass die KünstlerInnen ihre künstlerische Aussage nicht aus der Distanz, sondern in der Nähe, im Kontakt mit den Unternehmen, erarbeitet haben. Joseph Sappler beispielsweise entwickelte seine Motive und seine spezifische Malweise im Kontrast zur Umgebung von Copy-Shops und anderen Hardware-geprägten Firmen und zur Oberflächenwahrnehmung von Computerbildschirmen. Hans-Peter Feldmann lichtete für „Eine Firma" systematisch ein ganzes Unternehmen ab und veranschaulicht so, wie auch Michael Clegg und Martin Guttmann in ihren fiktiven und realen Unternehmer-Porträts, die für Großunternehmen typischen Verhaltensmuster und Situationen. Andree Korpys' und Markus Löfflers Filmcollage verbindet ein Porträt von Hans Olaf Henkel mit militärischen oder politischen Präsenzen. Vor allem umfassen unternehmensnahe Vorgehensweisen auch die Reflexion wirtschaftlicher Prozesse im Sinne einer längerfristigen Integration von Strukturen ins Werk – wie bei dem in Rotterdam befindlichen Atelier van Lieshout, das als künstlerisches Projekt einen gewissen autarken Status mit striktem Unternehmertum verbindet.

Im künstlerischen Teil der Ausstellung werden darüber hinaus Werke gezeigt, die sich mit allgemeinen Wirtschaftsthemen auseinander setzen, so Exponate von Andreas Gursky, Claude Closky und General Idea, die sich mit dem Erscheinungsbild der Waren- und Medienwelt sowie mit deren sublimen und teilweise selbst wieder an die Tradition der modernen Kunst anknüpfenden ästhetischen und stilistischen Sprachformen beschäftigen. Ein quasi militantes Bild der Wirtschaft spiegelt das Bureau of Inverse Technology in seinem konspirativen Flugfilm über Silicon Valley. Irini Athanassakis' „Option" interpretiert künstlerische und ökonomische Begriffe anhand von Interviews mit Ökonomen, Philosophen, Künstlern und Vermögensberatern. Kyong Park zeigt die urbanistischen Auswirkungen auf die Autostadt Detroit, die einem dramatischen ökonomischen Strukturwandel unterliegt. Die problematische Annäherung zwischen dem kapitalistischen Westen und einem kommunistischen China und die Rolle der Kunst hierbei deutet Zhou Tiehai mit seinen Sonnenbrillen tragenden Yuppie-Typen an, die ihn selbst darstellen. Stereotype Bilder und wiederkehrende Klischees im filmischen Plot werden in Roth/Stauffenbergs „Deal" genauso beleuchtet wie durchschaubare Strategien zur Weiterbildung der Mitarbeiter in den Videofilmen Harun Farockis – oder solche zur perfekten Eingliederung in die Welt der Arbeit beim Computerspiel „Wager 1.0" von Martin Le Chevallier.

Dagegen zeigt Malika Ziouechs Filmsatire „Alle für Arbeit" die zerstörerische Spirale auf, in die eine arbeitslose Frau auf Jobsuche gerät. Es werden Werke gezeigt, die nach dem Wirtschaftswert der Kunst fragen: in ironisch-narrativer Form etwa bei Christian Jankowski oder, wie bei Eva Grubinger, indem sie die Spielregeln des Austausches anhand von Währungen zum Gegenstand der Kunst macht. Im Widerstreit künstlerischer,

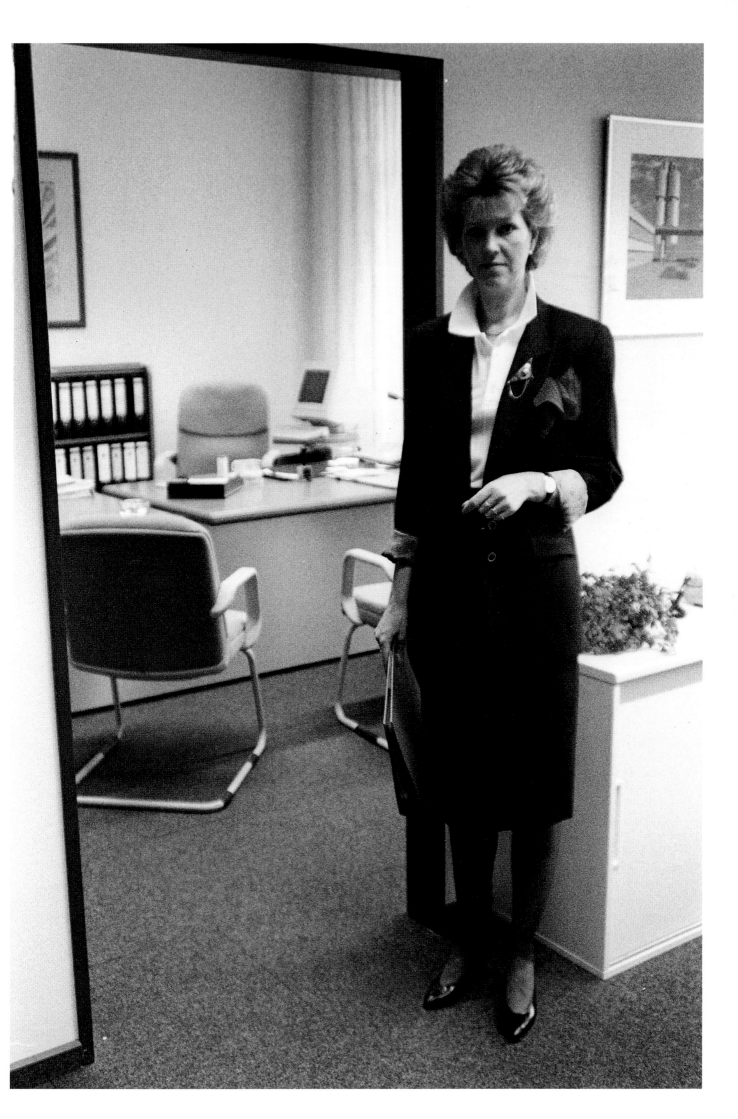

kreativer und handwerklicher Maßstäbe wird zudem von Peter Zimmermann in Zusammenarbeit mit mps mediaworks, München, eine erste „Corporate Sculpture" entwickelt. Man wird sie sicher mit Öyvind Fahlströms Modell für die Installation „Meatball" vergleichen, einer installativen Skulptur, die Fahlström im Rahmen der Ausstellung „Art & Technology", die 1970 im Los Angeles County Museum of Art stattfand, beim amerikanischen Unternehmen Heath Sign Company entwickelte.

Die Formen, in denen sich die KünstlerInnen sowohl mimetisch als auch prozesshaft mit der Wirtschaft auseinander setzen, umfassen auch eine bewusste Eingliederung in wirtschaftliche Prozesse, so etwa bei Bernard Khourys Projekt „EXP 90021", einer Arbeitsstudie zu einem Hochhaus, in der die Architektur den Regeln des Stockmarkets unterworfen wird. Plamen Dejanoffs „Atelier" treibt die künstlerische Aneignung wirtschaftlicher Werbestrategien auf die Spitze, während Matthieu Laurette Werbung nutzt, indem er sich mit Artikeln ernährt, die im Supermarkt vor dem ersten Kauf gratis angeboten werden oder eine Geld-zurück-Garantie besitzen. All diese Kunstformen beziehen Stellung, führen aber weder zu abgegriffenen Feindbildern noch zu einer Affirmation der bestehenden Verhältnisse, sondern zu Transformation, Neuorientierung, kritischer Beleuchtung und Ambivalenz. Die Kunst versucht auf diese Weise auch sich selbst als Bestandteil der Wirtschaft zu thematisieren, wie in den fotografischen Werken von Louise Lawler, die die Präsentationsformen der Werke anderer Künstler im Unternehmenskontext reflektieren.

Lawlers Fotografien leiten über zu der Frage, was eigentlich mit der Kunst in den Unternehmen selbst geschieht. Über 800 national und international tätige Unternehmen wurden für die Ausstellung – fragebogengestützt – gebeten, ihre Tätigkeit auf dem Gebiet der zeitgenössischen Kunst darzustellen. Erfragt wurden unter anderem Informationen zu Konzepten, Schwerpunkten und Formen der Kulturarbeit, zu Rechtsform, Organisations- und Entscheidungsstrukturen der Kulturabteilung. Tritt sie als Stiftung auf, ist sie dem Marketing, der Unternehmenskommunikation oder – als Abteilung – der Firmenleitung unterstellt? Werden interne Stellen oder aber externe Dienstleister wie ein Corporate Art Curator oder eine Agentur mit der inhaltlichen Arbeit betraut? Liegt der Schwerpunkt auf eigenen Projekten, auf Auftragsarbeiten oder dem Ankauf? Sind die im Firmeneigentum befindlichen Arbeiten zugänglich?

Wegen der Art der Recherche und der Vielzahl unterschiedlicher Rückmeldungen erschien eine rein dokumentarische Präsentation der Ergebnisse sinnvoll. Gerade wenn ein Unternehmen die Kunst als ein Mittel der Kommunikation wählt, setzt dies die unausgesprochene Überzeugung voraus, dass die Kunst eine kommunikative Kraft besitzt, die zwar der Vermittlung, aber keiner zusätzlichen Deutung bedarf. Diese primäre Vermittlungsperspektive bleibt in der Ausstellung letzte Instanz. Gezeigt werden unkommentierte Originaldokumente von etwa 60 Unternehmen, die auf die Umfrage mit der Zusendung von Antwortbriefen, Firmenpublikationen, Ausstellungskatalogen reagierten. Sofern Unternehmen einzelne, selbst ausgewählte Kunstprojekte ausführlicher dokumentiert sehen wollten, ist dies berücksichtigt worden.

Die Exponate werfen Schlaglichter auf die ausdifferenzierten Formen unternehmerischer Kulturförderung. Neben Sponsoring, Selbstrepräsentation und Prestigegewinn stehen dabei die Nutzbarmachung innovativen Potenzials sowie die Standortbestimmung in einer Stadt oder Region im Vordergrund. Es geht den Unternehmen darum, ein Medium zu finden, das geeignet ist, den betriebswirtschaftlich beschreibbaren Unternehmenszielen eine andere Form der Wahrnehmung gegenüberzustellen und auch den ökonomischen Alltag mit anders gelagerten Energien auszustatten. Die kulturelle Verpflichtung im gesellschaftlichen Zusammenspiel steht auf dem Programm, die Übernahme von Verantwortlichkeiten, wo sich mögliche Leerstellen auf politischer oder gesellschaftlicher Seite finden.

Ein vielschichtige Ausstellung wie „Art & Economy" visualisiert sich durch sehr unterschiedliche Zeugnisse, die in den Deichtorhallen nach langen Diskussionen nun auf einer gemeinsamen Plattform miteinander vorgestellt werden. Hierbei werden sich die Unterschiede zwischen der fotografischen Repräsentation von leitenden Personen in Firmen vor

Die fotografische Erfahrung der Ware
THOMAS SEELIG

Seit ungefähr zehn Jahren widmet sich Andreas Gursky in seinen fotografischen Bildern den Schlagwörtern „Konsum" und „Warenwelt". Seine Suche nach einem visuellen Äquivalent für eine These ist dabei oft langwieriger und zeitraubender als das Fotografieren selbst. 1992 äußerte er in einem Interview, dass er seit langem eine Umsetzung des Begriffs „Warenhaus" plane. Im Rückblick auf die vergangenen zehn Jahre kann nun festgestellt werden, dass er sich diesem Ziel in mehreren Schritten genähert und es jeweils präziser gefasst hat.

Anfang der neunziger Jahre beginnt Andreas Gursky, den Bildraum in klar umrissene Ebenen zu gliedern. Mithilfe mehrerer Reise- und Arbeitsstipendien verschafft er sich Einblick in die Welt der internationalen Handelsplätze und Produktionsstätten. Er fotografiert über siebzig Fabrikhallen, deren architektonische Gliederung durch eine logische, produktionsbedingte Anordnung bestimmt ist. Dieses Prinzip einer „höheren" Ordnung überträgt Gursky in seinen fotografischen Umsetzungen; er sucht nicht primär die Abbildbarkeit einer vorgefunden Wirklichkeit, sondern akzentuiert die kompositorische Gliederung zugunsten des Bildraums. Bis 1995 entstehen vergleichende Aufnahmen von Handelsbörsen, Automessen und Pferderennen, die durch ihre starke Abstraktion von Einzelpersonen hin zu Menschengruppen auffällig sind. Mit seiner distanzierten Sicht auf die Sujets fokussiert Gursky explizit keine visuellen Höhepunkte. Sein „demokratisches" Bildverständnis erlaubt es ihm vielmehr, – einer Formel gleich – allgemein gültige Aussagen über das zeitgenössische Leben an der Schwelle zum neuen Jahrtausend zu machen.

Mit „Prada I" (1996) und „Prada II" (1997) beginnt Gursky seine Untersuchungen der Repräsentationsästhetik in der Konsumgesellschaft. Durch eine geschickt forcierte Doppelung der fast identischen Architektursituation katapultiert er die sonst unterschwellig wirkende Corporate Culture der Innenarchitektur in den Mittelpunkt der Rezeption. Ähnlich wie bei den Fabrikhallen visualisiert Gursky hier eine immanente Ordnung, die jenseits des Gegenstands liegt. Nicht die Objekte (als Fetisch) selbst verkörpern den Geist der Luxusmarke, es ist eher die Penetrierung eines straffen, allgegenwärtigen Markenkonzepts. Miuccia Prada beschreibt in einem Interview in der „Süddeutschen Zeitung" vom 3. April 2001 den Status quo ihres Labels durchaus selbstkritisch, wenn sie sagt, jedes neue Geschäft mindere die Aura der Marke und steigere gleichzeitig die Empfindung von Vertrautheit. Einem schnellen Saisonzyklus unterworfen, profitiert die Mode durch die geliehene und kostenintensiv gepflegte Kontinuität der Marke.

Im gleichen Jahr wie „Prada II" veröffentlicht Andreas Gursky „o. T. V." (1997). In diesem Tafelbild treffen über zweihundert NIKE-Sportschuhe in einer absolut gleichwertig zu nennenden Anordnung aufeinander. Jedem Schuh wird in dieser Aufnahme in Größe, Beleuchtung und Präsentation die gleiche Sorgfalt zuteil. Die Menge der unterschiedlichen Modelle, und damit die Individualität der möglichen Träger, steht im Kontrast zum reduzierten Image des Labels und zur überhöhten Grammatik der Regale.

In dieser Inszenierung versucht sich NIKE an der fast unmöglichen Aufgabe, beiden Aspekten gerecht zu werden. Die amerikanische Sportfirma agiert mit ihren „Branding"-Konzepten weltweit nicht statisch oder linear. Sie versucht vielmehr, die Markenidentität(en) dehn- und adaptierbar auf die bedingt unterschiedlichen Kontexte anzuwenden. Gurskys großformatige Tafelbilder führen auf vergleichender Ebene zu ähnlichem Wiedererkennungswert. Mag jede Aufnahme individuell motiviert und ausgeführt sein, in der Genealogie ihrer Entstehung folgen sie einer minimalisierenden Reduktion und weisen damit eindeutige Parallelen zu ihren Sujets aus der Warenwelt auf.

01. Andreas Gursky
„99 Cent Store", 1999
C-print, 207 x 337 cm

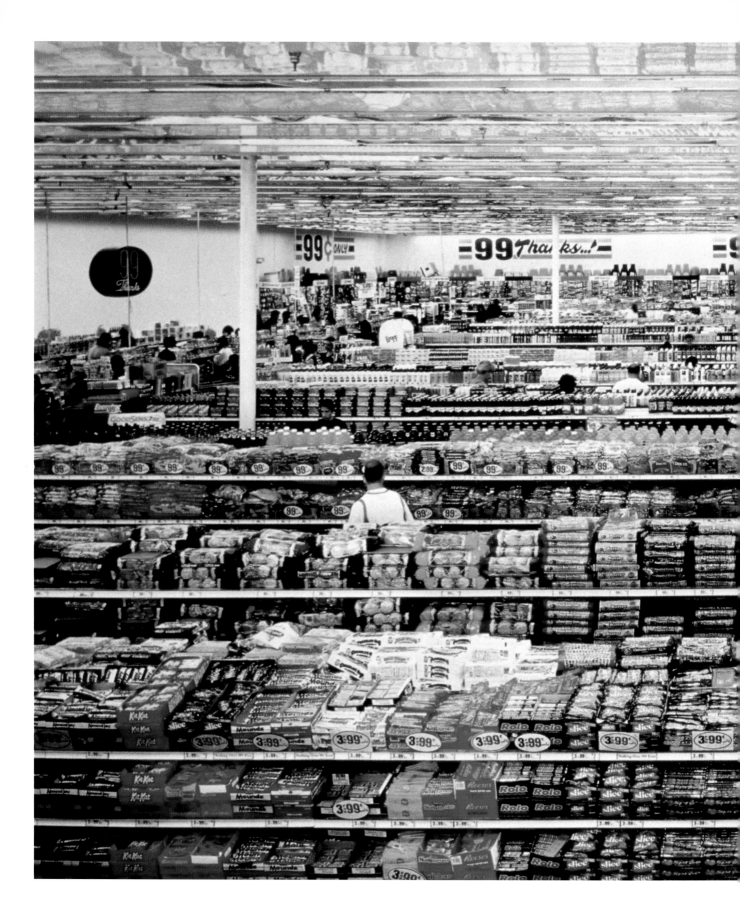

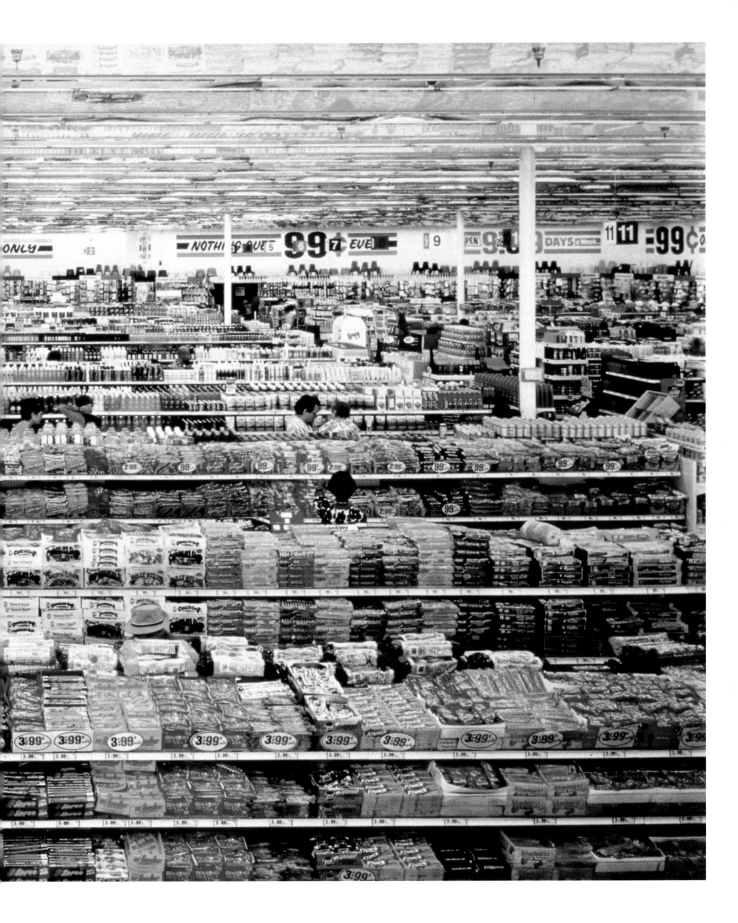

Kunstwerken und künstlerischen Annäherungsweisen, die Menschen im Produktionsprozess zeigen, herauskristallisieren. „Art & Economy" zeigt einerseits auf, wie die Kunst sich den konventionellen, die Wahrnehmungsweisen beeinflussenden Angeboten der Werbung zu entziehen und über diese aufzuklären vermag, und macht andererseits deutlich, wie Werbung die Kunst in ihre präfabrizierten Bilder und Erzählmuster einbaut. Es wird dargestellt, welche Orte die Firmen für Kunst vorgesehen und durch ihre Ankaufspolitik realisiert haben, und umgekehrt deutlich, wie die Künstler ihre eigene visuelle Produktion in den Unternehmen lokalisieren und diese als unabhängige und inkompatible durchsetzen. „Art & Economy" wird zwei Diskussionen einander gegenüberstellen und aufeinander beziehen: die Diskussion über den Wert der Kunst, wie sie in den Wirtschaftsmedien geführt wird, und die der Künstler, die den Wert der Kunst – zwischen realem und kulturellem Kapital – mit ihren Arbeiten zugleich hervorbringen und reflektieren. Es werden Werke vorgestellt, die von Firmen in Auftrag gegeben, und solche, die von Künstlern initiiert wurden.

Die Ausstellung ist durch diese Form der zwei Teile, die miteinander kommunizieren, darauf angelegt, eine Diskussion über das Verhältnis von Kunst und Wirtschaft auszulösen, die beide Seiten zusammen, aber auch jeweils für sich genommen in Betracht ziehen kann.

Projekt für „Art and Technology",
Los Angeles County Museum
JANE LIVINGSTON

Im Januar 1969 rief ich Öyvind Fahlström an und lud ihn nach Los Angeles ein, um sich einige Firmen anzusehen. Fahlströms Antwort auf unseren Vorschlag kam prompt und war positiv. Er schrieb: „Sehr gespannt wegen der Möglichkeit, für eure Ausstellung mit der Industrie zusammenzuarbeiten."

Wir brachten Fahlström am 10. März nach Los Angeles. Am nächsten Tag fuhr er zur Faltkarton-Abteilung der Container Corporation, wo man ihm verschiedene gestanzte flache Verpackungen zeigte – zum Beispiel Margarinekartons, die in endloser Wiederholung auf Kartonbögen gedruckt wurden – und wo er die maschinellen Prozesse des Schneidens, Faltens und Zusammensteckens dieser Verpackungen beobachtete. Fahlströms Reaktion auf das, was er hier sah, war ein bisschen apathisch. In einem kurzen Brief aus Schweden schrieb er ein paar Wochen später: „Habe nichts für die Container Corporation ausgearbeitet – habe das Gefühl, dass mich die beschränkten Möglichkeiten in die minimalistische Ecke drängen – die nicht meine ist (d. h. nicht-experimentell minimalistisch)."

Da klar war, dass Fahlström die Besichtigung dieser Firma nicht unmittelbar inspiriert hatte, verbrachten wir mehrere Stunden damit, die Liste der mit uns vertraglich verbundenen, noch zur Verfügung stehenden Firmen durchzusehen, um zu entscheiden, welche anderen Werke er sich während seines Aufenthaltes in L. A. ansehen könnte. Wir arrangierten einen Rundgang bei Eldon, einer Spielzeugfabrik, der es allerdings nicht gelang, Fahlström irgendeine besondere Reaktion zu entlocken. Wir glaubten, dass auch Heath and Company, die uns im Januar 1969 als Sponsor beigetreten waren, für Öyvind interessant sein könnten. Heath produziert Reklameschilder. Die für dieses scheinbar einfache Produkt notwendigen Materialien und Techniken sind, um es vorsichtig auszudrücken, sehr verschiedenartig. Die Herstellung eines Schildes für Colonel Sanders oder für Fosters Freeze erforderte kunstvoll geformte Komponenten aus anodisiertem Aluminium, anderen Blechen und Plexiglas. Wenn das Schild sich dreht oder innen beleuchtet ist, werden

natürlich auch noch mechanische und elektrische Vorrichtungen gebraucht.

Fahlström besichtigte Heath am 12. März und war vom handwerklichen Können der erfahrenen Techniker, die komplizierte Formen per Hand aus Blechen heraussägten, und von den ausgedehnten Anlagen zur Kunststoff-Formung beeindruckt. Und es ist unmöglich, von dem riesigen Hof, der das Werk umgibt und der angefüllt ist mit einer umwerfenden Ansammlung gigantischer, exzentrisch geformter und fantastisch bunter Außenschilder, nicht begeistert zu sein.

Wenn man Fahlströms Besessenheit von einer hoch entwickelten persönlichen Ikonografie, deren Bilder oft archetypischen „Kitsch"-Quellen (populären Zeitschriften, Plakaten, Kino-Klischees) entnommen sind, erkennt, kann man verstehen, welche Bedeutung ein bestimmtes Ereignis, das im März 1969 während seines kurzen Besuchs in Los Angeles stattfand, für Fahlström und letztlich für sein A & T-Projekt hatte: Hol Glicksman zeigte ihm eine Reihe von „ZAP Comix". Die erste Ausgabe von „ZAP" war im Oktober 1967 erschienen und außerhalb von San Francisco als Underground-Publikation verbreitet worden. Zu den Künstlern, deren Comicstrips darin veröffentlicht waren, gehörte auch Robert Crumb. Die erste Ausgabe, die Nullnummer, sollte Fahlström nicht nur ein vollständiges Vokabular an Bildern liefern, sondern auch den Titel seiner Arbeit: „Meatball Curtain".

Das Entscheidende war, dass Fahlström die „ZAP Comix" und die Schilderfirma Heath gleichzeitig kennen lernte. Er ging fort, dachte über das nach, was er gesehen hatte, und beschloss, diese beiden Ressourcen – die literarische Inspiration und die Mittel, dieser eine plastische Form zu geben – für ein Kunstwerk zu nutzen.

Kurz danach schickte Fahlström Zeichnungen für die Arbeit. Er wies darauf hin, dass einige der von ihm skizzierten Bilder aus Blech hergestellt und auf beiden Seiten sprühlackiert, andere aus Plexiglas sein sollten. Die Arbeit war als komplexes Tableau frei stehender Objekte gedacht.

Fahlström überließ es uns, mit Heath eine Vereinbarung zu treffen, dass er dort arbeiten könne. Er beschloss, im August zu kommen und mindestens sechs Wochen zu bleiben.

01. Öyvind Fahlström
„Meatball Curtain
(for R. Crumb)", 1969
Emailliertes Metall,
Plexiglas und Magneten,
480 x 1024 x 366 cm,
variabel

02. Öyvind Fahlström
bei Heath Sign Company,
Los Angeles, 1969

Als er später über seine Erfahrungen sprach, sagte er: „Ich arbeitete mit einer Menge Leute und hatte alle möglichen – meist positive – Kontakte. Im Allgemeinen zeigten die Leute, mit denen ich direkt arbeitete, eine Menge guten Willen. Nur anfangs dachten sie, ich sollte mit einigen ihrer Materialien in irgendeiner abgelegenen Ecke der Firma herumspielen und daraus irgendetwas Kleines, Lustiges, Abstraktes oder was auch immer machen. Allmählich dämmerte es ihnen dann, dass ich einen Plan hatte und dabei körperlich so wenig wie möglich involviert werden wollte. Ich wollte, dass

ihre Handwerker es mit ihren Maschinen ausführten, auch wenn das, was sie machen, und das, was sie da haben, im Hinblick auf Techniken nicht so wahnsinnig ausgeklügelt ist. Aber ich hätte es nicht selbst machen können, selbst wenn ich Spezialwerkzeug gehabt hätte. Den Arbeitern hat es Spaß gemacht. In gewissem Sinne mochten sie meine Arbeit wie Kinder. Ich hatte nicht den Eindruck, dass ihnen bewusst war, dass man die Bilder auch anzüglich oder pornografisch finden könnte – sie hatten einfach Spaß daran. Manchmal machten sie Änderungsvorschläge, zum Beispiel

¬ *Wolfgang Ullrich*
Der Kreislauf von Kunst und Geld
Eine kleine Ökonomie des Antiökonomismus

Bei einer Party plauderten neulich ein paar hohe Herren – allesamt Vorstandsmitglieder großer deutscher Unternehmen – über ihre privaten Kunstsammlungen. Der Ranghöchste unter ihnen, ein Konzernchef, erzählte stolz von einem Erlebnis, das er wenige Wochen zuvor gehabt habe. Er sei Georg Baselitz vorgestellt worden, vom Galeristen persönlich, und Baselitz habe ihn gleich als Erstes gefragt, ob er denn ein Bild von ihm besitze. Der Vorstandschef musste verneinen, worauf ihm Baselitz erwidert habe: „Dann spreche ich auch nicht mit Ihnen." Der so Brüskierte empfand diesen Satz des Malerfürsten freilich durchaus nicht als beleidigend oder unverschämt, sondern war beeindruckt: Noch am selben Abend kaufte er ein Baselitz-Gemälde.

Wohlgemerkt: Der Konzernchef trug diesen Vorfall in stolzem Ton vor, und die anderen Herren nickten beifällig und voller Bewunderung darüber, dass ihr Gesprächspartner nun einen Baselitz in seiner Sammlung hat. Man sah ihnen an, dass sie genauso gehandelt hätten, sofern es ihre finanzielle Lage erlaubte; immerhin ist ein solches Bild eine Anschaffung, für die auch ein Vorstand einige Zeit arbeiten muss, vielleicht ähnlich lange wie ein Angestellter für einen Mittelklassewagen. Doch interessant an diesem Kunstkauf ist nicht nur, wie locker hier jemand eine große Summe für ein einziges Bild ausgibt, sondern was ihn letztlich dazu veranlasst hat: Dass sich der Künstler unbeeindruckt von der gesellschaftlichen Position seines Gegenübers, von der Macht des Spitzenmanagers zeigte, bestätigte diesen in seiner hohen Meinung von der Kunst.

Demnach ist diese ein von Kompromissen, Anpassung und Korruption freier, ein wirklich autonomer Ort ungezügelter Kreativität, eine Insel weniger Seliger. Die freche Bemerkung des Künstlers, die sich niemand sonst gegenüber einem Vorstandschef erlauben dürfte, wird daher wohlwollend als erneuter Beweis solch idealer Unabhängigkeit gewertet – und fasziniert zudem als größtmöglicher Kontrast zu all den Huldigungen, Speicheleckereien und Demutsbekundungen, die einem Menschen mit Macht sonst entgegengebracht werden. Die Kunst erweist sich als das große „Andere", und der Verstoß gegen gesellschaftliche Höflichkeitsformen gilt als Zeichen eines unkonventionellen künstlerischen Lebensstils, der sich ebenso durch Originalität wie durch eine besondere Moralität – ein überlegenes Transzendieren aller bloßen Regeln – auszeichnet.

Hingegen erkannte der Vorstandschef nicht, dass er mutmaßlich selbst einem Machtspiel ausgeliefert war: Künstler wissen sehr wohl um das Image, das sie bei den Repräsentanten staatlicher und ökonomischer Macht genießen, wissen auch um das Verhalten, das sie an den Tag legen müssen, um als Künstler Eindruck – und im Weiteren gute Geschäfte – zu machen. Das Repertoire von Gesten, die Unangepasstheit signalisieren, haben gerade die Erfolgreichen unter ihnen daher am besten eingeübt und bei jeder Gelegenheit parat. Dies kann man freilich wiederum als besondere Form von Anpassung, als tautologischen Akt gegenüber den Künstler-Klischees derer deuten, auf deren Geld ein Maler oder Bildhauer scharf und oft auch angewiesen ist, kann also die Farce künstlerischer Autonomie beklagen. Doch genauso lässt sich darin eine eigene Sprache der Macht erkennen: Mit ihrer Chuzpe schüchtern die Künstler gerade die sonst Mächtigen ein und fordern sie zu einem Unterwerfungsverhalten heraus. Auch wenn offenbar das Bedürfnis nach einem solchen Verhalten besteht (und sogar stolz davon berichtet wird), ist es doch das Verhalten von Verunsicherten – und was die Künstler mit ihrem Auftreten bieten, ist nicht nur eine eigens abgestimmte Dienstleistung für unterwerfungswillige Manager oder Unternehmer, sondern ist und bleibt ein Ausspielen von Macht.

zusätzliche Farben. Sie fingen an, auf einer Art persönlicher künstlerischer Ebene zu arbeiten."

Es fällt nicht schwer zu begreifen, wie attraktiv für Fahlström Comicstrips als Inspiration für seine eigene Verteilung von Zeichen-Bildern waren, wenn man sein Interesse an der Wiederholung von Elementen und an chronologisch geordneter Erzählweise als Mittel zum Aufbau „spielbarer" Tableaus kennt. Dennoch hat sein Interesse an populärer Comicheft-Kunst eine sehr viel profundere literarische Basis. Fahlström sieht den Comicstrip als Manifestation tiefsitzender sozialer und kultureller Ängste, Bedürfnisse und „Mythen" und verwendet diese Bildwelt in seiner Arbeit aus weit mehr als nur satirischer Absicht. Bestimmte Bilder – zum Beispiel die Rakete, die auf ihrer eigenen Rauchspur nach oben schießt, oder der Panther – tauchen immer wieder in seinen Arbeiten auf. Sie sind für ihn starke Symbole, die politische, psychologische und literarische Haltungen verkörpern.

Fahlström selbst hat sich jedoch, als das Projekt beendet war, zu diesen Dingen geäußert: „Der Titel ‚Meatball Curtain' stammt aus der Nullnummer von ZAP. Es gibt darin einen Cartoon von Robert Crumb, ‚Meatball', einen seiner besten, interessantesten, in dem es um ein übernatürliches Ereignis geht. Vom Himmel regnet es Fleischbällchen. Leute, die von einem solchen Fleischbällchen getroffen werden, werden in diesem Comic verwandelt und erreichen eine Ebene von – wie soll man das nennen – innerer Glückseligkeit, Offenbarung. Es ist eine Art Parabel auf eine Idee, die jeder hat – also auf einem LSD-Trip zu sein oder eine Erfahrung in der Richtung [...] Der Titel der Nullnummer zeigt eine großartige Figur, die an einem Stromkabel hängt und von einer Art großer Einsicht oder Erleuchtung quasi einen Stromschlag kriegt [...] Ich habe mir eine Menge Underground-Cartoonisten angesehen. Sie haben eine Art von Überschwang und Präzision, und diese extreme Ausdruckskraft ihrer Linien [...] Ich würde sagen, sechzig, siebzig Prozent der Bilder in dieser Arbeit sind direkt von Robert Crumb übernommene Figuren. Ich denke, man sollte dazu sagen, dass diese Arbeit eine Hommage an Robert Crumb, einen großen amerikanischen Künstler, ist [...] Meine Figuren sollten eine Art überschwengliche Qualität haben und die Energie

der amerikanischen Lebensweise und deren Unausweichlichkeit und Rohheit und auch diese gewisse Dummheit, und sie sollten das Tierhafte haben, das in Crumbs Zeichnungen so gut dargestellt ist, und auch den Aspekt des Wahnsinns, den ekstatischen Faktor."

Einer der signifikantesten Aspekte von „Meatball Curtain", im Vergleich zu Fahlströms früheren Arbeiten, ist die relativ kraftvolle und sparsame Beschaffenheit der Figuren. In dieser Arbeit tragen die Silhouetten der großen Formen – die man, wenn man die ganze Arbeit aufgebaut sieht, auf der Stelle begreift, bevor der Blick auf die Untersuchung der Details gelenkt wird – das ganze Gewicht ästhetischer Erfahrung. Die Ausdruckskraft der Linie, um Fahlströms Beschreibung des Zeichenstils von Robert Crumb zu benutzen, wird zum zunehmend bedeutenderen visuellen Element.

Es ist verführerisch, diesen veränderten Ansatz, wenn schon nicht völlig, so doch zum Teil der Umgebung bei Heath zuzuschreiben, in der Fahlström arbeitete. Hier sah er ständig die riesigen Schilder, die dort überall herumlagen, und es liegt in der Natur von Schildern, dass sie sich, was ihre Wirkung angeht, auf ausdrucksstarke Gesamt- oder Binnenformen verlassen. Das Bild auf dem vertrauten Colonel Sanders-Eimer-am-Himmel zum Beispiel ist, wenn man es von nahem betrachtet, nicht als Gesicht zu erkennen. Die Formen, aus denen sich die Augen, der Schnurrbart, die Falten auf den Wangen zusammensetzen, erscheinen dann lediglich als merkwürdig geformte braune Plastik-Auswüchse auf einer gebogenen Metallfläche. Ob dieses visuelle Ambiente allein Fahlström dazu anregte, in größerem Maßstab zu arbeiten und unruhige Details wegzulassen, oder nicht – die Tatsache, dass er es tat, ist hinsichtlich seiner künstlerischen Entwicklung von großer Bedeutung. „Meatball Curtain" ist zweifellos eines der erfolgreichsten Tableaus, die er geschaffen hat, und zwar zu einem großen Teil wegen des großen Formats und der Sparsamkeit der visuellen Binnenelemente.

Gekürzter Abdruck aus Sharon Avery-Fahlström (Hrsg.), *Öyvind Fahlström. Die Installationen*, Ostfildern 1995.

Diese Macht wuchs den Künstlern nach und nach, im Verlauf von wenigstens zwei Jahrhunderten zu. Je mehr die Kunst zu einer Gegenwelt – jener Insel der Seligen – und damit zugleich zu einem Ausnahmezustand verklärt wurde, desto mehr moralische Autorität konnte sie für sich reklamieren, hielt sie doch Distanz zu der Verlogenheit und den Banalitäten täglichen Lebens. Diese ihre Autonomie sollte sie aber sogar zu noch mehr prädestinieren, und sie avancierte zu einem Breitband-Therapeutikum, das alle Anstrengungen und Verletzungen zu kompensieren verhieß, die der Alltag wegen seiner Berufspflichten und vielfältigen gesellschaftlichen Anforderungen mit sich brachte, wobei Fürstenwillkür oder staatliche Maßnahmen den Druck auf den Einzelnen oft zusätzlich erhöhten. Vor allem aber die zunehmend industrialisierte, rationalisierte und kapitalisierte Arbeitswelt, ferner Phänomene wie die Verstädterung oder das Vordringen von Wissenschaften, modernen Techniken und Welthandel wurden als bedrohlich und entfremdend, als Symptome eines Sich-selbst-Verlierens des Menschen beurteilt. Erstmals bei Jean-Jacques Rousseau und genereller seit der Romantik setzte sich ein Geschichtsbild durch, das eine große, dramatische Verfallsbewegung konstatierte und damit auch die Hoffnung auf Erlösung – oder zumindest die Sehnsucht nach einem Ausgleich – weckte.

Neben der Natur war die Kunst die einzige Kandidatin, der man eine Befreiung des Menschen zu sich selbst zutraute, und jener ihrer Nobilitierung zugrunde liegende kulturkritische, antimoderne und insbesondere auch antiökonomische Diskurs war so verbreitet, dass er paradoxerweise selbst viele Protagonisten des modernen – als aggressiv-entfremdet beklagten – Lebens erfasste. Wissenschaftler, Techniker, Industrielle, Banker oder Manager gehen also oft so weit, gerade ihre eigene Rolle kritisch zu sehen und – zumindest in reumütigen Viertelstunden – selbst nach einem Gegenpol zu ihrer als einseitig, stupid, menschenverachtend oder oberflächlich empfundenen Arbeit zu suchen. Noch immer würden nicht wenige Business-People seufzend und schuldbewusst Friedrich Schiller zustimmen, der am Ende des 18. Jahrhunderts als einer der ersten jene Entfremdung diagnostizierte, Symptome dafür sammelte und auch ihre Ursachen benannte. So schreibt er etwa an einer prominenten Stelle, der „Geschäftsgeist" sei „in einen einförmigen Kreis von Objekten eingeschlossen und in diesem noch mehr durch Formeln eingeengt", müsse daher „das freie Ganze sich aus den Augen gerückt sehen und zugleich mit seiner Sphäre verarmen". Und weiter stellte Schiller fest: „Der Geschäftsmann hat gar oft ein enges Herz, weil seine Einbildungskraft, in den einförmigen Kreis seines Berufs eingeschlossen, sich zu fremder Vorstellungsart nicht erweitern kann." (1)

Vor allem dieses Gefühl des Eingeschlossenseins, das ihr sonst so machtvoll-starkes Handeln begleitet, bringt Menschen wie jene Vorstände großer Firmen dazu, an ihrer Lebensform zu zweifeln und dafür im Künstler einen Antipoden zu erblicken, der ein Maximum an Freiheit besitzt und nicht unter Einförmigkeit leiden muss. Bewunderung und manchmal sogar Neid werden dem Künstler daher entgegengebracht, der sich als Fluchtpunkt vieler Fantasien von unabhängigem Leben anbietet, die freilich ihrerseits oft ziemlich eintönig sind. Die Beschäftigung mit Kunst dient Unternehmern, Managern oder Vertretern anderer statusträchtiger, aber zugleich anstrengender Berufe als Refugium und als Beleg dafür, doch noch zu Höherem, Umfassenderem disponiert zu sein als zum bloßen Geschäft. Wie schon Schiller in der Kunst alle Einseitigkeit und Entfremdung aufgehoben sah, schätzt die von bildungsbürgerlichen Werten nachhaltig geprägte Gesellschaft sie bis heute als Verwirklichung des Humanum, als Ort, an dem die sonst herrschende Verengung auf das rein Rationale und Zählbare ebenso überwunden ist wie die Banalität bloßer Unterhaltung und Zerstreuung.

Die erstaunlich großen Summen, die für Kunst gezahlt werden, sind aber nicht nur Folge dieser besonderen Wertschätzung, sondern können zugleich als Dementi der kapitalistischen Ökonomie interpretiert werden. Immerhin ergeben sich die hohen Preise – zumindest im Fall zeitgenössischer Kunst – nicht etwa aus einem gegenüber der Nachfrage zu knappen Angebot. So besitzen sie nicht zuletzt eine demonstrative Funktion, und ein Manager, der beispielsweise ein Gemälde von Baselitz erwirbt, tut damit kund, auch einmal „irrational" und – nach dem Maßstab seiner sonst streng befolgten Grundsätze – unökonomisch zu handeln. Schon das Zahlen

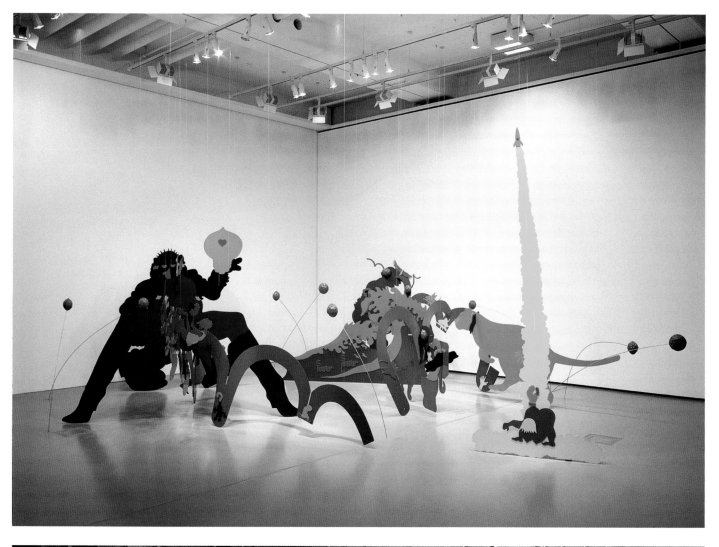

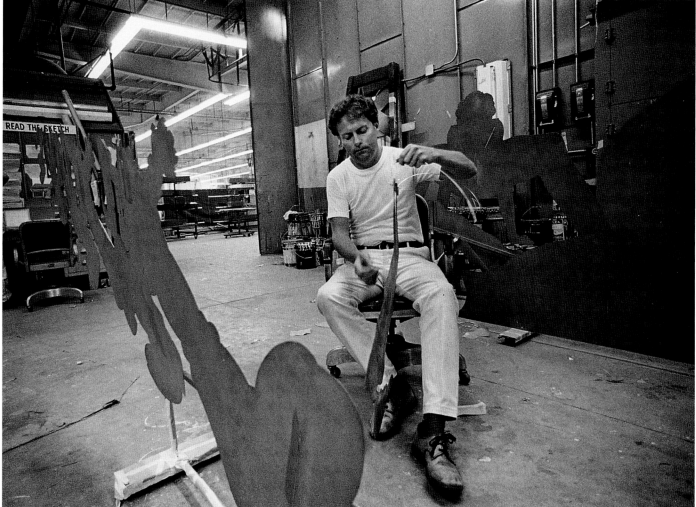

eines hohen Betrags für ein Stück Kunst trägt den Charakter eines Befreiungsschlags, muss man sich doch endlich einmal nicht jenes „enge Herz" nachsagen lassen und kann dafür der lange angestauten, nie eingestandenen Verachtung des eigenen Metiers Ausdruck geben.

Aufschlussreich ist freilich, dass der Eintritt in die Gegenwelt ökonomischen Denkens doch wieder über den Weg des Geldes gesucht wird, das hier allerdings kaum noch als Währung innerhalb eines klaren Tauschgeschäfts fungiert, sondern dessen man sich entledigt, so als würde es, anders als das Sprichwort behauptet, stinken. Manchmal mag das Ausgeben und Verschwenden des Gelds sogar wichtiger für das eigene Seelenheil sein als die im Gegenzug erworbene Kunst; zumindest ist es fast immer das stärkere Erlebnis, sich schlagartig eines großen Betrags zu entäußern, wobei das aufregende Gefühl, ja der Nervenkitzel, damit Grenzen zu überschreiten, ungenauerweise dann doch meist dem Kunstwerk angerechnet wird, dem man entsprechend enorme Wirkqualität unterstellt.

Allerdings widersprechen die hohen Summen für Kunst nicht jeglicher Ökonomie, und es findet gerade beim Erwerb moderner Kunst statt, was Marcel Mauss und Georges Bataille als Ökonomie der Verschwendung analysiert haben: Wer sich verausgabt, indem er seinen Reichtum in etwas anlegt, für das es – nach Auffassung vieler Menschen – keine äquivalente Gegenleistung gibt, vernichtet zwar Kapital, verblüfft damit aber auch, verunsichert die anderen und erwirbt sich auf diese Weise einen höheren gesellschaftlichen Rang. Tatsächlich steht eine Mehrheit moderner und zeitgenössischer Kunst kritisch oder auch hilflos gegenüber, kann also – anders als bei den meisten übrigen Statussymbolen – nicht nachvollziehen, wieso jemand dafür so viel Geld ausgibt, und sieht daher einen Akt maßloser Verschwendung darin. Diese erfolgt zudem nicht unbedingt im Verborgenen, sondern wird mit den Kunstwerken gleichsam zur Schau gestellt, was ihre soziale Funktion belegt: „Deshalb geschieht die Verschwendung ostentativ, weil der Verschwender sich durch sie den anderen als überlegen erweisen will." Im Weiteren bestimmt Bataille den „rangbildenden Wert" sogar als eigentliche Funktion des Luxus, den er übrigens vor allem „in der Umgebung der modernen Banken" verortet. (2)

Sofern die Luxusgegenstände nicht von vornherein nur als Spekulationsobjekte erworben werden, die bei einem späteren Wiederverkauf eine anständige Rendite abwerfen sollen, sind sie aus der Sicht der kapitalistischen Ökonomie grundsätzlich Verschwendung: Anstatt das Kapital nutzbringend zu investieren oder zumindest für abschreibungsfähige Posten zu verwenden, wird es gleichsam tot gestellt. Dies gilt für den Kauf moderner Kunst ganz besonders. So gilt sie a priori als zweckfrei, besitzt anders als etwa Designermobiliar keine konkrete Funktion, ist aber auch nicht mit so viel Spaß und sinnlichem Erleben verbunden wie eine Yacht oder eine Geliebte. Vielmehr verweigert sie sich fast immer traditionellen Vorstellungen von Schönheit, ist spröde, hermetisch und eher anstrengend als entspannend. Wer nach Kompensation sucht, ist mit einem Konzert oder einem Roman im Allgemeinen jedenfalls besser bedient als mit einem abstrakten Gemälde oder einer Installation. Auch sind Musik, Literatur, Theater oder Film ungleich preisgünstiger zu rezipieren als das eigene Bild über dem Sofa, im Arbeitszimmer oder Foyer. Wenn viele Reiche und Mächtige dennoch Gemälde anderen Kulturgütern vorziehen – obwohl sie die Kunst sehr wohl als Ausgleich begreifen –, belegt dies um so eindrucksvoller, dass letztlich doch noch stärker als das Bedürfnis nach einer Gegenwelt der Wunsch nach Rang und Macht ist, die der – demonstrative und exklusive – Kauf von Bildern oder Skulpturen mit sich bringt und postuliert.

Kauft ein Vorstand oder Manager zeitgenössische Kunst, erwirbt er sich aber nicht nur Renommee gegenüber seinen Kollegen und Konkurrenten sowie – vor allem – gegenüber der großen Mehrheit der weniger Vermögenden, die sich schwerer tun, ihren Einsatz für humanistische Werte (die „Kunst an sich" verkörpert) zu bekunden oder via Verschwendung (die „moderne Kunst" für viele darstellt) einzuschüchtern. Vielmehr besitzt der Einsatz hoher Summen, die – durch die Vermittlung von Galeristen oder Art-Consultants freilich ungefähr halbiert – dem Künstler zukommen, in diesem Fall den Charakter eines Potlatsch, der Grundform jeder Ökonomie der Verschwendung: Der Kunstkäufer will auch den Künstler damit in Verlegenheit bringen,

**Copyright, Cash und Kanalisierung der Massen:
Kunst und Wirtschaft im Werk von General Idea
AA BRONSON**

Kunst und Wirtschaft – es hieß, sie könnten sich nicht riechen, und dennoch verlustieren sich beide vor unseren Augen miteinander und zeugen ihren monströsen Nachwuchs: Ausstellungen als Publikumsmagnete, Museen als Vergnügungsstätten und andere Ausformungen ihrer Mesalliance.

General Idea war ein Kind des Pariser Mai, hervorgegangen aus den Trümmern von Hippiekommunen, Untergrundzeitungen, radikaler Pädagogik, Happenings, Love-ins, Marshall McLuhan und der situationistischen Internationalen. Wir glaubten an eine freie Wirtschaft, an die Abschaffung des Urheberrechts und an eine horizontale, basisgebundene Struktur, die das Internet vorwegnahm. Im Folgenden möchte ich kurz einige Strategien beschreiben, mit denen General Idea das Terrain zwischen Kunst und Kommerz absteckte und die Kampflinien des Urheberrechts, die Kultur heute definieren, infrage stellte.

Das Museum hat seine eigene Ökonomie

Das Museum hat seine eigene Ökonomie: Ausstellungsräume, Museumsshops, Restaurants und Cafés; Ausstellungen, auf Rekordbesucherzahlen abzielende Großausstellungen, Sonderveranstaltungen, Werbung, Marketing, Fund-Raising, die Herausgabe von Katalogen, Museumspädagogik, Copyright und Vereinbarungen über Rechte, Immobilien und Investitionen. Diese Orte und Aktivitäten bilden die Struktur der Museumsökonomie, und sie lenken den Fluss der Besucher, die sich durch die Eingangstüren, die Ausstellungsräume, die Shops und die Restaurants drängen. Sie lenken den Fluss der Sammler, die sich, von Museumskuratoren und -verwaltern hofiert, zu Sonderveranstaltungen und Fund-Raising-Diners einfinden. Sie lenken den Fluss der Künstler, Galeristen und ihrer Entourage, die in einem unaufhörlichen nomadischen Strom von Museum zu Museum, von London nach Berlin nach Tokio nach Sydney nach New York ziehen. Und sie lenken den Fluss des Geldes, die Abstraktion von all dem zusammen, vereint in einem einzigen, aber seltsam widersprüchlichen Strom, bilden sie die Ökonomie oder, wenn man so will, die Kultur des Museums und des Kunstbetriebs von heute. Gleichwohl beruht das Ansehen des Museums auf dessen scheinbarer Abschottung gegen alles Kommerzielle, auf seiner Rolle als Schiedsrichter und Hüter von Werten – geistigen, ästhetischen und sogar moralischen Werten. Das Museum sieht sich heute in der unvermeidlichen Rolle des Heuchlers, indem es einerseits Marketingstrategien optimiert und andererseits krampfhaft den Anschein aufrechtzuerhalten versucht, es wahre die Unantastbarkeit des reinen White Cube. Das Mittel, durch das diese widersprüchlichen Aktivitäten unter einen Hut gebracht werden, ist eben das Spektakel, das heißt in den achtziger Jahren die Rekordbesucherzahlen anvisierende Großausstellung, an deren Stelle seither das Spektakel der mit großen Namen verbundenen Museumsarchitektur getreten ist. (1)

Als Jorge, Felix und ich 1969 begannen, als General Idea zusammen zu leben und zu arbeiten, waren wir uns bereits darüber im Klaren, dass es zwei entgegengesetzte Kräfte in unserem Leben gibt, nämlich das Bedürfnis, Kunst zu machen, und das Bedürfnis, zu überleben. In einer Art natürlicher Abwandlung der Konzept- und Prozesskunst, die uns unmittelbar vorausgegangen war, verlegten wir uns darauf, den Kommerz der Kunst und die Ökonomie des Kunstbetriebes in die Kunst selbst mit einzubeziehen: „Wir wollten berühmt, glamourös und reich sein. Das heißt, wir wollten Künstler sein, und wir wussten, dass wir, wenn wir berühmt und glamourös wären, sagen könnten, wir seien Künstler, und wir wären tatsächlich welche [...]. Und genau so kam es. Wir sind berühmte, glamouröse Künstler." (2)

In unseren ersten Arbeiten, etwa „The Belly Store" (1969), machten wir unsere Wohnung, ein Ladenlokal, öffentlich zugänglich, und zwar in Form einer Reihe von „Shops": Projekten, die im Gewand des Kommerzes daherkamen. Unsere ersten Multiples waren die Produkte, die wir dort feilboten: mal Fundstücke, mal aus billigen Materialien oder Unrat hergestellte Objekte. Einige der Shops machten in

verunsichern und nicht zuletzt bändigen oder sogar beschämen. Nicht als Gegenleistung für das Kunstwerk, sondern um einen Sieg über den – sonst als moralisch überlegen geltenden – Künstler davonzutragen, zahlt der Kunstkäufer das viele Geld. Zwischen ihm und dem Künstler wird auf diese Weise ein Kampf um Integrität ausgetragen, und indem er sein Geld „irrational" opfert, nimmt der Unternehmer, Manager oder Politiker dem durch den Künstler verkörperten Antiökonomismus, dessen primäres Angriffsziel er sonst wäre, den Wind aus den Segeln. Doch dementiert er mit seinem Potlatsch nicht nur die kapitalistische Logik, sondern er nötigt den Künstler zugleich zu einer Art von Komplizenschaft, indem er ihm mit dem Geld das Symbol der Korrumpiertheit aufzwingt: Ein reicher Künstler hat es viel schwerer, seine Unabhängigkeit glaubhaft zu machen, er erscheint vielen bereits zu verstrickt in die Geschäftswelt, um noch als „anders" – als unschuldig – Eindruck machen zu können.

Sofern der (erfolgreiche) Künstler Gefahr läuft, durch hohe Summen selbst korrumpiert zu werden, sind diese tatsächlich nicht nur Folge der therapeutischen Kraft, die man der Kunst unterstellt. Vielmehr dient der Preis für die Kunst auch als Mittel innerhalb eines Wettstreits um die moralische und damit zugleich gesellschaftliche Vorrangstellung, die die ohnehin Mächtigen gerne ebenfalls noch für sich in Anspruch nähmen. Sosehr das viele Geld einerseits das Selbstwertgefühl der Künstler steigern und damit arrogantes Verhalten wie das von Baselitz begünstigen mag, sosehr entpuppt sich ein solches Verhalten ebenso als Notwehr: Nur auf diese Weise kann der Künstler beweisen, dass er sich seine Unabhängigkeit – und damit seine Unschuld – bewahrt hat. Sein Gegenüber bewusst zu brüskieren provoziert zwar erst den Potlatsch, ist aber zugleich die einzig mögliche Antwort darauf, nämlich der Beleg, dass die mit dem Geldopfer versuchte Einschüchterung und Beschämung nicht gelingt. Hier schließt sich der Kreis und lässt die Protagonisten als ewig ringende, einander bei aller Differenz ebenbürtige Kämpfer erscheinen. Ob sie letzlich beide Sieger oder beide Verlierer sind, entscheidet die Willkür des Betrachters.

1. Friedrich Schiller, *Über die ästhetische Erziehung des Menschen* [1795], Weimar 1962, Bd. 20, 6. Brief, S. 325 f.

2. Georges Bataille, *Die Aufhebung der Ökonomie*, München ³2001, S. 105, S. 109, S. 22.

Wirklichkeit nie auf. Der Betrachter konnte sich die Auslagen im Schaufenster anschauen, doch ein kleines Schild an der Tür besagte stets: „Sind in fünf Minuten wieder da". Ebenso wie das Werk der Fluxus-Künstler, die wir bald darauf kennen lernten, sollten unsere billigen Multiples den Galeriebetrieb, jene Ökonomie des Mehrwertes, umgehen und ein eher alternatives Publikum von Studenten, Künstlern, Schriftstellern, Rock 'n' Roll-Fans, Anhängern neuer Musik, Trend-nachläufern und Mediennarren bedienen.

Im Jahr 1980 zeigten wir erstmals „The Boutique from the 1984 Miss General Idea Pavillion" in der Carmen Lamanna Gallery in Toronto.

Die Boutiqueanlage in Form eines dreidimensionalen Dollarzeichens verwandelte die ebenerdige Galerie in ein Einzelhandelsgeschäft mit den Multiples und Veröffentlichungen von General Idea als Verkaufs-artikeln.

Eine ganztags beschäftigte Ladenangestellte saß in dem winzigen abgegrenzten Raum, den wir einge-richtet hatten, und ihre Anwesenheit ebenso wie der Geld-, Produkt- und Informationsaustausch über den Ladentisch waren integrale Bestandteile der Arbeit.

Die wahre Problematik der Boutique trat zutage, als die Arbeit allmählich in Museen ausgestellt wurde. Manche Museen erlaubten keinen Verkauf über die Boutique, weil dies mit ihrem Museumsshop kollidier-te, und die meisten wollten keinen Verkauf über die Boutique, weil sie darin eine Profanisierung des reinen White Cube durch den Kommerz sahen. Obwohl sich die Zeiten geändert haben und sich die Museen inzwi-schen eher zu ihrem alles verzehrenden Geldhunger bekennen, hat bislang noch keine der Boutiquen von General Idea als eine funktionierende Installation den – an der Ökonomie des Museums teilhabenden – Geschäftsbetrieb aufnehmen dürfen.

Zuletzt zeigte das Museum of Modern Art die Bou-tique mit den Multiples unter Plexiglas, der Berührung entzogen, in einem gleichsam kastrierten, rein archiva-rischen Zustand. Mir erscheint das wie die endgültige Rache an dem Kunstwerk, das es gewagt hat, die Heuchelei des Museums bloßzustellen. (3)

Die „Yen Boutique" von General Idea aus dem Jahr 1989 erlebte eine ähnliche Folge von Demütigungen im Beaubourg, als in den ersten 45 Minuten der Er-öffnung Multiples im Wert von rund 2.000 US-Dollar entwendet wurden und die Ausstellungsmacher sich veranlasst sahen, die Boutique für die Dauer der Ausstellung ihrer Waren zu berauben. (4)

Die „Boutique Cœurs Volants" (1994/2001), eine frei stehende Verkaufspräsentation in der dreidimensio-nalen Nachbildung einer Duchamp-Grafik, ist die jüngste dieser Arbeiten und soll im heutigen verkehrsintensiven Museum besser zu kontrollieren sein.

Copyright

Der Schlüssel zur gegenwärtigen Konsumkultur ist das Copyright: Ohne das Copyright und die Unantastbar-keit der individuellen Urheberschaft würde die Megaökonomie von heute in sich zusammenbrechen – man stelle sich etwa Microsoft ohne Copyright vor. Museen fungieren als symbolische Hüter des Gutes Urheberrecht, und eine Expertenmeinung zur Echtheit eines Werkes kann Werte in astronomische Höhen schießen oder in den Keller fallen lassen. General Idea schwört seit jeher auf den öffentlichen Bereich, und unser Werk kam größtenteils dort zur Ausführung. Während der 25 Jahre unserer Zusam-menarbeit haben wir immer wieder mit verschiedenen Aspekten der Urheberschaft und des Copyrights gespielt und sie hinterfragt.

Das „FILE Megazine" (1972–1989), General Ideas Arbeit im Format einer Illustrierten, wurde 1976 von der Time-Life Corporation wegen Imitation ihrer Illustrierten LIFE verklagt. Wir interessierten uns schon immer für die Überlegungen von William Burroughs zum Bild als Virus und vor allem für das Copyright für bestimmte Formen und Farben. Die Geschäftswelt arbeitete mit urheberrechtlich geschützten Logos (und sogar mit Farben wie dem Kodak-Gelb) als Viren, die dem Mainstream unserer Gesellschaft eingeflößt werden sollten, um die Bevölkerung zu infizieren und einen günstigen Cashflow zu erzeugen. Time-Life besitzt das Copyright für „weiße Blockbuchstaben auf einem roten Parallelogramm". Erst als Robert Hughes, zurzeit Kunstkritiker des Nachrichtenmagazins Time,

sich in der Village Voice über seinen Arbeitgeber lustig machte, zog das Unternehmen seine Klage gegen uns zurück.

Viele Jahre lang arbeitete General Idea mit der kom-merziellen Herstellung von Arbeiten, um sich dem Fetischismus der Künstlerhand, der Handschrift des individuellen Genies zu entziehen. Entsprechend bedeutete unser kollektiver Name eine Absage an individuelle Urheberschaft. In den achtziger Jahren nahmen wir aber eine Reihe von Gemälden in Angriff, die sich unmittelbarer mit dem Thema Copyright auseinander setzten. Die „Copyright Paintings" reproduzierten das Copyright-Zeichen selbst: Dieses war gleichzeitig das Symbol individueller Autorschaft par excellence und doch ganz und gar im öffentlichen Bereich angesiedelt. Die Gemälde lassen sich tatsächlich nicht urheberrechtlich schützen.

In ähnlicher Weise reproduzierten die Pasta-Bilder aus der gleichen Zeit die farblichen Motive (ohne Text) der VISA- und Mastercard-Kreditkarten sowie der Zigarettenmarken Marlboro und Vantage, die alle einen hohen Wiedererkennungswert besitzen.

¬ *Dirk Luckow*
Von (un)denkbaren Kooperationen zwischen Kunst und Wirtschaft: „Wirtschaftsvisionen"

Entgegen einer traditionellen Abgrenzung wird die Wirtschaft heute wegen ihrer globalen Bedeutung immer öfter in den Diskurs der Kunst mit einbezogen und erfährt kritische Aufmerksamkeit durch zeitgenössische KünstlerInnen. (1) Diese wollen augenscheinlich nicht nur die Vorstellungen über die Rollen des Kunstproduzenten und des Kunstbetrachters verändern, sondern tiefgreifender als zuvor das Kunstwerk im gesellschaftlichen Umfeld verankern. Auf die Wirtschaft zuzugehen kann somit als eine moderne Variante des Versuchs gedeutet werden, den Elfenbeinturm der „autonomen" Kunstproduktion zu verlassen.

• Aktuelle Voraussetzungen unternehmensbezogener Kunst

Jegliche aktuelle Form der künstlerischen Kooperation mit einem Unternehmen setzt automatisch die eigene Herangehensweise in ein Verhältnis zu früheren Positionen der Wirtschafts- und Kapitalismusreflexion in der Kunst. Für zeitgenössische Künstler ist dieser kunsthistorische Aspekt vermutlich wichtiger als die Geschichte konkreter künstlerischer Kooperationen mit Unternehmen. Die vielleicht eindrücklichste Polarisierung in der künstlerischen Standortbestimmung gegenüber der Wirtschaft spielte sich 1987 auf der Documenta 8 ab. Hier standen sich Ange Leccias „La Séduction" und Hans Haackes „Kontinuität" als widersprüchliche Zeichen dieser Polarisierung gegenüber. Von der Firma Daimler installiert, drehte sich der nagelneue dunkelblau-metallene Mercedes 300 CE auf einer Drehscheibe am Eingang des Gartenschlosses an der Aue als Documenta-Beitrag Leccias. Wurde hier das „objet trouvé" einmal mehr glanzvoll ironisiert oder die Kunst von der Werbung unterwandert?

Dagegen operierte Hans Haacke im Fridericianum mit dem Erscheinungsbild der Deutschen Bank AG. Er montierte Bilder afrikanischer Menschenaufläufe ins Logo der Bank und konfrontierte sie mit Zitaten der Vorstände. Dieser mit dem Titel „Kontinuität" versehene Werkkomplex zeigte die Verwicklungen der Großindustrie in die Rassenpolitik afrikanischer Minderheitenregierungen und in die dortigen kriegerischen Verbrechen. Haackes Beitrag repräsentierte die klassische Form der Kritik am kapitalistischen „System" im globalen Kontext.

Leccias Arbeit war dagegen offenkundig in Kooperation mit dem Unternehmen Daimler entstanden: „Mercedes präsentiert Leccia" schrieb Dominique Gonzales-Foerster im Katalog der Documenta. (2) Dem linken Kunstlager musste „La Séduction" fast als Verrat erscheinen. Doch während Haacke die Kunst höchst zugespitzt als Plattform politischer Aufklärung benutzte, bezog Leccia (im Zeitalter des Spektakels) eine repräsentationskritische Ebene in die Aussage seines Werkes mit ein. Daher muss man seinen Beitrag als kritischen Kommentar zu den westlichen Gesellschaften und ihren ökonomischen Stützen begreifen. Er legte nicht nur die Machenschaften des Kunstsystems als einem Subsystem der Ökonomie offen, sondern hielt der westlichen Gesellschaft, deren Sehnsüchten und Zielen, auch den Spiegel vor – in der Gestalt des Auto-Fetischs als „goldenem Kalb".

Das Spannungsverhältnis zwischen bis zum Zynismus reichender Affirmation (Leccia) und ohne Doppeldeutigkeit formulierter Gesellschaftskritik (Haacke) prägt bis heute den Spielraum für die kritische Reflexion beziehungsweise die Nutzung von Zwischenräumen oder Bruchstellen in der (post-)industriellen Welt durch KünstlerInnen. Haackes politisches Werk ist den Zielen der postminimalistischen und konzeptuellen Kunst der sieb-

Sie sind Wahrzeichen des Kommerzes per se, aber auch Wegbereiter der Branding-Revolution der sechziger und siebziger Jahre, als sich Werbefirmen auf der Suche nach Anregungen der abstrakten amerikanischen Farbfeldmalerei der fünfziger und sechziger Jahre zuwendeten. Die Versionen von General Idea waren mit einer Art Punktraster aus Makaroni überzogen und verbanden auf diese Weise eine Bildersprache der Hochkultur mit Methoden der Trivialkultur.

Robert Indianas LOVE-Gemälde von 1967 ist ein Beispiel für ein Werk von Künstlerhand, das sich dem Urheberrecht entzogen hat und in den öffentlichen Bereich eingedrungen ist, wo es auf Cocktailservietten, Schlüsselanhängern und sonstigem kommerziellen Zubehör auftaucht. Man kann darin einen missratenen Bildvirus, eine Art Bildkrebs sehen. Entsprechend sollte sich General Ideas AIDS-Logo (1987) – ein Plagiat oder Simulakrum von Indianas LOVE – dem Urheberrecht entziehen und sich frei durch den Mainstream der Werbe- und Kommunikationssysteme unserer Kultur bewegen. Und das tat es auch, in Form einer Serie von Plakaten, großflächigen Reklametafeln und Leuchtreklamen, auf der Straße, im Fernsehen, im Internet und in Zeitschriften: Das „Journal of American Medicine" brachte es auf dem Umschlag, das Nachrichtenmagazin „Newsweek" brachte es auf jeder einzelnen Seite eines Sonderheftes, und die Kunstzeitschrift „Parkett" gab Bogen mit AIDS-Briefmarken heraus, die der Leser – als eine Art Milzbranderreger in Bildform – auf Briefumschlägen und Paketsendungen in den Postverkehr einfließen lassen konnte.

In seinen letzten Tagen attackierte und feierte General Idea das Bollwerk der Kunstgeschichte selbst, und zwar mit einer Reihe von Arbeiten, die sich mit abgewandelten Nachbildungen unverhohlener Imitationen über das Urheberrecht von Mondrian, Rietveldt, Reinhardt und Duchamp hinwegsetzten: etwa mit Mondrian-Gemälden auf Styroportafeln oder mit der veränderten fotografischen Reproduktion einer Katalogabbildung eines Duchamps-Werks, das seinerseits eine „Berichtigung" eines vorgefundenen Drucks von der Hand eines anderen Künstlers war. (5)

Trendies

Es ist vielleicht passend, mit folgenden Worten zu schließen, die unserem 1979 für das Fernsehen produzierten Video „Test Tube" entstammen: „Trendies leben an der äußersten Grenze des kapitalistischen Chaos und testen neue Produkte zur Integration in den kapitalistischen Mainstream. Wenn wir wissen wollen, was nächstes Jahr auf dem Markt los sein wird, müssen wir dieses Jahr auf die Trendies schauen. Trendies sind ein Marketing-Seismograf [...]. Sie werden immer als elitär bezeichnet, doch sie sind tatsächlich das Tor zu den Massen." (6) General Idea bediente sich gleichzeitig der Mechanismen und Strategien, die Kunst und Kommerz verbinden, und kritisierte diese. Unsere Fähigkeit, in unserem Leben wie bei unserer Arbeit Widersprüche auszuhalten, prägte unser Werk. Die Mechanismen der heutigen kulturellen Ökonomie faszinierten uns und stießen uns zugleich ab. Wir infiltrierten den Mainstream dieser ansteckenden Kultur und lebten wie Parasiten von unserem monströsen Wirt.

1. Frank Gehrys Entwurf für das neue Guggenheim-Museum in Downtown Manhattan kommt einem Disneyland des totalen Erlebnisspektakels nahe.
2. General Idea, „Glamour", in: *FILE Megazine*, Nr. 1/1975.
3. *The Museum as Muse*, Ausst.-Kat., The Museum of Modern Art, New York, 14. März – 1. Juni 1999.
4. *Let's Entertain* (Wanderausstellung), The Walker Art Center, Minneapolis, 2000–2001.
5. Diese waren vielfach mit dem Grün des Rot/Grün/Blau des AIDS/LOVE-Logos „infiziert".
6. General Idea, *Test Tube*, für das Fernsehen produziertes Video, 28 Min., Ton, Farbe, in Auftrag gegeben und produziert von Stichting de Appel, Amsterdam 1979.

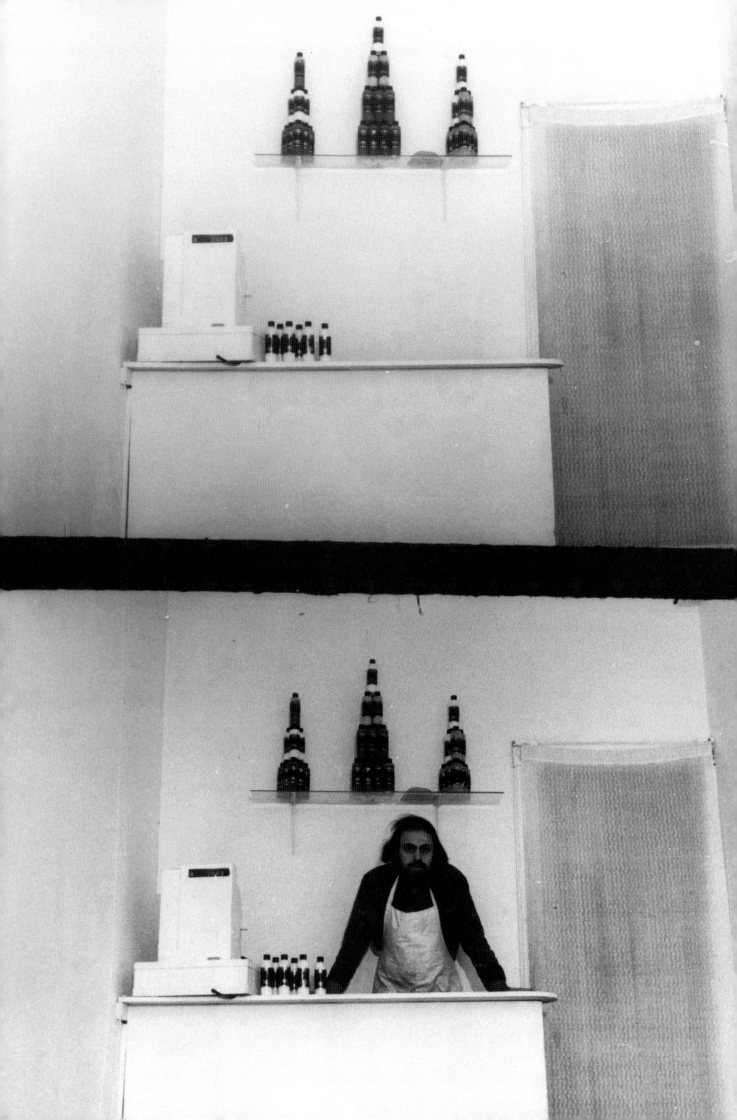

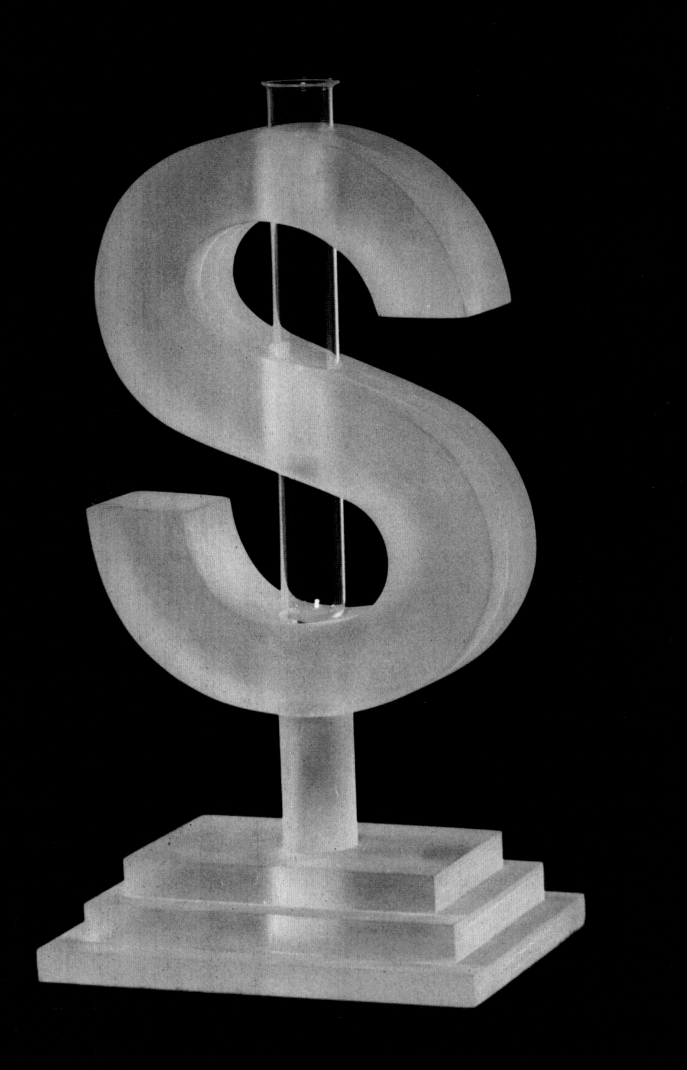

ziger Jahre verpflichtet. Diese strebte danach, die dem Kunstpublikum „verborgenen materiellen Bedingungen der modernen Kunst" (Douglas Crimp) aufzudecken. In den achtziger Jahren, einer Dekade der rasanten Expansion westlicher Märkte, äußerten KünstlerInnen wie die US-Amerikanerin Barbara Kruger ihre Abneigung und vehemente Kritik gegenüber der westlichen Gesellschaft, die in ihren Augen korrupt war und rein kommerziellen Interessen folgte. Ihre Kritik richtete sich besonders gegen den damals boomenden Kunstmarkt, von dem sie sich abzugrenzen versuchten – zum Beispiel durch Plakatierungen im öffentlichen Raum, die sich nicht als Objekte vermarkten ließen. Konträr dazu kristallisierten sich Positionen wie die von Jeff Koons oder Haim Steinbach heraus, die den Betrachter unmittelbar am Standpunkt des Konsumenten partizipieren ließen. Sie entwickelten Objektformen, die das Kunstwerk in ironische Nähe zu Waren, Regalanordnungen oder Kitschobjekten rückten. Koons vor allem trat unverhohlen als Verkäufer, Unternehmer und smarter Jungmanager auf, wollte gezielt mit den Wünschen und Sehnsüchten der Normalbürger spielen, sie schockieren. Er reagierte damit selbst auf die Kunstmarktexplosion der achtziger Jahre, in denen die Kunstpreise in Rekordhöhen stiegen und, umjubelt, geradezu nach Koons Position als zynischem Gipfel verlangten.

Der Kölner Kunsthistoriker Stefan Germer begegnete jeglicher offenkundig und unreflektiert auf den Markt ausgerichteten Kunstform Mitte der neunziger Jahre mit Skepsis. Er sah die Notwendigkeit gegeben, die Kunst „anders als nur ökonomisch zu definieren". (3) Die Definition des Wertes von Kunst dürfe nicht allein dem Kunstmarkt überlassen werden. Germer insistierte auf einer Aktualisierung von Argumenten und Strategien der strenger ausgerichteten politischen Konzeptkunst und orthodoxen Avantgarde, die sich vom Kunstmarktgeschehen distanzierten. Seine Äußerungen spiegeln den – im Laufe der neunziger Jahre vollzogenen – Wandel hin zu stärker kollektiven Prozessen, die sich aus einer kritischen Haltung gegenüber den Kunstinstitutionen und dem Kunstmarkt heraus entwickelten. Die KünstlerInnen suchten neue Funktionen im gesellschaftlichen Umfeld. Ihr Bewusstsein war von der Auffassung geprägt, dass jede Form einer Kritik, die sich im verkaufbaren Kunstobjekt artikuliere, gleichzeitig zum System gehöre und darin unwirksam sei.

Die etablierte Kunstwelt wurde zu dieser Zeit in einem Rekurs auf die politischen Praktiken der sechziger und siebziger Jahre mit meist temporären und informellen Installationsformen durch diskutierende KünstlerInnen und Gruppierungen in Künstlerhäusern, Kunstvereinen oder eigenen „Artists Spaces" konfrontiert. Man wollte sich von allen künstlerischen Gesten verabschieden und stattdessen neue Kommunikationsstrukturen bieten, um so die Kunst in eine gesellschaftskritische Auseinandersetzung einzubinden. Schon die Nähe zum alltäglichen funktionalen Design, die diese von KünstlerInnen betriebenen und gestalteten Räume kennzeichnete, widersprach bewusst Vorstellungen vom autonomen Kunstwerk. Ebenso wollte man die Veröffentlichungen von den überkommenen Strukturen des Kunstmarktes und üblichen Kunsthierarchien abkoppeln. So entwickelten sich zunehmend außerhalb der Museen und Kunstinstitutionen angesiedelte ortsspezifische Konzepte von Kunst. Diese eher funktionalistischen, antimusealen und auf eigene Distribution abgestellten Verfahrensweisen vieler KünstlerInnen führten zugleich auch zu Annäherungen an ökonomische oder unternehmerische Bereiche der Gesellschaft. Hatte sich die Debatte der Kunstszene in den frühen und mittleren neunziger Jahren vor allem auf kulturelle Aspekte und Themen wie Rassismus und Gender konzentriert, ist heute gesellschaftlicher Wandel in ihren Diskussionen mehr zu einer Frage der Reaktion auf die Wirtschaft geworden.

Zusätzlich Nahrung erhielt diese Entwicklung hin zur stärkeren Selbstbehauptung und zu einem gewandelten Bewusstsein gegenüber der Wirtschaft durch die Kürzung „öffentlicher" Kulturetats und eine Zunahme von Public-Private-Partnerships im Bereich der Kultur, das heißt durch deutlich veränderte ökonomische Rahmenbedingungen für den Kunstbetrieb, die selbst zum Gegenstand der Interpretation wurden. Die aktuellen ökonomischen Bedingungen der KunstproduzentInnen sind darüber hinaus vom weltweiten Informations- und Kapitalfluss geprägt. KünstlerInnen sehen sich zunehmend einer von multinationalen kommerziellen Interessen

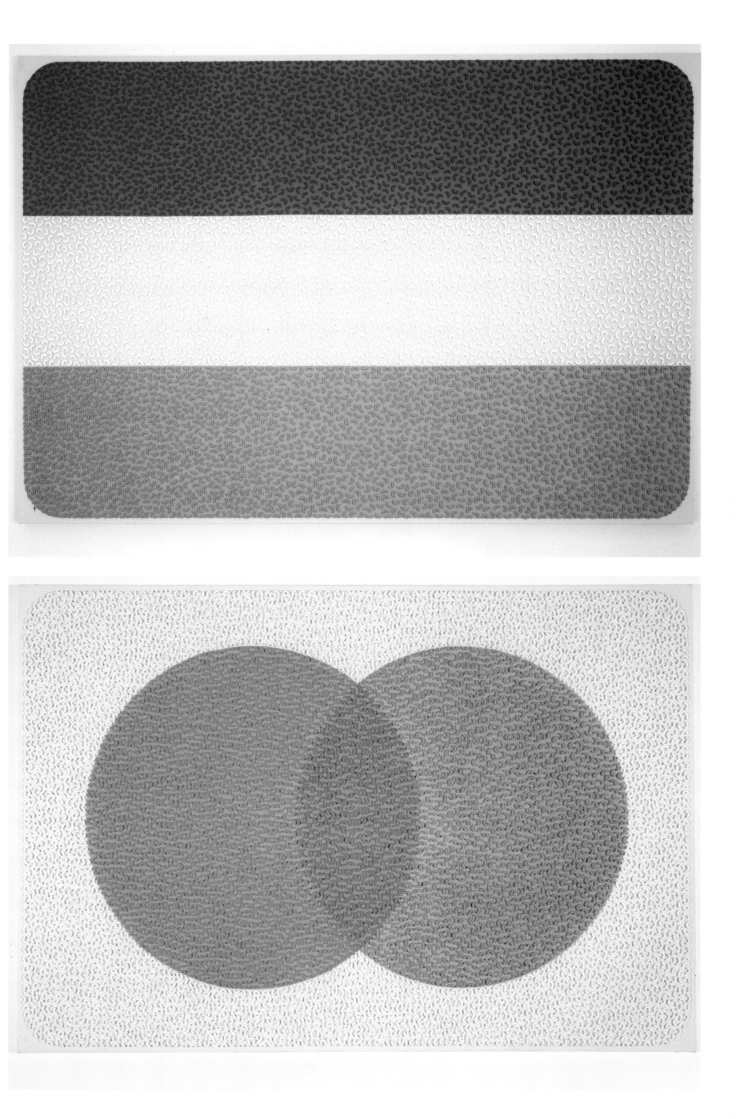

durchzogenen Popwelt, Image fördernden Kulturformen oder wettbewerbsorientiertem City-Marketing gegenüber. Stadtorganisatoren in Berlin beispielsweise haben die „junge Kunstszene" längst als Standortfaktor ausgemacht und protegieren sie. Dass zukünftig der Diskurs der Kunst unwiderruflich von den Strategien der Werbung geprägt und die Kultur von Technokraten und Ökonomen übernommen werde, sind zwei der zeittypischen Prophezeiungen. Schließlich ist auch außerhalb der Einkaufspassagen und kommerzialisierten öffentlichen Räume jedermann ständig mit unternehmerischen Interessen und Praktiken konfrontiert.

Sich unmittelbar in den internen Strukturen eines Unternehmens zu bewegen, bedeutet deshalb auch, in Betracht zu ziehen, dass eine innerbetriebliche Kritik vielleicht besser greift als eine Kritik von außen. Alternativ zur rein theoretischen Auseinandersetzung kann die Teilhabe der KünstlerInnen an Wirtschaftskontexten im Sinne eines Lebens- oder Partizipationsmodells heute glaubwürdiger denn je in den Diskurs des Kunstsystems einbezogen werden. Schon Wirtschaftstheoretiker wie E. P. Thompson haben darauf verwiesen, dass es nicht mehr möglich ist, eine Produktionsweise rein in „ökonomischen Begriffen" zu behandeln und zu entwickeln und dabei so genannte zweitrangige Bedingungen der Produktion, wie die Kultur, beiseite zu lassen. (4) Dieses Bewusstsein führt die Wirtschaft in den Bereichen der Unternehmenskommunikation zu einer Neuorientierung. Den genannten künstlerischen Tendenzen und Entwicklungen wäre Rechnung zu tragen, wenn es darum geht, künstlerische Projekte und Unternehmen im Sinne eines modernen „Art-Consulting" zusammenzubringen.

•• Eine Vorstellung von „Wirtschaftsvisionen"

Die Wirtschaft stellt, trotz solcher neuartigen kulturellen Appelle, aus der Perspektive der Kunst keinen neutralen Grund, sondern ein ideologisch besetztes Terrain dar. „Take the money and run" ist bis heute die vielleicht gängigste Form des künstlerischen Umgangs mit Unternehmen. Versuche, die Kunst in ihrem Verhältnis zur Ökonomie zu definieren, scheitern leicht zwischen den Fronten. Spiegelbildlich zu dem, was sich in Teilen der Kunstszene abspielt, vermuten Vertreter der Wirtschaft gerade in der zeitgenössischen Kunst ein eher schwer berechenbares Gebiet. Ansätze, die Kunst in irgendein reales Verhältnis zur Wirtschaft zu bringen, betrachten viele Manager bestenfalls als frommes Wunschdenken. Die Projektreihe „Wirtschaftsvisionen", die der Ausstellung „Art & Economy" voranging, wollte trotz dieser schwierigen Ausgangssituation neue Diskussionsgrundlagen schaffen.

Alle KünstlerInnen, die zu „Wirtschaftsvisionen" eingeladen wurden, entwickelten ihre jeweilige künstlerische Haltung vor dem Hintergrund der oben skizzierten Kritik an markt- beziehungsweise museumsorientierter Kunst. Auf unterschiedliche Weise hatten sie sich alle direkt oder indirekt mit Wirtschaftsthemen beschäftigt, etwa mit den psychosozialen Effekten der Ökonomie (Manuela Barth/Barbara U. Schmidt, Eva Grubinger), mit den Möglichkeiten von Interventionen in ökonomische Strukturen (Accès Local, Plamen Dejanoff, Swetlana Heger), mit den stilistischen Überformungen der Realität durch die Medien und andere Industriestandards (Liam Gillick, Peter Zimmermann) oder mit der subversiven Umwandlung bekannter Trademarks in die Sprache abstrakter Bilder, Loops und Neon-Objekte (Daniel Pflumm). Die Tatsache, dass diese KünstlerInnen zum Teil bereits konkret mit Unternehmen zusammengearbeitet hatten – wie im Fall von Accès Local, Dejanoff, Heger und Zimmermann –, spielte dabei keine Rolle. Die Frage war vielmehr: Was für Möglichkeiten haben KünstlerInnen, die Wirtschaft zu reflektieren, in sie zu intervenieren oder gar mit ihr zu kooperieren? Die KünstlerInnen sollten Konzepte entwickeln, die sich auf bestimmte, von ihnen ausgewählte Unternehmen beziehen. Die Firmen sollten – anders als bisher – nicht einfach Sponsoren sein, sondern auf neuartige Weise in die künstlerischen Konzepte involviert werden. Auf keinen Fall sollten die KünstlerInnen in das alte Schema des Auftragsempfängers (oder internen Imageaufbesserers) gepresst werden. Um die Unabhängigkeit der KünstlerInnen zu gewährleisten, waren die Projekte mit einem von den partizipierenden

**Bilderreiche: Ein Blick auf die Oberflächen
von Kunst und Wirtschaft**
KAROLINA JEFTIC

Louise Lawlers Fotografien präsentieren Firmeninterieurs als gekonnt arrangierte Bilderkabinette. Ihre Stillleben zeigen Kunstwerke moderner Meister in repräsentativen Unternehmensräumen. Oft sind die „eigentlichen" Bilder nur in Ausschnitten zu sehen; manchmal kann man sie auch nur erahnen, weil ein spiegelndes Fenster stört, das gleichwertig neben dem reproduzierten Kunstwerk abgebildet wurde.

Louise Lawler hat sich den gleichgültigen Blick der fotografischen Apparatur zu Eigen gemacht: Alles, was vor die Linse kommt, wird aufgezeichnet. Das Bild „No 335" zum Beispiel zeigt den Empfangsraum einer Bank, der zunächst nur als verwirrende Vielzahl von glänzenden Oberflächen wahrnehmbar ist. Gegenstände tauchen doppelt auf, mal als exaktes Spiegelbild ihrer selbst, wie etwa ein weißer Aschenbecher, mal – wie im Falle eines Blumenstraußes – als verschwommener Schatten. Die zwei abgebildeten Schwarzweißfotografien scheinen identische oder zumindest ähnliche Motive zu zeigen, genau entscheiden lässt sich das allerdings nicht. Der Hintergrund von „No 335" verdoppelt die Bildfläche, der Ausschnitt könnte sowohl Spiegel als auch Fenster sein.

Die Fotografie wird bei Lawler zum Bilderlabyrinth, Original und Abbild sind hier nur schwer oder gar nicht zu unterscheiden. Lawler setzt die Bildfläche ihrer Fotografien in eins mit den abgebildeten Oberflächen, sei es Pop Art oder ein Computerbildschirm. Kunst zeigt sie als einen Raum von und für Reproduktionen, und wäre ihr Stil nicht frei von jedem Pathos, könnte man ihre Arbeiten auch als Apologie des Fotografischen und damit des „Kunstwerks im Zeitalter seiner technischen Reproduzierbarkeit" interpretieren. Lawler verwendet die Fotografie in emphatischer Weise als reproduktive Technik: Ihre Bilder sind Bilder von Bildern, die wiederum als räumliche Settings eine Firma symbolisieren; sie sind also Repräsentationen von Repräsentationen von Repräsentationen. Lawler bricht mit ihren Arbeiten die Geschlossenheit von Kunstwerken auf und zeigt sie in ihren räumlichen und sozialen Kontexten. Realer Raum und Bildraum gehen ineinander über, und die abgebildeten Vorhöfe und Schaltzentralen wirtschaftlicher Macht offenbaren sich als imaginäre Räume.

Im Gegensatz zu Velásquez' barocker Repräsentation von (künstlerischer) Macht in „Las Meninas" sind in Lawlers Bilderreichen kaum Menschen zu sehen, und wenn, dann nur von hinten, oder sie erscheinen trotz ihrer Präsenz seltsam abwesend, wie etwa die Büroangestellte in „No 10". Bei Velásquez ist der Repräsentationsregress eng mit der Frage nach dem legitimen Betrachter von „Las Meninas" verbunden. Lawlers Fotografien stellen diese Frage nicht mehr. Ihre Bilder existierten vor dem Betrachter, sie sind als Möglichkeit des fotografischen Apparats schon immer da gewesen. Lawlers „Ordnung der Dinge" ist eine Gleichordnung von Bildern im weitesten Sinne, von Kunstwerken, ihren Reproduktionen, Fensterausblicken und Schattenbildern. Sie beherrschen die „Corporate Spaces", die so zu blanken Projektionsflächen werden und irritierend leer und verlassen wirken.

Die Konferenzsäle, Empfangsräume und Vorzimmer dienen als Kommunikationsorte. Lawler zeigt sie als stumme Nicht-Orte, die allein durch Funktionalität bestimmt sind. Die Räume wiederholen die Entleerung der Kunstwerke, die durch ihre Instrumentalisierung in den Firmenräumen auf ihre repräsentative Funktion reduziert sind. Lawler kritisiert diesen Zustand mit ihren Fotografien nicht, sie hält ihn lediglich fest und stellt ihn zur Schau. Ihre eigenen Bilder sind Teil derselben symbolischen und ökonomischen Kreisläufe, sofern sie einen Marktwert besitzen und als Kunstwerke gehandelt werden. Dass ihre Fotografien von Unternehmensräumen meist keine Titel tragen, sondern – analog zu Industrieprodukten – nummeriert sind, unterstreicht die Rolle von Kunst als Ware – käuflich, reproduzierbar und austauschbar.

01. Louise Lawler
„Untitled", 1993
Cibachrome, 79 x 96 cm

02. Louise Lawler
„No 9. Arranged by
Donald Marron, Susan
Brundage, Cheryl Bishop
at Paine Webber Inc.",
1982
Schwarzweißfotografie,
49 x 55 cm

03. Louise Lawler
„Banque", 1993/94
Cibachrome, 61 x 62 cm

04. Louise Lawler
„Untitled"
(Reception Area),
1987–93
Cibachrome, Kristall
und Filz, 5 cm (Höhe),
9 cm (Durchmesser)

Firmen abgelösten Startkapital ausgestattet und gleichzeitig an die Öffentlichkeit adressiert: Zu jedem Künstlerprojekt erscheint eine Publikation, und es wird jeweils aktuell auf einer fixen Ausstellungsfläche in den Deichtorhallen Hamburg dokumentiert. Der scheinbar außerinstitutionelle Rahmen wurde durch diese Veröffentlichungen somit wieder institutionalisiert.

Die Reihe begann mit einem Projekt der Künstlerin Manuela Barth und der Kunstwissenschaftlerin Barbara U. Schmidt. Sie verfolgen im Rahmen ihrer langfristig angelegten „LaraCroft:ism"-Studie die repräsentationskritische Frage nach neuen Weiblichkeitsentwürfen im aktuellen Medien- und Technologiediskurs und vergleichen diesen mit dem industriellen Alltag. Im Austausch mit einem Siemens-Abenteuer-Camp für Mädchen entwickelten sie ein empirisch angelegtes Filmprojekt. Gegenüber den idealisierten Bildern von der technikversierten Frau, die in der Technologie-Werbung verbreitet werden, lassen sie die jungen Frauen erst einmal selbst zu Worte kommen. In Interviews erzählen diese, wie sie mit dem Zwiespalt zwischen den „idealen" Vorbildern und der Suche nach dem eigenen Ich mehr oder weniger klarkommen. Es gelingt Barth/Schmidt, die durchaus widersprüchlichen Gefühlslagen der Menschen von heute gegenüber der globalen Werbewelt als ein „inneres" Bild der Gegenwart aufzuzeigen. Der Film hätte ohne die interessierte Öffnung von Unternehmerseite als eine Sicht von innen nicht entstehen können und wird für die Öffentlichkeit wie auch für das Unternehmen selbst Aufschluss über solche Arbeitskonzeptionen geben.

Die Kluft zwischen der rationalen Weltanschauung der Wirtschaftselite und den „tief verwurzelten Wunsch der Leute", die auch in dem Projekt von Barth/Schmidt deutlich wird, fällt heute immer stärker ins Gewicht. (5) „Economy has to be a tool for us, to prevent us from becoming tools for economics" – diese Auffassung von Accès Local (Paris/Wien), einem Kollektiv von Künstlern, Grafikern, Designern, Kuratoren und Kunsttheoretikern, entspringt nicht zuletzt auch dem Gefühl der Solidarität mit den weniger auf die Geschwindigkeit der technologischen und ökonomischen Entwicklungen vorbereiteten Menschen dieser Welt. Die Projekte von Accès Local siedeln sich direkt im Umfeld von Unternehmen an. Das Künstlerkollektiv hinterfragt in seinem an mehrere Unternehmen angebundenen Projekt „Observatories for Inside Peripheries" den Wert von unproduktiven und wenig beachteten Momenten und Situationen eines Betriebs, um die täglichen Arbeitsbereiche auf Hierarchien, Motivationstechniken und „Frei"-räume hin zu analysieren. Für „Wirtschaftsvisionen" wurden eine Consulting-Firma, ein Innengestalter sowie ein Start-up-Unternehmen aus dem Bereich der New Economy in die Untersuchungen miteinbezogen. Durch die Schaffung sensibler, transparenter Zonen im Betrieb und das Herausarbeiten der unproduktiven Momente im Firmenalltag werden die häufig als uniformiert nach außen tretenden Strukturen und Sprachregelungen eines Unternehmens beleuchtet. Das Projekt provoziert „lokale Zugänge" zu Situationen, in denen anstelle der technischen Sprache des täglichen Managements der „menschliche Faktor" zutage tritt. Sozialgeschichtliche, (neo-)marxistische, aber auch unternehmerische Kriterien werden von Accès Local neu beachtet und zielen letztlich auf die Bewertung des Selbstverständnisses beziehungsweise die Analyse der Situation des einzelnen Unternehmens jenseits äußerer Uniformität – was den Unternehmen eine psychosoziale Standortbestimmung und eine Unternehmensberatung anderer Art ermöglicht.

Müssen sich die Menschen gegenüber anderen präsentieren, immer wieder neu verständlich machen, Deutungsarbeit an sich selbst erledigen, das Besondere kultivieren, die eigene Biografie steuern und entwerfen und die eigene „Performance" im Unternehmen lenken, dann handelt es sich um typisch zeitgenössische Lebensumstände. (6) Die modernen Arbeitsverhältnisse und die Ausrichtung auf den individuellen Fortschritt bringen Strukturen hervor, die einem „künstlichen" Ambiente und Lebensstil entgegenkommen. Sich auf die Gratwanderung zwischen künstlerischer Autonomie und einer unternehmerischen Verankerung der eigenen Produktion einzulassen bedeutet für KünstlerInnen, sich mit einem entsprechend perfiden Rollenmodell zu arrangieren. Möglich wird es dadurch, das Verhältnis der Wirtschaft zur Gesellschaft offen zu legen.

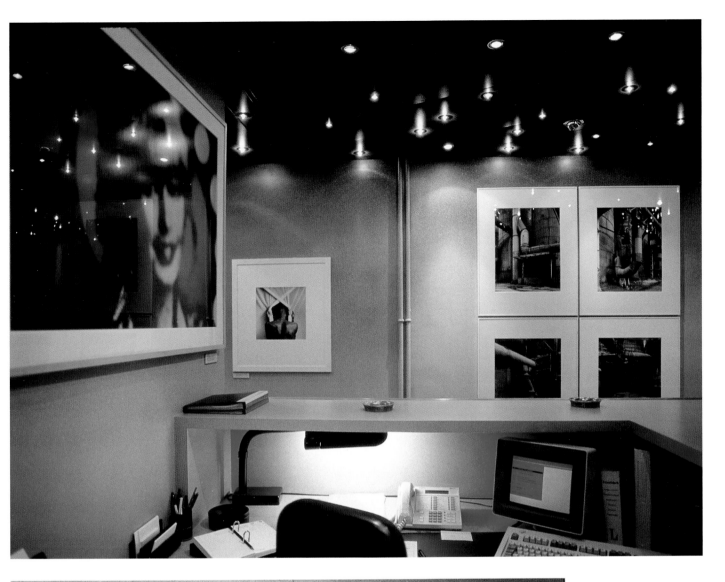

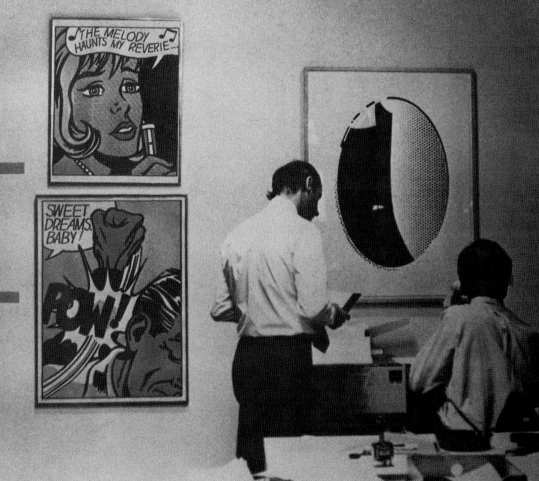

Swetlana Heger in ihrem Projekt „Playtime" und Plamen Dejanoff in dem Projekt „Collective Wishdream of Upperclass Possibilities" arbeiten beide sowohl auf der konzeptuell-analytischen als auch auf der formalen Ebene mit der Herstellung von Plattform-Situationen. Auf ihren „Plattformen" tragen Unternehmen durch die Analyse und Anwendung raffinierter Werbestrategien zur Schaffung von schönen neuen Welten und Lifestyle-Ambiente bei. Heger partizipiert in „Playtime" unmittelbar an den Mechanismen der von Werbeagenturen und Designern betriebenen Überformungs- und Stilisierungsindustrie: Die Frankfurter Agentur für Markenkultur projects realisiert die „Identität" der Künstlerin im Sinne eines bestimmten Bohemien-Lebensstils neu, indem sie ein Markenkonzept für die Künstlerin entwirft. Heger wiederum wertet dies in ihrer Kunst als Demonstration des Markendiktats und seiner Erfolg verheißenden Rezepturen. Plamen Dejanoff arbeitet in „Collective Wishdream of Upperclass Possibilities" an dem Aufbau eines „Ateliers", eines fast unwirklichen Ambientes für Künstler, Kuratoren, Kritiker oder kunstinteressierte Menschen im hocheleganten, von Ernst & Grüntuch entworfenen Firmenhaus am Hackeschen Markt 2–3 in Berlin Mitte. Jedes Detail dieses Ortes, dem der Künstler eine ideale und schöne Ordnung aufprägt, ist ein Highlight korporativen Designs. Dejanoff verwandelt das Firmenhaus gleichsam in ein großes dreidimensionales Stillleben, und seine „Künstler-Firma" thematisiert dabei ihre eigene Genese.

In beiden Fällen, bei Heger wie bei Dejanoff, scheint die Strategie Ange Leccias, als Lebensprozess/-modell begriffen, eine radikal affirmative Wirklichkeitsaneignung zu ermöglichen und als künstlerisches Konzept gerade die Diskussion über die Kritikfähigkeit der Kunst gegenüber der Gesellschaft neu zu entfachen. Ihre Werke stellen die gesellschaftliche Tendenz zu um sich greifenden Firmenkonglomeraten und Zusammenschlüssen als so genannte Korporationsprozesse heraus, die in der Gesellschaft und insbesondere in der Kulturszene kritisch umkämpft sind.

Industrie und Medien gelten heute als selbstverständliche Träger und Initiatoren von Massenkultur und bringen als solche eine globalisierte Kultursprache hervor. Die kulturellen Räume, ihre verschieden geprägten Realitäten und Selbstwahrnehmungen sind längst von der Werbung und den Medien und deren realitätsüberdeckender Scheinwirklichkeit bedroht. Weltweit werden Lebensstile durch präfabrizierte Bilder, Verhaltensmuster und Stereotypen geprägt. Gelten heute die Designer als die neuen Schöpferfiguren, die das Klima gestalten, in dem rund um den Globus konsumiert wird, so werden sie für die KünstlerInnen, für deren nach romantischem Mythos visionäre Rolle zur ernsthaften Konkurrenz. (7) Vielleicht grenzen sich viele KünstlerInnen deshalb am stärksten gegenüber jenen „Kreativen" ab, die ein Produkt konsumanregend gestalten oder eine Firma mit einer Weltanschauung, einer Corporate Identity, ausstatten.

Dass der Künstler im Gegensatz zum Kreativen grundsätzlich eine vergleichsweise distanziertere Position gegenüber seinem unmittelbaren gesellschaftlichen Umfeld einnimmt und über seine jeweilige gesellschaftliche Stellung und Identität selbst Rechenschaft ablegt, wird sowohl an Peter Zimmermanns Projekt „Corporate Sculpture" als auch an Daniel Pflumms Leuchtkästen und Videoloops offenbar.

Im Fall von Zimmermann erstellen der Kölner Künstler und die Kreativabteilung von mps mediaworks gemeinsam eine nach den klassischen Parametern einer modernen Plastik aufgebaute Skulptur. Der gemeinsame Arbeitsprozess macht deutlich, wie Zimmermann prinzipielle Bedenken über den Sinn dieser Skulptur beschäftigen, während die Kreativen an immer neuen, anspruchsvolleren und sehr gut gearbeiteten Entwürfen sitzen. Jede der neu geschaffenen Oberflächen besitzt eine gewisse Attraktivität. Zimmermann versucht hingegen, durch die Glaswand der Verfeinerung des Designs hindurchzudringen. Er macht Substanz und Leere des Designs gleichermaßen sichtbar, das auch dafür da ist, etwas schön zu machen, schön zu reden, das den Menschen dazu verführt, an etwas teilhaben zu wollen, oder etwas praktischer erscheinen lässt. Die Dominanz von Stilisierungseffekten und eine Favorisierung glatter technischer Oberflächen, wie sie das World Wide Web, TV und Handys repräsentieren, würde automatisch auch die Gestalt der „Corporate Sculpture" bestimmen,

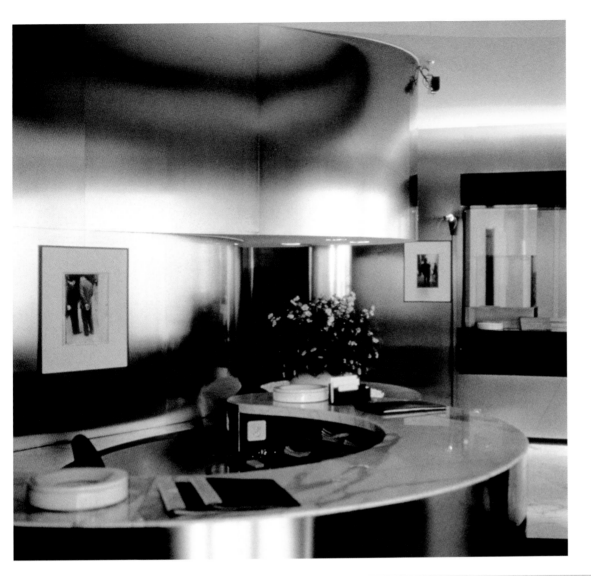

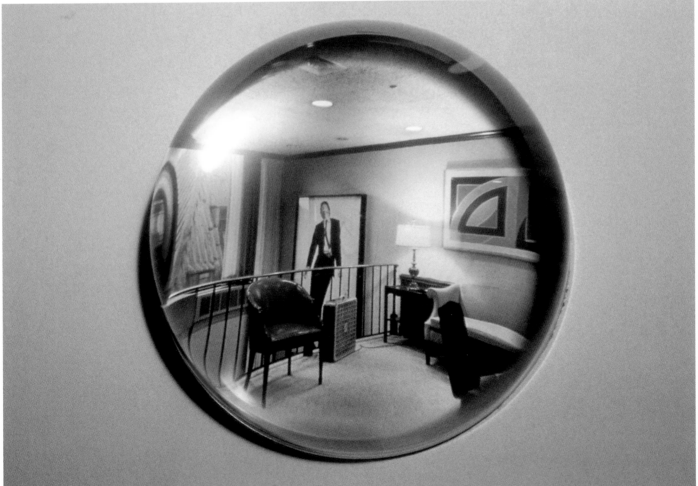

nähme der Künstler nicht letztlich auf ein völlig anders geartetes Material und Handwerk Bezug, nämlich das des Korbgeflechts. Damit beschwört er eine andere Arbeitswelt und -ethik herauf, führt eine andere physische Ebene der Begegnung mit dem plastischen „Gegenüber" ein und konterkariert so den Entwurfsvorgang am Computer. Für mps mediaworks ermöglicht dies die Erfahrung eines praktischen Umdenkens im Arbeitsprozess, eine Art Aus-sich-Heraustreten durch die Distanz des Künstlers.

Auch Daniel Pflumm, Begründer des Clubs „Elektro", behält sich Verfremdungen gegenüber seinen Vorlagen, TV-Bildern oder Trademarks, vor. Multinational kursierende Logos von Konzernen und Werbeschildern, die in den Medien auftauchen, sind das Material für seine Videowerke. Pflumm plant für „Wirtschaftsvisionen", Produktionsstraßen von Unternehmen in Japan zu filmen. Sein Beitrag ist als einziger in der Reihe bisher nicht auf eine direkte Kooperation angelegt, vielmehr soll hier das Unternehmen das künstlerische Projekt ermöglichen. In der Art, wie Pflumm die visuelle Erscheinung der Wirtschaft reflektiert, wird sein Projekt den „Wirtschaftsvisionen" eine weitere Facette hinzufügen. Aus Filmmaterialien entwickelt der Berliner Künstler rhythmisierte und abstrakt erscheinende Videoloops. Mit ihren signifikanten, von Corporate-ID befreiten Farbkombinationen, die an die Stelle der Logos treten, müssen sie keinen Markt mehr verteidigen. Als „FreeCustomer.com", „dummi.com", „seltsam.com" oder „tacki" werden sie zu ironischen, multiplen Kürzeln, die in den Loops wie Ungetüme vor unseren Augen und in unserem Gedächtnis aufblitzen und uns – geblendet – böse Zukünfte erahnen lassen. Pflumms Loops sind defekte Spiegel einer modernen Werbegesellschaft und ihrer elektronisch gesteuerten Oberflächenästhetik. In Elementarteilchen zerlegt stellen sie filmisch manipulierte, gestörte oder deregulierte Formenzeichen dar, die einem nervösen Fluss folgen, der keiner Propaganda mehr dient.

Ein kulturell interessierter und mäzenatisch eingestellter Unternehmer in verantwortlicher Position steht der Kunst wohlwollend gegenüber, ohne sie unbedingt ernst zu nehmen. Ein künstlerisch aufgeklärter Unternehmer betrachtet die zeitgenössische Kunst hingegen als ein ihm fremdes, schwer zugängliches Terrain, vermutet in ihr feindliches Gebiet und ertappt sich selbst bei Verdächtigungen. Gleichzeitig ist er aber am emanzipierten Gegenüber interessiert, respektiert KünstlerInnen als selbstverantwortliche und autonome Menschen, die seinem Selbstverständnis entsprechen und ihm deswegen angenehm unter anderen Menschen auffallen, die diese Eigenschaften weniger oder nicht besitzen.

Die flexible Doppelstrategie des heutigen Menschen unterscheidet wachsam zwischen Eigeninteresse und dem Einsatz für das Allgemeinwohl, sei es das der Firma (ManagerIn) oder der Gesellschaft (KünstlerIn), und lässt so das Leben zum mafiosen Spiel der Kräfte im Subjekt werden. Eva Grubinger kennt sich bestens mit den psychologischen und sozialen Verstrickungen zwischen den künstlerischen, machtpolitischen und ökonomischen Sphären aus. Angesichts des Angebots, mit einem „Unternehmen ihrer Wahl" zu arbeiten, wird Kunst für sie zu einer Art Spiel, bei dem sie – als Antwort auf die Gepflogenheiten des heutigen Sponsoring – die Spielregeln bestimmt. In fast beschämender Umkehr übergibt die Künstlerin den beiden Unternehmen, die ihr Projekt fördern (Deutsche Bank AG und Siemens AG), 30.000 D-Mark, entsprechend den zugesagten Projektförderungen von je 15.000 D-Mark. Sie erhält die gleiche Summe am 1. Januar 2002 in Euro zurück, das heißt ihre Einlage zuzüglich der Fördergelder beider Firmen, insgesamt also 30.000 Euro. Ein subtiles Spiel mit dem harten Geben und Nehmen und ein Sehnsuchtsaustauschgeschäft aller Euro-Nutzer und -Opfer. Die Gabe ist eben nur eine solche, wenn sie keine Gegenleistung erfordert – diese Form des Mäzenatentums scheint heute im Verschwinden begriffen zu sein. Das Zeremoniell des Austausches zwischen der Künstlerin und hochrangigen Vertretern beider Unternehmensvorstände wird auf Fotografien festgehalten. Grubingers Projekt verweist nicht nur darauf, dass nach Johan Huizinga der „Ursprung der Kultur" im Spiel zu suchen ist. Sie lässt uns auch über die „Wechselseitigkeit und Rückbezüglichkeit von Gabe und Gegengabe, Schuld und Wiedergutmachung, Dank und Pflicht" nachdenken, wie Jacques Derrida sie in seiner Schrift „Falschgeld" bestimmt.

Content

Muse Films are based in Los Angeles, California. They are an independent movie company who have recently produced *American Psycho*, *Trees Lounge* and *Buffalo 66*. Their most recent film is *Bully* directed by Larry Clark. The company projects are often developed in an intuitive, flexible and responsive way, each film is the result of various collaborations and the source of financing and structuring is different for each production. The company is run by Chris and Roberta Hanley, who divide their time between Los Angeles and London, while also travelling a great deal to film locations and to festivals in order to promote their work. Both of them should be seen as creative people within the structure of image production that Muse Films is involved in, while also running a financially successful movie production company. The company is part of the recent renaissance of American independent film production and is in a process of growth, active development and a redefinition of audiences, techniques and potential.

In light of recent events in America the modus operandi and direction of mainstream cinema is under examination. This is a good time to work alongside an alternative base of movie production as the whole industry begins a process of self-critique and reassessment.

For "Economic Visions" I am proposing to work in parallel to Muse Films. They have made their future projects list available to me and I will develop some of the ideas in parallel to their pre-production schedule. Functioning both as a critical shadow and an ambiguous and un-invited co-producer. Within the terms of the project I will become a quasi-autonomous source of ideas and developments just alongside the producers themselves. I will also be proposing new concepts and projects for the company.

The following properties are in development as feature films.

MAMA BLACK WIDOW – Iceberg Slim pens this tragic classic about a black family in Chicago during the fifties adrift in the dark world of pimpdom, crime, and violence. This is Iceberg Slim's most vivid portrait of ghetto life – a masterpiece. Charles S. Dutton is set to direct the adaptation by Will De Los Santos.

GARDENS OF THE NIGHT – Written and Directed by Damian Harris. A cinema verite look of children driven to the streets of San Diego. John Malkovich and Jerod Harris are attached to star.

LOVE LIZA – This roadtrip film is written by Gordy Hoffman and stars his brother Phillip Seymour Hoffman. Also attached Academy Award winner Kathy Bates.

LONDON FIELDS – Martin Amis's murder story for the end of the millenium. Charles McDougal is set to direct.

FLOW MY TEARS, THE POLICEMAN SAID – The Philip K. Dick classic science fiction novel about the most famous man in the world who wakes up one day to find he's lost his identity.

IN A COUNTRY OF MOTHERS – No relationship is more charged than that between a psychotherapist and her patient – unless it is the relationship between a mother and her daughter. A. M. Homes, the author of *Jack*, *The Safety of Objects* and *Music for Torching*, delivers another masterpiece filled with love, humour, and tragedy. Stephen Hopkins set to direct.

LOST TRIBE – Based on the novel with the same title, this is a philosophical journey into the heart of sub Saharan Africa. A rag tag group of adventurers search for an ancient lost tribe. Walter Hill set to direct. Hill directed *48 Hours*, *Streets of Fire*, *Last Man Standing*, *Warriors*, and *Wild Bill*.

01. Liam Gillick
„Content", 2001
Konzept „Wirschafts-
visionen"

ONE ARM – Tennessee William's screenplay from his novella follows the life of a former navy boxer whose life falls into the downward spiral of a gigolo and murderer after he looses his arm in an auto accident. Vincent Gallo is set to direct.

BULLY – Larry Clark of *Kids* fame directs a David McKenna script. This shocking true story of teenage angst in Florida revolves around the lives of several teenagers who are forced to cover up the murder of their local Bully. The film stars Brad Renfro, Bijou Phillips, Rachel Miner and Nick Stahl.

MUSIC FOR TORCHING by A. M. Homes. An ironic suburbia where love triangles fall within love triangles has its tragic side too. Screenplay is being adapted by Sofia Coppola, with option to direct.

THE SERIAL KILLERS CLUB – In the vein of a Farley brother's film. The hilarious novel by Jeff Povey about a group of serial killers who meet once a month and ironically find out that the tables have been turned and they are now being hunted by a serial killer who only kills serial killers.

SOFTWARE – Steve Beck is set to direct this futuristic story about a robotic war on the moon based on the Rudy Rucker classic. Ed Pressman, Jeff Most and Phoenix Pictures will be producing along with Chris Hanley. Scott Ross of Digital Domain is producing the CGI.

VATICAN CONNECTION – This is the true story, written by Richard Hammer, of the relationship of the Vatican with the American and Italian Mafia and the elite mystical group of Masonic industrialists known in Italy simply as the P2, that lead to practice of collateralizing the Vatican's disastrous financial losses in the late 1970's with stolen and fraudulent securities to the tune of more than 900 million dollars. This criminal activity lead to the deaths of many, mostly by murder, most notably a Pope, Albino Luciani, and an important Vatican banker Robert Calvi who was found hanging supposedly by suicide from Blackfriar's Bridge in London. Only 20 million dollars of the phony or stolen stock and bonds were ever retrieved – the rest lost in the Vatican financial machine forever. The greatest conspiracy of the 20th century! Noted Russian director Andre Konchalovsky set to direct. Proposed cast – John Tarturro as the lowlife Mafioso "Rizzo;" John Voight as the Chicago Cardinal turned Pope's bodyguard and "God's Banker," Paul Marcinkus.

THE KILLER INSIDE ME – From the notorious pop pulp fiction author Jim Thompson of the most important film noire works such as Kubrick's *The Killing*, Pekinpah's *The Getaway*, Frears' *The Grifters*, Foley's *After Dark, My Sweet* and many more. Andrew Dominik (dir. Chopper) set to direct.
A story set in a small Texas pan handle town. This suspense classic portrays a seemingly innocuous group of individuals and creates one of the most cogent explorations of a psycho-sexual deviant's inner life. A deputy sheriff leads everyone to believe he didn't kill a hooker, when he did do it. Eventually every single person turns against him, yet he does not break.

GOING DOWN – The first novel by Jennifer Belle was originally developed for Madonna. The story is a funny picaresque tale of a woman whose seemingly innocuous lifestyle as a student in the drama dept. at NYU leads her into an exploration of the seedy underworld of the "call girl." From a series of call girl rings to a jaunt on Martha's Vineyard where our protagonist experiences love and nearly keeps it. We discover poignant humour mixed with the terrors of selling your body and knowing that you have to face reality in the end. It is the *Belle de Jour* of NYU.

THE LAST TEMPLAR – This Indiana Jones escapade follows the adventures of a man and a woman and their quest for holly scribes. Rupert Wainwright of Stigmata is set to direct this screenplay by Raymond Khurry.

GENERATION X – The term that coined an entire Generation, based on Douglas Copland's infamous novel, Generation X will be a classic "period piece" film.

PLATO – The epochal true story of the rise of the school of Plato, Plato's escapades with Socrates and his fated interlude with the originator of "free love," Dionysis. Produced in association with Danny Vinik's Brink Films. Concept and script by the legendary Will De Los Santos.

THE LINE – A Chinese Western co-produced by Dan Halsted and Muse. Chow Yung Fat is interested to play the protagonist.

TOASTER MAN – Josh Evans is set to direct this comedy with Frank Whalley to star.

HANDS – Matt Bright's funny but touching story of an adolescent gang of pickpockets let loose in New York. Matt's twist on another classic, this time: *Oliver Twist*.

PUSHER – This is a remake of the Danish box office hit that follows a day in the life of a drug deal gone bad. Chris Hanley is producing along with Adam Del Deo of Scanbox International.

KICKS – It's *Gremlins* meet *Platoon* in Tijuana in the year ten thousand. Matt Bright's most twisted script.

JULIETTE from the notorious sexual philosophical journey written by Marquis De Sade. Juliette is adapted to the screen by Matthew Bright and is to be directed by Abel Ferrarra.

THE SCANNER DARKLY by Philip K. Dick, with superstar vid director Chris Cunningham attached to direct. SciFi undercover narcotics agent gets too involved in the during he is investigating the source of only to find that he is observing himself on his surveillance scanners without realising that his identity has split in two from using the drug.

BOOGIE WOOGIE by Danny Moynihan. The true to life version of the avaricious, sexually duplicitous contemporary art scene.

LEOPARD IN THE SUN by Laura Restreppo, (in negotiation) Romance in Colombian drug society. A modern Columbian cartel *West Side Story*.

ALICE (IN WONDERLAND) – This version of Alice, should be entitled ALICE UNDER SURVEILLANCE. Written by young British upstart Rickey Shane Reid, this tale is like *The Conversation* meets *Brazil*, or better yet *The Prisoner*.

HIGH RISE by J. G. Ballard, with a screenplay by Don Macpherson and to be directed by Alex Proyas. A combination of *Speed* and *Lord Of The Flies* placed in a super chic modern residential high rise building – sometime in the future.

THREE LITTLE PIGGIES by Matthew Bright. A smart but trashy high school girl takes on the system or the whole weight of the world we should say. But she does ok. To be directed by Matt Bright as well.

PRETTY LITTLE HATE MACHINE by Matthew Bright. A couple of hit-men that took out JFK back in the 60s leave a legacy of crime and genetic tendencies with their children, now grown up. The protagonist, the 16 year old daughter, learns that she has the aptitude to fall into the footsteps of the father she never knew much about.

SEVERED – The provocative true story of the infamous "Black Dahlia" murder told from the inside perspective of the actual detective who investigated the bizarre case. Ed Pressman is Producing with Floria Sigismondi set to direct.

SPUN by Will De Los Santos and Creighton Vero. Famed video director Jonas Akerlund helms this comedic look inside the world of methadrine abuse. Mickey Rourke is set to star as "The Cook". Produced in association with Danny Vinik.

Die künstlerische Beteiligung an einem langfristig angelegten gesellschaftlichen Informations- und Selbsterkundungsprozess könnte für Liam Gillick eine „Wirtschaftsvision" sein. Dies ist mit Unternehmen möglich, die Menschen aus verschiedensten Disziplinen zusammenführen und die ihr Tun im Verhältnis zur eigenen Vergangenheit und Zukunft ständig neu bewerten. Hier kann der Künstler innerhalb der Unternehmensstruktur am ehesten die Rolle spielen, die Gillick für die Kunst vorsieht: „Der Kapitalismus funktioniert für mich auf eine dynamische, fließende Weise. Die Regeln werden ständig umgeschrieben, die Ziele neu definiert. Ich möchte solche fließenden Bereiche zurückgewinnen, die vielleicht Elemente des Poetischen, des Informativen und eine Illusion des rein Ästhetischen beinhalten." Dementsprechend könnten zum Beispiel ein Ingenieur, ein Marketing-Manager und ein Betriebsrat neben einem Künstler an einem Tisch zusammensitzen. Gemeinsam würden sie ein umfassenderes Bewusstsein von der eigenen Arbeit und Lebensweise entwickeln, die sich unter anderem in Produktionsformen ausdrücken. Voraussetzung ist also, diese Produktionsformen reflektieren zu können. Gillicks konkrete Wirtschaftsvision sieht vor, die Arbeit der unabhängigen Filmproduktionsfirma Muse filmisch und konzeptuell bei den nächsten circa dreißig Filmprojekten zu begleiten. Als eine Art Neben-Produzent oder, wie er selbst schreibt, „kritischer Schatten" und „eigenständiger und ungeladener Koproduzent" beleuchtet er die Kinoproduktion von Muse, die selbstbewusst und erfolgreich den Mainstream zu vermeiden sucht. Gillick hat einen ausgesprochenen Sinn für marginale Schauplätze und für Figuren, die eine Geschichte sozusagen von der zweiten Reihe aus erleben. So katapultiert ihn sein kalifornisches Projekt selbst in die Position eines Kinoproduzenten. Muse hingegen wird der reflektierende Blick auf die eigene Situation an Gillicks Projekt reizen.

Eine solche Überprüfung des eigenen Tuns wird für alle Firmen der Projektreihe „Wirtschaftsvisionen" eine Motivation zur Teilnahme gewesen sein. Das bisher Undenkbare – dass ein Unternehmen Kunst unterstützt, in die ein anderes Unternehmen ausschließlich involviert ist – und die bei seiner Realisierung entstandenen, sehr unterschiedlichen Projekte mögen als zukünftiges Gedankenmodell dienen oder zumindest ein wenig Licht in den noch weitgehend unerschlossenen Handlungsraum „Kunst & Wirtschaft" werfen.

1. Vgl. etwa Nicolas Bourriaud (Hrsg.), *Le Capital. Tableaux diagrammes & bureaux d'études*, Ausst.-Kat., Centre Régional d'Art Contemporain Languedoc-Roussillon, Sète 1999; „Das Schicksal des Geldes. Kunst und Geld – Eine Bilanz zum Jahrtausendwechsel", in: *Kunstforum 149*, Januar–März 2000; *Real Work, After Work*, Ausst.-Kat., Werkleitz und Tornitz 2000; „art works.consulting. Kunst zwischen Gesellschaft und Unternehmen", kuratiert von ECAM European Centre for Art and Management, Haus am Lützowplatz, Berlin, 2002.

2. Dominique Gonzales-Foerster, „Mercedes präsentiert: Ange Leccia", in: *documenta 8*, Ausst.-Kat. Bd. 2, Kassel 1987, S. 148.

3. „Ein anderer Ort muss sich erst noch bilden", Ingo Arend im Gespräch mit Stefan Germer, in: *Kunstforum*, Bd. 129, Januar-April 1995, S. 408 f.

4. E. P. Thompson zitiert in: Richard Biernacki, „Method and Metaphor after the New Cultural History", in: *Beyond the Cultural Turn. New Directions in the Study of Society and Culture*, London 1966, S. 66.

5. Pierre Bourdieu, *Gegenfeuer. Wortmeldungen im Dienste des Widerstandes gegen die neoliberale Invasion*, Konstanz, S. 34.

6. Vgl. Stefan Willeke, „Hoppla, jetzt kommt's Ich" in: *DIE ZEIT*, Nr. 32, 3. August 2000.

7. Vergleiche Christa Maar, „Envisioning Knowledge – Die Wissensgesellschaft von Morgen", in: Christa Maar, Hans Ulrich Obrist, Ernst Pöppel (Hrsg.), *Weltwissen. Wissenswelt. Das globale Netz von Text und Bild*, Köln 2000, S. 12 f.

mmmmmmmmmmmmmmmmmmmmmmmmmmmmmmmm
mmmmmmmmmmmmmmmmmmmmmmmmmmmmmmmm
mmmmmmmmmmmmmmmmmmmmmmmmmmmmmmmm
mmmmmmmmmmmmmmmmmmmmmmmmmmmmmmmm
mmmmmmmmmmmmmmmmmmmmmmmmmmmmmmmm
mmmmmmmmmmmmmmmmmmmmmmmmmmmmmmmm
mmmmmmmmmmmmmmmmmmmmmmmmmmmmmmmm
mmmmmmmmmmmmmmmmmmmmmmmmmmmmmmmm
mmmmmmmmmmmmmmmmmmmmmmmmmmmmmmmm
mmmmmmmmmmmmmmmmmmmmmmmmmmmmmmmm
mmmmmmmmmmmmmmmmmmmmmmmmmmmmmmmm
mmmmmmmmmmmmmmmmmmmmmmmmmmmmmmmm
mmmmmmmmmmmmmmmmmmmmmmmmmmmmmmmm
mmmmmmmmmmmmmmmmmmmmmmmmmmmmmmmm
mmmmmmmmmmmmmmmmmmmmmmmmmmmmmmmm
mmmmmmmmmmmmmmmmmmmmmmmmmmmmmmmm
mmmmmmmmmmmmmmmmmmmmmmmmmmmmmmmm
mmmmmmmmmmmmmmmmmmmmmmmmmmmmmmmm
mmmmmmmmmmmmmmmmmmmmmmmmmmmmmmmm
mmmmmmmmmmmmmmmmmmmmmmmmmmmmmmmm
mmmmmmmmmmmmmmmmmmmmmmmmmmmmmmmm
mmmmmmmmmmmmmmmmmmmmmmmmmmmmmmmm
mmmmmmmmmmmmmmmmmmmmmmmmmmmmmmmm
mmmmmmmmmmmmmmmmmmmmmmmmmmmmmmmm
mmmmmmmmmmmmmmmmmmmmmmmmmmmmmmmm
mmmmmmmmmmmmmmmmmmmmmmmmmmmmmmmm
mmmmmmmmmmmmmmmmmmmmmmmmmmmmmmmm
mmmmmmmmmmmmmmmmmmmmmmmmmmmmmmmm
mmmmmmmmmmmmmmmmmmmmmmmmmmmmmmmm
mmmmmmmmmmmmmmmmmmmmmmmmmmmmmmmm
mmmmmmmmmmmmmmmmmmmmmmmmmmmmmmmm
mmmmmmmmmmmmmmmmmmmmmmmmmmmmmmmm
mmmmmmmmmmmmmmmmmmmmmmmmmmmmmmmm
mmmmmmmmmmmmmmmmmmmmmmmmmmmmmmmm
mmmmmmmmmmmmmmmmmmmmmmmmmmmmmmmm
mmmmmmmmmmmmmmmmmmmmmmmmmmmmmmmm
mmmmmmmmmmmmmmmmmmmmmmmmmmmmmmmm
mmmmmmmmmmmmmmmmmmmmmmmmmmmmmmmm
mmmmmmmmmmmmmmmmmmmmmmmmmmmmmmmm
mmmmmmmmmmmmmmmmmmmmmmmmmmmmmmmm
mmmmmmmmmmmmmmmmmmmmmmmmmmmmmmmm
mmmmmmmmmmmmmmmmmmmmmmmmmmmmmmmm
mmmmmmmmmmmmmmmmmmmmmmmmmmmmmmmm
mmmmmmmmmmmmmmmmmmmmmmmmmmmmmmmm
mmmmmmmmmmmmmmmmmmmmmmmmmmmmmmmm
mmmmmmmmmmmmmmmmmmmmmmmmmmmmmmmm
mmmmmmmmmmmmmmmmmmmmmmmmmmmmmmmm
mmmmmmmmmmmmmmmmmmmmmmmmmmmmmmmm
mmmmmmmmmmmmmmmmmmmmmmmmmmmmmmmm
mmmmmmmmmmmmmmmmmmmmmmmmmmmmmmmm
mmmmmmmmmmmmmmmmmmmmmmmmmmmmmmmm
mmmmmmmmmmmmmmmmmmmmmmmmmmmmmmmm
mmmmmmmmm

01–02. Masato Nakamura
„QSC+mV", 1998
Installationsansicht,
SCAI The Bathhouse,
Tokio

03. Masato Nakamura
„Poplar", 2000
Mischtechnik,
180 x 280 x 30 cm

04. Masato Nakamura
„Traumatrauma", 2000
Installationsansicht,
SCAI The Bathhouse,
Tokio

Kunst zeigt Macht

• Kunstwerke machen spürbar

Kunstwerke werden aufgrund ihrer Ausdruckskraft geschätzt. Sie machen sichtbar und spürbar, was sonst so nicht erlebt werden könnte.

Kunstwerke erfinden nicht nur Zeichen für physische Formen, die sie dann als Abbild oder Geschichte wiedergeben. Sie erfinden auch Zeichen für Gefühle und Empfindungen – für all das, was menschliches Bewusstsein steuert. Das ist deshalb von Bedeutung, weil Informationen von Menschen nicht einfach „aufgenommen" werden, so wie ein Tonband oder eine Festplatte Daten aufnimmt. Die Information muss in jedem Bewusstsein, also mit den sensuellen und kognitiven Mitteln eines einzelnen Menschen, erst reproduziert werden. Sie muss immer wieder in der Person, die beobachtet, neu geschaffen werden. Dabei macht es einen großen Unterschied, mit welcher Art von Zeichen die Mitteilung konstruiert wird, die dann in der Person etwas auslöst, das deren Bewusstsein als Information und Wissen versteht oder als Eindruck spürt. Es macht beispielsweise einen Unterschied, ob die Mitteilung der Information „Der Fürst ist im Anmarsch" durch die Worte des Wächters, durch die Rauchfahnen verbrannter Dörfer oder durch einen kunstvoll gestalteten Bläsersatz erfolgt.

Kunstwerke bedienen die ganze Skala der Eindrucksmittel. Sie können Angst, Demut, Stolz, Heiterkeit, Wut oder Begeisterung auslösen. Das Instrumentarium hierzu ist nicht begrenzt auf die tatsächlichen Zeichenelemente des Werks. Schiere Größe kann ein Zeichen sein, wie im Fall von Tizians sieben Meter hoher „Marienauferstehung" in der Frari-Kirche, Zitate aus einer anderen Gesellschaftssphäre, wie im Fall von Andy Warhols „Campbell Soup Cans", oder die Einzigartigkeit der Ausführung, wie bei Glenn Goulds Interpretation der „Goldberg-Variationen". Entscheidend ist die innere Konsistenz der Komposition eines Werks. Jeder Eindruck ist eine Illusion, denn er entsteht erst als Reproduktion im Wahrnehmungsapparat des Beobachters. Somit ist jeder Eindruck eine Behauptung, und die Behauptung eines Werks muss so arrangiert sein, dass sie sich ins Bewusstsein des Beobachters einschreibt, ohne dass dieser an ihrer Wahrhaftigkeit zweifelt.

Die Darstellungskraft eines Kunstwerks kann sich grundsätzlich auf alles richten. In jeder Gesellschaft diente sie aber seit jeher vorrangig zur Kennzeichnung ihrer zentralen Unterscheidungen. Stets waren dies die Unterscheidung zwischen Gott und Mensch und die zwischen Herrscher und Beherrschten. In der jüngeren Geschichte unserer Gesellschaft sind diese fundamentalen Unterscheidungen durch die Unterscheidungen von Warenwerten ergänzt und teilweise ersetzt worden. Hierauf werde ich am Schluss dieses Beitrags zurückkommen.

•• Wie wird Macht erfahrbar?

Im Folgenden werde ich mich auf die Unterscheidung zwischen Herrschern und Beherrschten, also auf die Darstellung von Macht, konzentrieren. Die, die herrschen und auch weiterhin herrschen wollen, können nicht anders, als dies auf irgendeine Weise mitzuteilen. Sie können zwischen verschiedenen Verfahren der Mitteilung wählen, aber sie können nicht ausdruckslos bleiben. Im Interesse der eigenen Glaubwürdigkeit müssen sie ihren Herrschaftsanspruch laufend nach außen kommunizieren. Die beiden zugrunde liegenden Informationen sind dabei immer dieselben: „Ich bin oben, und ihr seid unten" und „Ich beherrsche die Zukunft". „Ich" kann dabei ein Individuum oder eine Organisation, auch eine Staatsorganisation, sein.

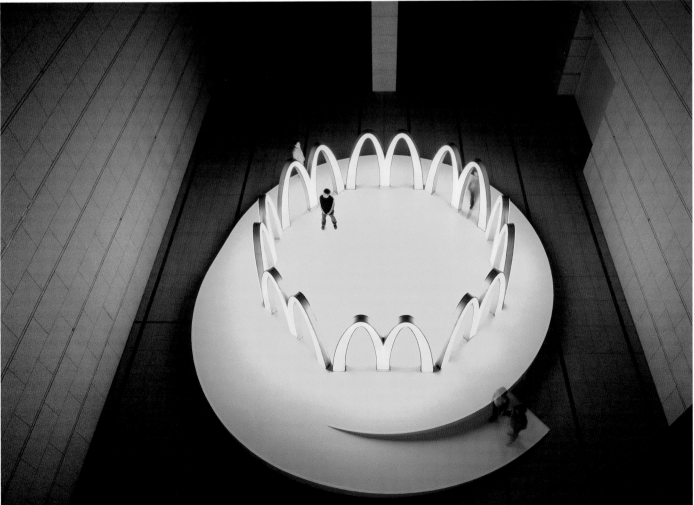

Es gibt wenige Alternativen zu Kunstwerken, wenn es darum geht, Macht sichtbar und erfahrbar zu machen. Zerstörung (etwa in Form von Eroberungskriegen) ist fraglos die eindrucksvollste Machtdemonstration, aber sie ist teuer, und sie vernichtet (zumindest teilweise) gerade das, was beherrscht werden soll. Schwächere Varianten sind Kontrollen und Schikanen, die immer wieder erfahrbar machen, bei wem die Macht liegt. Subtiler als solche direkten Maßnahmen sind symbolische Interventionen, etwa in Form von großen Gesten (wie dem Bau von Schlossanlagen), dem Zurschaustellen vieler Untergebener oder Waffen oder einer verschwenderischen Lebensführung. Komplexere Formen sind durchgestaltete Aufführungen oder Objekte. In überschaubaren Gemeinschaften werden zu diesem Zweck Spiele veranstaltet, etwa die Turnierspiele an den Fürstenhöfen des Mittelalters oder der florentinische „Galacalcio" der Medici-Dynastie. (1) Bei diesen Spielen werden die von der Macht ausgeschlossenen, aber anwesenden Zuschauer getrennt von denjenigen, die an der Macht teilhaben und „mitspielen". Auch der Herrscher spielt mit, und er macht erkennbar die „beste Figur". (2)

Universaler einsetzbar sind szenische Aufführungen, Umzüge und Objekte. Diese Formen können im Prinzip auch ohne künstlerischen Anspruch auftreten. Aber das künstlerische Programm ermöglicht komplexere Aussagen, die von denen, denen die Aussage gilt, nachhaltiger erfahren werden. Die Adressaten sollen von Bildillusionen erschüttert, von Klang-kaskaden überwältigt, von Preisliedern beeindruckt werden. Sie sollen von den Machtverhältnissen überzeugt, nicht nur darüber informiert werden. Ein weiterer Vorteil künstlerischer Ausdrucksformen liegt darin, dass sie in vereinfachter Form zu geringen Kosten reproduziert werden können. Daher wurden sie in den immer größer werdenden Machtgemeinschaften der beginnenden Neuzeit schon früh für Machtdemonstrationen eingesetzt.

Die erhoffte Wirkung eines künstlerischen Programms setzt Klarheit und Eindeutigkeit der künstlerischen Aussage voraus. So wie man zur Stromversorgung ein ununterbrochenes Leitungsnetz erstellen muss und unwegsame Stellen dabei nicht überspringen kann, so müssen auch der Farbauftrag, die Wortwahl oder die Klangdynamik eines Kunstwerks einer inneren Logik folgen, um den Betrachter, Leser oder Zuhörer zu überzeugen. Der Bankier Giovanni Tornabuoni beispielsweise, der seine Tochter in ein Bild der Geburt der hl. Maria malen ließ, zielte gleichzeitig auf die verblüffende, einschüchternde und demütigende Wirkung des Freskos (3) – verblüffend wegen der damals neuartigen Raumillusion, einschüchternd aufgrund der Prachtdarstellung und demütigend durch die hergestellte Verbindung zwischen der Familie des Stifters und der Heiligen Familie. Werke, die diese innere Autonomie in hohem Maß aufweisen und erfahrbar machen, verlieren ihre Wirkung und die Wertschätzung ihrer Beobachter auch über längere Zeit hinweg nicht. (4)

Natürlich kommt es zu Spannungen zwischen dem Auftraggeber oder Verwender eines Kunstwerks und dessen Autonomie. In den Epochen vor der Entstehung von Kunstmärkten war der Auftraggeber die dominante Figur, so dass ihm vom Publikum zusätzlich zur Bildwirkung häufig auch noch ein Anteil an der Autorschaft des Werkes zugeschrieben wurde. Mit dem Verständnis für die Eigengesetzlichkeit von Kunstwerken wuchs auch der Respekt vor der Leistung des Künstlers, der damit vom Dienstleister zum meist armen, manchmal aber auch bemerkenswert reichen Unternehmer aufstieg. Die Eigengesetzlichkeit von Kunst war spätestens seit dem Beginn des 19. Jahrhunderts so weit anerkannt, dass sich der Auftraggeber mit dem vorhandenen Werk gezielt in Szene setzen musste, sei es durch inszenierte Auftritte im Fall von musikalischem und szenischem Theater, sei es durch ostentatives Zurschaustellen von Eigentum im Fall von Gebäuden und Objekten, sei es durch die Erwähnung der eigenen Rolle als Finanzier. Natürlich kam es dabei – wie auch heute noch – zu Kontroversen zwischen den Künstlern und ihren Sachwaltern, die den Einsatz von Kunstwerken zum Zweck der Machtbehauptung für illegitim hielten, und denjenigen, die die Notwendigkeit, ihre Macht ausdrücken zu müssen, auf Kunstwerke zurückgreifen ließ. Diese Kontroverse ist nicht mein Thema. Ich möchte im nächsten Abschnitt nur zeigen, wie die Machtaussage über Kunstwerke in den letzten Jahrhunderten ihre Wirkung auf das Zielpublikum entfaltet hat, gleichgültig, ob eine derartige Verwendung von Kunstwerken als Vereinnahmung oder als Förderung interpretiert wird.

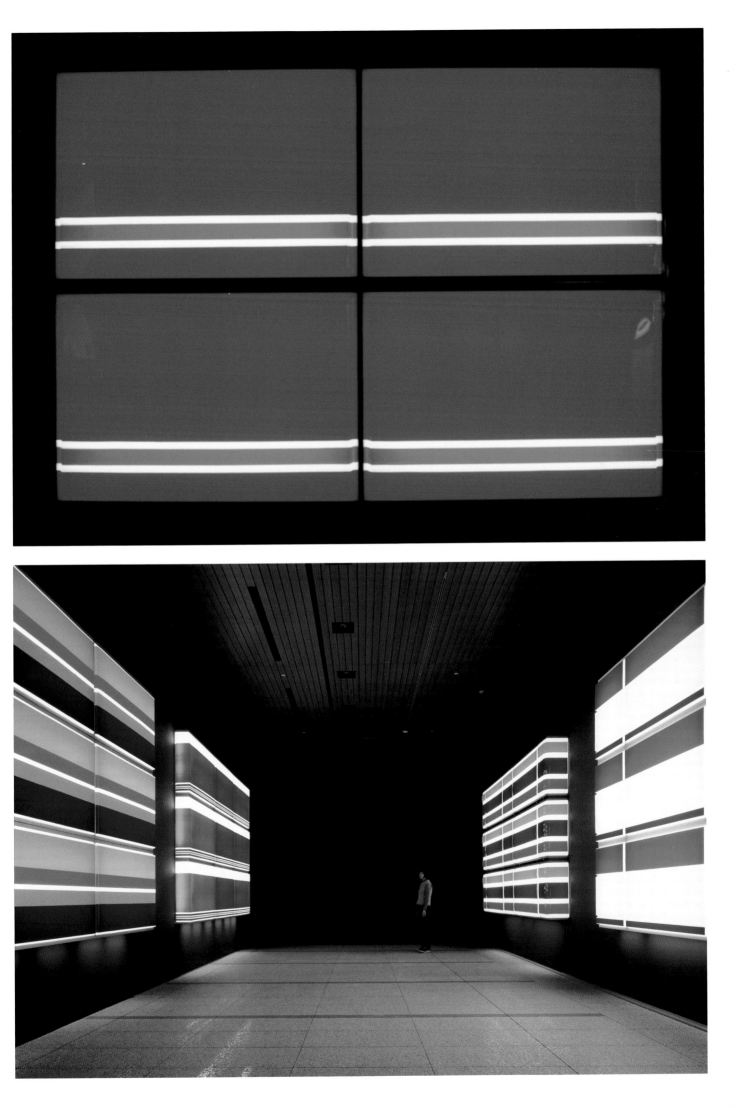

••• Fünf Beispiele

Im Folgenden werde ich in fünf Episoden eine (zwangsläufig nur schlaglicht-
artige) Geschichte der Verwendung von Kunstwerken in der europäischen
Gesellschaft seit dem 16. Jahrhundert skizzieren. Jede dieser Episoden
stellt ein historisches Beispiel dafür dar, wie künstlerische Artefakte verwen-
det werden, um die beiden Grundinformationen der Macht zu transportieren:
„Ich bin oben, und ihr seid unten" und „Ich beherrsche die Zukunft".

1. Stadteinzüge des 16. Jahrhunderts

Im 16. Jahrhundert herrschten in Europa supranationale Souveräne in
ihren Territorien über eine Vielzahl von Städten, allen voran der Kaiser des
Habsburger Reiches, der König von Frankreich und der Papst. Der Herr-
scher war in den Städten für die Bevölkerung kaum je präsent. Nur münd-
liche Mitteilungen über seine Macht kursierten. Zog der Herrscher durch
sein Territorium, etwa aus Anlass eines Feldzugs oder einer Visite, konnte
dies deshalb dazu genutzt werden, die Macht des Herrschers auf eine
Weise ins Bild zu setzen, die noch lange im kollektiven Gedächtnis der Be-
völkerung aufgehoben sein würde.

Abb. 1
Perino del Vaga (Pietro Buonaccorsi),
Entwurf eines Triumphbogens für den
Einzug Karls V. in Genua, 1529
(Courtault Institute of Art, London).

Die technischen Gegebenheiten erlaubten nur eine einmalige Inszenie-
rung der Machtdemonstration. Als Zeitpunkt für die „Aufführung" wurde der
Moment gewählt, an dem der Herrscher „seine" Stadt betritt – also in sie
real und symbolisch „eindringt". Dieses Ereignis wurde als Umzug gestaltet:
Eine Reihe von Wagen und Personengruppen mit dem reitenden oder
fahrenden Herrscher als Höhepunkt bewegt sich, begleitet von Musik,
Geschützlärm und dem Verteilen von Geldgeschenken, entlang einer Reihe
von temporär errichteten Bauwerken wie Triumphbögen und Tribünen bis in
die Mitte der Stadt. Dort werden dem Herrscher für die Zeit seines Aufent-
halts die Schlüssel der Stadt übergeben.

Abbildung 1 zeigt einen der Triumphbögen, die für den Einzug Karls V.
in Genua 1529 gefertigt wurden. Karl V., der kurz zuvor den Papst vernich-
tend geschlagen hatte, war auf dem Weg nach Bologna, wo er zum Kaiser
des Heiligen Römischen Reiches gekrönt werden sollte. Abbildung 2
zeigt ein Arrangement von Bögen und Wandelhallen, entworfen von Andrea
Palladio und bestückt mit Gemälden von Tintoretto und Veronese. Die Bau-
werke wurden für den Moment des Eintreffens Heinrichs III. auf dem Lido
vor Venedig im Jahre 1574 errichtet. Henris III. reiste – unter Umgehung
protestantischer Territorien – von Polen zurück nach Frankreich, um dort
seine Herrschaft als König anzutreten.

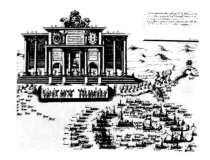

Abb. 2
Domenico Zenoni, „Bogen und Loggia
am Lido, errichtet von Palladio zu Ehren
Heinrichs III.", Stich, inv. Stampe Gherro,
1741 (Museo Correr, Venedig).

Für uns von Interesse ist die Art und Weise, in der die beiden Herrscher
in diesen Einzugsprozessionen ins Bild gesetzt wurden. Die Bilderfolgen
auf den Triumphbögen und anderen Bauwerken waren nach einem genauen
ikonografischen Programm gestaltet. Sie setzten die Herrscher in einen sym-
bolischen Bezug zu den mythischen Stammvätern ihrer Dynastie, zu ihren
militärischen Erfolgen und zu den Teilstaaten ihrer Herrschaft. Die Zuschauer
erscheinen ganz klar getrennt von denen, die dem Zug der Herrschenden
angehören. Beide Gruppen spielen jedoch ihre Rolle in der Inszenierung des
Herrschers als Bestandteil der selbst generierten symbolischen Welt, einer
Welt aus Klängen, Geschichten und ihrer bildhaften Darstellung. Für den
kurzen Zeitraum der Aufführung des Einzugs entrückt der Herrscher in der
Wahrnehmung der Anwesenden in die Welt der Symbole. Er findet dort seinen
Platz zwischen Göttern, Helden und Allegorien, er bewegt sich mitten unter
ihnen – und jeder seiner Untertanen kann dies unmittelbar beobachten.

Dieses Entrücktwerden in die Welt des Überirdischen geschah natür-
lich nicht allein mithilfe von Bildern. Bei einem derartigen einmaligen Anlass
wurden sämtliche einschüchternden Wirkungsträger zum Einsatz gebracht,
vor allem auch klangliche, denen sich keiner entziehen konnte. Aber Bild-
werke – zunächst wählte man die antike Form des Reliefs, im Verlauf des
Jahrhunderts setzte man auch Gemälde und lebende Tableaus ein – waren
primär für die Schaffung der Illusion einer gegenwärtigen metaphysischen
Welt verantwortlich. Die Bilder, die sich zunächst den anwesenden Zuschau-
ern eingeprägt hatten, wurden im Anschluss an das inszenierte Ereignis
graviert und gedruckt. So ließ sich der Eindruck vom Einzug des Herrschers
auch noch denjenigen vermitteln, die ihn nicht selbst miterlebt hatten.

RothStauffenberg: Zehn nach zehn
VANESSA JOAN MÜLLER

Wenn man Filme in ihre einzelnen Bestandteile zerlegt, gelangt man zu den Bildern, den Richtungen, der Mise en Scène, der Auflösung. Der Filmschnitt entscheidet sich zu jeder Zeit für eine bestimmte Sicht, für einen Kamerawinkel und einen Ausschnitt. Und er bestimmt, was vor und was nach einem Bild kommt. Das Ergebnis wirkt visuell kohärent und kann das perfekte Zusammenspiel von Zeit und Raum sein. RothStauffenberg entwerfen ein Szenario, das die mechanische Allianz aus Zeit und Raum auseinander dividiert und auf anderer Ebene wieder zusammensetzt. Das Nacheinander wird zum Nebeneinander. Ihre Konstruktion aus sechs Monitoren gleicht einem noch nicht geschnittenen Film, präsentiert als begehbare Situation. Alles ist da, aber die Syntax fehlt. Was man sieht: eine Szene aus einem größeren Ganzen, das später womöglich zur echten filmischen Fiktion werden wird. Ein Deal, Geld gegen Drogen. Man beobachtet fünf Personen, die miteinander agieren, aufgenommen von sechs verschiedenen Kamerapositionen aus. Jede dieser Kameraeinstellungen ist auf einem separaten Monitor zu sehen. Addiert man sie zusammen, hat man das Material für eine klassische Filmdramaturgie aus Schuss und Gegenschuss. Doch diese Dramaturgie bleibt Hypothese. Hier ist es der Betrachter, der für die Montage sorgt, indem er durch den Parcours der Monitore flaniert. Er sieht die gleichen Personen, aber aus unterschiedlichen Perspektiven. Der auktoriale Blick des Regisseurs verliert sich in der Multiplikation der Einstellungen. Jede dieser Einstellungen ist gleich lang; kein Schnitt vermittelt zwischen den konträren Standorten. Das ist die Logik der Kamera, die geradeaus sieht, wo der Zuschauer den Blick zur besseren Übersicht eigentlich schweifen lassen möchte. So sind einmal drei Personen zu sehen, einmal nur eine einzige, und irgendwie fehlt immer der eigentliche Adressat, an den sich der Blick oder die Rede richtet. Geantwortet wird von einem anderen Monitor aus.

In „Zehn nach zehn" sind die Parameter des Films variabel. Der Schnitt wird ersetzt durch die Bewegung des Betrachters, der üblicherweise das unbewegliche Zentrum der visuellen Konstruktion „Kino" bildet. Hier ist es die direkt körperliche Interaktion mit den verschiedenen Bausteinen des Films, die eine gesteigerte visuelle Wahrnehmung schafft. Überdies befindet sich der Zuschauer mitten im Szenario, ist angesprochenes Gegenüber und außenstehender Betrachter zugleich. Der Deal, um den es in dem filmischen Fragment geht, schließt ihn ein – als Zeugen, aber auch als vermittelnden Part, der die separaten Bilder zu einem Ganzen fügt, das so, aber auch ganz anders aussehen könnte.

RothStauffenberg haben schon mit „Blackbox" die Variabilität filmischer Parameter getestet und in verschiedenen Versionen ein Flugzeugabsturzdrama aus dem Cockpit heraus gedreht – erst nur mit Ton, dann mit Schauspielern, die monoton einen Text vortragen, schließlich mit aufwendiger Schnitttechnik. Die Imagination dessen, was zwischen den Bildern, zwischen Bild und Ton passiert, wurde sukzessive an die Ökonomie der Bildproduktion delegiert. Es gibt keinen endgültigen Schnitt. Wo sonst der Produktionsprozess im Resultat des Filmbildes verschwindet, bleibt die Behauptung des fiktiven Realen sichtbares Konstrukt. Man sieht, dass nur zu sehen ist, was man auch sehen soll. Im Unsichtbaren. Dazwischen liegt die eigentliche Signifikanz.

01. RothStauffenberg
„10:10.2", 2001
Photoshop 5.0, 300dpi

02. RothStauffenberg
„10:10.5", 2001
Photoshop 5.0, 300dpi

03. RothStauffenberg
„10:10.1", 2001
Photoshop 5.0, 300dpi

04. RothStauffenberg
„10:10.3", 2001
Photoshop 5.0, 300dpi

2. Hofspiele des 17. Jahrhunderts

Im 17. Jahrhundert konsolidierte sich die Macht der Territorialstaaten. Die Herrscher konnten sich stärker darauf konzentrieren, ihren absolutistischen Machtanspruch am eigenen Hof zu demonstrieren. Mittel dazu waren verschiedene Formen von Spielinszenierungen, die als Vorläufer des Musik- und Sprechtheaters der folgenden Jahrhunderte gelten können.

Abbildung 3 zeigt die Szenerie der „Argonautica", eines Schaukampfes auf dem Arno anlässlich der Hochzeit von Cosimo II. de' Medici im Jahr 1608. Cosimo selbst trat auf in der Rolle des Jason, der alle Feinde besiegt und seiner Braut das Goldene Vlies zu Füßen legt. Giulio Parigi, der auch die Schiffe für die Naumachie entworfen hatte, war verantwortlich für die Ausstattung von sechs opernhaften Intermezzi, die im Rahmen eines Schäferspiels aufgeführt wurden. Die szenischen Erfindungen wurden durch vom Fürsten finanzierte Drucke in ganz Europa verbreitet. In einem der Intermezzi zähmt die Göttin des Friedens, umgeben von den Prinzipien der Herrschaft von Cosimos Vater Ferdinand, die Götter der Gewalt und Habsucht, so dass die Kriegsgötter Cosimo dienen müssen, um den Frieden zu erhalten. Der Großherzog und seine 3.000 Gäste betrachteten also die metaphysischen Ideen, deren Verkörperung auf Erden er selbst war. (5) Der zweite Teil der Episode spielte sich 33 Jahre später ab. 1641 wurde in Paris im neu erbauten Palais Cardinal zu Ehren des Königs Louis XIII. das „Ballet de la Prosperité des Armes de France" aufgeführt. Das Ballett beginnt mit Harmonie, die friedlich auf einer Wolke lagert; sie symbolisiert die Regentschaft des Königs. Die darauf folgende Vision der Hölle steht für die besiegte Opposition zur königlichen Politik. Den Schluss bildet eine Szene, in der Olymp herabsteigt und den König preist, der in Gestalt des Gallischen Herkules auftritt. Musik und die choreografierte Bewegung von Menschengruppen steigerten die Wirkung der Aufführung. Der Effekt wurde verstärkt durch neuartige Maschinen, die verblüffend rasche Szenenwechsel erlaubten.

Hatte zu Beginn der Ballettentwicklung der König noch selbst mitgetanzt – wie bei den alten Stadteinzügen –, so zeigt Abbildung 4, dass am Hof Louis XIII. der Herrscher nun Zentrum des Theaters ist, der sein symbolisches Ebenbild auf der Bühne betrachtet. Er inszeniert sich also nicht mehr unmittelbar als Bestandteil der metaphysischen Welt des Theaters. Anwesend ist nur der Hofstaat, der die Sprache der eingesetzten Symbole versteht; die Position eines jeden Stuhls rund um den König herum ist sorgfältig festgelegt. Im „Zentrum" seines physischen Reiches ist der König gleichzeitig der Garant des in den Symbolen dargestellten metaphysischen Reiches. Der Herrscher wird jedoch nicht nur durch den symbolischen Gehalt der Aufführung erhöht, sondern bereits durch das Ereignis der Ballettaufführung an sich. Das Ereignis der Ballettaufführung wird zu einer komplexen mechanischen und menschlichen Inszenierung mit dem König als zentralem Gegenstand. (6) Die zentrale Position des Königs innerhalb der Staatsorganisation, mit der er die Zukunft der Gesellschaft beherrscht, wird also sowohl im Spiel als auch in der Inszenierung der Spielsituation beobachtbar.

3. Salons im 19. Jahrhundert

Wir bleiben in Paris, machen aber einen Sprung von 170 Jahren ins frühe 19. Jahrhundert. Inzwischen war die politische Macht zersplittert. Nicht nur war die politische Herrschaft dergestalt auf Beamte, Militärs und Adelshäuser verteilt, dass selbst ein Napoleon Bonaparte sie nicht wieder auf sich allein bündeln konnte. Auch beanspruchten nun weitere Formen der Macht gleichermaßen souveräne Gültigkeit. Personen, die über Geldmittel verfügten, konnten ihre Macht, über Geld steuernd in die Gesellschaft einzugreifen, nun deutlich zur Schau stellen. In Bezug auf die Künstler setzte sich die Auffassung durch, dass allein sie Macht über ihre Werke hätten und dass jedes „Hineinreden" des Auftraggebers müßig, wenn nicht lächerlich sei.

Auch die Bedingungen des Zugriffs auf Kunstwerke hatten sich innerhalb der vergangenen knapp 200 Jahre radikal verändert. Kunstmärkte waren entstanden, auf denen man aufwändigste Aufführungen und Kunstwerke aller Epochen kaufen konnte. Es war nicht mehr nötig, ein fürstliches Orchester zu unterhalten, um auf die Zeichenwirkung von musikalischen Aufführungen zugreifen zu können. Auch Gemälde und Antiquitäten konnten in einem rasch expandierenden Markt gekauft werden.

Abb. 3
Matthias Grueter, „Die ‚Argonautica' auf dem Arno, 1608", Stich, aus: Camille Rinuccini, „Descrizione delle Feste fatte nelle Reali Nozze de'Serenissimi Principi di Toscana …", Florenz 1608 (British Library, London).

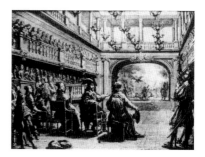

Abb. 4
Unbekannter Künstler, „Der Salle du Palais Cardinal", Gemälde, 1641 (Musée des Arts Decoratifs, Paris).

Musik und bildende Kunst eigneten sich vorzüglich dazu, die neuen Machtverhältnisse darzustellen. Für das Bürgertum bestand die Aufgabe nun darin, im eigenen Haus mithilfe von Dekoration und inszenierten Ereignissen seine Machtposition innerhalb eines der „Spiele" der Gesellschaft zur Schau zu stellen: etwa die „Macht" des Eigentümers, sich mit Klängen und Bildern zu umgeben, oder die „Macht" des Kenners, über Klangkörper, Tonwerke, Künstler und Bildwerke zu urteilen. Dabei musste es sich, um den Machteindruck zu erzeugen, um Werke handeln, deren Wirkung sie als „auf der Höhe der Zeit" auswies, die also die Zukunft in ihrem Bereich der Kunst zumindest ein Stück weit beherrschten.

Der Ort, der für diese ganz neue Verwendung der Machtwirkung von Kunstwerken geschaffen wurde, war der Salon. Hatte die Bezeichnung „Salon" in der aristokratischen Architektur der Fürstenhöfe noch ganz allgemein einem rund gebauten, zentralen Raum gegolten, der das Zentrum der Geselligkeit umrahmte, so verstand die bürgerliche Architektur darunter nun einen halböffentlichen Raum, der dem Kunstgenuss vorbehalten war. Der Salon war ein privater und dennoch öffentlicher Raum, in dem Gäste einem wohlkomponierten Arrangement von musikalischen Aufführungen, Möbeln, Gemälden, Antiquitäten und Bewirtung konfrontiert wurden. Manche Gäste wurden allein deshalb eingeladen, um andere damit zu beeindrucken, dass jene der Einladung gefolgt waren. Der, der den Salon veranstaltete, bewegte sich zwischen den Werken und seinen Gästen, mitunter spielte er als kompetenter Amateur mit. Dabei war allen klar, wem das Gelingen des gemeinsam erlebten Ereignisses zu verdanken war. Die Gemeinschaft, in deren Führerschaft sich der Veranstalter stellte, konnte im 19. Jahrhundert sehr unterschiedlich zusammengesetzt sein: Sie konnte vorwiegend aus Militärs, aus Bankiers oder Literaten bestehen oder aber Menschen verschiedener Provenienz zusammenbringen. Über die Salons wurden neue Gemeinschaften etabliert, in denen Großbürger, Land- und Hofadel miteinander ins Gespräch kamen und wiederum neue, gemeinsame Statusunterscheidungen definierten. Die fürstlichen Höfe beteiligten sich an dieser Zurschaustellung, aber ihre Aufführungen wurden jetzt den gleichen Qualitätskriterien unterworfen wie die Selbstinszenierungen großbürgerlicher Industriemagnaten. Salons waren selten deshalb beliebt, weil die künstlerischen Arrangements tatsächlich herausragend oder überraschend gewesen wären. In ihrer Mehrzahl waren sie erfolgreich, weil sich eine ganze Schicht von Menschen „sine nobilitate" mit ihrer Hilfe als mächtig ausweisen konnte. (7)

In der bildenden Kunst verband sich der Begriff des „Salons" mit einem frühen Typus der Verkaufsausstellung für zeitgenössische Kunst. Die Leistung der Betreiber lag in der Bedeutungs- und Wertaufladung der gezeigten Bilder. Die „Académie Royale de Peinture et de Sculpture" hatte seit 1667 den Salon d'Apollon im Louvre für die jährliche Ausstellung ihrer Auswahl von eingereichten Werken ihrer Mitglieder genutzt. Sie stand also fest in einer Tradition, die in eine Zeit zurückreichte, in der es nur eine gültige Meinung geben konnte, und reklamierte daher das Monopol des Geschmacksurteils für sich. Die Akademie war in der Lage, das Prestige des königlichen Salons selbst dann noch zu bewahren, als auch Nicht-Mitglieder teilnehmen konnten und der „Salon" in beliebigen, immer größeren Ausstellungsräumen veranstaltet wurde. Der Pariser Salon gab so über Jahrzehnte hinweg den Käufern die Gewissheit, dass die Bilder, mit denen sie sich in ihren eigenen Räumen umgeben würden, als die besten der Saison galten. Und auch die Gäste, die im Haus eines Käufers verkehrten, wussten, sofern sie ebenfalls Besucher des Salons waren, welche Bedeutung den Gemälden ihres Gastgebers im Reich zugesprochen wurde. Erst in der zweiten Hälfte des 19. Jahrhunderts schwand dieses Prestige, bis dann mit der Einführung des „Salon des Indépendants" 1884 das Ende jenes Wertungssystems offenkundig wurde.

Der Kunstkäufer war allerdings nicht nur auf den Verkaufssalon angewiesen. Er konnte nach wie vor als Auftraggeber – beispielsweise für sein Porträt – agieren und erwarten, dass das Spiel der Machtgesten und hinweise, ein Thema der Porträtkunst seit ihren antiken Anfängen, „auf der Höhe der Zeit" fortgesetzt wurde. Aber nur der Salon transportierte vollständig die Signale der gegenwärtigen, nur in Teilen politisch gesteuerten Zivilgesellschaft, und nur die Werke, die dort vertreten waren, kündeten unmittelbar von der Rolle ihres Eigentümers in dieser Gesellschaft.

And for the first time she smiles.

"You screwed me!"
"Who is this?"

4. Paraden und Aufmärsche in totalitären Staaten des 20. Jahrhunderts

Im Chaos der politischen und wirtschaftlichen Entwicklung nach dem Ersten Weltkrieg entstanden Staatsorganisationen, die noch einmal den unbedingten Machtanspruch mittelalterlicher und antiker Herrscher umzusetzen versuchten. Die zersplitterte Macht sollte wieder zusammengeführt werden, um dann, geeint und geformt in einer kollektiven Bewegung, die Herrschaft über andere Staatsorganisationen anzutreten. (8) Der Bevölkerung musste suggeriert werden, dass sie, die bisher Machtlosen, imstande waren, die Herrschaft zu übernehmen. Das Instrument dafür waren Umzüge und Paraden.

Paraden gehen unmittelbar auf die Stadteinzüge des Mittelalters zurück. Wieder wurden einmalige Ereignisse inszeniert, die den Eindruck von Macht – in diesem Fall aggressiver, gewaltbereiter Macht – in die Teilnehmer einprägten. Nur die Rollenbesetzung hatte sich verändert: Das „Volk" selbst, nicht mehr die Mächtigen, nahm hier die Rolle des Herrschers ein. Das „Volk in Bewegung" – bewegt entweder durch das kommunistische oder das nationalistische Ideal – zog in Form von Militäreinheiten oder sonstigen Bünden in die Stadt ein und nahm sie symbolisch in Besitz. Die Bewegung der Marschierenden wurde begleitet von Lichteffekten, Jubel und Bildern, die sämtlich den behaupteten Herrschaftsanspruch bestätigten. Die Zuschauer spürten die Machtdemonstration und verhielten sich entsprechend. Mehr noch, die (selbstverständlich politisch kontrollierte) Nachrichtenübermittlung per Draht, Radiowellen und Filmkopien erweiterte den Kreis der Zeugen dieser Demonstration auf das gesamte Empfangsgebiet.

Als visuelle Reservoirs dienten zeitgenössische Werke in Stilvarianten der abstrakten Malerei wie Konstruktivismus, Suprematismus, de Stjil sowie in hohem Maß Zitate aus Epochen, in denen ein derartiger absoluter Anspruch durchgesetzt war, also aus der Zeit der römischen Imperatoren, mitteleuropäischen Könige und russischen Zaren. (9) In der Architektur wurde, ohne die Vorbilder zu benennen, auf Formen von Le Corbusier, Mendelsohn, Behrens, Mies van der Rohe und anderen Zeitgenossen zurückgegriffen. (10)

Musikalische Reservoirs waren alle Musikwerke der Hochkultur. Schon lange hatte es erfolgreiche Versuche gegeben, die traditionellen, auf Fürstenhöfe und Privattheater zugeschnittenen Aufführungsformen in Formate zu überführen, die eine Beteiligung großer Menschenmengen erlaubten. Entsprechend inszenierte Opern, Symphonien und Chorwerke konnten auf das gesamte Arsenal musikalischer Formen zurückgreifen. Dennoch lässt sich insgesamt feststellen, dass die Legitimation über die Anbindung an die Tradition stärker durch die Musik, die Legitimation über den Umgang mit zukünftigen Formen stärker durch die Architektur erfolgte.

Die Selbstinszenierung der Volksherrschaft ist nur die eine Seite der Konstruktion. Sie braucht jemanden, der die Verantwortung für die Entscheidungen des Volkswillens übernimmt. Dieses Instrument des kollektiven Willens ist natürlich paradox: Der Führer wird als der kongeniale Exekutor des Volkswillens interpretiert, und deshalb wird ihm die eigentliche und absolute Herrschaft über das Volk zugesprochen. Voraussetzung ist, dass der Führer sich selbst als Diener des Volkes inszeniert – als Sekretär der Volkspartei oder als Instrument der Vorsehung –, während er gleichzeitig glaubwürdig mitteilen muss, dass er allein absoluter Herrscher ist.

In dieser Konstruktion werden relative, auf verschiedene Gesellschaftsdiskurse beschränkte Machtansprüche zur Gefahr. Das gilt auch für die Kunst: Sie wird gespalten in Werke, die der Herrschaft nutzen können, und andere, die ihr nicht nutzen. Das Volk wird nicht nur bei den Paraden, sondern in seiner gesamten Lebensführung von künstlerischen Äußerungen umgeben, die den Anspruch seiner Führung zumindest nicht in Frage stellen. Gleiches gilt auch für den Anspruch derer, die über Geldvermögen verfügen. Die Mächtigen der Wirtschaft konnten sich in den ersten Jahren totalitärer Herrschaft gar nicht vorstellen, dass auch sie unter die Herrschaft der „Partei", also des inszenierten Volkswillens, fallen würden.

Neben den Kunstwerken und ihren aus Zitaten gewonnenen Derivaten lieferten auch andere Diskurse die benötigten Symbole, etwa religiöse Kultformen oder archaische Gemeinschaftsrituale. Genau wie in den antiken Stadtstaaten oder den Fürstenhöfen des 16. Jahrhunderts transportierten auch Spiele, insbesondere Turniere, einen wesentlichen Teil der Machtaussage.

Die Notierung des „Zhou"
STEFANIE TASCH

„New Listing, Zhou Tiehai, Rises on Debut Before Reaching Fair Value" lautete im Sommer 1997 das Fazit einer fiktiven Marktanalyse der ebenso fiktiven Notierung des „Zhou" an der Shanghaier Börse. Starkes Interesse europäischer Käufer hatte den „Zhou" zunächst stark nach oben getrieben, bevor eine Marktkonsolidierung bei anhaltender Nachfrage erreicht war. Aus der Perspektive des Analysten sondierte Zhou Tiehai den eigenen Marktwert und legte damit eine ebenso ironische wie präzise Standortbestimmung eines chinesischen Künstlers in Zeiten intensiven westlichen Interesses an einem der letzten weißen Flecken der globalen Kunstmarkt-Landkarte vor.

Seit Beginn der neunziger Jahre zieht Zhou Tiehai in seinem künstlerischen Konzept ökonomische und politische Faktoren ebenso ins Kalkül wie biografische; in einer durchaus persönlichen, von Begegnungen, optischen Eindrücken und Reisen geprägten Ikonografie entwickelt er eine „visualisierte Strategie", die den Blick auf nichtwestliche Kunst umkehrt: Aus dem beobachteten Vertreter einer marginalen Kunstlandschaft wird der beobachtende Kommentator des westlichen Blicks.

Zhous Formate sind durchweg riesig, wobei dahingestellt bleibt, ob er sich an den „dazibao", den Big-Character-Posters der Kulturrevolution orientiert, die im Jahr seiner Geburt begann, oder doch eher an den Reklamewänden Shanghais, die die Homogenität einer globalen Werbesprache signalisieren. Seine Bildelemente entlehnt Zhou ebenso dem chinesischen wie dem europäischen Bildgedächtnis. Den westlichen Produktnamen, seien es nun Luxusmarken wie Louis Vuitton oder Medien wie die New York Times, weist Zhou dabei eine signifikante Rolle zu, indem er aus der Perspektive des unmittelbar Betroffenen die Strategien erfolgreicher Selbstvermarktung selbstironisch kommentiert. Die „Fake Covers" (seit 1995) entwerfen maßgeschneiderte Schlagzeilen für jene westlichen Kunst- und Nachrichtenmagazine, die in ihren Berichten über das neue Phänomen der chinesischen Gegenwartskunst die Künstler nur von außen beschrieben hatten. In den Selbstporträts für „Spiegel", „Newsweek" oder „Frieze" inszeniert sich Zhou als Titelheld seiner eigenen Geschichte und formuliert seinen Anspruch auf die Teilnahme am internationalen Kunstbetrieb. In der Maske des Börsenanalysten rekurriert Zhou direkt auf seinen ökonomischen Wert.

Für die großformatige Arbeit „Press Conference" (1998) begibt er sich in die Rolle eines Pressesprechers, um vor dem bedeutungsträchtigen Hintergrund eines Flaggenwaldes seinen Standpunkt in der Debatte um Definitionsmacht zu verkünden: „Die Beziehungen in der Kunstwelt gleichen den zwischenstaatlichen Beziehungen in der Ära nach dem Kalten Krieg." Begreift Zhou hier die Verhältnisse innerhalb der Kunstwelt als politische – als multilaterale zwischenstaatliche Beziehungen –, so thematisiert er in der Figur des Joe Camel ihre ökonomische Dimension. Das blasierte Kamel der Zigarettenwerbung wacht in der beziehungsreichen Rolle des Paten, des Godfather, über Erfolg oder Scheitern des Künstlers. In monumentalisierender Untersicht gegeben, vermittelt Joe Camel/Godfather die Botschaft: „Buy Happiness? You Can't Grow Healthy and Strong without the Godfather's Protection" (1997). Die Arbeit stellt in charakteristischer Ambivalenz die Frage nach Glück und Erfolg: Die aufsteigende Zickzacklinie markiert den stetigen Aufwärtstrend des „Zhou", während die Hand des Riesen zur Einkaufstüte greift.

Seit 1999 agiert Joe Camel auch in Zhous Pastiches zum Verhältnis von chinesischer und westlicher Kunstgeschichte. Scheinbar bedient Zhou hier das Vorurteil vom chinesischen Künstler als ewigem Kopisten, indem er minutiös Motive aus beiden Bilderrepertoires wiederholt, genauer: wiederholen lässt. Die so genannten Placebos sind Produkte eines Werkstattbetriebes, in dem Zhous Mitarbeiter nach seinem Konzept in Air-Brush-Technik die Geschichte der Kunst in der Bildsprache der Shanghaier Fotosalons ausführen. Es fehlen nur die posierenden Hochzeitspaare, denen Zhou die perfekte Parodie eines globalisierten Lifestyle-Entwurfs liefert: In der Arbeit „Saridon" (2000) setzt er Joe Camel als erschöpften Yuppie vor die schneebedeckten Kuppen einer stilisierten Alpenlandschaft – Original oder Placebo?

01. Zhou Tiehai
„Are you lonely" (Detail), 1996
Mischtechnik auf Papier, 238 x 380 cm

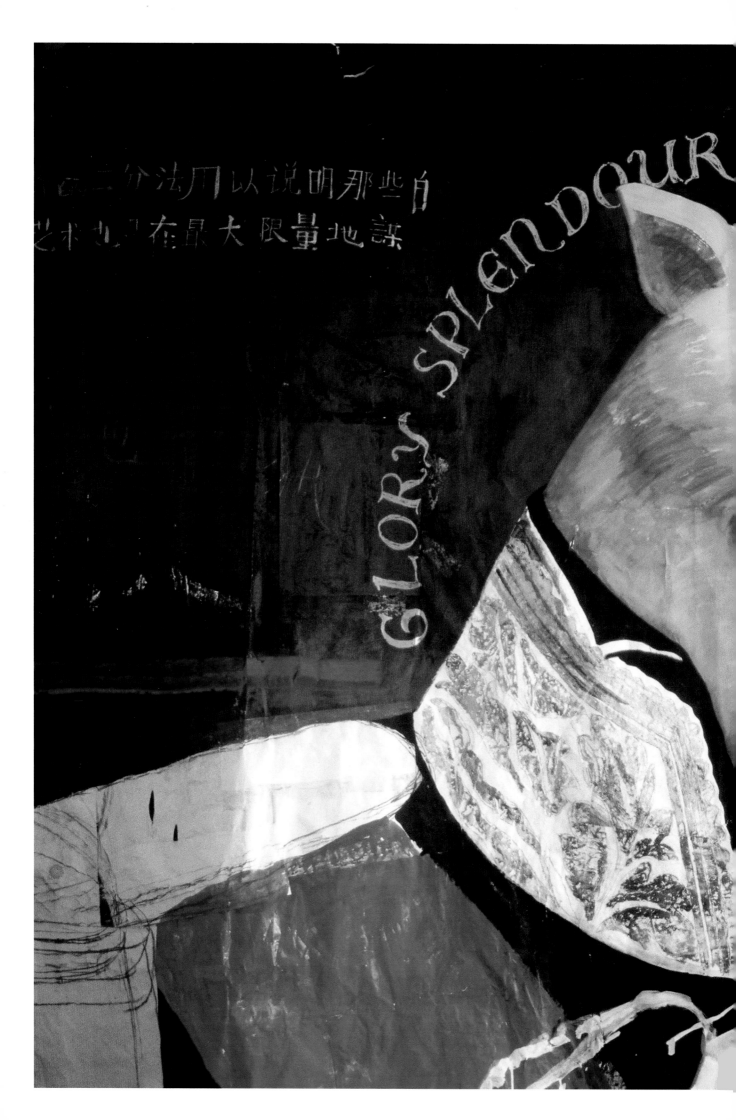

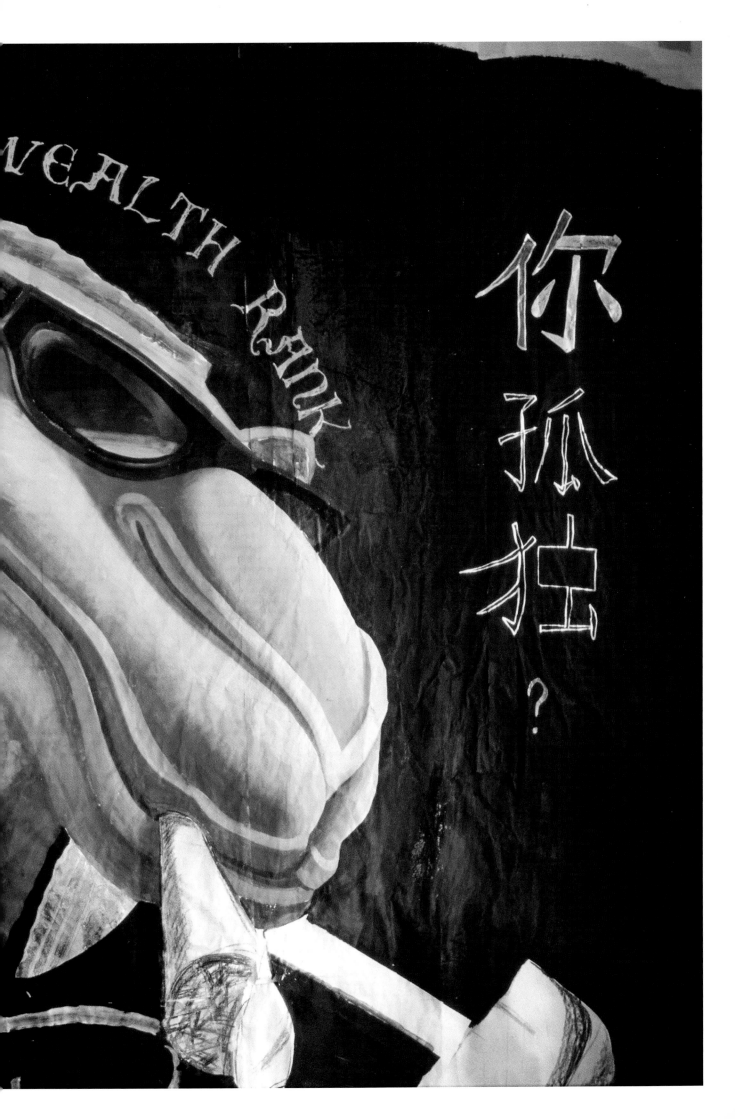

Bei Turnieren traten Mitglieder der Bewegung aus verschiedenen Ländern oder Teilen des Landes gegeneinander an, während der Herrscher die Verantwortung dafür trug, dass der rituelle Verlauf der Spielhandlungen nicht gestört wurde. Es ist zu vermuten, dass Hitler und die nationalsozialistische Bewegung mit der Inszenierung der Olympischen Spiele 1936 in Berlin und mit der weltweiten Berichterstattung über dieses Ereignis mehr Vertrauenskapital gewonnen haben als mit jeder anderen Aktion.

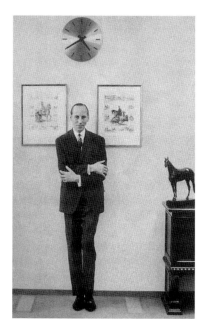

5. Bilddarstellungen von Unternehmern nach 1960

Unternehmensführer – gleichgültig ob Eigentümer oder leitende Angestellte – müssen ihre Herrschaft innerhalb der Organisation, die sie zu führen behaupten, zeigen. Sie müssen außerdem dem Publikum innerhalb und außerhalb des Unternehmens demonstrieren, dass sie ihre Aufgabe, die Zukunft zu gestalten, beherrschen. Sie stellen sich nicht dar als vermögende Privatbürger, sondern als Vertreter von Unternehmen, die weltweit präsent und handlungsbereit sind.

Wieder helfen Bilder. (11) Im Unternehmen wird etwa eine Folge von Bildern gehängt, die denjenigen, mit denen der Firmenchef persönlich verkehrt, seinen Machtanspruch dadurch anzeigt, dass der Wert der Werke mit abnehmender Entfernung zu den Räumen des Chefs steigt. Für alle anderen werden fotografische Porträts geschaffen, die den Unternehmer vor Kunstwerken zeigen, und in Publikumszeitschriften und Werbebroschüren millionenfach reproduziert. Im Folgenden werden zwei Beispiele hierfür diskutiert.

Stefan Moses' Porträt von Josef Neckermann, erstmals veröffentlicht in den sechziger Jahren in der Zeitschrift „Capital" (Abb.5), knüpft an die visuellen Ausdrucksformen der Fürstenhäuser an. Eingerahmt von zwei Pferdegrafiken und flankiert von einer Pferdeskulptur, steht Neckermann – recht ungelenk – da. Hiermit greift er das Motiv des Pferdes als „lebender Thron" auf und stilisiert sich zum Reiterführer, der – symbolisiert durch die Uhr, wobei „der Glanz des Zifferblatts seinerseits wie ein Heiligenschein wirkt" (12) – sein „Haus" in eine erfolgreiche Zukunft führen wird. Als ehemals erfolgreicher Dressurreiter kann er zudem darauf vertrauen, dass seine sportliche Vergangenheit das Symbol zusätzlich beglaubigt und legitimiert. Dass seine Körperhaltung die verwendeten Symbole unterstützt, ist hingegen nicht nötig. Im Gegenteil, die Verweigerung einer entsprechenden Geste unterläuft die Scheu des Publikums vor einem allzu offen gezeigten Machtanspruch.

Ähnlich wie das Fotoporträt von Neckermann ist auch das Porträt von Rolf Breuer (Abb.6), dem Vorstandssprecher der Deutschen Bank AG, 1997 im Auftrag einer Zeitschrift entstanden. Der Fotograf Wolfgang von Brauchitsch komponierte ein Bild, das die Behauptung des umgebenden Textes, bei Breuer handle es sich um einen mächtigen Mann, sinnlich transportiert. Breuers Körper sprengt das Format des Bildausschnitts. Von rechts oben fällt Licht auf ihn. Der Blick des Betrachters wird aus der Froschperspektive nach oben geführt, die verschränkten Arme des Porträtierten schaffe Distanz. Soweit bewegen wir uns im Bereich der klassischen Machtzeichen, die mitteilen: Dieser Mann hat die Macht in seinem Reich. Zudem jedoch steht Breuer vor einer Arbeit des Künstlers Günther Förg. Dadurch wird Breuers unbedingte Innovationsorientierung dargestellt: Förg steht für Umbruch und Dynamik in der Kunst, Breuer steht für Umbruch und Dynamik im Finanzsektor – eine typische Geste der Zukunftsbeherrschung. Weiterhin wird Breuer mit einem Werk assoziiert, das sich im Eigentum der Deutschen Bank befindet und hier symbolisch für alle anderen Werke der unternehmenseigenen Kunstsammlung steht. Er herrscht also auch faktisch über das Kunstwerk. Das Bild selbst kann vom Betrachter nur schwer identifiziert oder gar interpretiert werden, weil nur ein Ausschnitt abgebildet ist. Die Komposition erfüllt jedoch bereits ihren Zweck, wenn der Betrachter das Bild einer Kunstwelt zuordnet, zu der er selbst keinen, der abgebildete Unternehmensführer aber sehr wohl Zugang hat.

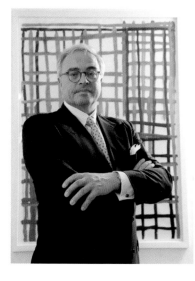

Die „Ästhetisierung von Flexibilität, Umbruch und Innovation" (13) hat seit dem Entstehungsjahr dieses Fotos zugenommen. Managertugenden – Konsequenz, Unbeirrbarkeit, Risikobereitschaft und andere – werden heute ähnlich effektiv ins Bild gesetzt wie seinerzeit die Allegorien der barocken Hofballette. Der künstlerische Antiökonomismus dient der Ökonomie heute

Interview mit Joep van Lieshout
ANJA CASSER

Anja Casser: Für „Art & Economy" hast du uns zwei Arbeiten vorgestellt: das Atelier-van-Lieshout-Geld für den Katalog und die Arbeit „Dankeschön" für die Ausstellung. Kursiert das AvL-Geld nur hier in AvL-Ville oder auch woanders?

Joep van Lieshout: Das Geld ist noch nicht gedruckt, weil wir keinen Sponsor haben. Es ist teuer in der Produktion. Und es darf natürlich kein Geld sein, das man einfach kopieren kann. Die Währung der AvLs steht nicht in Relation zu den Goldpreisen oder zu der gesamten Investition oder den Anteilen am Betrieb, sondern orientiert sich an den Bierpreisen. Ein AvL ist ein Bier. Das haben wir uns überlegt, um das Geld in AvL-Ville und auch außerhalb einzusetzen. Die Leute können ihr Geld in einer Bank gegen AvLs wechseln und in AvL-Ville wieder ausgeben, oder es wird an unsere Mitglieder in AvL-Ville als Bonus verteilt, damit sie trinken können. Jeder Geldschein hat ein Thema. Die „1" ist Waffen und Währung, die „2" ist Energie und Technik, die „25" ist Kunst und Sex oder Liebe, und die „100" ist Essen und Landwirtschaft.

AC: Mit eigener Währung, Flagge und Verfassung seid ihr ein autonomer Staat, gleichzeitig aber auch ein Unternehmen. Wie kann man sich das vorstellen?

JvL: AvL ist ein Betrieb und wird wie ein Unternehmen geleitet. Die Leute werden bezahlt, und es gibt einen Finanzdirektor. Es besteht eine Hierarchie, aber eine ganz flache. Wir machen AvL, um schöne Sachen zu machen – Skulpturen, Bilder –, aber auch um Geld zu verdienen, die Leute zu bezahlen und neue Arbeiten zu realisieren. Es ist eigentlich so organisiert wie überall in der Welt. AvL-Ville, der Freistaat, ist eine Stiftung. Da gibt es ganz wenige Regeln, nur die Verfassung, und die ist super einfach.

AC: Was sind wichtige Punkte der Verfassung?

JvL: Alle sind gleich und so weiter. Aber was da steht, ist vor allem, dass es wirklich absolute Rechte sind. Man hat absolute Meinungsfreiheit, es gibt keine Beschränkungen. Ich habe einige Ausstellungen gemacht, die geschlossen wurden, weil man in uns einen Waffenhändlerring sah oder wegen des Alkohols. Absolute Meinungsfreiheit ist wichtig. Es gibt nur die Pflicht,

Uneinigkeiten innerhalb von AvL-Ville selber zu lösen. Wer den Streit nicht lösen will oder kann, muss abhauen. Deshalb brauchen wir keine Anwälte oder Polizei.

A.C: Kann man in AvL-Ville heute noch wohnen?

JvL: Man hat nach wie vor das Recht, auf dem Gelände ohne Genehmigung und technische Vorgaben ein eigenes Haus zu bauen. Aber es gab eigentlich von Anfang an Skepsis. Die meisten Leute, die schon lange im Atelier arbeiten, haben eine schöne Wohnung in der Stadt. Die brauchen das nicht. Deswegen gibt es nicht so viele, die das wirklich gemacht haben.

AC: Stellt ihr noch Waffen her?

JvL: Wir haben zehn Kanonen gebaut. Es sind noch genügend da, wir brauchen keine neuen mehr.

AC: Gegen wen müsst ihr euch verteidigen?

JvL: Wir greifen an.

AC: Sind die anderen Einrichtungen in AvL-Ville noch in Betrieb?

JvL: Die meisten sind hier ausgestellt. Einige werden noch benutzt, wie der Bauernhof oder das Restaurant. Die Waffen waren eigentlich eine künstlerische Arbeit.

AC: Ist euer Staat eine Utopie?

JvL: Mich interessieren die Realität und die Möglichkeiten. Jedes Misslingen birgt neue Möglichkeiten. AvL-Ville haben wir gemacht, weil es möglich ist und Möglichkeiten kreiert. Beispielsweise wollen wir ein Restaurant haben, für das wir keine Baugenehmigung und Alkohollizenz brauchen. Wird es zugesperrt, kann man es mit einem Kran auf einen Ponton setzen und verkaufen. Einen Teil des Geländes müssen wir am Jahresende zurückgeben. Es gibt die Idee, dass wir auf zwei der großen Pontons der Stadt Rotterdam einen Teil von AvL-Ville setzen. Wir versuchen immer mit der Wirklichkeit zu arbeiten. Wenn wir selber keine Energie erzeugen können, dann kaufen wir einfach welche. Wenn es auf dem Bauernhof nicht genug zu Fressen gibt, gehen wir in die Geschäfte. Es ist gut, vieles in der eigenen Hand zu haben und mit gut funktionierenden Ökosystemen zu leben. Aber ohne Dogmatik. Haben wir keine Elektrizität, dann läuft der Dieselgenerator.

AC: Welche Möglichkeiten hat AvL-Ville geschaffen?

JvL: Ich glaube es hat sehr viel Bewunderung hervorgerufen. Es gibt eine neue Tendenz, dass die Leute sich nach früheren, lockeren Zeiten sehnen. Die freie

Politik der Niederlande ist vorbei. Über AvL wird jetzt geredet. Die Leute glauben, dass AvL eine Avantgarde ist, ein gutes Konzept für die Zukunft. Andere Länder und Städte sind daran interessiert, eine Art AvL-Ville zu bauen. In Antwerpen soll eine Franchise-Unit als Kolonie, als eigener Freistaat eingerichtet werden.

AC: Ihr habt in eurem Unternehmen AvL einmal eine Teamstudie durchführen lassen, bei der jeder nach seinen Fähigkeiten und entsprechenden Aufgabenbereichen beurteilt wurde. (1) Da stehst du ja ganz unauffällig in der Liste deiner Mitarbeiter.

JvL: Die haben nicht kapiert, dass ich der Chef bin. Wenn man das liest, denkt man, ich wäre nur ein einfacher Arbeiter.

AC: Ihr seid ein Team, und jeder hat seine speziellen Aufgaben. Aber es ist klar, dass du der Chef bist?

JvL: Ja, ich bin der Chef. Aber wenn ein neuer Auftrag kommt, dann wird er dem erteilt, der am besten dafür geeignet ist. Meistens bin ich in die Entwicklung mit einbezogen, als Berater. Ab und zu mache ich Sachen auch ganz allein.

AC: Wer kreiert den Stil? Ist der AvL-Stil dein Stil?

als Projektionsfläche des Anderen, des Zukünftigen und damit im Grunde Komplementären. Auch die Selbstdarstellung von Politikern unterscheidet sich nicht mehr wesentlich von diesen Formen. Auch von Gerhard Schröder etwa existieren Fotoporträts, auf denen das Werk eines zeitgenössischen Künstlers, die Möblierung des abgebildeten Raumes, Anzugtuch und Zigarre des Porträtierten die Gestaltungskraft eines Unternehmensführers symbolisieren.

Das Porträt Rolf Breuers entstand zu einer Zeit, da sich die Bedingungen der Mitteilung von irgendetwas, also auch von Macht, radikal veränderten. Bis weit ins 20. Jahrhundert hinein zeigten sich Macht und Herrschaft schon in der schieren Tatsache, dass jemand überhaupt in der Lage war, Ereignisse und damit weiträumig wirksame Zeichen zu generieren. Heute ist es finanziell unaufwändig geworden, weltweit Zeichen zu setzen, und die Betrachter gehen im Zeichenüberfluss unter. Dem Gebrauch von Kunstwerken im Dienste von Machtaussagen steht damit ein neues, massives Hindernis im Weg: Eine Verbindung zwischen der eigenen Person und bestimmten Zeichen herzustellen ist heute so einfach, dass die Legitimität einer Übertragung der symbolischen Aussage des Werkes auf den Verwender nicht mehr ohne Weiteres akzeptiert wird. Dieses Manko ist umso gravierender, als der zu kommunizierende Machtanspruch ausgerechnet für die Informations- und Wissensgesellschaft, also eine Gesellschaft, in der Zeichen die wichtigste Ressource bilden, gelten soll.

Dieser Situation tragen Porträtisten sowie Porträtierte auf verschiedene Weise Rechnung. Eine davon ist der Einsatz von Ironie: Der Bezug zwischen Person und Kunstwerk wird im Bild augenscheinlich gebrochen, etwa durch Situationswitz. Das Zeichen selbst wird thematisiert und dadurch vom Verwender distanziert, gleichzeitig aber immer noch mit ihm in Verbindung gebracht, denn andere Aussageformen finden sich im Bild nicht. Eine zweite Methode ist Commitment. Durch kontinuierliches Engagement für eine Kunstgattung – etwa Ankauf von Werken, Künstlerförderung oder Unterstützung von Kunstinstitutionen – kann eine Reputation aufgebaut werden, die den „double-bind" des zeichenlosen Zeichens unterläuft. Das Unternehmerporträt, das Kunstwerke verwendet, greift dann auf dieses Reputationskapital zurück. Eine dritte Methode berücksichtigt die Momenthaftigkeit aller Zeicheneindrücke angesichts ihres Überflusses: Da jedes Bild, ob Pressefoto oder Wandbild in einem Sitzungsraum, vom Betrachter nur mehr kurz und fragmentarisch wahrgenommen wird, muss ein Werk genau unter diesen Bedingungen funktionieren – durch intensive Farbgebung oder Tönung, durch überraschende Kontraste oder andere künstlerische Mittel. Auch das so gestaltete Bild ist jedoch nur eines in einer zufälligen Reihe von Bildern, auf die der Betrachter in den verschiedensten Medien stößt und aus denen er sich seinen Eindruck vom Machtanspruch – oder irgendeinem anderen Anspruch – dessen, der sich so ins Bild setzt, zusammenfügt.

6. Von der Macht der Personen zur Macht der Güter

Die fünf Episoden haben, bei aller Verschiedenartigkeit, gezeigt, dass sich Kunstwerke und ihre Derivate vorzüglich und in den unterschiedlichsten Kombinationen für den Ausdruck von Macht einsetzen lassen. Das ist eine der Wirkungen von Kunstwerken, gleichgültig, ob dies vom Künstler intendiert ist oder nicht. In den beiden erstgenannten Beispielen wurde unter Macht eine andere Ansprüche ausschließende politische Herrschaft einzelner Instanzen verstanden. Im 19. Jahrhundert verschwand diese Alleinstellung, und sie konnte auch mit den Mitteln äußersten Terrors nicht wieder hergestellt werden. Heute wird Macht allgemeiner verstanden als Vermögen des Zugriffs, sei es durch Kaufkraft oder durch besondere Fähigkeiten, und kann sich ebenso auf Wirtschaftsunternehmen wie auf andere gesellschaftliche Institutionen beziehen.

Allerdings kommt bei dieser jüngsten Variante eine Entwicklung ins Spiel, die in dieser Untersuchung bislang ausgeblendet blieb: Die Machtdarstellung eines Unternehmens ist selten getrieben vom Selbstdarstellungsbedürfnis ihres Eigentümers oder Vorstandsvorsitzenden. Der Anspruch, das größte, älteste oder innovativste Unternehmen eines Markt-Territoriums zu sein, soll vielmehr dem Bild der Waren zugute kommen, die vom Unternehmen angeboten werden. Zu diesem Bild trägt der Auftritt des Gesamtunterneh-

JvL: Ich glaube, dass ich selbst am meisten Einfluss auf den Stil habe, aber er ist nicht ganz meiner.

AC: Wie viele Mitarbeiter hast du jetzt?

JvL: 30 oder so.

AC: Mitarbeiter wechseln und werden durch andere ersetzt. Kannst du auch ausgetauscht werden?

JvL: Wäre vielleicht nicht so schlecht. Nein, ich glaube nicht, dass ich ausgewechselt werden kann. Vielleicht mal in Zukunft.

AC: Wie sondierst du deinen Markt? Wer sind deine Auftraggeber?

JvL: Es gibt drei oder vier Gruppen, die sich quantitativ kaum unterscheiden. Es gibt Aufträge, die mit Architektur zu tun haben, mit Einladungen zu Kunstausstellungen oder dem Verkauf in Galerien. Manchmal sind es einfache Bauarbeiten. Wir haben in AvL-Ville außerdem ein Restaurant und einen Catering-Service.

AC: Kommen viele Leute aus der Stadt, um sich AvL anzusehen?

JvL: Es kommen sehr viele Leute her, mehr Besucher als in einem kleinen Museum für Gegenwartskunst. Wenn wir am Ende des Jahres das Gelände zurückgeben, können wir vielleicht einen anderen Raum oder ein anderes Grundstück erwerben. Wir wollen die Situation jetzt ausnutzen, damit wir mehr Freiheiten und mehr Geld bekommen.

AC: Von wem bekommt ihr Geld?

JvL: Von der Stadt, vom Staat. Wir haben dieses Jahr ein bisschen Unterstützung bekommen, weil wir schöne Sachen machen und weil wir öffentlich sind, wie ein kleines Museum. Alleine um AvL-Ville offen zu halten, brauchen wir drei Aufsichtskräfte. Das ist teuer.

AC: Für die Ausstellung gibst du uns ein „Dankeschön". Wem dankst du?

JvL: Siemens. Wir bekommen Geld dafür.

AC: Bist du jetzt zynisch?

JvL: Nein, überhaupt nicht. Meine Arbeit hat konzeptionell mit dem Thema Ökonomie und Kunst nichts zu tun. Ökonomie ist so ein Untertal des Lebens und der Kunst. Es ist für mich keine Herausforderung, darüber nachzudenken. Also war es einfach. Wir machen eine Arbeit, „Dankeschön", und wir bekommen Geld dafür. Das ist ganz ökonomisch: Siemens will etwas von uns, eine Kunstarbeit, eine Konzeption. Die machen wir und bekommen das Geld. Das ist eigentlich für mich wesentlich. Ich habe lange darüber nachgedacht.

Das ist meine Kunstarbeit für diese Show.

AC: Bei dieser Arbeit bleibt es ja nicht bei einem Austausch, sondern es geht noch weiter, indem du den Austausch kommentierst.

JvL: Das ist das Spezielle. Wir hatten auch überlegt, etwas ganz anderes zu machen. Aber das hätte nichts mit unserer Ausstellung zu Kunst und Ökonomie zu tun. Das, was wir gemacht haben, wurde speziell für Siemens konzipiert. Es ist so ein bisschen höflicher und einfacher zu verstehen.

AC: Also ein Dankeschön des Künstlers an das Unternehmen?

JvL: Nein, ein Dankeschön für das Geld.

AC: Nicht doch ein bisschen zynisch?

JvL: Ein bisschen zynisch, ja, warum nicht? Siemens ist ein großes Unternehmen. Ich habe mir vor zwei Wochen ein Siemens-Handy gekauft, das war auch ganz schön teuer. Diese Leute sagen auch: Willst du ein Handy haben, musst du tausend Mark zahlen. Außerdem sieht die Arbeit schön aus. Ich kann niemals etwas machen, was für mich selber nicht ästhetisch ist.

AC: Was zeigt das „Dankeschön" für eine Schrift?

JvL: Das ist meine Handschrift.

1. Teamprofil nach Selbsteinschätzung, durchgeführt von BelBin Associates, in: *Atelier van Lieshout, Der Gute, Der Böse und Der Hässliche*, Rotterdam 1998, S. 52–63.

mens – sei es über Personen oder über anderes – nur einen kleinen Teil bei. Den Hauptbeitrag leistet vielmehr die unmittelbare Produktwerbung. Durch Bilder, Töne und Texte werden die Waren selbst mit Ansprüchen aufgeladen. Auch in diesen Ansprüchen steckt Macht: die Macht, die die so aufgeladenen Waren über die Wünsche und Bedürfnisse der Konsumenten – der ehemaligen Zuschauer – gewinnen.

In diesem Bereich ist die Verwendung von Kunstwerken heute unverzichtbar geworden. Nur noch ein Bruchteil der Güter, die wir kaufen, überzeugt uns durch seine unmittelbar sichtbaren Eigenschaften. Die meisten Eigenschaften, manchmal die kompletten Produkte, müssen kommuniziert werden. Die Mitteilungen treffen auf eine randvoll mit Zeichen gefüllte Welt. Dort reihen sich Unternehmerfotos ein in die endlose Abfolge von Videoclips, Werbespots und Fotografien, die täglich um die Aufmerksamkeit des Publikums kämpfen.

In den meisten der Formen, mit denen Werbung und Design arbeiten, seien sie visuell, dialogisch oder auditiv, stecken formale Kennungen und Zitate, die aus Kunstwerken entlehnt sind. Mit den zuerst im Kunstwerk erprobten Mitteln wird der Betrachter begeistert, überwältigt und eingeschüchtert, so dass er schließlich versteht, welcher Automobiltyp und welche Cognacmarke Anspruch auf seine Kaufkraft haben.

Aber, wie schon am Anfang erwähnt, der Ausdruck von Macht, gleichgültig für wen oder was, ist nur eine der möglichen Wirkungen von Kunstwerken. Folglich ist auch der Ausdruck von Konsummacht nur eine der möglichen Wirkungen in der Wirtschaft. Unternehmen und Waren müssen in vielfältiger Hinsicht Aufmerksamkeit erregen. Sie müssen vernünftig, witzig, verlässlich oder erotisch wirken. Dabei helfen Texte, Bilder und Melodien. Ihre Forminnovationen beziehen diese Ausdrucksmittel in der Regel aus Kunstwerken. Über die Stilrichtungen der Kunst wird so ein Großteil der Ausdrucksmöglichkeiten von Unternehmen und ihren Verkaufsprodukten bestimmt. (14) Auch so formen die Kunstwerke unseren Eindruck von einer Welt, die in großen Teilen eine Warenwelt geworden ist. Auch so bekommen wir die Wirkungen der Kunst zu spüren.

1. Horst Bredekamp, *Florentiner Fußball: Die Renaissance der Spiele. Calcio als Fest der Medici*, Frankfurt/Main u. a. 1993.

2. Das „tournoi à thème", das immer der Herrscher gewann, war die beliebteste Form seit dem 16. Jahrhundert. Vgl. Roy Strong, *Feste der Renaissance 1450–1650. Kunst als Instrument der Macht*, Freiburg und Würzburg 1991.

3. Zu den Details der beiden von Giovanni Tornabuoni bei der Werkstatt des Domenico Ghirlandaio in Auftrag gegebenen Freskenzyklen in der Apsis von S. M. Novella in Florenz siehe Michael Hutter, „Kunst als Quelle wirtschaftlichen Wachstums", in: *Zeitschrift für Ästhetik und allgemeine Kunstwissenschaft 31*, 2, 1986, S. 231–245.

4. Die Autonomie des Kunstwerks ist theoretisch besonders vielschichtig entwickelt in Niklas Luhmann, *Die Kunst der Gesellschaft*, Frankfurt/Main 1997.

5. Strong (wie Anm. 2), S. 152. Die Festspiele der Medici-Herrscher waren immer prächtiger und verschwenderischer als die anderer Fürstenhäuser. Die Übertreibung war verständlich, denn die Behauptung der Macht war deutlich weniger glaubwürdig im Fall einer Bankiersfamilie, die sich erst hundert Jahre vorher in den Rang eines Fürstenhauses gekämpft und gekauft hatte.

6. Höhepunkt der „Konstruktion" eines absolutistischen Herrschers war aber erst die Flut an Inszenierungen, die die Karriere von Louis XIV. aufbauten. Siehe dazu Peter Burke, *Ludwig XIV. Die Inszenierung des Sonnenkönigs*, Berlin 1993.

7. Natürlich gab es Alternativen. Sehr populär waren beispielsweise der Kauf von Adelstiteln oder der Kauf von Ländereien, die eine komplette Grundherrschaft umfassten.

8. Die Rede von den „Völkern" erniedrigt die anderen Staatsorganisationen, wie Demokratien und aristokratische Herrschaft.

9. Am deutlichsten wird das bei Mussolinis Versuch, die faschistische Bewegung als römisches Staatswesen zu inszenieren.

10. Carlo Cresti, *Architettura e fascismo*, Florenz 1986.

11. Vgl. dazu insbesondere Wolfgang Ullrich, *Mit dem Rücken zur Kunst. Die neuen Statussymbole der Macht*, Berlin 2000.

12. Ebd., S. 62.

13. Ebd., S. 28.

14. Vgl. dazu Michael Hutter, „Structural Coupling between Social Systems. Art and the Economy as Mutual Sources of Growth", in: *Soziale Systeme* 8, 1, 2002.

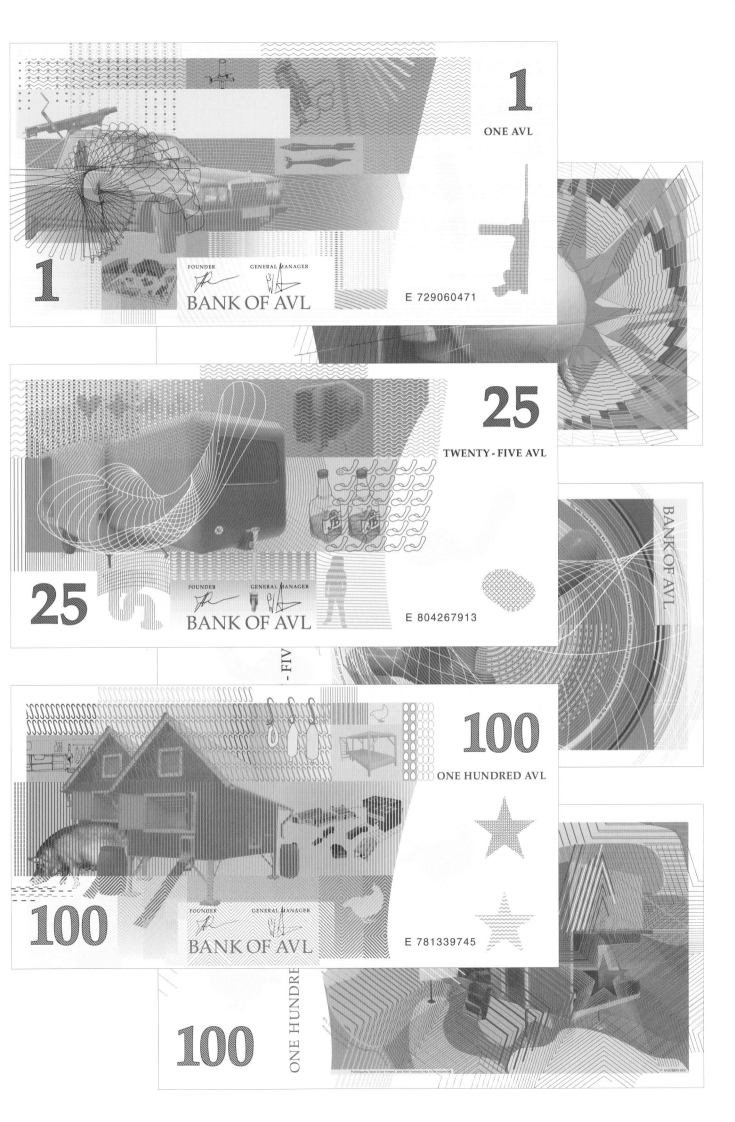

¬ *Cynthia MacMullin*
Der Einfluss binationaler Ausrichtung auf die Kunst und Wirtschaft des heutigen Mexiko

Mexiko, ein Land sagenhafter Reichtümer, präkolumbischer Reiche, kultureller Eroberungen und politischer Umwälzungen, sieht sich im 21. Jahrhundert vor einen Neuanfang gestellt. Ein Jahrhundert des Muralismus und Nationalismus hat seine Kunst dominiert und seine Identität geprägt, doch heute pochen Vertreter des Binationalismus und Internationalismus auf künstlerische und wirtschaftliche Berücksichtigung.

Als sich das moderne Industriezeitalter des 20. Jahrhunderts über die Welt ausbreitete, nahm in Mexiko die Mexikanische Revolution von 1910 ihren Anfang, die eine dauerhafte Stimme der Identität und des Nationalismus hervorbrachte. Es war dies eine politische Revolution, aus der die Partei hervorging, die 72 Jahre lang das Land regieren sollte – die PRI (Partido Revolutionario Institucional/Partei der Institutionalisierten Revolution) –, und es war auch eine künstlerische Revolution, die die mexikanische Kunstrichtung des „muralismo" hervorbrachte. Gefördert vom Staat, der die Macht des Volkes wiedererwecken und stärken wollte, schmückten Künstler die Wände öffentlicher Gebäude und Schulen mit monumentalen, dynamischen bildlichen Darstellungen, die die Ereignisse der mexikanischen Geschichte, die Eingeborenen Mexikos – die Kreolen, die Mestizen, die Indianer –, die mexikanische Landschaft, die präkolumbische Mythologie und die Conquista verklärten. Diese Richtung wurde allerdings nicht nur maßgebend für die mexikanische Kultur, sondern stellte gleichzeitig einen einzigartigen Beitrag zur Geschichte und Wirtschaft der amerikanischen Kunst des 20. Jahrhunderts dar.

In den 1920er und 1930er Jahren exportierten die führenden Muralisten José Clemente Orozco, Diego Rivera und David Alfaro Siqueiros ihre neuen Vorstellungen von Idealismus, Nationalismus und Revolution nach Europa und in die Vereinigten Staaten. Ihre Bilder verdichteten den Vorgang der Modernisierung und Industrialisierung. Als die Vereinigten Staaten 1929 von einer Wirtschaftskrise heimgesucht wurden, orientierte sich US-Präsident Franklin Delano Roosevelt am Beispiel der mexikanischen Muralisten und bediente sich ihrer Ideologie, um die Grundlagen dafür zu schaffen, dass Amerika „wieder an die Arbeit" würde gehen können. Ein nationales Hilfsprogramm für bildende und darstellende Künstler und Schriftsteller, die Works Progress Administration (WPA), wurde ins Leben gerufen, um sie einen nationalen Geist des arbeitenden Menschen beschwören zu lassen: den des einfachen Mann, der sich Seite an Seite mit seinesgleichen für die Förderung von Handel, Industrie und das traditionelle Erbe einsetzt.

Obwohl die muralistischen Bewegungen beider Staaten jeweils die Stärkung der nationalen Identität zum Ziel hatten, gestaltete sich die Reaktion auf die muralistische Vision in Mexiko und den Vereinigten Staaten unterschiedlich. Mexiko förderte den Nationalismus durch die staatliche Subvention der Künste, während Amerika deren Privatisierung betrieb. Eine Vielzahl der mexikanischen Museen war abhängig von staatlichen Mitteln, und private Sammler erwarben hauptsächlich mexikanische Kunst von modernen mexikanischen Künstlern. Bedeutende Museen wie das Anthropologische Nationalmuseum, das Fine Arts Museum, das Museum of Modern Art sowie historische Baudenkmäler und Anlagen oder unter Denkmalschutz stehende moderne Wandmalereien wurden vom Staat verwaltet und finanziert. Private Sammeltätigkeit setzte in Mexiko 1938 ein mit Sammlern wie Alvar Carrillo Gil, Dolores Olmeda und Marte R. Gomez, die bedeutende Werke von José Clemente Orozco, Diego Rivera, David Alfaro Siqueiros und Frida Kahlo erwarben. Carrillo Gils umfassende Orozco-Sammlung bildet den Grundstock des Museo Carrillo Gil in Mexico City, und Werke von Diego Rivera und Frida Kahlo bilden den Kernbestand

Alle für Arbeit

Tief in der Grube, hoch auf dem Kran.

Hinter dem Besen, auch der Würstchenmann,
Wir lieben die Arbeit, sie bringt uns voran.
Ein jeder glaubt daran, solange er kann.

Nur die Arbeit macht uns immer wieder frei.
Hast du Arbeit, bist du immer mit dabei.

Weg ist die Arbeit; spärlich wird dein Geld.
Kannst nicht mehr kaufen, was dir gut gefällt,
Und bald kein alter Freund mehr zu dir hält.
Nur noch der Kummer dein Leben erhält.

Und deine Kraft schwindet, bis der Putz abfällt.
Die Arbeit bist du los, das Pech dich befällt.

Nur die Arbeit macht uns immer wieder frei.
Nur mit der Arbeit bist du im Leben mit dabei.

Ing: Ich will meine Arbeit wieder! Wenn Sie mich
nicht sofort wieder einstellen, kriegt Frau Mersebusch
gleich ein Loch in den Kopf!

Tulp: Frau Werner?
Ing: Ja?
Tulp: Hier spricht der Arbeitsminister Tulp.
Ing: Na endlich, mit Ihnen wollte ich immer schon
mal sprechen. Ich finde, Sie lassen uns alle ganz schön
im Stich.
Tulp: Wenn Sie vernünftig bleiben, sehe ich reelle
Chancen, Sie da wieder glimpflich herauszu-
bekommen.
Ing: Ich will hier nicht glimpflich raus, ich will
Arbeit…und zwar sofort… Ich bin auch nicht die
Einzige, die unzufrieden ist!

Ing: Ich will nicht reden, ich will arbeiten!
Tulp: …Tun Sie bitte nichts Unüberlegtes… und
lassen Sie jetzt Frau Mersebusch frei.
Ing: Das kommt überhaupt nicht in Frage.
Die kommt erst frei, wenn ich mit ihnen meinen
Arbeitsvertrag unterschrieben habe.

Tulp: Ich verstehe… Ich bin in einer Stunde bei
Ihnen.

Rep: Na, Willi?
Willi: Wat denn hier? Fernsehfritzen, oder wat
is los hier?
Rep: Wie läuft es denn so an ihrem neuen
Arbeitsplatz?
Willi: Na ja, ick meine, ich fühle mir endlich wieder
als Mensch, wa… So zu Hause rumsitzen, das war mir
alles nischt mehr! Ich meine, ich wusste überhaupt
nicht mehr wohin mit mir, wa! Och mit der Ollen zu
Hause und so. Na, aber jetze… nu is wieder gut, nu
habe ich wieder Arbeit, nu is wieder alles im Lot, ne…

01. Malika Ziouech
„Alle für Arbeit", 1998
Filmstills und -texte

des Dolores-Olmeda-Museums in Xochimilco. Dies sind lediglich zwei der frühesten privaten Sammler, die Museen gründeten, doch in beiden Fällen wurden und werden die Einrichtungen vom Staat subventioniert. In den USA waren illustre Persönlichkeiten wie etwa Rockefeller führende Sammler und Anwälte mexikanischer Kunst, während Galerien ihre Gemälde verkauften und Museen ihre modernen mexikanischen Werke erwarben und ausstellten. Nahezu sämtliche US-Museen wurden von führenden Industriellen, Philanthropen oder der Privatwirtschaft gegründet.

Erst in den 1950er und 1960er Jahren wurde in Mexiko eine neue Stimme vernehmbar. Führende mexikanische Künstler lösten sich allmählich vom muralistischen Diktat, stellten den Nationalismus in Frage und begaben sich auf die Suche nach neuen, internationalen Einflüssen jenseits des Kunstmarktes und der Privatisierung. In den beiden letzten Jahrzehnten des 20. Jahrhunderts erkannten Wirtschaftsführer und -unternehmen zunehmend, wie wichtig es sei, die Kunst und Kultur des Nationalismus zu exportieren und Internationalismus durch Privatisierung zu importieren. Der mexikanische Wirtschaftstycoon, der diesen Wandel einleitete, war Emilio Azcárraga, Gründer des Medienkonzerns Televisa, eines der weltweit größten Produzenten von Telenovelas. Im Jahr 1987 eröffnete Azcárraga das Kulturzentrum für zeitgenössische Kunst, ein privat finanziertes Museum, im Chapultepec-Park in Mexico City. Gestützt auf einen Sammlungsbestand überwiegend moderner und zeitgenössischer Fotografie, verabreichte das Kulturzentrum der mexikanischen Kunstszene eine Infusion internationaler Kunst. Unter der Leitung des amerikanischen Kunsthistorikers Robert Littman wirkte das Museum durch seine originellen und gelegentlich kontroversen Ausstellungen mexikanischer und internationaler Gegenwartskunst und entsprechenden Begleitpublikationen als eine treibende Kraft, bis 1997 sein Gründer starb. Familienzwistigkeiten führten zu einem ausweglosen Richtungsstreit und hatten letztlich die Schließung des Museums zur Folge. Gemäß einem Vertrag mit der Televisa-Kulturstiftung wanderte die Sammlung zunächst für 25 Jahre als Leihgabe in das Kunstinstitut Casa Lamm. Als Medientycoon hatte Azcárraga seinen Televisa-Medienkonzern in Mexiko drei Jahrzehnte lang als Monopol zusammengehalten, was seinen engen Beziehungen zur PRI zugeschrieben wurde, deren ehemaliger Präsident Ernesto Zedillo erklärte: „Azcárragas Leistungen haben Mexiko internationales Ansehen eingebracht." Azcárraga bemühte sich gezielt um den US-Medienmarkt, als er das Spanish International Network aufbaute, und schloss bahnbrechende Geschäfte mit Rupert Murdochs News Corporation ab. Im Jahr 1990 war Azcárraga Hauptsponsor und strategischer Promoter der berühmten Ausstellung „Mexico: Splendors of Thirty Centuries", die zunächst im Metropolitan Museum of Art in New York gezeigt wurde und anschließend nach Los Angeles und San Antonio im US-Bundesstaat Texas wanderte. Diese Schau, die mehr als 3.000 Jahre kulturellen Schaffens und 400 Meisterwerke mexikanischer Kunst umfasste, zog in den USA über 1,4 Millionen Besucher an.

Die Politik spielte in den Künsten weiterhin eine wichtige Rolle, und die Anfänge der Präsidentschaft von Carlos Salinas waren gekennzeichnet durch hektische Aktivität, die unter anderem zur Ausarbeitung des nordamerikanischen Freihandelsabkommens NAFTA zwischen den Vereinigten Staaten, Mexiko und Kanada führte. Seit der Bildung der neuen Freihandelszone hat über den US-Mexico Fund for Culture eine binationale Philanthropie Eingang gefunden. Salinas stellte zu dieser Zeit Mittel für eine neue staatliche Kunstbehörde, den Fondo Nacional para la Cultura y las Artes (FONCA) bereit, die jährlich 100 Stipendien für junge und aufstrebende Künstler vergibt. Im Bereich der Privatwirtschaft gründete Ercilia Gómez Maqueo Rojas 1991 die Bancomer Foundation, die erste philanthropische Stiftung der Bancomer, einer der größten Banken Mexikos mit bereits starkem Engagement im kulturellen Bereich. 1995 schlossen Bancomer, FONCA und die Rockefeller Foundation in New York eine Partnerschaft zur Verwaltung und Finanzierung des neuen US-Mexico Fund for Culture.

Die Stiftung erhielt den Auftrag, den kulturellen Austausch zwischen den künstlerischen und intellektuellen Kreisen Mexikos und den Vereinigten Staaten zu vertiefen. In den sechs Jahren ihres Bestehens ist sie zu einem Maßstäbe setzenden Paradebeispiel der Kulturförderung avanciert. Zu den

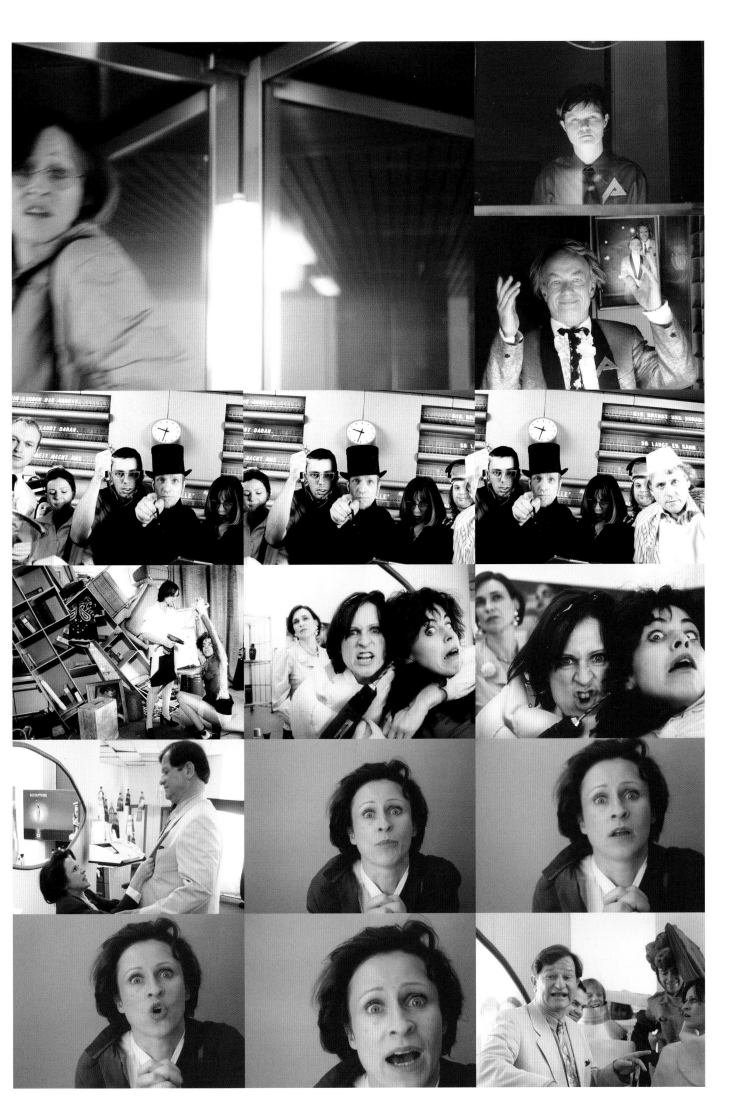

von ihr geförderten Projekten zählen Ausstellungen von Malern der Moderne wie José Clemente Orozco und Rufino Tamayo, Künstlern der Gegenwart wie Nahum Zenil, von Chicano-Künstlern sowie vor allem die von der Kritik hoch gelobte Veranstaltungsreihe „InSite" 1995,1997 und 2000, eine ortsbezogene Ausstellungsbühne für internationale Kunst an der mexikanisch-amerikanischen Grenze zwischen San Diego und Tijuana. Die Bancomer Foundation sponsert zudem den alljährlichen „Salón de Arte Bancomer", eine Auktion und Ausstellung maßgeblicher Gegenwartskunst, die von führenden mexikanischen Kritikern, Museumsleuten und Künstlern zusammengestellt wird. Sie bietet den mexikanischen Arbeiterkünstlern ein wichtiges öffentliches Forum und gibt dabei Impulse für die Entwicklung eines einheimischen Kunstmarktes.

Die 1990er Jahre brachten für die mexikanische Kunst gleichzeitig Hochs und Tiefs. Der Kunstmarkt erlebte zu Beginn des Jahrzehnts einen Aufschwung, und Kunstmessen, Auktionshäuser und junge Sammler gewannen gesellschaftliches Prestige. In Guadalajara baute die Industriellenfamilie Lopez Rocha auf dieses verstärkte internationale Interesse an mexikanischer Kunst und sponserte die Kunstmesse „ExpoArt". In der Zeit ihres Bestehens wuchs Jahr für Jahr die Zahl der beteiligten Galerien aus Europa und Nord- und Südamerika, und in ihrem letzten Jahr wurde im Rahmen der Messe ein Internationales Forum für zeitgenössische Kunsttheorie veranstaltet, zu dem sich führende Kritiker, Kunsthistoriker, Museumsleute und Sammler aus dem In- und Ausland einfanden. Im Jahr 1994 jedoch musste Mexiko eine Abwertung seines Peso hinnehmen, und die Messe fiel schließlich der Rezession zum Opfer. Auf den Kunstmarkt wirkten sich außerdem Glanzpunkte und Pleiten des internationalen Auktionsgeschäfts aus. Früher kauften Mexikaner mexikanische Kunst, Argentinier erwarben Kunst aus Argentinien oder Uruguay, und Kubaner sicherten sich kubanische Kunst, doch mit dem zunehmenden Bestreben der Museen, Kritiker und Künstler, die mexikanische und lateinamerikanische Kunst in den Diskurs des internationalen Kunstschaffens einzubeziehen, hat sich eine Überschneidung der Sammelbemühungen ergeben. Künstler wie der Mexikaner Julio Galan, der Kubaner Luis Cruz Azaceta und der Argentinier Guillermo Kuitca werden von mexikanischen, europäischen und lateinamerikanischen Sammlern gekauft. Im letzten Jahr erwarb ein argentinischer Sammler ein Selbstporträt Frida Kahlos für den höchsten Preis, gut fünf Millionen US-Dollar, der jemals für ein Gemälde einer Künstlerin bezahlt worden ist.

Der jüngste Sammler der zeitgenössischen mexikanischen Kunstszene steht exemplarisch für eine neue Ära der Privatisierung, und er ist in der lokalen, nationalen und internationalen Szene eine höchst einflussreiche Erscheinung. Der 2001 32-jährige Eugenio Lopez, ein prominenter Industrieller und Alleinerbe der sich in Privatbesitz befindenden Grupo Jumex, des führenden Fruchtsaftproduzenten Mexikos, rühmt sich einer unersättlichen Leidenschaft und unbegrenzter finanzieller Mittel für die neueste Gegenwartskunst. Im Frühjahr 2001 wurde in dem Vorort Ecatepec nordöstlich von Mexico City unter großer internationaler Beachtung die „Colección Jumex" eröffnet. Die Galerie beherbergt die größte Sammlung ihrer Art in Mexiko. Diese umfasst 600 moderne und zeitgenössische Werke einheimischer und internationaler Künstler, die in den 1990er Jahren tätig waren, darunter etwa Gabriel Orozco, Douglas Gordon, Doug Aitken und Maurizio Cattelan.

In diesen Zeiten wirtschaftlicher Krisen, demografischer Verschiebungen, technologischen Fortschritts und der Internetkommunikation gibt eine Revolution der Mobilität und Privatisierung den Takt an. Künstler und Sammler sind mobil, und der Fluss der Information bewirkt eine Aushöhlung nationaler Identität, einen Abbau wirtschaftlicher Schranken für Unternehmen und einen verstärkten künstlerischen Austausch. Heute wird Mexiko von einer neuen Regierungspartei, der PAN (Partido Acción Nacional), unter der Führung von Vicente Fox regiert. Fox, ein ehemaliger leitender Angestellter des Coca-Cola-Konzerns, betreibt eine Politik aggressiverer Arbeits- und Handelsvereinbarungen mit den Vereinigten Staaten. Im amerikanisch-mexikanischen Grenzgebiet erwartet man eine Intensivierung des Grenzverkehrs, und die Grenzen selbst sollen breiter und durchlässiger werden.

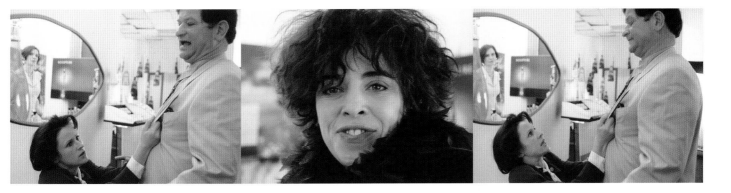

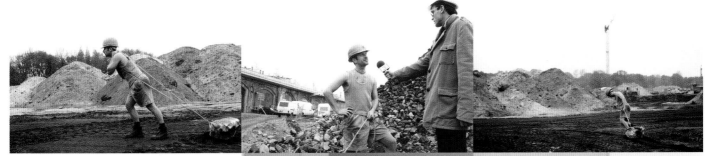

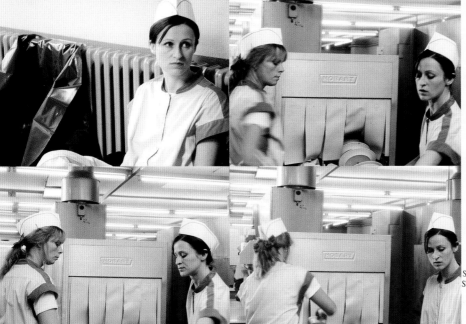

Alle für Abeit

mit / avec **Sophie Rois, Malika Ziouech, Anton Rattinger**

Au Boulot !

Ein musikalischer Kurzfilm
un court-metragé musical
von / de

Malika Ziouech

Kamera / caméra **Sebastian Edschmid** Ton / son **Marc Hammer**
Schnitt / montage **Gergana Miladinova** Musik / musique **Max Knoth**
Szenenbild / décoration **Yesim Zolan** Kostüm / costumes **Eveline Stößer**
Produktionsleitung / directeur de production **Tom Sternitzke**
Buch / scénario **Malika Ziouech & Maureen Karcher**
Regie / réalisation **Malika Ziouech**

„Zeitgenössische Kunst ist heute Kapitalismus", meint Tyler Cowen in ihrem neuen Buch „In Praise of Commercial Culture", und tatsächlich scheint eine eindeutige symbiotische Beziehung zwischen Kunst und Wirtschaft zu bestehen. Ebenfalls unübersehbar ist eine verstärkt binationale Beziehung von Kunst und Kommerz, die zur Entwicklung Mexikos zu einer einflussreichen, kapitalistisch organisierten Gesellschaft beigetragen hat und weiter beitragen wird.

Diego I. Bugeda Bernal, „Philanthropy in the NAFTA Countries. The Emergency of the Third, Non profit Sector", in: www.unam.mx/voices.

Tyler Cowen, *In Praise of Commercial Culture*, Cambridge (Mass.) 1998.

Néstor Garcia Canclini, „Redefinitions: Art and Identity in the Era of Post-National Culture", in: Noreen Tomassi u. a. (Hrsg.), *American Visions: Artistic and Cultural Identity in the Western Hemisphere*, New York 1994.

Pablo Helguera, „Programmable Revolutions: A Bi-national Interpretation of the Modernist Dream", in: www.apexart.org.

Mexican Art and Economic Issues after the Crisis of 1994, in: www.intl.pdx.edu.

James Oles, „Coleccionar a la Mexicano", in: www.latinartcritic.com.

George Yudice, „'Translating Culture'. The US Mexico Fund of Culture", in: www.unam.mx/voices.

Manuela Barth/Barbara U. Schmidt

„Catch Your Nature!" Zum Projekt „LaraCroft:ism"
GISLIND NABAKOWSKI

Ein Privatsender zeigte zur besten Sendezeit zwei hübsche, junge und mittellose Frauen beim Trip auf einer südlichen Insel. Zur Frage, „wie Frau ohne Kohle einfach an Kohle herankommt", hielt das TV-Entertainment auch praktische Tipps bereit. Zwar hatten Steffi und Nicki überhaupt kein Geld auf dem Konto, doch schlugen sie sich mit „weiblichen Reizen" durchs Leben. Den Abenteurerinnen in der Service-Story war alles Terrestrische − nach ein paar Startschwierigkeiten − ganz freundlich gesonnen. Sie wuchsen in ihre biologische Rolle einfach gut gelaunt hinein. Obgleich Habenichtse, wurden sie für weniger als die von Andy Warhol prophezeiten 15 Minuten zu Medienstars, deren letztes Gut „Weiblichkeit" ist. Die Botschaft glich einer elektronischen Beruhigungspille für die vielen, die sozial und ökonomisch ähnlich schlecht gestellt sind wie die vorgebräunten Girls auf dem fernen Eiland. Ohne dass der Privatsender „tm3" in seiner TV-Opera jemals indiskret wurde, erschien „Weiblichkeit" im akuten Moment der ökonomischen Krise als allerletzter Tauschwert. Semiotisch betrachtet stellte „sie" Bargeld auf einem extensiven Körperkonto dar. (1)
Als geschockte High-Tech-Firmen sich nach den Kurseinbrüchen der Net-Economy auf die Suche nach neuen Märkten begaben, ließen sie sich auch für die „Zielgruppe junger Frauen" etwas einfallen: Eine Firma entwickelte zum Beispiel ein Handy „speziell für selbstbewusste Frauen", das einem kleinen Schminkutensil ähnelt. Es speichert den Monatszyklus, zählt Kalorien und zeigt auch noch den täglichen Biorhythmus an. Unterschwellig appelliert das mobile Design an essentialistisch definierte „weibliche" Emotionen, Begierden und Ängste wie Sex, Schönheit, Jugendlichkeit und Kommunikation. Ein Londoner Juwelier wartete sogar mit einem Handy für 200.000 Mark auf, in dem weiß-rote Diamantenherzen die gewöhnliche Tastatur ersetzen. Weil die Warteliste so groß sei, soll der Hersteller mit der Produktion nicht nachkommen, weiß eine billig am Kiosk erhältliche Frauenzeitschrift in der Rubrik „Livetalk. Voll am Puls der Szene!" zu berichten. (2) Längst gibt es auch „Luxus-Digital Jewellery" mit eingebautem Chip, Mikrofon oder Cursorsteuerung.

Die IBM-Direktorin Patricia McHugh, einst als Ausnahmefrau am PC-Geheimkommando beteiligt, findet diesen Luxus prima. (3)
Dass insbesondere junge, schöne Frauen ohne Geld durchs Diesseits navigieren, kann in einer Zeit, in der Medienspots täglich junge Millionäre vorstellen, nicht überraschen. So wie in den fünfziger Jahren die Ideologie boomte, dass das Geld für Tüchtige auf der Straße liege, schwirrt nun durch die Datenströme die Rhetorik von einfach überall zugänglich und offen herumliegenden „richtigen Produkten", die Erfolg und Gewinn garantieren. Mädchen und junge Frauen werden in dieser Goldgräberära von Wirtschaft, Werbung und Medien als Mitarbeiterinnen und Konsumentinnen heftig umworben. In den bunten Ikonografien, die den Aufstieg versprechen, arbeiten viele Firmen mit einst künstlerischen Mitteln wie Multivision, Tanz, aber auch dem Internet. Kämpfen, hypnotisieren, gut riechen, Fit for Fun & Survival, siegen − das sind nur einige der kursierenden Zentralmetaphern. Die Bilder junger Frauen und deren reale biologische und mentale Körper dienen verstärkt als Ressourcen und Rohstoffe in ökonomischen Datenströmen. Doch hinter den schillernden Repräsentationsformen und Informationsmythologien verbergen sich lügenreiche Diskrepanzen.
Feministische Positionen und Sehnsüchte nach Emanzipation, Selbstbestimmung, Gleichstellung, Geschlechterdemokratie und Glück wurden innerhalb und außerhalb wirtschaftlicher Datenströme immer wieder disponibel gemacht und umgeschrieben. Da die Symptomatik heroischer Hyperkörper ein selbst im Kontext der kritischen Genderdebatten so gut wie verdrängtes Thema bleibt, ist es umso notwendiger, dass es das Projekt „LaraCroft:ism" gibt. Gemeinsam haben die Künstlerin Manuela Barth und die Kunstwissenschaftlerin Barbara U. Schmidt den mythischen Wirrwarr des Genderkonzepts von Lara Croft, des ambivalent-energetischen „Cyborgs", ausgeleuchtet. Symbolisch steht diese nanomuskulöse, puppenhafte Datenheldin für das in den neunziger Jahren entstandene postfeministische Bild der von Abenteuerlust und der Sehnsucht nach Erfolg getriebenen Traum- und Powerfrau und befriedet auch ein imaginiertes gesellschaftliches Euphorisierungspotenzial.

01. Manuela Barth/
Barbara U. Schmidt
Collage von Stills aus dem
Videofilm „The Ultimate
Game Girl", 2001

¬ *Gérard A. Goodrow*
Inspiration und Innovation
Zeitgenössische Kunst als Katalysator der Unternehmenskultur

Insbesondere seit den achtziger Jahren des 20. Jahrhunderts haben in der europäischen Unternehmenslandschaft unzählige hochkarätige Firmen-kunstsammlungen, bahnbrechende Kulturprogramme, innovative Partner-schaften zwischen Unternehmen und Kommunen sowie umfangreiche Sponsorschaften Fuß gefasst. Während Initiativen dieser Art in den Vereinig-ten Staaten auf eine lange Tradition zurückblicken, haben von Land zu Land verschiedene Steuerstrukturen und wirtschaftliche „Reformen" die Entwick-lung dieser Form von Unternehmenstätigkeit in Europa sehr erschwert. Gleichzeitig haben die um sich greifende Globalisierung der Wirtschaftswelt und die daran anschließende Zunahme der Firmenübernahmen und Fusio-nen in den letzten Jahren ein umso dringenderes Bedürfnis nach Neu-definition und Stärkung der jeweiligen Unternehmensidentität und -kultur aufkommen lassen.

Angesichts des inzwischen globalen Charakters dieser innovativen Marketing- und PR-Aktivitäten wäre es ein Ding der Unmöglichkeit oder bestenfalls ein oberflächliches Unterfangen, im Rahmen des vorliegenden Beitrags auf jeden Aspekt der wachsenden Kunst- und Kulturnähe der Wirt-schaft eingehen zu wollen. Deshalb richtet sich unser Hauptaugenmerk im Folgenden auf die unterschiedlichen Methoden und Strategien der Corporate Collection oder Firmenkunstsammlung in Deutschland in den vergangenen dreißig Jahren. Neben der Frage, wie Firmensammlungen in der heutigen Unternehmenskultur funktionieren, sollen in drei „Fallstudien" Firmenkunst-sammlungen in Deutschland beleuchtet werden: die der Landesbank Baden-Württemberg, die der Deutschen Bank und die der DaimlerChrysler AG.

• Unternehmerische Kreativität

Während Sponsoring eine sich in der Regel ausschließlich an bestehende und potenzielle Kunden richtende Marketing- und PR-Aktivität ist, fungiert die Firmensammlung als ein Instrument der Kommunikation nach außen wie auch nach innen. Eine effektive Firmensammlung spiegelt die Ziele und das Image des jeweiligen Unternehmens wider, was aber noch lange nicht die Vereinnahmung einer Kunstveranstaltung für reine PR- und Marketingzwecke bedeuten muss. Die Firmensammlung „spiegelt", wie der international an-gesehene Galerist und Kunstconsultant Jeffrey Deitch dargelegt hat, „den Intellekt und die Sensibilität desjenigen wider, der sie anlegt, wird Ausdruck seiner Philosophie und Weltanschauung. Die Kunstsammlung eines Unter-nehmens kann zu einem der effektivsten Kommunikationskanäle für die Geschäftsphilosophie eines Unternehmens werden. [...] Sie vermittelt Mit-arbeitern, Kunden, Anlegern und anderen Zielgruppen des Unternehmens dessen Kultur und Philosophie." (1)

Anders als die herkömmliche Sponsorentätigkeit, im Rahmen derer ein Unternehmen etwa Wechselausstellungen oder andere Kulturveranstaltungen von begrenzter Dauer finanziell fördert und dafür gleichermaßen kurzlebige Werbe- und Marketingmöglichkeiten erhält, ist die Firmensammlung ihrem Wesen nach ein integraler Bestandteil innerhalb einer langfristigen Strategie der Imageverbesserung und Produktivitätssteigerung. Darüber hinaus kann und sollte die Firmensammlung allerdings zugleich zu einem klareren Profil und einer verstärkten Flexibilität des Unternehmens beitragen und da-bei gleichzeitig Kunden wie Mitarbeiter motivieren. Nach Aussage von Peter G. C. Lux, einem der führenden Corporate-Identity-Spezialisten in Deutsch-land, kommt es darauf an, „dass die Sammlung als Ganzes und das einzelne Kunstobjekt sich als Medium eignet, um unternehmenskulturelle Werte in

Auch für das Videoprojekt „The Ultimate Game Girl" steckte das Duo Barth/Schmidt sich im Rahmen der Projektreihe „Wirtschaftsvisionen" das Ziel, der derzeit immer komplexer werdenden Frage nach Geschlechterdemokratie im Bereich der Computer- und IT-Technologie nachzugehen. Ihr Video bricht in vielen Facetten die innere Logik der auf Technisierung und Kommerzialisierung abzielenden Mythen (4) auf, die zu aufgewerteten Subjektbedürfnissen umgedeutet werden; denn es untersucht die kapitalistisch durchstrukturierten Räume der mit den Körpern der Frauen operierenden Produkte. Kritisch lassen die beiden nicht davon ab, die Zukunft junger Frauen in deren gegenwärtiger Kompetenz und Identität zu spiegeln. Immer wieder zeigen sie Interviews mit jungen Mädchen, die nach ihrer Einstellung zur Technologie befragt werden, gefolgt von Sequenzen aus bunten Bildern der mit „Weiblichkeit" assoziierten Verheißungen. Dem Status des Einzelbildes enthoben, beginnen die Images sich gegenseitig zu kommentieren. (5) Indem ein breiter Fundus an aktuellem Bild- und Textmaterial ausgebreitet wird, kommt „The Ultimate Game Girl" direkt bei den wirtschaftlichen Prozessen an; deren Mechanismen und wahrscheinliche Auswirkungen werden reflektiert. Der sexualisierte Machtdiskurs der „femininen Datenkörper" beeinflusst insbesondere die Zukunftsvisionen von jungen Frauen. Denn sie haben den Zwiespalt zu bewältigen, vor sich selbst als „unweiblich" zu gelten, wenn sie technologische Kompetenzen erwerben. Das Videoprojekt legt offen, dass Werbe- und Konsumwelten an der Produktion solcher Identitäten, die unter anderem eine Angst vor der Unvereinbarkeit von Beruf und Mutterschaft umfassen, maßgeblich beteiligt sind und zeigt die Auseinandersetzung Heranwachsender mit einer äußerst ambivalenten Realität. (6)

1. Eine Studie des Deutschen Instituts für Altersvorsorge besagt hingegen, dass bei 75 Prozent der Frauen im Alter zwischen 30 und 59 das Einkommen nicht für eine gesicherte Altersvorsorge ausreicht. Vgl. http://www.womanticker.de/index2.html#medienrundschau (10.8.2001)
2. *Freundin*, 17/2001, S. 11
3. Sandra Kegel, „Persönlich. Bernds große Stunde:

Der PC hat uns geschafft", in: *Frankfurter Allgemeine Zeitung*, 11. August 2001, S. 43
4. Den Begriff „Mythos" verwende ich im Sinn von Roland Barthes: als Strategie der Verschleierung und Entnennung von Interessen und Diskursen, wobei Strategien und das Interesse, von dem sie geleitet sind, nicht mehr identisch sind mit der „Vernatürlichung" bürgerlicher Normen. Vgl. Roland Barthes, *Mythen des Alltags*, Frankfurt am Main 1964; siehe auch Barbara U. Schmidt, „Identitäts-Design in der Werbung", in: Manuela Barth (Hrsg.), *Stark reduziert!*, München 2000, S. 48
5. Schmidt (wie Anm. 4)
6. Eine Befragung von IT-Fach- und Führungskräften durch silicon.de belegt den Druck, unter den IT-Mitarbeiter/innen spätestens ab ihrem 50. Geburtstag geraten. Frauen sitzen in einer besonderen Zwickmühle: Erst sind sie zusätzlich zu ihrer angedichteten technischen Inkompetenz eine potenzielle (finanzielle) Belastung, da sie noch Kinder kriegen können, und nach ihrem 40. Lebensjahr gelten sie dann als zu alt. Siehe http://www.womanticker.de/index2.html #medienrundschau (10.8.2001)

den verschiedenen Bedeutungen für die Unternehmenspraxis zu thematisieren und ein Handeln danach anzuregen". (2)

Es ist unbestritten, dass Kunst das Klima am Arbeitsplatz verbessern kann. Die bloße Schmückung von Bürowänden und -fluren ist gleichwohl nur ein Teilaspekt davon, und es hat sich in zahlreichen Fällen gezeigt, dass die Konfrontation mit provokativer und kritischer Gegenwartskunst naturgemäß zu verstärkter Innovation und Kreativität unter den Mitarbeitern führt. „Die Beschäftigung mit der Kunst und ihren Protagonisten", so die emphatische Aussage von Udo Wolf und Ferdi Breidbach von der Philip Morris GmbH in München, „gibt uns Anregungen, die uns helfen, neue Ideen zu entwickeln." (3) Dem kommt heute besondere Bedeutung zu, da zahlreiche Unternehmen den Schwerpunkt ihrer internen Personalstrategie radikal verlagert haben und nicht mehr Mitarbeiter auf die bloße Ausführung der Weisungen ihrer Vorgesetzten trimmen, sondern vielmehr unabhängiges, kreatives Denken auf sämtlichen Betriebsebenen vom Management bis hin zur Arbeiterschaft fördern. Michael Roßnagl, Leiter des Siemens Arts Program (vormals Siemens Kulturprogramm) in München, meint: „Die Öffnung des Unternehmens für kulturelle Fragestellungen und Denkprozesse ermöglicht zugleich neue, oft ungewöhnliche Perspektiven im eigenen unternehmerischen Handeln. [...] Kunst und Kultur helfen dabei, verkrustetes Denken aufzubrechen und Neugierde auf Unbekanntes zu wecken." (4)

Innerhalb dieser neuen Strategie, die Kreativität der Mitarbeiter zu fördern im Bestreben, die Produktivität zu steigern, ist der Kunst eine stets größere Bedeutung zugewachsen. Zahlreiche Untersuchungen haben ergeben, dass ein eindeutiger Zusammenhang zwischen kultureller Produktivität auf der einen Seite und wirtschaftlicher Produktivität auf der anderen besteht. Eine Firmensammlung, so Jeffrey Deitch, „schafft ein kreatives Ambiente und vermittelt den Mitarbeitern ein Gefühl für die Kreativität des Unternehmens". (5) Gleichzeitig spiegeln Firmensammlungen „die Fähigkeit des Topmanagements zu mutigen, innovativen Entscheidungen wider und die Fähigkeit, ein ganzes Unternehmen mit kreativem Bewusstsein zu inspirieren". (6) Michael Roßnagl unterstreicht dies: „Die Konzentration auf das Zeitgenössische gründet in dem Anspruch, sich auch in wirtschaftlich übergreifender Weise im Denken und Handeln auf der Höhe der Zeit zu befinden." (7)

•• Unternehmenskultur

Die besten und effektivsten Firmenkunstsammlungen spiegeln die Persönlichkeit des jeweiligen Unternehmens wider, das heißt dessen Corporate Image ebenso wie dessen Unternehmenskultur. Beim Aufbau einer Sammlung sind zwei wichtige Fragen zu stellen: Welches Bild möchte das Unternehmen nach außen wie nach innen vermitteln, und welche sind die Zielgruppen des Unternehmens? Es kommt darauf an, eine Lösung zu finden, die beiden Fragen gleichermaßen gerecht wird. An dieser Stelle sei betont, dass alle möglichen Arten von Kunst neben der zeitgenössischen zu Gebote stehen. Die Entscheidung, welche Art von Kunst am besten geeignet sei, ein bestimmtes Corporate Image darzustellen und zu vermitteln, ist höchst komplex. „Nicht jede Firmenkunstsammlung", so Jeffrey Deitch, „sollte zum Beispiel aus avantgardistischer Kunst bestehen. Bei einigen Firmen und deren Zielgruppen sind eher traditionelle, realistische Kunst, Volkskunst oder historische Gemälde angebracht. Bei anderen Firmen wiederum wäre eine Sammlung von schönen alten Möbeln oder anderer dekorativer Kunstobjekte sehr viel passender als Gemälde. Am wichtigsten ist, daß die Sammlung genau das Ethos und das Image widerspiegelt, die das Topmanagement vermitteln will und die Zielgruppen des Unternehmens schätzen." (8) Andreas Grosz und Helga Huskamp unterstreichen dies in ihren Ausführungen über das Sony Kulturprogramm: „Themen schaffen Identität und Profil. Ein Unternehmen, das sich im Kulturbereich auf einen Themenkomplex konzentriert, der zudem noch einen Bezug zur eigenen Unternehmensidentität hat, zeigt langfristiges Interesse, entwickelt Kompetenz und erhöht die Glaubwürdigkeit des eigenen Engagements." (9)

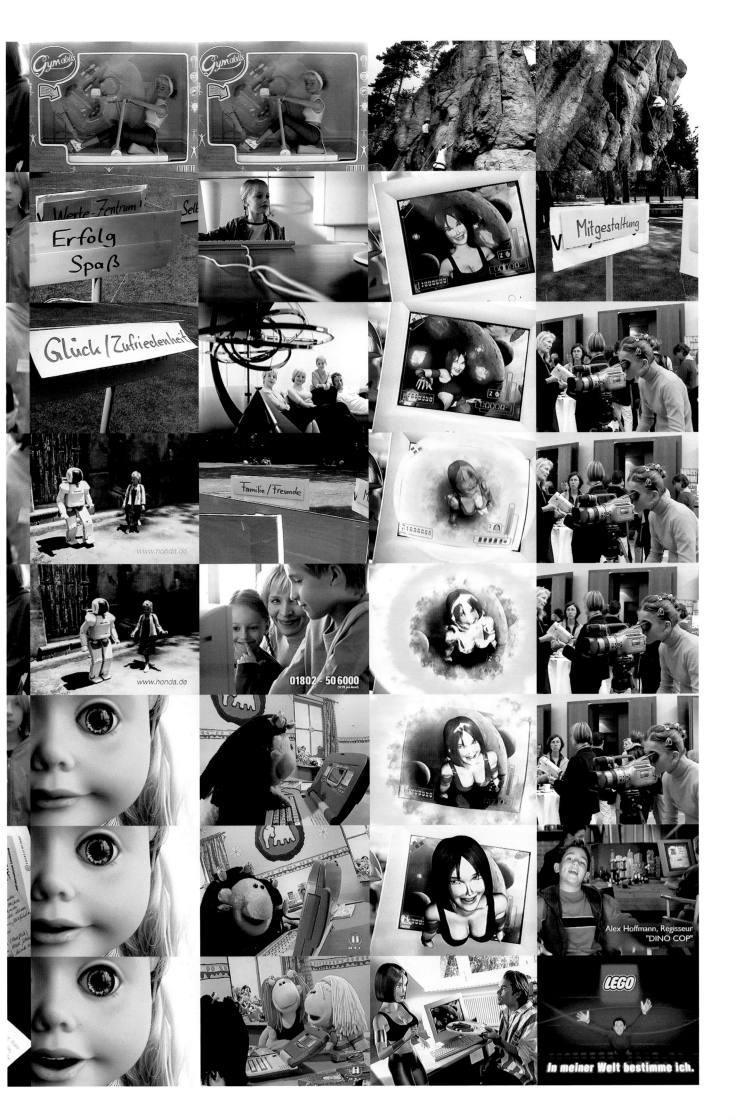

Eine der innovativsten Firmensammlungen weltweit ist die des Möbelherstellers Vitra in Weil am Rhein. 1989 öffnete das Vitra Design Museum seine Pforten für das Publikum und erwarb sich bald internationale Anerkennung. Ein von Frank O. Gehry entworfenes Gebäude beherbergt eine Firmensammlung von Sitzmöbeln der hervorragendsten und bedeutendsten Designer in der Geschichte der angewandten Kunst, die ihresgleichen sucht. Rolf Fehlbaum von Vitra erläutert das Bekenntnis seiner Firma zum modernen Design: „Die Auseinandersetzung mit der Geschichte unseres Metiers ist für uns – und auch ein größeres Publikum – spannend und wichtig. In der Geschichte werden Maßstäbe erkennbar, an denen neue Designprodukte gemessen werden müssen. Zudem beschäftigen wir uns in der Sammlung wie im Alltag mit der Avantgarde. Sie gibt die Impulse für die Produkte von morgen." (10) Neben seiner Sammlung von Sitzmöbeln kann sich Vitra auch einer einzigartigen Architektursammlung rühmen. Vom Museumsbau Gehrys über die von Zaha Hadid entworfene Feuerwache bis zum Konferenzpavillon von Tadao Ando und den von Nicholas Grimshaw entworfenen Produktions- und Verwaltungsbauten verkörpert die nahe der deutschschweizerischen Grenze gelegene Vitra-Zentrale ein höchst öffentliches Bekenntnis zum modernen Design. „Ein solcher Pluralismus architektonischer Konzepte steht im Gegensatz zu den üblichen Vorstellungen einer einheitlichen Architektur als Bestandteil der Corporate Identity. Dagegen setzt Vitra eine unternehmerische Haltung, die jede Bauaufgabe als eine neue Chance für innovative, kreative Lösungen begreift – die Vielfalt der unterschiedlichen Architektursprachen wird als eine inspirierende ‚städtische' Collage verstanden, die den fließenden Prozess des Produktpluralismus des Stuhlherstellers Vitra zwischen Klassik und Avantgarde widerspiegelt." (11)

Um auf einer breiten Ebene wirklich effektiv zu sein, muss ein Mitglied des Vorstandes oder gar der Geschäftsführer voll hinter der Firmensammlung und ähnlicher kultureller Programmarbeit stehen und im Idealfall sogar unmittelbar daran beteiligt sein. Seine Hingabe wird den Erfolg des Projektes sichern und deutlich machen, dass es sich um eine Direktive von der Unternehmensspitze handelt, eine, die das gesamte Unternehmen berührt und nicht nur die PR- und Marketing-Abteilung. Ein gutes Beispiel hierfür ist das Siemens Arts Program, das unmittelbar mit dem leitenden Management zusammenarbeitet und von den PR- und Marketingabteilungen organisatorisch strikt getrennt und vollkommen unabhängig ist. „Ein gut geplantes Kunstprogramm kann", um erneut Jeffrey Deitch zu zitieren, „effektiver und preiswerter sein als eine ausgefeilte Werbekampagne. Ein entsprechendes Projekt sollte deshalb Teil der Unternehmensstrategie sein, bei dem eine starke Beteiligung des Topmanagements sichergestellt ist, und nicht ein Projekt, das an eine nachgeordnete Ebene oder externen Berater delegiert wird, die in die Strategiegespräche des Topmanagements nicht eingebunden waren." (12)

••• Fallstudien

Im Bereich der traditionellen Firmenkunstsammlung waren in den Vereinigten Staaten ebenso wie in Europa Versicherungskonzerne und Banken die Vorreiter, wobei verschiedene Industrieunternehmen ebenfalls einen wichtigen Beitrag geleistet haben. Zu den bedeutendsten und effektivsten Corporate Collections in Deutschland zählen die Sammlungen, die von der Landesbank Baden-Württemberg in Stuttgart (und vor allem von deren Vorgängerin, der ehemaligen Südwest LB), von der Deutschen Bank in Frankfurt am Main und nicht zuletzt von der DaimlerChrysler AG in Stuttgart und Berlin zusammengetragen worden sind.

Mit der Fusion, die im Januar 1999 zur Gründung der Landesbank Baden-Württemberg führte, entstand zugleich eine der führenden Firmenkunstsammlungen Deutschlands. Zusammengeführt wurden nicht nur drei Geldinstitute, sondern auch zwei für sich stehende Kunstsammlungen, nämlich die der ehemaligen Südwest LB und der Landesgirokasse. Während der Schwerpunkt der hochkarätigen Sammlung der Südwest LB, die von Stephan Schmidt-Wulffen, dem damaligen Leiter des Hamburger Kunstvereins, betreut wurde, auf internationaler Konzeptkunst der vergangenen

zwanzig Jahre lag, baute die weniger spektakuläre Sammlung der Landes-girokasse auf den innovativen Kunstformen der Nachkriegszeit im südwest-deutschen Raum auf. Die neue Bank sah sich offensichtlich vor die schwie-rige Aufgabe gestellt, diese beiden grundverschiedenen Sammlungen thematisch unter einen Hut zu bringen, wobei das übergreifende Thema die Ziele und Ideale der neu gebildeten Landesbank Baden-Württemberg wider-spiegeln sollte.

Die neue Landesbank ist zugleich, wie der Name schon sagt, eine Lan-desbank mit regionalem Schwerpunkt und ein Kreditinstitut mit internatio-nalen Partnern, was auch im Motto des Unternehmens, „so international wie regional", zum Ausdruck kommt. Dieser Doppelcharakter spiegelt sich wider in der zusammengelegten Firmensammlung mit ihrem regionalen Hauptge-wicht ebenso wie ihren herausragenden Beispielen internationaler zeitge-nössischer Kunst. Heute reicht das Spektrum der Sammlung der Landes-bank Baden-Württemberg von Kunst der Nachkriegszeit aus dem südwest-deutschen Raum bis hin zu den neuesten Tendenzen der internationalen Gegenwartskunst. Obgleich der Schwerpunkt auf jüngsten Tendenzen zeit-genössischer Kunst aus Deutschland liegt, rücken die kunsthistorisch älte-ren Werke aus dem südwestdeutschen Raum sowie die Werke von Künstlern, die außerhalb Deutschlands leben und arbeiten, die deutsche Gegenwartskunst in einen kunsthistorischen Kontext. Gleichzeitig spiegelt die Sammlung auch unzweideutig das Image des durch internationale Partnerschaft gestützten regionalen Engagements der Bank wider.

Im Mai 1999, nur wenige Monate nachdem der Firmenzusammen-schluss vollzogen war, zeigte die Landesbank ihre erste Ausstellung, mit der die ebenso erst kürzlich zusammengelegte Sammlung vorgestellt werden sollte. In dieser anspruchsvollen Gesamtschau mit dem Titel „ZOOM – Ansichten zur deutschen Gegenwartskunst" waren 500 Werke von mehr als 50 Künstlern zu sehen. An dieser Stelle sei betont, dass Ausstellung und begleitendes Katalogbuch nicht nur Teil einer aufwändigen Marketingkam-pagne waren mit dem Zweck, neue Kunden anzulocken und alten Kunden zu versichern, dass das regionale Engagement der Banken nicht nachlassen würde. Sie veranschaulichten und vermittelten ihren Kunden, Mitarbeitern und Geschäftspartnern auch deutlich die Ziele und die Unternehmens-philosophie der neuen Bank. Die Bank ist der Region, in der sie gegründet wurde und seither prosperiert, stark verbunden, ja tief in ihr verwurzelt. Mit dem Ausbau des Geschäfts ist das Unternehmen inzwischen natürlich mehr als eine regionale Bank: Es hat die internationale Bühne betreten und agiert in einem globalen Markt.

Der Weg der Landesbank vom Regionalen zum Internationalen findet Parallelen bei zahlreichen Unternehmen in aller Welt, wie etwa bei DaimlerChrysler oder Porsche, die beide ein gutes Beispiel dafür darstellen, wie ein Unternehmen gleichzeitig seinen regionalen und seinen internatio-nalen Interessen dienen kann. Ebenso wie die Landesbank verfügen diese multinationalen, höchst erfolgreichen Großunternehmen weiterhin über eine starke Firmenzentrale in Stuttgart, doch ihr Image wird in der ganzen Welt vermittelt und verstanden.

Obwohl eine Firmenkunstsammlung in der Regel vor allem in den Räu-men der Zentrale und den Zweigstellen des Unternehmens präsentiert wird, ist bei kaum einem Unternehmen diese schlichte, auf der Hand liegende Tatsache derart bezeichnend für die spezifische Unternehmenskultur wie bei der Deutschen Bank AG. In ihrer Zentrale in Frankfurt am Main zeigt die Deutsche Bank in erster Linie Arbeiten auf Papier von einigen der bedeu-tendsten Vertretern der deutschen Gegenwartskunst. Die Sammlung verteilt sich über sämtliche Stockwerke der „Zwillingstürme" des Hauptgebäudes, wobei jedes Stockwerk dem Werk eines einzigen Künstlers gewidmet ist. Hochhaus A beherbergt Vertreter der Akademie der bildenden Künste in Karlsruhe und Hochhaus B Studenten und Professoren der Düsseldorfer Kunstakademie, während die unteren Verbindungsebenen zwischen beiden Türmen Künstlern aus dem Umfeld der Berliner Kunstszene vorbehalten sind. Parallel dazu zeigt die Deutsche Bank in ihren zahlreichen Zweignie-derlassungen auch deutsche Kunst im Dialog mit örtlichen Künstlern, insbe-sondere in London, Singapur, Sydney, Moskau und Brüssel. Wie bei der Landesbank Baden-Württemberg spiegelt diese Konzentration auf das

Regionale im Dialog mit dem Internationalen den Charakter der Bank selbst wider. „Dieses Kunstkonzept hat damit", so Herbert Zapp, „eine weitgehende Übereinstimmung mit den geschäftlichen Aktivitäten der Deutschen Bank als einer deutschen Großbank, die im internationalen Bankgeschäft global präsent ist." (13) Ursprünglich in den siebziger Jahren des 20. Jahrhunderts als ein internes Kommunikationsprojekt mit dem Titel „Kunst am Arbeitsplatz" konzipiert, umfasst die Sammlung der Deutschen Bank inzwischen beinahe 50.000 Kunstwerke an über 900 Stätten in mehr als 40 Ländern. Darüber hinaus hat sich die Bank zudem auf ein einzigartiges „Joint Venture" mit der Solomon R. Guggenheim Foundation eingelassen und 1997 in Berlin die Deutsche Guggenheim eröffnet. Die knappe Aussage von Hilmar Kopper über das Engagement der Deutschen Bank im Bereich der bildenden Kunst bringt die Marketingstrategie des Unternehmens auf den Punkt: „Das Deutsche Guggenheim Berlin ist Werbung für die globale Kompetenz, die Qualität und das innovative Potenzial unserer Bank." (14)

Ebenso wie die Deutsche Bank mit ihrem privatunternehmerischen Joint Venture, der Deutschen Guggenheim Berlin, setzt auch die DaimlerChrysler AG mit ihrem jüngst eröffneten DaimlerChrysler Contemporary am Potsdamer Platz in Berlin-Mitte neue Maßstäbe in Sachen Corporate Collecting. Die Anfänge der Kunstsammlung und des Museums der DaimlerChrysler AG gehen zurück auf das Jahr 1977, mehr als elf Jahre vor der umstrittenen Fusion des deutschen Automobilherstellers Daimler-Benz AG mit dem amerikanischen Automobilkonzern Chrysler Corporation. Damals wurde beschlossen, dass ein Mitglied des Vorstandes von Mercedes-Benz, Edzard Reuter, eine dem südwestdeutschen Raum gewidmete Kunstsammlung aufbauen sollte. Es sollten keine Berater oder Experten von außen hinzugezogen werden, und die Sammlung sollte nicht der Marketing- und PR-Abteilung, sondern vielmehr direkt dem Unternehmensvorstand zugeordnet werden. Heute umfasst die Sammlung mehr als 600 Kunstwerke, darunter zahlreiche Großskulpturen von international anerkannten Künstlern aus Deutschland und dem Ausland wie Max Bill, Jeff Koons und Walter de Maria.

Wie die Landesbank Baden-Württemberg ist die DaimlerChrysler AG der Region verbunden, in der das Unternehmen gegründet wurde. Auf einem Symposium zum Thema Corporate Collecting und Sponsoring im Rahmen der „Art Frankfurt" 1994 stellte Hans J. Baumgart jedoch klar: „Mit dieser Widmung wollte das in Stuttgart ansässige Unternehmen keinem Lokalpatriotismus frönen. Namen wie Adolf Hölzl, Oskar Schlemmer, Willi Baumeister, Max Bill stehen für sich selbst. Ihre Bedeutung, auch als Lehrmeister, geht weit über den südwestdeutschen Raum hinaus." (15) Obgleich sich diese Aussage über regionale Kunst von internationalem Rang leicht auf einen regionalen Automobilhersteller im globalen Markt übertragen ließe, war die Firmensammlung zu keiner Zeit als Marketinginstrument gedacht: „Um es unmissverständlich zu sagen: PR-Überlegungen haben zu keinem Zeitpunkt eine Rolle gespielt." (16) Im Unterschied zu den meisten anderen kulturellen Strategien heutiger Unternehmen wurde die Kunstsammlung der Daimler-Benz AG von der Kulturförderungsarbeit so weit wie möglich abgegrenzt.

Dies galt zumindest, solange es sich um die Daimler-Benz AG handelte. Seit dem Zusammenschluss des Unternehmens mit dem amerikanischen Automobilkonzern Chrysler Corporation im Jahr 1998 haben sich die Dinge radikal verändert. Die Sammlung ist weiterhin vom Sponsoring getrennt, doch ihr Marktwert spielt jetzt eine wesentlich wichtigere Rolle. Mit der im Oktober 1999 erfolgten Gründung des DaimlerChrysler Contemporary im Haus Huth am geschichtsträchtigen Postdamer Platz in Berlin konnte der Konzern nicht länger seine Marketinginteressen hinter einem (echten oder vorgetäuschten) altruistischen Engagement für die Kunst verbergen. Jedes Jahr werden vier Themenausstellungen mit Werken aus der Firmensammlung gezeigt; außerdem sollen regelmäßig Neuerwerbungen vorgestellt werden. Im Gegensatz zur Firmensammlung per se, die zuvor lediglich in den eigenen Räumen des Konzerns zu sehen war, ist das DaimlerChrysler Contemporary ein Aushängeschild nach Art eines Museums, das heißt ein Vehikel, die Sammlung (und das Unternehmen dahinter) der Außenwelt vorzustellen.

•••• Fazit

Die Firmenkunstsammlung ist, unabhängig davon, welche Form sie im Einzelnen annimmt, dazu gedacht, als ein Instrument der Kommunikation nach außen und nach innen zu dienen. Ob sie in den Fluren des Arbeitsbereiches, in eigens eingerichteten Ausstellungsräumen in der Firmenzentrale oder zur öffentlichen Besichtigung in einem firmeneigenen Museum ausgestellt wird: Eine Firmensammlung spiegelt stets auch Ziele und Philosophie des Unternehmens wider. Durch die Konzentration auf zeitgenössische Kunst kann ein Unternehmen seine Offenheit und Flexibilität demonstrieren und zugleich seine Mitarbeiter und Geschäftspartner zu mehr Kreativität und damit zu höherer Produktivität anregen. Obgleich die gesammelte und ausgestellte Kunst durchaus ästhetisch ansprechend sein kann, ist dies selten das vorrangige Ziel der kulturellen Anstrengungen eines Unternehmens. Für ein Unternehmen wie Siemens ist die Kunst zu einem integralen Bestandteil nicht nur des Corporate Image, sondern auch und vor allem der Unternehmenskultur schlechthin geworden: „In einem großen Unternehmen sind die durch langfristig angelegte Kulturarbeit entstehenden Kommunikations- und Informationsebenen von grundsätzlichem Interesse und kein ‚schmückendes Beiwerk', das konjunkturabhängig wäre. [...] So, wie im Unternehmen auf technologischem Feld Forschung betrieben wird, um innovative Produkte auf den Markt zu bringen, ist die Beschäftigung mit kulturellen und künstlerischen Innovationen nahe liegend, um wirtschaftsübergreifend auf der Höhe der Zeit zu denken und zu handeln." (17)

Die Firmensammlungen, auf die hier näher eingegangen wurde, haben das Verständnis von Kunst als Kommunikationsinstrument voll verinnerlicht, ohne dabei die übergreifende Autonomie der Kunst infrage zu stellen. Es sei betont, dass in sämtlichen Fällen die Sammlung oder das Kulturprogramm von einem Mitglied des Topmanagements, einem „enlightened executive" („aufgeklärten Geschäftsführer") gelenkt wird. Im Endeffekt ist es stets eine Sache der Inspiration und Innovation, kraft derer Gegenwartskunst als Katalysator für Kreativität innerhalb des Unternehmens fungiert. Die Mitarbeiter sollen dazu angeregt werden, in neuen Bahnen zu denken, während die Firmensammlung zugleich Kunden, Anlegern und sonstigen Geschäftspartnern Image und Philosophie des Unternehmens vermitteln kann.

1. Jeffrey Deitch, „Aufgabe und Aufbau einer Corporate Collection", in: Werner Lippert (Hrsg.), *Corporate Collecting. Manager: Die neuen Medici*, Düsseldorf 1990, S. 75.

2. Peter G. C. Lux, „Die Sammlung als Teil der Corporate Culture", in: ebd., S. 58.

3. Udo Wolf und Ferdi Breidbach, „Ergänzt Kultursponsoring staatliche Kunstförderung?", in: ebd., S. 162.

4. Michael Roßnagl, „Kultur und Wirtschaft. Das Beispiel Siemens Kulturprogramm", in: *Stiftung & Sponsoring* 5, 1999, o. S.

5. Deitch (wie Anm. 1), S. 76 f.

6. Ebd., S. 80.

7. Roßnagl (wie Anm. 4).

8. Deitch (wie Anm. 1), S. 78 f.

9. Andreas Grosz und Helga Huskamp, „Das Sony Kulturprogramm: Kulturförderung als Instrument der Unternehmenskommunikation", in: Andreas Grosz und Daniel Delhaes (Hrsg.), *Die Kultur AG. Neue Allianzen zwischen Wirtschaft und Kultur*, München 1999, S. 199.

10. „Das Modell Vitra. Architektur als Corporate Collection?", in: Lippert (wie Anm. 1), S. 174.

11. Ebd.

12. Deitch (wie Anm. 1), S. 76.

13. Herbert Zapp, „Muß die *deutsche* Bank *deutsche* Kunst sammeln?", in: Lippert (wie Anm. 1), S. 147.

14. Hilmar Kopper, „1 + 1 = 3. Das Deutsche Guggenheim Berlin", in: Hilmar Hoffmann (Hrsg.), *Das Guggenheim Prinzip*, Köln 1999, S. 61. Siehe auch: www.deutsche-bank-kultur.com.

15. Hans J. Baumgart, in: Christoph Graf Douglas (Hrsg.), *Corporate Collecting – Corporate Sponsoring*, Regensburg 1994, S. 58.

16. Ebd., S. 59.

17. Auf der Suche nach der eigenen Zeit, Siemens AG, Kulturprogramm, München, April 1999, o. S.

1996 beschloss ich, meine Präsenz in den Massenmedien und meine Beschäftigung mit „Geld-zurück-Produkte" zu verknüpfen, der ich schon einige Jahre lang nachging. Ich begann damit, nachdem ich für die TV-Show „Je passe à la télé" („Ich bin im Fernsehen") ausgewählt worden war, und verfolgte diese neue Strategie gezielt im Fernsehen und in Zeitungen. In einer Art Schneeballeffekt führten jeder Showauftritt und jeder Zeitungsartikel zu neuen TV-Einladungen und neuen Interviews. Meine Auftritte reichten von trashigen TV-Shows zur Prime Time bis hin zu Nachrichtensendungen. Meine erste Website mit Informationen über „Geld-zurück-Produkte", die von mir für eine Webkunst-Ausstellung des Musée d'Art Contemporain in Lyon eingerichtet worden war, hatte sehr großen Erfolg, Tausende von Leuten nutzten sie jeden Monat. Es ist kaum davon auszugehen, dass diese User alle aus der Kunstszene kamen. Die Website wurde automatisch in den entsprechenden Sparten der Suchmaschinen aufgelistet, wahrscheinlich wegen ihres großen Erfolgs. [...] Interessant dabei ist, dass zum Beispiel Yahoo sie sowohl unter der Kategorie „consuming/freebie" als auch unter der Kategorie „artist" anführte.

Um die Effizienz meines Systems zu steigern, das war mir schnell klar, musste ich die Sendezeit und die Zeitungskolumnen nutzen, um mein „Geld-zurück-Leben" als eine Art Gebrauchsanweisung für ein billiges Leben darzustellen – ohne groß zu erklären, warum dies meiner Meinung nach Kunst ist. Es ging nicht darum, einen Kommentar zu meiner Tätigkeit abzugeben, es ging darum, es zu tun. [...]

Ich ziehe „Aktivität" gegenüber „Passivität" vor. So werben zum Beispiel große Hersteller und Supermarktketten mit einer Geld-zurück-Garantie, um in Frankreich, Großbritannien oder den USA ihre Verkaufszahlen zu erhöhen... und rechnen fest damit, dass nur sehr wenige Kunden diese Rückerstattung in Anspruch nehmen werden. Was aber würde passieren, wenn sich kein Konsument mehr passiv oder schüchtern verhalten würde? Ich glaube nicht an die Möglichkeit einer Parallelökonomie. Ich bin davon überzeugt, dass es besser ist, sich auf das große Spiel einzulassen und dessen Regeln und Gesetze gut zu kennen. Es gibt kein Außen mehr. Wenn wir handeln wollen, müssen wir an dem Spiel teilnehmen [...]. Im Augenblick versuche ich, neue Staatsbürgerschaften zu erwerben und außerdem Gelder aufzutreiben, um in einer Freihandelszone eine Bank zu eröffnen. Beide Projekte befassen sich mit Kunst und Ökonomie, beide handeln von Grenzüberschreitungen. Der Versuch, Regeln und Gesetze, Globalisierung und Vermarktung gegen sich selbst zu kehren, sie zum Vorteil des einzelnen Individuums zu nutzen, setzt umfassende Information voraus. Darum habe ich auch bei meinem Citizenship-Projekt als erstes begonnen, Informationen darüber zu sammeln, wie man auf legale Weise mehr Staatsbürgerschaften erwerben kann als die, die man von Geburt her hat. „Helfen Sie mir, ein US-Bürger zu werden!" ist eines meiner Projekte, die als Gebrauchsanweisung konzipiert sind: Ich will zuerst versuchen, eine unbegrenzte Aufenthaltsgenehmigung für die USA zu erhalten, und mich dann um die Staatsbürgerschaft bemühen. Das Projekt wurde von mir im Artists Space in New York vorgestellt und ist auch im Internet abrufbar (www.citizenship-project.com/usa). Ich nutzte die Einladung zu der Show „Really", um für mich angemessene Lebensbedingungen in New York zu schaffen, das heißt mir einen Job und eine Wohnung zu besorgen, einen gewissen Lebensstandard also, und nach Sponsoren zu suchen. Ich habe vor, Finanzierungsverträge mit Kunstsammlern und Sponsoren abzuschließen. Es ist ein langfristiges Projekt!

Zitiert nach einem Interview mit Matthieu Laurette in: Cristina Ricupero und Paula Toppila (Hrsg.), *Social Hackers*, Ausst.-Kat., Gallery MUU, Helsinki, Finnland 2000, Helsinki 2000

01. Matthieu Laurette
„Help me to become a US citizen", 2001

02. Matthieu Laurette
„Other Countries Pavillion, Citizenship Project", 2001
Work in Progess

03. Matthieu Laurette
„The Freebie King ", 2001
Wachsfigur und Einkaufswagen mit „Geld-zurück-Produkten", Einzelstück, 175 x 177 x 60 cm

¬ *Susan Hapgood*
Gemeinsame Interessen: Finanzielle Abhängigkeiten in der zeitgenössischen Kunst

Der Kunstbetrieb funktioniert wie jedes symbiotische System kooperativ, gemäß Regeln, die auf dem Fluss von Geld und Gütern basieren, zumindest auf einer materiellen Ebene. „Museumsleiter", so hat ein scharfsinniger Vertreter dieser Zunft es auf den Punkt gebracht, „brauchen Kunsthistoriker, Museumsleiter brauchen schenkungswillige Sammler, und diese Sammler brauchen Galeristen, denen sie etwas abkaufen können. Die Galeristen wiederum sind froh, wenn die Sammler den Museen etwas schenken, damit sie mehr kaufen können – hier besteht eine wechselseitige kommerzielle Abhängigkeit, die meines Erachtens bestens funktioniert. Man kann sie als krasse Abhängigkeit auffassen oder auch, von einer höheren Warte aus, als etwas sehr Kooperatives." Diese wechselseitige kommerzielle Abhängigkeit würde man normalerweise als Thema für einen Beitrag zu einem Ausstellungskatalog unpassend finden, doch die unaufhaltsame Expansion der Kulturindustrie lenkt verstärkt Aufmerksamkeit auf die Mechanismen des Geldes und lässt in der Öffentlichkeit den Ruf nach Transparenz bezüglich der finanziellen Ausstattung von Museen laut werden. Eine womöglich spannende Art zu betrachten, wie die Interessen der jeweiligen Parteien im Geflecht der finanziellen Abhängigkeiten miteinander zusammenhängen, wäre die, sich die besonders neuralgischen Punkte anzusehen, das heißt Situationen unter die Lupe zu nehmen, die Interessenskonflikte darstellen könnten, in denen Leute in Schwierigkeiten geraten. Zugleich täte man allerdings gut daran, behutsam vorzugehen und die Warnungen von Gil Edelson, dem Leiter der Art Dealers Association of America, zu beherzigen, der meint, man solle unbedingt sehr genau klären, von welchen Grundsätzen man ausgehe, da der bloße Anschein von Unredlichkeit häufig mit einem Interessenkonflikt verwechselt werde. Folgt man Webster's New Collegiate Dictionary, so haben in diesem Zusammenhang Museumsleiter und leitende Museumsmitarbeiter die schwerste moralische Bürde zu tragen, weil auf sie die Definition des Interessenkonflikts am ehesten zutrifft, die da lautet: „ein Konflikt zwischen den privaten Interessen und den offiziellen Pflichten einer Person in einer Vertrauensstellung (etwa eines staatlichen Beamten)." Kunstkritiker freilich sind ihrem jeweiligen Publikum Rechenschaft schuldig, und Galeristen sind von ihren Künstlern mit deren öffentlicher Vertretung betraut. Also können vielleicht allein die Künstler nicht dieser moralischen Verfehlung bezichtigt werden.

Was aber, wenn ein Künstler einem Kurator, einem Museumsdirektor oder auch einem Kritiker ein Kunstwerk als Geschenk anbietet? Ist dies ein Akt der Großzügigkeit gegenüber einem Freund? Tut er es in Erwartung einer Museumsausstellung oder einer positiven Besprechung oder indirekt als Gegenleistung dafür? Inwieweit bewegt Eigeninteresse den Künstler dazu, ein Kunstwerk zu verschenken? Während man es ihm kaum verdenken kann, dass er das Angebot macht, sollte der Empfänger es sich vielleicht zweimal überlegen, ehe er ein solches Geschenk annimmt, denn die Sache könnte einen Haken haben. In den Vereinigten Staaten (dem einzigen Land, über das zu sprechen ich mich, für den Zweck des vorliegenden Beitrages, kompetent genug fühle) gelten strenge Steuergesetze, die sich auf die Schenkung von Kunstwerken durch Künstler beziehen; zurzeit gibt es Bemühungen, diese zu ändern. Nach der bestehenden Gesetzeslage dient, wenn ein Künstler einem Museum eine Arbeit schenkt, der „Materialwert" und nicht der Marktwert des Werkes als Berechnungsgrundlage für den Steuervorteil. Die Association of Art Museum Directors (AAMD), eine Berufsorganisation, der 175 Museumsleiter angehören, tritt für eine Änderung dieses Steuergesetzes ein, um Künstlern den Steuervorteil des vollen Marktwertes zuzugestehen. Wenn sie Erfolg hat, dürften zwar die Künstler davon profitieren.

Help me to become a US citizen!

www.citizenship-project.com/usa

la Biennale di Venezia

Venice, 25th of May 2001

H.E. Mr. Masao Nakayama
Permanent Representative of the Federated
States of Micronesia to the United Nations
820 Second Avenue, Suite 17A, New York,
N.Y. 10017
Telefax: (212) 697-8295

Excellency,

The Venice Biennial, the most important art exhibition in the world, will open its
49th edition this year from June 10 to November 4. This exhibition attracts a
wide audience from all over the world; over 250,000 visitors came to the Biennial
in 1999 and approximately 300,000 are expected in 2001.

International in scope, the Venice Biennial brings together artists from over 80
countries. There are many countries, however, which are not represented in the
exhibition. For this reason, a French artist, Matthieu Laurette (see attached
resume), whom I have invited, would like to extend the number of participant
countries in the Venice Biennial. Since your country is not a participant, he would
like to make a very special request: would you be willing to provide him with
citizenship if in return he represents your country in the Biennial?

If this proposal is agreeable to you, please let Matthieu Laurette know how he
may go about attaining citizenship of your country? Would your country accept
dual citizenship? You may address your response to:

Matthieu Laurette
La Biennale di Venezia
Visual Arts dpt.
c/o Cecilia Liveriero Lavelli
Ca' Giustinian - San Marco
Venezia 30124
fax 00 39 41 5218895
e-mail liveriero@labiennale.com
matthieu@laurette.net

As we move towards globalization, we hope that this very relevant project will
be of interest to you.

Please accept, Your Excellency, the assurances of my highest consideration.

Harald Szeemann
Director of La Biennale di Venezia

La Biennale di Venezia Ca' Giustinian, San Marco 30124 Venezia tel 041.5218711 fax 041.5218810 p.IVA e C.F. 00330570276 www.labiennale.org

Doch wie steht es mit der Öffentlichkeit? Werden Sammlungen vor mittelmäßiger Kunst aus allen Nähten platzen, wenn Museumsdirektoren ihren Ankaufshunger nicht zu zügeln vermögen?

Künstler haben in der Regel die engste Beziehung zu ihren Galeristen, die für den Fluss ihrer Einkünfte eine entscheidende Rolle spielen. Von allen Beziehungen im Bereich der zeitgenössischen Kunst ist diese die symbiotischste. Man hört immer wieder, wie Galeristen, der Verzweiflung nahe, sich selbst mit Eltern vergleichen, die ihre kreativen, ungebärdigen Kinder erziehen und disziplinieren müssen. Doch Künstler sind nicht gerade Kinder: Sie nehmen große finanzielle und persönliche Risiken auf sich, und wenn sie einmal die Ware produziert haben, sind sie für die Förderung und den Verkauf ihres Werkes in höchstem Maße von Galeristen abhängig. Hat ein Künstler das Glück und schafft beruflich den Durchbruch zum Erfolg, kann er es sich leisten, unabhängiger zu werden. Die Höhe der Provision, die Galeristen im Verkaufsfall kassieren, schrumpft – zumindest in den Vereinigten Staaten – mit dem wachsenden Erfolg des Künstlers wie folgt: Bei aufstrebenden Künstlern kassiert der Galerist 50 Prozent, bei etablierten Künstlern 40 und bei den erfolgreichsten 30 Prozent. Wenn die Preise steigen, erhält der Künstler also einen größeren Anteil, und obgleich der Galerist vermutlich weiterhin eine beträchtliche Geldsumme kassiert, ist sein Prozentsatz ein Gradmesser für die verminderte Abhängigkeit des Künstlers.

Es gibt keinen schriftlich niedergelegten Moralkodex für Galeristen. Sie bilden wohl die am meisten verschriene Partei in dem Ganzen, auch sind sie in der am unverhohlensten kommerziellen Position. Es ist nicht nur ihr Job, dafür zu sorgen, dass es einen Markt für ihre Künstler gibt, sondern sie haben auch indirekte Kosten, die in manchen Teilen der Welt exorbitant hoch sein können. Sie pflegen ihre Beziehungen zu den angesehensten privaten und öffentlichen Sammlern, indem sie sie anderen potenziellen Käufern gegenüber begünstigen. Die meisten Galeristen bieten Werke zuerst bestimmten Sammlern an, eine Praxis, von der Galerist und Künstler profitieren – im allgemeinen Sprachgebrauch heißt das: Werke in guten Sammlungen „platzieren". Ist diese Praxis unmoralisch? Sie kann unmoralisch sein, wenn dem potenziellen Käufer erzählt wird, ein Werk sei bereits verkauft, derweil es in Wirklichkeit für einen „besseren" Sammler aufgehoben wird.

Eine weitere erwähnenswerte Praxis sind die Beiträge, die Galeristen zu Museumsausstellungen ihrer Künstler leisten – eine Situation, bei der nach Edelsons Nagelprobe durchaus der Anschein von Unredlichkeit gegeben zu sein scheint. Man hört immer wieder davon, dass Galeristen beträchtliche Summen hinblättern, um für die Präsentationen ihrer Künstler auf der Biennale von Venedig, die angeblich von staatlicher Seite finanziert wird, Etatlücken zu schließen. Die meisten Museen sehen jedoch ein, dass es sich für sie nicht ziemt, Galeristen zu bitten, für Ausstellungen ihrer Künstler zu bezahlen, so dass sie in einem finanziellen Engpass etwa um einen Beitrag zu den Kosten für ein Eröffnungsdiner bitten und daraufhin legitimieren können, den Namen der Galerie nicht in die allgemeine Liste der Sponsoren aufzunehmen. Ist hier bloß wieder Symbiose am Werk: Galeristen, die für ein geselliges Beisammensein ihrer Kunden im Museumsrahmen zahlen? Oder ein Finanzierungsmuster, das Museen dazu verleiten könnte, Künstler bestimmter Galerien anderen vorzuziehen?

Auf dem Terrain der zeitgenössischen Kunst geht es sehr gemütlich zu, allzu gemütlich, wie die Herausgeberin und Kunstkritikerin Ingrid Sischy einmal während einer Podiumsdiskussion mitten in den boomenden 1980er Jahren die Szene beschrieb. Damals war es für Kritiker, wie heute, zunächst einmal schwer, zum Werk von Künstlern überhaupt ein objektives Verhältnis zu haben. Noch schwerer aber war es, wenn enge gesellschaftliche Verbindungen zwischen beiden bestanden oder wenn Kritiker ein finanzielles Interesse am Erfolg bestimmter Künstler hatten. Einem jüngst in der New York Times erschienenen Artikel von Roberta Smith zufolge muss die Situation in den 1950er Jahren sogar noch gemütlicher gewesen sein. Smith berichtet von den verschiedenen Formen, in denen Clement Greenberg, der mächtige Kunstkritiker und Fürsprecher des Abstrakten Expressionismus, damals Einkünfte erzielte. Greenberg kassierte als Berater der Galerie French and Company Geld aus Kunstverkäufen, und er erwartete von Künstlern, denen er half, indem er sie etwa bei der Wahl von Titeln für ihre Werke

Plamen Dejanov & Sweltana Heger,
„Quiet Normal Luxury" (Coupé), 2001
Installationsansicht Museum Moderner
Kunst Stiftung Ludwig Wien

Plamen Dejanov & Sweltana Heger,
„Quiet Normal Luxury", 1999

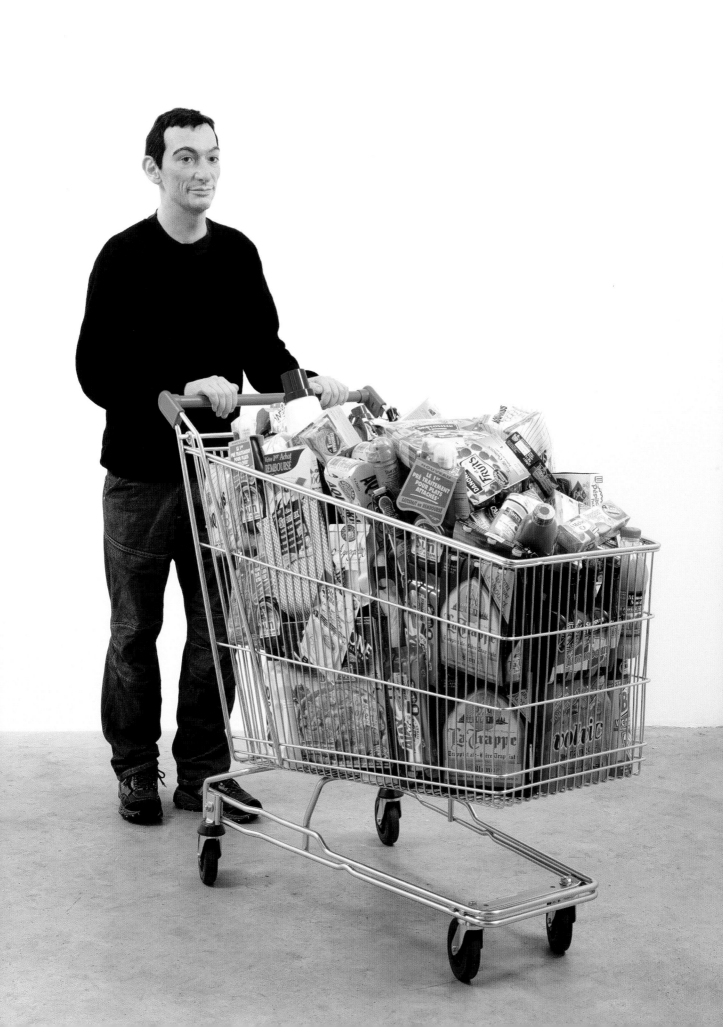

beriet, eine Werkauswahl für eine Ausstellung traf und bei der Hängung von Ausstellungen behilflich war, dass sie ihm seine Hilfe mit Kunstwerken vergüteten. Ist diese Art von Gegenleistung heute obsolet oder einfach nur weniger üblich?

Sammler spielen eine entscheidende Rolle im Ganzen: Aus ihren Taschen stammt ein großer Teil des Geldes, das in das System fließt, sei es durch ihre eigenen Erwerbungen, durch ihre Schenkungen an Museen, denen sie als exklusive Mitglieder verbunden sind oder in deren Vorstand sie sitzen, oder durch die Unternehmen, die sie leiten. Sie verschenken auch Kunst: Mehr als 90 Prozent der öffentlichen Bestände von Kunstmuseen in den Vereinigten Staaten sind einer Erklärung zufolge, die gerade von der AAMD aufgesetzt wird, von Privatpersonen gestiftet worden. Die Tatsache, dass Sammler in den USA „patrons" genannt werden, zeigt, wie wichtig ihre Unterstützung ist (kein etymologischer Affront gegen Galeristen, die ihre Rolle als eine elterliche verstehen). „Aufbau und Kultivierung von strategischen Beziehungen zu Privatsammlern stehen für Museumsleiter oben auf der Prioritätenliste", heißt es in der Erklärung der AAMD. Als Gegenleistung für ihre Großzügigkeit beanspruchen Sammler Steuervorteile für ihre Schenkungen, ihnen werden Informationen zugänglich gemacht, die man ohne weiteres als Insiderwissen bezeichnen könnte, und sie können auf die Erwerbungen und das Ausstellungsprogramm von Museen oft in einer Art und Weise Einfluss nehmen, die dem Wert ihrer privaten Kunstsammlungen zugute kommt.

Wenn Unternehmen Ausstellungen sponsern, können sie – je nachdem, wie seriös und angesehen das ausstellende Haus und der oder die ausgestellten Künstler sind – offenkundig selbst von der Verbindung profitieren. Die AAMD bereitet, wie schon angedeutet, mehrere Grundsatzerklärungen vor, die sich auf die Unterstützung von Museen durch Sammler und Unternehmen beziehen. Diese Erklärungen, Ausdruck des Konsenses zahlreicher der angesehensten Museumsleiter in den Vereinigten Staaten, werden eingeleitet durch Diskussionen über die Frage, wie groß der öffentliche Nutzen großzügiger philanthropischer Förderung dieser Art sei, gefolgt von provokativen Fragen, die auf die zu vermeidenden Gefahren hindeuten sollen. So wird Museumsleitern für den Fall, dass sie das Angebot eines Unternehmens, eine Ausstellung zu fördern, in Betracht ziehen, nahe gelegt, sich folgende Frage zu stellen: „Weiß das Unternehmen um die Grenzen der sich aus der Unterstützung des Museums ergebenden Möglichkeiten, für sich zu werben?" Oder, vielleicht noch wichtiger: „Strebt das Unternehmen Input und/oder Einflussnahme auf den Inhalt des geförderten Programms an?"

Diese Fragen wären nicht so dringend, hätte nicht der Bürgermeister von New York, Rudolph Giuliani, eine Vorreiterrolle übernommen und die 1999 im Brooklyn Museum of Art gezeigte Ausstellung „Sensation: Young British Artists from the Saatchi Collection" auf jede potenziell unmoralische Dunkelzone hin durchleuchtet – mit dem Ergebnis, dass Geldquellen ans Licht kamen, die von der Ausstellung finanziell profitiert hatten, und Berichte zutage gefördert wurden, wonach der einzige Leihgeber und größte Geldgeber, Charles Saatchi, eine herausragende Rolle bei der Auswahl der Werke für die Ausstellung gespielt hatte. Wenig später zeigte das Guggenheim Museum in New York eine Gesamtschau der Modeentwürfe von Giorgio Armani, die nach Aussage des Museums in keinerlei Zusammenhang mit einer größeren Geldspende stand, welche der Modemacher zuvor dem Museum hatte zukommen lassen. Während diese Arrangements im Kunstbetrieb kaum Stirnrunzeln hervorriefen, zogen sie bei Zeitungsjournalisten und der breiteren Öffentlichkeit, deren Interessen diese zu verteidigen behaupteten, eine wahre Flut von Anwürfen nach sich. „Die Wege, auf denen Kunst in Museen gelangt, sind", so wurde in einem Leitartikel der New York Times vom 4. August 2000 klargestellt, „oft unergründlich, verstrickt in der Politik der Macht und des Geldes, im Gezerre der internationalen Kunstmärkte, individueller Sammler und mächtiger Förderer. Die Öffentlichkeit hatte bisher keine Möglichkeit, zu erfahren, ob eine Ausstellung geliehener Objekte das beste künstlerische Urteil der professionellen Ausstellungsmacher darstellte oder auf Geheiß heimlicher Stifter oder Sponsoren veranstaltet worden war."

Louise Lawler
„Does it matter who owns it?", 1989/90
Cibachrome

Louise Lawler
„Who are you close to?", 1990
Cibachrome

ACCES [RADIO] LOCAL ACCESS
VALUATION OF MUTUAL IMAGE

...moreau : copyleft attitude

Julie Rambeau : investigator

Thomas Robert : sound engineer

Élodie Royer : investigation analysis

Rosa von Suess : artistic, social, realational researcher

This movie is under specific copyleft license
called FreeArtLicense,
allowing free circulation, copying, adaptation,
and forbiding exclusive private or
commercial appropriation.
see http://www.artlibre.org

© accès local 2001/ Irène Athanassakis, Denis Chevalier,
Claude, Mathias Delfau, Arnaud Duarte, Patrice Gaillard,
Sacha Gattino, Aline Girard, Adeline Gouillon, Richard Jochum,
Caroline Laffond, Thomas Lélu, Philippe Mairesse, Antoine
Moreau, Julie Rambeau, Thomas Robert, Élodie Royer,

Thanks to Sylvie Boulanger, Philippe Bissières, Eric Lapersonne,
Alain Broutin, Yvette Le Gall, Laurent Malone, Claire Dehove,
...el Champagne, Ylmaz Dziewior, Thomas Michelon,

ACCES [RADIO] LOCAL ACCESS
VALUATION OF MUTUAL IMAGE

...Irène Athanassakis, Denis Chevalier,
Claude, Mathias Delfau, Arnaud Duarte, Patrice Gaillard,
Sacha Gattino, Aline Girard, Adeline Gouillon, Richard Jochum,
Caroline Laffond, Thomas Lélu, Philippe Mairesse, Antoine
Moreau, Julie Rambeau, Thomas Robert, Élodie Royer,

Thanks to Sylvie Boulanger, Philippe Bissières, Eric Lapersonne,
Alain Broutin, Yvette Le Gall, Laurent Malone, Claire Dehove,
Patrick Champagne, Ylmaz Dziewior, Thomas Michelon,
Bernard Brunon, Jade Dellinger, Marie-paule Serres,

GENERAL GENERIC 2001 généric of six Local Access corporate movies.
Local Access moveable network is built around specifics projects and
problems. Increasing the quality of the problems is the aim of the projects,
which are developed by means of a wide range of competences. The typical
cinema generic is used to quote every participant and his part in the project.
The authorship is shared, it can always be alterated as far as it remains under
the copyleft Free Art License applied to every Local Access production
(www.artlibre.org)

MUTUAL IMAGE MUTUAL IMAGE MUTUAL IMAG

ACCES [RADIO] LOCAL ACCESS
VALUATION OF MUTUAL IMAGE

Irène Athanassakis : artistic, social, realational researcher

Denis Chevalier : sound, D.J.

...radio programmer

ACCES [RADIO] LOCAL ACCESS
VALUATION OF MUTUAL IMAGE

...nis Chevalier : sound, D.J.

Claude : radio programmer

Mathias Delfau : video and graphic designer

Arnaud Duarte : investigator

Patrice Gaillard : radio engineer and programmer

Sacha Gattino : sound, D. J.

Aline Girard : multimedia master

Adeline Gouillon : investigator

Richard Jochum : radio listennning

Caroline Laffond : investigator

Thomas Lélu : urban graphic activism

Philippe Mairesse : theory and space management

Reinhard Mayr : photographic and image productions

Antoine Moreau : copyleft attitude

...sound engineer

Heutzutage sind Museen zwar Großunternehmen, sie sind aber nach wie vor humanitäre, nicht gewinnorientierte Bildungseinrichtungen, was bedeutet, dass sie der Öffentlichkeit Rechenschaft schuldig sind. Nach den Richtlinien des International Council of Museums (ICOM), der American Association of Museums (AAM) und der AAMD sind Museumsleiter und wissenschaftliche Museumsmitarbeiter unter anderem angehalten, jegliches Tun zu vermeiden, das, selbst wenn es gesetzlich zulässig ist, auch nur den Anschein eines Interessenkonfliktes erwecken könnte. Um einige Praktiken anzuführen, die als per se problematisch gelten: Der ICOM rät leitenden Museumsmitarbeitern, auf entgeltliche Beratertätigkeit zu verzichten, und die AAM legt Museen nahe, darauf zu achten, in welcher Form sie es Geldgebern gestatten, Abbildungen von Kunstwerken zu reproduzieren. Wie verhält es sich aber mit dem Angebot der Museumsshops? Ist die unbegrenzte Reproduktion impressionistischer Gemälde auf Waren aller Art akzeptabel? Sollten wir darin eine Popularisierung der Künste sehen, die auf ein allgemeineres Bewusstsein hindeutet und Museen in der Haushaltskrise zugute kommt, oder vielmehr eine unentschuldbare, in krasser Weise profitgierige Verwässerung der Kultur? In den vergangenen fünf bis zehn Jahren ist deutlich geworden, dass Museen sich nunmehr nach Unternehmensmodellen richten und mehr kaufmännisch und juristisch ausgebildete Mitarbeiter einstellen als je zuvor. Die Besucherzahlen sind inzwischen einer der wichtigsten Maßstäbe für den Erfolg eines Museums und ein bedeutendes Lockmittel für potenzielle Geldgeber. Insgesamt hat sich im Kunstbetrieb, wie der Kunstkritiker und Kurator Robert Rosenblum meint, eine allgemeine Auflösung von Einschränkungen im Zusammenhang mit Geld vollzogen; Rosenblum weist auf die Einstellung von Kunsthistorikern durch Auktionshäuser als ein Beispiel für diesen Trend hin. Man könnte hinzufügen, dass der ehemalige Direktor des New Yorker Museum of Modern Art heute Ehrenvorsitzender der Abteilung Nord- und Südamerika des Auktionshauses Sotheby's ist oder dass zwei leitende Museumsmitarbeiter inzwischen als Spezialisten für Christie's arbeiten, und einige Leute wechseln heutzutage ohne weiteres zwischen Kunsthandel und wissenschaftlicher Museumsarbeit hin und her.

Die Rolle von Ausstellungsmachern, die auf zeitgenössische Kunst spezialisiert sind, hat sich mit der zunehmenden Kommerzialisierung des Kunstbetriebes ebenfalls verändert. Ihre gestiegenen Reisekosten werden in manchen Fällen von vermögenden Sammlern oder Galeristen bezahlt, aus Freundschaft ebenso wie aus Eigeninteresse: Die Entscheidung eines Kurators, bestimmte Künstler in seine Ausstellung einzubeziehen oder nicht, kann schwerwiegende finanzielle Folgen haben.

Liegt es schlicht und einfach in der menschlichen Natur, diese Formen der Kooperation zu entwickeln? Es hat den Anschein, als werde das soziale Verhalten umso komplizierter, je höher man die evolutionäre Leiter hinaufklettert. Affen bringen einen Großteil ihrer Zeit damit zu, sich durch gegenseitiges Rückenkratzen Gefälligkeiten zu erweisen. Weshalb sollten Menschen so viel anders sein? Wir ziehen wohl gerne einen Trennstrich zwischen uns selbst und sämtlichen anderen Spezies, wobei die Philosophie und die Ethik einen offenkundigen Ausdruck dieser Trennung darstellen. Es lässt sich kaum entscheiden, ob in diesem Bereich voller finanzieller Verquickungen und Abhängigkeiten das biologische Modell der Symbiose oder aber die ethische Einschätzung eines Interessenkonfliktes anzuwenden ist.

If the image is the point of mutual valuation, then image valuation is access to reciprocity.

Local Access acts as a network bringing together artists and specialists to provide any type of valuation, organization or consultation a group may need. Research, investigations, events, public relations, data gathering, questionnaires, graphic and space design are adapted to the specific context of our partners.

Local Access focusses on developing artistic methodologies for non artistic purposes as well as non-artistic methodologies for artistic purposes.

local acces corporate postcard (front)
EDITED BY DIVERS WORKS, FOR «TO THE TRADE» NOVEMBER 2000.

ACCES JADOJ **LOCAL ACCESS**
VALUATION OF MUTUAL IMAGE

R2 Bürowand

B2 Arbeitstisch

Skater

Lift Table

Al-K Caddy

Kommunikationszone

Stauraum,
K-Schränke

Individueller
Arbeitsbereich

Al-K Caddy

Skater

Lift Table

R2 Bürowand

B2 Arbeitstisch

Bene compact office (Mikro–Layout)

MUTUAL

2 Personen Bureau in Grossraumbureau des Unternehmens Bene,
international tätiger Anbieter von Komplettlösungen für Bureaus

¬ *Sumiko Kumakura*
Privatwirtschaftliche Kunstförderung in Japan

„Unternehmensführung und die Künste sind zwei Bereiche, die sich meines
Erachtens sehr ähnlich sind. Bei beiden steht am Anfang eine Ambition.
Das heißt, man versucht diese Ambition zu verwirklichen, doch der Weg
dorthin ist weit, und man stößt mit seinen Bemühungen vielfach auf Unver-
ständnis. Und natürlich ist Geld entscheidend."

So äußerte sich 1996 ein leitender Angestellter eines Kreditverbandes
in einer Kleinstadt in Japan. Inzwischen gibt es, so könnte man ohne allzu
große Übertreibung sagen, in Japan eine Vielzahl von Führungskräften in
der Privatwirtschaft, die mit ähnlich großem Verständnis die Künste fördern.
Kunstförderung seitens der Privatwirtschaft nahm in Japan 1990 mit dem
bahnbrechenden Engagement von rund zehn Großkonzernen ihren Anfang
und hat sich seither über das gesamte Land ausgebreitet. Statistiken zeigen,
dass sich Kunstförderung unter kleinen und mittleren Betrieben zu einem
klaren Trend herausgebildet hat, der in vielfältiger Fördertätigkeit zum Aus-
druck kommt.

Die Beziehung zwischen Wirtschaft und Kunst in Japan blickt auf eine
lange Geschichte zurück. So gründete 1919 der Kosmetikkonzern Shiseido
in seiner Zentrale in Ginza, Tokio, dem damaligen kulturellen Zentrum
Japans, eine Galerie mit dem Ziel, junge, noch unbekannte Talente vorzu-
stellen. Die Unterstützung beschränkte sich nicht auf das bloße Ausstellen
oder Sammeln von Werken, sondern schloss auch die Förderung der Arbeit
junger Künstler ein. Dieser Ansatz, bei dem zudem nicht der einzelne
Unternehmer, sondern das Unternehmen als Ganzes die Förderung gewähr-
te, ist eines der frühesten Beispiele privatwirtschaftlicher Kunstförderung
in Japan.

Ein weiterer Meilenstein war in den 1970er Jahren die Gründung eines
Museums für zeitgenössische Kunst durch das Kaufhaus Seibu. In den im
eigenen Haus eingerichteten Ausstellungsräumen stellte das Kaufhaus so-
wohl japanische als auch ausländische Kunst des 20. Jahrhunderts vor, um
den Finger am Puls der Zeit zu haben. Außerdem wurde im Kaufhausgebäu-
de ein kleiner Vorführraum für avantgardistische Filme und Bühnenstücke
eingerichtet, und das Kaufhaus avancierte zu einem Brennpunkt der Jugend-
kultur. Diese Aktivitäten wurden zum Aufhänger für die Werbestrategie, die
die Seibu-Gruppe fortan verfolgte, und läuteten eine Ära ein, in der Groß-
konzerne zugleich als kulturelle Laboratorien für die jüngere Generation
fungierten.

Die zehn Jahre seit der Gründung des Kigyo Mecenat Kyogikai (Verband
für privatwirtschaftliche Kunstförderung), die mit dem letzten Jahrzehnt des
20. Jahrhunderts zusammenfallen, zeigen sich in der Rückschau als eine
Dekade, in der private Unternehmen mit großem Engagement „junge
Talente" und „neueste Ausdrucksformen" förderten. Gleichwohl liegt das
Hauptgewicht der privatwirtschaftlichen Kulturförderung nach wie vor
auf der Vermittlung etablierter Kunst aus dem Westen. In einer Zeit jedoch,
da Werbeetats wegen der Rezession drastisch gekürzt werden und die
gesellschaftliche Relevanz der Kulturförderung infrage gestellt wird, sind
Unternehmen, deren Endverbraucher junge Leute sind – also insbesondere
das produzierende, das Vertriebs- und das Dienstleistungsgewerbe –,
bestrebt, ihrem Auftrag zur „Förderung der Talente der kommenden
Generation" nachzukommen (zumal es auch finanziell günstiger ist, junge
Künstler zu fördern).

Privatwirtschaftliche Kunstförderung reichte in den 1990er Jahren von
der Gründung von Galerien, die Gegenwartskunst vorstellen (etwa durch
Heineken Japan oder Wacoal), bis zur Ausschreibung verschiedener Kunst-
preise, die als Sprungbrett für eine erfolgreiche Künstlerlaufbahn fungieren

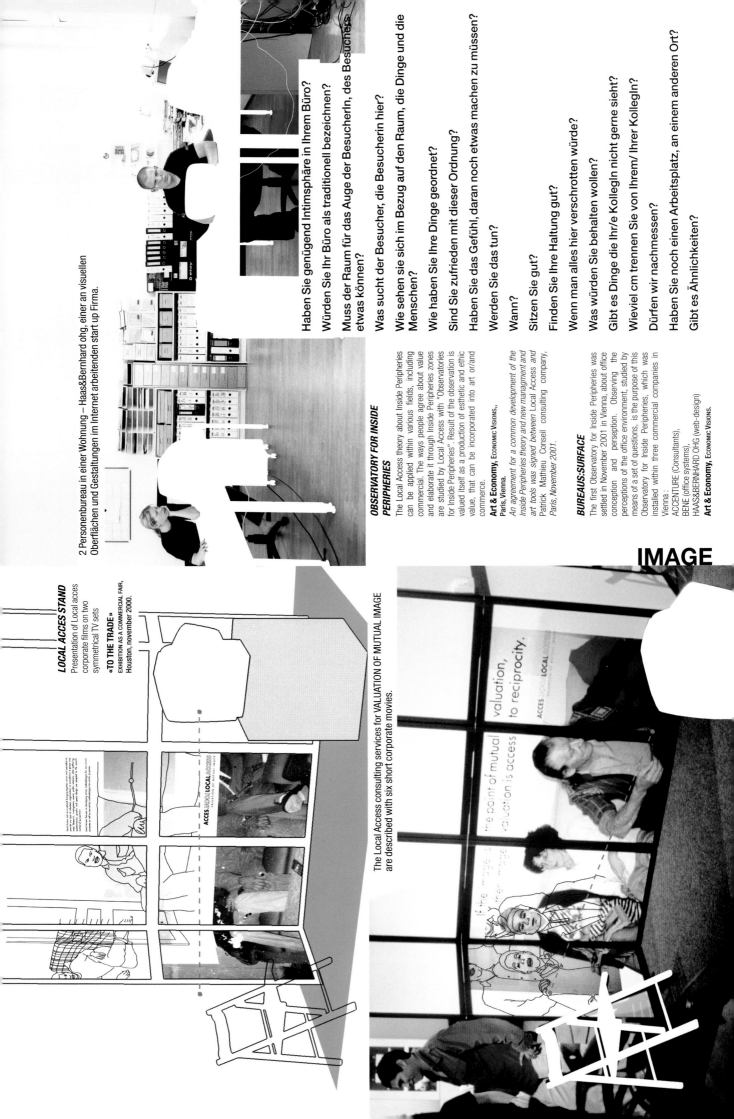

2 Personenbureau in einer Wohnung – Haas&Bernhard ohg, einer an visuellen Oberflächen und Gestaltungen im Internet arbeitenden start up Firma.

Haben Sie genügend Intimsphäre in Ihrem Büro?

Würden Sie Ihr Büro als traditionell bezeichnen?

Muss der Raum für das Auge der Besucher, des Besuchers etwas machen zu können?

Was sucht der Besucher, die Besucherin hier?

Wie sehen sie sich im Bezug auf den Raum, die Dinge und die Menschen?

Wie haben Sie Ihre Dinge geordnet?

Sind Sie zufrieden mit dieser Ordnung?

Haben Sie das Gefühl, daran noch etwas machen zu müssen?

Werden Sie das tun?

Wann?

Sitzen Sie gut?

Finden Sie Ihre Haltung gut?

Wenn man alles hier verschrotten würde?

Was würden Sie behalten wollen?

Gibt es Dinge die Ihr/e KollegIn nicht gerne sieht?

Wieviel cm trennen Sie von Ihrem/ Ihrer KollegIn?

Dürfen wir nachmessen?

Haben Sie noch einen Arbeitsplatz, an einem anderen Ort?

Gibt es Ähnlichkeiten?

OBSERVATORY FOR INSIDE PERIPHERIES

The Local Access theory about Inside Peripheries can be applied within various fields, including commercial. The ways people agree about value and elaborate it through Inside Peripheries zones are studied by Local Access with "Observatories for Inside Peripheries". Result of the observation is valued itself as a production of esthetic and ethic value, that can be incorporated into art or/and commerce.

Art & Economy, Economic Visions,,
Paris, Vienna.

An agreement for a common development of the Inside Peripheries theory and new managment and art tools was signed between Local Access and Patrick Mathieu Conseil consulting company, Paris, November 2001.

BUREAUS:SURFACE

The first Observatory for Inside Peripheries was settled in November 2001 in Vienna, about office conception and perseption. Observing the perceptions of the office environment, studied by means of a set of questions, is the purpose of this Observatory for Inside Peripheries, which was installed within three commercial companies in Vienna:.
ACCENTURE (Consultants),
BENE (office systems),
HAAS&BERNHARD OHG (web-design).
Art & Economy, Economic Visions.

LOCAL ACCES STAND

Presentation of Local acces corporate films on two symmetrical TV sets.

«TO THE TRADE»
EXHIBITION AS A COMMERCIAL FAIR,
Houston, november 2000.

IMAGE

The Local Access consulting services for VALUATION OF MUTUAL IMAGE are described with six short corporate movies.

(so durch Philip Morris, die Brauerei Kirin und andere). In der zweiten Hälfte der 1990er Jahre unterstützten Unternehmen der Hightech-Industrie Medienkünstler durch Bereitstellung ihres technischen Know-hows (zum Beispiel Canon, Fuji Xerox, Nippon Telegraph And Telephone Corporation), während ausländische Unternehmen regelmäßige Gastaufenhalte für Künstler organisierten (so etwa DaimlerChrysler Japan). Darüber hinaus gibt es Unternehmen, die sich finanziell oder in anderer Weise an in Form von Gemeinschafts- oder Bürgeraktionen konzipierten Kunstprojekten beteiligen (darunter Panasonic, die Brauerei Asahi, Nissan Motor, McDonald's Japan und Shiseido). Andere fördern gar Kunstmanager, die sich für entsprechende Non-profit-Projekte stark machen (zum Beispiel Toyota Motor). Die privatwirtschaftliche Kunstförderung unterstützt also inzwischen tatsächlich in vielfältiger Weise die Kunst von heute.

Was los ist – Fünf Filme von Harun Farocki
ANTJE EHMANN

Die postindustrielle Dienstleistungsgesellschaft macht es dem Kino schwer, ein Bild von der Arbeit zu zeichnen. Dokumentaristen fühlten sich stets angezogen von der Industrie. Denn Hochöfen oder Fließbänder sind höchst ergiebige cinematografische Sujets, und der Weg vom Rohstoff hin zum Produkt kann gut sichtbar gemacht werden. Die Mensch-Maschine-Verbindung gibt es immer noch, aber wie kann man darstellen, was die Leute mit ihren Kaffeebechern an den Computern tun? Oder an den Börsen? Spätkapitalistische Transaktionen sind oft unsichtbar. Und es ist fraglich, wie sich die Wirtschaft und ihre Politik überhaupt noch ins Bild setzen lassen. Noch schwerer wiegt und jeder Darstellung entzieht sich der Umstand, dass die meiste Arbeit heute dazu da ist, die Arbeit abzuschaffen.

In dieser Arbeitsgesellschaft, der die Arbeit ausgeht, entdeckt Harun Farocki neue Felder, die einen filmischen Zugriff sehr wohl erlauben. In der Warengesellschaft, sagte er einmal, sei die Gebrauchsanweisung die einzige Form der Theorie. Und Gebrauchsanweisungen für die arbeitenden oder Arbeit suchenden Menschen, so lässt sich seine Beobachtung fortführen, sind Schulungen – die unter Farockis Zugriff zum bitter-komischen Sujet werden. Sein Zyklus von Filmen über die Wirklichkeit in ihrer Lehrgangsvariante beginnt 1987. In „Die Schulung" sollen Manager das Rollenspielen erlernen. Und Farocki zeigt, wieviel Arbeit in der Simulation von Arbeit steckt. Die Manager spielen betriebliche Konflikte so echt, dass es zunehmend schwer fällt, zu unterscheiden, was Modell und was Wirklichkeit ist. Die Firma wird zur Scheinfirma, die Menschen werden zu Simulatoren, aber das Spiel stellt die Arbeit dar. Was hier vor allem gelehrt wird, ist also der Zwang, sich selbst darzustellen, ein Zwang, der umso stärker wird, je weniger darstellbar und je immaterieller die Arbeit ist.

„Die Umschulung" (1994) ist eine Art Remake, jedoch mit dem Unterschied, dass hier Ostdeutsche von Westdeutschen lernen sollen. Vier Tage lang wird trainiert, wie man verkauft. Die selbstbewusste Wortgewandtheit und Reaktionsschnelligkeit der Westler trifft auf anpassungswillige, aber verstörte und ziellose Ostler. Diese erwarten, Dinge wie „Selbstdisziplin" oder „Pünktlichkeit" zu lernen, doch die Einführung in den modernen Kapitalismus bedeutet etwas ganz anderes.

Auch in den übrigen Filmen des Zyklus geht es um trainierte oder zu trainierende „Skills". In „Die Bewerbung" (1997) soll gelernt werden, wie man sich für eine Anstellung bewirbt. „Wie die Verlobung auf den Tag der Hochzeit" stellen die Bewerbungsübungen für Farocki „Einstimmungen auf die große Stunde" dar. Diese Stunde schlägt in „Der Auftritt" (1996): Eine Werbeagentur wird beim Werben für das eigene Produkt gezeigt. Ob in der Simulation oder in Wirklichkeit, der Zwang zur perfekt durchdachten Selbstinszenierung, die aber möglichst improvisiert wirken soll, herrscht auch hier – bis hin zum Schwindel.

Der Film „Was ist los?" (1991) nimmt eine andere Perspektive ein. Hier lernen nicht mehr Menschen von Menschen. Hier messen Maschinen Hirnströme, erkunden topografische Testbilder Reiz-Reaktions-Muster, hier will die Werbewirtschaft buchstäblich ins menschliche Gehirn eindringen. Entworfen wird eine umfassende Ergonomie: Die Welt soll eine einzige Fabrikationsanlage werden, der Mensch das Werkstück. Farocki fragt, was los ist, und wir staunen...

01. Harun Farocki
„Die Umschulung", 1994
Filmstill

02. Harun Farocki
„Die Schulung", 1987
Filmstill

03. Harun Farocki
„Was ist los?", 1991
Filmstill

¬ *Konstantin Adamopoulos im Gespräch*
mit Armin Chodzinski und Enno Schmidt
Sehnsucht und Qualitätsfrage

Konstantin Adamopoulos: Auf beiden Seiten, der Kunst und der Wirtschaft, besteht die Sehnsucht nach dem je anderen. Sie ist immer persönlich. Man will in das Andere (Ich – Du). Man will da sein, wo das Leben stattfindet. Und man meint sehnsüchtig, da, in dem Anderen, auch etwas beitragen zu können. Dabei wird die Teilhabe/Teilnahme der Künstler und Künstlerinnen von den Unternehmern heute gerne angefragt. Die Künstler und Künstlerinnen müssen also aufpassen, was sie sich wünschen.

Armin Chodzinski: Wobei es die Ausnahme ist, dass diese Sehnsucht benannt werden kann. Denn die Grundlage der Sehnsucht ist vor allem die Unfähigkeit, das Verhältnis verbal zu fassen. Die angenommene Unterschiedlichkeit bildet die Bezugspunkte der Sehnsucht, die eher zufällig und mit Erstaunen in dem Gegenüber von Kunst und Wirtschaft gefunden werden. Ein Mangel wird festgestellt, aber niemand weiß, womit dieser Mangel zu beheben ist. In dieser Sehnsucht, die aus Mangel geboren ist und ins Handeln mündet, treffen sich Kunst und Wirtschaft.

Adamopoulos: Man spricht auf beiden Seiten von Qualität als objektiver Größe. Auf die Qualität wird aber auch verwiesen, um Kompetenzen und Hierarchien klarzustellen. Die ultimative Qualitätsfrage der Kunst hebt die Zusammenhänge ins Unerreichbare. Wäre etwas dran an dieser ins Höchste gesteigerten Qualitätsfrage, dann müssten wir sie hinterfragen können. Darf sie jeder anfassen? Darf jeder mit Kunst umgehen? Das ist zumindest die Frage, wenn es um Unternehmen geht. Es wird oft behauptet, dass die Kunst etwas hätte, was die Akteure in der Wirtschaft nie herstellen könnten. Sind die einen wirklich nur an „Praxis" und die anderen nur an „Bildern" interessiert?

Chodzinski: Die Manager, die ich kennen gelernt habe und mit denen es Spaß gemacht hat zu arbeiten, waren weit mehr an Bildern interessiert als an der Praxis. Ich halte eine Trennung von Praxis und Bild für absolut falsch. Künstler und Manager teilen die Sehnsucht nach einer Vision und wollen diese auch ausprobieren, vorstellen und veröffentlichen. Beide haben diesen Größenwahn, andere an ihren Visionen teilhaben lassen zu wollen. Beide sind nicht intellektuell genug, um eine Vision abstrakt abzuhandeln. Beide begreifen die Vision und die Sehnsucht als selbst gewählten Anlass zum Handeln und wollen ihrer Vision Form geben. Die Form soll stimmig sein; in ihr soll sich die Vision artikulieren. Wenn das geschehen ist, dann geht es gleich weiter, und man versucht, es beim nächsten Mal besser zu machen. Zwischen Sehnsucht, Handeln, Qualität, Vision und Form gibt es keine oberflächlich markierbare Trennung.

Adamopoulos: Gibt es in der Praxis keine Trennung, weil die Begriffe nicht klar sind? Was ist beispielsweise mit Qualität gemeint? Qualität als Ausschlussmechanismus ist in jedem Fall nicht mehr zeitgemäß. Nur wenn der Begriff „Qualität" im Sinne von Arbeitsteilung benutzt wird, ist er noch hilfreich.

Enno Schmidt: Die Sehnsucht der Kunst könnte sich gerade auf die Arbeitsteilung beziehen. Das Wesentliche scheint mir das Qualitätsverständnis der Kunst in einem Transfer auf die Arbeitsteilung in der Wirtschaft zu sein. Gefordert ist mehr, als dass die Kunst durch ein gutes Image für die Wirtschaft sorgt und die Wirtschaft durch Ankäufe und Sponsoring bestimmt, was Kunst ist.

Adamopoulos: Sehnsucht der Künstler nach Arbeitsteilung? Aber doch nicht wirklich!

Schmidt: Nicht wirklich im Sinne von: „Geh doch rüber!" Sonst wären sie ja nicht Künstler geworden. Die Sehnsucht entsteht, weil sie nicht arbeitsteilig produzieren und ihnen damit ein wesentlicher Gestaltungsbereich unzugänglich ist. Daran scheitert das Verhältnis zur Wirtschaft, aber darin liegt auch das Interessante.

Chodzinski: Mir ist der Begriff „arbeitsteilig", wie er hier verwendet wird, nicht klar. Wen betrachten wir, wenn wir von „der Kunst" oder von „der Wirtschaft" reden? Reden wir von Personen, Strukturen oder Handlungsmustern? Wo setzt diese Idee von „Arbeitsteiligkeit" an, wo findet sie sich in welcher Form wieder?

Schmidt: Die Idee finde ich in der Wirtschaft wieder. Das ist ihre Form. Der Künstler produziert nicht arbeitsteilig. Auch wenn er mit anderen zusammenarbeitet, bleibt seine Autorenschaft eindeutig. Die Autorenschaft in der Wirtschaft hingegen ist personell nicht eindeutig zuzuordnen. Das Produkt entstammt letztlich einer weltweiten Arbeitsteilung. Schaut man sich diese als Bild an, so sieht man, dass eine Bezahlung des Einzelnen nach Leistungsanteilen am Produkt nicht mehr möglich ist. Stattdessen die Arbeitszeit als Ersatz für den Leistungsanteil am Produkt zu nehmen bedeutet, die Arbeit zur Ware zu machen. Hier liegen Unstimmigkeiten vor, die sich klären lassen, wenn man die Arbeitsteilung unvoreingenommen betrachtet wie ein künstlerisches Bild. Ein zweiter Faktor für die Arbeitsteiligkeit ist, dass der Einzelne nicht für seinen eigenen Bedarf arbeitet, sondern für den Bedarf anderer und zusammen mit anderen. Künstler arbeiten für ihren eigenen Bedarf beziehungsweise für den Bedarf des Kunstwerkes und ausdrücklich nicht für einen formulierten Bedarf anderer. Sie sind selbstverantwortlich, schöpferisch in der Bedarfsbestimmung. Hier liegt der Widerspruch, aber auch eine Schnittstelle zwischen Kunst und Wirtschaft. Meiner Ansicht nach braucht die Wirtschaft künstlerische Fähigkeiten der Bildwahrnehmung sowie der Bedarfswahrnehmung – des eigenen Bedarfs, des Bedarfs des Produktes und der Gesellschaft –, um ihr eigenes Bild zu erkennen, um Wirtschaft zu sein. Andererseits bliebe die Kunst ohne das Element der Zusammenarbeit und der unternehmerischen Umsetzung auf einer alten, zunehmend reduzierten Stufe hängen. Die Frage nach dem Verhältnis von Kunst und Wirtschaft beschränkt sich nicht auf ein Image-Plateau, wo sie keine gesellschaftliche Relevanz hat.

Adamopoulos: Kann man sagen, dass „Kunst und Wirtschaft" hermetisch ist wie gute Werbung, die nichts mit dem Produkt zu tun hat? Was könnte bei „Kunst und Wirtschaft" das Produkt sein? Moral, ein Bezug zur Ethik, die Instrumentalisierung eines ambivalenten Menschenbildes? Geht es um die Verteilung der Vermögen? Um Schenkungsprozesse? Um Versöhnung? Um Verrat? Sucht die zeitgenössische Kunst – oder die Wirtschaft – Kollaborateure?

Chodzinski: Das Produkt besteht in den Modellen, die vorgeführt werden und dazu dienen, sie mit den eigenen Modellen zu vergleichen. Das sind Lebens-, Handlungs- oder Nutzungsmodelle. Als beispielsweise David Liddle mit dem Geld von Paul Allen, dem Mitbegründer von Microsoft, die Firma Interval Research gründete, funktionierte dieses Konzept aus einem einzigen Grund: Das kreative Potenzial einer bunten Mixtur von Personen ist höher als jenes von fest angestellten Ingenieuren. Die Aufgabe der Firma war es, Produkte, Programme und Ähnliches zu testen. Sie ließ Maler, Musiker, Ingenieure, Wissenschaftler, Mathematiker et cetera die Grenzen der Produkte entdecken und ihre Potenziale erkennen. Daraus ergaben sich Weiterentwicklungen und Produkterfindungen. Das hat rein gar nichts mit Kunst zu tun, vielmehr mit kreativen Methoden, die zielgerichtet angewandt werden. Diese Sehnsucht haben Unternehmen, wenn sie an Künstler denken. Sie meinen Personen, die Strukturen, Verhaltensweisen, Produkte entwickelbar halten, da das entwickelbare Andere ihr Lebenszweck ist. Dafür bietet sich eine bestimmte Art

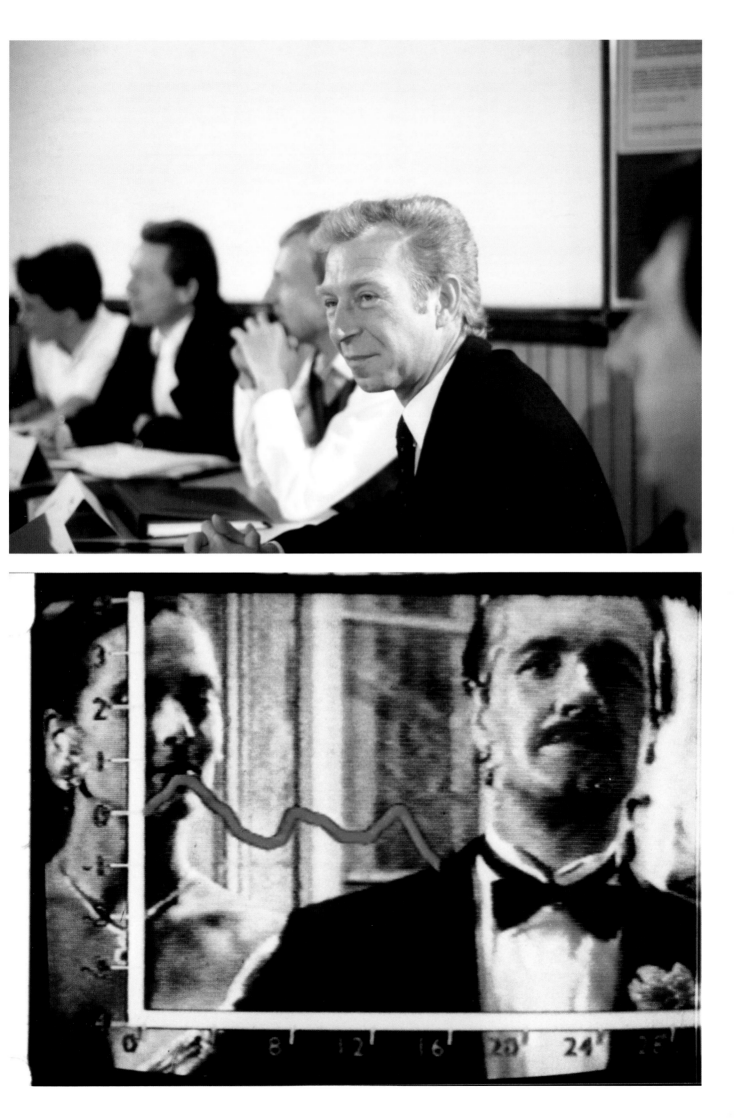

von Künstlern an. Allerdings bietet sich auch eine ganze Reihe anderer Leute an. Jede Kontextverschiebung führt zu Bewegungs- und Qualitätsmodellen. Schließlich ist der Tausch von Räumen oder das Zusammentreffen unterschiedlicher Personen immer ein solcher Moment, in dem sich Qualität beziehungsweise Entwicklungspotenziale manifestieren. Kunst ist der Ort, an dem Qualität und Entwicklung immer schon am stärksten verhandelt wurden, der Ort der neugierigen Sehnsucht, der Auseinandersetzung mit der Möglichkeit der Entwicklung. Enno Schmidt soll bei Sitzungen dabei sein, weil er in Protokollen zeigt, wie man Pfeile malt, und dieses sinnliche Zitat die Arbeit der Entscheider dekonstruiert. Es wird gezeigt, dass Pfeile etwas bedeuten. Es werden Fragen gestellt, die davon ausgehen, dass man verstehen will. Die Sprache wird ernst genommen. Es wird ignoriert, dass Sprache ein Macht konstituierendes Mittel ist. Es wird erklärt. Enno Schmidt schafft Gemeinsamkeiten, indem er sich menschlich zeigt. In einer perfekten Gesellschaft bedarf es keiner Künstler, weil ihr einziger Zweck die Suche nach der Perfektion ist, sagt Platon.

Schmidt: Wenn das stattfände, dann wäre das schon die perfekte Gesellschaft. In ihr wäre dann in diesem Sinne jeder Mensch ein Künstler. Ich könnte auch sagen: In ihr wäre jeder ein Unternehmer. Der Unterschied zwischen Kunst und Wirtschaft liegt nicht im Menschsein und auch nicht im potenziellen Qualitätsanspruch, sondern in unterschiedlichen Verfahrensweisen. Darum versuche ich, in Unternehmen tatsächlich als „Mensch" aufzutreten, der sich aus Freiheit interessiert und der dadurch, dass er Dinge ernst nimmt, zum Beispiel in den Protokollen, eine andere Gestalt von ihnen erlebbar macht. Die Protokolle zeigen die Bewegungen, die zu Entschlüssen geführt haben und die unter Umständen wichtiger sind als die Entschlüsse selber. Ich versuche, die Gedanken anschaulich zu machen, die gegenseitige Ergänzung. Ich erlebe und zeige das Geschehen als Bedeutung, auch als Schönheit, die den Unternehmensbegriff mit dem, was man selber tut, neu auflädt, eigentlich aber sprengt beziehungsweise erweitert. Und ich führe mit den Protokollen eine Wahrnehmungsebene ein, die dies als Realität behauptet. Ich führe also eine Gewissenhaftigkeit oder Qualität ein, die sich von da aus bildhaft auf alles bezieht. Das ist mein derzeitiges Projekt. Und ich denke, dass ich darin arbeitsteilig vorgehe.

Chodzinski: Mit Qualität meine ich den steten Versuch, etwas besser zu machen: einen Ablauf, eine Handlung, ein Verhalten, ein Produkt. Die Verbesserung eines Dings oder einer Aktion beruht auf der Erkenntnis des Fehlerhaften. Ich muss das Potenzial einer Sache sehen können beziehungsweise deren Unzulänglichkeiten erkennen können, um den Wunsch nach Qualität oder Verbesserung auszuleben. Die Sehnsucht nach Qualität ist etwas anderes: Sie ist diffus in uns angelegt und gibt Anlass zu Depressionen. Endlich einmal etwas richtig tun! Werte, die durch unsere produktorientierte und kalvinistische Sozialisation vorgegeben sind. Wir wollen etwas gut können, und was „gut können" heißt, sagt uns die Bewertbarkeit. Etwas Gutes ist in unserer Gesellschaft etwas, das im Gegensatz zu etwas anderem seine Qualität gewinnt.

Adamopoulos: Wenn ein Künstler oder eine Künstlerin im Unternehmen etwas über das Unternehmen sagt, dann tut sie dies nicht als Investorin, sondern als Künstlerin. Darum wird sie anders gehört. Die Frage aber ist, wie weit das führt. Bei einer Festeinstellung der Künstlerin durch das Unternehmen (Firmenkünstlerin) würde sich das spezifische Interesse an ihr verflüchtigen. Was aber können Künstlerinnen in Unternehmen bewegen, wenn sie nicht fest angestellt sind?

Chodzinski: Ein Künstler kann kündigen. Das klingt banal, und eigentlich kann natürlich jeder kündigen, aber das Entscheidende ist das Selbstverständnis des Kündigenden. Arbeitslosigkeit als Idee scheint mir absurd, denn wenn ich dem Lohnerwerb nicht nachgehe, beschäftige ich mich natürlich nur umso intensiver mit Arbeit. Ein „Firmenkünstler" hat gerade wegen dieser Angstfreiheit einen viel höheren Wirkungsgrad im Detail. Die intensivsten Gespräche darüber, was Kunst, was Wirtschaft, was Arbeit oder was

„Wager 1.0" („Gageure 1.0")
MARTIN LE CHEVALLIER

„Wager 1.0" ist ein Existenzsimulator, der es Ihnen, zumindest für kurze Zeit, erlauben wird, die von uns allen geteilte Angst vor der Leere zu vergessen. Einen Augenblick lang werden Sie spüren, dass Sie existieren, Sie werden ein Gefühl von Erfüllung haben, Sie werden jemand sein. Das Rezept dafür ist ganz einfach: Sie müssen nur an Ihre Arbeit glauben.

Diese Metapher nimmt die Gestalt einer CD-Rom an. Warum? Scott Adams' Dilbert antwortet darauf mit einer Frage: „Wie haben wir es, bevor wir Computer hatten, geschafft, so zu tun, als ob wir arbeiten?" Heute sitzen zwei von drei Gehaltsempfängern vor dem Computer, der zum Arbeitsinstrument par excellence geworden ist. Wenn Sie also „Wager 1.0" zu Rate ziehen, wird es so aussehen, als ob Sie arbeiten. Sie werden mit einem Arbeitgeber spielen, der gleichzeitig anonym, unberechenbar und stur ist: dem Computer. Das Kathodenstrahlengesicht Ihres Gegenübers ist perfekt und faltenlos. Die Grundfarben des Videos, ein paar Pixel Typografie: Wir werden durch knappe Bemerkungen auf einem uniformen Bildschirm angesprochen. Die Maschine wendet sich direkt an uns. Sie verspricht professionelle und persönliche Bereicherung. Das Versprechen ist eine Form von Propaganda – die Propaganda des zeitgenössischen Kapitalismus: Management-Speak. Diese Sprache garantiert, dass die Arbeit im Zentrum steht. Sie bestärkt uns mit einem Jargon voll motivierender Euphemismen und fordert uns auf, ihrem Erfolgsmodell zuzustimmen. Doch der versprochene Erfolg stellt sich nie ein.

Zunächst werden wir mit dem Simulakrum eines Vorstellungsgesprächs konfrontiert, und ohne zu wissen, was die Maschine für uns vorbereitet hat, entdecken wir langsam die labyrinthische Struktur von „Wager 1.0". Als Spieler von Spielen, die so entfremdend sind wie Arbeit und Konsum, als Zuschauer der ewigen Bilderwelten des Glücks können wir nur die Leere unserer Träume von Erfüllung eingestehen. Durch das Prinzip des Hypertexts ermöglicht dieser assoziative Ideenpfad ein nicht-lineares Lesen, ein vagabundierendes Denken.

Identität sei, ergaben sich, als ich kündigte. Eine Festanstellung ist wichtig, um die Macht der Arbeit durch Angstfreiheit dekonstruieren zu können. Man ist auf einmal Vor-Bild und Projektionsfläche der Wünsche anderer, die in das Handeln überführt werden können. Vielleicht ist der eigentlich künstlerische Akt die Kündigung.

Adamopoulos: Das „Nicht" ist Korrektiv und Teil des Rhythmus.

Schmidt: Hier spielt der Aspekt der Kündigung eine bewusstseinsbildende Rolle. Bei mir ist es eher der Aspekt der Neueinstellung. Damit meine ich auch die Neu-Einstellung von Unternehmen. Die Kündigung verweist auf Identifikationsfaktoren, die jenseits des zwanghaften Festhaltens an Arbeit versus Arbeitslosigkeit liegen. Das betrifft auch die Frage nach der Trennung von Arbeit und Einkommen. Ich sehe diese unabhängigen, aus sich selbst bestimmten Identifikationsfaktoren als Voraussetzungen an, um überhaupt gemeinsam unternehmerisch arbeiten zu können.

Adamopoulos: Es wird den Künstlern suggeriert, sie hätten an der Macht teil – was sie natürlich nicht tun. Es wird ihnen aber angeboten: Sei guter Freund und sei (ironisch) kritisch. Die Künstler haben nicht unbedingt Rezepturen für oder gegen die Wirtschaft. Damit wird aber in der Kunst gerne kokettiert, schon durch den Habitus des nicht zu Vereinnahmenden.

Chodzinski: Die Künstler sind deshalb nicht Teilhaber der Macht, weil sie nichts damit zu tun haben wollen. Eine Unart der Künstler ist es, ihre moralische und ethische Unangreifbarkeit als Klischee so lange zu behaupten, bis sie selber daran glauben. Einige Maler, mit denen ich studiert habe, waren immer ganz aufgeregt, wenn sie während einer durchmalten Nacht mit dem Pathos des genialen, inspirierten Geistes auf den Nachtwächter getroffen waren und ihn nach seiner Kritik gefragt hatten. Der Mann vom Sicherheitsdienst war freundlich, ein netter Mann, der den Dienst an der Kunsthochschule zu genießen schien, gerade weil er ab und an von den Studierenden gefragt wurde. Die Studenten gaben sich immer sehr viel Mühe, besonders gut mit ihm umzugehen. Sie taten dies zum einen in der strategischen Absicht, dadurch Freiräume zu generieren, zum anderen aus einer kolonialistischen Haltung der Arroganz heraus: Seht her, der Mann ist aus dem Volke…! Nur einige Anregungen des Nachtwächters fanden Eingang in die Bilder. Was für die Studenten aber immer blieb, war das gute Gefühl. Genauso verhält es sich mit den Künstlern in Unternehmen: Ihr Zweck ist die Vermittlung eines guten Gefühls, eines Aspektes, der irritiert, der etwas bewegt, der aber in der Hauptsache ein gutes Gefühl macht.

Schmidt: Also ist der Künstler gegenüber der Wirtschaft der Nachtwächter! Das finde ich gut. Oder, noch besser: der Sicherheitsdienst!

Chodzinski: Das ist der Status quo. Man kann aber auch sagen: Künstler sind die besseren Manager, sind erfahrener, visionärer, sind machtgieriger… Es ist nicht das Problem, die Macht nicht zu haben, sondern vielmehr, sie sich nicht zu nehmen. Und genau deshalb ist man eben der Kasper am Hofe des Königs. Aber dieses Schicksal ist selbst gewählt. Als Kasper kann man nämlich immer so schön Verantwortung ablehnen und sich als frei und unabhängig imaginieren, gerade so, wie man es gerne hätte.

Schmidt: Das ist mir jetzt zu griffig. Ich möchte noch mal auf Arbeitsteiligkeit verweisen. Der Künstler als Manager, das hört sich gut an, bedeutet aber schnell feudalistische Verhältnisse. Das Zweite ist, dass man nicht Macht und Verantwortung übernehmen möchte für etwas, das einem in der heutigen Praxis verantwortungslos erscheint. Die Verantwortung, die man als Künstler übernehmen kann, bezieht sich auf die Stimmigkeit der Sache, in diesem Fall der Wirtschaft.

Adamopoulos: Wir auf der Kunstseite beharren auf der Nostalgie des Ausprobierens. Dem steht das Dogma des Geldverdienens gegenüber. Daraus kann man schließen, dass es zwei verschiedene Bewertungen und Funktionen von

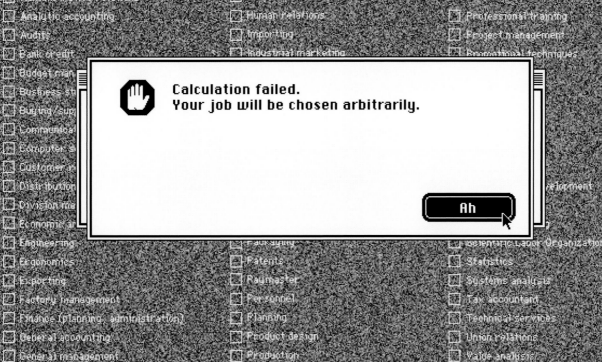

professional skills

click the boxes, then OK

- [] Administration
- [] Administrative relations
- [] Analytic accounting
- [] Audits
- [] Bank credit
- [] Budget man...
- [] Business sh...
- [] Buying/sup...
- [] Communica...
- [] Computer s...
- [] Customer n...
- [] Distribution
- [] Division ma...
- [] Economic ar...
- [] Engineering
- [] Ergonomics
- [] Exporting
- [] Factory management
- [] Finance (planning, administration)
- [] General accounting
- [] General management

- [] Goal-oriented management (GOM)
- [] Graphic/visual arts
- [] Human relations
- [] Importing
- [] Industrial marketing
- [] Packaging
- [] Patents
- [] Paymaster
- [] Personnel
- [] Planning
- [] Product design
- [] Production

- [] Production (planning, control vt...)
- [] Professional training
- [] Project management
- [] Promotional techniques
- [] ...elopment
- [] Scientific Labor Organization (SL...)
- [] Statistics
- [] Systems analysis
- [] Tax accountant
- [] Technical services
- [] Union relations
- [] Value analysis

Calculation failed.
Your job will be chosen arbitrarily.

Ah

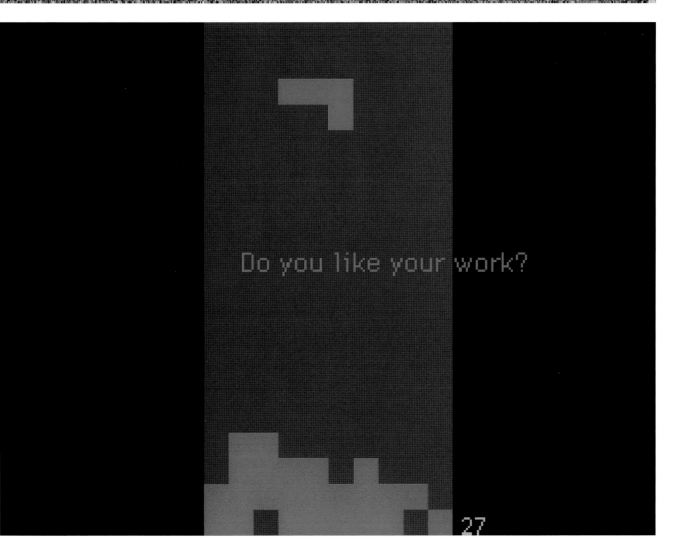

Do you like your work?

27

Scheitern gibt. Bleibt durch Künstler das Ferment des Möglichen als potenzielles, wichtiges im Spiel, das im übertragenen Sinn gegen die Wirklichkeit in Anschlag gebracht werden kann? Ich meine jetzt nicht das beliebig Mögliche. Ensteht durch die Künstler ein Aufbruchsklima? Kommt eine Atmosphäre auf, die suggeriert, dass man sich etwas vornehmen könne, leisten könne, was aus jetzigen Gesichtspunkten noch gar nicht funktioniert? Schaffen Künstler es noch, so etwas wie höher stehende Erwartungen einzubringen? Was ist mit der Ironie, die das frisch hält? Neben dem humanistischen Weltbild mit der Vorstellung einer möglichen Wende zum Besseren gibt es aber auch das Antagonistische, in dem die Verhältnisse sich nicht unbedingt zum Besseren wenden – die Figur des Gegenspielers/Gegenbilds, mit der die Kunst das, was ist, zuspitzt. Zum Geschichtlichen gehört, dass auch die Wahrnehmung sich ändert. Zusammen zu arbeiten, aber auch getrennt zu bleiben, das sind zwei Katalysatoren. Damit ist verbunden, im anderen einen Anlass zum eigenen Tun zu erkennen.

Schmidt: Was ist mit der Ironie, die jetzt betont wurde, gemeint?

Adamopoulos: Kunst und Wirtschaft haben etwas miteinander zu tun. Aber man denkt dabei doch zuallererst an Geld und dann an Ironie. Oder, deutlicher gesagt, an Missgunst. Man denkt doch insgeheim nicht an einen tatsächlichen, interessanten Austausch. Geht es nicht bis ins Schmerzliche, bis dahin, dass man dem anderen nichts gönnt, dass man den anderen nur vorführt, dass er selber eben nichts mit Kunst zu tun hat oder umgekehrt nichts mit Wirtschaft?

Schmidt: Doch, damit hat man es zu tun. Das ist der blinde Fleck, in den das Bewusstsein muss beziehungsweise durch den es hindurch muss. Dieses Prinzip der Missgunst wirkt genauso unter den Mitarbeitern in Unternehmen wie zwischen Künstlern. Armin Chodzinskis Kündigungen finden auch beiderseits statt: gegenüber dem Kunstumfeld, wenn er in ein Unternehmen geht, und gegenüber dem Unternehmensumfeld, wenn er in den Kunstbereich geht. Sie lösen auf beiden Seiten eine Irritation aus, ein Bewusstseinsmoment. Das ist etwas Aktives.

Armin Chodzinski studierte an der HBK Braunschweig. Seit 1995 diverse Ausstellungen, Publikationen, Texte und Vorträge zum Verhältnis von Kunst und Ökonomie. Seit 1997 Forschungsprojekt: Revision – das Verhältnis von Kunst und Ökonomie. Herausgeber der Zeitschrift *Revision, Interim und Raubkopie*. 1999–2000: Assistent der Geschäftsleitung eines Handelsunternehmens, 2000–2001: Unternehmensberater.

Enno Schmidt studierte an der HBK Berlin und an der Städelschule in Frankfurt/Main Malerei. Seit 1986 Ausstellungen im In- und Ausland. Seit 1990 führt er Projekte im Themenfeld Kunst und Wirtschaft durch, unter anderem im Kontext des (Unternehmens „Wirtschaft und Kunst – erweitert"?) gemeinnützige GmbH, am Institut für Neue Medien in Frankfurt/Main, in der Wilhelmi Werke AG, Gießen, an der Oxford Brookes University und für die Zukunftsstiftung Soziales Leben unter dem Dach der GTS/GLS Bank, Bochum.

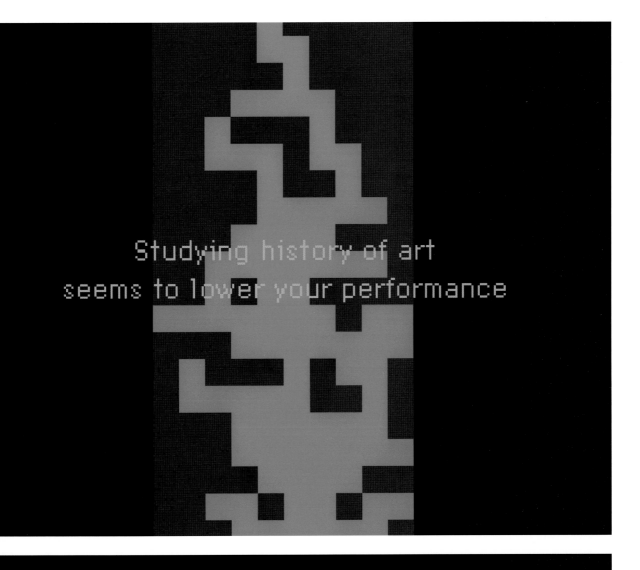

Studying history of art
seems to lower your performance

Wager 1.0 can help you
forget your fear of emptiness
for a few moments

¬ *Beate Hentschel*
Art Stories:
Kunst in Unternehmen

„Being good in business is the most fascinating kind of art." (Andy Warhol)

„Die Kultur vermag nichts und niemanden zu retten, sie rechtfertigt auch
nicht. Aber sie ist ein Erzeugnis des Menschen, worin er sich projiziert und
wiedererkennt; allein dieser kritische Spiegel gibt ihm sein eigenes Bild."
(Jean-Paul Sartre)

Kunst in Unternehmen hat Tradition und die heftigen Debatten darüber eben-
falls. Diese beiden Antipoden zusammenzudenken, ist keine Erfindung der
jüngsten Zeit – ihre gegenseitige Annäherung dagegen schon. (1)
 Mit einem Blick zurück ins 19. und frühe 20. Jahrhundert sehen wir
den Industriellen, den Firmengründer und Unternehmenspatriarchen, der
noch ganz in der bürgerlichen Tradition der Kunstförderung steht. Gefallen
fand vornehmlich eine Kunst, die das Eigene sichtbar und erhaben machen
sollte: Neben den gemalten Porträts von Firmengründern traf dies etwa
auf Werke der Industrie- und Vedutenmalerei zu, in denen Maschinen,
Arbeiter oder Fabrikanlagen als neue Motive auftauchten (2) und die damit
gleichzeitig zu Dokumenten des technischen Fortschritts wurden. Auftrags-
arbeiten aus dieser Zeit sollten der Selbstdarstellung und Selbstbeweih-
räucherung des Unternehmers dienen und waren häufig Ausdruck eines
naiven Stolzes auf die eigenen Leistungen. Ihr Interesse an Kunstförderung
begründete die Wirtschaft also zunächst noch ganz im Sinne der Tradition,
indem auf den repräsentativen und identitätsstiftenden Wert der Kunstwerke
verwiesen wurde.
 IBM in den USA war wahrscheinlich das erste Unternehmen, das
gezielt Kunstwerke kaufte, um eine eigene Corporate Collection aufzubauen.
Deren erster Präsident Thomas J. Watson senior sagte damals: „Wir sind der
Meinung, dass es von gegenseitigem Vorteil wäre, ließe sich das Interesse
der Industrie an der Kunst und das der Künstler an der Industrie erhöhen."
(3) Von 1939 an kaufte IBM USA konsequent Arbeiten von je zwei zeitgenös-
sischen Künstlern aus jedem der amerikanischen Bundesstaaten. Dabei
stand nie zur Debatte, die Kunstwerke auch für Werbe- oder Marketing-
zwecke einzusetzen. Daneben sponserte die Firma gezielt Ausstellungen, in
denen Arbeiten der eigenen Sammlung gezeigt wurden. Die erste öffentliche
Ausstellung der Sammlung fand noch im Gründungsjahr 1939 in New York
statt.
 Auch IBM Deutschland sammelte zeitgenössische Kunstwerke, vor
allem für die halböffentlichen Räume innerhalb der IBM-Gebäude, etwa für
Empfangszonen, Büroflure, Kantinen, Konferenzzimmer oder Schulungs-
zentren, nicht jedoch für die Arbeitsräume der MitarbeiterInnen, die bewusst
der persönlichen freien Gestaltung überlassen bleiben sollten. Die damalige
Kunstkonzeption verfolgte das Ziel, die Kunst in die architektonische Situa-
tion einzubetten und so Kunst und Arbeitswelt zu integrieren. Heute arbeitet
IBM an einer neuen, bisher nicht preisgegebenen Kunstkonzeption für die
Firmenräume, die der Umstrukturierung des Unternehmens Rechnung tragen
soll. Das Prinzip der Unverkäuflichkeit einmal erworbener Kunstwerke, das
IBM sich einst entsprechend der in öffentlichen Museen üblichen Praxis
zu Eigen gemacht hatte, wurde dabei zumindest von IBM Deutschland in den
letzten Jahren aufgegeben: Einzelstücke der Sammlung wurden verkauft.
 Hatte um die Jahrhundertwende eine romantisch verklärte Sicht auf
das Verhältnis der Antipoden Wirtschaft und Kunst überwogen, so wandten
sich nach dem Zweiten Weltkrieg die Intellektuellen in der Bundesrepublik
Deutschland mit aller Schärfe gegen die kapitalistische Wirtschaft. Das
1947 von Theodor W. Adorno und Max Horkheimer publizierte Buch „Die

Andree Korpys/Markus Löffler

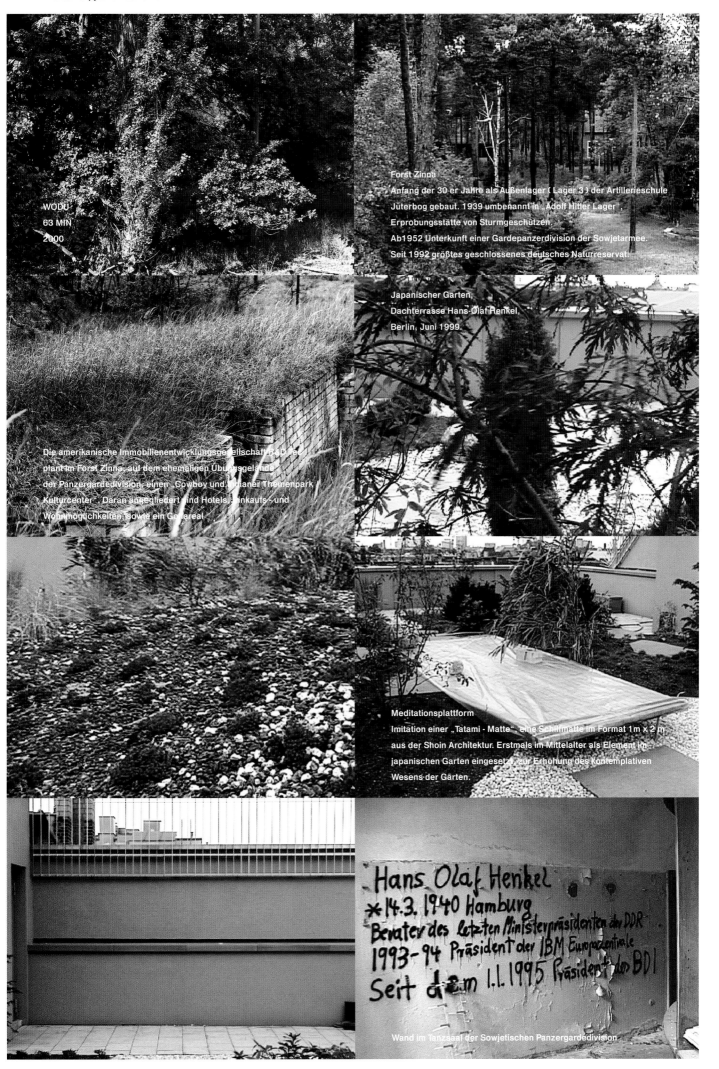

WODU
63 MIN
2000

Forst Zinna
Anfang der 30 er Jahre als Außenlager (Lager 3) der Artillerieschule
Jüterbog gebaut. 1939 umbenannt in „Adolf Hitler Lager".
Erprobungsstätte von Sturmgeschützen.
Ab 1952 Unterkunft einer Gardepanzerdivision der Sowjetarmee.
Seit 1992 größtes geschlossenes deutsches Naturreservat.

Japanischer Garten,
Dachterrasse Hans-Olaf Henkel,
Berlin, Juni 1999.

Die amerikanische Immobilienentwicklungsgesellschaft B&D Re
plant im Forst Zinna, auf dem ehemaligen Übungsgelände
der Panzergardedivision, einen „Cowboy und Indianer Themenpark /
Kulturcenter". Daran angegliedert sind Hotels, Einkaufs- und
Wohnmöglichkeiten, sowie ein Golfareal

Meditationsplattform
Imitation einer „Tatami - Matte", eine Schilfmatte im Format 1m x 2 m
aus der Shoin Architektur. Erstmals im Mittelalter als Element im
japanischen Garten eingesetzt, zur Erhöhung des kontemplativen
Wesens der Gärten.

Hans Olaf Henkel
*14.3. 1940 Hamburg
Berater des letzten Ministerpräsidenten der DDR
1993-94 Präsident der IBM Europazentrale
Seit dem 1.1. 1995 Präsident des BDI

Wand im Tanzsaal der Sowjetischen Panzergardedivision

Dialektik der Aufklärung" rückte die Macht der Wirtschaft in die Nähe des Faschismus. (4) Jegliche denkbare Annäherung zwischen Wirtschaft und Kunst wurde von vornherein durch Begriffe wie „Kulturindustrie" (Adorno) oder „Bewusstseinsindustrie" (Hans Magnus Enzensberger) desavouiert. Herbert Marcuses Schrift „Der eindimensionale Mensch", die erstmals 1964 in den USA erschien, beschreibt Kunst als eine Warenform in der spätkapitalistischen Gesellschaft, einer Gesellschaft, in der die allumfassende Wirtschaft alles, auch das, was sich kritisch gegen sie richtet, in ihr eindimensionales System integriert und funktionalisiert.

Trotz dieses in der Intellektuellenszene vorherrschenden scharfen Dualismus zwischen Wirtschaft und Kunst entstanden schon in den fünfziger Jahren des 20. Jahrhunderts auch in Westeuropa erste Ansätze, privatwirtschaftlich geförderte Kunst nicht nur als Zeichen eines unternehmerischen Eigeninteresses oder als Repräsentationsfaktor zu sehen. Schon 1951 wurde in Westdeutschland als breite Initiative aus führenden Wirtschaftskreisen der Kulturkreis der deutschen Wirtschaft im Bundesverband der Deutschen Industrie gegründet, der es sich zur Aufgabe machte, Kunst als unverzichtbaren und wertbeständigen Bestandteil der Gesellschaft von unternehmerischer Seite aus zu unterstützen. Der Vorstand der Firma Franz Haniel & Cie. GmbH, die selbst seit den fünfziger Jahren eine umfangreiche Sammeltätigkeit betreibt, zog 1987 rückblickend die Parallele zwischen freier kapitalistischer Marktwirtschaft und freier künstlerischer Ausdrucksweise in der Malerei: „Wirtschaftliches und künstlerisches Handeln werden normalerweise nicht unmittelbar in Verbindung gebracht. Für beide Bereiche war die Aufbruchstimmung in den fünfziger Jahren – also der Neubeginn nach dem Zweiten Weltkrieg – von schicksalhafter Bedeutung. In der Wirtschaft und der bildenden Kunst setzten sich Befreiung und Hoffnung durch: Die Freiheit der sozialen Marktwirtschaft und eine unreglementierte, vom Gefühl des Künstlers im Augenblick des Schaffens bestimmte Malweise: das Informel. Aus diesem gemeinsamen Erleben entstand vor einigen Jahren bei Haniel die Idee, informelle Kunst zu sammeln." (5) Haniel verfügt heute über eine umfangreiche Sammlung von Werken des Neuen Informel, die in einem firmeneigenen Museum konservatorisch betreut und ausgestellt wird.

Ähnlich der Automobilhersteller Renault in Frankreich: Erstmals 1967 wurden in der Sektion „Recherches, art et industrie" Künstlern Geld, Räumlichkeiten und Technik zur Verfügung gestellt. Als Gegenleistung blieben die realisierten Kunstwerke im Besitz von Renault. Später kamen Auftragsarbeiten und der Ankauf von Objekten hinzu. Die Sammlung spiegelt künstlerische Entwicklungen der sechziger und siebziger Jahre. 1984 wurde aufgrund von wirtschaftlichen Schwierigkeiten die Sammlungstätigkeit abrupt beendet.

Anfang der siebziger Jahre, gewissermaßen als Nachklang zur 68er-Studentenbewegung und noch ganz im Sinne einer Fortführung der Ideale der Arbeiterkultur, versuchte man in der Bundesrepublik Deutschland Arbeitswelt und Kunst zu verknüpfen. Aus dem Geist der Sozialdemokratie und dem Gedanken der Chancengleichheit heraus begann man museumspädagogische Konzepte zu entwickeln, damit auch weniger Gebildete die Chance erhielten, einen Zugang zur Kunst zu finden. Auf unternehmerischer Seite zog die Kunst in die Fabrik ein. Bekanntes Beispiel in Deutschland war die westfälische Wurstwarenfabrik Herta des Unternehmers Karl Ludwig Schweisfurth, die 1984 an den Nestlé-Konzern verkauft wurde: Hier wurden zeitgenössische künstlerische Arbeiten unmittelbar in die Produktions- und Verwaltungsräume installiert. Das Chemieunternehmen Bayer organisierte 1979 erstmals seine „Kunstgespräche" mit dem Kunsthistoriker Max Imdahl. Die Daimler-Benz AG begann 1977, eine Kunstsammlung aufzubauen, die den Schwerpunkt auf abstrakt-konstruktive Kunst legte und einen starken Bezug zum süddeutschen Raum aufwies. Die Sammlung umfasst heute rund 600 Arbeiten von Künstlern verschiedenster Nationalitäten. Vor einem Jahr wurde die Sammlungskonzeption erweitert um die Genres Video, Fotografie und Medienkunst.

Die achtziger und neunziger Jahre des 20. Jahrhunderts bilden sicherlich einen Höhepunkt im Engagement der Wirtschaft für die Kunst. Große Unternehmen wie die BMW AG, Hoechst AG, Degussa AG, Siemens AG, Philip Morris GmbH, DaimlerChrysler AG, Bayer AG, IBM Deutschland und vermehrt auch im Finanzsektor tätige Firmen wie die Münchener Rück-

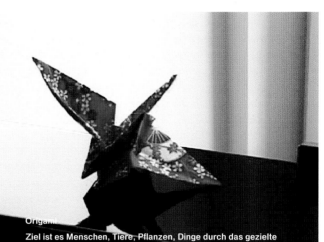

Origami
Ziel ist es Menschen, Tiere, Pflanzen, Dinge durch das gezielte
Falten eines Blatt Papiers ohne Hilfsmittel darzustellen.

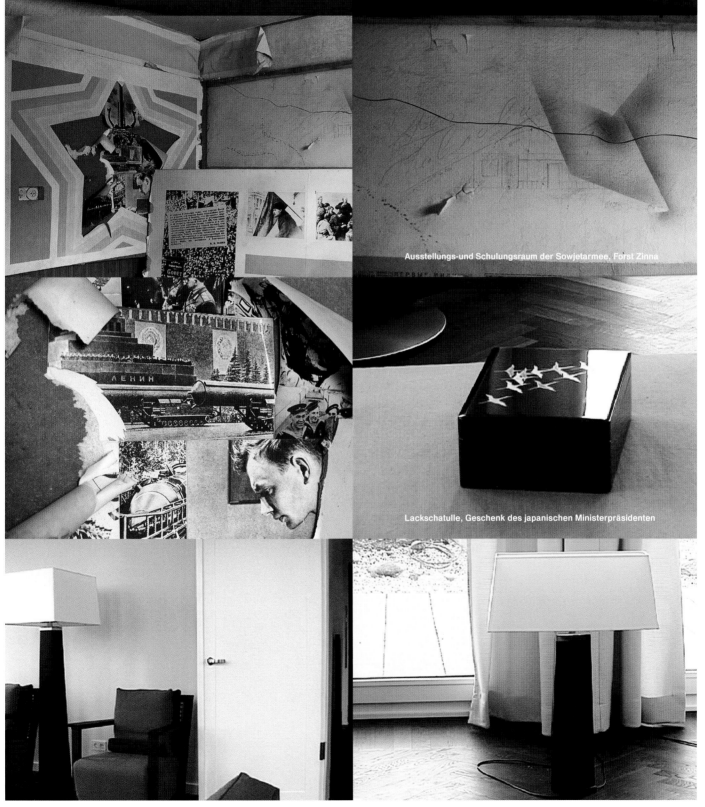

Wohnung Hans-Olaf Henkel, Berlin März 2000

Ausstellungs-und Schulungsraum der Sowjetarmee, Forst Zinna

Lackschatulle, Geschenk des japanischen Ministerpräsidenten

versicherung, Deutsche Bank AG, Dresdner Bank AG, DZ Bank (früher DG Bank), AXA ART Versicherung AG, Deutsche Ausgleichsbank, Landesbank Baden-Württemberg oder die HypoVereinsbank wurden in den letzten Jahren zu bedeutenden Förderern der zeitgenössischen nationalen und internationalen Kunstszene. Gerade Banken kauften in großem Maße zeitgenössische Kunst, legten Sammlungen an und präsentierten sie in ihren Foyers, Gängen, Tagungs- und Konferenzzimmern. Mit der Kunststiftung der Caixa d'Estalvis i de Pensions de Barcelona zum Beispiel, des Marktführers unter den Banken Spaniens, die ein auf sehr hohem Standard befindliches Ankaufsprogramm für die eigene Kunstsammlung sowie zwei Ausstellungshäuser in Barcelona und Madrid betreibt, unterstützt eine der reichsten Stiftungen Europas die zeitgenössische Kunst. (6)

Wie die Stiftung der spanischen Caixa begann auch First Bank System in Minneapolis, Minnesota/USA, im Jahre 1981, Kunst zu kaufen. Zu Beginn handelte es sich dabei um ein typisches Bürokunst-Projekt. Dann erkannte der damalige Präsident von First Bank System, Dennis Evans, dass Kunstwerke nicht nur Investitions- und Repräsentationsobjekte sein, sondern auch als „Bilder" für den Wandel der Bank dienen könnten, den diese gerade im Zeichen der Deregulierung durchmachte. Kunst wurde zum „stimulus for thoughts". Die Sammlung, die ausschließlich zeitgenössische Kunstwerke umfasste, wuchs enorm, und eines der außergewöhnlichsten Visual Arts-Programme wurde ins Leben gerufen, das die Bürogemeinschaft der Mitarbeiter zur Diskussion über Kunst aufforderte. So konnte die Belegschaft ein unbeliebtes Kunstwerk in den „Controversy Corridor" verbannen, sobald es ein schriftlich begründetes Gesuch von mindestens sechs MitarbeiterInnen gab; die Stellungnahmen wurden gemeinsam mit den Werken ausgestellt. Ebenso kursierten im ganzen Unternehmen so genannte „talk back"-Fragebögen, die zusammen mit anderen Mitteilungen, etwa über Kunst, Künstler oder auch Besprechungen, regelmäßig veröffentlicht wurden. 1990 wurde das Programm aus unternehmensinternen Gründen eingestellt, und die Sammlung wurde verkauft.

Das vermehrte Engagement für die Kunst in dieser Zeit hat seinen Grund in dem umfassenden wirtschaftlichen Strukturwandel, der Ende der achtziger, Anfang der neunziger Jahre einsetzte. Diese Jahre markieren den Beginn einer Zeit, die extrem im Zeichen sich wandelnder Produktionsweisen, Änderungen der Arbeitsorganisation und der Beschäftigungsstrukturen stand. Erstmals dachte die Wirtschaft über nichtmonetäre Erfolgsfaktoren wie Innovationsstrategien und Kreativitätsstrukturen nach. Neben den traditionellen „hard factors" gewannen die „soft factors", wie Firmenkultur und -identität, das Mitarbeiterpotenzial und Ähnliches, an Bedeutung. Mit der Etablierung solcher Werte versuchten die Unternehmen sich von den „kraftsparenden Funktionen der festen Denkgewohnheiten" eines J. A. Schumpeter zu befreien.

In diesem Zusammenhang gewann die Kunst im Unternehmen an Bedeutung, da vor allem ihr kreativitätsförderndes Potenzial zugemessen wurde. Anders als zuvor suchte die Wirtschaft in der Kunst nicht mehr nur das, was sie widerspiegelte, sondern etwas, das in der Lage war, Gewohntes zu irritieren, Verkrustungen des Denkens zu durchbrechen und die Grenzen der eigenen Denk- und Vorstellungswelt zu überschreiten. Der Erfolg eines Unternehmens, so die meisten aktuellen Managementlehren, beruhe heute auf Selbstmanagement, Selbstinitiative, Experimentierfreude, Selbstentwicklung und Selbstmotivation des Mitarbeiters – alles personengebundene, lebensweltlich orientierte Faktoren. Von der Auseinandersetzung mit der Kunst erhofft man sich seitdem die Freisetzung von geistigem, kreativem Potenzial. Merkmale der Kunst, wie Kreativität, Mut, Risikobereitschaft oder das Aushalten von Ambivalenzen, werden als Motivations- und Innovationsressourcen entdeckt. Mit ihrer Hilfe soll es zukunftsorientierten Unternehmen gelingen, das Undenkbare zu denken und neue, innovative Ideen zu entwickeln. „Künstler beobachten und interpretieren gesellschaftliche Prozesse und regen mit ihren Werken alternative und – vor allem – kreative Denkweisen an. [...] Schließlich sind es die Künstler, die der Gesellschaft den Spiegel vorhalten. Kunst ist ein wichtiger Indikator für die Befindlichkeit der Gesellschaft, in der sie entsteht", heißt es in einem Geschäftsbericht der Landesbank Hessen-Thüringen. (7) In der Förderung der zeitgenössischen, noch nicht

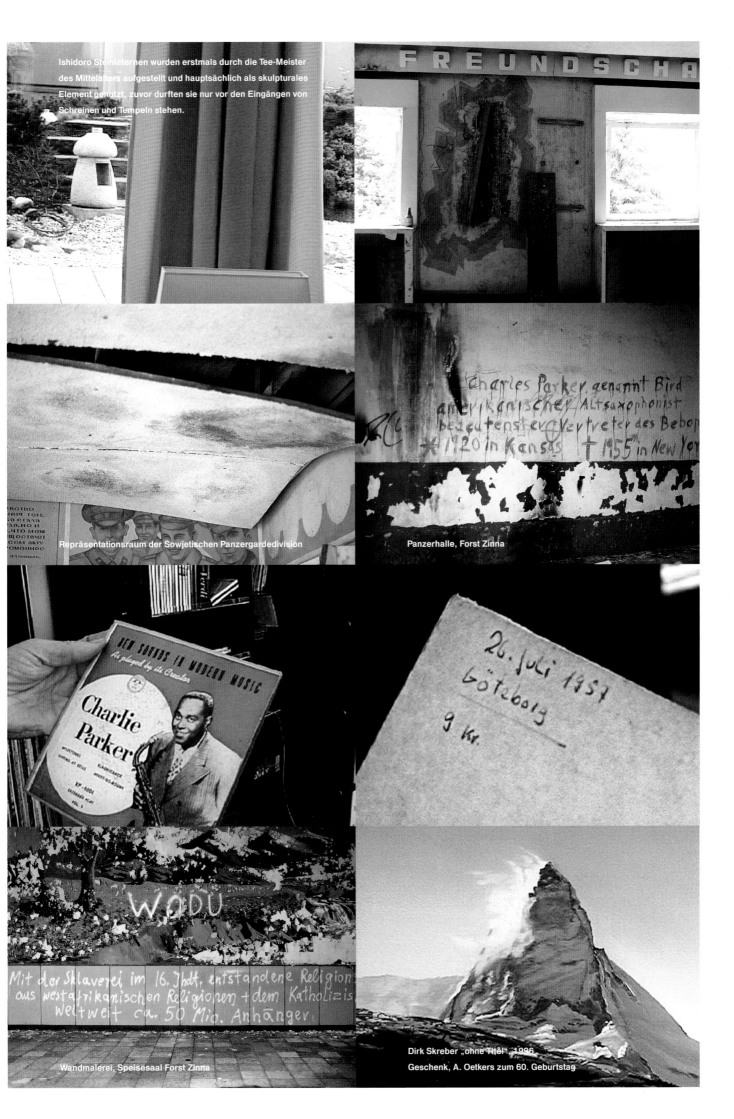

Ishidoro Steinlaternen wurden erstmals durch die Tee-Meister des Mittelalters aufgestellt und hauptsächlich als skulpturales Element genutzt, zuvor durften sie nur vor den Eingängen von Schreinen und Tempeln stehen.

FREUNDSCHA

Charles Parker, genannt Bird amerikanischer Altsaxophonist bedeutenster Vertreter des Bebop *1920 in Kansas † 1955 in New Yor

Repräsentationsraum der Sowjetischen Panzergardedivision

Panzerhalle, Forst Zinna

26. Juli 1951
Göteborg

9 kr.

Mit der Sklaverei im 16. Jhdt. entstandene Religion aus westafrikanischen Religionen + dem Katholizis Weltweit ca. 50 Mio. Anhänger.

Wandmalerei, Speisesaal Forst Zinna

Dirk Skreber „ohne Titel" 1996
Geschenk, A. Oetkers zum 60. Geburtstag

durchgesetzten Kunst zeigt sich, dass das Risikobehaftete, Avantgardistische als Stimulus akzeptiert wird, (8) „The Visual Arts are a very important form of communication", so formulierte es Thomas Bechtler, ein Familienmitglied des internationalen Familienunternehmens Hesta und jahrelang Vorsitzender am Züricher Kunsthaus. (9) Ähnlich äußerte sich 1992 Manfred Schneider, der Vorstandsvorsitzende der Bayer AG: „Kunst spiegelt auf besonders intensive Art Empfindungen und Denkströmungen der Zeit wider, lädt zur geistigen Auseinandersetzung ein, öffnet uns die Augen für neue Vorstellungen und trägt dazu bei, unseren Horizont zu erweitern. Kunst fördert somit Verhaltensweisen, die gerade für ein innovatives, weltweit tätiges Unternehmen wie Bayer sehr wichtig sind." (10)

Daneben hat die Kunst für Unternehmen heute als identitätsbildender Faktor große Bedeutung erlangt. Ausgangspunkt der Überlegungen ist, dass ein Unternehmen sich nicht allein über finanzielles, strategisches und wirtschaftliches Handeln reproduziert, sondern ebenso über kommunikatives Handeln von einer gemeinsamen Basis aus. Letzteres erfüllt vor allem intern (Mitarbeiter) und auch extern (Kunden, Zulieferer, Öffentlichkeit) eine identitätsstiftende Funktion. Identität wird geschaffen durch gemeinsame gruppenspezifische Grundüberzeugungen, Wertorientierungen, durch gemeinsames Wissen und äußert sich unter anderem in von allen akzeptierten Selbstverständlichkeiten. Die Identität eines Unternehmens war in der frühindustriellen Phase zumeist durch den Unternehmer (Inhaber oder Eigner) als Persönlichkeit definiert. Statt des Begriffes „Corporate Identity" gab es früher das Wort „Firmenstil". Eine solche personenbezogene Identität, in der die Einbindung der Mitarbeiter durch eindeutige, abgegrenzte und zum Teil autoritäre Anweisungen erfolgte, ist heute kaum mehr anzutreffen. An die Stelle klarer, in der Regel starr hierarchischer Strukturen treten vermehrt Projekt- und Netzwerkkonzepte. Mitarbeiter und Kunden international tätiger Unternehmen kennen die „alte", national gebundene Firmenidentität nicht mehr oder sind nicht in der Lage, sie zu internalisieren. Auch das Bild, das der Verbraucher von einem Unternehmen gewinnt, bestimmt sich heute kaum mehr von den – häufig ununterscheidbaren – Eigenschaften der Produkte, von Markennamen oder Produktdesigns her. Kunstförderung kann hier als einer der letzten distinktiven Faktoren unternehmerischer Aktivität zur Identitäts- und Imagebildung beitragen. Damit wird das Ziel verfolgt, die schöpferische Vision einer Unternehmenskultur zu objektivieren und eine eindeutige und vom Wettbewerber abgrenzbare Unternehmensidentität zu etablieren. Umgekehrt wird sorgfältig darauf geachtet, ob die im Firmenbesitz befindliche Kunst dem Bild, das das Unternehmen der Öffentlichkeit vermitteln will, entspricht: Als die Firma Mannesmann vor einiger Zeit von Vodafone übernommen wurde, brachte der neue Eigentümer alle Meisterwerke der klassischen Moderne, die sich in der Sammlung der ehemaligen Mannesmann befanden, mit der Begründung unter den Hammer, klassische Moderne passe nicht zu einem hochmodernen, innovationsorientierten IT-Unternehmen. Es kann aber ebenso passieren, dass ein Unternehmen im Zuge einer Fusion ein Museum oder einen Kunstraum hinzugewinnt; so geschehen im Jahr 2000 beim Zusammenschluss der HypoVereinsbank mit der Bank Austria, der Eigentümerin des Kunstforums in Wien.

Natürlich steht eine solcherart motivierte Kunstförderung letztlich auch immer im Dienste einer wirtschaftlich orientierten Unternehmenskommunikation. Freimütig gibt Alain-Dominique Perrin, Präsident von Cartier International, zu, dass sein Kunstengagement im Dienste der Public Relations stünde und dass die durch die Gründung einer Stiftung entstehende Publicity eine Werbekampagne sei: „Ich zum Beispiel entschied mich für eine Unterstützung der zeitgenössischen Kunst durch die Schaffung einer Stiftung, weil ich Cartier durch die Assoziation mit lebender Kunst auch weiterhin das Image eines jungen, dynamischen Unternehmens verschaffen wollte. Als die Fondation Cartier eine aufsehenerregende Ausstellung über die sechziger Jahre veranstaltete, war das internationale Medienecho sagenhaft. Gleichzusetzen etwa mit der Wirkung von Anzeigen im Wert von 5 Millionen Dollar." (11)

Auch Philip Morris setzt Kunstförderung gezielt als Werbe- und PR-Instrument ein. Das Kunstsponsoring dient hier nicht der Produktwerbung, sondern soll dem Unternehmensimage zugute kommen. „Das fundamentale

Die Option. Ein subjektiver Index zur Möglichkeit

Ökonomie beschrieb sich einst als das Regelwerk zum Haus(halten). Heute gestaltet sich dieses Regelwerk als hoch komplex, Subjekt zahlreicher Interferenzen und Rückkoppelungen aus unterschiedlichen Bereichen der Volkswirtschaften und der internationalen Finanzmärkte.

Seit langer Zeit gibt es Bestrebungen, Unsicherheiten (Risiko) oder auch Wünsche zu determinieren, einzugrenzen, und Methodologien, Möglichkeiten (oder Chancen) zu bestimmen. Hier wird der Blick auf Optionen, also Möglichkeiten gelenkt. Bestrebungen der Definition, Kontrolle, Annäherung, Infragestellung aus unterschiedlichen Blickwinkeln und Disziplinen zum Thema Möglichkeit werden vernetzt und zur möglichen Aneignung freigegeben. Bebildert wird mit graphischen Simulationen zur Bestimmung der Sensitivitäten von Optionen (sie heißen Gamma, Delta, Theta, Rho, oder „die Griechen"). Also Darstellungen von Wertveränderungsverhalten bei Änderungen bestimmter Determinanten des Optionswertes, quasi den Empfindlichkeitsbildern von Optionen. Es folgt eine Untersuchung, wie sich solche Empfindlichkeiten (sinnlich) anfühlen könnten: aus was für einem Material könnten das Risiko, oder die Wahrscheinlichkeiten der Veränderung sein?

Akkumulation. „Die Verantwortung gegenüber dem eigenen Glück verschwindet und wird zum Handeln in einem →*System* von Akkumulation."

Art might have well started, as Jacob Bronowski suggested, as a tool of human survival (H. Sakane). Cape believed that consciousness is not a thing but a process, that art must entail the random, the indeterminate, the →*chance* aspects of nature and culture.

Bedürfnis. Marktmaschinen und Preis→*systeme* haben keine eigenen Bedürfnisse. Sie kennen menschliche Bedürfnisse auch nicht und führen diese nicht in ihre Rechnungen ein, solange wir selbst dies nicht tun. Als einzelne Person hat man jedoch beschränkten Einfluß auf Marktmaschinen: a) beschränkte Mittel (Geld oder Kredit) b) nur drei Handlungsmöglichkeiten: kaufen, verkaufen, stillhalten.

Benjamin „sieht im Glück das Versprechen, diesen aktuellen Zuständen ein Ende zu setzen, was auch eine Fiktionalisierung des Denkens bedeutet." (Philosoph)

Beziehung. Durch die hierarchische Beziehung zwischen realem und Finanzsektor wird der lebensbezogene Bereich immer mehr zum →*Derivat* des Finanzsektors; er wird zu einem der vielen und nicht sehr innovativen Finanzprodukte.

Black-Scholes-Modell. Eines der vielen Optionsbewertungsmodelle. Trotz der z. T. unrealistischen Annahmen, die dem Modell zugrunde liegen, soll es sehr robust sein.

Die Determinanten der →*Formel* sind: Kassakurs, Basispreis, Volatilität, Restlaufzeit, Zinssatz auf risikofreie Anlagen. Die Formel zur Ermittlung des theoretischen Wertes einer Kaufoption (KO) nach dem Modell lautet:

$$KO = KK \times N(d_1) - BP \times e^{(-r_t \times t)} \times N(d_2)$$

dabei sind

$$d_1 = \frac{\ln(KK/BP) + (r_t + \sigma^2/2)xt}{\sigma x \sqrt{t}}$$

$$d_2 = d_1 - \sigma \sqrt{t}$$

$N(d_{1,2})$ kumulierte Dichtefunktion der Normalverteilung

blau. „Man kann auch von fallenden Kursen profitieren. Ich muß meinen Kunden nicht immer erzählen, daß der Himmel blau ist. Es gibt ja →*Optionen* in Erwartung steigender Preise, die sogenannten Calls, und Optionen in Erwartung fallender Preise, die Puts." (Vermögensberater)

blur. As virtual instances of →*reality* are proliferating, the frontier between reality and virtuality will blur.

Börse. „Das Spiel an der Börse ist ein einsames Spiel. Es ist ein Spiel kleiner Jungen, die denken, sie könnten alleine spielen, ohne Vater, ohne Mutter. Aber wie lange ist dies →*möglich*? Keine Verantwortung, keine Herkunft, keine Idee einer →*Zukunft*." (Psychotherapeutin)

bubble. Is an economic bubble real? A „speculative bubble", is the result of destabilising →*expectations* held by market participants, and does not increase the efficiency of the market. Such speculatively induced volatility is usually judged bad because it creates additional uncertainty among market participants.

Chance. „Was bedeutet Glück: Chance oder Happiness?" (Philosoph)

Computer. Der Computer kalkuliert und simuliert. →*Simulation*

Cosmic web. Today, the activity of the cosmic →*web* is coming to be understood as a very essence of being. The single individual is no longer considered essential, but instead the interaction and the transformation of single entities.

Derivative Instrumente werden von den elementaren Anlageformen Aktien und Zinsinstrumenten abgeleitet. Forwards, Forward Rate Agreements, Futures, Swaps, →*Optionen*, Caps, Floors, Collars usw. Dies sind unterschiedliche Ansätze, wie ein →*Risiko* – nämlich das Zinsänderungsrisiko – möglichst effizient gemanagt werden kann.

direction. „Es geht um die Erarbeitung marktneutraler Konzepte, d. h. Konstruktionen mit unterschiedlichen Assets, die sich bewegen. Dabei ist die Richtung, in die sie sich bewegen nicht ausschlaggebend. Was zählt, ist Bewegung, egal ob auf oder ab. Geld hat eine →*erotische* Komponente als Werkstoff." (Vermögensberater)

ephemer. „Das Konzept des Wertes wird gerne von der Ökonomie ad acta gelegt, auf Psychophysik reduziert. Es geht um ein Modellieren eines Wertoptimums. Dieses ist ephemer, entkoppelt von jeglicher Substanz." (Ökonom)

epoché. Suspension of belief. Confronted to the world, the phenomenologist would sort of stop believing in it; e. g. Freeze →*time* and travel at will in the virtual space of the present. (Phenomenology: Edmund Husserl)

Erfahrung. Leibniz: „Alles Mögliche strebt nach Existenz" (omne possibile exigit existere). Kant fragt nach den Bedingungen ihrer Möglichkeit (transzendental): Was muß alles gelten, damit die bereits als wahr bekannten Aussagen dann, wenn man von ihrer Wahrheit absieht, wenigstens →*möglich* sind.

erotisch. „Diese →*Finanzkonstruktionen* sind meine Arbeit und meine Babies. Babies sind erotisch, transportieren Emotionen; dies tun die Konstruktionen für mich." (Vermögensberater)

Erwartung. Preise entstehen immer im Jetzt, und zwar aufgrund von Angebot und Nachfrage. Was die Preisfindung kompliziert, abgesehen von der „Unschärfe" des Wertes, ist die Tatsache, daß Preise zunehmend für die →*Zukunft* ermittelt werden, um darauf die Preise für die Gegenwart zu ermitteln. Preise basieren also auf Erwartungen. Und diese Erwartungen werden über Simulationsprogramme ermittelt.

expectations. Wohin führen systematisch überzogene →*Erwartungen* an die →*Zukunft*?

Fehlallokation. „Der Finanzmarkt könnte auch als Fehlallokation gewertet werden; denn das Geld, mit dem auf Finanzmärkten gespielt wird, würde woanders dringend gebraucht." (Ökonom)

Finanzkonstruktionen. In den letzten Jahrzehnten wurde eine Vielzahl neuartiger Finanzkonstruktionen an den internationalen Finanzmärkten angeboten. Allerdings werden die Produkte so kompliziert verpackt, daß die →*Risiken* nicht mehr ersichtlich sind.

Finanzpolitik „ist eine Art Mentalitätspolitik. Sie erhöht die Spielbereitschaft und das Eingehen von →*Risiken*. Der Vorteil einer solchen Politik ist die Dynamisierung, der Nachteil die Entsolidarisierung und Atomisierung.

Formel. „Finden die Spezialisten, oft Physiker, Atomphysiker, Genforscher, Chaosforscher, Kybernetiker, etc., die für den Finanzsektor arbeiten (bei Banken und Versicherungen) bekannte →*Muster* in historischen Daten, so stellen sie die These auf, daß sich Preise von bestimmten Produkten oder an bestimmten Märkten soundso verhalten. Und schon gibt es eine neue Formel zur Ermittlung der Preise von beispielsweise →*Optionen*." (Ökonom und Informationstechnologe)

Freunde. „Die offizielle Presse veröffentlicht nur veraltete Daten. Das wichtigste für uns sind in der Tat möglichst viele Kontakte, und die man nicht kaufen. Man muß sie über eine gewisse →*Zeit* aufbauen, wie Freunde." (Vermögensberater)

fun. „Having fun is what today is all about…" (Richard A. Grasso, Chairman and Chief Executive Officer, NY Stock Exchange, Speech for Luncheon Club, Oct. 98)

future. Glauben wir mehr an Zukünfte und →*Möglichkeiten* als an die →*Wirklichkeit*?

gefühlsorientiert. Wertpapierhandel und Termingeschäfte bergen die →*Notwendigkeit* des „gefühlsorientierten" Handelns.

Gewinn. Im virtuellen Sektor (→*Derivate*) sind die Gewinnmöglichkeiten weitaus höher, als im Realsector.

Gewinnperformance. Die publizierten Rentabilitätskennzahlen beeinflussen die Kursentwicklung auf Aktienmärkten maßgeblich. So müssen z. B. Kurs-Gewinn Verhältnisse gepflegt werden.

Ghetto. The more →*virtual* communities develop, the more real ghettos and real social fractions are also developing.

Glaube. Die Ergebnisse der Maschinen stimmen, solange die Menschen, die diese beobachten und nach ihnen handeln, diese auch glauben (Black-Scholes). Beginnen die Menschen an den Ergebnissen zu zweifeln, dahinter stehende, mögliche →*Werte* zu hinterfragen und zu handeln, also zu verkaufen, so vernichten sie – tun sie dies in großer Anzahl – Wert, indem sie Preise revidieren. (Physiker und Ökonom)

Good will. „Neue →*Formeln* wirken als Stabilisatoren, weil sie die Mitspieler daran orientieren. Sie fungieren als →*Glaube*, oder good will, zumindestens über eine gewisse Zeit." (Vermögensberater)

gut. „Es gibt ja auch nicht nur die Bösen. Es gibt ja auch die Guten." Wer ist z. B. so ein Guter? „Ich möchte ein gutes Beispiel finden, aber mir fällt niemand ein." (Vermögensberater)

Hebeleffekt. Der Hebel eines →*Optionsscheines* zeigt beispielsweise an, um wieviel mal mehr der Optionsschein steigt oder fällt, wenn der Basiswert – z.B. Aktie X – um ein Prozent steigt oder fällt. Er beruht auf dem relativ geringen Kapitaleinsatz und belegt, daß der Optionsschein auf Kursveränderungen des Basiswertes überproportional reagiert.

Information. „Preissysteme sind Informationsverarbeitungssysteme. Preise sind überall allen über das Netz zugänglich und erlauben sofortige Reaktion und erneute Eingriffe und Anpassungen an die Berechnungen des →*Systems*." (Physiker und Ökonom)

Interaktion. →*Märkte* funktionieren durch die Interaktion von Maschinen. Diese Maschinen funktionieren nach vorgegebenen Programmen, in denen Regeln definiert werden. Zu diesen gehören Angebot und Nachfrage, buchhalterische Regeln, Abschlußregeln und Eigentumsregeln. Die Märkte funktionieren nach diesen vorgegebenen Regeln.

Interpretation. Was den Menschen vorbehalten bleibt, ist die Interpretation der von den Maschinensystemen errechneten Resultate und die nächste Handlung, auch wenn schon oft Abweichungen von gewissen Bandbreiten der Abweichung von Normwerten zur automatischen Adjustierung in Form von Kauf oder Verkauf führen.

Jetzt. „Bei jeder Art von Vermögensanlage liegt das →*Risiko* bei den Anlegern, nicht bei den Instituten. Die kalkulieren im Jetzt, verzeichnen auf jeden Fall einen Gewinn. Der Anleger ist immer selber Schuld, da ihm das Risiko ja bekannt ist." (Vermögensberater)

Konstrukt. Theoreme tragen in sich eine transzendentale Ortsbestimmung. Auch die Ökonomie stellt bloß ein Konstrukt dar, eine Fiktion. Kant befindet das Ding an sich als Konstrukt: es sei willkürlich gesetzt, vom Bewußtsein, und stellt eine Form der Autoillusion dar. Dieses Konstrukt sei Resultat der Genese und Anamnese der Warenform und Denkform. Insgesamt seien alle Phänomene auf sinnliches also menschliches Verhalten zurückzuführen. Das menschliche Dasein sei auf Dinge reduziert. Wir bilden uns ein, als Subjekt, etwas

besonderes zu sein. Aber wir sind auch Objekte. Man ist da und hofft gebraucht zu werden.

Konzept. Die Idee des →*Marktes* als →*Maschine* basiert auf der Tatsache, das das besagte Netz nach vorgegebenen Regeln funktioniert; der Markt ist ein Konzept.

Leben. Geld führt das Abstraktionsprinzip ein und blendet die vitalen Zusammenhänge aus: es ist also ein Phänomen des Todestriebes. (Solar) Wie muß es ein Mensch anstellen, damit ein anderer Mensch sich genötigt sieht, ihn, Objekt zu kaufen, oder sich gegen dies zu stellen? Es ist eine Frage des Ich, des Ego; und dieses ist nur eine leichte Verdichtung in einem riesigen Atomfeld. Märchen geben einem das Gefühl von →*Zeitlosigkeit*. Ebenso scheint es mit der Ware: sie hat uns geschluckt. Die Ware kann sich anbieten, weil sie tot ist.

love. The love of money as a possession – as distinguished from the love of money as a means to the enjoyments and realities of life – will be recognised for what it is, a somewhat disgusting morbidity, one of those semicriminal, semipathological propensities which one hands over with a shudder to the specialists in mental disease. (J.M. Keynes; Economic Possibilities for our Grandchildren, 1939)

Macht. Das Faszinierende an der Kategorie Quantität sei, daß sie unendliche instrumentelle Machtausübung ermöglicht. Entgrenzung in Form der Finanzmärkte ist der Versuch mit dem Prinzip der Quantität allein auszukommen.

Magie. Die algebraischen Operationen des Computers funktionieren nach den vorgesehenen Rechenoperationen. Und diese Rechenoperationen sind keine physikalischen Gesetze oder Magie, sondern sozial konstruierte →*Formeln*.

Management. Unter dem Regime des Kapitalmarktes lastet auf dem Management ein großer Druck, ausschüttungsfähige →*Gewinne* zu erwirtschaften.

Markt, der, ist ein Beispiel für die Irrationalität; er schafft →*Realität* durch Interaktion; jede Behauptung schafft Quanten.

Maschine. Philipp Mirowski stellt die These vom Geld als Algorithmus auf. Und spricht von →*Märkten* als Maschinen.

Maximum. „In der Ökonomie wird Wertschöpfung so definiert: Ein Maximum an Zahlen bedeutet ein Maximum an Glück, im Sinne des kollektiven Reichtums. Aber was ist Reichtum, wenn dieser von Situation zu Situation neu bewertet wird? Wir stehen,

Geldquanten gegenüber." (Ökonomin)

mehr. Geld hat kein Maß in sich. Es kennt nur ein je mehr desto besser. Und es lebt von der Versicherung, daß die →*Zukunft* mehr verspricht.

möglich ist in logischem Sinne 1. was nicht immer unmöglich ist; 2. was wahr ist; 3. was zufällig oder akzidentell wahr ist.

Möglichkeit. English possible/possibility, französisch possible/possibilité, griechisch ενδεχομενον, δυνατον.

Must. Das Prinzip des →*Shareholder's Value* ist transnationaler Maßstab und absolutes must.

Muster. Grundsätzlich findet eine Untersuchung der historischen Finanzdaten nach Pattern, also Mustern statt, natürlich den Menschen bereits bekannten Mustern, die in Form von →*Formeln* dargestellt werden.

Natur. „Oft wurde gefordert, den Sachen ihren →*Wert* zu nehmen, um den Menschen die Macht zu übergeben. Ökonomie ist auch nichts anderes als der Versuch, das subjektive Handeln von Menschen in den Griff zu bekommen. Aber es handelt sich eben um eine Masse von Prozessen, die alle eigene Gesetzmäßigkeiten haben, und nur mehr in Ansätzen mit der Natur zu vergleichen sind." (Philosoph)

01. Irini Athanassakis
Auszug aus „Die Option", 1999

02. Irini Athanassakis
„Die Option (Sensitivität Gamma)", 1999
Kupferstäbe, 8 x 4 x 4 m

Interesse der Wirtschaft an der Kunst ist das Eigeninteresse. Wir können unmittelbar Vorteile erzielen als Wirtschaftsunternehmen und langfristige Vorteile als verantwortungsbewusste Bürger unserer Gemeinden und unseres Landes. [...] Unsere grundsätzliche Entscheidung, die Kunst zu fördern, war nicht bestimmt durch die Bedürftigkeit oder die Situation der Kunstszene. Unser Bestreben war es, besser als die Konkurrenz zu sein." So George Weissman, der von 1978 bis 1983 Vorstandsvorsitzender des Unternehmens war. (12)

Neben dem Corporate Collecting im engeren Sinne und den traditionellen Formen des Kunstsponsorings etablierten sich seit den siebziger Jahren weitere Formen der privatwirtschaftlichen Kunstförderung. Zu nennen sind etwa die Veranstaltung von Kunstseminaren und Kunstgesprächen für Mitarbeiter, das Art-Based Training als Bestandteil der Führungskräfteausbildung, die Einrichtung von Artotheken, die Vergabe von Stipendien oder Auftragsarbeiten an Künstler, unternehmensseitig initiierte Kunstprojekte verschiedenster Art oder Sponsoringprojekte. Daneben erhalten viele Museen regelmäßig Fördergelder von der Wirtschaft, oder es werden ihnen komplette Unternehmenskunstsammlungen oder Teile daraus als (Dauer-)Leihgaben zur Verfügung gestellt.

Parallel hierzu hat sich die Motivation der Unternehmen, sich mit Kunst zu beschäftigen, gewandelt. Waren früher Repräsentation und Prestige die entscheidenden Motoren, erfüllt Kunst heute weitere Funktionen: Kunst ist heute Produktivkapital, Kunstförderung dient der Image- und Identitätsbildung, der Weiterqualifizierung und Mitarbeitermotivation. Sponsoring soll dem Produktimage zugute kommen oder Ausdruck sein für die Bereitschaft, gesellschaftliche Verantwortung als Corporate Citizen zu übernehmen. Kunstsammeln steht heute oftmals auch im Zeichen von Ruhm (13) und Rendite.

Darüber hinaus ist die Wirtschaft in den letzten Jahren zur gesellschaftlichen Modernisierungsinstanz schlechthin geworden, einer Instanz, die Politik und Kultur gleichermaßen mit umfasst und eher aus politischen denn aus ökonomischen Gründen mehr und mehr Aufgaben staatlicher und kommunaler Kulturförderung übernimmt. Die ehemalige Bayerische Hypotheken- und Wechsel-Bank, kurz Hypo-Bank genannt, gründete 1985 ihre eigene Kunsthalle, die, wie es anlässlich der Wiedereröffnung nach dem Umbau der Kunsthalle im Jahre 2001 hieß, eine Belebung für München und seine Museumslandschaft darstellt. Ähnlich wurde auch dem 2001 eröffneten zweiten Museum des Unternehmers Reinhold Würth von der überregionalen Presse ein enormer „kultureller Schub" für die Region um Schwäbisch-Hall attestiert. Eine solche weitgehende Kunstförderung im Sinne eines Corporate Citizenship wird von den Unternehmen damit begründet, dass sie Teil der Gesamtgesellschaft seien und daher wie jedes Mitglied dieser Gesellschaft bürgerschaftliche Pflichten zu übernehmen hätten. Ein Unternehmen, das diese Haltung ernst nähme, sich nicht allein auf die Wirksamkeit der gesellschaftlichen Rahmenbedingungen verlassen möchte und sich über alles wirtschaftliche Handeln hinaus zu seinem Gemeinwesen bekenne, müsse selbst aktiv werden und einen Beitrag leisten, die Rahmenbedingungen für gesellschaftliches, kulturelles wie wirtschaftliches Handeln zu gewährleisten oder zu verbessern. In diesem Sinne bezeichnet das Schweizer Unternehmen Migros die Kulturförderung als die „gesellschaftliche Aufgabe des Unternehmens". (14) Bei der Firma Tetra Pak wiederum heißt es: „Kunst verbindet jedes Unternehmen mit den gesellschaftlichen Strömungen." (15) Und der Leitsatz der Vereins- und Westbank lautet: „Wer Kultur fördert, gestaltet die Gesellschaft aktiv mit." (16) Neben den genannten Gründen spielen aber auch immer wieder monetäre Gründe eine Rolle, wenn Kunstwerke von Unternehmen gekauft oder verkauft werden. Charles Saatchi, der „Supercollector", wie er oft genannt wird, gibt ein treffendes Beispiel für diesen Umgang mit Kunst ab. Bei Maurice und Charles Saatchi, die 1970 zu sammeln begannen, seien – so wird häufig kritisiert – Kunst- und Kapitalinteressen auf ungute Weise verquickt. Dass Charles Saatchi vor ein paar Jahren begonnen habe, junge britische Kunst zu kaufen, entspringe nicht seiner Liebe zur Nation und ihrer Kunst, sondern marktstrategischen Überlegungen: Dieser Sektor des Kunstmarkts war damals noch günstig zu haben.

Entsprechend sind auch Verkäufe von kompletten Unternehmenssammlungen oder Teilen davon häufig, jedoch nicht immer, finanziell motiviert.

Notwendigkeit. „Man kann unterscheiden zwischen der →*Möglichkeit*, der →*Wirklichkeit* und der Notwendigkeit (siehe Kant, Hegel, Leibniz). Die Möglichkeit stellt die Grenzbestimmung unseres Verhaltens dar. Die Transzendenz zeichnet die Grenze des Menschen. Diese war bisher die Natur: sie schien ein unwandelbares Ganzes, mit Gesetzlichkeiten, die unabhängig von uns ablaufen. Die Physis (gr.) gab den Grenzen eine Grenze. Der Mensch, der Staat und die Nomoi waren Teil eines Ganzen.

Nullsummenspiel. WALRAISAN GENERAL EQUILIBRIUM = homogeneity of degree 0. Ist das Nullsummenspiel (k) ein Nullsummenspiel?

Ökonomische Modellbildung. Die Reinheit der ökonomischen Modellbildung hat diese in die Nähe der Naturwissenschaften gerückt. Die ökonomische Wissenschaft modelliert das →*Soziale* in einer spezifisch ökonomischen Engführung. Es ist eine theoretische Grundentscheidung, „alle wesentlichen Eigenschaften der Wirtschaft in Form von Gütern und Dienstleistungen und in Entscheidungen über sie bzw. in Beziehung zwischen ihnen auszudrücken und darstellen zu können." (Schumpeter)

Optionen (z. B. auf Aktien, Devisenkurse etc.), optionsähnliche Instrumente wie beispielsweise Caps (Höchstzinssätze) und Floors (Mindestzinssätze) werden zu den bedingten Termingeschäften gezählt. Dies bedeutet, daß nur ein Vertragspartner eine Verpflichtung eingeht, während die andere Partei ein Recht/ eine →*Möglichkeit* hat.

Optionen verbriefen dem Käufer ein Recht. Man unterscheidet zwischen Kaufoptionen oder Calls und Verkaufsoptionen oder Puts. Weiters bezeichnet man Optionen, die an der Terminbörse gehandelt werden, als Traded Optionen (z. B. Optionen auf Aktien oder den Deutschen Aktienindex (DAX)), individuell ausgestaltete Optionen als OTC-Optionen (OTC= Over the Counter); letztere werden außerbörslich gehandelt.

Optionskennzahlen. Aus dem Modell lassen sich Kennzahlen ableiten, die eine →*Möglichkeit* bieten, die Art und das Ausmaß potentieller Veränderungen einer Aktienoption bei der Veränderung einer oder mehrerer Determinanten des Optionswertes einzuschätzen. Solche Kennzahlen − auch als Sensivitäten bezeichnet − werden im folgenden vorgestellt. Diese dienen dazu, Risiken für den Investor aus seinem Engagement in Optionspositionen zu ermitteln, zu beurteilen und zu beherrschen.

Das **Options-Delta** gibt an, um wieviel Geldeinheiten sich der Wert einer Option ceteris paribus ändert, wenn der Kurs der Basisaktie (Kassakurs) um eine Geldeinheit steigt oder fällt. Mögliche Interpretationen sind: Veränderungsrate des Optionswertes, theoretische Position in den Aktien, Wahrscheinlichkeit dafür, daß die Option bei Fälligkeit ausgeübt wird. Formal handelt es sich um die Steigung der Tangente an jedem Punkt der Optionswertkurve in Abhängigkeit vom Aktienkurs. (Erste partielle Ableitung der Formel nach dem Aktienkurs.)

Das **Options-Gamma** gibt an, um wieviel Einheiten sich das Options-Delta ändert, wenn der Kurs der Basisaktie um eine Geldeinheit steigt oder fällt. Gamma wird auch als Delta des Delta oder als Geschwindigkeit, mit der sich das Delta ändert, bezeichnet. Einem Investor in Aktienoptionen gestattet diese Kennzahl, in einer Größe zu erfassen, wie sich theoretisch das Options-Delta ändern kann. Formal handelt es sich beim Options-Gamma um die Steigung der Tangente an jedem Punkt der Delta

Kurve. Sie kann durch die zweite partielle Ableitung nach dem Aktienkurs ausgedrückt werden.

Optionswert. Am Verfallstag wird der Optionspreis allein durch den Preis des zugrundeliegenden Handelsobjekts auf dem Kassamarkt und den Basispreis bestimmt. Von Interesse ist aber der Wert und die potentielle Wertentwicklung einer Option vor dem Verfallstag. Die wichtigsten Determinanten des Optionswertes sind: Aktueller Preis des zugrundeliegenden Handelsobjektes (Kassakurs), Basispreis, Restlaufzeit, Volatilität, Zinssatz auf risikofreie Anlagen und ggf. Dividendenzahlungen. Indirekte Determinanten hingegen sind die erwartete Wachstumsrate der Aktienkurse, mögliche alternative Kursbewegungen, die Risikopräferenzen der Investoren, institutionelle Faktoren, wie z.B. Steuergesetzgebung, Höhe der Margins und der Transaktionskosten sowie Marktstruktur.

Plain Vanilla. Fachjargon für die einfache →*Option*.

Preise, die jeglicher Grundlage entbehren, sind für die →*Maschine* richtige Preise, insofern die programmierten Rechenvorgänge dies ergeben.

Qualität. Wie kann systematisch Qualität auf Quantität reduziert werden?

Reality. Will we be more and more confronted to various forms of virtual presence with various impacts on „real reality"? And therefore mix „real presence" and „virtual representations"? It will be increasingly difficult to recognise the level of reality and of virtuality which we will emerge in. The „reality" of a →*virtual* community is not its images, but its finality.

Relativität besagt: die →*Welt* wird vom Beobachter mitbestimmt, wie ein Interface.

Risiko. Der Emittent verfolgt mit strukturierten Anleihen und Produkten häufig das Ziel, seine eigenen Emissionskosten auf Zinsbelastungen zu senken und möglichst Risiken auf den Anleger zu verlagern. Je komplexer eine Finanzinnovation konstruiert wurde, desto mehr Möglichkeiten hat der Emittent, möglichst billig Geld aufzunehmen, da der Anleger die Konstruktion schwer analysieren kann.

schön. „Wenn die Mikrophysik die Realität beeinflußt, dann kann man über minimale Beeinflussungen des Gehirns auch die reale/objektive Welt ändern, und die Welt würde schön, ohne daß man sie ändern müsse. Chemische Stimulation von extern und intern würde genügen. Bewußtseinsveränderung: Mind Machine." (Physiker)

Seinsweise. Sprachliche Modalisierungen haben sprachgeschichtlich schon sehr früh zur Ausbildung einer, vom Wirklichen (Indikativ) verschiedenen Modusformen (→*möglich*) geführt, um unterschiedliche Seins- und Erkenntnisweisen auszudrücken (Holz 1965).

shareholder value - Ideologie zielt auf die Gewinnperformance der börsennotierenden Unternehmen ab, da der renditeabhängige →*Wert* des Unternehmens für die Aktionäre in den Vordergrund rückt.

Sicherheit. Wir haben durch unsere →*Maschinen* die Illusion von Sicherheiten erzeugt.

Simulation. „In einer Simulation via →*Computer* wird das aktuelle Ertragsprofil errechnet. Ein Planspiel ermöglicht die Umstellung der Produkte, insbesondere der Veränderung der prozentualen Anteile der jeweiligen Anlagemöglichkeiten. Der Kunde spielt mit den unterschiedlichen Ertrags- und Risikomöglichkeiten von unten nach oben. 66% Trefferquote bedeuten 7 bis 9% Volatilität und etwa 10% Ertrag, wobei der Ertrag zwischen 3 und 17% liegen kann. Es verbleibt ein Restrisiko, die Ausfallswahrscheinlichkeit; diese beträgt in diesem Fall 33%. Es gibt keine 100% →*Sicherheit*." (Vermögensberater)

Sinn. Daß das denkmöglich Widersinnige als Hinweis oder Zeichen eines − wie auch immer chiffrierten oder verkehrten − Sinns gedeutet werden kann, findet seinen Grund darin, daß die widersinnig verknüpften Vorstellungselemente doch jedes für sich betrachtet aus seinen bestehenden und vertrauten Zusammenhängen herausgelösten Stück →*Wirklichkeit* sind und in der Rekombination, die unsere Einbildungskraft vornimmt, noch einen Widerschein der Wirklichkeit an sich tragen, so daß sie, herausgebrochen aus der Seinsordnung und neu gefügt, das Bewußtsein hervorbringen, die Welt könne auch anders sein, als sie faktisch ist. Es bleibt offen, ob das, was sein wird, eine oder eine andere Bestimmtheit haben wird.

Soziales. Die ökonomische Wissenschaft hat den Tausch modelliert und mit dem Geld dabei den Bereich des Sozialen ausgeschlossen. Das Soziale verhält

sich widerspenstig gegenüber jeder Gesetzmäßigkeit. Der Bereich des Sozialen ist nicht feststellbar und verhält sich insofern gegenüber jeder →*Zukunftsbestimmung* avers. „A social theory, we could talk about it, but I don't think we're going to come up with an algorithm as to how novelty is incorporated." (Mirowski) Die vorgenommene Engführung der Theoriebildung eröffnet mit dem Bereich des Sozialen eine Leerstelle, die durch das Geld bezeichnet wird. Wenn Aglietta das Geld als „opérateur social" bezeichnet, so setzt er damit genau an dieser Leerstelle an. Aglietta sieht im Geld ein Strukturprinzip moderner Gesellschaften, welches Zusammenhänge in paradoxer Art und Weise herstellt: indem es nämlich zugleich ein- und ausschließt.

Space appears to be a kind of „matter" ready to be „shaped" by →*time*.

Strategie. Die bestehenden →*Märkte* und Algorithmen sind nicht neutral. Sie verfolgen unterschiedliche Strategien und Ziele, ermöglichen oder verhindern Veränderungen, sind ausgerichtet auf viele oder wenige Marktteilnehmer usw. Der sogenannte freie Wettbewerb ist im Zeitalter der Marktmaschinen fragwürdig.

System. „Aber heute spielt →*Wert* im Netz der Systeme scheinbar eine beschränkte oder keine Rolle: Was existiert, sind Preissysteme, im Plural. Preissysteme existieren in Relationen zueinander; die Rückkoppelung zu dingfesten →*Werten* wird zusehends erschwert." (Ökonomin)

Tausch. Das Grundproblem jedes Tausches ist der Vergleichsmaßstab. Ökonomisch ergibt sich daraus das →*Wertproblem*. Bei einem Handel entsteht durch den Tausch ein dritter Wert: der Wertmaßstab, der einer konkreten Sache gegenüber neutral sein muß.

Theorie. Insofern ist Ökonomie im heutigen Sinne (Finanzen) eine normative Theorie. Sie sagt den Menschen, wie sie handeln sollen, um (nach den bestehenden →*Formeln*) optimale Ergebnisse zu erzielen.

time →*Zeit*. Time is the ultimate condition to exert one's thought, to exert one's own meditation over the essence of presence.

Tip. „Ein guter Tip für meine Kunden ist: was man nicht versteht, solle man nicht tun. Ein gutes Resultat ist meiner Arbeit ist das gewünschte Resultat." (Vermögensberater)

Überblick. Gibt es also keinen Überblick, keinen Verantwortlichen, aber viele unverständliche →*Formeln*, welche angewendet, also real im Finanzmarkt getestet werden, bis zur nächsten Errungenschaft?

Verflüchtigung. „Jedenfalls trägt Geld zur Verflüchtigung der „Schuld" bei. Wo fängt Schuld an? Die Kategorien von gut und böse werden obsolet. Unsere hochorganisierte Gesellschaft hat →*Systeme* hervorgebracht, die sich verselbständigt haben. Die reagiert auf Geld, die Moral ist weit hinter." (Philosoph)

verstehen. „Sie müssen die →*Formel*, mit der Sie rechnen ja nicht verstehen, oder?" (Ökonom und Informationstechnologe)

Verwirrung. „Die Verwirrung der Verwirrungen". Erste überlieferte Beschreibung von →*Optionsgeschäften* vom Spanier Don Josef de la Vega, aus dem Jahr 1688.

virtual. Nur 10% des Kapitalmarkttransaktionen betreffen den Realsektor.

Vision. Der Finanzsektor ist Handel mit →*Zukunft*, wodurch Vision, Antizipation, Imagination, Befindlichkeit, Stimmung eine viel größere Rolle spielen als im realen Sektor.

Wärme. Zur Zeit lautet die →*Formel* für Europäische Optionen Black-Scholes. Sie ist die Formel für die Ausbreitung von Wärme im Raum. In der Tat weiß niemand, wie sich Wärme im Raum wirklich ausbreitet, aber man kann versuchen Schlüsse aus der Bewegung von meßbaren Teilchen auf dahinter liegende Bewegungen zu ziehen (Brownsche Formel). Dies wird auf →*Optionen* angewandt.

Wärmetheorie. →*Wärme* ist ein Fluidum, fast haptisch wahrnehmbar, sinnlich. Was ist es genau? Es ist eine Energieform (Meyer). Wärme ist − wie auch das Geld − flüchtig, seine Ausbreitung ungewiß und auf einer Reihe von Wahrscheinlichkeiten fußend…" (Philosoph)

Wahrheit. In der Ökonomie des Zweifels gibt es ein fundamentales Ungleichgewicht zwischen einerseits dem Wahnsinn und andererseits dem Traum und dem Irrtum. Ihre Situation ist hinsichtlich ihres Verhältnisses zur Wahrheit und demjenigen, der sie sucht, unterschiedlich. Träume und Illusionen werden

durch die Struktur der Wahrheit überwunden. Der Wahnsinn wird aber von dem zweifelnden Subjekt ausgeschlossen.

Web. In a new world view containing dynamic webs of interrelations and interactions, human consciousness is an important link between mind (art) and matter (Science).

Welt. „Durch die virtuelle Welt nähern wir uns jedenfalls der psychotischen Welt." (Physiker)

Wert(setzungen). Mit dem Anspruch auf Universalität des ökonomischen Systems kommt auch der Anspruch auf Ausschließlichkeit der ihr zugrundeliegenden Wertsetzungen: Solange es kein Maß gibt, welches in der Lage ist, Ungleiches gleichzusetzen, ist auch die Allgemeinheit des Modells gefährdet.

Widersprüche weisen auf ein Problem innerhalb des ökonomischen Systems hin: das →*Leben* selbst. In ihm liegt der Widerspruch zwischen Geld oder Leben − Quantität oder Qualität, zwischen monetären Wirtschaftsinteressen und materiellen Lebensinteressen. Geld kann man nicht essen, aber ohne Geld kann man in einer Geldwirtschaft nicht leben.

Wirklichkeit. Die Materie ist bloße →*Möglichkeit*, aus ihr wird erst durch Formgebung ein wirklicher Gegenstand (Form und Materie). Diese Verwendung von Möglichkeit könnte man Bewegung nennen.

Wunsch. Jeder hat Zugriff auf ein →*System* von Preisen, kann Einfluß darauf nehmen und so seine persönliche Wünsche und Neigungen zum Ausdruck bringen. Und zwar dadurch, daß jeder einzelne durch sein Kaufen und Verkaufen Preise mitbestimmt. Und auch mitbestimmt, welche Produkte oder Konzepte eher gewünscht werden als andere. Dies bedeutet jedoch, daß jeder Wunsch und jedes Bedürfnis quantifizierbar werden müssen.

Zeit Müßte die →*Maschine* die Realität in ihrer gesamten Komplexität errechnen, so würde sie ewig rechnen. Wir verlangen jedoch Resultate und schränken daher die Eingabedaten, die Rechenvorgänge und die verfügbare Rechenzeit ein. Auf den Finanzmärkten beträgt die Halbwertszeit einige Minuten.

Zukunft. →*Möglichkeiten* oder Zukünfte? Verkauft wird die Zukunft. Und Hoffnungen, Wünsche, Begierden kurz − DESIRE − werden in die Zukunft verschoben.

Zitate im Text entstammen zehn persönlichen Interviews mit Philosophen, Ökonomen und Vermögensberatern 1998, 1999 und 2001.

Vielen Dank für die Unterstützung von Dr. Roman Brandtweiner, Dr. DI Rudolf Burger , Roland David, Herrn Deininger, Rainer Fuchs, Frank Ganserer, Dr. Caroline Gerschlager, Dr. Luise Gubitzer, Dr. Richard Jochum, Rupert Klima, Garbis Kortian, Brigitte Kowanz, Heike Kraemer, David Litot, Philippe Michallet, Josh Müller, Dr. Cathrin Pichler, Lisl Ponger, Dr. Christian Reder, Sabine Ribisch, Gilles Schindelmann, Annette Sense, Leopold Seiler, Dr. Ernst Strouhal, Rosa von Suess, Dr. Vera Vogelsberger, Wolfgang Wiesenegger, Constance Weiser, Serge Wukounig.

Ebenfalls nur ums Geld ging es wohl auch der Lufthansa, die 1996 kraft Vorstandsbeschluss ihre berühmte Max-Ernst-Sammlung, die bis dahin erfolgreich durch die ganze Welt getourt war und über 100.000 Besucher gefunden hatte, komplett an den Unternehmer Reinhold Würth verkaufte, da, wie es hieß, erstklassige Sammlungen auch ein Depot bräuchten und konservatorisch betreut werden müssten, was laufende Kosten verursache. Reinhold Würth wiederum, weltweit größter Anbieter von Befestigungs- und Montagematerial, der gerade sein zweites Museum, die Kunsthalle in der Altstadt Schwäbisch-Halls, eröffnet hat und seit Jahren durch eine Reihe von kulturellen und mäzenatischen Aktivitäten von sich reden macht, sagt über die Bedeutung seines Kunstsammelns, das er seit den sechziger Jahren intensiv betreibt: „Es wäre unredlich, wenn ich nicht zugeben würde, dass bei meiner Sammleraktivität die Frage des Nutzens für die Würth-Gruppe, ja gerade der Return on Investment, eine große Rolle spielt. [...] Ob Würth ohne die Kunstsammlung so weit wäre wie heute, ist höchst fraglich!" (17)

Seit einigen Jahren erregen zudem immer wieder die Käufe berühmter europäischer Gemälde durch japanische Unternehmen weltweite Aufmerksamkeit. Die Kritik besagt, dass diese Unternehmen durch ihr Kaufverhalten die Preise auf dem Weltkunstmarkt maßlos in die Höhe getrieben hätten. Die japanische Versicherungsgesellschaft Yasuda Kasai Kaijo, die van Goghs „Sonnenblumen" für 39,9 Millionen US-Dollar erwarb (damaliger Schätzwert: 10 bis 15 Millionen US-Dollar), begründete ihren kostspieligen Erwerb damit, dass sie den Kauf quasi als „Überschussrückerstattung" des Unternehmens an die Gesellschaft betrachte. Tatsächlich ist das Bild ständig in der Galerie innerhalb der Firmenzentrale ausgestellt. (18)

Die nicht ganz unproblematische Frage, inwieweit sich legitimerweise Eigentum an Kunstwerken erwerben lässt, die an sich schon lange öffentliches Eigentum sind, führt zu einem weiteren Aspekt unternehmerischer Kunstaktivitäten: dem Sammeln nicht mehr länger von Originalkunstwerken, sondern der Rechte daran. Hierbei geht es allein um eine zukunftsträchtige Investition. Die Bildagentur Corbis, aus einer persönlichen Laune des Unternehmers Bill Gates heraus gegründet, vermarktet global die Rechte an digitalisierten Bildern berühmter Kunstwerke – und schreibt damit eine vollkommen neue „Art Story".

Die Verschiebung der Märkte ins Globale, ein nie da gewesener Trend zu Akquisitionen und Unternehmensfusionen, die Flexibilisierung des Arbeitsmarktes und damit der Verlust gesicherter Arbeitsplätze und eindeutiger Arbeitsprofile, die Veränderungen der Betriebsorganisation sowie insbesondere die Entwicklung auf dem Gebiet der Kommunikations- und Informationstechnologie gehen einher mit umfassenden gesellschaftlichen Veränderungen in Europa und den USA, die sich besonders in veränderten Lebensstilen beziehungsweise in einer von der Tradition losgelösten Lebensgestaltung niederschlagen und die den von der Kunst proklamierten und von der künstlerischen Tätigkeit geschaffenen Freiräumen neue Bedeutungen zumessen. Der ideologische Gegensatz zwischen Kunst und Wirtschaft scheint in den letzten Jahrzehnten überwunden zu werden. Vom Manipulationsverdacht, unter dem die privatwirtschaftliche Kunstförderung seit dem Ende des Zweiten Weltkrieges steht, haben sich im Laufe der letzten Jahrzehnte Künstler und Intellektuelle in Deutschland distanziert. Letztlich hat die heutige Bedeutung der Kunst für Unternehmen nicht nur etwas mit dem Strukturwandel der Wirtschaft zu tun, sondern auch mit dem Wandel der Kunst und des Selbstverständnisses der Künstler selbst. Die Grenzen zwischen Kunst und Wirtschaft sind durchlässiger geworden, das Verhältnis gegenseitiger Wertschätzung pendelt zur Zeit in einer Symmetrie aus. In dem Maße, wie die Kunst sich erfolgreich der Vereinnahmung verweigert, und in dem Maße, wie sich die Wirtschaft künstlerischen, kreativen Prozessen öffnet, scheint eine sich wechselseitig befruchtende Allianz heute denkbar zu werden. Das bedeutet nun keine blinde Angepasstheit oder gar ein unkritisches affirmatives Verhalten, sondern eher ein Aushalten bis aktives Gestalten dieser schwebenden, nie zur Ruhe kommenden Ambivalenz zwischen Kunst und Wirtschaft.

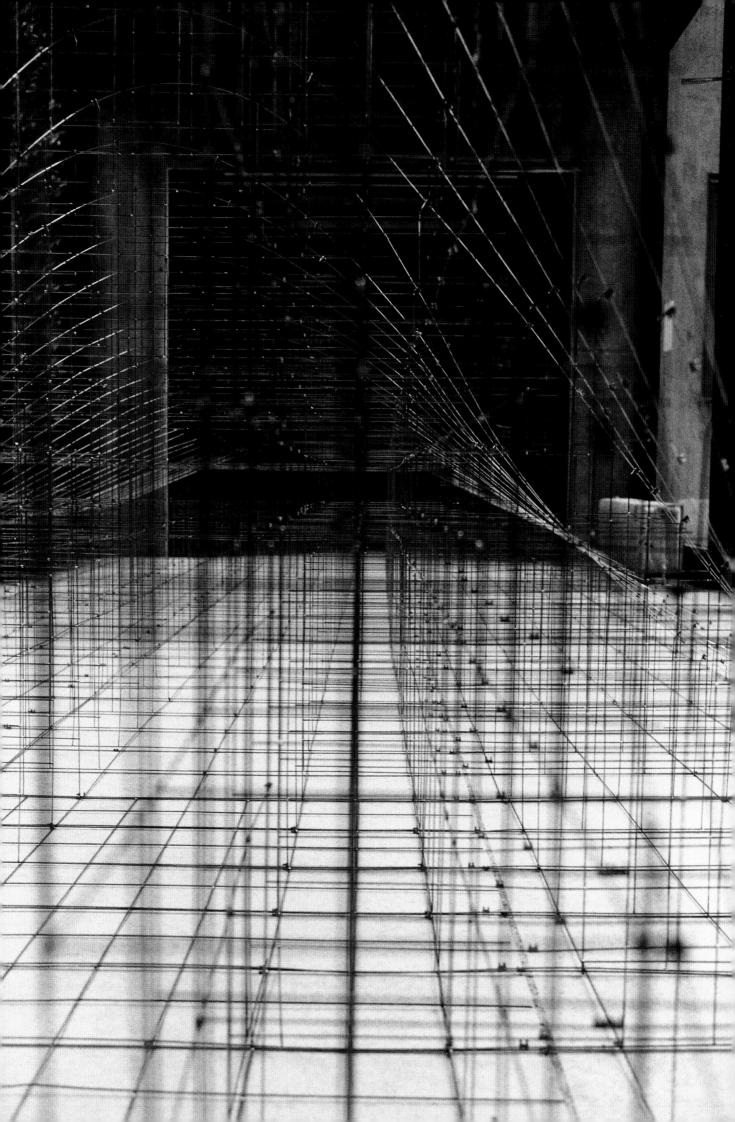

1. Dieser Aufsatz stellt einen Versuch dar, möglichst neutral die Bedeutung und Funktion der Kunst für Unternehmen aus der Perspektive der Unternehmen selbst darzustellen und so eine Bestandsaufnahme zu liefern, die wohl nicht Vollständigkeit für sich in Anspruch nimmt, jedoch Zäsuren einer Entwicklung und ungewöhnliche Förderprofile anhand einiger ausführlicher dargestellter Unternehmen skizziert. Auf Wertungen und Kategorisierungen wird dabei weitestgehend verzichtet. Diese Herangehensweise entspricht der dokumentarischen Präsentation in der Ausstellung selbst. – Wenn es sich bei den vorgestellten Firmen in der Hauptsache um Großunternehmen handelt, so hat dies seinen Grund darin, dass zeitgenössische Kunst fast nur von größeren Wirtschaftsunternehmen gefördert wird.

2. Berühmte Werke der Industriemalerei schufen etwa Adolf Menzel, Otto Bollhagen oder auch der US-amerikanische Maler Charles Sheeler, der in seiner „River Rouge Plant"-Serie aus den späten zwanziger und frühen dreißiger Jahren Gebäude des von Henry Ford erbauten River Rouge Complex in Michigan/USA darstellte.

3. Zit. nach Horst Haberzettl, „Einleitung", in: *Kunst in der IBM Deutschland*, 2. erw. Aufl., Stuttgart 1991, S. 9.

4. Die starke Rezeption dieser Schrift machte sie in den sechziger Jahren zu einer der Quellen der System- und Wirtschaftskritik und trug damit erheblich zu einer antiwirtschaftlichen Haltung unter Künstlern und Intellektuellen bei.

5. Franz Haniel & Cie. GmbH, Vorstand, „Vorwort", in: *Werner Schmalenbach. Der expressive Elan in der Malerei nach 1945*, Duisburg 1987, S. 1.

6. Diese Stiftung ging aus der Zusammenlegung der Kunststiftungen der Caixa des Pensions und der Caixa de Barcelona im Rahmen der Fusion der beiden Unternehmen im Jahre 1990 hervor.

7. Geschäftsbericht 1998 der Landesbank Hessen-Thüringen, S. 26.

8. Damit wird die Kultur bzw. die Kunst im 21. Jahrhundert zu einem Produktivfaktor – aber in einem anderen Sinne, als Marx oder auch Adorno/Horkheimer es verstanden. War Kunst bei ihnen eine Ware, die industriell produziert wird, so ist Kunst jetzt zudem eine Produktivkraft, die, ähnlich wie die Arbeitskraft, nicht mehr nur Ware, sondern auch Ressource zur Erhöhung der Produktivität ist.

9. Zit. nach Christoph Graf Douglas (Hrsg.), *Corporate Collecting und Corporate Sponsoring. Dokumentation des Symposiums zur Art Frankfurt 1994*, Regensburg 1994, S. 29.

10. Bayer AG, Konzernverwaltung Öffentlichkeitsarbeit (Hrsg.), *KunstWerk. Bildende Kunst bei Bayer*, Leverkusen 1992, S. 9.

11. Alain-Dominique Perrin in einem Interview mit Marjory Jacobson, Oktober 1990, zit. nach Marjory Jacobson, *Kunst im Unternehmen*, Frankfurt/Main und New York 1994, S. 34. – Marjory Jacobson hat für diese Arbeit weltweit Kunstkonzepte von Unternehmen untersucht und kategorisiert. Das Buch führt daher viele sehr interessante Beispiele für die unterschiedlichsten Kunstkonzepte an, die im Laufe der Zeit in ganz verschiedenen Unternehmen und Branchen entwickelt wurden.

12. Zit. nach Birgit Grüßer, *Handbuch Kultursponsoring. Ideen und Beispiele aus der Praxis*, Hannover 1992, S. 62.

13. „Der Sammler von Kunst ermöglicht durch sein Engagement ihr Entstehen, und gleichzeitig partizipiert er wenigstens ein bisschen am Ruhm der Künstler – und damit auch an ihrer erhofften Unsterblichkeit", schrieb Wieland Schmied, Präsident der Bayerischen Akademie der Schönen Künste, in seinem Beitrag zum 30-jährigen Bestehen des Capital Kunstkompasses im Jahre 2000 (Wieland Schmied, „Das Maß des Ruhms", in: *Capital* 23/2000, S. 245–246, hier S. 246).

14. Arina Kowner, „Kulturförderung als Selbstverpflichtung", in: *Zeitgenössische Kunst aus der Sammlung des Migros-Genossenschafts-Bundes*, Zürich 1994, S. 11.

15. *Tetra Pak und die Kunst*, 1996, o. S.

16. Dr. Ulrich Meincke (Vorstandssprecher), „Grußwort", in: Vereins- und Westbank AG (Hrsg.), *Foyer für junge Kunst. 1986–2001. 15 Jahre Förderung zeitgenössischer Künstlerinnen und Künstler aus Norddeutschland*, Hamburg 2001, S. 5.

17. Reinhold Würth, „Kunst und Unternehmen. Das Beispiel Würth", in: *Kunst – Raum – Perspektiven. Ansichten zur Kunst in öffentlichen Räumen*, Jena 1997, S. 132 f.

Crea-Tools und Looser
EVA HORN

Joseph Sappler malt Arbeit. Er macht, so sagt er, eine Art „modernen sozialistischen Realismus". Wenn Arbeit im 20. Jahrhundert zum Thema wurde, dann meist in visionärer Absicht: strotzende Helden mit dem Hammer, friedvolle Werktätige, um den Tisch sitzend, Männermuskeln neben Maschinen. Arbeit als Signal der neuen Zeit, der Arbeiter als neuer Mensch, Aufbruch allerorten. Kann man das heute noch zum Thema gemalter Bilder machen? Joseph Sappler zeigt mit betont unsauberer Perspektive und einem scheinbar dilettantischen Malstil die schöne neue Welt des postindustriellen Arbeitens. Aber gerade dieser Stil weist in seiner ironischen Reminiszenz an den sozialistischen Realismus darauf hin, wie weit heutige Arbeitskultur von den Visionen heldenhafter industrieller Werktätigkeit entfernt ist.

Joseph Sappler malt die bunte Trostlosigkeit der New Economy, Start-up-Unternehmen, ihrer Bildschirmarbeiter, Grafikdesigner und Dienstleister. Die Bilder erzählen unterschiedliche Geschichten der gleichen Welt: ein mit Firmenlogos beklebter Smart, abgestellt in der urbanen Herbstlandschaft, das kreative Gruppenbüro, das Abrufen von E-Mails, das Gestalten von Benutzeroberflächen. Die Trennung von Arbeit und Spiel hat sich aufgelöst im Zeitalter des Teamworks und der Computer, die gleichermaßen Spielzeug und Werkzeug sind. In früheren Bildern hatte Sappler sich jene Computer-Software vorgenommen, mit der Texte und Bilder sich am Bildschirm geradezu selbst erzeugen: „Crea-Tools für schöpferisches Denken". Produktions-Tools für „Ideengeneratoren und Formulierungshilfen" wurden in Fake-Anzeigen gepriesen und bestätigten ironisch, wie sehr, nach Nietzsche, „unsere Werkzeuge an unserem Denken mitarbeiten".

Sapplers in „Art & Economy" ausgestellte Bilder zeigen die Nutzer solcher virtueller Werkzeuge bei ihrem hektisch-versunkenen Treiben. Die Figuren bewegen sich in vollkommener Isolation voneinander. Jeder starrt auf einen Bildschirm, manchmal zwei zusammen, ab und zu telefoniert einer in der Ecke. Aus den Druckern quellen die Grafiken, gelegentlich auch mal ein Blatt, auf dem „außer Betrieb" steht. Aber „außer Betrieb" ist immer auch „in Betrieb". Muße und Geschäftigkeit, Konzentration und entleerter Blick sind in den Bildern nicht mehr zu unterscheiden. In der schönen neuen Arbeitswelt, in der Maschinen nicht mehr die Arbeit des Körpers machen, sondern die des Kopfs, sind Entspannung und Anspannung ein und dasselbe. Gefragt sind nicht mehr alte Tugenden wie Pünktlichkeit, Ordnung, Fleiß und Disziplin am Arbeitsplatz, heute geht es um Soft Skills wie Teamgeist, Kreativität, Kommunikationsfähigkeit.

Sapplers Realismus, mit dem er die in einen Raum gepferchten, dauerkommunizierenden Kreativen in Bilder bannt, ist insofern sozialistisch, als er die Widersprüche im Gerede von der neuen Arbeit sinnfällig macht. Papierausstoß und Vierfarbdruck sind nicht notwendig schöpferisch, Dauerkommunikation teilt nicht unbedingt etwas mit. Was wäre die Verbindung zwischen Kunst und Arbeitswelt, wie Sappler sie spöttisch kommentiert? Ist die Arbeit heute wirklich so kreativ und kommunikativ geworden, wie sie sich in immer neuen Management-Handbüchern selbst beschreibt? Sapplers Figuren jedenfalls scheinen eher zu den Loosern, den Sklaven dieser neuen Wirklichkeit zu gehören: müde, stumpf, abgenutzt. Und vielleicht ist sogar, wie Gilles Deleuze einmal schrieb, „schöpferisch sein stets etwas anderes gewesen als kommunizieren".

01. Joseph Sappler
e-commerce, 2001
Öl auf Leinwand,
140 x 110 cm

02. Joseph Sappler
Smart, 2000
Öl auf Leinwand,
60 x 80 cm

03. Joseph Sappler
Leeres Büro, 2000
Öl auf Leinwand,
110 x 140 cm

04. Joseph Sappler
apex 3, 2000
Öl auf Leinwand,
60 x 80 cm

Jeder an seinem Platz und das Soziale bleibt bestehen

Ob sie mit großen Firmen vertraglich arbeiten, Botschaften, Logos, Strategien und Produkte der Kommunikationsindustrie aufgreifen oder bearbeiten, ob sie Gesten und Zahlen aus dem Börsengeschäft auf den Bildschirm projizieren oder die Architekturen des Dienstleistungsbereiches dekonstruieren und entvölkern – viele Künstler beziehen sich heute auf das dominierende Modell der Wirtschaft und versuchen, seine Codes und Repräsentationssysteme zu infiltrieren. Dies kann die Form einer Fiktion annehmen, in der der Künstler selbst die symbolische Rolle des Unternehmers übernimmt. Es kann aber auch im Rahmen einer realen Wirtschaft – seiner eigenen wie der anderer Formen von Produktion – Strukturen erzeugen, die Kunstprojekten von der Konzeption bis zur Präsentation Unterstützung bieten.

Diese Beziehungen von Kunst und Wirtschaft sind mit zwei Fragen verbunden, die an den Kern einer theoretischen Auseinandersetzung rühren, wie sie auch in der Ausstellung „Art & Economy" zum Ausdruck kommt. Die erste Frage zielt auf die politischen Eigenschaften jener künstlerischen Praxis ab, die die Grundsätze eines Systems gegen dieses selbst verwendet: „Kann die Kunst die Funktionsweisen der Wirtschaft mit ihren Argumenten und Mitteln offen legen?" (1) Die zweite Frage ruft zusätzlich ein Paradoxon hervor, indem sie nach der Art und Weise fragt, in der die Wirtschaft die Welt der Kunst unterstützt, deren Aussagen oftmals gerade die Methoden der Wirtschaft kritisieren: „Präsentiert wird unter anderem eine Auswahl unterschiedlicher Konzepte von Wirtschaftsunternehmen zum Umgang mit Kunst. Die spezifischen Sammlungs- und Förderprofile der Unternehmen dokumentieren die unterschiedlichen Funktionen der Kunst im Wirtschaftskontext..." (2)

Zwei Fragen, zwei Teile einer Ausstellung und ein paar Hypothesen als Versuch, sich ihnen anzunähern.

• Erste Hypothese: die Trennung

Gegeben seien eine Kunst und eine Wirtschaft, die zwei verschiedenen Bereichen angehören.

Die Annahme, dass Kunst und Wirtschaft zu unterschiedlichen Sphären gehören, weist dem Künstler von vornherein eine der ökonomischen Sphäre gegenüber distanzierte Haltung zu: den Standpunkt eines Beobachters. Diese Hypothese wird allgemein als Tatsache anerkannt, und sie beruht auf der Definition des Künstlers als „Interpreten". Die ökonomische Sphäre ist dann nur einer der möglichen Bereiche, in denen der Künstler seine interpretierende Tätigkeit ausüben kann; er könnte sich ebenso für Wissenschaft, Sport, Medizin oder soziale Phänomene interessieren, was er indessen auch tut. Die Distanz, die er genießt, verleiht der Position des Interpreten-Künstlers eine unbedingt kritische Dimension, die seiner Praxis den Übergang von der Beobachtung zur Aktion sichert. Mit dieser Hypothese einer „Trennung" zweier verschiedener Bereiche erscheint die Frage nach dem Verhältnis von Kunst und Wirtschaft von vornherein beantwortet: Kunst, als Raum der Kritik, ist also auch Raum der Kritik an der Wirtschaft. Wenn man diese Aussage als gültig annimmt, wird sich die ökonomische Sphäre ihrerseits in der Lage befinden, diese Kritik sowohl hervorzurufen als auch entgegenzunehmen. Gemäß einem Diskussionsmuster, in dem die Antwort dem Fragenden zufällt, wird dann der Künstler die Wirtschaft so ansprechen wie der Ratgeber den Prinzen oder der Hofnarr den König.

Kann man sich aber mit dieser ersten Sichtweise zufrieden geben, die jede Form der Wechselseitigkeit in dem Verhältnis zwischen Kunst und

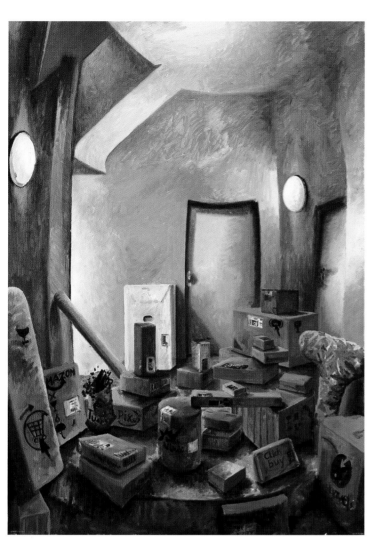

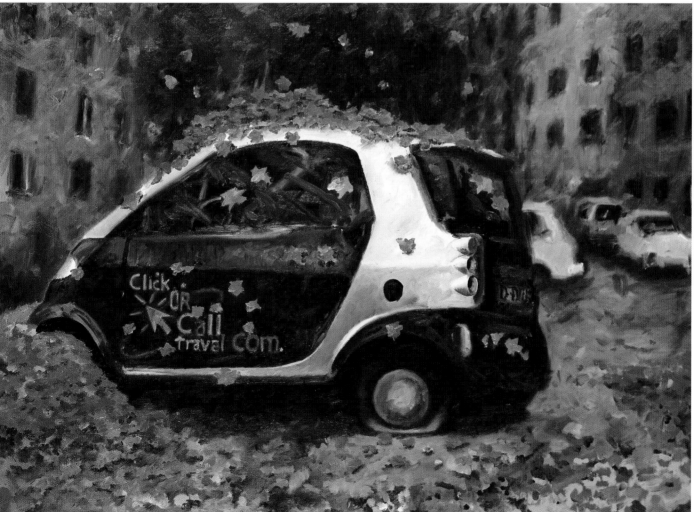

Wirtschaft ausschließt? Schwerlich. Diese Gleichung „getrennter Grundsätze" wird von zwei Annahmen gestützt, die auf zwei zur Diskussion stehenden Postulaten beruhen: einerseits der Existenz eines „Kunstregimes", das für jede künstlerische Praxis gültig ist, andererseits der eines „Wirtschaftsregimes", das für jede wirtschaftliche Praxis gültig ist. Beide Regime wären unabhängig und würden sich nur in dem bestimmten Fall überschneiden, in dem die Wirtschaft das „Subjekt" der Kunst und die Kunst das „Objekt" der Wirtschaft wäre.

Diese „ideale" Rollenverteilung hält aber weder den Tatsachen noch einer genaueren Analyse stand. Denn sie fußt auf der Dominanz westlicher Normen, die zwei Regime kombiniert: das ästhetische Regime der Kunst, dessen Rahmen von der Romantik bestimmt wird und in dem der Künstler eine interpretative Rolle einnimmt (3), und das Regime der kapitalistischen Marktwirtschaft, das – zeitgleich zur Romantik – aus der industriellen Revolution hervorgeht. Beide Regimes schließen aber, obwohl sie vorherrschend sind, lange nicht alle künstlerischen und wirtschaftlichen Aktivitäten mit ein. Zugleich ist es kaum möglich oder wenn, dann nur sehr bewusst, diese zwei Herrschaftsnormen ein und derselben Kultur voneinander zu trennen: indem man zum Beispiel annimmt, dass das Feld der Kunst völlig von der Gesellschaft isoliert oder ihr nur durch die Grundzüge der Ästhetik verbunden ist. Dies würde die ganze Kunstproduktion auf eine totemistische Funktion beschränken, auf das Objekt eines gemeinsamen gesellschaftlichen Glaubenssystems – eine These, zu der die Soziologie der Kunst allzu lange Zuflucht genommen hat.

Wenn man sich aber einen kurzen historischen Umweg erlaubt und beispielsweise den Roman im 19. Jahrhundert, die naturalistischen Schulen oder die Avantgarden (vom Futurismus bis zur Pop Art) betrachtet, wird einem schnell klar, dass zwischen den ästhetischen Praktiken der Kunst und den sozialen Transformationsprozessen seit zweihundert Jahren eine konstante Verbindung besteht. Diese Beziehung besteht aber nicht nur in einer Übertragung des einen in das andere, sondern sie betrifft auch die Demokratisierung der Aktivitäten, die Verbreitung und den Umlauf der kulturellen Produktionen und Produkte, die Einrichtung von unterstützenden und vermittelnden Strukturen zwischen den Werken, dem Publikum und den Künstlern. Das heißt, es gab eine allgemeine Bewegung der Gesellschaft, innerhalb derer die Handels- und Marktfaktoren sowie die Kommunikationsstrukturen die künstlerische Produktion grundlegend verändert haben.

Welche Gründe gestatten es dann heute noch, an dieser ersten Hypothese einer „grundsätzlichen Trennung" festzuhalten, die die Beziehungen der Kunst zur Wirtschaft im Sinne einer „reinen ästhetischen Geste" versteht, sei es als Einbeziehung, Umkehrung oder Störung – von außerhalb und nicht als ein in der Kunstproduktion selbst wirkender Faktor? Dies ist zum Teil mit dem Weiterbestehen eines völlig archaischen rechtlichen und gesellschaftlichen Systems verbunden, das scheinbar in den Gewässern der Romantik eingefroren ist: der Triade von Künstler, Werk und Signatur, die trotz des Widerspruchs zahlreicher ästhetischer Experimente des 20. Jahrhunderts die Kunstproduktion immer noch dominiert. Diese dreiköpfige Hydra pflichtet der prinzipiellen Trennung zwischen der Kunst und allen anderen Systemen bei: Kunst und Wirtschaft sind sich demnach einander wesentlich fremd, und ihre Verschiedenheit beschränkt sich auf eine kategorische Gegensätzlichkeit zwischen Individuum und Kollektiv, Werk und Produkt, begrenzten Serien und Massenproduktion. Die Zeit ist seit zweihundert Jahren stehen geblieben. Und was die subversive Kraft der Kunst betrifft, so geht sie nie über den engen, sie begründenden Rahmen hinaus: eine Ästhetik und ein rechtlicher und gesellschaftlicher Status, auf denen auch das System beruht, durch das alle Kunst definiert und erkannt wird. (4) Ihre subversive und kritische Wirkung geht also nicht über bestimmte Inhalte hinaus; sie ist vielmehr gerade notwendig geworden, um diese Inhalte in den Bereich der Kunst einzuordnen.

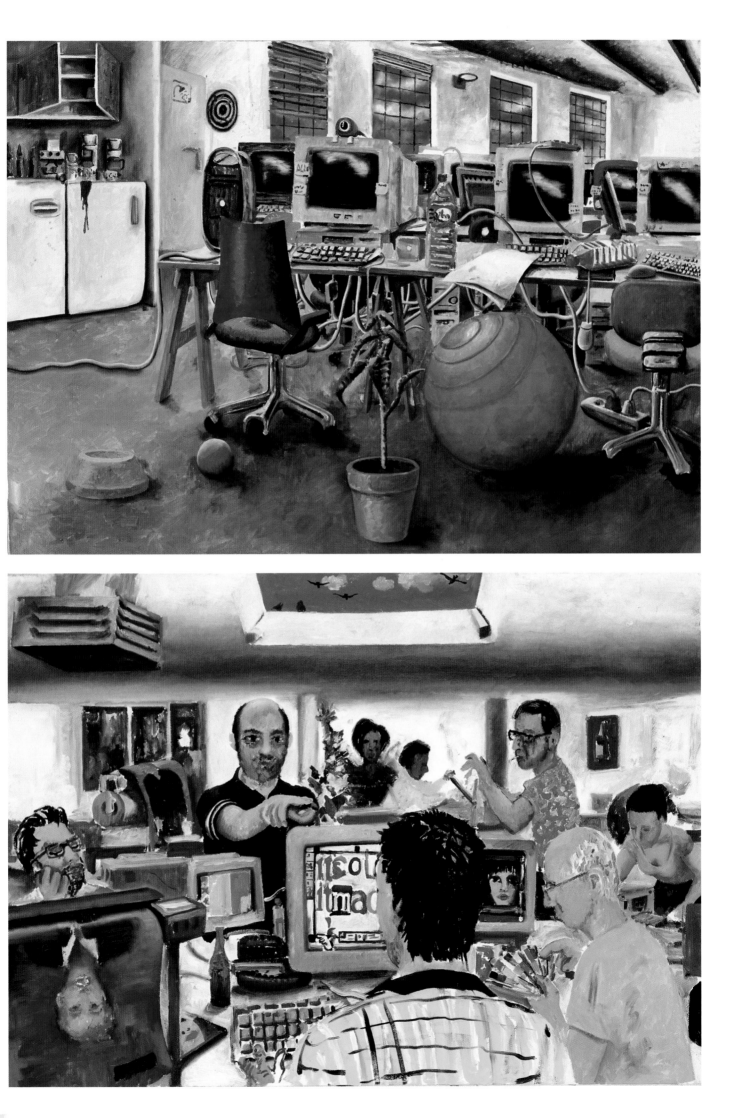

•• Zweite Hypothese: die Vermittlung

Es gibt in der Tat eine andere Hypothese, die die Beziehung von Kunst und Wirtschaft nicht in einem Subjekt/Objekt-Verhältnis neutralisiert, sondern in Betracht zieht, wie weit die wirtschaftlichen und künstlerischen Praktiken und Produktionen in einer gemeinsamen Kultur übereinstimmen. Sie legt großen Wert auf die Vermittlungssysteme, die über das enge Feld der Lesart des Interpreten-Künstlers hinausgehen: Was hierbei unsere Aufmerksamkeit erregen würde, wären weniger Werke, die industrielle Prozesse (Recycling, Wiederverwertung, Verarbeitung, Serienherstellung) oder wirtschaftliche Formen, Orte oder Bilder übernehmen, um sie zu „pervertieren" (Logo, Kommunikationskampagne, Handels- oder Freizonen), als vielmehr die Beziehungen der Kunst zu Kommunikation, Verbreitungs- und Informationsnetzen und Marketing. Dieser Hypothese nach müsste man das utopische Schema einer kritischen Kunst überwinden, die sich von den Rangordnungen zwischen Produktion und Konsum, Kreation und Reproduktion verabschiedet, die Kulturregister (hoch und niedrig, alt und neu et cetera) kombiniert und die urheberrechtlichen Bestimmungen („Copyleft" gegen Copyright) diskutiert, indem die Kennzeichen von Kunst, Handel und Herrschaft gleichwertig in eine Geografie eingetragen werden, die die ökonomische und geopolitische Verteilung des Reichtums auflöst. Die umgekehrte Utopie müsste aber gleichfalls aufgegeben werden: die Utopie einer zum Spektakel gewordenen Kunst, die die Warenfetischisierung endgültig durchsetzt und die Mittel und Techniken zurückweist, durch die sie sich zuvor von kommerziellen Produkten unterschieden hatte. Die große Nähe der Zurschaustellung einer Herrschaft des Marktes zu der kritischen Verfremdung ihrer Embleme und die Kontinuität zwischen der Mixed-Media-Kunst und der Konstruktion von kommerziellen Umfeldern durch die Kommunikation könnten so zum Merkmal eines Teilens werden. Ob der Künstler in die reale Wirtschaft eingreift oder sich in einem rein symbolischen Feld positioniert, das er stört, verfremdet oder in Frage stellt, wären dann nur noch Themen einer verfälschten Auseinandersetzung, denn, wie schon Roland Barthes zu Recht bemerkt hat, „vom Realen kann man nicht anders sprechen, als sich ihm zu entfremden. Verstehen heißt, an dieser Entfremdung teilzuhaben." Dies ist ihm zufolge die „grundlegende Zweideutigkeit jeder Realitätserkenntnis". (5)

Statt sich zum x-ten Mal zwischen einer Utopie und ihrem angenommenen Gegenteil (die beide eigentlich zwei Seiten ein und derselben Sache sind) entscheiden zu wollen, scheint es viel angemessener, die Vermittlungen herauszuarbeiten, die die ästhetische und politische Bedeutung des künstlerisch-wirtschaftlichen Kontinuums infrage stellen.

Mehrere Phänomene jüngeren Datums können hier angeführt werden. Sie betreffen die Entwicklung von staatlichen und privaten Strukturen (6), die die zeitgenössische Kunst umgeben, begleiten oder vermitteln und ihr zahlreiche Gelegenheiten bieten, sichtbar zu werden: Museen, Galerien, Auktionshäuser, Messen, Stiftungen, Presse, Alternativstrukturen, Unternehmen et cetera. Sie haben in den letzten Jahren zugenommen und eine bedeutende Anzahl von Vermittlungen in den wirtschaftlichen Prozessen der Kunst bewirkt: zwischen Künstlern und Leitern der Institutionen, Kuratoren und Auktionatoren, Chefredakteuren und Kritikern, Sammlern und Händlern, Pressesprechern und Kommissionspräsidenten. Dort wo diese Vermittler zusammentreffen, wird der ökonomische Wert der Kunst bestimmt, da jede Vermittlung dieser eine Form von Sichtbarkeit und Präsenz verschafft. Hier wird zum Teil über die Preise eines Künstlers entschieden, über seine Förderung, aber auch über den „Trend" des Winters und des Sommers, die Wertungen und Zurückstufungen, deren Objekte Kunst und Künstler heute ständig sind und durch die sich die Schwankungen in einer Marktwirtschaft ergeben.

Ein weiterer Faktor, der die Entwicklung der Beziehung von Kunst und Wirtschaft in den letzten zehn Jahren geprägt hat, ist die massive Annäherung von Kunst und Mode. In der Presse fand diese Annäherung zuerst in Fachzeitschriften und Fanzines, dann in Frauenmagazinen statt, so dass Zeitschriften heute nur selten über keinen „Kunstteil" verfügen. Dieses Phänomen geht im Allgemeinen mit einer Art Verschiebung der Kritik zugunsten des Redaktionellen und der Werbung einher. Wenn der Diskurs der

Playtime
JENNIFER ALLEN

„Individualität ist zu einem Massenphänomen geworden." Swetlana Heger macht sich daran, diesem sonderbaren Paradox, das gegenwärtig die globale Wirtschaft prägt, auf den Grund zu gehen. Ihr Projekt „Playtime" (2002–) ist eine laufende Zusammenarbeit mit Identitäts- und Marketingberatern, die das Paradox auf den Begriff brachten, um den dominanten Zielmarkt zu beschreiben, der durch die „new mobiles" entstanden ist. Diese „neuen Mobilen" gehören wie die Künstlerin der Altersgruppe zwischen 25 und 40 an und leben in einer Zeit, in der die Technologie eine ständige Veränderung in sämtlichen Lebensbereichen erfordert, vom Ort bis hin zur Denkweise. Als Zielgruppe wie auch als repräsentativen Querschnitt dieser aufkommenden globalen Elite engagierte Heger eine Beraterfirma und bat sie, ihr Leben als Künstlerin für entsprechend viele marktfähige Nischen neu zu gestalten. Nach einem vorbereitenden Gespräch wurden zwölf verschiedene Bereiche bestimmt – Publicity, Mobilität, Wirtschaft, Technologie, Kultur, Familie, Design, Sexualität, Nahrung, Gemeinschaft, Umwelt, Individualität –, die jeweils einem Unternehmen zugewiesen werden sollen, das seine eigenen Produkte verkaufen möchte, indem es für das neue Produkt „Die Gegenwartskünstlerin Swetlana Heger" wirbt. Im Tausch für ihre Ware – einen Flug, ein Mobiltelefon oder gar ein Hotelzimmer – erhalten die Unternehmen Anzeigenraum in der Playtime-Installation, einer eindrucksvollen farbenprächtigen Plattform, die im Ausstellungsraum aufgebaut ist und von unzähligen Besuchern gesehen wird.

Hegers Plattform, ein Spiegelbild der Ökonomie des Spektakels, treibt das Kultursponsoring der Wirtschaft einen Schritt weiter, indem sie mit der Illusion aufräumt, Kunstwerke würden in diesem für beide Seiten profitablen Tauschgeschäft irgendwie ihre Autonomie bewahren. Statt eines endlichen Kunstobjektes schafft Heger ein dynamisches, offenes Geflecht von Beziehungen zwischen der Künstlerin, den Besuchern und den Unternehmen. Manche mögen diese Beziehungen als zynisch, wenn nicht gar als profitgierig empfinden, doch sind sie weiterhin von entscheidender Bedeutung.

Die Plattform könnte ohne Weiteres auch als – mit Firmenlogos übersätes – Ausstellungsplakat fungieren. Heger macht sich einfach ein Privileg, das öffentliche Einrichtungen genießen, zu Eigen und eliminiert den „Zwischenhändler" mitsamt der Illusion, Unternehmen, die Kultursponsoring betreiben, seien mildtätige Freunde der Künste. Im Zeitalter eines ungehindert sich breit machenden Kapitalismus haben die Unternehmen sich zur eigenen Legitimierung und Profilierung verstärkt den Künsten zugewandt. Hier wird die seit langem betriebene Ausschlachtung kunsthistorischen Bildmaterials endlich umgekehrt: Die „hungernde Künstlerin" kommt in den Genuss der Früchte ihrer Arbeit, ehe sie vom Kapitalismus schamlos vereinnahmt werden, um Haargel (Mondrian), Zahnpasta (Rembrandt) oder gar Autos (Picasso) zu verkaufen. Schließlich rekonstruiert Heger Geschichte, indem sie anstelle der anonymen, bar oder auf Kredit bezahlten Tauschgeschäfte Dinge präsentiert, die ihre Nutzung der Sponsoren-Waren belegen: Ein entwerteter Flugschein, Einzelheiten eines Mobiltelefongesprächs oder auch eine Fotografie, die ein benutztes Hotelzimmer zeigt, werden sich allmählich auf der Plattform anhäufen und neben dem entsprechenden Logo ihren Platz finden. Diese Readymades stellen Ansichtskarten vom Kapitalismus dar, sie zeichnen dessen endlosen Kreislauf und Austausch in einem Zeitalter erhöhter Mobilität nach. Die Plattform, ein lebendiger Gradmesser der Marktfähigkeit Hegers, macht zudem die Sponsoren zu Wettbewerbern im Bemühen, die Künstlerin zu verkaufen – Anlass für Konflikte, die später in einer Broschüre dokumentiert werden sollen. Letztlich wirft die Plattform, die ja, um Produkte zu vermarkten, mit einer Persona, nämlich der des Künstlers beziehungsweise der Künstlerin, arbeitet, deren Bedeutung in der Gesellschaft einzigartig, wenn nicht gar exzentrisch ist, die grundsätzliche Frage auf, inwiefern eine Person ein Individuum sein kann. Die Herausforderung für Heger – und schließlich für uns alle – besteht darin, zu sehen, ob sie ihre Einzigartigkeit bewahren kann, während sie ihre Identität den „Massen" verkauft. Darin liegt die Kühnheit Hegers, die es wie ein Schlemihl unserer Zeit wagt, ihren Schatten zu Markte zu tragen, um herauszufinden, ob die Sonne hinters Licht geführt worden ist.

Mode sich dem Diskurs der Kunst anschließt, ändert sich die Bedeutung des letzeren, der dann ausschließlich gesellschaftliche Funktionen übernimmt, indem er eher eine semiologische als eine semantische Ordnung hervorhebt. Kunst erweist sich dann als eine rein formale Praxis. So bemerkte Roland Barthes: „Einerseits ist das Heute der Mode rein; es zerstört alles in seiner Umgebung, verleugnet gewaltsam das Vergangene und zensiert das Zukünftige, sobald diese Zukunft weiter reicht als eine Saison. Andererseits ist ein jedes Heute eine triumphierende Struktur, deren Ordnung mit der Zeit deckungsgleich (anders gesagt: ihr fremd) ist, so dass die Mode das Neue zähmt, noch ehe sie es produziert, und damit das Paradox eines unvorhersehbaren, aber dennoch geregelten ‚Neuen' erfüllt." (7) „Der Trend geht dieses Jahr zum Video" lautete der Kommentar zu der letzten FIAC-Kunstmesse in Paris, der den „Trend zum Foto" des vorherigen Jahres übertraf. Eines zeichnet sich jetzt schon ab: Die Messe wird nächstes Jahr „die Wiederkehr der figurativen Malerei" feiern.

Andererseits beruht diese Nähe der Mode zur Kunst paradoxerweise auf dem Ausschluss der künstlerischen Akteure aus dem sozialen Feld der Mode. Kunst ist in Mode, Künstler stehen jedoch außerhalb des Modesystems. (8) Andy Warhol, der aus der Welt der Mode kam und deren Grundsätze bereits früh in seine Kunstpraxis aufgenommen hatte, hat zweifellos als Erster dieses nötige Ein- und Ausschließen – der Kunst in die Mode und des Künstlers aus dem Modesystem – übersetzt und die Synthese zwischen dem Alternativen und dem Kommerziellen, zwischen Luxus und finanzieller Unsicherheit, intensiver Vermarktung durch die Medien und Marginalität an seiner eigenen Person öffentlich dargestellt: Die Position des Underground-Künstlers als eines ewig zarten Jünglings und seine Aktivitäten als kämpferischer Businessman, als Leiter der „Factory" und von „Interview", als Regisseur von Experimentalfilmen und als Schauspieler in „Loveboat" haben die Grundlagen für die strategische Positionierung des zeitgenössischen Künstlers geschaffen. (9) Eine ganze Kunstindustrie (von Jeff Koons, der ein zynisches Unternehmen leitete, bis zum jungen, in einer Alternativstruktur arbeitenden Künstler, der bei den Kritikern Vertreterbesuche macht, um sich durchzusetzen) folgt diesem Muster; alle setzen gezielt diese wirtschaftlichen Vermittler ein, die Strukturen etablieren, durch die das herrschende System der freien Marktwirtschaft verstärkt wird.

Eine ständige – diskrete und wirksame – Zensur von Kunst wird durch das Geld ausgeübt: Die künstlerische Produktion unterliegt einem sofortigen Konsum, einem Zusammenhang zwischen ihrer Sichtbarkeit und ihren Kosten, der ihren Handels- beziehungsweise ihren symbolischen Wert schafft. Der Verzicht auf die Illusion oder auf die zynische Behauptung, die Wirtschaft durch ihre eigenen Mittel zu stürzen, könnte es den Künstlern erlauben, auf eine bescheidenere, aber auch klügere Weise unabhängige Betriebe zu schaffen. Ihre Rolle würde dann nicht mehr von einer „reinen Ästhetik" oder von irgendeiner mehr oder weniger distanzierten Liberalismuskritik abhängen, sondern sie bestünde darin, künstlerische Produktionen und Produkte zur Verfügung zu stellen und zu vertreiben und so dem Kunstmarkt, der schließlich der erste Bezugspunkt ist, Konkurrenz zu machen. Dieser wenig geteilten Einsicht folgt das „Art Wall Sticker"-Projekt von Gilles Touyard: AWS, der Betrieb, den er leitet, übernimmt die Serienherstellung und den Verkauf von Werken in Fertigteilen zu Niedrigpreisen (unabhängig von den Marktwerten und der Position der teilnehmenden Künstler). Er spielt so in seinem eigenen Rahmen sowohl mit der sozialen und rechtlichen Definition des Künstlers als auch mit dem symbolischen Wert des Werkes. (10) Mit diesem Modell könnte die Kunst die Verwirrung ihrer Beziehung zur Wirtschaft auflösen, „ihre Preise drücken", sich endlich demokratisieren und auf eine andere Weise vertrieben werden; dies setzt allerdings einen schmerzlichen und heiklen Übergang vom Kunstwerk zum Produkt-Werk, des einen Kunstmarkts in den anderen voraus. Aber: Wer ist tatsächlich dazu bereit?

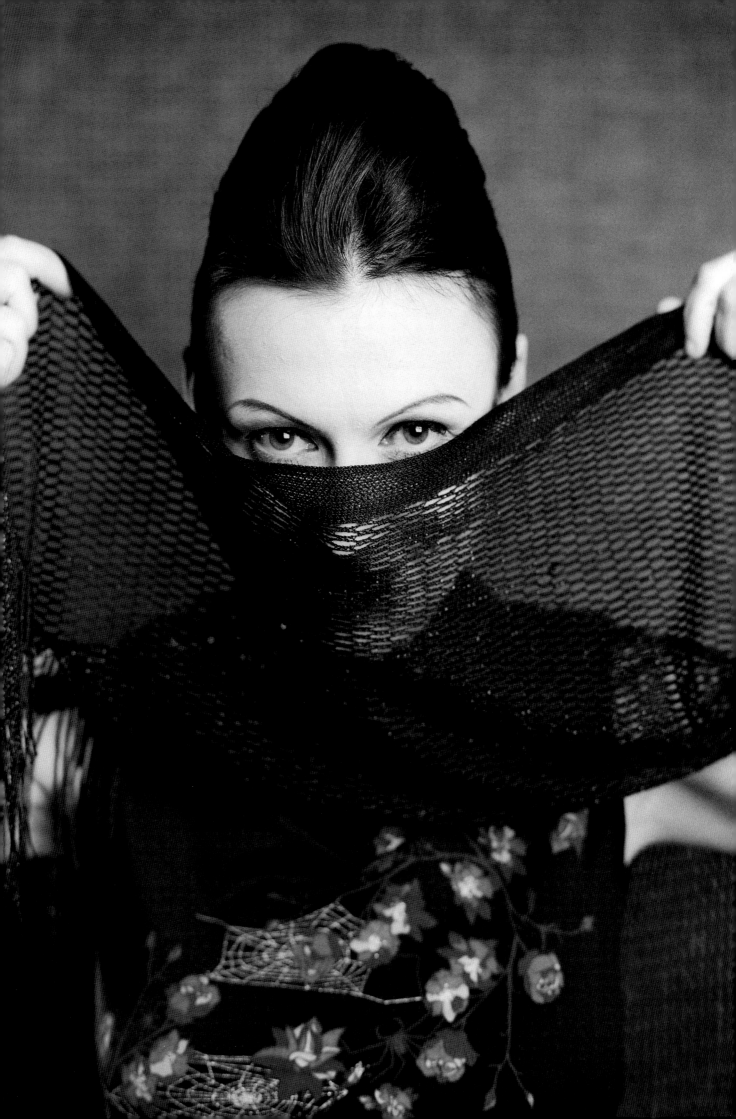

1. Aus dem Konzeptpapier zur Ausstellung „Art & Economy".

2. Ebd.

3. Es ist das berühmte „Alles spricht" von Novalis.

4. Dass man innerhalb dieses Regimes zugleich eine Sache und ihr Gegenteil finden kann, ist doch das Mindeste an Kohärenz, da es auf der dialektischen Einheit von Kunst und Nicht-Kunst beruht. Siehe dazu Jacques Rancière, *Le Partage du sensible*, La Fabrique, 2000.

5. Roland Barthes, *Die Sprache der Mode*, Frankfurt/Main 1985, S. 291.

6. Die Kunstwirtschaft folgt dem Übergang vom Wohlfahrtsstaat zur Privatisierung, auch wenn in Frankreich hierbei immer noch Widerstände zu spüren sind.

7. Barthes (wie Anm. 5), S. 295 f.

8. Und dann läuft alles so, als hätte sich diese Dialektik von Kunst und Nicht-Kunst, die die moderne Ästhetik begründet, auf die Figur des Künstlers selbst verschoben.

9. Sie geht heute weit über das Kunstmarketing hinaus und betrifft auch viele andere Industrieprodukte: Es gibt einen ganzen Markt der mangelnden Anpassungsfähigkeit, der Subversion, der Revolte und des Eigensinns, der aus Jeans, T-Shirts, Zeitschriften, Musik und Ausstellungen besteht.

10. Siehe für weitere Informationen die Website art-wall-sticker.com und das Gespräch mit Gilles Touyard in *Art press*, Nr. 272, S. 86.

¬ *Mike van Graan*

Kunst, Kultur und die Privatwirtschaft in Südafrika

Während der Ära der Apartheid waren die Künste und die der Pflege des kulturellen Erbes verpflichteten Einrichtungen (Museen, Denkmäler) im Allgemeinen dem als „weiß" eingestuften Teil der Bevölkerung vorbehalten, während die Mehrheit der Südafrikaner an Kunst und Kultur kaum richtig teilhatte. Die darstellenden und bildenden Künste sowie kulturelle Institutionen wurden in der Regel mit Mitteln aus der Staatskasse unterstützt; ihre Programme und ihre Verwaltung spiegelten folglich stets die politische Vormachtstellung der weißen Minderheitsregierung wider.

Zumindest bis zur ersten Hälfte der 1980er Jahre bedeutete die für die Apartheid typische Politik der Einstellungsbeschränkungen und der räumlichen Segregation der verschiedenen ethnischen Gruppen, dass nur wenige Schwarze als hauptberufliche Künstler in öffentlich finanzierten Positionen beschäftigt waren und noch weniger in die leitende Verwaltungsebene oder in den Vorstand öffentlich finanzierter Einrichtungen berufen wurden. Angesichts der damaligen Arbeitslosenzahlen hatten es schwarze Künstler schwer, überhaupt ihr Brot zu verdienen, da sie zu den begüterten weißen Abnehmern keinen Zugang hatten und ihre eigene Gemeinschaft es sich schlicht und einfach nicht leisten konnte, sie zu unterhalten. Die meisten schwarzen bildenden und darstellenden Künstler und Organisationen, die innerhalb ihrer jeweils eigenen Gemeinschaft tätig waren, erhielten staatliche und private Fördermittel aus dem Ausland, eine Unterstützung, die darauf abzielte, durch kulturelle Arbeit den Widerstand gegen die Apartheid zu stärken.

Vor diesem Hintergrund hielt sich die Rolle der Privatwirtschaft sehr in Grenzen. Weiße Kultureinrichtungen hatten in der Regel keine Mittel von privatwirtschaftlicher Seite nötig, da sie dank ihrer staatlichen Gönner weitgehend versorgt waren. Auf der anderen Seite hatten schwarze Künstler, die gegen die Apartheid gekämpft hatten, wenig Interesse daran, sich um eine Allianz mit Wirtschaftsunternehmen zu bemühen oder als Günstling einer Privatwirtschaft zu erscheinen, die dem vorherrschenden Verständnis nach den Apartheidsstaat unterstützt und von dieser Unterstützung erheblich profitiert hatte.

Nach der Wahl einer nichtrassistischen, demokratischen Regierung im Jahr 1994 sah sich der Kunst- und Kulturbereich vor zahlreiche Herausforderungen gestellt, die ihre Wurzeln in der Ära der Apartheid hatten. Erstens war es in Anbetracht der gewaltigen gesellschaftlichen Erblast, die die rassistische Vergangenheit des Landes in Bereichen wie Wohnungsbau, Arbeitsmarkt, Unterricht, Erziehung und Gesundheit hinterlassen hatte, höchst unwahrscheinlich, dass der Staat den Kulturetat gegenüber dem Stand von vor 1994 erhöhen würde. Die Mittel, die bereitgestanden hatten, um die kulturellen Bedürfnisse von acht Millionen Weißen während der Apartheids-Ära zu befriedigen, galt es jetzt bestenfalls über das Land zu verteilen, um das kulturelle Streben und Wirken von 40 Millionen Südafrikanern zu unterstützen.

Da dem Großteil der neuen, überwiegend schwarzen politischen Führung des Landes der offizielle Zugang zum Kunst- und Kulturbetrieb bislang verwehrt gewesen war – sei es als Produzent, als Rezipient oder auch auf der Ebene von Verwaltung oder Management –, wurden Kunst und Kultur jetzt vielfach als überflüssiger Luxus angesehen angesichts der Notwendigkeit, sich drängenderer gesellschaftlicher Missstände anzunehmen. Auf Kunst und Kultur wartete also zweitens ein schwerer Kampf um Anerkennung im Denken der neuen politischen Elite und ihrer Entscheidungsträger.

Abbildungen

24620
KYONG PARK

Mein Name ist „24620", ich bin seit den frühen Zwanzigern hier. Hier, am Rande von Detroit, dort wo die Außenbezirke beginnen. Ich bin eins von den Tausenden Häusern, die niedergebrannt wurden, aber noch stehen; eins von den Zehntausenden, die leer stehen; und eins von Hundertausenden, die niedergerissen wurden. Ich lebe in einer Stadt, die man kaum noch als eine bezeichnen kann.

Als ich gebaut wurde, hatte Detroit alle Chancen, die großartigste Stadt der Welt zu werden. Drei der fünf größten Konzerne nannten diese Stadt ihr Zuhause. Die Menschen kamen aus allen Ecken des Landes, aus der ganzen Welt, um hier gute Arbeit zu finden und ein neues Leben zu beginnen. Häuser wie ich wurden schnell und überall gebaut, um der größten Ansammlung von menschlicher Arbeitskraft in der Geschichte der Zivilisation ein Zuhause zu geben.

Aber ich stehe leer, genau hier, seit nunmehr fünfzehn Jahren. Der Boden unter mir ist bereits mehr wert als ich. Fünfzehn Jahre sind vergangen, seit ich das letzte Mal den Strom von Elektrizität, Gas oder Wasser durch mich hindurch fließen fühlte. Hilflos musste ich mit ansehen, wie die Strassen und Nachbarschaften um mich herum vereinsamten. Ich gab mein Bestes, um aufrecht zu stehen und gepflegt auszusehen, und damit meinen Beitrag zu dieser Gemeinschaft zu leisten. Ich habe meine Rolle erfüllt.

Aber die Stadt hat mich verlassen. Sie ging in die Außenbezirke und später noch weiter raus. Die Familien, die Jobs und das Geld nahm sie mit. Ich habe mir sagen lassen, dass die Hälfte aller Menschen in Detroit, eine Million etwa, die Innenstadt verlassen hat. Häuser, in denen sich die Menschen gedrängt haben wie Sardinen in der Büchse, gibt es nicht mehr. In vielen Teilen der Stadt kommt man sich vor wie auf dem Lande. Wilde Hunde und Fasane laufen frei neben den Telefon- und Strommasten herum, die nur noch mit sich selbst verbunden sind, nicht mehr mit Gebäuden. Die Gehwege sind zugewuchert mit Gras und Gestrüpp. Man sagt, dass man eine Stunde durch die Gegend fahren kann, ohne eine einzige lebendige Seele zu Gesicht zu bekommen. Auf jeden Fall hat man das Gefühl, es wäre so.

Ich habe schon von Geisterstädten gehört, aber noch nie von Geister-Innenstädten. Ich würde zu gern wissen, was wirklich in dieser Stadt passiert ist und warum keiner mehr in mir schlafen will. Jederzeit könnte irgendwer meinen Arsch anzünden, egal ob Tag der Nacht. Glaubt mir, ich habe mit angesehen, wie Dutzende meiner Freunde ohne jeglichen Grund bei lebendigem Leibe verbrannt wurden. Das einzige Feuer, dass ich zu sehen bekommen sollte, ist das in meinem Kamin. Jenes, das meine Familie warm hält und sie von ihrem American Dream träumen lässt. Stattdessen feiern sie jedes Jahr Devil's Night und zünden dabei Hunderte von Häusern und Gebäuden an. Sind die Menschen wahnsinnig geworden? Glauben sie nicht mehr an ihre Städte?

Jeden Tag sehe ich Lastwagen mit Bulldozern an mir vorbeidonnern. Für gewöhnlich werden die Häuser einfach in ihre Keller zusammengeschoben. Wie bei einem Massaker graben sich die Häuser ihr eigenes Grab.

Detroit ist nicht nur eine Geisterstadt, sondern auch ein Massengrab. Aus der Stadt wurden 149 Quadratmeilen begrabener Häuser und Gebäude, nett aufgereiht entlang der Straßen und Gehwege. Und ich könnte jederzeit das Nächste sein.

Ich bin noch ausgezeichnet beieinander und würde gerne noch ein paar Jahre leben. Aber das Leben hier ist wie das Warten in der Todeszelle, Zerstörung oder Verbrennung ist die einzige Wahl, die mir bleibt. Ich träume davon, mich selbst aus dem Boden zu ziehen und mich davon zu machen, genauso, wie es die Stadt und die Menschen gemacht haben. Ich möchte irgendwo hingehen, wo ich wieder gebraucht werde. Sicher gibt es einen Ort auf dieser Welt, an dem ich für jemanden das Traumhaus bin. Aber hier in Detroit fühle ich mich heimatlos.

Aber vielleicht habe ich Glück. Letzte Weihnachten bekam ich einen Brief von den guten Menschen aus Orleans, die mich um einen Besuch baten. Und in diesem Frühjahr hat mich die Stadt Sindelfingen in Deutschland ebenfalls um einen Besuch gebeten. Ich soll in einer Ausstellung gezeigt werden, damit mich die Menschen anschauen können.

Hey, ein wenig Aufmerksamkeit würde mir gut tun. Ich glaube, die Leute sind neugierig, warum die größte Wirtschaftsmacht dieses Planeten ihre Städte bis auf die Knochen verhungern lässt. Und falls der Rest der Welt es Ihnen gleichtun will, sollte ich ihnen das Grauen am Ende der Moderne zeigen: mich. Sollte ich mich selbst dramatischer inszenieren, mich in alle Einzelteile zerlegen und meine Eingeweide herausreißen? Soll ich mich entkleiden, um meine Einsamkeit, meine Isolation zur Schau zu stellen? Soll ich mir die Seele aus dem Leib schreien, damit die Menschen Notiz von mir nehmen, anstatt vorbeizugehen, als würde ich nicht existieren? Wie können wir verhindern, dass Detroit zu einem befahrbaren Geschichtsmuseum wird? Ach, ich sollte aufhören, mich zu beschweren.

Hey, ich bin auf meinem ersten Trip durch Europa. Vielleicht kann ich ja um die ganze Welt reisen und muss nie mehr zurück nach Detroit. Vielleicht adoptiert mich eine gütigere, freundlichere Stadt irgendwo auf dieser Welt.

1. September 2000

01. Kyong Park
„Detroit: Making it better for you", 2001
Videostills

02. Kyong Park
„24620", 2001
Multimediales Projekt:
Reisendes Haus

Drittens forderten die moralischen und politischen Imperative des Umbruchs eine Umschichtung der Führungs- und Verwaltungsebene öffentlich finanzierter Einrichtungen, die nun, nach ihrer bisherigen „weißen" Ausrichtung, die rassen- und geschlechterbezogene demografische Struktur des Südafrika nach der Apartheids-Ära widerspiegeln sollte. Nach diesen personellen Umstrukturierungen fehlte es einer Vielzahl derer, die in leitende Verwaltungs- oder Führungspositionen berufen worden waren, an der Erfahrung, den Fähigkeiten, den Beziehungen und dem Weitblick, die erforderlich gewesen wären, um zu einem Zeitpunkt, da die Kürzung staatlicher Subventionen diesen Einrichtungen schwer zusetzte, effektive und konstruktive Führungsarbeit zu leisten.

Um einige dieser Probleme anzugehen – insbesondere das Problem der finanziellen Förderung, die die Entwicklung kultureller Arbeit angesichts zurückgehender öffentlicher Mittel landesweit unterstützen und dauerhaft sicherstellen sollte –, initiierte der Staat Strategien, die ein verstärktes Engagements der Privatwirtschaft im Kulturbereich fördern sollten. Dies geschah hauptsächlich mithilfe des nach den Wahlen von 1994 neu eingerichteten Ministeriums für Kunst, Kultur, Wissenschaft und Technologie (DACST, Department of Arts, Culture, Science and Technology).

Zunächst ebnete das DACST den Weg für die Gründung der Non-Profit-Organisation Business and Arts South Africa (BASA). Gemäß dem Vorbild der britischen Association for Business Sponsorship of the Arts (ABSA) sollte diese Institution die Kulturförderung seitens privatwirtschaftlicher Unternehmen in angemessene Bahnen lenken. Ziel der BASA ist es, einerseits die Privatwirtschaft zu verstärktem finanziellem Engagement im Bereich der Kunst und Kultur anzuregen und andererseits innerhalb des Kunst- und Kulturbetriebs Führungs- und Organisationsqualitäten auszubilden, etwa durch die nebenamtliche Verpflichtung von Wirtschaftsleuten auf Positionen in Kulturorganisationen, durch das Angebot von Kursen für Kulturmanagement seitens der Privatwirtschaft oder durch die Bereitstellung sachbezogener Unterstützung, wie etwa Finanz- oder Buchprüfungsdienstleistungen.

Das DACST stellt der BASA jährlich Mittel in Höhe von rund zwei Millionen Rand zur Verfügung, die die BASA dazu verwendet, die Geld- oder Sachleistungen von Wirtschaftsunternehmen für Kunst- und Kulturprojekte zu ergänzen. Bis heute spielt die BASA durch die Bereitstellung zusätzlicher (staatlicher) Mittel für von privatwirtschaftlicher Seite geförderte Kunst- und Kulturprojekte eine wichtige Rolle. Es ist ihr jedoch nicht gelungen, das Engagement der Wirtschaft im Kulturbereich wesentlich zu erhöhen. Die Gründe dafür sind vielfältig, vor allem aber fehlt es an steuerlichen Anreizen für die finanzielle Kulturförderung, wie sie in Amerika und in zunehmendem Maße in europäischen Ländern bestehen. Außerdem ist dort, wo der Staat seine Unterstützung für Kunst- und Kultureinrichtungen kürzt, auch die Privatwirtschaft wenig geneigt, in die Bresche zu springen, da sie ihrerseits von den Gewerkschaften bedrängt wird, sich in arbeitnehmerrelevanteren Bereichen zu engagieren. Zudem verliert sie das Vertrauen in die Zukunftsfähigkeit von Kultureinrichtungen, deren Kampf ums Überleben angesichts zurückgehender staatlicher Unterstützung verstärkt in den Blickpunkt der Öffentlichkeit rückt.

Die zweite Strategie, die vom DACST in die Tat umgesetzt wurde, war die so genannte Cultural Industries Growth Strategy (CIGS). Deren wichtigstes Ziel war es, den Teilen des Staatsapparates, die die Künste für bloßen Luxus hielten, vor Augen zu führen, welch hohe Bedeutung Kunst und Kultur in wirtschaftlicher Hinsicht zukommt. Die Grundidee dabei war, dass, sofern der Staat hiervon überzeugt werden könnte, durch Investitionen in den Ausbau von Arbeitsplätzen und die Mehrung des Wohlstandes die staatlichen Zuschüsse für den Kulturbereich erhöht werden könnten. Ein weiteres Ziel bestand darin, dabei zu helfen, diese geförderten „Kulturindustrien" tatsächlich zu Wirtschaftssparten von Bedeutung auszubauen.

Das von der Cultural Industries Growth Strategy verfolgte Ziel, den Staat von der Bedeutung des Kunst- und Kulturbereichs zu überzeugen, um ihm größere finanzielle Unterstützung zu entlocken, hat sich als ein Schlag ins Wasser erwiesen. Zwar hat sich der Etat des DACST von 1995 bis 2001/02 von mehr als 500 Millionen Rand auf mehr als eine Milliarde Rand verdoppelt; doch während sich der Etat 1995 zu 48 Prozent auf Kunst und

Kultur und zu 49 Prozent auf Wissenschaft und Technik verteilte, verschlangen Wissenschaft und Technik 2001/02 nahezu 60 Prozent, während auf Kunst und Kultur lediglich 37 Prozent entfielen. Die finanzielle Ausstattung des DACST hat sich somit zwar verbessert, doch sind die zusätzlichen Mittel in die Sparte Wissenschaft und Technik geflossen, von der man sich offensichtlich bessere Erträge verspricht.

Eine Umfrage, die die BASA jüngst unter 270 Unternehmen durchgeführt hat, um deren Verhältnis zur Kunst zu durchleuchten, bestätigte zwei klare Trends. Ein Trend besteht darin, Kunst und Kultur als einen Bereich der sozialen Investition anzusehen, wobei vor allem Erziehungs- und Fachausbildungsprojekte bevorzugt wurden. In solchen Fällen erwarten Unternehmen wenig konkreten „Ertrag" aus ihrer Kulturförderung, da das Hauptgewicht auf der „Gemeinnützigkeit" liegt. Der andere Trend besteht darin, dass Unternehmen Kunst- und Kulturprojekte aus ihrem Marketingetat fördern, zum einen, weil es ihnen erlaubt, die Förderbeträge als legal abzugsfähige Ausgaben abzuschreiben, und zum anderen, weil Projekte dieser Art es dem Unternehmen ermöglichen, seine Marketingziele zu verfolgen und über Kunst und Kultur bestimmte Zielgruppen zu erreichen.

Größere Unternehmen, die über die Künste Marketing betreiben, haben offensichtlich das Potenzial klar erkannt, das eine einträgliche Beziehung sowohl für die Unternehmensseite als auch für das geförderte Projekt bereithält. Als attraktiv für solche Investitionen gelten vor allem hochkarätige Musikveranstaltungen und Festivals. Überall im Land sind neue Festivals wie Pilze aus dem Boden geschossen, hauptsächlich dank privatwirtschaftlicher Fördertätigkeit sowie infolge der offensichtlichen Vorliebe des Kunstbetriebs, Kunst in der „Verbrauchermarkt"-Form des Festivals anstelle des herkömmlichen Theater- oder Galerieerlebnisses zu erschließen.

Untersuchungen der BASA haben ergeben, dass für die Künste Fördermittel in Höhe von 136 Millionen Rand, plus begleitender Marketing- und Werbeinvestitionen in Höhe von 15 Millionen Rand, bereitgestellt wurden. Sie haben gleichwohl gezeigt, dass diese Summe völlig verblasst neben den Beträgen, die im gleichen Zeitraum für das Sponsoring von Sportveranstaltungen locker gemacht wurden: 1,2 Milliarden Rand für das eigentliche Sportsponsoring zuzüglich Marketing- und Werbeinvestitionen in einer Höhe von 850 Millionen Rand.

Zu den Negativpunkten, die Unternehmen auflisten, die sich gegen eine verstärkte Kunstförderung aussprechen, zählen fehlende Unterstützung seitens der Medien (bei gesicherter Fernseh-, Funk- und Zeitungsberichterstattung, wie dies im Sport der Fall ist, wären Sponsoren eher bereit, entsprechende Veranstaltungen zu fördern), fehlende Steueranreize sowie mangelnde Professionalität in der Kunstszene.

Die wichtigsten Sponsoren von Kunstveranstaltungen in Südafrika sind Geldinstitute wie die Standard Bank, die Nedbank oder die First National Bank, wohl weil ihre Zielgruppen sich weitgehend mit den Zielgruppen decken, die die Künste unterstützen. Zu den Gründen, die Unternehmen für ihre Sponsorentätigkeit angeben, zählen die Erschließung bestimmter Marktnischen, eine Verbesserung des Unternehmensimage, eine Steigerung des Markenbewusstseins, die Möglichkeit, Kunden zu unterhalten und Mitarbeiter zu belohnen, die Assoziierung mit Qualität und Erfolg sowie Vorteile im Public-Relations-Bereich.

Daraus lässt sich ableiten, dass Unternehmen, die sich auf dem Gebiet des Kulturtourismus, der Musik, der bildenden Kunst, des Films oder in anderen Bereichen des Kulturbetriebs engagieren, dies in den seltensten Fällen in der Erwartung tun, auf diese Weise unmittelbar Einkünfte erzielen zu können. Ihr Engagement verfolgt vielmehr eher unspezifische Ziele im sozialen oder Marketingbereich, Ziele, die sich nicht unbedingt quantifizieren und in kurzfristige Erträge umrechnen lassen. Unternehmen müssen sich des Nutzens bewusst werden, den die Künste stiften können – nicht nur für die Gesellschaft im Allgemeinen und für das Wohl und die Lebensqualität Einzelner, sondern auch, in Gestalt von wirtschaftlichen und Branding-Vorteilen, für die Unternehmen selbst. Gleichzeitig muss die Kunst- und Kulturszene, wenn sie sich ernsthaft auf eine Partnerschaft mit der Privatwirtschaft einlassen will, über die Erfordernisse, Bedürfnisse und geschäftli-

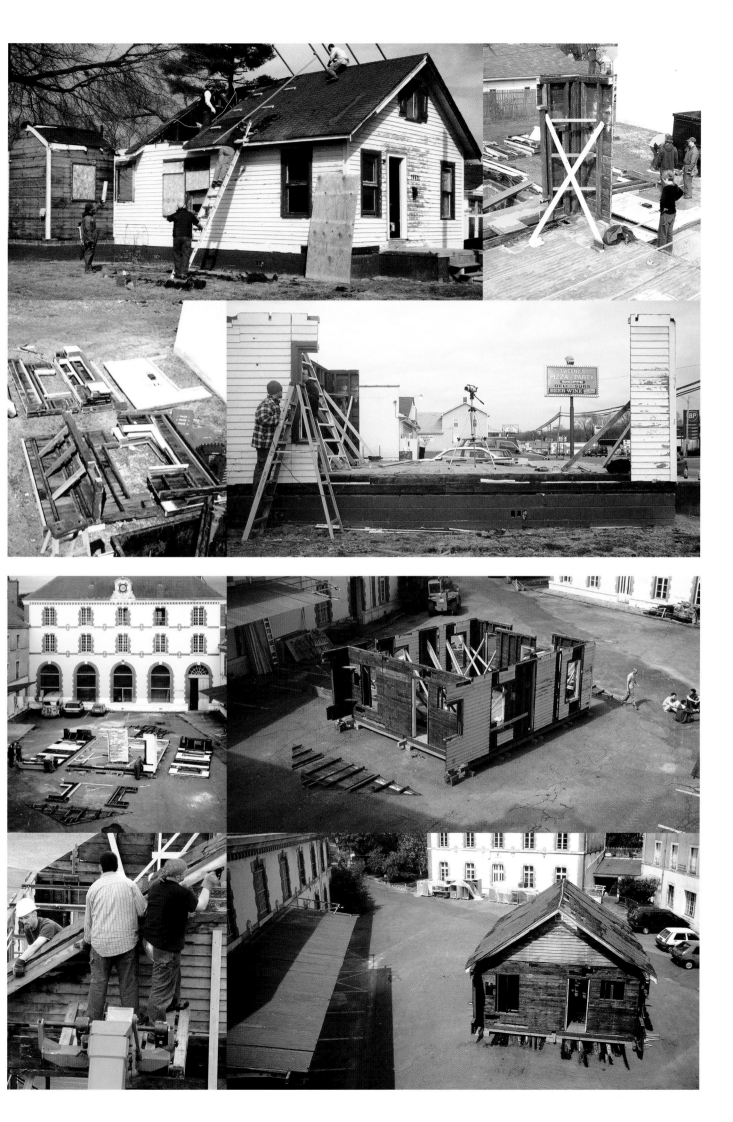

chen Gebote der Wirtschaftswelt aufgeklärt werden. In der Kunstszene mangelt es im Allgemeinen an unternehmerischer Erfahrung und Verständnis für die Privatwirtschaft; zudem herrscht die naive Erwartung, dass die Privatwirtschaft die Kunst und Kultur aus dem simplen Grund unterstützen solle, weil dies eine gute Sache sei.

Einrichtungen des tertiären Sektors, die sich auf Kunsterziehung und -ausbildung spezialisieren, rüsten ihre Studenten erst allmählich mit den nötigen Management-, Marketing- und Finanzkenntnissen aus, die diese benötigen, um unter den neuen Bedingungen, die auf sie als Kunstschaffende warten, erfolgreich sein zu können. Bedingungen, die wesentlicher härter sind als noch vor zehn Jahren, als manche Akademieabsolventen Vollzeitbeschäftigungen fanden – Bedingungen aber auch, die, wenn sie erfolgreich gemeistert werden, in schöpferischer und finanzieller Hinsicht manche Belohnung für den unternehmerisch bewanderten Künstler abwerfen können. Viele der prominentesten Künstler des Landes – Weiße wie Schwarze –, die nicht über diese Fähigkeiten verfügen, tun sich schwer, sich überhaupt ihren Lebensunterhalt zu verdienen. Viele von ihnen lehren an Bildungseinrichtungen, um sich ein monatliches Grundeinkommen zu sichern, während sie ihrer künstlerischen Arbeit außerhalb der Dienststunden oder während eines Forschungssemesters nachgehen. Andere, die freischaffend tätig sind, haben schlicht und einfach nicht genügend Arbeit oder lokale Abnehmer, um ein Einkommen zu erwirtschaften, von dem sie einen anständigen Lebensstandard bestreiten könnten.

Mittelfristig wird die staatliche Kunstförderung aller Wahrscheinlichkeit nach noch weiter abnehmen. Internationale Fördermittel – weiterhin ein Rettungsanker für die hiesige Kunst und Kultur – werden nicht unbefristet fliessen. Die nationale Lotterie hat noch eine gute Wegstrecke vor sich, bis sie ihr Potenzial als bedeutende Finanzierungsquelle für den Kunst- und Kulturbereich wird entfalten können. Die besten Aussichten für das zukünftige Wachstum und die dauerhafte Sicherung des Kunst- und Kulturbetriebs in unserem Land bietet also die Privatwirtschaft. Doch im Gegensatz zu anderen Industriezweigen, in denen man Marktforschung betreibt, ehe man seine Produkte auf den Markt bringt, werden im Kunst- und Kulturbereich Produkte typischerweise aus dem künstlerischen Streben nach Wahrheit und Schönheit heraus geschaffen, und erst hiernach begibt sich der Künstler auf die Suche nach einem Markt für diese Produkte. Künstler befürchten, dass geschäftliche Beziehungen mit der Privatwirtschaft der Integrität ihrer Arbeit Abbruch tun würden. Auf der anderen Seite tut sich die Wirtschaftswelt, die im Wesentlichen mit Bilanzen befasst ist, schwer mit der Sprache der Kunst und ihren vagen, visionären Ideen, die sich nicht unmittelbar in reale Gewinne umsetzen lassen.

Es ist erforderlich, dass Künstler und Geschäftsleute anfangen, sich gegenseitig besser zu verstehen und zu lernen, wie eine gegenseitige Partnerschaft am besten ihren jeweiligen Interessen dienen kann.

Belegschafts-Souveniers
HEIKE KRAEMER

Zhuang Hui musste einige Überzeugungsarbeit aufwenden, damit seine Belegschaftsporträts von verschiedenen Arbeitseinheiten entstehen konnten, auf denen er sich selbst – am Rand der Gruppe stehend – mit aufnehmen ließ.

Die „Arbeitseinheit" steht in der Volksrepublik China für den Arbeitgeber, sei es ein Unternehmen, eine Behörde oder eine Institution. Die „traditionelle" sozialistische Arbeitseinheit ist staatlich geführt und umfasst ein ganzes Netz von sozialen Einrichtungen, so dass sich das Leben der Einzelnen fast vollständig in der Arbeitseinheit abspielt und von dieser bestimmt wird. Zhuang hat für seine Bilder eine Technik gewählt, die seit den zwanziger Jahren des letzten Jahrhunderts in China verbreitet ist. Die in einem Halbkreis platzierten Personen werden mit einer speziellen Panoramakamera aufgenommen, deren Objektiv um 180 Grad rotieren kann. Auf dem extrem langen Bild erscheint die Gruppe so, als hätten sich die Menschen in einer Reihe nebeneinander aufgestellt. Solche Fotografien von ganzen Betriebsbelegschaften oder auch von großen Feiern oder Zusammentreffen anzufertigen, ist in China noch immer üblich. Da die Aufnahmen aber extrem aufwändig und die Abzüge teuer sind, verzichten viele Betriebe heute auf die früher oft jährlich hergestellten Bilder der Gesamtbelegschaft. Zhuang ließ seine Fotos von Betrieben anfertigen, die selbst keine Aufnahmen hätten machen lassen.

Er sprach Freunde an, die Kontakte zu den Führungskräften der Arbeitseinheiten vermitteln konnten, die er sich für die Aufnahme ausgesucht hatte. Er lud zu mehreren Banketten ein und nutzte damit „gewöhnliche" Geschäftsmethoden, um für ein Unternehmen Ungewöhnliches zu erreichen: die Anfertigung einer künstlerischen Arbeit. Im Falle des „Provinzbauunternehmens Nr. 6" wurde die Arbeit am Bau eines Kraftwerks für das Entstehen eines Kunstwerks mehr als eine Stunde lang unterbrochen. Bei etwa 300 Arbeitern gingen also mehr als 300 Mann-Arbeitsstunden verloren. Ein nicht unerhebliches Opfer.

Über dem lang gestreckten Gruppenfoto in Schwarzweiß stehen in weißer Schrift auf schwarzem Grund der Zeitpunkt, der Name der abgebildeten Arbeitseinheit und der Anlass der Aufnahme: „26. Februar 1997 – Provinz Henan. Provinzbauunternehmen Nr. 6. Renovierung des Kraftwerks Shanyuan in Luoyang. Erinnerungsfoto der Arbeiter. Zhuang Hui in Henan".

Die Aufnahme ist ein Erinnerungsfoto für eine Arbeitseinheit, deren Weiterbestehen in dieser Form möglicherweise unsicher ist, und zugleich ein Erinnerungsfoto an das Zusammentreffen einer chinesischen Arbeitseinheit mit dem Künstler Zhuang Hui. Persönliche Begegnungen – seien es seltene Treffen mit Freunden, unter Geschäftspartnern oder mit einer prominenten Persönlichkeit – werden in China gerne in einem gemeinsamen Foto festgehalten. Die Bilder, auf denen man sich selbst neben einem/einer Prominenten zeigt, dienen auch dazu, die eigene Bedeutung hervorzuheben. Ein gemeinsames – gestelltes – Foto wird als (gegenseitige) Ehrerbietung verstanden. Zhuang Hui wählte für seine Fotos jedoch keine prominente Persönlichkeit aus, sondern ganze Kollektive, Menschen, mit denen er dieselbe Stadt teilte, denen er im Alltag oft – wenn auch anonym – begegnete. Die Fotografien sind damit nicht nur Erinnerungen an ein Kollektiv, sondern auch an die „anonymen" Einzelnen.

Für die Arbeitseinheit stellt die Aufnahme, von der sie einen Abzug bekam, durch die Präsenz eines Fremden, des Künstlers, eine besondere Art von Belegschaftsfoto dar: Der Moment ihrer Zusammenarbeit wird nicht nur dokumentiert, sondern auch bezeugt. Sie befinden sich angesichts der wirtschaftlichen Schwierigkeiten, vor denen die riesigen chinesischen Staatsbetriebe seit den Modernisierungen und der Öffnung Chinas stehen, in einer fragilen Situation, die Zhuang dokumentiert. Die Visualität der Fotos wirkt altmodisch, als stellten sie bereits Vergangenes dar, worin sie an die Aufnahmen verlassener Industrieanlagen erinnern.

Die auf Zhuangs Fotos abgebildeten Menschen sowie die Art ihrer (Selbst-)darstellung gehören jedoch in die Gegenwart.

01. Zhuang Hui
„26. Februar 1997 – Provinz Henan. Provinzbauunternehmen Nr. 6. Renovierung des Kraftwerks Shanyuan in Luoyang. Erinnerungsfoto der Arbeiter. Zhuang Hui in Henan", 1997
Schwarzweißfotografie, 101 x 735 cm

02. Zhuang Hui
„30. Juli 1997 – Provinz Hebei. Stadt Handan. Das strahlende Team des Einkaufszentrums Wanda. Erinnerungsfoto der Mitarbeiter. Zhuang Hui in Hebei", 1997
Schwarzweißfotografie, 101 x 905 cm

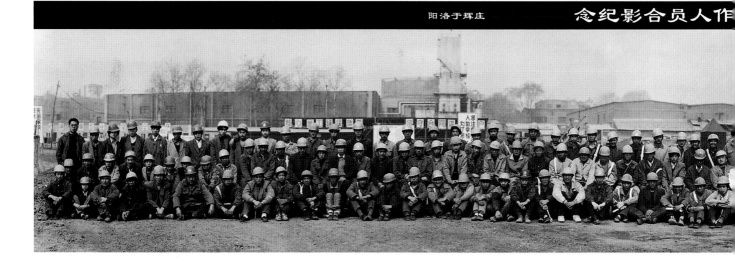

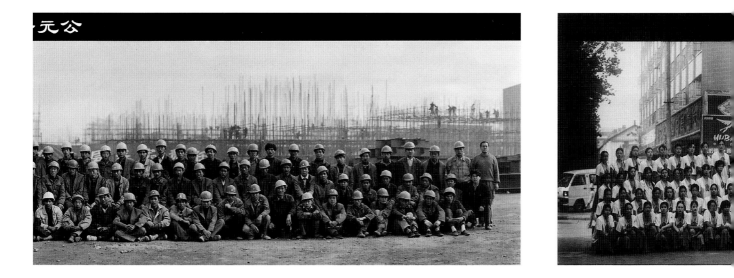

纪影合工员场商达万团集光阳市郸邯省北河日三十月七年七九九一元公

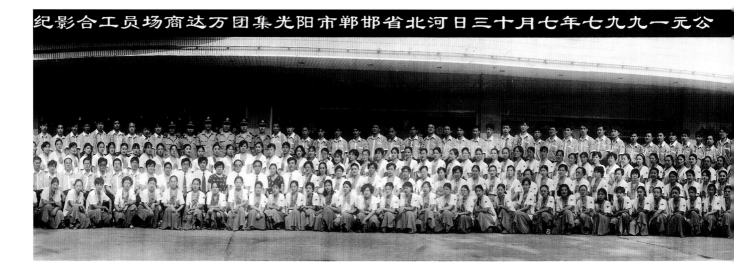

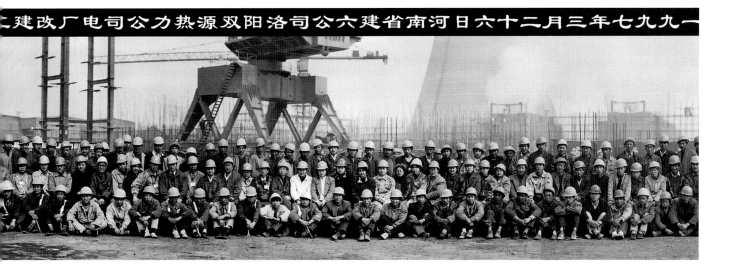

一九九七年三月二十六日河南省建六公司洛阳双源热力公司电厂改建二

庄辉于邯郸

念

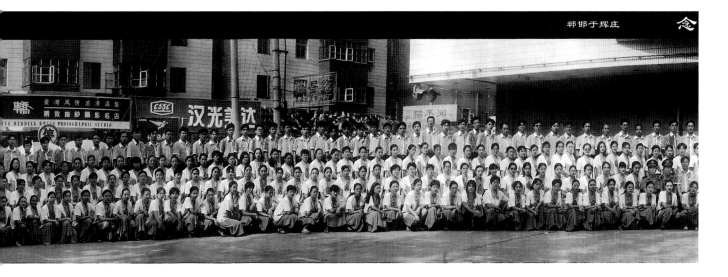

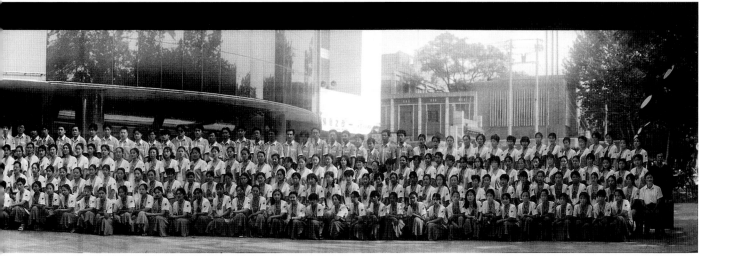

¬ *Michael Müller*
Kultur, ökonomisch gedacht

● Die AG als Weltmodell

Zwischen 1999 und 2001 erschien eine Reihe von Büchern mit Titeln wie
„Die Kultur-AG", „Geschäftsbericht Deutschland AG", „Machen Sie aus sich
die ICH AG" oder „Die Marke ICH". (1) Was in diesen Büchern steht, soll hier
weniger interessieren als ihre Titel, die (mit Ausnahme des letzten) jeweils
die Bezeichnung für eine Organisationsform von ökonomischen Unterneh-
men („Aktiengesellschaft") auf Systeme anwenden, die per se nicht in dieser
Form organisierbar sind: Weder „Kultur" noch das „Ich" sind überhaupt
juristisch fassbare Gebilde, und auch ein Staat wie Deutschland ist − jeden-
falls offiziell und bis jetzt − nicht in der Hand von „Shareholdern". Was diese
Übertragung ausdrücken soll ist klar: Man postuliert damit, dass auch für
„Kultur", das „Ich" oder „Deutschland" letztlich die gleichen Regeln wie für
eine Aktiengesellschaft gelten oder dass es zumindest überprüfenswert sei,
ob die Anwendung dieser Regeln nicht auch für nichtökonomische Gebilde
sinnvoll wäre.

Derartige Übertragungen von Begriffen und Modellen eines Systems
auf andere Weltausschnitte können nun sowohl auf- als auch abwertend wir-
ken; je nachdem könnte man postulieren, dass es gut sei, weil effizient,
wenn „Kultur" wie eine Aktiengesellschaft funktioniere, oder kritisieren,dass
Kultur sich selbst untreu werde, wenn sie wie eine ökonomische Organisati-
onsform auftrete. Welche der beiden Wertungen in der Öffentlichkeit und
damit auch von der potenziellen Zielgruppe dieser Bücher als die wahr-
scheinlichere (oder im Extremfall sogar als die einzig mögliche) wahrge-
nommen wird, hängt von dem Diskurs ab, der zur Zeit des Erscheinens eines
solchen Buches geführt wird: Wäre ein Buch mit dem Titel „Die Kultur-AG"
im Jahre 1969 erschienen, hätte man dahinter wohl eine kritische
Abrechnung mit einem Kulturbetrieb, der sich zum willigen Gehilfen des
Kapitalismus macht, erwartet. Auf dem Gipfel des Börsen-Hypes 1999
dagegen galt die (börsennotierte) AG als Synonym für ein neues Eldorado,
ja fast schon als säkulares Heilsversprechen, als der Weg zum Glück für
jedermann. Die Übertragung der Bezeichnung „AG" auf die Kultur wurde
daher in der Öffentlichkeit als eindeutig positiv intendiert wahrgenommen.
Doch das Börsenglück ist wankelmütig, und ob nach den Verlusten der
ersten Jahreshälfte 2001 vor allem bei den Dotcoms auch der 2001
erschienene Nachzügler mit der ICH AG im Titel noch ebenso wohlwollend
aufgenommen werden wird wie die anderen, früher erschienenen Sach-
bücher, ist fraglich.

Entscheidend ist jedoch Folgendes: Die genannten Buchtitel markie-
ren den (zumindest vorläufigen) Höhepunkt einer Entwicklung, die, vielleicht
als Gegenzug zur 68er-Bewegung, spätestens seit Beginn der achtziger
Jahre zu beobachten ist und die ich die „Ideologisierung der Ökonomie"
nennen möchte.

●● Ökonomie als Ideologie

Es gibt verschiedene Beschreibungssysteme für verschiedene Ausschnitte
oder Teile der Realität. Die Physik ist ein Beschreibungssystem für die
„physikalische Welt", die Botanik für die Pflanzenwelt, die Ökonomie für das
wirtschaftliche Handeln der Menschen in Unternehmen und Märkten. Jedes
Beschreibungssystem hat ein bestimmtes Inventar an Begriffen und an klassi-
fizierenden Ordnungen, die zusammen eine „Denkweise" beziehungsweise
„Sichtweise" der Realität definieren. Jedes dieser Beschreibungssysteme

Clegg & Guttmann
JOHN WELCHMAN

Wir begannen unsere Zusammenarbeit, indem wir eine Gruppe von Bildern aussuchten, Fotografien aus den Jahresberichten der Führungsetagen. Dies interessierte uns, weil jedes formale Element sofort im Sinne von Macht, Hierarchie et cetera thematisiert war. Bei unserer ersten Arbeit haben wir in der Tat ein Gruppenporträt von IBM-Seniorchefs abfotografiert. Später haben wir Einzelporträts fotografiert, sie dann zusammengeklebt und wieder abfotografiert. Wir arbeiten mit drei Erscheinungsformen des Porträts: dem „fiktionalen", wenn wir Schauspieler benutzen und uns dabei als Simulatoren von Machtbeziehungen zwischen Künstlern und Mäzenen präsentieren; dem „Auftrag", wo wir uns einer tatsächlichen Konfrontation mit der Macht unterziehen; und dem „kollaborativen", wenn jede einzelne stilistische Entscheidung mit der fotografierten Person getroffen wird.

Anfangs benutzten wir das, was man ungefähr „trickreiche Effekte" nennen könnte: Cut-outs auf schwarzem Hintergrund. Unser darauf folgender Gebrauch von fotografischen Hintergründen war ein Ersatz für die Cut-outs. Mit den Collagen maskierten wir die Interferenzen, so dass sie kaum sichtbar wurden, und konzentrierten uns stattdessen auf die Organisation verschiedener Stellen: die Hände, Gesichter (die Physiognomien) und den modernen männlichen Torso (den V-Ausschnitt, Kragen, Hemd und Krawatte). In diesem Stadium ahmten wir einige Probleme der holländischen Porträtkunst des 17. Jahrhunderts nach, wie beispielsweise bei Franz Hals, wo sich Gruppenporträts häufig aus einzelnen Posen zusammensetzen. Wir benutzten auch Unregelmäßigkeiten und Diskontinuitäten – verschiedene Beleuchtungen, Blickwinkel et cetera. Selbstverständlich sind Beleuchtung und Entwicklung die Hauptsache. Am Anfang entwickelten wir alles selber.

Die Idee der Pose hat uns immer beschäftigt. Wir haben jedoch keine Theorie der Pose, wir vermuten eher, dass es Ende des 20. Jahrhunderts keine Möglichkeit mehr gibt, neue Posen zu erfinden. Die Variablen der „ruhigen" Posen sind knapp, und eigentlich ist alles, was einem einfällt, durch frühere Bedeutungen schon erschöpft. Das ist ein wichtiger Punkt, weil der Begriff der Selbstdarstellung auf diese Weise als „Psychologie" verneint wird und deshalb nach vorgegebenen Parametern aufgeführt und angenommen wird.

Die Posen unserer Modelle wählen wir meistens aus den Porträts des 17. Jahrhunderts aus. Damals hat sich eine weltliche „Attitüde" entwickelt, die vielleicht den Ursprung jeder modernen Haltung darstellt. Innerhalb einer relativ kurzen Periode entstand eine große Flut an neuen Posen und neuer Gestik, die das direkte Ergebnis der Entwicklung des Kapitals und der Reformation waren.

Wir zeigen die Tätigkeit der Selbstdarstellung als episches Schauspiel (etwa ähnlich Brechts Theater). Die Akteure setzen ein übertriebenes, konventionelles Vokabular an Posen, Blicken et cetera ein, um Menschen zu repräsentieren, die im Leben dasselbe Lexikon benützen.

Es gibt keinen wirklichen Unterschied zwischen der Arbeit mit Schauspielern und mit Leuten, die sich selbst darstellen. In beiden Fällen beziehen sich die Beteiligten auf vorgegebene Kodes der Selbstdarstellung. In unserer Zeit ist der Begriff der Macht nur so abstrakt, dass es fast unmöglich ist, ihn ganz zu verinnerlichen. Sowohl Akteure als auch Auftraggeber tragen ihn wie einen Anhänger oder ein Emblem.

Auszüge aus einem Interview mit John Welchman, in *Flash Art*: „Interview '86", in: *Clegg & Guttman*, Ausst.-Kat., Württembergischer Kunstverein, Stuttgart 1988, S. 29–32.

01. Clegg & Guttman
„Geschäftsführende Direktion Ringier Verlag Schweiz", 1997
Digital Chrome, 190,5 x 376 cm, 3 Teile

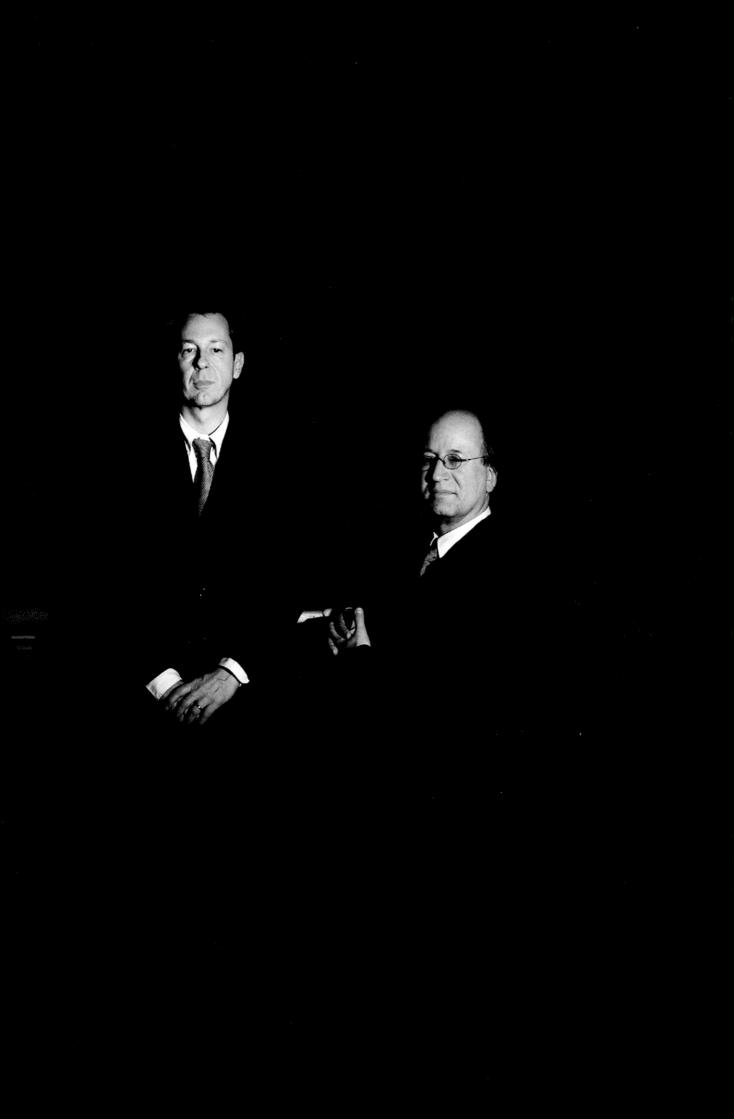

funktioniert eine Zeit lang für den Gegenstandsbereich, für den es geschaffen wurde; wird ein besseres Beschreibungsmodell gefunden und einigt sich die Gesellschaft darauf, in Zukunft dieses neue System zu verwenden, wird das bisherige Beschreibungsmodell zum alten Eisen geworfen. Im Bereich der Wissenschaft nennt man eine solche Ersetzung nach Thomas S. Kuhn „Paradigmenwechsel" (2).

Als „Ideologisierung" eines Beschreibungssystems bezeichne ich den Vorgang seiner Übertragung auf Realitätsbereiche, für die es ursprünglich nicht gedacht war. Das Beschreibungssystem wird damit zur „Ideologie": Mithilfe seiner Begriffe und Kategorien, und das heißt auch mit der entsprechenden Denkweise, werden dann auch Realitätsausschnitte beschrieben, die „eigentlich" nichts mit dem zu tun haben, wofür die Begriffe ursprünglich entwickelt wurden. Einige Beispiele: Die Psychoanalyse war ursprünglich als Beschreibungsmodell der menschlichen Psyche gedacht. Ihre Anwendung auf die Literatur- und Kunstinterpretation stellt eine Ideologisierung dar. Der Sozialdarwinismus ist eine Ideologisierung der biologischen Evolutionstheorie. Und wenn ein Wirtschaftsführer von dem zu erreichenden „Quantensprung im Ertrag" spricht, stellt das möglicherweise den Beginn einer Ideologisierung der physikalischen Quantentheorie dar, allerdings in Form einer etwas unglücklich gewählten Metapher, denn Quanten springen eben nicht nur nach vorne und oben, sondern wohin sie wollen.

Formulierungen wie „Kultur-AG", „ICH AG" oder „Die Marke ICH" sind nun Ausdruck einer Ideologisierung der Ökonomie: Ihr Beschreibungsapparat wird auf die Konzeption der Person beziehungsweise auf die Kultur übertragen. Zur Ideologie werden häufig Beschreibungssysteme von Realitätsbereichen, die in einer Gesellschaft einen hohen Stellenwert einnehmen; die zunehmende Ideologisierung der Ökonomie ist – was nicht verwundert – der Ausdruck einer seit den achtziger Jahren zunehmenden Hochschätzung der Wirtschaft. Besonders deutlich wurde diese Hochschätzung der Ökonomie während des New-Economy- und Börsenbooms Ende der neunziger Jahre: Fast jeden Monat kamen neue Wirtschaftsmagazine auf den Markt, im Fernsehen wurden die Hauptnachrichten durch Live-Berichte von der Börse ergänzt, und auch die Konsumgüterwerbung benutzte häufig Themen der New Economy.

Als eine – vielleicht gar nicht so gewagte – These könnte man behaupten, dass die Ökonomie das Leitsystem der westlichen Kultur des ausgehenden 20. Jahrhunderts ist, auf ähnliche Weise, wie über Jahrhunderte das Christentum ihr Leitsystem war: So wie im Mittelalter alles aus der Perspektive der Religion betrachtet wurde – vom sozialen Leben über Kunst und Musik bis hin zur Kosmologie –, so betrachten wir heute – tendenziell – alles aus ökonomischer Perspektive. Letztlich arbeiten wir seit mindestens zwanzig Jahren daran, viele Bereiche unseres Lebens in ökonomischen Kategorien zu denken. Ich möchte nur zwei Beispiele dafür anführen: den „Verkäufer seiner selbst" und die „Kunst des Machers".

••• Der „Verkäufer seiner selbst"

Auf der Ebene der Konzeption der Person zeigt sich die Ideologisierung ökonomischer Beschreibungssysteme zum Beispiel im Bedeutungswandel des Begriffs „sich verkaufen". Das Duden-Bedeutungswörterbuch von 1970 notiert als einzige Bedeutung „sich bestechen lassen" (3). Das Deutsche Wörterbuch von Wahrig notiert in der Ausgabe von 1986 als Begriffserklärung: „Für Geld oder einen Vorteil etwas tun, was man eigentlich nicht tun will". Als Beispiel führt es den Satz „Das Mädchen verkauft sich" an, mit der Bedeutung „übt Prostitution aus". (4) „Sich verkauft" haben ursprünglich also allenfalls Spione, Verräter, Prostituierte und sonstige „rückgratlose Gesellen". Wenn wir jedoch heute über jemanden sagen, er oder sie verkaufe sich gut, dann meinen wir damit nicht abschätzig, dass er oder sie ein hohes Einkommen als Spion oder Hure verdiene: Es ist durchaus als Lob gemeint. Der Bedeutungswandel von „sich verkaufen" markiert den ersten Schritt hin zur „Marke ICH" beziehungsweise zur „ICH AG". Mit dieser Übertragung ökonomischer Begrifflichkeiten verändert sich auch die Konzeption der Person als Ganzes: Sie ist nicht mehr in ihrem Kern etwas völlig Außerökonomisches,

Die Fiktion des Program Trading Development
BERNARD KHOURY

Eine Gruppe von Finanzexperten und Immobilien-
fachleuten sitzt beisammen, um das Programm zur
Umsetzung eines ultrahohen Hochhauses in einem
städtischen Raum von hoher Bebauungsdichte auszu-
arbeiten. Das Programm erfordert äußerste Raum-
flexibilität, da die zukünftigen Nutzer sehr spezifische
und unterschiedliche Bedürfnisse haben werden. Die
Aufgabe besteht nicht nur darin, eine konkrete Raum-
lösung zu entwickeln, die verschiedensten Funktionen
und Nutzern mit unterschiedlichen Kriterien entge-
genkommt, sondern auch die Formel, die es jedem
Bewohner in Zukunft gestattet, seinen eigenen Raum
innerhalb der festen Grenzen des Gebäudes zu er-
weitern oder zu verkleinern.
Ein überaus angesehener Architekt wird für das Pro-
jekt gewonnen. Schon bald hat er eine geniale Ein-
gebung… Seine Entwurfszeichnungen stellen einen
sehr hohen, ungewöhnlich schlanken Zylinder dar.
Die „ungebildeten" Developer haben Jean Nouvels
unausgeführten Entwurf eines „Tour Sans Fins" für
La Défense in Paris nie gesehen. Da CNN und das
„Wall Street Journal" selten über Architektur be-
richten, wird niemand je von der eigentlichen Inspi-
rationsquelle des Architekten erfahren, und dessen
Furcht, des offensichtlichen Plagiats bezichtigt zu
werden, wird sich allmählich verflüchtigen. So viel
zum Architekten… Der Mann mit der Fliege wird bald
seiner Aufgabe entbunden; auf ihn wartet ein Scheck
als Trostpflaster für seine vortrefflichen Dienste und
sein besonderes Engagement.
Der zylindrische Baukörper wird übernommen, die
Kopie kommt dem Originalentwurf in den Proporti-
onen sehr nahe. Doch die vorgelegten Pläne hält man
für ein Fiasko und lässt sie daher fallen. Die Ingeni-
eure und Finanzberater unterbreiten einen neuen
Vorschlag für eine höchst komplexe, unbewohnbare
Infrastruktur. Die Pläne sehen ein 500 Meter hohes
geschlossenes, in der Farbe transparentes „Rohr" vor,
in dessen äußerer Hülle sämtliche Vorrichtungen für
den vertikalen Transport sowie alle technischen An-
lagen und lastentragenden Bauteile untergebracht
sind. Im Innern soll das Gebäude eine hohle Mitte

aufweisen – offener Raum für unterschiedlichste
zukünftige Projekte, die diese Mitte ausfüllen werden.
Inzwischen liegt die Planungsleitung ganz bei den
Ingenieuren und Ökonomen. Sie berechnen zunächst
den wirtschaftlichen Wert der maximalen Nutzfläche
auf dem betreffenden Grundstück. Dieser Wert wird
daraufhin in übertragbare Anteile aufgeteilt.
Die Anteile können später gehandelt und getauscht
werden… Ihr Preis soll sich nach Angebot und Nach-
frage richten… Eine Höchstzahl von Anteilseignern
wird festgelegt. Jeder Anteilseigner beteiligt sich am
Markt durch den Erwerb einer „Grundplatte". Alle
Grundplatten sind identisch; sie bilden das Fundament
und die Grundfläche für die jeweiligen Immobilien,
die im Innern des Gebäudes erschlossen werden.
Eine Platte umfasst im Grundriss die maximale Nutz-
fläche auf jeder gegebenen Höhe im Gebäudeinnern.
Die Platten sind im Umfang alle gleich. Sie stellen
gleichzeitig die maximale und die minimale Betriebs-
fläche dar, die jedem Investor zugestanden wird.
Zusätzlich zum Erwerb einer Grundplatte muss ein
Bauherr je nach der geplanten Deckenhöhe seiner
Immobilie in Anteile investieren. Wer mehr Anteile
erwirbt, sichert sich zusätzliches Volumen. Jede Aktie
hat einen Gegenwert in Form relativer Höhe und
steht für ein genau festgelegtes Volumen. Einzelne
Areale können erweitert oder verkleinert werden, da
sich alle Grundplatten vertikal entlang den Schienen
in der Hülle verschieben lassen, durch die den Anteils-
eignern jeweils das Traggerüst und die notwendigen
Versorgungsanlagen bereitgestellt werden.

Technische Grundvoraussetzungen

Die Fassadenelemente bestehen aus dünnen, zwischen
zwei gekrümmte Glasflächen gepressten Flüssigkristall-
filmen, die an eine programmierte Datenbank an-
geschlossen sind. Jeder Bewohner kann die gesamte
Begrenzung und Höhe seines Teils der Fassade je nach
der spezifischen räumlichen und zeitlichen Organi-
sation seines Gebäudesegmentes programmieren.
Transparente Teile der „flüssigen" Fassade werden
undurchsichtig, sobald Strom durch die unendlich
kleinen Stromkreise geleitet wird. Wenn sich durch

Abbildungen

01–04. Bernard Khoury
„Program Trading
Development", 1992
Entwürfe

das allenfalls Fähigkeiten oder Leistungen wie etwa seine Arbeitskraft verkauft, aber niemals sich selbst, sondern sie ist selbst als Ganzes zum Objekt ökonomischen Austausches geworden. Auf lange Sicht werden solche Umkonzipierungen zu einem neuen Menschenbild und zu neuen Regeln der sozialen Zugehörigkeit und des Ausgrenzens führen.

•••• Die „Kunst des Machers"

Natürlich spielte Ökonomie auch im Bereich der Kunst immer schon eine Rolle. Einerseits natürlich im ganz wörtlichen Sinne des Handels mit beziehungsweise des Verkaufs von Kunstwerken. Andererseits aber war und ist sie auch im Sinne eines Austausches nicht materieller Leistungen – einer „Gabenökonomie", wie Georg Elwert es nennt (5) – im „Kulturbetrieb" stets präsent: „Lobst du mein Buch, lob ich deines."

Daneben fanden jedoch auch ökonomische Welt- und Denkmodelle zunehmend Eingang in den Kunst- und Kulturbetrieb, zunächst ausgehend von der nachvollziehbaren Einsicht, dass auch die erfolgreiche Kulturvermittlung durch Institutionen wie Theater oder Museen ein Mindestmaß an betriebswirtschaftlichem Know-how erfordert. Doch die Übernahme ökonomischer Begriffe und damit Denkweisen in den Bereich der Kultur und Kunst hat tendenziell auch zu einem veränderten Stellenwert des Kunstwerks in unserer Kultur geführt. Ich möchte diese Tendenz anhand von zwei aus der Sphäre der Ökonomie stammenden und in die der Kultur übernommenen Begriffen beschreiben: dem des „(Kultur-)Managers" und dem des „Events". „Event" bedeutet in diesem Zusammenhang die öffentliche Inszenierung der Präsentation von Kunstwerken – sei dies nun eine Ausstellungseröffnung, eine Buch- oder eine Theaterpremiere. Verantwortlich für diese Inszenierung ist heute in der Regel nicht der Künstler, sondern der „Kulturmanager", der ja im letzten Jahrzehnt zu einem eigenen Berufsbild geworden ist und dessen Fertigkeiten in immer mehr Studiengängen erlernt werden können.

Im Kulturbetrieb waren natürlich inszenatorische Elemente in vielen Kunstformen auch außerhalb des Theaters schon immer Bestandteil der künstlerischen Realisation: Die Rituale der Auftritte und Abgänge bei Konzerten, die Applausordnung oder die Feier einer Vernissage waren immer auch (Selbst-)Inszenierungen des Kulturbetriebs. In den letzten Jahren konnte man jedoch eine drastische Zunahme des Inszenatorischen im Kulturbetrieb miterleben. Im Ausstellungsbetrieb der bildenden Kunst wird dem „Ausstellungsmacher" zunehmend mehr Aufmerksamkeit geschenkt; die Art der Inszenierung von Kunstwerken zu einer Ausstellung ist oft wichtiger als die Kunstwerke selbst. Im Klassik-Musikbetrieb bricht jeden Sommer die Saison der Open-Air-Events an, die sich gegenseitig mit inszenierten Lasershows, Bühnenaufbauten et cetera zu übertreffen suchen; die Musik, die dabei gespielt wird, stammt im Wesentlichen aus den immer gleichen Top Ten der Klassik-Hits, die jeder Besucher schon x-mal (und meist auch schon besser) gehört hat. Aber das macht nichts; es geht ja zuerst einmal um den Event und dann erst um die Musik. Und auch in der Kunstform, von der man glauben sollte, dass sie sich im Grunde der Inszenierung am meisten widersetzt, in der Literatur – die eben nicht im öffentlichen Raum, sondern im stillen Kämmerlein des Lesers stattfindet –, nimmt der Zirkus von Lesereisen und Buchpräsentationen einen immer größeren Stellenwert ein.

Als Beleg dafür, dass die Inszenierungen gegenüber dem Einzelkunstwerk immer wichtiger werden, können wieder zwei Buchtitel dienen. Die Sondernummer der Zeitschrift „Kunstforum" zur Documenta IX 1992 hieß „Die Documenta als Kunstwerk" (6). Und schon 1991 erschien ein Buch mit dem Titel „Die Kunst der Ausstellung" (7). Wieder gehe ich hier nicht auf die Inhalte der beiden Bände ein, sondern interpretiere lediglich die Titel. Nimmt man sie ernst und wörtlich (und vor allem der Kunstforum-Titel ist da sehr eindeutig), dann besagen sie, dass die Ausstellung nicht mehr nur eine bloße Präsentationsform von Kunstwerken sei, sondern selbst ein Kunstwerk. Die ausgestellten Kunstwerke sind aus dieser Perspektive lediglich das Rohmaterial, aus dem der Ausstellungsmacher als Künstler sein Kunstwerk, nämlich die Ausstellung, schafft. Und dieses Meta-Kunstwerk der Ausstellung ist dann auch das, was in der Öffentlichkeit und im Kulturbetrieb in erster Linie

vertikale „Fluktuation" irgendwo entlang dem Gebäu-
dekern der jeweilige Abstand zwischen zwei Grund-
platten vergrößert oder verringert, verlagert sich die
jeweilige Programmierung umgehend auf den neuen
Standort. Durch das ständige Markieren und Löschen
der Fassadenteile ergibt sich ein Gesamtbild von un-
geplanter grafischer Komplexität; es auf dem Zeichen-
brett zu simulieren würde dem Zweck seiner Muta-
tionslogik spotten. Wenn die verschiedenen Teile der
Hülle unabhängig voneinander und in nicht synchro-
nisierter Folge und Form transparent werden, geben
sie den Blick auf die Ansammlung autonomer Objekte
hinter den Fenstern frei. Die Außenhaut der einzelnen
Segmente wird zu einem verschobenen Bild, das durch
die gleiche Fläche markiert und gerahmt wird, die es
im nächsten Moment verdecken könnte.

In der äußeren Hülle des Bauwerks befinden sich ver-
tikale Umlaufstränge. Die ständig aktualisierte Höhe
der jeweiligen Segmente wird in Echtzeit den Fahr-
stühlen übermittelt. Der vollautomatisierte „Gebäude-
manager", der unablässig sämtliche fluktuierenden
Daten überwacht, setzt die richtigen Stopps fest. Wind-
lastfrequenzkräfte werden durch zwei Paar Corsair-
Flügel aufgefangen, die außen an der Gebäudehülle,
auf halber Höhe und im oberen Bereich, angebracht
sind. Die Flügel lassen sich je nach Windrichtung auf
einer motorisierten Schiene rund um die Fassade be-
wegen. Hydraulische Kolben regulieren die Aufwärts-
bewegung der Flügel und der Klappen. Ein Wind-
sensor auf der Spitze des Gebäudes registriert Windge-
schwindigkeit, Windlastfrequenz und Windrichtung
und übermittelt die notwendigen Daten für entspre-
chende Gegenmaßnahmen. Zusätzlich zu den Flügeln
weist das Gebäude zwei größere Belüftungsklappen
auf, durch die Luft in bestimmte Bereiche des Innern
strömt, wenn auf die Fassade Luftdruck ausgeübt wird.
In der Spitze des Gebäudes sind sämtliche intelli-
genten Systeme der Gebäudeverwaltung unterge-
bracht. Wir nennen sie das „Gehirn" des Bauwerks;
in ihr werden alle eingehenden Daten empfangen,
verarbeitet und übermittelt, und zwar absolut gleich-
zeitig. Die Spitze birgt zudem die aufwändigen me-
chanischen Anlagen für das konkrete Ziehen und
Verschieben der Grundplatten.

Die Grundplatten sind jeweils identische flache, un-
bewohnbare Plattformen, deren Schnitt das Trag-
gerüst und die mechanischen Fundamente enthält,
um mehrere „Stellgeschosse" auf Zeit zu errichten.
Die zukünftigen Gebäudesegmente werden leichte
Innenraumkonstruktionen sein, die jeweils vertikal
innerhalb ihrer festgesetzten Luftrechte wachsen oder
schrumpfen. Bei einer vertikalen Verlagerung löst
eine hydraulische „Kupplung" die Grundplatte aus
der statischen Konstruktion der lastentragenden Teile
des Gebäudes und koppelt sie gleichzeitig an den
„Plattenaufzug" an.

wahrgenommen wird: Die großen öffentlichen Auseinandersetzungen über bildende Kunst im letzten Jahrzehnt entzündeten sich zumeist an Ausstellungen und ihren Konzeptionen – von der Kölner Ausstellung „Bilderstreit" 1989 bis zur Documenta X. Und verfolgt man die Ausstellungskritiken im Feuilleton, so wird man feststellen, dass der Auseinandersetzung mit der Ausstellungskonzeption meist mehr Raum gegeben wird als der Würdigung einzelner Kunstwerke. Man könnte – sehr kühn, doch, wie ich glaube, von der Tendenz her zutreffend – von einer Verlagerung des Werkbegriffs vom traditionellen Einzel-Kunstwerk auf die Sammel-Präsentation von „Kunst", die Ausstellung, sprechen: Das „eigentliche" Kunstwerk ist die Ausstellung.

Diese Verlagerung ist in zweifacher Hinsicht motiviert, sie erfüllt zwei verschiedene Funktionen. Die erste ist eine innerhalb des Kunstdiskurses. Da die moderne Kunst gewissermaßen zu ihrer eigenen Philosophie geworden ist, wie Arthur C. Danto festgestellt hat (8), und in diesem Zusammenhang letztlich so gut wie alles zum Kunstwerk oder zum Teil eines Kunstwerkes werden kann, solange damit nur explizit oder implizit „Kunst" selbst thematisiert wird, braucht die Kunst gewissermaßen die Ausstellung, um sich selbst zu definieren. In der Auswahl des „Rohmaterials" (also der Kunstwerke), die die Ausstellung kompiliert, definiert sie eine Sichtweise von Kunst. Da wir eben heute an einem Punkt sind, an dem alles Kunst sein kann, hat ein Einzelwerk bezüglich der Frage „Was ist Kunst?" keine Definitionsmacht mehr (während etwa das erste kubistische Bild, das gemalt wurde, diese sehr wohl hatte). Die Ausstellung in ihrer paradigmatischen Zusammenstellung des Rohmaterials dagegen hat diese Definitionsmacht noch – nicht auf der Ebene des Einzelwerkes zwar, aber auf der des Paradigmas: „Was kann wie als Kunstausstellung gezeigt werden?"

Die zweite Funktion dieser Verlagerung hat mit der Ideologisierung des ökonomischen Denksystems zu tun. Nicht der Künstler, sondern der (Kultur-)Manager, der (Ausstellungs-)Macher erzeugt die Werte, die im ökonomischen System zählen: Erst indem er durch einen Event, durch eine Ausstellung Öffentlichkeit für Kunst herstellt, schafft er einen „Markt" für diese Kunstwerke. Einen Markt, der nicht unbedingt einer des Kaufens und Verkaufens sein muss, sondern auch einer der Aufmerksamkeit sein kann, denn nur ein Kunstwerk, das öffentlich wahrgenommen wird, existiert in der Kommunikationsgesellschaft. Die „Kunst der Ausstellung" ist die Kunst des Managers, aus dem Rohstoff der Kunstwerke einen Event zu machen und die Kunst damit auf den Markt der Aufmerksamkeit zu bringen.

• • • • • Die Veränderung des ökonomischen Denksystems in der Ökonomie

Der Verkäufer seiner selbst und die Kunst des Machers sind nur zwei (allerdings, wie ich meine, besonders einleuchtende) Beispiele dafür, dass ökonomische Denkmodelle auch die Sichtweise auf (traditionell) ökonomieferne Sachverhalte wie die Person-Konzeption und die Kunst beeinflussen. Es ließen sich noch viele weitere Beispiele für dieses Tendenz der „Ökonomisierung" anführen, bis hin zu den Kirchen, die Unternehmensberater engagieren, um bessere religiöse „Dienstleister" zu werden.

Vielleicht ist jedoch der Höhepunkt dieser Entwicklung bereits überschritten – denn es beginnt sich eine gegenläufige Tendenz abzuzeichnen, und zwar ausgerechnet in der Wirtschaft selbst. Ganz zaghaft gewinnt die Einsicht Raum, dass man Wirtschaftsunternehmen nicht allein auf der Basis von streng ökonomischen Regeln erfolgreich führen kann. Denn Unternehmen sind komplexe soziale und kulturelle Systeme, in ihnen arbeiten Menschen, die ganz unterschiedliche Antriebe für ihr Handeln haben, und zwar bei weitem nicht nur ökonomische: Sinn und Sinnhaftigkeit der Arbeit, befriedigende Kooperation und Kommunikation mit anderen, Anerkennung oder einfach nur „gute Stimmung" sind wesentliche Faktoren dafür, dass das System Unternehmen funktioniert und erfolgreich seinem Ziel, der Gewinnerzielung, nachgehen kann. Man beginnt langsam zu verstehen, dass zum ökonomischen Handeln auch die Fähigkeit gehört, mit diesen so genannten Soft Factors umzugehen. (9) Zwar wird in der Wirtschaft häufig noch versucht, diese „neuen" Erkenntnisse in den alten, rein ökonomischen Denk-

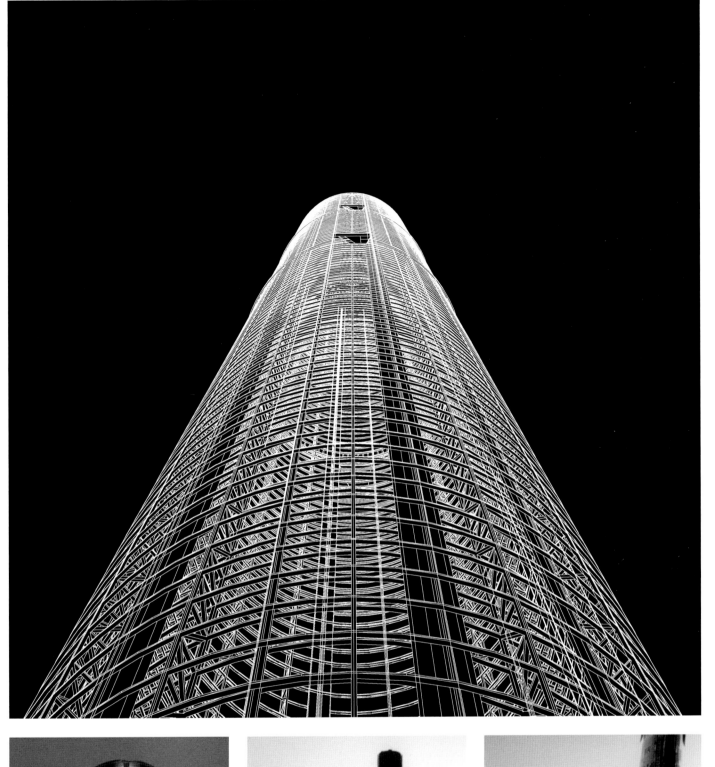

rahmen zu zwängen – Methoden wie die zur Zeit sehr beliebte „Balanced Scorecard" (10), die versucht, Soft Factors ähnlich messbar zu machen wie genuin ökonomische Einflussgrößen, belegen dies. Doch gerade solche Versuche sind meist ein Zeichen dafür, dass ein Denksystem seine eigenen Grenzen implizit erkannt hat. Zunehmend wird in Unternehmen mit Beschreibungssystemen experimentiert, die, aus der Systemtheorie oder der Soziologie, aber auch aus Kunst und Kultur herstammend, die Kooperation und Kommunikation der Menschen in Unternehmen und die Interaktionen zwischen Unternehmen und Markt besser verstehbar machen als das klassische ökonomische Denken. Und das wiederum wird – vielleicht – dazu führen, dass das ökonomische Denksystem wieder auf seinen ursprünglichen Platz als eines von vielen koexistierenden und vernetzten Beschreibungssystemen für verschiedene Realitätsbereiche zurückkehrt. Damit wäre dann auch der Tendenz zur Ideologisierung der Ökonomie, wie ich sie in diesem Beitrag beschrieben habe, der Boden entzogen.

1. Andreas Grosz und Daniel Delhaes (Hrsg.), *Die Kultur-AG. Neue Allianzen zwischen Wirtschaft und Kultur*, München 1999; Peer Ederer und Philipp Schuller, *Geschäftsbericht Deutschland AG*, Stuttgart 1999; Tom Peters, *Top 50 – Selbstmanagement. Machen Sie aus sich die ICH AG*, München 2001; Conrad Seidl und Werner Beutelmeyer, *Die Marke ICH. So entwickeln Sie Ihre persönliche Erfolgsstrategie*, Wien und Frankfurt/Main 1999.

2. Thomas S. Kuhn, *Die Struktur wissenschaftlicher Revolutionen*, Frankfurt/Main 1967.

3. Duden, Bd. 10: *Bedeutungswörterbuch*, Mannheim u. a. 1970, S. 721.

4. Gerhard Wahrig, *Deutsches Wörterbuch*, Gütersloh und München 1986, S. 1368.

5. Georg Elwert, „Selbstveränderung als Programm und Tradition als Ressource", in: Beate Hentschel, Michael Müller und Hermann Sottong, *Verborgene Potenziale. Was Unternehmen wirklich wert sind*, München 2000, S. 74 ff.

6. *Kunstforum International*, Bd. 119, Ruppichteroth 1992.

7. Bernd Klüser und Katharina Hegewisch (Hrsg.), *Die Kunst der Ausstellung. Eine Dokumentation dreißig exemplarischer Kunstausstellungen dieses Jahrhunderts*, Frankfurt/Main und Leipzig 1991.

8. Arthur C. Danto, *Die Verklärung des Gewöhnlichen. Eine Philosophie der Kunst*, 2. Aufl., Frankfurt/Main 1993.

9. Vgl. dazu die Beiträge in Hentschel/Müller/Sottong (wie Anm. 5).

10. Vgl. dazu Robert S. Kaplan und David P. Norton, *Balanced Scorecard. Strategien erfolgreich umsetzen*, Stuttgart 1997.

Eva Grubinger
KRYSTIAN WOZNICKI

Die Erkenntnis von Karl Marx, dass Geld nicht bloß ein Wertmaßstab ist, sondern eine beliebig austauschbare Ware (Zeichen), verweist auf einen Wesenszug von Ökonomie, der heutzutage ausgeprägter scheint denn je: Ein Transfer von kulturellen Attributen in den wirtschaftlichen Kontext hat längst stattgefunden. Die Wirtschaft tritt als Sinnstifterin und als Vermittlerin von Lebensphilosophie auf. Sie beansprucht die Seele, die sie mit korporativen Slogans weichspült, ebenso wie das Herz des Subjekts, das sie ganz im Sinne des Mobilitätsgebots mit selbstreflexiven Sprach- und Bildinszenierungen in Werbung und Produktdesign in Bewegung versetzt. Und je effektiver solche Botschaften die Funktion der Kundenbindung erfüllen, anders gesagt: je personalisierter das Marketing, desto geschlossener scheinen die dabei generierten Zeichensysteme.

Was sich im fast schon klaustrophobischen Gefühl der Überdeterminiertheit äußert, liegt aber auch am Unvermögen des Subjekts, die komplexen und zunehmend unsichtbaren Prozesse der globalen Wirtschaft zu erfassen. Eva Grubinger hat mit ihren anamorphotischen Bildinstallationen ("Caught in Flux: flexibel.org", 2001) ein eloquentes Sinnbild für diesen prekären Zustand gefunden. Als Spiegel einer flexibilisierten Weltwirtschaft erscheint das Subjekt in der gewohnten Draufsicht komplett verzerrt. Das aus dieser Position entworfene mentale Bild wird insofern als trügerische Projektion entlarvt, als der Betrachter zur Einnahme einer Schlüsselperspektive aus der Reserve gelockt wird und seinen Blickwinkel probeweise adjustieren muss. Während die Offenheit der Arbeit, die darin zum Ausdruck kommt, als ein Grundprinzip von Grubingers Werk bezeichnet werden kann, könnte man das thematische Leitmotiv der Künstlerin auf folgende Frage reduzieren: Welche Rolle spielen symbolische Zeichen(ketten) in der Sozialisation des Subjekts?

Mit ihren stets zugänglichen Arbeiten versucht Eva Grubinger, nicht nur Antworten auf diese Frage zu finden, sondern vor allem auch Angebote an eine kunstinteressierte Öffentlichkeit zu machen, deren Annahme ein kritisches Verhältnis zu staatlichen und wirtschaftlichen Ideologieformationen ermöglicht. Dementsprechend sind ihre Zeichen instabil, demontierbar und zuweisbar. Sie erweisen sich jedoch keineswegs als beliebig ersetzbar und austauschbar: In "Cut Outs" (1997) und "Sacher Torture" (1998) ergeben sie nur an vorgeschriebenen Stellen einen Sinn. Je stärker Grubingers Zeichen in narrative Zusammenhänge eingebunden sind, umso dezidierter scheint ihnen eine bestimmte Funktion zugewiesen zu sein. In "Life Savers" (1999) retten sie Leben, während in "Operation Rosa" (2001) das Gegenteil der Fall zu sein scheint: Im Rahmen eines vermeintlichen Menschenexperiments wird ein Zeichen nicht nur zum Schlüssel des Lebens, sondern verbleibt auch als einzige Spur der Manipulation. Verschwörung – psychosozial aufgeschlüsselt das Wort für eine aus Mangel an Informationen als geschlossen wahrgenommene Zeichenkette – dominiert die atmosphärische Molekularstruktur dieser Arbeit, womit Grubinger nicht zuletzt eine bei ihr ebenfalls stets wiederkehrende Frage aufwirft: die nach der Aufgabe von Kunst. In "1:1" (2002) nimmt sie vielleicht deshalb so grundsätzliche Züge an, weil die Künstlerin diesmal in ein unmittelbares Verhältnis zur Wirtschaft tritt. Um die damit verbundene Bezeichnung "Auftragskunst" auszuloten, stellt sie sich als Bestimmerin der Spielregeln über ihre Auftraggeber: Das Geld, das sie zur Finanzierung ihres Kunstprojekts erhalten hat, gibt sie diesen – als Zeichen und damit als Kunst ausgewiesen – zurück. "Nein", sagt Grubinger, "nicht um irgendeinen pubertären Machtbeweis angesichts einer schier alles vereinnahmenden Schafspelz-Ökonomie geht es, sondern darum, Zeichen zu setzen, die nicht nur die Definitionsmacht über die symbolische Ordnung haben, sondern diese offen zu legen vermögen." Letzteres ist auch insofern der Fall, als sie im Verhältnis von 1:1 in einer wesentlich höheren Währung für diese künstlerische Arbeit entlohnt wird – was schließlich die Implikationen der eingangs referierten Einsicht von Marx in Erinnerung ruft.

01. Eva Grubinger
"Wirtschaftsvisionen:
Fischer, Grubinger,
Radomski", 2001/2002
3 C-Prints,
jeweils 140,5 x 100 cm

¬ *Zdenek Felix*
Kunstinstitutionen und Geld
Über die Kooperation mit Unternehmen

Von der beginnenden Neuzeit im frühen 16. Jahrhundert an haben sich die Künstler mit der Welt der Ökonomie beschäftigt, sei es durch die Darstellung des Umgangs mit Geld, sei es durch ihre Bemühungen, den in dieser Zeit allmählich sich etablierenden Kunsthandel zu beeinflussen. Dass aufstrebende Künstler wie Tizian, Tintoretto, Rubens und andere große Werkstätten unterhielten, um ihre zahlreichen Aufträge ausführen zu können, ist hinlänglich bekannt. Die Produktion der Kunst verwandelte sich in diesen Werkstätten in einen vielschichtigen ökonomischen Prozess, an dem neben den Künstlern und ihren assistierenden Helfern auch Auftraggeber und Käufer sowie Agenten und Zwischenhändler beteiligt waren.

Andererseits, wie beispielsweise während des 17. Jahrhunderts in Rom, haben viele adelige und kirchliche Auftraggeber nicht nur enge Beziehungen zu Künstlern als Lieferanten unterhalten, sondern diesen darüber hinaus regelmäßige monatliche Zuwendungen gewährt. Der Zweck solcher Verbindungen war es, anerkannte Künstler finanziell und persönlich an den Auftraggeber zu binden und dadurch die Konkurrenz anderer Interessenten und Mitbieter zu eliminieren. Die Kommerzialisierung der Beziehungen zwischen Auftraggebern und Künstlern schritt seit dem frühen Barock unaufhaltsam voran und führte im 18. Jahrhundert zur Entstehung einer praktikablen Institution, deren Anfänge ein berühmtes Bild des französischen Rokoko-Malers Antoine Watteau, „Gersaints Ladenschild" (1720), so sinnfällig belegt: Es stellt das Geschäft eines befreundeten Kunsthändlers dar. Indem der Künstler das Instrument des ökonomischen Tausches – eine Galerie – in seine Ikonografie aufnimmt, macht er gleichsam den Mechanismus des Marktes transparent und weist auf den Geldwert der Ware Kunst hin. Somit kündigt Watteaus' Bild gewissermaßen eine Entwicklung an, in deren Verlauf sich neben zahlreichen anderen Funktionen des Kunstwerks dessen ökonomischer Wert als ein bedeutender Faktor konstituieren wird, der bis heute Gültigkeit besitzt.

Dass sich aus diesem „economic link" keine konfliktfreie Beziehung ableiten lässt, liegt auf der Hand, sind doch die Sphären von Kunst und Ökonomie trotz unterschwelliger Verbindungen im Prinzip unterschiedlich. Wo die Ökonomie den Gewinn als Antriebskraft und Ultima Ratio ihrer Bestrebungen ansieht, zielt die Kunst auf Erkenntnis und Diagnose der Zeit, in der sie entsteht. Will sie ihre Autonomie nicht verlieren, kann sie das Primat des Ökonomischen nicht anerkennen. Das hieraus resultierende Dilemma begleitet die innerhalb der bürgerlichen Gesellschaft entstehende Kunst seit dem 18. Jahrhundert als beständige Komponente, und das Spannungsverhältnis von Kunst und Ökonomie lässt sich bis heute nicht auflösen.

In einer vergleichbaren Situation befinden sich jene Institutionen, zu deren Aufgabe es gehört, Kunst zu zeigen, zu sammeln oder zu vermitteln. Auch ihre Anfänge kann man in das 17. Jahrhundert zurückverfolgen. Als erste bürgerliche Einrichtung dieser Art gilt das Amerbach-Kabinett in Basel, dessen „Ursprünge auf die Zeit vor der Reformation zurückreichen und das der Sammelleidenschaft nicht eines Fürsten, sondern eines humanistisch gebildeten Bürgers entsprang" (Christian Geelhaar). Diese von der Basler Gemeinde erworbene und 1671 für die Öffentlichkeit zugänglich gemachte Sammlung mit Spitzenwerken von Hans Holbein, Hans Baldung und Niklaus Manuel ging den späteren bürgerlichen Sammlungen und Museen voran, die im Laufe des 19. Jahrhunderts zur vorherrschenden Form der Kunstvermittlung und -pflege in Europa wurden. Von privaten Mäzenen, von Gemeinden und nicht zuletzt vom Staat unterhalten, setzten die öffentlichen Sammlungen kulturelle Akzente und trugen, auf sehr unterschiedliche Art und Weise allerdings, zur „Demokratisierung" der visuellen Künste bei.

Berliner Sparkasse S

Abteilung der LandesBank Berlin

Als Quittung dient diese Durchschrift in Verbindung mit dem Kontoauszug, der die Belastungsbuchung enthält.

Kopie für Kontoinhaber

S 111 304 000 So

Empfänger

DEUTSCHE BANK AG

Konto-Nr. des Empfängers		Bankleitzahl
0048561 00		50070010

bei (Kreditinstitut)

DEUTSCHE BANK AG FRANKFURT

Bitte immer ausfüllen. ▶ | DM od. EUR DM | Betrag 30.000,-

Verwendungszweck - z. B. Kunden-Referenznummer - (nur für Empfänger) max. 2 Zeilen à 27 Stellen

WIRTSCHAFTSVISION

Kontoinhaber

EVA GRUBINGER

Konto-Nr. des Kontoinhabers

74822470

2

27.12.01

DATUM UNTERSCHRIFT

Nach 1945, im Zusammenhang mit der föderalistischen Umgestaltung Deutschlands, wurde den Ländern und Kommunen die Förderung der bildenden Kunst übertragen, ein Umstand, der zur Entstehung eines dichten Netzes von Kunstvereinen, Kunsthallen und Museen führte, die von der „öffentlichen Hand" getragen wurden.

Dieses System ist spätestens seit dem Beginn der neunziger Jahre ins Wanken geraten. Der Situation in Venedig am Ende des 18. Jahrhunderts nicht unähnlich, als der Staat sich nach einer langen Periode der Kunstförderung aus seinem Engagement zurückzog und das Feld dem neureichen Adel und der prosperierenden Kaufmannschaft überließ, verlässt die „öffentliche Hand" heute mit dem Hinweis auf die „leeren Kassen" ihre Kulturschäfchen und überantwortet sie dem eigenen Erfindungsreichtum und der Großzügigkeit privater Unternehmen.

In einer Zeit, in der Kultureinrichtungen die Zuschüsse gekürzt werden, Kunsthallen, Theatern und Orchestern „Abwicklungen" drohen und somit der für die Kultur lebensnotwendige Raum eingeengt wird, stellt sich die Frage nach der Kooperation von Kunst und Ökonomie anders als in den „fetten" Jahren vor 1990. Beim Blick auf die Einladungskarten und Plakate, beim Aufschlagen der Kataloge und sogar beim Betreten von Ausstellungen stellt man fest, dass sich das Sponsoring als wichtiger Bestandteil der Aktivitäten von Kulturinstitutionen etabliert hat. Wie großen Tafeln beim Eingang zu entnehmen ist, präsentieren neuerdings nicht vorrangig die Museen, sondern die Sponsoren Ausstellungen und Events.

Die Polemik, die sich gegen das Sponsoring richtet, fußt in der Hauptsache auf dem Vorwurf, mit der Kulturförderung betreiben die Unternehmen deshalb eine „Schleichwerbung", weil das bei der Veranstaltung eingebrachte Logo ein sichtbares Markenzeichen sei, dessen Anwendung einen Missbrauch der Kunst bedeute. Hierzu hat der Autor Walter Grasskamp in seinem kritisch-polemischen Buch „Kunst und Geld" ein bemerkenswertes Statement formuliert: „In der kunstreligiösen Tradition der Ächtung bürgerlicher Ökonomie steht die Kunst noch heute, weil ursprünglich auf die Religion gemünzte Tabus auf sie übergegangen sind. Als zentrale Vorstellung dieser Kunstreligion entstand die Illusion, die Kunst sei ein marktfernes, ja marktfreies Gebiet. Auch wenn es dem frühen 19. Jahrhundert geläufig war, dass Kunstwerke mit beträchtlichen Gewinnen verlegt, gesammelt und versteigert werden konnten, hat man doch hartnäckig den Künstler als einen Schöpfer verstehen wollen, der ohne Gewinnabsichten, vielmehr aus höherem und letztlich unerklärlichem Schaffensdrang seine Werke herstellte. Diese Illusion lässt sich als das ästhetische Syndrom bezeichnen, das in einer weltfremden Leugnung ökonomischer Einflüsse in der Kunst besteht, in der hartnäckigen und lange Zeit sehr erfolgreichen Verdrängung der paradoxen Erkenntnis, dass erst die bürgerliche Gesellschaft, die von der reinen, der autonomen Kunst träumte, die Kunstwerke im großen Maßstab zur Handelsware machte."

An dieser Stelle erscheint der eingangs angedeutete Exkurs zu den Anfängen der ökonomischen Verwertung von Kunst im 16. Jahrhundert weniger abwegig, weil er den Zusammenhang der heutigen Vermarktung „künstlerischer Produkte" mit der Entstehung der Geldwirtschaft in Italien verdeutlicht. Hilfreich ist eine solche Feststellung deshalb, weil sie mit Illusionen aufräumt und einen unvoreingenommenen Blick auf die Zusammenhänge von Kunst und Geld, mithin auf die Unterschiede zwischen Kunstförderung und Werbung erlaubt. Denn die Gefahr einer Vermengung von Sponsoring und Werbung besteht überall dort, wo die Gewichte verschoben werden und die Kunst als Mittel zum Zweck dient.

Dies kann da passieren, wo ein Sponsor, möglicherweise sogar in gutem Glauben, seine Produkte im Zusammenhang mit der geförderten Veranstaltung medial derart massiv darstellt, dass der Zweck der Förderung sich verflüchtigt. Dabei ist eine solche Taktik genau das Gegenteil dessen, was vom Sponsor und Veranstalter erwartet wird, denn das Publikum und die Medien sind wohl in der Lage, dieses Missverhältnis zu erkennen. Demgegenüber vermag eine zurückhaltende, ausgewogene Selbstdarstellung des Sponsors die positive Wirkung zu steigern, wenn sie den ästhetischen Gegenstand der Förderung akzeptiert.

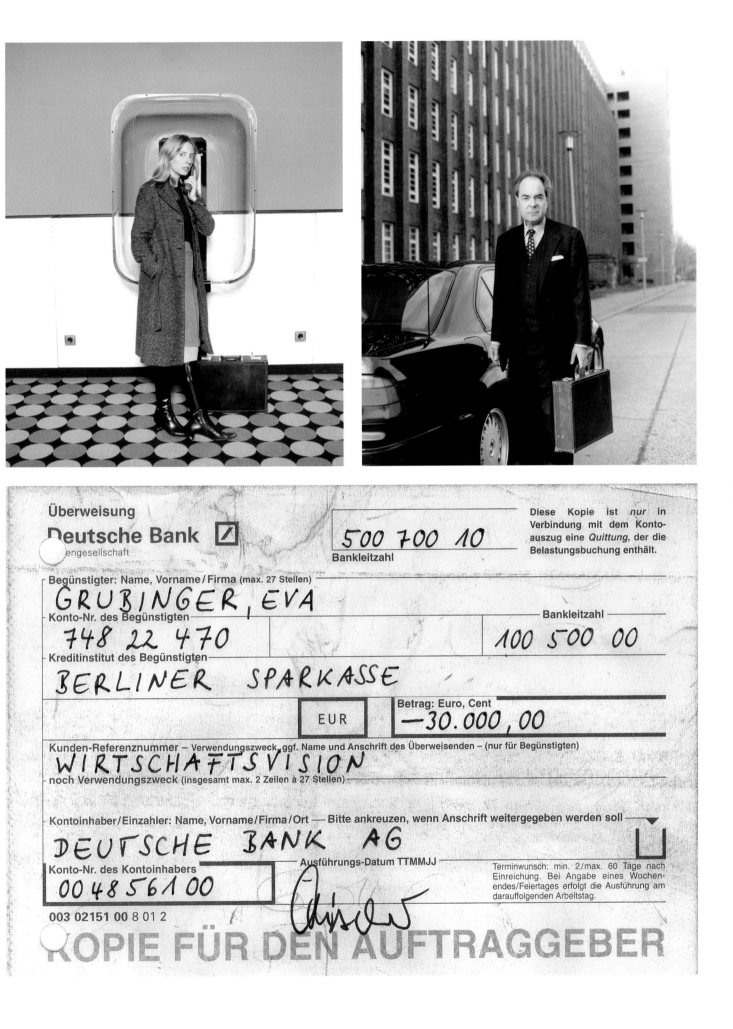

Wünschenswert für die Kulturinstitutionen ist deshalb eine längerfristige Zusammenarbeit mit einem Förderer, die für beide Seiten optimale Lösungen anvisiert und diese auch in der Praxis realisiert. Ein länger andauernder Kontakt kann auch für beide Teilnehmer zu einen „Lehrgang" werden, der zum besseren gegenseitigen Verständnis führt. Dieser Dialog ist eine Voraussetzung dafür, „das spannungsgeladene und ungeklärte Verhältnis, in dem unsere Gesellschaft zu ihrer mit Abstand umfangreichsten ästhetischen Produktion – eben der Werbung – steht" (Walter Grasskamp), einer Lösung näher zu bringen. Das Engagement der Unternehmer für die Kultur wird dadurch effizienter und klarer ausfallen können.

2D/3D
Corporate Sculpture

Ein Projekt von Peter Zimmermann
in Zusammenarbeit mit mps mediaworks

Das Projekt 2D/3D dreht sich um die Herstellung einer Skulptur, die als Ausstellungsbeitrag in den Deicht

eine Sequenz von Bildern, die dem aktuellen Fernsehprogramm entnommen sind. Das Produktionsbudget

[block of dense alphanumeric code/coordinate data]

Unternehmen mps mediaworks wurde damit betraut aus diesem Fernsehmaterial, das eigentlich als elektr

eine Skulptur zu entwickeln. mps obliegt es, nicht nur die Dreidimensionalität zu diesen Bildern zu erfinde

amburg stehen soll. Das Ausgangsmaterial für diese Skulptur ist

net in Sendezeit ergibt die Länge der Sequenz. Das Münchner

[dense grid of rgb color values, e.g. "rgb(77, 120, 165)", "rgb(130, 41, 32)", "rgb(49, 24, 23)", ... continuing across many columns and rows]

mpuls für einen flüchtigen Moment auf dem Bildschirm existiert,

n auch den Sprung in die haptische Welt zu schaffen.

¬ *Júlia Váradi*
Kunstförderung in Ungarn nach den Umbrüchen von 1989/90

Während des gemäßigt totalitären Ancien Régime in Ungarn gab es einen einzigen Sponsor der schönen Künste: einen mächtigen, voreingenommenen und konservativen namens Der Staat. Der ungarische Staat pflegte mit vollen Händen Geld für die Künste auszugeben, und er hatte seine bevorzugten Künstler, die in manchen Fällen gar ein eigenes Museum erhielten.

Ein Beobachter beschrieb das Kulturleben in Ungarn bezeichnenderweise als einen „Zoo", in dem gut im Futter stehende Tiere mit glänzendem Fell glücklich auf und ab promenierten. Nach dem Fall der Mauer wurde allerdings auch die Mauer des Zoos von den wilden Tieren aus dem Urwald niedergerissen. Der Zoo des Kulturlebens verwandelte sich Anfang der 1990er Jahre in Ungarn und anderen osteuropäischen Ländern in einen Dschungel, in dem die Tiere, sprich: die Künstler, um Nahrung kämpften.

Nach 1989 warfen die ersten demokratisch gewählten Regierungen in der Kulturpolitik das Ruder radikal herum. Direkte staatliche Unterstützung wurde seltener, während zugleich eine Legion vom Staat eingerichteter Stiftungen das Licht der Welt erblickte. Zur selben Zeit entstand privatwirtschaftliches Kultursponsoring.

In Ungarn entschied sich die zweite demokratische Regierung vor allem wegen der seit Jahren unverändert problematischen wirtschaftlichen Lage, die Kultur nach dem Prinzip des Laisser-faire zu fördern. In dieser Zeit verlegten sich private Unternehmen auf das Kunstsponsoring, von dem sie sich positiven Einfluss auf ihr jeweiliges Image in der Öffentlichkeit erhofften. Inzwischen hat in den meisten betreffenden Ländern der postkommunistische Kulturbetrieb eine Umgestaltung vollzogen.

Mit Ausnahme der größten Institutionen von nationaler Bedeutung stützen sich kulturelle Einrichtungen in der großen Mehrzahl auf Sponsoring vonseiten nationaler und multinationaler Unternehmen. In Ungarn engagieren sich die meisten international bekannten Unternehmen im kulturellen Bereich, aber nur wenige von ihnen fördern die bildenden Künste.

Anfang der 1990er Jahre begann die Hypo-Bank als eines der ersten Geldinstitute, für ihre eigenen Geschäftsräume ungarische Kunst anzukaufen, und sie hat diese Sammeltätigkeit seither konsequent fortgeführt.

Die Raiffeisenbank betreibt heute die intensivste Kunstförderung: Sie beschränkt sich nicht auf den Erwerb zeitgenössischer Kunst für ihre Geschäftsräume, sondern unterhält auch eine eigene Galerie, in der sie Kunstausstellungen veranstaltet.

Ungarische Banken zogen bald nach und begannen, Kunst in ihren Geschäftsräumen zu zeigen. Versicherungsunternehmen wie AB-Aegon oder Nationale Nederlanden steuerten Mittel für einzelne Erwerbungen der Nationalgalerie oder des Ungarischen Nationalmuseums bei.

Ein weiterer Förderer ungarischer Kunst ist Siemens. Das Unternehmen unterstützt vor allem die künstlerische Fotografie, indem es sich an den allgemeinen Betriebskosten des Ungarischen Hauses der Fotografie beteiligt.

Natürlich tun sich bildende Künstler in Osteuropa weiterhin schwer, einen verlässlichen Sponsor zu finden, da für die meisten Förderwilligen die Popmusik, das Theater oder der Film erste Wahl sind. Die Gegenwartskunst ist nach wie vor ein Stiefkind des Kulturlebens in Osteuropa.

BIT PLANE is a project by the Bureau of Inverse
Technology [bit].

The bureau is an information agency
Servicing the Information Age.

Information follows.

The bit plane is a pet aerial observation unit
a highly compact spy plane developed from the
generous residues of cold war precision

The device consists of a remote-controlled aircraft
wingspan 20 inches, nose-mounted with a miniature
video-camera / transmitter
nanobug avx 900s4

The plane transmits a continuous stream of video
to a head-mounted receiver providing the Pilot on the
ground with the navigational sight for the plane
and vast telecast views of the immediate surroundings

The unit is operated optimally at altitudes of between
10 and 600 feet.

bit plane standard unit
demonstrates functionality
in a series of sorties over
the SILICON VALLEY
Nov 97 – Feb 98

a flight from reason
a search for artificial intelligence
over potentially hostile territory

APPLE, IBM, LOCKHEED, NASA AMES,
DOLBY, INTEL, NETSCAPE, XEROX PARC,
ADVANCED MICRO DEVICES,
INTERVAL RESEARCH, SLAC, SEGA,
SEAGATE, HEWLETT PACKARD, BORLAND,
ORACLE, YAHOO, SGI, NOVELL, SETI,
ADOBE, ATARI, COMPAQ, SUN, SYMANTEC,
3COM, ANALOG DEVICES

NO CAMERA ZONES

01–02. Bureau of Inverse
Technology
„Flight data silicon valley
aerial reconnaissance,
bit plane elevation
10-600 ft.", 1997–98

¬ *Andreas Spiegl*
We cannot not use it: The Cultural Logic

Der Titel der Ausstellung „Art & Economy" verleitet zu der Annahme, dass in diesem Zusammenhang zwei Bereiche – auf der einen Seite die Kunst, auf der anderen die Ökonomie – und deren Verhältnis zueinander zur Diskussion gestellt werden. Diese Annahme verleitet weiter dazu, für jeden dieser Bereiche ein spezifisches Feld aus Interessen, Theorien, Geschichten und Handlungsspielräumen zu konstruieren, um diese dann vergleichen, in Beziehung setzen oder verknüpfen zu können. Im Folgenden soll gezeigt werden, dass wir nicht umhin können, die Kunst und die Wirtschaft aufeinander zu beziehen, aber ihre Differenz in dem suchen müssen, was sie gemeinsam haben.

• Art & Economy: ein Verhältnis und eine Beziehung

Historisch gesehen entspricht die Erfahrung, dass diese beiden Bereiche auf ein über Jahrhunderte währendes Verhältnis zueinander verweisen können, einem Faktum. Variabel ist dieses Faktum allein in Bezug auf die Form dieser „Beziehung", die wahrscheinlich alle Nuancen eines „Verhältnisses" durchlaufen hat: von der gegenseitigen Achtung über ein harmonisches Einverständnis bis hin zur Herrschaft der einen Seite über die andere, von der Emanzipation bis zur Scheidung. Eine heute zu beobachtende, aber aus der Erfahrung kritischere und vorsichtigere Annäherung von Kunst und Wirtschaft scheint das nächste Kapitel in dieser Beziehungsgeschichte zu bilden. Hinzu kommt, dass jede der beiden Parteien neben ihrem Verhältnis zueinander noch eine weitere Beziehung zu einer gemeinsamen dritten Partnerin im Auge hat: ihre Beziehung zur Gesellschaft. Wenn man daraus eine Dreiecksbeziehung konstruieren will, dann hat die jeweilige Beziehung der beiden zur dritten Partnerin, zur Gesellschaft, Priorität. In und aus dieser vorrangigen Beziehung zur Gesellschaft leiten sich nicht nur die jeweiligen Handlungsspielräume, Institutionen und Konventionen ab, sondern auch die entsprechenden Legitimationen und deren Krisen. Wird diese Beziehung, von welcher Seite auch immer, gefährdet oder aufgekündigt, laufen die Kunst wie die Wirtschaft Gefahr, wenn nicht zu verschwinden, so doch zumindest in massive, ja existenzielle Probleme zu geraten.

Nun stellt sich die Frage: Wie erklärt sich das wechselseitige Interesse von Kunst und Wirtschaft an einem „Verhältnis" zueinander, wo doch der „Beziehung" zur Gesellschaft der Vorrang eingeräumt wird? Wenn hier von „Verhältnis" und „Beziehung" die Rede ist, dann in dem Sinne, dass unter „Verhältnis" eine labile, spannende, gefährliche und temporäre „Geschichte" gemeint ist und unter „Beziehung" eine langfristige und substanzielle „Sache" zu verstehen ist. Bevor diese Frage erörtert wird, sei die Antwort schon vorausgeschickt: Kunst und Wirtschaft sind deshalb bereit, sich auf ein Verhältnis miteinander einzulassen, weil sie ohne dieses riskieren würden, ihre Beziehung zur Gesellschaft zu verlieren. Mit anderen Worten: Was wie ein Verhältnis aussieht, entpuppt sich als Zweckgemeinschaft, um die Beziehung zur Gesellschaft zu erhalten.

Das Verhältnis von Kunst und Wirtschaft ist folglich nicht allein amouröser Natur, sondern zugleich das Produkt einer Heiratspolitik, verbunden mit allen Formen einer Hassliebe, die dazugehört. Im Folgenden wird sich auch die Frage stellen, ob diese Hassliebe nicht ein Indikator dafür sein kann, dass die Unumgänglichkeit dieses Verhältnisses von Kunst und Wirtschaft auf einer Reihe von Gemeinsamkeiten beruht, auch wenn diese nicht immer eingestanden werden wollen oder können. Eine dieser Gemeinsamkeiten liegt in der kulturellen Logik.

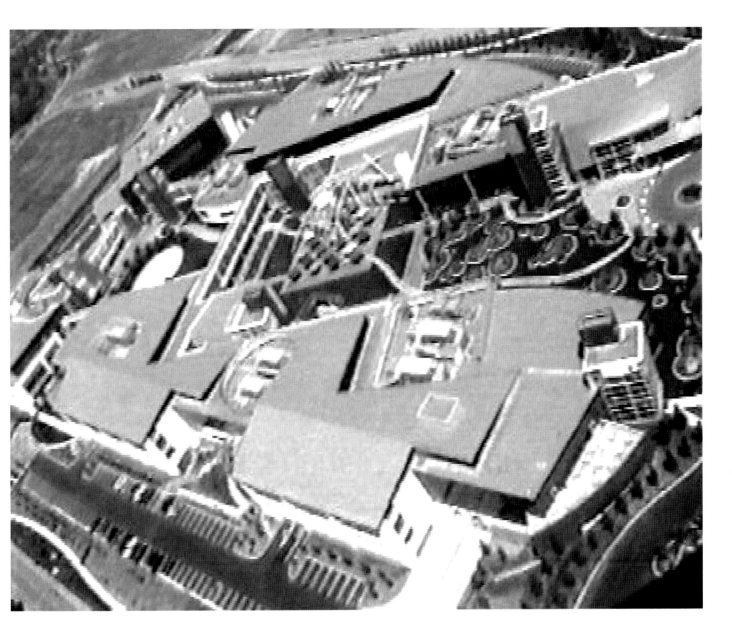

•• Das Problem der 2

Wir haben eingangs erwähnt, dass die Rede von „Kunst und Ökonomie" die Annahme nahe legt, hier werde das Verhältnis zweier spezifischer Bereiche mit je eigenen Interessen und Handlungsspielräumen untersucht. Die Beschreibung dieses Verhältnisses wird je nachdem variieren, welche ideologischen Perspektiven und Gesichtspunkte in Betracht gezogen werden und welche Fakten man diesem oder jenem Bereich zurechnet. Wie auch immer diese Variablen aussehen mögen, durch die Trennung in zwei Bereiche und deren Vergleich ergibt sich ein Interpretationsmuster, das sich dialektisch oder dualistisch, dichotomisch, antagonistisch oder oppositionell entfalten wird. Welchen Anteil hat etwa die Wirtschaft an der Produktion gesellschaftlicher Verhältnisse und deren Machtstrukturen? In welchem Ausmaß macht sie sich damit verantwortlich oder schuldig, und wie begegnet sie einer Kunst, die diese durch ökonomische Prinzipien verursachten Gefälle und globalen Divergenzen kritisiert? Wozu braucht die Wirtschaft die Kunst und wozu die Kunst die Wirtschaft? Eine Möglichkeit, darüber nachzudenken, basiert auf der Annahme, dass sich die Wirtschaft angesichts der sozialen und kulturellen Probleme, die sie mit produziert, der Kunst und Kultur durch deren finanzielle Förderung bedient, um die eigenen Legitimationsdefizite und -krisen zu kompensieren beziehungsweise um den Schaden, den sie etwa im sozialen Kontext oder im Bereich der Umwelt anrichtet, über die Unterstützung eines anderen, etwa künstlerischen oder soziokulturellen Projekts wieder gutzumachen.

Umgekehrt könnte man die Frage stellen, ob sich nicht die Kunst der Wirtschaft als neuem Enfant terrible bedient, um den Anspruch der eigenen Kritikfähigkeit und Sinnhaftigkeit aufrechtzuerhalten und sich von der bloßen Erlebniskultur und deren Abwechslungsreichtum abzugrenzen. Oder, anders formuliert: Wenn es der Kunst trotz ihrer Interventionen in die verschiedenen soziokulturellen und sozialpolitischen Bereiche nicht gelingt, die Verhältnisse zu verändern, ihre Optionen mithin folgenlos wären und ihre verbleibende Aufgabe darin bestünde, die Verschlechterungen kritisch zu kommentieren und zu beschreiben, dann gerät sie in den Verdacht einer parasitären Rolle, die allein von ihrem Probleme produzierenden „Wirt", hier von der „Wirtschaft", definiert wird. (1)

••• Rationalität als Problem

Diese Fragen und Annahmen beziehen sich in ihrer Argumentation auf die Vorstellung einer aufgeklärten, das heißt sich rational bestimmenden Gesellschaft, in der Gleichheit und Freiheit der einzelnen Mitglieder herrschen sollten. Umgekehrt orientieren sich die Argumente der Kritik an der Entfernung zu dieser möglichen Welt. Aus dieser Vorstellung einer möglichen „rationalen" Verfasstheit der Welt leitet sich auch die Forderung nach einer „rationalen" Argumentation ab. (2) Ein Problem dabei ist nur, dass die erfahrbare und beobachtbare Welt, einschließlich der in ihr herrschenden Machtverhältnisse, eher einer irrationalen Natur zu entsprechen scheint. Historisch führte das zu einem doppelten Unterfangen, das die irrational erscheinenden Phänomene der Natur zu entmystifizieren, sprich zu rationalisieren suchte und zugleich darauf zielte, die „einseitige" Rationalisierung der sozialen Machtverhältnisse als Natur darzustellen. (3)

Wie Seyla Benhabib in einem Essay über die „Kritik der instrumentellen Vernunft" darlegt, war es das Verdienst von Karl Marx' „immanenter Kritik", die Widersprüche eines Konzepts der politischen Ökonomie mit eben jenen Mitteln aufzuzeigen, die für die Rationalität derselben in Anspruch genommen wurden: „Ausgehend von den anerkannten Definitionen der Kategorien, die von der politischen Ökonomie verwendet werden, zeigt Marx, wie diese sich in ihr jeweiliges Gegenteil verwandeln. [...] Das bedeutet, dass diese Begriffe, wenn sie in ihren logischen Implikationen zu Ende gedacht werden, die kapitalistische Produktionsweise nicht erklären können. Die Kategorien der politischen Ökonomie werden an ihren eigenen Inhalten gemessen, das heißt an den Phänomenen, die sie erklären sollen." (4) Möglich wird diese Verkehrung des vermeintlich Rationalen, indem das Bestehende nicht

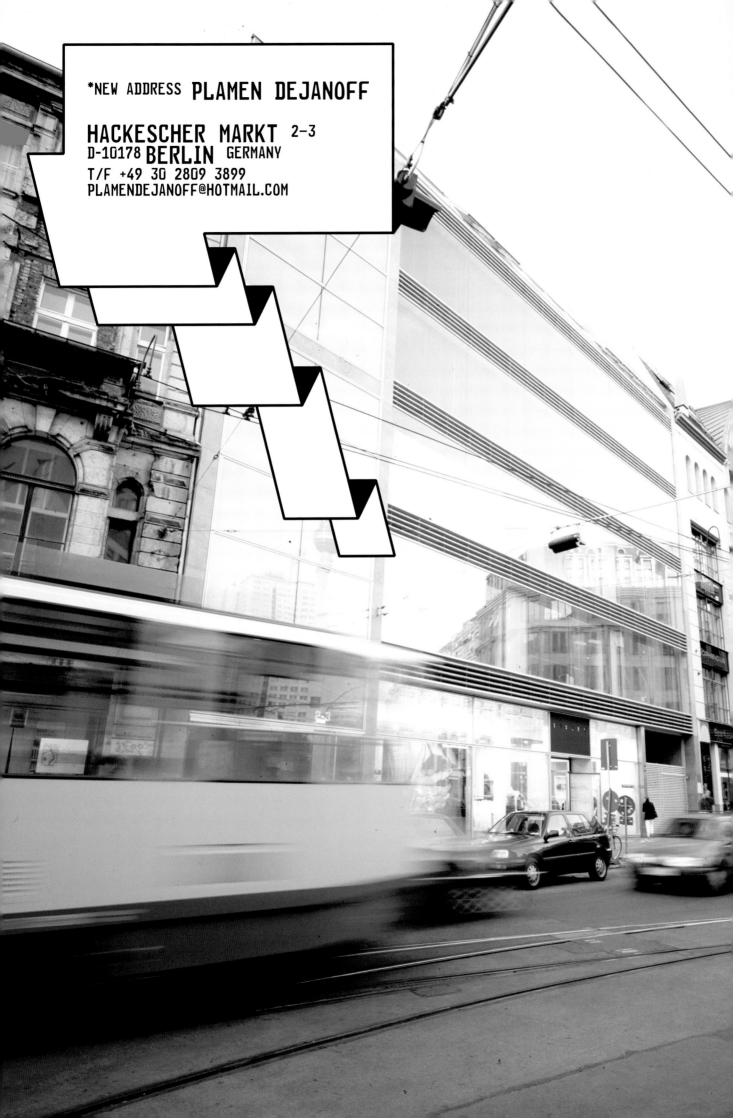

*NEW ADDRESS **PLAMEN DEJANOFF**

HACKESCHER MARKT 2-3
D-10178 **BERLIN** GERMANY
T/F +49 30 2809 3899
PLAMENDEJANOFF@HOTMAIL.COM

als einzig mögliche Form von Realität identifiziert, sondern selbst nur als Produkt einer bestimmten Inanspruchnahme des Rationalen erkannt wird. Das heißt, die Tatsache, dass etwas so ist, wie es ist, ist noch kein Argument dafür, dass es auch so sein und bleiben muss. „Sie (die Realität) ‚ist' nicht mehr einfach nur; sie wird zur Verwirklichung einer Möglichkeit, und ihre Wirklichkeit besteht in der Tatsache, dass sie jederzeit eine Möglichkeit in Wirklichkeit verwandeln kann." (5) Und weiter: „Nach Hegel ist immanente Kritik immer sowohl eine Kritik des Objekts als auch eine Kritik des Begriffs des Objekts. Dieses Objekt als Wirklichkeit zu begreifen bedeutet, zu zeigen, dass das, was das Objekt ist, falsch ist. Seine Wahrheit besteht darin, dass seine Faktizität lediglich eine Möglichkeit ist, die durch eine Reihe anderer Möglichkeiten bestimmt wird, die es nicht ist." (6)

Aus dieser Perspektive erscheint die Rationalität als ein nur bedingt verwendbares politisches und kulturelles Modell, die Welt zu erklären oder sie eben nach den entsprechenden Argumenten zu verstehen oder zu gestalten. Zugleich legt die Vorstellung einer rational konstruierbaren Welt aber die Forderung nahe, dass alle Elemente in diese Rationalität integrierbar sein müssen, weil sich sonst das umfassende Prinzip der Rationalität als Common Sense der Verhandelbarkeit, das heißt die Übersetzung der Tatsachen und Hoffnungen in Argumente, nicht halten ließe. Diese Forderung charakterisiert die Dialektik der Aufklärung und ihr Begehren, ins Rationale zu transformieren, was irrational erscheint, und so das Irrationale am Rationalen selbst auszublenden.

Daher rührt auch der Begriff des Zweckrationalismus, der, etwa dem ökonomischen Denken unterstellt, selbst dem der Kunst unterstellten Irrationalen etwas abgewinnen kann – und sei es die Hoffnung, dass die Kunst nur neue Felder des Irrationalen produziert, um der Ökonomie und einer Ausdehnung der ihr eigenen Rationalität neue Nahrung und Stoff zu liefern.

Diese Dialektik durchzieht die Moderne genauso wie die theoretische Auseinandersetzung mit ihr. Benhabib beschreibt in ihrem Text über die Kritik der instrumentellen Vernunft die Erfahrung mit diesem Dilemma sowie die Einsicht, dass die immanente Kritik, also eine gegen sich selbst gewandte Rationalität, keine emanzipatorischen Züge, keinen Weg zum Besseren, beinhalten muss, sondern schlicht inkorporiert werden kann. Eine Antwort darauf sieht sie in Theodor W. Adornos Negativer Dialektik, deren Kritik nicht mehr hoffen kann, zu einer wie auch immer gearteten Verbesserung beizutragen, sondern nur mehr die Kritisierbarkeit jeder Form von Gültigkeit zur Aufgabe hat. (7) Konsequent kritisiert Adorno die Ökonomie und die Kulturindustrie ebenso wie die Hoffnungen, die mit der Kunst verknüpft werden. Sind seine Diagnosen auch von einem ausweglos erscheinenden Kulturpessimismus durchzogen, so liefert er doch einen Ansatzpunkt dafür, das „Problem der 2" zu modifizieren, indem er die zwei Bereiche, die Ökonomie und die Kultur, ineinander übergehen lässt, sie quasi fusioniert. Und darin liegt auch der Ansatzpunkt für ein kritisches Denken, das sich der Hoffnung auf eine Rationalität der Entwicklung in der Ökonomie wie in der Kultur beraubt sieht und an deren Stelle eine kulturelle Logik setzt.

• • • • The Cultural Logic

Fredric Jameson setzt in seinem Buch „Postmodernism, or, the Cultural Logic of Late Capitalism" (8) unter anderem dort an, wo Adorno aufhört, und assoziiert den Begriff der Postmoderne mit einer kulturellen „Logik": Diese Logik erlaubt, dass „meine beiden Begriffe, das Kulturelle und das Ökonomische, damit wieder ineinander verschmelzen und dasselbe bedeuten – im Sinne einer Auflösung der Unterscheidung zwischen Basis und Überbau, die den Menschen oft als entscheidendes Charakteristikum der Postmoderne ins Auge gefallen ist. [...] Dies scheint einen vorab zu verpflichten, über kulturelle Phänomene mindestens in Begriffen der Wirtschaft, wenn nicht sogar in Begriffen der politischen Ökonomie zu sprechen." (9)

Weiters beansprucht Jameson, etwas nicht zu tun, nämlich den Begriff der Postmoderne zu klären, „seine Verwendung zu systematisieren oder irgendein auf bequeme Art kohärentes Bild festzusetzen, da der Begriff nicht nur umstritten, sondern auch in sich konfliktreich und widersprüchlich ist." (10)

*NEW ADDRESS **PLAMEN DEJANOFF**

HACKESCHER MARKT 2–3
D-10178 **BERLIN** GERMANY
T/F +49 30 2809 3899
PLAMENDEJANOFF@HOTMAIL.COM

Aber: „Sei es, wie es will, ich bin der Auffassung, dass wir ihn nicht nicht benutzen können." (11) In diesem „We cannot not use it" bezieht sich Jameson auf einen unumgänglichen Begriff als Horizont, der alles beinhaltet, auch die Widersprüche, und es damit der Kritik unmöglich macht, eine Position des Außen einzunehmen. Darin folgt Jameson der immanenten Kritik von Marx bis Adorno, aber weder teilt er die Hoffnung des einen, noch unterliegt er dem Kulturpessimismus des anderen.

Nun stellt sich die Frage, wie es ihm möglich ist, einen „Ausweg" aus der Immanenz zu finden, die kein Außen akzeptiert. Und wie kann man eine Theorie und Kritik praktizieren, die um den immanenten Widerspruch weiß? Die Antwort steckt schon im Titel seines Buches, dessen Begrifflichkeit Jameson aber nur zum Teil erörtert. Er problematisiert den Begriff der Postmoderne genauso wie jenen des „Spätkapitalismus". (12) Was er dagegen nicht definiert, aber in der Argumentation seines Buches heranzieht, ist das Axiom einer „kulturellen Logik". Jameson spricht von einer „räumlichen Logik" (13), von einem „Index der tieferen Logik der Postmoderne" (14); und wenn er die Konsequenzen aus einer seiner Argumentationen zieht, begründet er diese immer wieder mit einem „logischerweise" oder „...weil es logischerweise einschließt..." (15).

Ludwig Wittgenstein hat in seinem „Tractatus logico-philosophicus" (16) die Logik mit dem „Bild" verknüpft, das ihm zufolge ein „Modell der Wirklichkeit" (17) repräsentiert. Und Jamesons Beschreibung der Postmoderne stellt nicht weniger als den Versuch dar, ein logisches Bild der Wirklichkeit zu zeichnen, weil die Logik beziehungsweise das Axiom einer kulturellen Logik es erlaubt, Schlüsse zu ziehen, ohne sich auf eine moralische oder ideologische Ebene begeben zu müssen. Das Axiom einer kulturellen Logik ermöglicht weiters, Bereiche wie die Ökonomie und die Kunst nicht ident setzen zu müssen, sie aber trotzdem unter den gleichen, sprich logischen Bedingungen betrachten zu können. Im Unterschied zu Wittgenstein folgen für Jameson auch die Ästhetik und die Politik dieser kulturellen Logik.

Nun steht die Frage im Raum, was die kulturelle „Logik" im Unterschied zu einer Kultur der „Rationalität", die wir oben als Charakteristikum der Aufklärung und ihrer Dialektik beschrieben haben, ermöglicht. Oder, anders gefragt: Woran könnte man erkennen, dass sich eine kulturelle Logik an die Stelle einer kulturellen Rationalität geschoben hat?

Unterstellen wir der Ökonomie ein Problem, das darin bestünde, den Gebrauchswert durch den Tauschwert ersetzen zu müssen. Die Idee, die Produktion von Waren, die primär dem Tauschwert gewidmet sind, noch über eine Verbesserung der Alltagsbewältigung legitimieren zu wollen, ist in die Krise geraten. Mit der Krise der Rationalität der Produktion ist nicht nur die Marktentwicklung immer schwerer zu berechnen – und zur Hoffnung, die mit der Rationalität verbunden war, gehörte vor allem die Berechenbarkeit des unberechenbar Erscheinenden, etwa die Verwandlung von Naturkräften in Ressourcen –, sondern auch die Schwankungen und die Irrationalität des Marktes nehmen zu.

Vor diesem Hintergrund orientieren sich die ökonomischen Entscheidungen nur noch an einer Optimierung der Produktionsbedingungen. Gefragt wird nicht mehr nach einem rationalen Bedarf, sondern nur noch nach der Produzierbarkeit um ihrer selbst willen. Wie schon Wittgenstein festgestellt hat, kann die Logik zwar vieles, nur nicht den „Sinn" der Welt beschreiben. (18) Die Beschränkung auf die immanenten und logischen Konsequenzen scheint die einzig verbleibende Matrix für die Entscheidungsfindung im Rahmen einer kulturellen Logik zu sein; und diese Logik impliziert bisweilen sogar ein Interesse an sozialen, ökologischen und politischen Fragen, nicht jedoch aus ethischen, rationalen oder moralischen Gründen, sondern insofern sie für die Ökonomie eine Rolle spielen.

Unterstellen wir nun der Kunst, gleichfalls einen Rückgriff auf moralische oder rationale Standpunkte und eine daraus abgeleitete Kritik zu vermeiden, so müsste sich in den künstlerischen Arbeiten die gleiche Matrix einer kulturellen Logik abzeichnen. Der gemeinsamen kulturellen Logik verbunden bleiben diese Arbeiten darin, dass sie sich eben jener Motive und Materialien bedienen, die von der Ökonomie und Alltagskultur angeboten werden. Statt dieser Logik aber für die Optimierung der Produktion nachzugehen, werden in einer quasi wittgensteinschen Manier die Grenzen und Kon-

*NEW ADDRESS **PLAMEN DEJANOFF**

HACKESCHER MARKT 2–3
D-10178 **BERLIN** GERMANY
T/F +49 30 2809 3899
PLAMENDEJANOFF@HOTMAIL.COM

sequenzen dieser Logik, ihr Sinn und Unsinn, beschrieben. Diese Grenzen und Konsequenzen, ihr Sinn und Unsinn, ergeben sich aus der widersprüchlichen Bedeutung, die die logischen Entscheidungen für die ökonomische Produktion beziehungsweise für die Kunst, die Gesellschaft und ihre verschiedenen Kulturen und Subjekte im Rahmen dieser kulturellen Logik haben. Die widersprüchliche Bedeutung, der Sinn und Unsinn, ist das Produkt allein unterschiedlicher ideologischer Axiome, die der kulturellen Logik vorausgehen und irrationaler Natur sind. Wenn die Logik die Nachvollziehbarkeit der Argumente liefert, so wird die Verschiedenheit ihrer Ergebnisse zum Beleg für die Irrationalität der kulturellen Logik selbst.

Beziehen sich logische Argumentationen auf unterschiedliche oder heterogene Axiome, führen sie zu widersprüchlichen Resultaten. In diesem Sinne wäre die logische Lösung des „Problems der 2" das Paradoxon. Das Paradoxon wird damit zum manifesten Ausdruck einer künstlerischen Kritik, die sich nicht mehr auf rationale oder moralische Prinzipien stützen kann, um den Zweifel an der kulturellen Logik begründen zu können.

Es war Gilles Deleuze vorbehalten, seine „Logik des Sinns" über eine „Serie der Paradoxa" (19) darzustellen. Und es ist die Berufung auf eben dieses Paradoxe, in der sich Jameson und Deleuze treffen: Der „Sinn" der kulturellen Logik liegt nicht in der Tiefe, sondern an der Oberfläche. (20) „Oberfläche" bedeutet hier jene Ebene, auf der die paradoxen Phänomene einer kulturellen Logik wahrnehmbar werden. Das Paradoxe fungiert damit zugleich als Beleg für eine Rechnung, die nicht aufgeht, wie als Aufforderung, die der Rechnung zugrunde liegenden Größen zu kontrollieren.

Jameson: „Ich würde die postmoderne Erfahrung der Form gern mit einem scheinbar – so hoffe ich – paradoxen Slogan charakterisieren, nämlich mit der Annahme, dass ‚Differenz verbindet'". (21) Dieses paradoxe „Differenz verbindet" sollte das Axiom bilden für eine Auseinandersetzung mit dem „Verhältnis" von Kunst und Ökonomie. Ideo/Logisch, möchte man sagen...

1. Diese Ansicht wird von der Rechten, die vorgibt, um die Fragen im „eigenen" Terrain ohnehin Bescheid zu wissen, und sich die „parasitäre" Kritik sparen möchte, wiederholt formuliert: Mitglieder der in Österreich an der Regierung beteiligten Partei der „Freiheitlichen" etwa greifen zu diesem Zwecke auf Begriffe wie „Nestbeschmutzer", „Sozialschmarotzer" oder eben „Parasiten" zurück.

2. Diese Vorstellung durchzieht etwa das Werk von Jürgen Habermas, der es sich zum Ziel gesetzt hat, „den Idealtypus bürgerlicher Öffentlichkeit [...] zu entfalten". Jürgen Habermas, *Strukturwandel der Öffentlichkeit* [1962], Frankfurt/Main 1990, S. 12.

3. Vgl. Max Horkheimer und Theodor W. Adorno, *Dialektik der Aufklärung* [1944], Frankfurt/Main 1988.

4. Seyla Benhabib, „The Critique of Instrumental Reason", in: Slavoj Žižek (Hrsg.), *Mapping Ideology*, London und New York 1994, S. 69, aus dem Englischen von Heike Kraemer.

5. Ebd., S. 80, aus dem Englischen von Heike Kraemer. Benhabib bezieht sich an dieser Stelle auf Hegel und dessen *Wissenschaft der Logik*, um Adornos „negative Dialektik" aus der bereits bei Hegel angelegten „immanenten Kritik" abzuleiten.

6. Ebd., S. 80, aus dem Englischen von Heike Kraemer.

7. Ebd., S. 81.

8. Fredric Jameson, *Postmodernism, or, the Cultural Logic of Late Capitalism*, Durham 1991.

9. Ebd., S. XXI, aus dem Englischen von Heike Kraemer.

10. Ebd., S. XXII, aus dem Englischen von Heike Kraemer.

11. Ebd., aus dem Englischen von Heike Kraemer.

12. Ebd., S. IX-XXII.

13. Ebd., S. 25.

14. Ebd., S. XII.

15. Ebd., S. 69.

16. Ludwig Wittgenstein, *Tractatus logico-philosophicus* [1918], Frankfurt/Main 1960.

17. Ebd., S. 16.

18. Ebd., S. 111.

19. Vgl. Gilles Deleuze, *Logik des Sinns* [1969], Frankfurt/Main 1993.

20. Ebd., 2. Serie der Paradoxa: Von den Oberflächenwirkungen, S. 19 f.; vgl. Jameson (wie Anm. 8), S. 6 f.

21. Jameson (wie Anm. 8), S. 31, aus dem Englischen von Heike Kraemer.

Verkaufspunkt
ALI SUBOTNICK

Kunst und Kommerz. Rollentausch. Die Einbeziehung „kunstfremder" Leute in die Kunst. Willkommen in der Welt des Christian Jankowski.

Während ich dies schreibe, steht Jankowksi vor der Aufgabe, eine Idee für seine erste Ausstellung in einer New Yorker Galerie zu entwickeln. Er hat sich entschlossen, mit seiner Galeristin Michele Maccarone, mit dem Besitzer eines Elektrogeschäfts und mit einem professionellen Managementberater zusammenzuarbeiten.

Maccarone hat kürzlich in einem schönen roten Backsteinbau auf der Lower East Side ihre erste Galerie aufgemacht: Maccarone Inc. Im Erdgeschoss war dort in den letzten dreißig Jahren der Laden „Kunst Electronics". Der Mietvertrag mit George Kunstlinger, dem Eigentümer von Kunst Electronics, war ausgelaufen, und man hatte ihr das gesamte Gebäude angeboten. Jankowskis Projekt besteht darin, den Elektrofachhändler und die Kunsthändlerin einander gegenüberzustellen, so, als würden sie sich gegenseitig im Spiegel betrachten.

Zunächst wurde der Managementberater Clayton Press herangezogen, der die Standardthemen ins Spiel brachte, die er üblicherweise seinen Klienten vorlegt. Maccarone und Kunstlinger sollten sich anschließend dazu äußern und dabei ihren Stil, ihre Ziele und ihre Verkaufsphilosophie erläutern.

Beide sollten dann jeweils in oder vor ihrem Geschäft gefilmt werden. Um mit der Beziehung zwischen den Händlern ein wenig zu spielen, wurden ihnen in typischer Jankowski-Manier die Worte des/der jeweils anderen in den Mund gelegt, das heißt, wenn Maccarone spricht, zitiert sie den genauen Wortlaut der Antworten Kunstlingers. So zeigt sie auf eine Kunstinstallation und bezeichnet diese als Elektrogerät, erzählt vom Geschäft, von der technologischen Entwicklung und so weiter. Wenn Kunstlinger spricht, steht er in seinem Elektrogeschäft, führt aber aus, was ihn zum Kunsthandel gebracht habe und erläutert seine Verkaufstaktiken: Ihm wurden die Sätze Maccarones aus ihrem Gespräch mit Clayton Press in den Mund gelegt.

Man stelle sich einen älteren orthodoxen Juden mit traditioneller Jarmulke, weißem Button-down-Hemd und grauem Haar vor, der mit seinem alten New Yorker Akzent davon spricht, Sammlern auf der Art Basel Gegenwartskunst zu verkaufen. Oder man stelle sich Maccarone vor, ein hippes, urbanes „Kunstgirl", das von der guten alten Zeit im Elektrohandel erzählt. Sie ist 28 Jahre alt, als Tochter italienischer Einwanderer in der Vorstadtwelt New Jerseys geboren und aufgewachsen. Sie spricht schnell, richtig schnell, und hört sich an wie ein California Valley Girl.

Sätze werden gehämmert, nicht geflüstert, und sie wiederholt Sachen, um ihnen Nachdruck zu verleihen. Jetzt stelle man sich wieder einen älteren, traditionell gekleideten Juden mit einer Stimme wie aus einem Woody-Allen-Film vor, der richtig schnell, richtig emphatisch im Valley-Jargon daherredet.

Ein größerer Unterschied zwischen Maccarones Art zu sprechen und der Kunstlingers ist offensichtlich kaum vorstellbar. Und auch ihre jeweilige Verkaufsphilosophie könnte kaum gegensätzlicher sein. Kunstlinger zieht die unaufdringliche Methode vor und verlässt sich darauf, dass sich die Produkte wegen ihrer Qualität selbst verkaufen. Maccarone dagegen verkauft ihre Vision ebenso wie den Rang des Künstlers, um ein Kunstwerk an den Mann oder die Frau zu bringen. Jankowskis Idee besteht in einem humoristischen Spiel mit der Wirklichkeit und der Vertauschung sozialer Kontexte. Doch etwas Unvorhergesehenes ergibt sich aus dem Rollentausch: Durch das Aufzeigen dieser banalen kapitalistischen Ideale und die aufrichtige Art, in der über sie gesprochen wird, tritt das Komische an den spontanen Augenblicken in den Hintergrund. Maccarone und Kunstlinger fanden, ob es einem gefällt oder nicht, aus einer tiefen, ihnen in der Seele brennenden Leidenschaft heraus zu ihrer heutigen Tätigkeit als Händler, und diese Leidenschaft ist bei beiden gleich stark: Es ist Hingabe.

Wenn es um die Übertragung einer Immobilie und die Eröffnung eines Geschäfts geht, laufen in New York die Dinge natürlich immer anders als geplant. Die Mietvertragsverhandlungen scheiterten, und zur Zeit ist die Videoarbeit nach wie vor ein „Work in Progress". Damit sie rechtzeitig fertig wird, muss der Maccarone-Teil nun auf einem der oberen

Stockwerke gedreht werden. Mit Schwierigkeiten konfrontiert, wird Jankowski selbst zu einem Akteur im Spiel des Schaffens und Verkaufens von Kunst. Seine Video-installation gehorcht dem Prinzip der Selffulfilling Prophecy oder des performativen Werkes: Die Arbeit deklariert sich selbst als ein kommerzielles Kunstwerk und wird damit zu einem kommerziellen Kunstwerk. So sei es!

¬ *Helene Karmasin*
Kunst und Werbung

Die Verwendung von Motiven aus der Kunst in der Werbung erscheint auf den ersten Blick geradezu anstößig, gewissermaßen als eine Entweihung der Kunst. Die Systeme, die hier in Interaktion gebracht werden, sind konträr: auf der einen Seite das Kunstsystem, das nur sich selbst verpflichtet ist und in dem aus einem Gefühl innerer Verpflichtung und ohne die Absicht, jemanden zu beeinflussen, Ewigkeitswerte produziert werden – auf der anderen Seite die Werbung, ein System, das genau dem Gegenteil dient: zweckbestimmt, auf persuasive Wirkungen aus, einer Technik ähnlich, schnell vergänglich. Keine Frage, dass das erste System in unserer kulturellen Wertung höher steht als das zweite.

Kombinationen dieser Art sind jedoch eine sehr gebräuchliche Strategie der Werbung. Es gibt heute kaum mehr ein Produkt, das allein in seinem Gebrauchskontext vorgestellt wird. Fast alle Güter, die wir auf unseren Märkten handeln, werden vielmehr zu Zeichenfeldern in Bezug gesetzt, die in unserer Kultur eine hohe Wertschätzung genießen. Zudem gibt es zwischen Werbung und Kunst immer wieder Versuche der Auseinandersetzung: Viele Kunstwerke versuchen die Grenze zwischen Kunst und Werbung aufzuheben oder aber bewusst damit zu spielen; Reproduktionen etwa von Werken Andy Warhols wiederum gehören heute zur Ausstattung vieler Friseurläden und Boutiquen. (1) Wenn wir nun analysieren, welche Kunstwerke von der Werbung bevorzugt mit welchen Produkten kombiniert werden, so sehen wir, dass dieser Kombinationsvorgang nicht regellos verläuft: Der grundsätzliche Entscheid für diese Strategie, die Auswahl bestimmter Kunstwerke, ihr Einsatz für verschiedene Zwecke lassen eine ganze Reihe von Schlüssen darüber zu, welche Funktion Güter, Produkte, Marken für unsere Gesellschaft haben, und ebenso darüber, wie wir in diesem Zusammenhang Kunst definieren, welche Wirkungen und welche besonderen Leistungen wir ihr zuschreiben. (2)

• Produkte als Botschaften (3)

Noch nie hat eine Gesellschaft so viele materielle Artefakte oder Produkte erzeugt und so viele Prozesse und Dienstleistungen dem Markt überantwortet wie die unsere. Produkte stellen für uns dabei weit mehr dar als nur nützliche Objekte, die wir in einem funktionalen Sinn „brauchen": Konsumenten entscheiden sich immer deutlicher für oder gegen ein Produkt danach, was es „für sie bedeutet", nicht danach, was es „für sie tun kann". Wir brauchen und gebrauchen Produkte in einer Vielzahl von kommunikativen, sozialen und symbolischen Funktionen: Um auszudrücken, wer wir sind oder wer wir nicht sind, um Beziehungen zu knüpfen und zu festigen, um andere Menschen einzugrenzen, auszugrenzen oder uns von ihnen abzugrenzen, um unsere kulturellen Denkkategorien sichtbar zu machen, aufrechtzuerhalten und auszuweiten. Produkte sind also ein wichtiger Bereich unserer symbolischen Produktion, und was und wie wir produzieren und wie wir Produkte konsumieren, spiegelt Grundannahmen unserer Kultur. (4) Dies wiederum treibt die Ausweitung der Märkte und die Vermehrung der verfügbaren Güter laufend voran. Die Fähigkeit der Produzenten, relevante Produktunterschiede zu generieren und zu kommunizieren und damit den Wert der eigenen Produkte zu erhöhen, stellt somit einen entscheidenden Wettbewerbsfaktor dar.

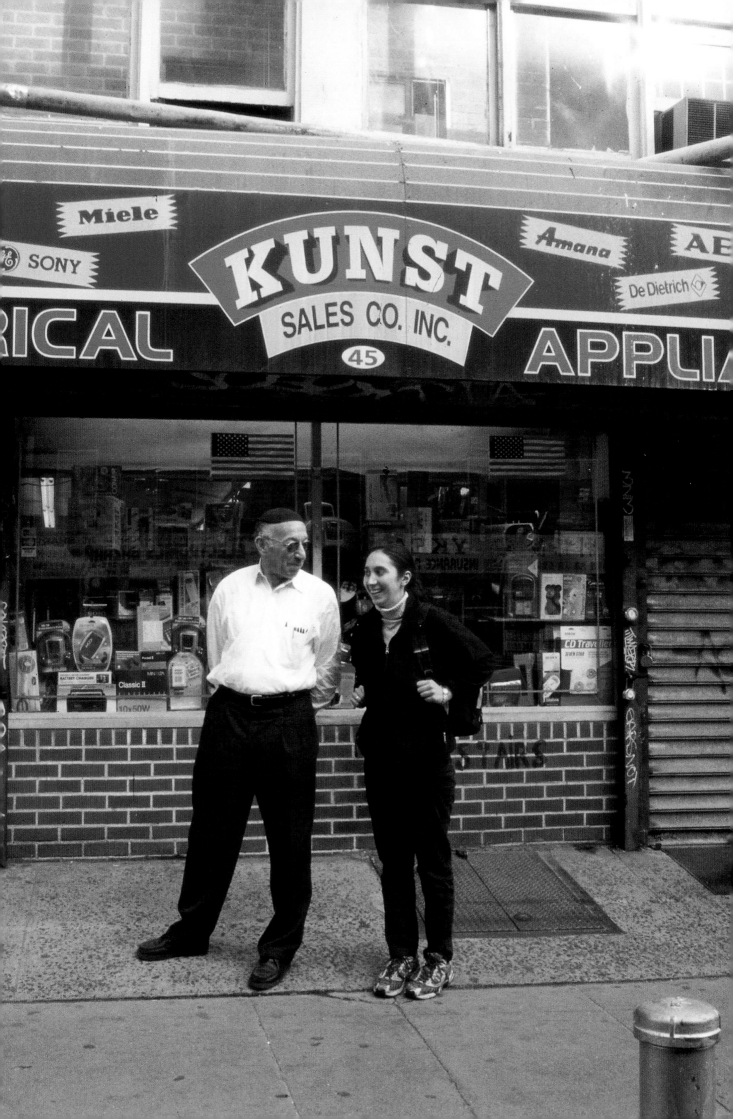

•• Produkte als Zeichensysteme

Bekanntlich vermehrt sich nicht nur die Anzahl der Produkte laufend, sondern auch die der Medien und zugleich der medial kommunizierten Botschaften. Damit beginnt ein Kampf um die kostbarste Ressource, die der Markt derzeit besitzt: die Aufmerksamkeit des Konsumenten. Aussagen über Produktunterschiede und Mehrwert müssen also immer schneller hergestellt und immer prägnanter kommuniziert werden.

Produkte, speziell in ihrer Aufbereitung als Marken, sind Zeichensysteme, die über vielfältige semiotische Repertoires Bedeutung, Unterschiede und damit semantischen Mehrwert herstellen: durch ihre Konstruktion, durch Design und Verpackung, durch die Form, in der sie kommuniziert werden, durch Markenbildung und durch die Diskurse, die über bestimmte Marken in der Öffentlichkeit geführt werden, über ihre Rückbindung an bestimmte Unternehmen und so weiter. Eine wichtige Strategie ist daher die Verbindung von Produkten mit bestimmten Zeichenfeldern, die bereits eine positive Bedeutung für den Konsumenten haben, also „Konzeptionen des Wünschenswerten" repräsentieren. Solche Zeichenfelder sind etwa die unberührte, vorindustrielle Natur (wie sie etwa die bekannten Werbespots für die Marken Kerry Gold oder Landliebe verwenden), Sehnsuchtsräume (wie etwa bei Marlboro, Bounty oder der Biermarke Becks), die Vergangenheit (Dallmayr), Sport, Technik, betont einfache oder distinguierte Lebenswelten. Die erzeugten Koppelungen funktionieren nach dem Prinzip der Metapher: Die semantischen Merkmale des einen Bereiches werden auf den anderen Bereich übertragen. Nur auf der semiotischen Ebene gelingt es in vielen Märkten noch, Unterschiede zu schaffen (die faktisch kaum mehr vorhanden sind) und Attraktivität zu erzeugen: Mit dem Produkt kauft man dann gewissermaßen die Welt, die durch seine zeichenhafte Aufbereitung „mitgeliefert" wird.

Die Zeichenfelder, die an das Produkt gekoppelt werden, sind jedoch im Allgemeinen vielfältig und komplex und können daher innerhalb einer Kultur unterschiedlich konnotiert sein. Die Werbung greift daraus nur bestimmte Merkmale auf, nämlich die, bei denen sie sicher sein kann, dass sie dem allgemeinen kulturellen (oder einem zielgruppenspezifisch einheitlichen) Verständnis nach als attraktiv gelten.

Der Aspekt der interpretativen Uneindeutigkeit gilt in besonderem Ausmaß für den Bereich der Kunst. Es stellt sich also die Frage, was bewirkt wird, wenn die Werbung anstelle eines anderen Gegenstandsbereiches Kunst als Referenzgröße für den Wert der beworbenen Produkte heranzieht. Wie selektiert Werbung aus den vielfältigen Äußerungen der Kunst, und welche semantischen Merkmale von Kunst akzentuiert sie?

••• Der „Kunstkanon" der Werbung

Bis auf wenige Ausnahmen zielt Werbung darauf ab, über Massenmedien möglichst viele potenzielle Käufer zu erreichen. Sofern sie maximal anschlussfähig sein möchte, muss sie sich daher bei der Verwendung von Kunstwerken auf kollektive Übereinkünfte darüber stützen, was als Kunstwerk gelten könne, und mitbedenken, welche typischen Haltungen der Kunst gegenüber sie der Allgemeinheit oder bestimmten gesellschaftlichen Gruppen unterstellen kann. Dieses Erfordernis bestimmt die Auswahl von Kunstwerken, die in Werbeanzeigen oder -filmen erscheinen sollen. Betrachtet man daher die in der Werbung verwendeten Werke der bildenden Kunst, so lässt sich ein Kanon erschließen, der offenbar als gesamtgesellschaftlich verfügbares kulturelles Wissen vorausgesetzt wird. Dieser Kanon umfasst bis auf wenige Ausnahmen ausschließlich gegenständliche Werke vergangener Epochen, nicht jedoch ungegenständliche oder abstrakte und kaum zeitgenössische Arbeiten. So gut wie überhaupt nicht finden sich Beispiele aktueller experimenteller Kunstgattungen. Unterrepräsentiert sind also alle Formen, bei denen der nicht kunstinteressierte Betrachter einerseits Schwierigkeiten hätte, sie überhaupt als Kunstwerke zu identifizieren, und denen gegenüber er aller Wahrscheinlichkeit nach auch keine positive Haltung zu entwickeln imstande wäre. Als dem allgemeinen Kunstverständnis entspre-

chend gilt vielmehr die Auffassung, nur ein solches Bild sei „Kunst", das seinen Wert über die Epochen bewahrt habe, auf dem man „etwas erkennen" und das man daher „genießen" könne. So finden sich in der Werbung immer wieder Zitate einiger weniger großer Kunstwerke, die mit höchst trivialen Bedeutungen verbunden werden: so etwa die „Mona Lisa", „Der Mann mit dem Goldhelm", Rodins „Denker", auch Werke von Archimboldo. Picasso wiederum wird meist als Künstlerpersönlichkeit zitiert, wobei weniger sein Rang als Künstler als vielmehr seine Autobiografie interessiert, und hier wieder sein Verhältnis zu Frauen sowie eine Art von vitaler und unbeirrbarer Kraft, die als die Quelle seiner Kreativität gesetzt wird.

Die Tatsache, dass künstlerische Arbeiten, die nicht in diesen Kanon allgemein bekannter Kunstwerke fallen, der breiten Öffentlichkeit offenbar kaum zugänglich sind, kann von Werbung ebenfalls funktionalisiert werden, indem sie über den Einsatz solcher Werke bewusst das Wissen des kunstinteressierten Bildungsbürgertums anspricht und damit eine Abgrenzung gegenüber anderen sozialen Schichten und deren (unterstellter) Haltung gegenüber der Kunst ermöglicht. Damit eröffnet sie dem Rezipienten oder Konsumenten eine Möglichkeit, über die beworbenen Produkte nach außen sichtbar zu machen, dass er sich einer bestimmten Gruppe zugehörig fühlt: etwa einer gesellschaftlichen Elite, die – nach Pierre Bourdieu – sowohl über ökonomisches als auch über kulturelles Kapital verfügt.

So zitiert der Katzenfutterhersteller Masterfoods in den Werbefilmen für seine Premiummarke „Sheba" Gedichte von hochrangigen Dichtern wie Stéphane Mallarmé und Charles Baudelaire, in denen Katzen vorkommen. Das Produkt erscheint damit so weit entfernt von normaler Katzennahrung wie eine referenzielle Aussage von einem Gedicht – ebenso wie sich die in dem Film erscheinende höchst elitäre Rassekatze von einer simplen Hauskatze unterscheidet, wie sich ein Mensch, der Gedichte französischer Symbolisten kennt und zu würdigen weiß, von jemandem unterscheidet, der dies nicht tut, und wie sich die Preise der Sheba-Katzennahrung von den Preisen anderer Katzenfutter unterscheiden. Das Produkt wird damit als etwas Besonderes und von der Masse Abgehobenes positioniert.

Ein ähnlicher Effekt wird erzielt, wenn bekannte Kunstwerke verfremdet, ironisiert und persifliert werden. Der Absender einer solchen Botschaft erweist sich als vorurteilsfrei, kühn und damit nahe zu jungen, rebellischen Standpunkten. So ironisiert eine Werbeanzeige der Firma Tela (jetzt Hakle-Kimberly Schweiz) in einer Serviettenwerbung ein weltberühmtes Kunstwerk, das „Abendmahl" von Leonardo da Vinci, und rührt damit an Traditionen und religiöse Gefühle (Abb.1). Gerade weil hier auf ein allgemein bekanntes Kunstwerk angespielt wird, wird gleichzeitig Aufmerksamkeit gesichert und – durch die „unstatthafte" Persiflage – die Botschaft der Abweichung vermittelt.

Bestimmte Kunstwerke können aber auch mit dem Ziel zitiert werden, eine weit verbreitete (skeptische) Haltung gegenüber moderner Kunst deutlich zu machen und eben damit um Sympathie bei Konsumenten zu werben, die diese Haltung teilen. Damit wird in der Regel ein Anspruch des Werbetreibenden bekräftigt, ein Mainstream-Produkt zu vertreten. So zeigt etwa ein Werbefilm für ein Scheuermittel der Firma Henkel ein Museum, in dem eine bemalte Wanne steht. Diesem Objekt nähert sich eine Putzfrau und scheuert es mit dem beworbenen Scheuermittel ganz rein, bis es glänzend wie ein unbeflecktes Alltagsobjekt dasteht. Die Putzfrau strahlt über ihren Erfolg. Bei diesem Beispiel ist allerdings nicht klar, ob ein Konsument, der das Werk von Joseph Beuys und die öffentlichen Debatten, die sich daran knüpften, nicht kennt, die Pointe des Films tatsächlich versteht.

Ähnliches gilt für eine Anzeige für den Audi A6, die ein Bild des Autos einem Filmstill gegenüberstellt. Es zeigt Picasso, der mit einer Taschenlampe eine virtuelle Grafik in die Luft „zeichnet"; die beiden Claims fragen parallel: „Muss ein Gemälde aussehen wie ein Gemälde?" – „Muss eine Limousine aussehen wie eine Limousine?" Die Anzeige möchte beim Betrachter den Eindruck erwecken, ihm werde hier mithilfe des raffinierten Einsatzes technischer Fähigkeiten ein flüchtiger Blick auf ein unschätzbar wertvolles Objekt gewährt; darüber hinaus setzt sie auf (augenzwinkernde) Zustimmung zu Experiment und Abweichung und betont damit Merkmale wie Innovationsbereitschaft, Aufgeschlossenheit und Zukunftsfähigkeit.

Abb. 1
Motiv „Gefängnis" aus einer
Werbekampagne der Firma Tela, 2000
© Hakle-Kimberly Schweiz GmbH, Zürich
Foto: © 2000 Frank Herholdt, London
Gestaltung: Advico Young & Rubicam,
Zürich

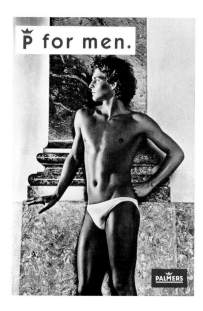

Abb. 2
Werbeanzeige (Print), 1980
© Palmers Textil AG, Österreich
Foto: © Elfi Semotan-Kocherscheidt, Wien
Gestaltung: GGK, Wien

Der Künstler als "Ausbeuter" – Über Santiago Sierra
CLAUDIA SPINELLI

Die Vorstellung vom Künstler als genialem Außenseiter ist ein überholter Mythos. Er ist längst zu einem Global Player avanciert, der sich, wie andere Produzenten auch, innerhalb des Wertesystems einer weltumspannenden Ökonomie zu behaupten hat. Obwohl die aktuelle Situation grundsätzlich nicht neu ist, ist sie in den letzten Jahren für viele Kunstschaffende zunehmend werkbestimmend geworden. Künstler beginnen ihre eigene Position als Mitspieler zu reflektieren und den Ort der Kunst unter gleichsam verschärften Bedingungen neu zu definieren.Eine der derzeit radikalsten Positionen besetzt der mexikanisch-spanische Künstler Santiago Sierra, der in seinen Aktionen sozial Schwache gegen geringste Bezahlung für das System Kunst arbeiten lässt.
Sierra verlegt das Ausbeutungssystem der weltweiten Ökonomie in den Kunstkontext. Im spanischen Salamanca warb er zum Beispiel drogenabhängige Prostituierte an, sich gegen eine Drogendosis eine Linie auf den Rücken tätowieren zu lassen, oder er brachte junge arbeitslose Männer in Havanna dazu, vor der Kamera zu masturbieren. Haarscharf lotet Sierra die Bedingungen aus, unter denen Menschen bereit sind, Würde und körperliche Integrität preiszugeben. Die Art und Weise, wie er ausbeuteische Aspekte der Ökonomie in seinen Projekten gleich-zeitig nutzt und entlarvt, grenzt hart an Zynismus, verleiht seinen Aktionen aber auch Eindringlichkeit und Schärfe. Der Künstler nimmt die Fragwürdigkeit des eigenen künstlerischen Tuns nicht nur bewusst in Kauf, sondern er treibt sie als eigentlichen Akt der Provokation auf die Spitze. So wirkten die sechs knapp brusthohen Kartonboxen, die er in den Berliner Kunst-Werken aufstellte, auf den ersten Blick wie eine etwas schlampige Referenz an minimalistische Settings. Über kurz oder lang machten die Ausstellungsbesucher jedoch eine schocierende Entdeckung: In den Pappkartons befanden sich Menschen. Sierra unterwanderte die Harmlosigkeit einer konventionellen Kunstausstellung mit beklemmender Realität und katapultierte den arglosen Ausstellungs-besucher in die Rolle eines voyeurischen Mitwissers. Bei den Männern und Frauen, die sich zur Verfügung gestellt hatten, während 360 Stunden ununterbrochen im Innern der schäbigen Gehäuse zu verharren, handelte es sich um Asylbewerber, die sich – da bezahlte Arbeit für sie in Deutschland verboten ist – wegen ihrer desolaten Lage für das Projekt des Künstlers zur Verfügung gestellt hatten. Die Hoffnung, sich mit der Aktion Gehör zu verschaffen, änderte indessen nichts an der grundsätzlich entwürdigenden Art, in der sich die Asylsuchenden dem Kunstpublikum präsentierten. Sierras Umgang mit der Ästhetik eines sozialen Aktivismus blieb zwiespältig und evozierte Verunsicherung. In der Regel unterlässt es der Künstler, seine „Arbeiter" über die Absicht seiner Aktionen zu informieren: „Ich weiß, dass zeitgenössische Kunst Teil des Establishments ist. Wenn ich diesen Menschen sagen würde, sie seien in derselben Position, wäre das eine Lüge. Sie sind ausschließlich über ihr Salär involviert." (1)
Für eine Aktion in Mexikos renommiertestem Kunsttempel, dem Museo Rufino Tamayo, beauftragte Sierra eine Arbeitsvermittlungsagentur damit, 456 dunkelhäutige Männer zu rekrutieren, die sich, ohne dass man ihnen erklärt hätte, was genau sie zu tun hätten, am Abend der Ausstellungseröffnung im Museum einfanden. Dort standen sie dann einfach in einem leeren Raum herum und warteten, anfangs irritiert, dann zunehmend frustriert. Sierra missbrauchte die Männer als Akteure in einem Spiel, das sie nur teilweise verstan-den. Sie wurden dafür bezahlt, ein Museum zu besuchen, in dem sie sich indessen nicht wie vollwertige Besucher bewegen durften, sondern zu Anschau-ungsobjekten verkamen. Die unbequeme Aktion brachte soziale Machtverhältnisse auf den Punkt. Sie verdeutlichte eindringlich, dass Kunst und Kultur, trotz andersartiger Absicht, einer ökonomisch privilegierten Gesellschaftsschicht vorbehalten sind. Mit seinen Aktionen verwandelt Santiago Sierra den geschichts- und kontextlosen, den „sauberen" White Cube in einen Ort gesellschaftspolitischer Brisanz. Das verunsichert, ist die Ratlosigkeit seiner Akteure doch ebenso real, wie die ökonomischen Missstände,

01. Santiago Sierra
„Person bezahlt, um 30 cm lange Linie auf sie zu tätowieren".
Calle Regina, 51. México D.F. May 1998

Für diese Arbeit suchte ich eine Person, die nicht tätowiert war und auch nicht vorhatte, sich tätowieren zu lassen, die jedoch, da sie Geld brauchte, einwilligte, zeit Lebens ein Zeichen zu tragen. Der Mann erhielt 50 Dollar.

02. Santiago Sierra
„133 Personen, die dafür bezahlt wurden, sich das Haar blond färben zu lassen".
Biennale di Venezia, Juni 2001

Einwanderer aus Senegal, Bangladesh, China und dem Süden Italiens, in erster Linie Strassenver-käufer, wurden in den Gassen von Venedig gefragt, ob sie sich das Haar blond färben lassen. Sie erhielten für die vier Stunden Arbeit 120.000 Lire pro Kopf – das entspricht etwa 70 Euro.

Häufig setzt die Werbung auch ästhetische Stilmittel, Verfahren und visuelle Vorbilder ein, die dem Bereich der Kunst entstammen, ohne dass jedoch existente Kunstwerke selbst abgebildet werden. Für den Kunstkenner ist die Abkunft dieser Darstellungsformen aus bestimmten künstlerischen Stilformen unmittelbar erkennbar. Die verwendete Ästhetik orientiert sich meist an historischen Vorbildern, die eine lange Rezeptionsgeschichte besitzen. Zu den am häufigsten verwendeten Formen gehören etwa der männliche Körper (Abb.2) (5), das Stillleben (Abb.3), bestimmte Typen von Landschaftsdarstellung (Abb.4), der quasi-sakrale Raum (Abb.5). So wird etwa ein bestimmtes Konzept von „Natur", das auf den Beginn des 18. Jahrhunderts zurückgeht, verwendet, um eine Produktgestalt als ein von der Natur selbst komponiertes Ensemble darzustellen. Landschaftsdarstellungen wiederum erinnern häufig an große Vorbilder des 19. Jahrhunderts wie etwa Gemälde von Caspar David Friedrich und folgen damit erprobten Arrangements, die die Natur als weiten, offenen, Furcht und Schaudern auslösenden Seelenraum erscheinen lassen.

Abbildung 5 zeigt eine Darstellung, die sich auf einer Mon-Chéri-Anzeige findet: Abgebildet ist eine edel wirkende Glasschale, die das Produkt, die verpackte Praline, sowie deren zentrale Ingredienz, die „Piemont-Kirsche", enthält. Die Szene ist heiligenscheinartig ausgeleuchtet, wodurch das Produkt zu einem sakralen Objekt stilisiert und auf diese Weise als besonders wertvoll gekennzeichnet wird.

Hier zeigt sich deutlich das Problem der Anschlussfähigkeit. Die Kenntnis von der Gestalt antiker (vor allem männlicher) Körperdarstellungen kann als (abendländisch) universell angenommen werden. Ob der durchschnittlich kunstinteressierte Betrachter jedoch Kompositionsmerkmale des Stilllebens oder der Landschaftsdarstellung einer bestimmten Kunstepoche kennt, ist zumindest fraglich.

Hier könnte eine andere Hypothese zur Erklärung herangezogen werden: Das Stillleben oder bestimmte Formen der Landschaftsdarstellung wurden in der Kunst zu einem bestimmten historischen Zeitpunkt entwickelt, als man begann, sich für bestimmte Phänomene zu interessieren: für die Würde natürlicher Objekte etwa oder für die Ästhetik und Stimmungshaftigkeit natürlicher Szenerien. Darstellungsformen, wie sie die großen Landschaftsmaler oder die großen Meister des Stilllebens entwickelten, haben sich über Jahrhunderte als exzellente Lösungen für die Abbildung von Phänomenen dieser Art bewährt. Die Werbung braucht diese Formen daher nur zu übernehmen, um einen bestimmten Eindruck zu vermitteln wie etwa den, dass ein bestimmtes Produkt den Rang eines wertvollen natürlichen Objektes habe. Eine derartige „freie", ahistorische Indienstnahme von Motiven und Kompositionsformen der bildenden Kunst müsste die Kenntnis der jeweiligen künstlerischen Referenz also nicht mehr als für das Verständnis der Werbebotschaft erforderlich voraussetzen. Das Problem der Anschlussfähigkeit stellt sich damit nicht mehr.

• • • • Die Akzentuierung von Produktmerkmalen mithilfe der Kunst

Die folgenden Beispiele funktionieren nach dem Prinzip der Metapher: Durch die Verbindung Produkt/Kunstwerk werden bestimmte Merkmale akzentuiert, die beide miteinander teilen. Dies kann in relativ trivialer Form durch die parallele Akzentuierung einander entsprechender funktionaler Leistungen erfolgen oder, raffinierter, durch die Übertragung von Wertungsmerkmalen vom einen Bereich auf den anderen. Hierbei macht sich die Werbung kulturelle Auffassungen vom (ideellen und/oder monetären) Wert von Kunstwerken zunutze.

Ein Beispiel für die Gleichsetzung funktionaler Leistungen ist eine Werbekampagne für einen Malerbetrieb: Hier wirbt das Unternehmen für seine Leistungen über Verweise auf berühmte Maler, etwa mit Sprüchen wie „Ich bin nicht Jackson Pollock, aber wenigstens kleckse ich nicht überall mit meiner Farbe herum" („I'm no Jackson Pollock, but at least I won't splatter paint everywhere"). Die Bild-Text-Koordination ermöglicht eine prägnante Verdeutlichung der Aussage, jedoch scheint die Lösung in zielgruppenspezifischer Hinsicht nicht wirklich geglückt: Der angesprochenen

Abb. 3
Werbekampagne für die Marke „Bonne Maman" auf dem deutschen Markt, 2001
© Odenwald-Konserven GmbH, Breuberg
Gestaltung: Service Plan, München

Abb. 4
Werbeplakat, 2001
© Toshiba Europe GmbH,
Germany / Austria
Gestaltung: Rempen & Partner, München

Abb. 5
Anzeige für die Marke „Mon Chérie" in einem Programmheft der Veranstaltung „,Ball des Sports 2000' – ,2000 und eine Nacht'" der Stiftung Deutsche Sporthilfe
Frankfurt/Main, 2000
© Ferrero OHG mbH, Frankfurt am Main

die sie dazu zwingen, sich auf seine Angebote einzulassen. Sierra macht die Ausstellungsbesucher zu Voyeuren und versetzt sein Publikum und auch sich selbst in den Status moralischer Verantwortlichkeit. Darüber können die gleichsam gezähmten Videodokumentationen und Fotografien, die als Relikte seiner Aktionen übrig bleiben, ebenso wenig hinwegtäuschen, wie sie eindeutig darauf angelegt sind, die Ohnmächtigen tatsächlich aus ihrer Lage zu befreien. Sierras Kunst radikalisiert den Zwiespalt, sie provoziert Konflikte, die schwer auszuhalten und nicht aufzulösen sind.

1. Santiago Sierra in einem Interview mit Liutauras Psibilskis, in: *Kunst Bulletin*, 10, Zürich 2001, S. 12.

03. Santiago Sierra
„Wand einer Galerie entfernt und im Winkel von 60 Grad zum Boden von fünf Arbeitern gestützt".
Galería Acceso A. México D.F. April 2000.

Die Zwischenwand einer Galerie wurde aus der Verankerung gelöst, und fünf Arbeiter hielten sie während vier Stunden an fünf Tagen in einer Neigung von 60 Grad zum Boden. Vier Arbeiter hielten die Wand, der fünfte kontrollierte den Neigungswinkel. Für die fünf Arbeitstage erhielt jeder Arbeiter 700 Pesos, etwa 65 Euro.

Zielgruppe dürften die Namen der Maler wenig sagen, so dass ihnen die implizite Aussage nicht zugänglich ist.

Gut gelungen erscheint hingegen eine Werbeanzeige der Firma Sony, in der auf die brillante Farbwiedergabe einer von Sony entwickelten Bildröhre hingewiesen wird, indem das hierdurch darstellbare Farbspektrum als Höhepunkt einer Reihe historischer Farbenlehren gesetzt wird. Dieser metaphorische Motivgebrauch findet sich besonders häufig auch in Anzeigen aus dem Bereich der Schönheitschirurgie in medizinischen Zeitschriften, mit denen sich Hersteller von medizinischem Gerät oder Zubehör an ein Ärztepublikum wenden (Abb.6). Dieser Rezipientengruppe wird unterstellt, dass sie über die Kanones humanistischer Bildung verfügt. Die Anzeigen signalisieren, dass den Leistungen, die diese Ärzte mithilfe der angebotenen Ausstattungen zu erbringen imstande sind, ein besonderer Rang zukommt: Die Mediziner „schaffen" durch ihre Operationen „Kunstwerke", die dem klassischen Schönheitsideal folgen.

Interessante Wirkungen ergeben sich, wenn die Verbindung Produkt/ Kunstwerk nicht, wie in den voranstehenden Beispielen, funktionale Leistungen des Produkts akzentuiert, sondern das Produkt an dem Wertumfeld partizipieren lässt, das der kulturelle Diskurs den „Produkten" des Kunstsystems zuschreibt. So scheint die abgebildete Anzeige der Automarke Chrysler (Abb.7) – ein Muster, für das sich unzählige Parallelen finden ließen – auf den ersten Blick unverständlich, denn ein Bild von Joan Miró oder Paul Klee und ein Auto haben vordergründig wenig gemeinsam. Auch der Text stellt die erforderliche Verbindung nur in sehr verkürzter Form her. Die eigentliche Botschaft der Anzeige, die in dieser Form schwer explizit mitzuteilen wäre, lautet offenbar, dass „ein Sebring" denselben künstlerischen Rang und „Wert" besitzt wie „ein Klee" oder „ein Miró"; denn eine andere sinnvolle Verbindung lässt sich zwischen diesen drei Elementen nicht finden.

Indem also ein Produkt neben ein Kunstwerk gestellt und damit in das Paradigma Kunst einbezogen wird, wird eine Reihe hochrangiger Werte mitvermittelt, die unserer Auffassung nach der Kunst zukommen. Das wichtigste Ziel ist die Nobilitierung des Produkts. So wie die Kunst nicht nach schnöden Gebrauchs- oder Nutzenaspekten bewertet wird, sondern immaterielle Werte transportiert, so wird auch das beworbene Produkt durch Parallelsetzung aus der Sphäre der Gebrauchswerte in eine andere Sphäre „höherer Werte" erhoben. Damit erfolgt zugleich eine Aussage über die Beständigkeit dieses (Produkt-)Wertes: So wie ein kanonisiertes Kunstwerk seinen Wert über die Zeit behauptet, so wird auch das in diesen Kontext gestellte Produkt seinen Wert behalten. (6) Diese Wirkung macht sich etwa ein Werbefilm für die Mercedes E-Klasse zunutze, in dem der Einzug in die Arche Noah gezeigt wird. Paarweise marschieren alle Tierarten ein, dazu berühmte Werke der bildenden Kunst, Gestalten aus Opern von Mozart, aus Goethes „Faust" – und zum Schluss zwei Exemplare der E-Klasse.

Zum überkommenen Kunstverständnis gehört ferner die Auffassung, ein Kunstwerk sei die Schöpfung eines genialen Einzelnen, der gegen alle Widerstände, nur seinem eigenen künstlerischen Gewissen verpflichtet, auf höchst innovative, ja revolutionäre Weise seine Leistungen erbringt. Dieses Arguments bedienen sich häufig Werbebotschaften, die nicht ein einzelnes Produkt herausstellen möchten, sondern das Unternehmen als Schöpfer von Produkten oder Marken. Indem Werbung ein Unternehmen, dessen Produkte oder Leistungen in einen Kunstkontext stellt, wird das Unternehmen in den Rang eines schöpferischen Genies erhoben. Explizit machten dies zum Beispiel die Automobilhersteller Citroën, der ein neues Modell „Picasso" nennt, oder Renault, der sich selbst als „Créateur d'automobiles" bezeichnet – und überdies seinen neuen „Avantime" auf einem Pressefoto vor eines der bedeutendsten und meistbeachteten Bauwerke des ausgehenden 20. Jahrhunderts, das von dem US-amerikanischen Architekten Frank O. Gehry entworfene Guggenheim-Museum Bilbao, stellt.

Neben den genannten Formen nutzen Unternehmen weitere Möglichkeiten, ihre Produkte durch die Kunst „adeln" zu lassen: So setzt die Werbung gelegentlich Künstlerpersönlichkeiten (neben Sportlern und Schauspielern) als Testimonials für Produkte ein, oder Unternehmen verpflichten Künstler, um sie das Design für bestimmte Premiumprodukte entwerfen zu lassen. (7)

Abb. 6
Titelfoto einer Werbebroschüre der Firma Genzyme GmbH, Geschäftsbereich Genzyme Surgical (Chirurgisches Nahtmaterial), Lübeck, 1996
© Genzyme GmbH, Deutschland
Gestaltung: Dieter Bülk, Hamburg

Abb. 7
„Charakter zeigen heißt, Sinn für Schönheit und Eleganz zu beweisen."
Werbeanzeige (Print) für den Chrysler Sebring, 2001
© DaimlerChrysler Vertriebsorganisation Deutschland (DCVD), Berlin
Gestaltung: KNSK, Hamburg

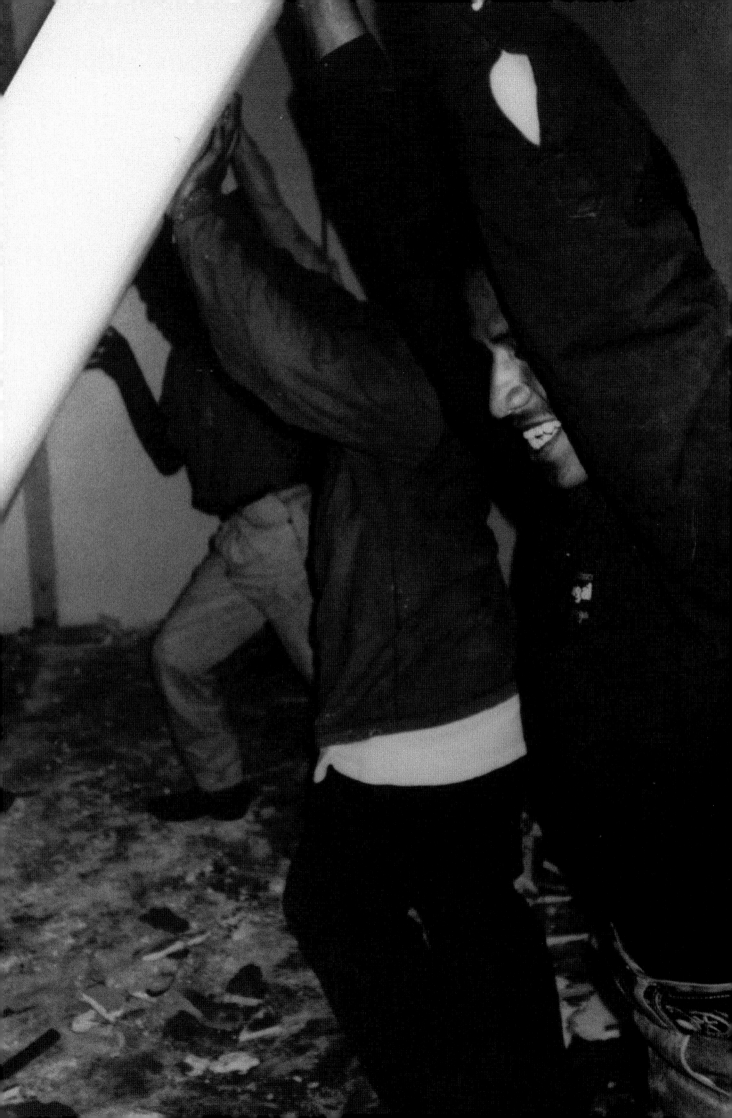

••••• Kunst als Referenzsystem für Ökonomie

Im Bereich der Unternehmenswerbung lässt sich eine noch weiter gehende Nutzbarmachung der Parallelisierung der beiden Systemen zugeschriebenen Wertfelder beobachten: Es kommt zu einer Übertragung solcher Merkmale des Kunstsystems auf den Bereich der Ökonomie, die, ursprünglich eindeutig dem Kunstsystem zugeschrieben, heute als außerordentlich relevant für den ökonomischen Erfolg betrachtet werden. Die zugrunde liegende Denkfigur ist folgende: Als soziales Teilsystem beobachtet die Ökonomie die Kategorien Profit/Nicht-Profit, geht also von einer spezifischen Rationalität aus und ist in hohem Maße mit Kosten-Nutzen- und Effizienzüberlegungen beschäftigt. Traditionelle Unternehmen funktionieren ferner sehr oft als hierarchische Systeme, die sich bemühen, ihre Grenzen nach innen und nach außen aufrechtzuerhalten, deren Strukturen Innovationen nicht unbedingt fördern und die die Individualität von Mitarbeitern und Kunden kaum berücksichtigen.

Dies entspricht dem Stand einer Industriegesellschaft, die sich auf die Produktion von Gütern mit einem hohen Gebrauchswert konzentriert. Um heutzutage ökonomisch erfolgreich zu sein, genügt es jedoch nicht mehr, nur ökonomische Kriterien zu beachten. Ein Unternehmen muss imstande sein, auch nichtökonomische Wertungssysteme miteinzubeziehen und sich ökonomisch dienstbar zu machen, also solche, die nicht allein monetär funktionieren, sondern etwa über den Aufbau von Beziehungen, über (nicht geldwerte) Belohnung und Bestrafung, Ehre und Scham, Aufmerksamkeit und Missachtung. All dies sind Prinzipien, die nach unserem sozialen Selbstverständnis besonders im Kunstsystem strukturbestimmend wirken. In unserer Kommunikationsgesellschaft erscheinen zudem zunehmend andere als reine Gebrauchsgüter als wertvoll, stark individualisierte Güter, deren kommunikative und symbolische Funktionen ihre Gebrauchsfunktionen bei weitem übertreffen. Güter dieser Art müssen in anderen Strukturen und von einem anderen Typ von Mitarbeitern produziert werden; Merkmale wie Kreativität, Offenheit und Innovationskraft werden essenziell werden. Ebenso wird die ästhetische Oberfläche von Objekten immer wichtiger werden, denn sie ist es, die zeichenhaft Botschaften vermittelt.

All diese Merkmale produziert das System der Kunst: ein System, das von individueller Schöpfung lebt, in einem Zustand permanenter Revolution, die nicht Besseres, aber immer Neues hervorbringt, vom Erzeugen höchst bedeutungsreicher Oberflächen und vom Spiel der Zeichen. Jemand konzipiert ein Kunstwerk nicht in erster Linie, weil er damit Geld verdienen will, sondern weil er schaffen „muss", weil er sich selbst verwirklichen will, weil er ein ästhetisches Problem lösen möchte. Künstlerischen Erfolg kann man nicht für Geld kaufen, und man wird dafür nicht in erster Linie mit Geld entlohnt, sondern mit Ehre und Aufmerksamkeit: „what money can't buy".

Daher wird ein Unternehmen, das sich in der Öffentlichkeit als individuell, kreativ, innovativ, zeitgemäß und nicht nur an materiellem Erfolg interessiert präsentieren möchte, dies am überzeugendsten tun, indem es Nähe zur Kunst darstellt. Wie in vielen anderen Feldern auch lässt sich dadurch ein Aneinanderrücken von Systemen beobachten, die früher als strikt getrennt gedacht wurden: Die Ökonomie nähert sich der Kunst, und die Kunst nähert sich der Ökonomie. Dabei wird sichtbar, was vielfach als ein Phänomen der Postmoderne beschrieben wurde: dass sich ehemals getrennte Systeme und feste Gegenstandsbereiche auflösen, neu verbinden und schließlich ineinander aufgehen, quasi „implodieren". (8)

Konsum funktioniert nur kulturell. In Produkten und ihrem Gebrauch, aber auch in ihrer zeichenhaften Ausstattung spiegeln sich Denkkategorien unserer Gesellschaft wider und damit die Ideologien, die wir mit ihnen verbinden. Es sagt also einiges über die kulturellen Konzepte unserer Gesellschaft aus, wenn das Massenkommunikationsmittel Werbung ausgerechnet auf künstlerische Darstellungsformen zurückgreift – ganz gleich, ob dies den Produzenten dieser Werbung bewusst ist oder nicht.

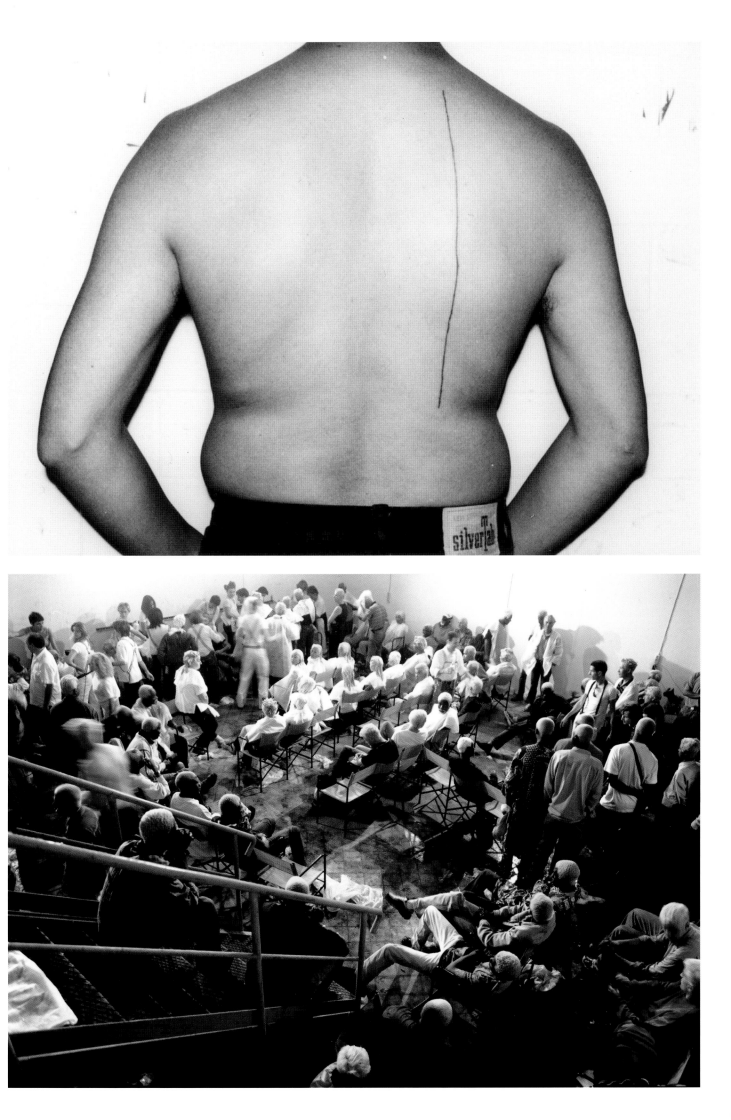

1. Von dem Wuppertaler Ästhetikprofessor Bazon Brock stammt die Bestimmung, dass die Entscheidung darüber, ob etwas ein Kunstwerk sei, von dem Kontext abhänge, in dem es erschein: Befindet sich etwas in einer Galerie, ist es ein Kunstwerk, befindet sich dasselbe aber im Anzeigenteil eines Magazins, ist es Werbung.

2. Der vorliegende Beitrag konzentriert sich hauptsächlich auf den Einsatz von Werken der bildenden Kunst. Im Bereich anderer Kunstgattungen liegen andere Verhältnisse vor, Anschlussfähigkeit ist dort häufig schwieriger zu erzielen. Musikstücke etwa dienen der Werbung regelmäßig als (hervorragende) Vermittler emotionaler Qualitäten, meist jedoch ohne dass die Werbeaussage explizit auf sie verweist.

3. Vgl. Helene Karmasin, *Produkte als Botschaften*, 2. Aufl., Wien 1998. Unter Produkten verstehe ich im Folgenden alles, womit sich auf einem Markt handeln lässt.

4. Vgl. Helene und Matthias Karmasin, *Cultural Theory. Ein neuer Ansatz für Kommunikation, Marketing und Management*, Wien 1997.

5. Die abgebildete Palmers-Werbung weckt zugleich Assoziationen zu den Pervertierungen antiker Körperdarstellungen durch die Nazi-„Kunst" – man denke etwa an Arnold Breker. Zur Geschichte und Verbreitung der Körperinszenierung in der männlichen Parfümwerbung vgl. auch die ausführliche Arbeit von Nils Borstnar, *Männlichkeit und Werbung. Inszenierung und Bedeutung im Zeichensystem Film*, Kiel 2001.

6. Diesen Effekt machte man sich auch bei der Gestaltung von Banknoten vieler europäischer Währungen zunutze, auf denen auffallend häufig Künstler und Kunstwerke abgebildet sind: Um zu kommunizieren, dass sie wertvoll sind und ihren Wert bewahren werden, wählte man Zeichen, die nicht der Sphäre des Marktes, sondern dem Bereich der Kunst entstammen.

7. Von Interesse ist in diesem Zusammenhang auch die Beobachtung, dass sich heute zunehmend Werbetreibende selbst als eine Art Künstler verstehen: Die Unterscheidung zwischen dem „Künstler" und dem „Kreativen" empfinden viele Angehörige der so genannten „creative industries" heutzutage nicht mehr als relevant.

8. In diesen Kontext gehört ein weiteres Phänomen, das Wolfgang Ullrich in seinem Buch *Mit dem Rücken zur Kunst* ausführlich dokumentiert: die Tendenz zeitgenössischer Machteliten, Unternehmensführer und Politiker, sich auf offiziellen und Pressefotografien vor Werken der zeitgenössischen Kunst abbilden zu lassen. Die Merkmale, die wir Kunst zuschreiben, werden auf diese Weise auf den Dargestellten übertragen: Er präsentiert sich als jemand, der avantgardistisch denkt, nicht allein utilitaristischen Kriterien verpflichtet ist – und der sich vom gewöhnlichen Volk (und dessen Kunstgeschmack) deutlich distanziert: Denn als Hintergrund werden, wie die Arbeit von Ullrich nahe legt, sehr häufig ungegenständliche oder abstrakte Kunstwerke gewählt.
Wolfgang Ullrich, *Mit dem Rücken zur Kunst. Die neuen Statussymbole der Macht*, Berlin 2000.

Art Stories

Ursula Eymold & Raimund Beck
Umwege zur Kunst

¬ Aufwand und Ertrag

Kunst und Wirtschaft verbindet ein recht melancholisches Verhältnis.
Die Möglichkeit der gegenseitigen Befruchtung ist durchaus von Misstrauen
überschattet. Gerade in Deutschland gilt die Indienstnahme von Kunst seit
der Erfahrung zweier totalitärer Regime als Entwertung der Kunst.
An öffentlichen Orten sollten deshalb nur als autonom geltende Kunstwerke
zu sehen sein.

Aber wie steht es mit der firmeninternen Öffentlichkeit, mit dem Zielpublikum
Mitarbeiter? Was sind die Beweggründe, Motive und Motivationen, Kunst ins
Unternehmen zu holen? Auf welchen Wegen geschieht dies, und welche
Erwartungen werden daran geknüpft? Und wie weit wäre der Rahmen der
Kunst zu spannen, ab welchem Punkt ist das, was entsteht, nicht mehr Kunst,
sondern Dekoration, Design oder Werbung? Wie weit können die kreativen
Versuche gehen, Künstler etwa als unabhängige Teammitglieder in den
Gestaltungsprozess von Produkt, Werbung oder Arbeitsplatz zu integrieren?
Welche Erträge und Renditen lassen sich aus solchen Joint Ventures ziehen?

Einige Besonderheiten im Umgang von Unternehmen mit Kunst wollen wir
an dieser Stelle protokollieren. Wir berichten dabei von unseren eigenen
Erfahrungen bei den Recherchen für die Ausstellung „Art & Economy". (1)
Grundsätzlich sind zwei Sammlertypen zu unterscheiden: Viele der
bekannten Sammler sind zwar Unternehmer, sammeln aber nicht für das
Unternehmen, sondern nur zum eigenen, privaten Vergnügen. Das
Wirtschaftsunternehmen bringt ihnen nur das Geld für dieses kostspielige
Hobby ein, so wie anderen die eigene Anwaltskanzlei, die Arztpraxis oder
die Galerie. Bei anderen Sammlungen stehen dezidierte Unternehmensziele
und -interessen im Vordergrund. Diesen gilt unser Augenmerk.

¬ Inkompetenzkompensationskompetenz (2)

Persönliches Interesse und unternehmerisches Denken müssen allerdings
zusammenkommen, um das Unterfangen einer Firmensammlung anzustren-
gen. Denn ohne die Initialzündung durch einen Verantwortlichen im
Unternehmen kommt keine Sammlungstätigkeit zustande. Es gibt sicherlich
keinen Aufsichtsrats- oder Vorstandsbeschluss, der das Sammeln von Kunst
anregt. Vielmehr gibt es Werbeagenturen, externe Dienstleister oder
Consultants, die ihren Klienten diesen Schritt nahe legen, oder vielleicht

auch Banken, die neuerdings selbst zu Kunstberatern mutieren. (3)
Die Anregung kommt also im Allgemeinen von außen oder von einem
Mitarbeiter, der sich in seiner Freizeit mit Kunst beschäftigt.

Da die Beschäftigung mit Kunst nicht zu den Key Issues eines Wirtschafts-
unternehmens gehört, gibt es in seinem System demnach a priori keinen
Zuständigen für Kunst. Daher werden Fachkräfte angeworben und
Abteilungen gegründet, die mit dem Aufbau einer Unternehmenssammlung
betraut werden. Angesiedelt werden diese Abteilungen dann etwa bei der
Unternehmenskommunikation oder beim Marketing; häufig werden sie auch
direkt der Unternehmensleitung unterstellt.

Viele Mitarbeiter in Wirtschaftsunternehmen, deren Ausbildung und
beruflicher Werdegang auf naturwissenschaftlichem, technischem,
kaufmännischem oder betriebswirtschaftlichem Gebiet lagen, hatten nie
Gelegenheit, mit der Kunst vertraut zu werden. Die Durchsetzung einer
produktiven Auseinandersetzung mit Kunst im Unternehmen ist
entsprechend schwierig, auch wenn es einzelne Befürworter geben mag.

¬ Wettbewerb

Ein Unternehmen, das über Jahre ausgezeichnete Kunst gesammelt hatte,
gab die Sammlung an ein Museum ab, als es von einem Global Player
aufgekauft wurde. Begründet wurde dieser Schritt damit, dass die
Beschäftigung mit Kunst nichts mit den kommerziellen Interessen des
Betriebes zu tun hätte und deshalb keine Kapazitäten dafür aufgebracht
werden sollten. Gemälde und Skulpturen wurden aus dem Betrieb entfernt,
und man ging wieder zum Tagesgeschäft über. Der neue Eigentümer konnte
keinen „Wettbewerbsvorteil" in der Umgestaltung der Arbeitsplätze durch
Kunst erkennen. Pragmatismus herrschte vor.

¬ Leadership

Ein anderes Unternehmen, das sich in Werbeauftritten als dezidierter
Markenartikler zu profilieren versucht, also sehr viel Aufwand mit dem
Kommunikationsdesign betreibt, ließ über seine Abteilung für Öffentlich-
keitsarbeit wissen, dass die Porträts der Unternehmerfamilie, die Andy
Warhol angefertigt hatte, nur aus Platzmangel nicht in der Unternehmervilla,
sondern auf der Geschäftsführeretage im Betrieb aufgehängt seien. Die
Sprecher des Unternehmens lehnten es ab, darin eine klassische patriar-
chalische Repräsentation des Firmenoberhauptes zu sehen. „Das Unter-
nehmen hat mit Kunst nichts am Hut." Hier ist also das persönliche Interesse
des Chefs nicht in das Interesse des Unternehmens eingegangen.

195

¬ Inkompatibilität

Ein anderes Unternehmen wiederum überlegte, wie es von Platz vier im Markenranking weiter nach vorne gelangen könnte. Trotz vieler Innovationen und Produktverbesserungen änderte sich an dieser Einstufung zunächst nichts. Dann verfolgte man die Strategie, zusammen mit einer Werbeagentur das Unternehmen zu relaunchen und als Designmarke aufzutreten. Für eine unverwechselbare Handschrift in der Kundenkommunikation vermittelte die Agentur dem Unternehmen die Zusammenarbeit mit einer renommierten Fotokünstlerin. Die Resonanz der Kunden auf die hieraus hervorgegangenen Werbemittel war sehr positiv. Das Unternehmen möchte in Zukunft jedoch nicht mehr mit Künstlern zusammenarbeiten, weil die Auseinandersetzung mit der Künstlerin mit zu hohem Aufwand für das Unternehmen verbunden gewesen sei. Hier wurde der Zugewinn durch die Kunst zwar erkannt, Kunst beziehungsweise die Künstlerpersönlichkeit hingegen als mit den Strukturen des Managements unvereinbar eingestuft.

¬ Abschreibung

Den täglichen Umgang mit der Kunst am Arbeitsplatz prägen einige Besonderheiten: So ist die Platzierung eines Garderobenständers oder einer Kaffeemaschine vor teuren Artefakten keine Ausnahme. Kunst, die ja meist einer gewissen Pflege bedarf, findet sich in Unternehmen nur selten unangetastet, gelegentlich auch beschädigt. Verluste sind in Unternehmen wesentlich häufiger zu verzeichnen als in öffentlichen Ausstellungen, weil keinerlei Sicherheitsvorkehrungen getroffen werden. Das Vertrauen in die „Firmenfamilie" oder die geringe Wertschätzung der Kunst führen zu solchen Nachlässigkeiten. Eine aktive Kunstvermittlung allen Mitarbeitern gegenüber kann, so haben engagierte Projekte gezeigt, die Akzeptanz von Kunst am Arbeitsplatz durchaus verbessern und Akte des bewussten oder beiläufigen Vandalismus mindern. (4)

¬ Arbeitsplatz

An dieser Stelle ist auch eine kurze Bemerkung zu den Kriterien Auswahl von Kunst für und durch ein Unternehmen angebracht. Maßgebend sind einerseits die Tauglichkeit der Kunstwerke für den geschäftlichen Alltag und die Dekoration der Arbeitsräume, andererseits die Interessen des Vorstandes, die Zielsetzung des Unternehmens, das Ansehen bestimmter Künstler und ihrer Werke in der Gesellschaft, also das symbolische Kapital. Bei dieser komplizierten Gemengelage an Interessen können dann durchaus Werke das Bild eines Unternehmens prägen, die einem Kunstkritiker den Schweiß auf die Stirn treiben, alle anderen Beteiligten aber durchaus

glücklich stimmen... Allen möglichen Einwänden zum Trotz bleibt der Anspruch, mit dem Ankauf von zeitgenössischer Kunst unternehmerische Risikobereitschaft und Kreativität zu demonstrieren, durchaus bestehen.

¬ Wertschöpfung

Sammeln ist eine Strategie für die Entwicklung eines possessiven Selbst und einer ebensolchen Kultur. Es ist das Zusammenfügen einer materiellen Welt, das der Abgrenzung eines subjektiven Bereiches dient, der nicht „das Andere" ist. In den Unternehmenssammlungen findet die Kunst eine neue Aneignung als Sammlungsobjekt. Das Kunstwerk wird in einen gänzlich neuen Kontext gestellt. Es wird nicht mehr nur das Eigene im Gemälde abgebildet, sondern gesellschaftlich anerkannte Kunstwerke werden zum Eigenen gemacht.

¬ Rezession

Kunsthistoriker und Kulturwissenschaftler haben sich in der Regel dem Sammeln und Bewahren verschrieben. Nun war unsere überraschende Erfahrung, dass Unternehmenssammlungen großer Instabilität unterworfen sind. Dies stellt ein Spezifikum im Umgang mit Kunst dar, die gleichermaßen auch den Gesetzen unternehmerischen Handelns unterworfen ist. Die wirtschaftliche Lage bestimmt über Erhalt oder Verkauf der Kunst. Damit wird die Kunst in die Kategorie von Handelsware verwiesen. Kunst ist als „Soft Factor" im Unternehmen anerkannt, aber welchen Stellenwert diese Faktoren haben, ist sehr umstritten. Ihre Beachtung gilt noch immer als Geschmacksfrage. Und in wirtschaftlichen Krisen werden Soft Factors nicht länger in die Rechnung aus Aufwand und Ertrag aufgenommen. Ausnahme: wenn der Verkauf von Kunstwerken die Liquidität steigert. (5)

¬ Bilanz

Kunst ist eine Herausforderung, auch für Unternehmen. Nicht jedes gemeinsame Projekt lässt sich als Erfolg verbuchen; eine Verpflichtung zur Kreativität im Umgang mit Kunst gibt es nicht. Vergessen sollte man allerdings auch nicht die Vielzahl an Firmen, die aus einem kaum je formulierten Traditionsverständnis heraus Kunst sammeln und fördern. Eine Reihe von Initiativen aus der Wirtschaft schafft Freiräume für KünstlerInnen und ermöglicht Vorhaben, die es ohne deren engagierte Unterstützung nicht geben würde.

1. Eine knappe (system-)theoretische Analyse des Verhältnisses von Kunst und Wirtschaft liefert Dirk Baecker mit seinem Beitrag „Etwas Theorie" in: Dirk Luckow (Hrsg.), *Wirtschaftsvisionen. Peter Zimmermann*, München 2001, S. 3–6.

2. Ein Begriff von Odo Marquard. Vgl. ders., *Abschied vom Prinzipiellen. Philosophische Studien*, Stuttgart 1981, S. 23–38.

3. Vgl. hierzu die Aktivitäten der Schweizer UBS Bank: Claudia Herstatt, „Kunstbanking. Für Reiche und Eilige, die aber auch dabei sein wollen: Eine Schweizer Bank nimmt ihnen den Kunstkauf ab", in: *DIE ZEIT*, 21. Juni 2001, S. 39.

4. Vgl. EA-Generali Foundation (Hrsg.), *Andrea Frazer, Bericht*, Wien 1995.

5. Spiegel Online meldete am 6. November 2001: „Die irische Fluggesellschaft Aer Lingus will 25 Gemälde aus ihrer eigenen Sammlung versteigern, um einen Teil der Verluste des Unternehmens aufzufangen. Dublin – Die Airline teilte am Montag mit, sie hoffe, rund 500.000 irische Pfund (1,242 Millionen Mark) durch den Verkauf der Gemälde einzunehmen. Angesichts der Verluste von täglich etwa zwei Millionen irischen Pfund dürfte der Kunst-Verkauf aber nur ein Tropfen auf dem heißen Stein sein. Wie fast alle Airlines weltweit hat auch Aer Lingus heftig unter dem Rückgang des Luftverkehrs nach den Terroranschlägen vom 11. September gelitten. Erst in der vergangenen Woche kündigte die Fluggesellschaft den Abbau von 2 000 Arbeitsplätzen und eine Kapazitätsreduzierung um 25 Prozent an." („Luftfahrtkrise: Aer Lingus verkauft Gemälde", in: http://www.spiegel.de/reise/reiseticker/0,1518,166182,00.html)

Kunstkonzepte von Unternehmen

Für die Ausstellung „Art & Economy" wurden über 800 national und international tätige Unternehmen mittels eines Fragebogens gebeten, ihr Tätigkeitsprofil auf dem Gebiet der zeitgenössischen Kunst darzustellen. Wegen der Art der Recherche sowie der Vielzahl unterschiedlicher Rückmeldungen schien eine rein dokumentarische Präsentation der Ergebnisse sinnvoll. In der Ausstellung werden unkommentiert die eingereichten Originaldokumente der Unternehmen präsentiert, die auf die Umfrage reagierten: Antwortbriefe, ausformulierte Kunstkonzepte, Firmenpublikationen, Plakate, Ausstellungskataloge, Filme. Sofern Unternehmen einzelne, selbst ausgewählte Kunstprojekte ausführlicher dokumentiert sehen wollten, wurde dies berücksichtigt.
Im Folgenden zeigt der Katalog nur eine Auswahl der in der Ausstellung präsentierten Kunstkonzepte von Unternehmen.

Migros-Genossenschafts-Bund, Zürich
Pressemitteilung und Pressefotos zur Ausstellung „Das soziale Kapital" von Rirkrit Tiravanija, die 1998 im migros museum für gegenwartskunst, Zürich, stattfand.
Foto: Rita Palanikumar

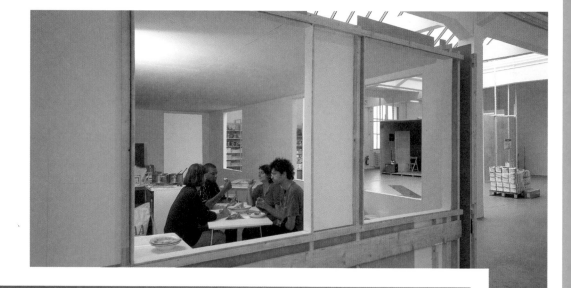

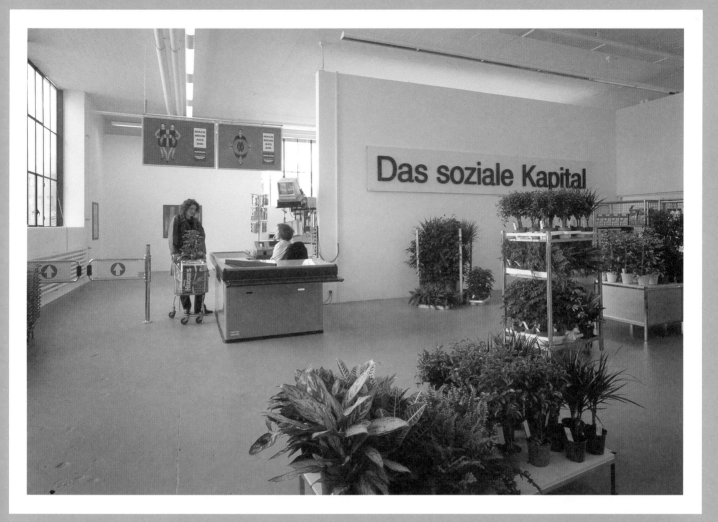

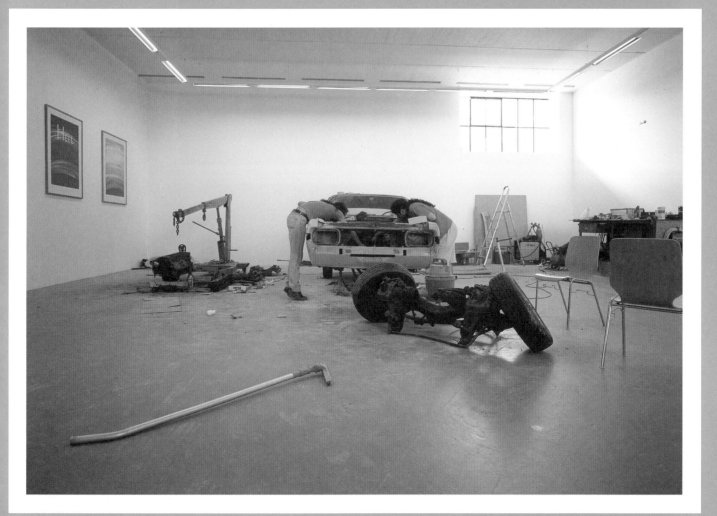

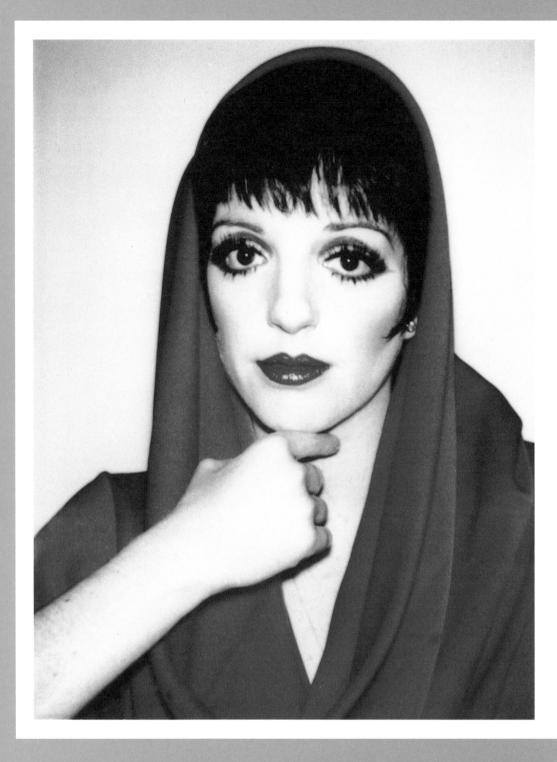

British American Tobacco GmbH

„Warhols Kunst gründet auf Fotografie. Daher erhält die Hamburger Kunsthalle mit der umfangreichen Werkgruppe, die British American Tobacco zu ihrem 75. Geburtstag der Kunsthalle zum Geschenk macht, den Dreh- und Angelpunkt des Schaffens Warhols als Bestandteil der Sammlung.

Anknüpfend an die erfolgreiche Ausstellung ‚Andy Warhol – Photography', welche Kunsthalle und British American Tobacco vor genau zwei Jahren realisieren konnten, wurde nun die einmalige Chance genutzt, eine Gruppe aus dem fotografischen Nachlass von Andy Warhol zu erwerben [...].

Im Zusammenhang mit der Ausstellung konnten hervorragende Kontakte zur Warhol Foundation in New York geknüpft werden, die der Kunsthalle die beste Auswahl garantierten. Somit ist das Geschenk von 75 Fotografien nicht nur eine einzigartige Bereicherung der Sammlung, sondern es ist eine eigene Sammlung!"

(Auszug aus Pressemitteilung Hamburger Kunsthalle, Galerie der Gegenwart, 2001)

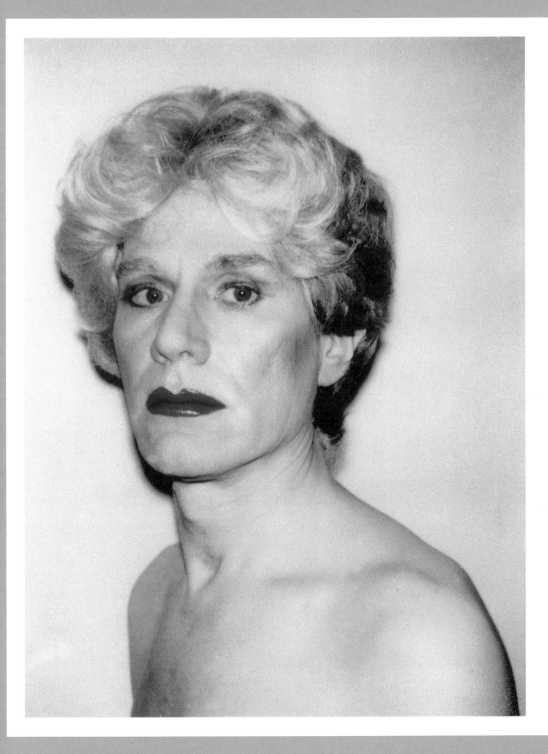

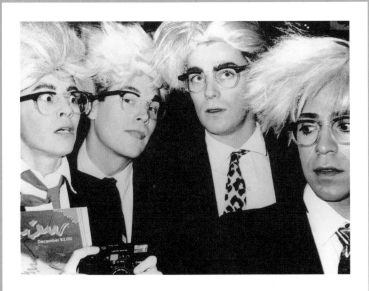

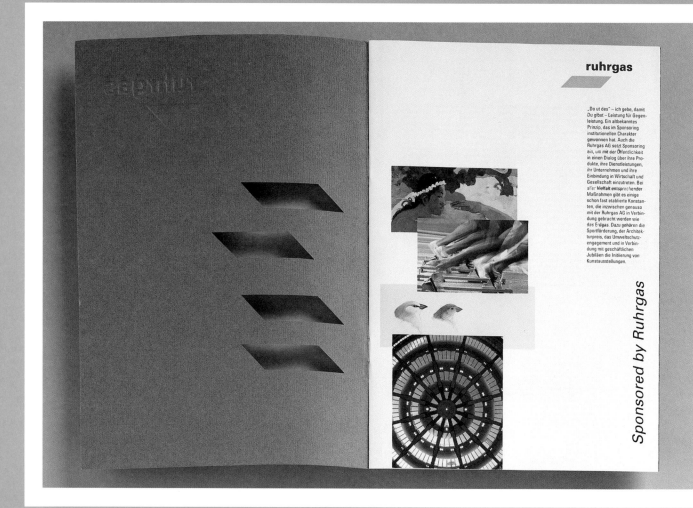

Ruhrgas AG, Essen
Sponsoring-Broschüre
der Ruhrgas AG

Bayer AG, Leverkusen
Antwortschreiben auf
den für die Ausstellung
„Art & Economy"
verschickten Brief,
in dem nach der
Kunstkonzeption des
Unternehmens gefragt
wurde.

Rechte Seite:

Columbus Leasing GmbH,
Ravensburg
Sammlung Columbus –
Die Kunstkonzeption der
Columbus Leasing GmbH

Zur Dokumentation der
Sammlung Columbus

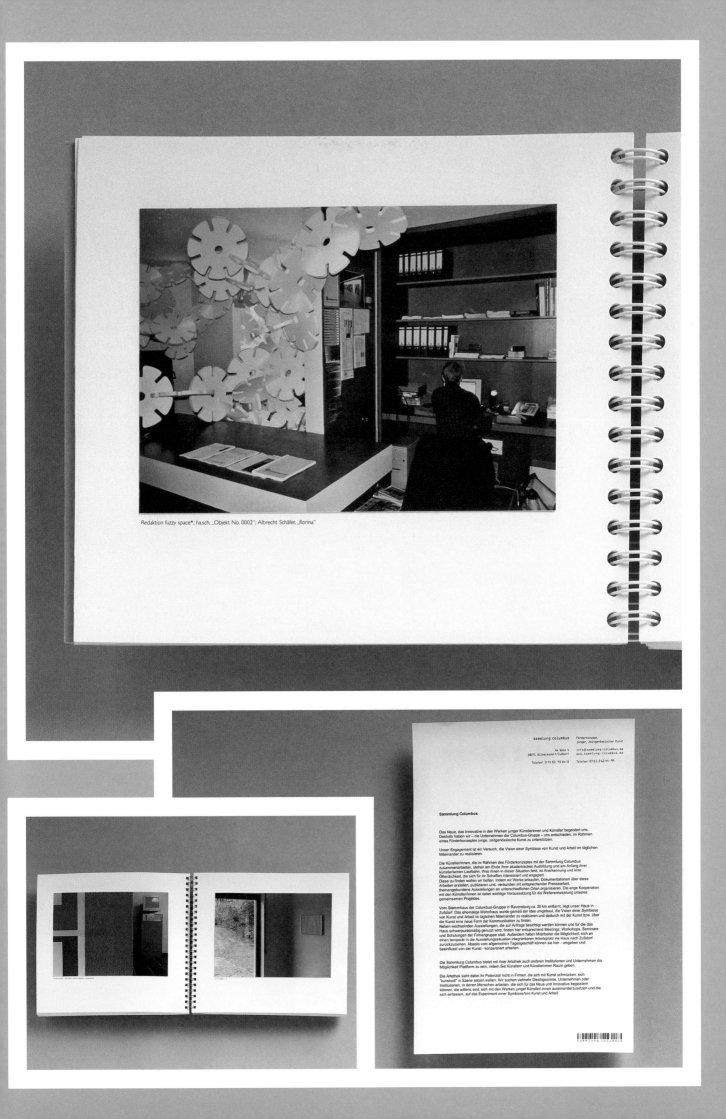

Redaktion fuzzy space*; ha.sch. „Objekt No. 0002"; Albrecht Schäfer, „florina"

- Kunst als gestaltender Teil
 des kulturellen Selbstverständnisses
- Orientierung an den abstrakten Tendenzen
 des 20. Jahrhunderts
- Auftragsarbeiten in Einzelfällen
- Eigenständige, unabhängige
 konzeptionelle Ausrichtung der Sammlung;
 Fortführung gewachsener Strukturen

- Interne und externe Präsenz der Sammlung
 - an verschiedenen Standorten
 des Unternehmens
 - Ausstellungsraum DaimlerChrysler
 Contemporary, Potsdamer Platz Berlin
 - öffentliche Ausstellungsinstitutionen
- Pflege und ständige Aktualisierung
 der Website
 www.sammlung.daimlerchrysler.com
 www.collection.daimlerchrysler.com

Sammlung DaimlerChrysler

Leitung: Dr. Renate Wiehager

Internationalisierung und Globalisierung sind auch
eine Herausforderung an unternehmensinterne Prozesse,
an denen die Sammlung verstärkt als Ansprechpartner partizipiert.

Im gegenseitigen Austausch von Wissen und Können
profitieren beide Seiten:
Die Kompetenzen künstlerischen Handelns
z.B. in den Feldern Globalisierung, Identität und Wertedefinition können
das Spektrum der Problemlösungsmöglichkeiten innerhalb des
Unternehmens erweitern und um alternative Lösungswege und
verstärkte Einbeziehung "weicher" Faktoren bereichern.

Die bildgestützte Prozessbegleitung und -kommunikation
- hier dargestellt am eigenen Entwicklungsprozess IMEXK -
ist eines der Werkzeuge, in diesen Austauschprozessen
neue Qualitäten einzubeziehen und künstlerisches Denken
im Unternehmen als Skulptur zu installieren.

BMW AG, München

Kunstkonzept der
BMW AG und
Publikationen zur
Dokumentation
der umfangreichen
Fördertätigkeit.

Linke Seite:
BMW AG, München
„Dem Unternehmen
BMW Group geht es um
Kommunikation, wenn
es sich mit Kultur im
weitesten Sinn, mit Kunst
im engeren Sinn
auseinandersetzt.
Zielsetzung des Dialogs
ist es, mit selbstähnlichen,
zugleich unvergleichbaren
und fremden Welten
eigene Horizonte zu
erweitern.

Es geht uns darum,
die Wahrnehmung zu
schärfen, die Sinne zu
sensibilisieren, Einsicht
und Einsichten zu
gewinnen. Nicht zuletzt:
zu verstehen und auch
verstanden zu werden [...]
Kultur- oder
Kunstengagement kann
deshalb aus unserer Sicht
weder spielerisch als
‚L'art pour l'art' betrieben
werden, noch als Alibi.
Wir begreifen unser
Engagement auch nicht
als Mäzenatentum.

Wir verfolgen primär
das Ziel, wirtschaftlich
erfolgreich zu sein und
dies auch mittels und
mithilfe von Kultur."
(Christiane Zentgraf,
BMW Group,
KulturKommunikation)

**Caisse des dépôts
& consignations, Paris**
Publikationen
zur umfangreichen
Fotosammlung zeitge-
nössischer Künstler der
französischen Caisse des
dépôts & consignations.

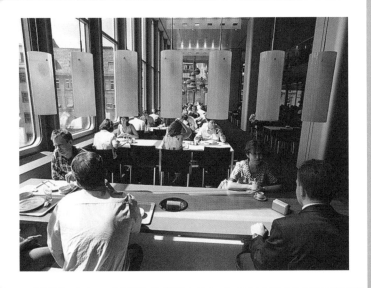

Dresdner Bank AG, Frankfurt

„Ein Beispiel für die enge Zusammenarbeit der Dresdner Bank mit jungen Künstlern ist die neu gestaltete Kantine von Tobias Rehberger. Der Frankfurter Künstler setzte in die Kantine acht Kunstinseln. [...] Die Möbel, Lampen und Fußbodenbeläge der acht Inseln assoziieren acht Städte dieser Welt, in denen die Dresdner Bank vertreten ist: New York, Moskau, São Paulo, Tokio, Mailand, Montevideo, Dubai, Singapur. Die Lampen werden nach den Lichtverhältnissen dieser acht Städte gesteuert." (Auszug aus dem Kunstkonzept der Dresdner Bank)
Foto: Klaus Drinkwitz

Netscape: Community, Arts & Events

Back Forward Reload Home Search Netscape Images Print Security Shop Stop

Netsite: http://www.jpmorganchase.com/chase/gx.cgi/AppLogic%2bFTContentServer?pagename=Chase/Href&urlname=jpmchase/community/art | What's Related

JPMorganChase

Return to About JPMorgan Chase

The JPMorgan Chase art collection

The JPMorgan Chase art collection is known for its commitment to supporting contemporary artists who are shaping the future through their innovative and creative vision. Dale Chihuly has been transforming the traditional medium of glassblowing into a contemporary and original art form. We are proud to be sponsoring his installation at the Victoria and Albert Museum, London, England (June 21-October 21, 2001). Please visit the Dale Chihuly and V&A Museum Web sites for more information.

Left:
*White Seaform Set with Black
Lip Wraps*, 1989
blown glass
6 ¾ x 13 x 10 ¾ inches

Right:
Macchia, 1983
blown glass
8 x 12 x 3 inches

History of the art collection

The JPMorgan Chase collection began in 1959, when David Rockefeller, then president of The Chase Manhattan Bank, decided to build its headquarters using progressive architecture that was innovative and expressed the contemporary sensibility that was at the core of the firm's approach to doing business. This approach demanded equally forward-looking art.

A committee of art experts began to build a collection of works by artists who were exploring new techniques and styles. The philosophy was to challenge the expected. Through 40 years of collecting and merging with other institutions, JPMorgan Chase has built an international collection with huge breadth and depth. The collection now includes over 20,000 works in 350 locations worldwide, and includes paintings, works on paper, photography, sculpture, glass and ceramics, video, and ethnographic art, with representation from every country in which we do business.

The adventurous impulse that sparked the first acquisitions continues. The JPMorgan Chase collection mirrors the firm's values and its innovative approach to doing business.

JPM 36.19* -As of 10/24/2001 13:30 EDT *Provided by S&P Comstock

Microsoft Art Collection Home

Adresse http://www.microsoft.com/mscorp/artcollection/exhibitions/ | Explorer

**microsoft.com
art collection**

All Products | Support | Search | microsoft.com Home

Microsoft

Home | Current Exhibition | Past Exhibitions | Recent Acquisitions |

microsoft **art collection**

What's New

Shadow Play

"Shadows appear to me to be of supreme importance in perspective, because without them opaque and solid bodies will be ill defined...."

- Home
- Current Exhibition
- Past Exhibitions
- Recent Acquisitions
- Why Microsoft Collects
- Other Resources

For centuries, shadows have been cast in supporting roles playing the part of the silhouette, the eclipse, the haunted reflection, and even the evil twin. In fact the shadow was implicated in the many origin legends associated with the birth of the visual arts. Pliny the Elder, the famed historian of 1st century ancient Rome, wrote in his extensive studies, Natural History: "All agree that [the origin of the art of painting] began with tracing an outline around a man's shadow." More

Entire Exhibition ⬍ go

Acquisition Highlights | Fall 2001

Recent Acquisitions
Click thumbnail for more detailed information

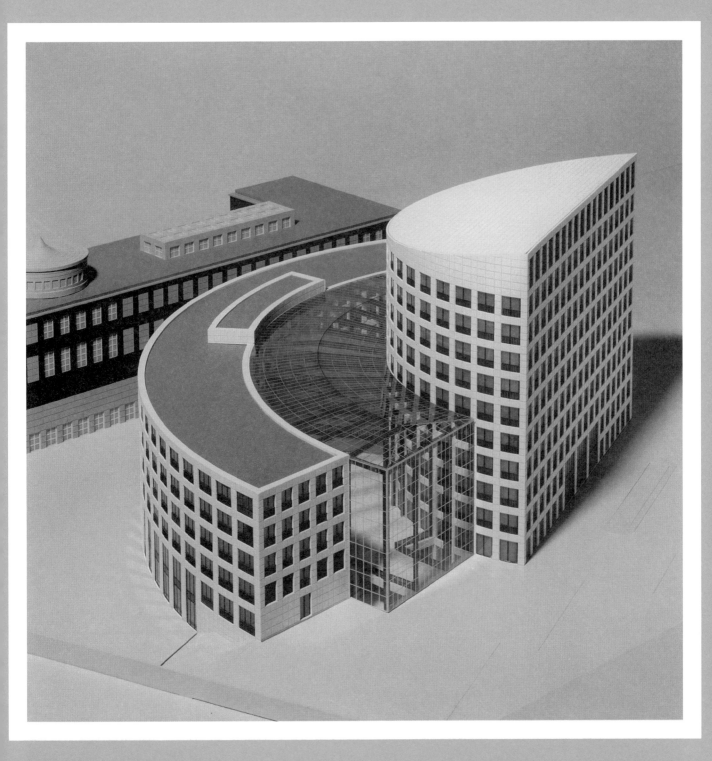

Linke Seite:

JPMorgan Chase
Manhattan Bank,
New York, USA

Screenshot aus der
Webpage über die
JPMorgan Chase art
collection

Microsoft Corporation,
Redmond, USA

Screenshot aus der
Webpage über die
microsoft art collection

E.ON Energie AG,
Düsseldorf

Die Stadt Düsseldorf
und die E.ON Energie
AG haben ein Modell im
Bereich Public-Private-
Partnership begründet.
Auf der Basis einer
Stiftungskooperation
zwischen der Stadt
Düsseldorf und der
E.ON AG wurde im Jahr
1998 die Stiftung museum
kunst palast ins Leben
gerufen. Vor kurzem
konnten weitere Stifter
gewonnen werden: Neben
der E.ON AG sind seit
Mai 2001 die Metro AG

und seit August 2001 die
Degussa AG Stifter des
neuen museum kunst
palast.
„Die Stadt Düsseldorf
brachte in die Partner-
schaft das Grundstück des
derzeitigen Kunstpalastes,
die Zuschüsse des Landes
Nordrhein-Westfalen,
Privatisierungserlöse
sowie die Nutzung und
den Betrieb des Kunst-
museums und seiner
Bestände ein.
Die E.ON AG leistet
eine Grundfinanzierung
in Höhe von zehn
Millionen DM.

Die Stiftung veräußerte
den für den Bau des
E.ON-Bürogebäudes
vorgesehenen
Grundstücksanteil an
die E.ON AG zum
marktüblichen Preis und
errichtete aus dem
Verkaufserlös in Höhe
von 19,5 Millionen DM
den Kunstpalast.
Die 13 Millionen DM
für die Sanierung
der denkmalgeschützten
Fassade und den
Abbruch der dahinter
liegenden Gebäudeteile
übernahm ebenfalls die
E.ON AG […].

Die E.ON AG hat
sich verpflichtet, zehn
Jahre lang jährlich
zwei Millionen DM
und in den ersten drei
Jahren zusätzlich drei
Millionen DM p. a. an
Sponsoringgeldern
zuzuschießen."
(www.museum-kunst-
palast.de/dt/sites/s1s1s2.
asp)
Abbildung aus: Doku-
mentation Kunststiftung
Ehrenhof Düsseldorf,
August 1998, S. 58,
Computeranimation
Büro Ungers, Köln

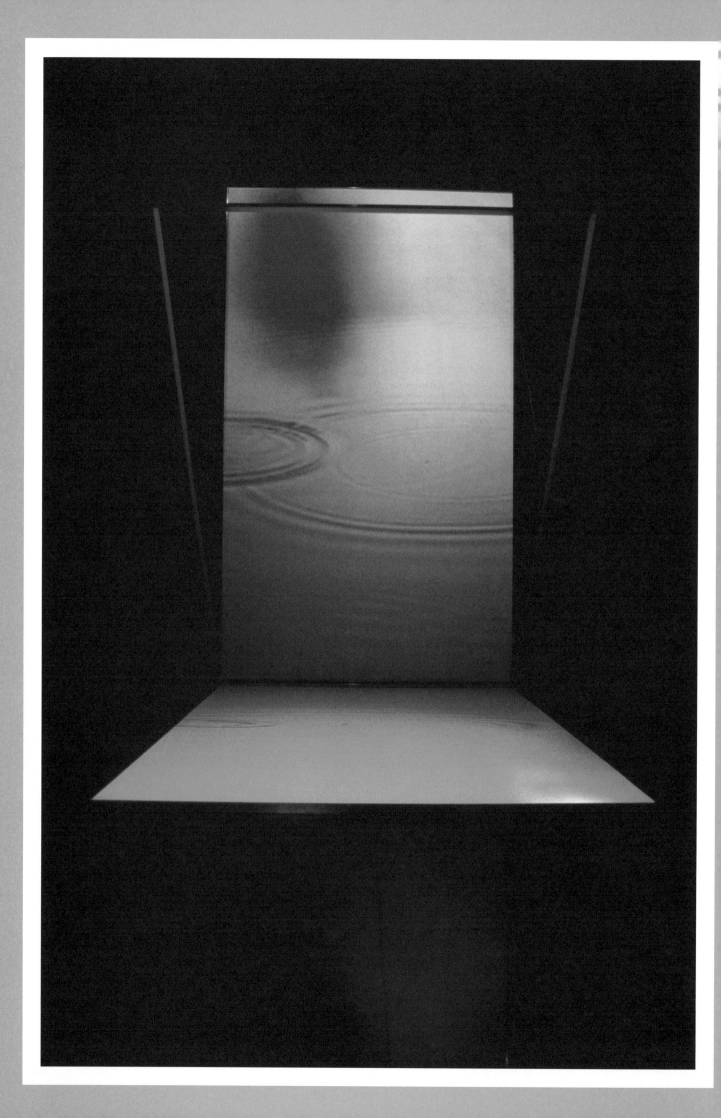

FAX TRANSMISSION

Date: 30 Nov. 1999

Pages: 1
(including this cover)

BILL VIOLA STUDIO
282 Granada Avenue
Long Beach, CA 90803, USA
Tel. (562) 439 7616
Fax. (562) 439 2296
E-mail: kperov@billviola.com

To: Juliane von Herz
HELABA

Fax: 49-69-9132 4479

MESSAGE:

Juliane –

After much thought and deliberation

the title is:

THE WORLD of APPEARANCES

(It's what I originally wrote on the day my father died.)
I hope this makes it for the
printing deadline.

Bill Viola 17 Jan. 1999
PROPOSAL for HELABA FRANKFURT – Tentative

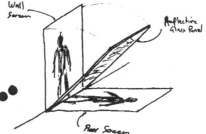

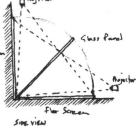

2 Video projectors display
2 separate images onto a wall
screen and floor screen.
The light passes through a
reflective glass pane at a
45° angle that creates a
partial reflection of the image
onto its opposite.

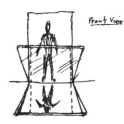

Image – Human figure approach a pool
of water. Viewed as reflection on surface
of water as well as a direct image. The
two are reversed so that the wall screen
shows... the floor screen...

He falls into the water
...on of vivid abstraction as
... the reflected world and
its surface, disintegrating
...one form and color as the
...out of sight below the...

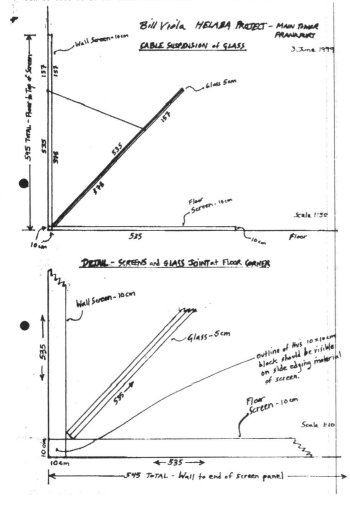

Bill Viola HELABA PROJECT – MAIN TOWER
 FRANKFURT
CABLE SUSPENSION of GLASS 3 June 1999

DETAIL – SCREENS and GLASS JOINT at FLOOR CORNER

Landesbank Hessen-Thüringen (Helaba), Frankfurt
Dokumentation einer Zusammenarbeit zwischen der Landesbank Hessen-Thüringen und dem amerikanischen Medienkünstler Bill Viola, der für den Hauptsitz der Landesbank im Maintower in Frankfurt im Jahr 2000 ein monumentales Video-Klang-Kunstwerk mit dem Titel „The World of Appearances" schuf. Foto: Kira Perov

Steinengraben 41
4003 Basel
Tel.: 061 275 21 11
Fax: 061 2752656
www.national.ch

Fragen Siemens Kulturprogramm	Antworten Sammlung National Versicherung
Warum und in welcher Form beschäftigt sich Ihr Unternehmen mit Kunst?	1943 bezog die National Versicherung ein neues Verwaltungsgebäude am Steinengrabe(sel. Mitte der 40er-Jahre beantragte der d neraldirektor, Dr. Hans Theler, dem Ve rat ein jährliches Budget zum Ankauf v nössischer Schweizer Kunst. Ziel der Sammlung: 1. Bebilderung de halle, der Galerie und der Büros der M nen mit Originalen. 2. Die Mitarbeiterln die Möglichkeit erhalten, sich während mit einem Stück Kultur ihres Landes a zusetzen.
Verfügt Ihr Unternehmen über eine Corporate Art Collection? Welches Sammlungskonzept liegt ihr zugrunde?	Wir verfügen über eine Corporate Art (Das Sammlungskonzept beinhaltet „Ze sche Schweizer Kunst"
Welche Schwerpunkte setzt Ihre Sammlung (alte Meister, klassische Moderne, zeitgenössische Kunst, nationale/regionale/internationale Kunst, Skulptur, Installation, Malerei, Fotografie, Medienkunst o.a.)?	Innerhalb der zeitgenössischen Schwe liegt das Schwergewicht bei der Maleri auch Zeichnungen und Skulpturen vor sowie einige Fotografien und Installatio
Handelt es sich bei den Kunstwerken um Ankäufe oder um Auftragsarbeit? In welchem Verhältnis ist ggf. beides vertreten?	Es werden vor allem Ankäufe getätigt. Jahren dürfte ca. 1 % des Ankaufsbud Auftragsarbeiten aufgegangen sein.
Wer entscheidet über die Ankäufe bzw. Auftragsvergabe?	Der Verwaltungsratspräsident auf Antr ternen Fachstelle Kunst
Gibt es eine Zusammenarbeit mit einem Corporate Art Curator oder einer Agentur?	Nein. Die Funktion des Corporate Art (von der internen Fachstelle Kunst abg

Sind die Kunstwerke (öffentlich/nicht öffentlich) zu sehen? Wenn ja, wo?	Geschlossene, vorangemeldete Gruppen können unter Führung einen Teil der Sammlung besuchen. Es werden Kunstwerke in Eingangshallen, Galerien und Büroräumen gezeigt.
Zu welcher Gelegenheit hat Ihr Unternehmen ggf. Kunstwerke verschenkt, versteigert, veräussert?	1959, anlässlich des 75jährigen Jubiläums, schenkte die National Versicherung der Oeffentlichen Kunstsammlung Basel je ein Werk von Barnet Newman, Clyfford Still, Mark Rothko und Franz Josef Kline. Aus der Sammlung selbst wurde nie ein Werk verschenkt, versteigert oder veräussert.
Gibt es in Ihrem Unternehmen alternative Konzepte, mit Kunst umzugehen, z.B. temporäre Kunstprojekte, Kunstsponsoring, Museumssponsoring, die nicht den Aufbau einer Corporate Art Collection zum Ziel haben?	1. Im Jahr 2000 wurden fünf Kunstschaffende beauftragt für einen spezifischen Raum im Eingangsbereich jeweils für einen Monat eine Installation zu realisieren. 2. Kunst am Bau 3. Es werden regelmässig Kunstprojekte jüngerer Kunstschaffender finanziell unterstützt. 4. Im Rahmen von Ausstellungsprojekten kommen auch Museen, Kunsthallen und ähnliche Institutionen in Genuss einer finanziellen Unterstützung. 5. Kulturprogramm für Mitarbeitende (Führungen, Lesungen, Besuch div. kultureller Veranstaltungen)
onalisierung und Globali- ehmen Auswirkungen auf	Das Sammlungskonzept wird derzeit überarbeitet. Es sollen künftig KünstlerInnen aller Nationalitäten berücksichtigt werden, die in der Schweiz leben und arbeiten.

Seite 2

Steinengraben 41
4003 Basel
Tel.: 061 275 21 11
Fax: 061 2752656
www.national.ch

Behandelt von: Nathalie Loch
Tel. Durchwahl: 061 2752231
E-Mail: nathalie.loch@national.ch

Siemens AG
BdL Kulturprogramm
Dr. Beate Hentschel
D- 80312 München

Ihr Zeichen	Ihr Schreiben vom	Unser Zeichen NDL	Datum 18. Oktober 2001

Ausstellung "Art & Economy"

Guten Tag Frau Dr. Hentschel

Für Ihre geplante Ausstellung „Art & Economy" lasse ich Ihnen anbei, im Auftrag von Frau Verena Widmer, Informationen zur Kunstsammlung der National Versicherung zukommen. Wie Sie bereits wissen und auch aus unseren Unterlagen ersehen können, überarbeitet die Firma derzeit das Sammlungskonzept. Falls in dieser Frage rechtzeitig vor Eröffnung Ihrer Ausstellung neue, wesentliche Beschlüsse getroffen werden, sende ich Ihnen eine überarbeitete Version der beigelegten Papiere.

Für allfällige Fragen stehe ich Ihnen gerne zur Verfügung. Ich wünsche Ihnen noch eine konstruktive, kreative Vorbereitungszeit und eine spannende, erfolgreiche Ausstellung.

Mit freundlichen Grüssen

Schweizerische
National-Versicherungs-Gesellschaft

Nathalie Loch
Fachstelle Kunst

Schweizerische

National-Versicherungs-

Gesellschaft, Basel

Antwortschreiben auf
den für die Ausstellung
„Art & Economy"
verschickten Brief,
in dem nach der
Kunstkonzeption
des Unternehmens
gefragt wurde.

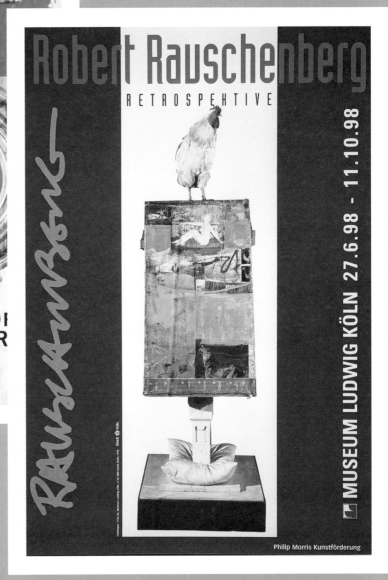

Philip Morris GmbH, München

Firmenschrift „Die Kunst zu fördern. 25 Jahre Philip Morris und die Kunst in Deutschland" und Plakat zur von Philip Morris gesponserten Robert Rauschenberg Retrospektive (1998, Museum Ludwig, Köln) mit einer Abbildung des Rauschenberg-Werkes „Odalisque", 1955–58. Zitat aus der obengenannten Firmenschrift (S. 6):

„Es war nur eine kurze Notiz in unserer Firmenzeitung, die uns daran erinnerte, dass das erste Förderprojekt von Philip Morris in Deutschland bereits 25 Jahre zurückliegt. Im Mai 1974 gab es in Mainz die von der Philip Morris GmbH unterstützte Ausstellung ‚Western Art' mit Ölgemälden, Aquarellen und Skulpturen von 11 Künstlern aus dem Westen Amerikas. Diese Ausstellung war für heutige Verhältnisse klein und unspektakulär, sie galt keiner weltberühmten Größe des Kunstmarktes, und sie wurde nicht in einem bedeutenden Museum, sondern im Foyer eines Hotels gezeigt. Doch es war ein wichtiger Anfang, vielleicht nur vergleichbar mit jenem ersten von Philip Morris geförderten Konzert in Louisville, Kentucky, mit dem im Jahre 1958 die Partnerschaft zwischen Philip Morris und der Kunst überhaupt begann. Und während das damals kleine Tabakunternehmen im amerikanischen Süden nach und nach zum weltweit führenden Konsumgüterkonzern mit heute mehr als 150.000 Beschäftigten wurde, blieb die Förderung von Kunst und Kultur immer ein fester Bestandteil unserer internationalen Firmenpolitik. Kunst ist ein sehr wichtiger Teil unseres Lebens, und je vielfältiger das kulturelle Angebot ist, desto reichhaltiger ist auch unser Leben. Heute ist Philip Morris Companies Inc. einer der führenden privaten Kunstförderer auf der ganzen Welt. Ein Grund für dieses Engagement ist unsere Tradition des ‚good corporate citizenship', die für uns selbstverständlich ist. Doch hinzu kommt die Überzeugung, dass Wirtschaft und Kunst einander bereichern können, so wie es auch George Weissman, der ehemalige Chairman der Philip Morris Companies Inc., in seinem viel zitierten Satz ausgedrückt hat: ‚It takes art to make a company great'."

Adam Opel AG, Werk Rüsselsheim

„Das Atelier M 55 will mit einem Kunst- und Kommunikationsprojekt einen deutlichen neuen Akzent in der kulturellen Szene am Standort leisten – unter Einbeziehung der Bevölkerung ebenso wie der Belegschaft des Werkes. So führt Inge Besgen in einer ‚Öffnung (des Ateliers) nach außen‘ in jedem Fall die Lehr- und Ausbildungstätigkeit [...] fort. Die ‚Öffnung nach innen‘ sieht innerhalb des auf mehrere Jahre ausgerichteten Projektes Kunstseminare und Werkstattgespräche für talentierte bzw. interessierte Werksangehörige vor.“ (Erich Kupfer, Leiter der Abteilung Öffentlichkeitsarbeit im Werk Rüsselsheim der Adam Opel AG)

Adam Opel AG

„Opel und die Künstlerin sehen [...] eine gemeinsame Basis im aktuellen Bezug zur Arbeitssituation sowohl des Künstlers als auch des Arbeitnehmers in der industriellen Fertigung. Nach landläufiger Auffassung gelte künstlerisches Wirken und Arbeiten in der Fabrik in der Regel nach wie vor als völlig unterschiedliche Tätigkeit.

Beides treffe aber heute in der Form nicht mehr zu, so Malerin, Unternehmensleitung und Betriebsrat im Konsens." (Erich Kupfer, Leiter Öffentlichkeitsarbeit Werk Rüsselsheim Adam Opel AG)

Inge Besgens Atelier M 55, das sich in einer leeren Werkshalle der Adam Opel AG befindet. Fotos: o. A.

RWE AG, Essen
Antwortschreiben auf
den für die Ausstellung
„Art & Economy"
verschickten Brief,
in dem nach der
Kunstkonzeption des
Unternehmens gefragt
wurde.

Warum und in welcher Form beschäftigt sich Ihr Unternehmen mit Kunst?

RWE hat sich ganz bewusst entschlossen, zeitgenössische Kunst, die sich noch nicht etabliert u durchgesetzt hat, zu fördern. Wir holen diese junge Kunst in die Konzernzentrale, den RWE Tur auch in das Museum Folkwang, unseren Kooperationspartner, um unseren Mitarbeitern die Gelegenheit zu geben, die Impulse, die Kunst zu geben vermag, zu empfangen. Im Museum, ak auch an dem Ort, den sie tagein tagaus betreten. Zeitgenössische Kunst hat traditionelle Vermittlungswege verlassen und geht auf unvorhergesehene Experimente ein. Sie konfrontiert u zukunftsorientierten Ideen, weil sie Impulse viel früher als breite Gesellschaftsschichten empfän Innovative und kreative Prozesse werden zuallererst in den Köpfen ausgelöst. Und genau diese Anstöße sind es, die uns zu unkonventionellem Denken und zum Aufspüren neuer Entwicklunge führen. Um uns weiterentwickeln zu können, sind Kunst und Wirtschaft gleichermaßen auf diese Triebkräfte angewiesen. In Unternehmen sind mehr denn je Vordenker gefragt, die die Fähigkei haben, neue Horizonte zu öffnen. Gerne fördern wir daher in Zeiten tief greifender Veränderung Positionen, die herkömmliche Ansichten in Frage stellen, um zu neuen, weiterführenden Antwor gelangen. Wir begreifen die Kunstförderung auch als Mittel, um den Herausforderungen der Zuk begegnen zu können.

Das Museum Folkwang hat zudem einen neuen Ausstellungsort in Essen erhalten, und zwar eir architektonisch interessantesten dazu – den RWE Turm.

Unsere Partnerschaft ist vorerst auf drei Jahre angelegt. Dies gibt dem Museum Folkwang und Planungssicherheit. Für das Museum heißt es, dass es ohne kurzfristigen Trends folgen zu müs seinem Bildungsauftrag nachgehen kann und innovative Positionen aufbaut. Das bedeutet demr auch, dass wir unsere Förderung nicht vordergründig als Imagepflege mit Eventcharakter betrac und an Besucherzahlen messen wollen. Dies entspricht auch unserer generellen Einstellung zur Sponsoring. Gesponserte Projekte müssen nachhaltig wirken und innovativ sein, es müssen neu Wege gefunden und beschritten werden. Das Sponsoring einzelner Ereignisse ist kurzfristig und oberflächlich. Es hinterlässt keinen nachhaltigen Eindruck, weder beim Besucher noch beim Gesponserten.

Verfügt Ihr Unternehmen über eine Corporate Art Collection? Welches Sammlungskonze liegt Ihr zu Grunde?

Nein, es gibt keine Corporate Collection.

Welche Schwerpunkte setzt Ihre Sammlung?

RWE konzentriert seine Förderung auf zeitgenössische Kunst (maximal zurückgehend bis 1945)

Handelt es sich bei den Kunstwerken um Ankäufe oder um Auftragsarbeiten? In welchem Verhältnis ist ggf. beides vertreten?

Keines der Kunstwerke, die im Rahmen von durch RWE geförderten Ausstellungen gezeigt wird vom Unternehmen erworben. Einige sind allerdings „Auftragsarbeiten", da für die Ausstellungen RWE Turm oft Kunstwerke eigens für diesen Raum und die Auseinandersetzung damit geschaff werden. Diese Arbeiten verbleiben aber nach Ende der Schauen beim Künstler. RWE erwirbt ke Eigentum daran.

Wer entscheidet über die Ankäufe bzw. die Auftragsvergabe?

Die künstlerische Leitung liegt ausschließlich beim Museum Folkwang, dessen Expertise von RV vollkommen respektiert wird. Die Ausstellungskonzepte werden aber dennoch regelmäßig RWE vorgelegt und gegebenenfalls erläutert und diskutiert.

Gibt es eine Zusammenarbeit mit einem Corporate Art Curator oder einer Agentur?

RWE ist 1999 mit dem Museum Folkwang eine Kooperation zur Förderung zeitgenössischer Kunst eingegangen. Diese Kooperation ist ein Modell für das Zusammenwirken eines Wirtschaftsunternehmens mit einem Kunstmuseum. Der Kurator ist ein Mitarbeiter des Museums, Dr. Necmi Sönmez. Mit der Wahl des in Istanbul geborenen Kurators öffnet sich das Museum Folkwang nicht nur der jungen internationalen Kunst, sondern auch einem Generationswechsel, der laut Museumsdirektor Dr. Költzsch „in der Kunst und bei den Kuratoren stattgefunden hat".Sönmez geht es darum junges Publikum ins Museum zu bekommen, Barrieren abzubauen. Agenturen arbeiten lediglich bei der Erstellung der Kommunikationsmittel mit.

Das Museum Folkwang führt jährlich ca. drei Ausstellungsprojekte durch, die von RWE gefördert werden. Mit der Ausstellungsreihe „Museum Folkwang im RWE Turm" soll der Turm als Forum für zeitgenössische Kunst etabliert werden.

Das erste Projekt war die Eröffnung der Ausstellung „Children of Berlin" im November 1999 in New York. Im Anschluss war diese Ausstellung im Museum Folkwang zu sehen. Parallel zu dieser wurde im RWE Turm die Ausstellung „Kontrapunkt" mit Werken von Nam June Paik und Ronald Bladen gezeigt. Danach folge „SIX-PACK-SIX" von Mischa Kuball.

RWE hat sich besonders gefreut von Dezember 2000 bis Februar 2001, die international beachtete Ausstellung „HOLD STILL – keep going" des berühmten Fotografen Robert Frank zu unterstützen. Die im Foyer des RWE Turms zu sehende Ausstellung des Belgiers Maarten vanden Abeele schloss sich an und war ein Brückenschlag zu dem von Abeele so geschätzten Frank.

Sind die Kunstwerke (öffentlich/nicht öffentlich) zu sehen? Wenn ja, wo?

Sämtliche Ausstellungen sind der Öffentlichkeit zugänglich, sowohl die von RWE im Museum Folkwang unterstützten als auch die Ausstellungen im Foyer des RWE Turms. Dabei sind die Ausstellungen im RWE Turm kostenfrei.

Zu welcher Gelegenheit hat Ihr Unternehmen ggf. Kunstwerke verschenkt, versteigert, veräußert?

Da es sich um keine Corporate Collection handelt, die Exponate also nicht in RWEs Eigentum übergehen, gibt es keine Versteigerungen, Schenkungen, etc.

Gibt es in Ihrem Unternehmen alternative Konzepte, mit Kunst umzugehen, z.B. temporäre Kunstprojekte, Kunstsponsoring, Museumssponsoring, die nicht den Aufbau einer Corporate Art Collection zum Ziel haben?

Wie bereits zuvor erwähnt ist das Kunstengagement von RWE per definitionem nicht auf den Aufbau einer Corporate Collection ausgerichtet, sondern verkörpert ein reines Sponsoring von zeitgenössischer Kunst in Zusammenarbeit mit dem Museum Folkwang.

Hat die heutige Internationalisierung und Globalisierung in Ihrem Unternehmen Auswirkungen auf den Umgang mit Kunst?

Wir legen großes Augenmerk darauf, dass die Ausstellungen, die wir fördern, nach ihrem Besuch in Essen auch international weitergereicht werden. Kunst spricht viele Sprachen und ist somit ein quasi natürliches Kommunikationsmittel. Für einen Konzern wie RWE ist dies ein nicht zu vernachlässigender Aspekt.

Adolf Würth GmbH
& Co. KG, Künzelsau
Museum Würth,
Künzelsau, Kunsthalle

Schwäbisch Hall.
Dokumentation der
Kulturarbeit bei Würth

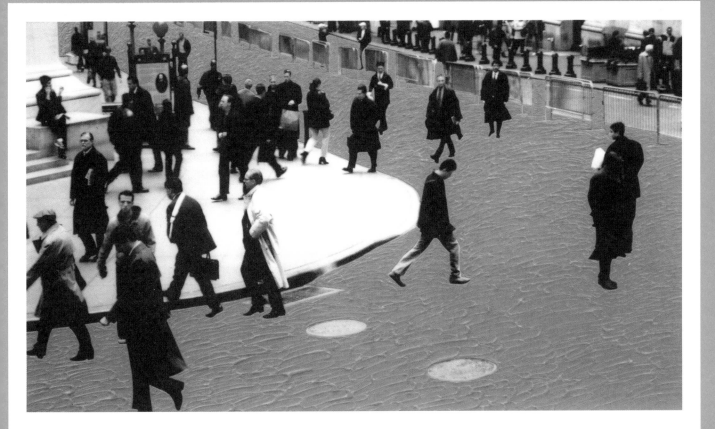

Andrea Neumann,
„broker 1", 2000
Öl auf Foto/alu-dibond
10 x 18 cm
Foto: © ZF
Friedrichshafen AG

ZF Friedrichshafen AG,
Friedrichshafen
Kunstkonzeption und
Pressefoto als Beispiel
für Werke der
StipendiatInnen

Ursula Eymold
Topografie der Kunst im Unternehmen

Zahlreiche Unternehmen sammeln zeitgenössische Kunst und zeigen sie in den eigenen Räumen. Diese nichtöffentliche Kunstpräsentation reicht vom Vorstandszimmer bis in die Tiefgarage. Es werden damit Räume geschaffen, die nicht nur zweckmäßig sind. Immer ist auch das Bestreben zu spüren, Verantwortungsgefühl für die Mitarbeiter zu zeigen und ihnen über die kommerziellen Unternehmensziele hinaus Anregungen zu bieten, wenn Unternehmen ihre Geschäftsräume der Kunst öffnen.

So gibt es beispielsweise Firmengebäude, in denen die freien Wände mit Kunst von Akademieabsolventen gestaltet sind. Solche Werke sind auch im Zimmer des Vorstands zu sehen, weil dieser das Kunstkonzept des Hauses – die Förderung der neuen unbekannten Künstler – mitträgt. In anderen Häusern werden Problemzonen mit Kunst bestückt, etwa um die dunkle Tiefgarage für Frauen vertrauenswürdiger zu machen oder einen langen, stark frequentierten Gang ohne Tageslicht für die Mitarbeiter interessanter zu gestalten. Es sind also in erster Linie die Hauptverkehrsflächen im Unternehmen, wie Gänge, Treppenhäuser oder Kantine, die zu Orten der Kunst gemacht werden. Hinzu kommen die Repräsentationsräume, wie Konferenzzimmer oder Gästekantine, in denen die Unternehmensphilosophie durch die Auswahl der Kunst zum Ausdruck gebracht wird.

In den Büros ist es meist den Mitarbeitern überlassen, ihre Wände zu gestalten. In Großraumbüros entfällt diese Möglichkeit. Es gibt jedoch auch Unternehmen, in denen selbst in den Büros nur Werke aus der firmeneigenen Artothek, jedoch keine privaten Urlaubsfotos gehängt werden dürfen.

Die Beweggründe, Kunst nicht in der Galerie oder im Museum zu zeigen, sondern dort, wo Menschen arbeiten, liegen zuallererst in einem bestimmten Verständnis von der Wirkung von Kunst. So wurde die Aufnahme von Kunst in die Arbeitsumgebung von einigen Unternehmen als eine Möglichkeit erkannt, deprimierende Büro- oder Produktionsräume positiv umzuwerten oder kritisch zu hinterfragen. Um dies zu erreichen, wird die partnerschaftliche Arbeit zwischen Arbeitgeber, Architekten und Künstlern angeregt. Die Künstler werden eingeladen, für einen bestimmten Ort Gestaltungslösungen zu finden, die den Arbeitnehmern Anstöße geben und über das eigentliche Arbeitsumfeld hinausweisen können. Andere erhoffen sich von solchen Modellen, die Kreativität der Künstler ins Unternehmen zu importieren oder den Alltag der Mitarbeiter zu bereichern.

Das Interesse der Mitarbeiter an Kunst ist stark abhängig von der Unternehmenskultur. In hybriden Großunternehmen ist die Resonanz oft sehr verhalten, in Familienunternehmen kann Kunst die Identifikation und damit auch die Produktivität der Mitarbeiter erhöhen.

Alle Kategorien bedeutungsvoller Objekte besitzen ihre Funktion innerhalb eines umfassenden Systems von Symbolen und Werten. Die Orte im Fabrik- oder Bürogebäude werden durch die Präsentation von Kunst einerseits distinguiert, andererseits aber auch erst erträglich gemacht.

223

Montblanc International
GmbH, Hamburg
Jorge Pardo,
„Montblanc Academy
Installation"

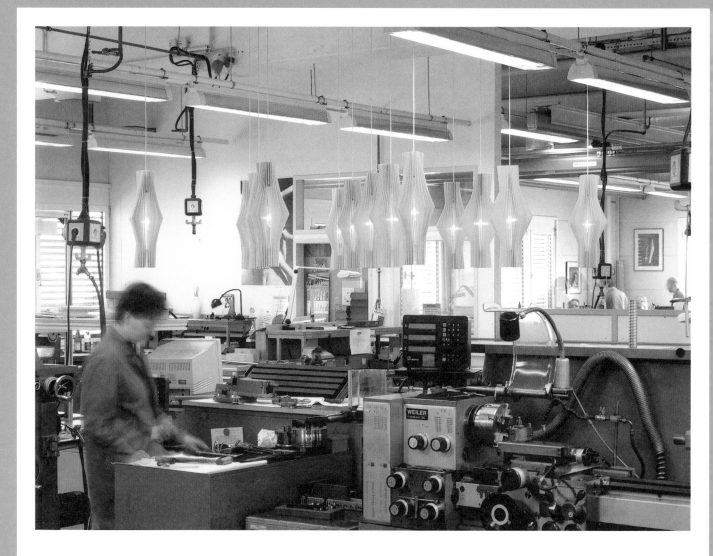

Montblanc International GmbH, Hamburg

„Mit der im Juni 1998 gegründeten ‚Montblanc Kulturstiftung' setzt sich Montblanc für die Förderung zeitgenössischer Kunst ein. Alle zwei Jahre erwirbt die Stiftung ein Kunstwerk, das zunächst in der Galerie der Hamburger Montblanc Zentrale ausgestellt wird. Derzeit ist dort die Lichtinstallation ‚Untitled 2000' des amerikanischen Künstlers Jorge Pardo zu sehen, der mit 28 Lampen an unterschiedlichsten Standorten – vom Werkzeugbau bis zur Damentoilette – das Firmengebäude von Montblanc vernetzt."
Fotos: Ottmar v. Poschinger Camphausen

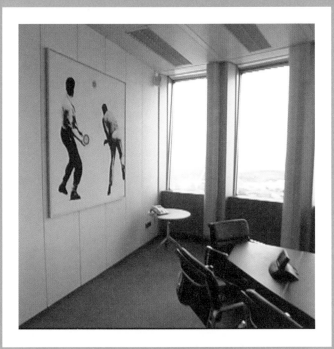

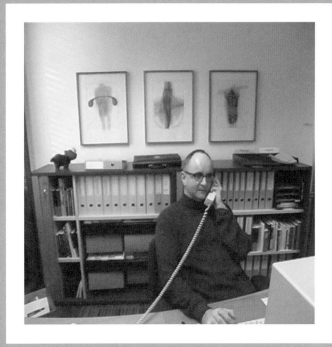

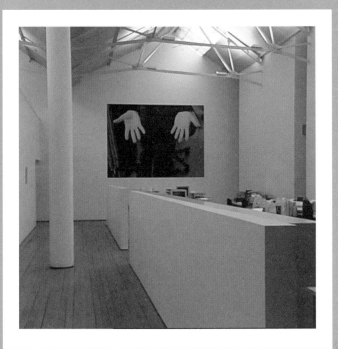

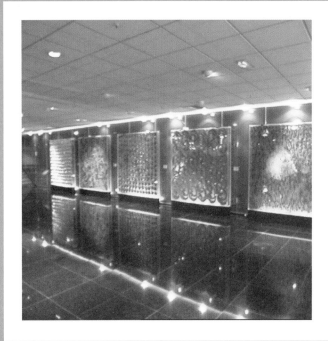

„Art & Economy" zeigt insgesamt acht Kurzfilme zur Topografie der Kunst in in- und ausländischen Unternehmen, die 2001/02 exklusiv für die Ausstellung gedreht wurden.
Regie: Ursula Eymold, Kamera: Richard Unkmeir,
Schnitt: Thomas Polzer

Werk von Oliver Pietsch, o. J., Videostill aus dem Film „BMW AG, München", 2001

Werke von Josef Felix Müller, 1985, Silvia Bächli, 1983, und Martin Disler, 1984, Videostill aus dem Film „Schweizerische Nationalversicherung, Generaldirektion, Basel", 2001

„Nothing I Know/Something I Don't Know" von Graham Gussin, 2001, Videostill aus dem Film „Starkmann Limited, London", 2001

Akkumulationen mechanischer Elemente von Arman, 1974, Videostill aus dem Film „Renault, Siège Social, Paris", 2001

Günther Förg, o. T., 1995
Siemens AG,
Zweigniederlassung
München, Haus Passau,
Treppenhaus
Foto: Reinhard Hentze

Siemens AG, München
In den achtziger und
neunziger Jahren beauf-
tragte die Siemens AG
unter dem Namen „Büro
Orange" 26 Künstler mit
der Realisierung von
künstlerischen Arbeiten
für ihre Standorte.

Günther Förg, o. T., 1995
Siemens AG,
Zweigniederlassung
München, Haus Passau,
Gästekasino, Raum
Osterbach
Foto: Reinhard Hentze

**Münchener Rückver-
sicherungs-Gesellschaft
AG, München**
Maurizio Nannucci,
„NOITISOPPOSED
ARTESTRADESOPPO
SITION", 1995,
Unterirdische Passage
in den Gebäuden der
Münchener
Rückversicherungs-
Gesellschaft in München
Foto: Stefan Müller-
Naumann
© Münchener
Rückversicherungs-
Gesellschaft AG,
München

Jonathan Borofsky,
„Walking Man", 1995,
Gebäude der Münchener
Rückversicherungs-
Gesellschaft an der
Leopoldstraße 36
in München
Foto: Jens Weber
© Münchener
Rückversicherungs-
Gesellschaft AG,
München

Anja Casser
Investieren in Kunst

Als Informationsquelle für Neuheiten auf dem Markt, Prosperität oder Rezession der Unternehmen und Entwicklungen an der Börse sind Wirtschaftsmedien heute unerlässlich geworden. Neben den eigentlichen Wirtschaftsthemen spielt in den untersuchten Wirtschaftsmagazinen und -zeitungen auch die Berichterstattung über Kunst durchaus eine Rolle, wenn auch in unterschiedlicher Intensität und Regelmäßigkeit. Dabei kreisen die Berichte zumeist um den Kunstmarkt, die Ergebnisse von Auktionen oder die Sammelaktivitäten von Unternehmern. Kurz: Die Kunst wird unter marktwirtschaftlichen Gesichtspunkten ins Visier genommen. Diesem marktorientierten Interesse an der Kunst liegt eine Entwicklung zugrunde, die nicht erst vor ein paar Jahren begonnen hat. Die hohen Preise, die man für die Kunst in den achtziger Jahren bereitwillig zahlte, machten den Kunsthandel bis zum Einbruch Anfang der Neunziger zu einem florierenden Geschäft. Wirtschaftsmagazine und -zeitungen, als Spiegel wirtschaftlicher Veränderungen, berichteten in entsprechend größerem und wieder reduziertem Umfang über die Vermarktung und Preisentwicklung von Kunstwerken.

Und heute? Euphorisch schrieb die „Wirtschaftswoche" im Oktober 2000, dass sich die Preise auf dem Kunstmarkt erholt hätten und „junge Käufer" auf den Markt drängten. Im November 2000 titelte die „Financial Times Deutschland" unter der „Geldanlage-Serie" im Internet: „Investieren in Kunst – gar nicht brotlos". Tatsächlich liegt der Trend bei den Printmedien der Wirtschaft in der mehr oder minder direkten Aufforderung zur Investition in Kunst. Kunst als Kapitalanlage scheint wieder lukrativ, eine neue Zielgruppe von jungen, erfolgreichen Unternehmern wird zur potenziellen Käuferschaft gezählt. Das jedenfalls vermittelt der Auftritt des Magazins „ArtInvestor", das im März 2001 erstmalig erschien und sich als Informationsmedium für eine lohnende Investition in Kunst versteht.

Vom „Comeback der Alten Meister" oder den „jungen Shooting Stars" ist hier die Rede, und KünstlerInnen werden „im Marktcheck" geprüft. Preisentwicklungen sind in Zahlen und Diagrammen festgehalten. Doch wird hier nicht über die neuesten Entwicklungen am Aktienmarkt gesprochen, sondern über Kunst. Quelle für die Diagramme sind Datenbanken im Internet, die diese Grafiken aus Ergebnissen von Kunstauktionen berechnen und sie Kaufinteressenten für individuelle Recherchen zur Verfügung stellen.

Den Anstoß für diese Übertragung von Bewertungssystemen der Wirtschaft auf die Kunst gab bereits 1970 Willi Bongard mit dem „Kunstkompass", der bis heute einmal jährlich im Herbst in „Capital" erscheint. Doch ging es Bongard nicht allein um den Geldwert der Kunst, sondern vorrangig darum, den „Ruhm" von KünstlerInnen in einer Tabelle der „100 Größten" zu vergleichen. Seine abschließende „Preisbewertung" erfolgte nach dem Kurs-Gewinn-Verhältnis der Aktienanalyse.

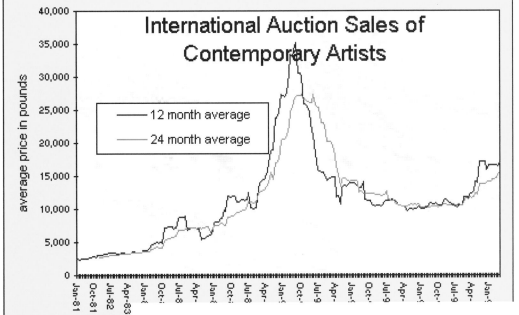

International Auction Sales of Contemporary Artists

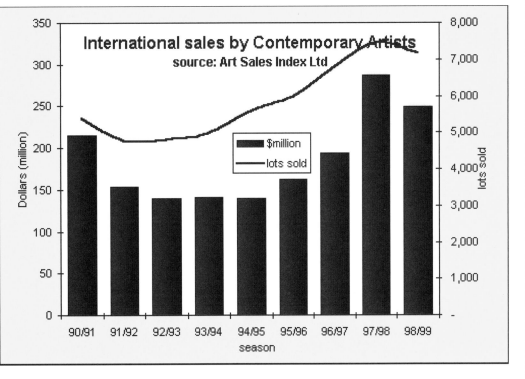

International sales by Contemporary Artists
source: Art Sales Index Ltd

Online-Datenbank, die dem Interessenten Informationen über Verkaufszahlen und -erlöse von Kunstwerken bereitstellt. Solche Datenbanken ermöglichen – zumeist gegen Gebühr – individualisierte Abfragen, etwa zu einzelnen Künstlern, Epochen oder Ländern. (Abbildung oben aus ArtInvestor, Vorabausgabe März 2001; Alle Diagramme aus Art Sales Index, www.art-sales-index.com)

2.Platz

Malerfürst **Gerhard Richter** führt auf dem Auktionsparkett zeitgenössicher lebender Künstler: Auf 5,4 Millionen Dollar stieg das Bild „Drei Kerzen" von 1982.

3.Platz

Auf dem Auktionsmarkt macht sich der vielseitige Außenseiter **Bruce Nauman** rar. Eine begehrte frühe Körperskulptur von 1967 brachte neun Millionen Dollar.

Die **100** Größten

Der Capital-Kunstkompass orientiert seit mehr als 30 Jahren über den schönsten, aber auch unübersichtlichsten aller Märkte. Das Informations- und Bewertungssystem zeigt zuverlässig die Trends von heute und morgen an.

Rang 2001	Rang 2000	Künstler	Alter	Land	Kunstform	Gesamtpunkte 2001	Punktezuwachs 2001	Preis in 1000 Mark	Preis-Punkte-Verhältnis	Preisbewertung	Galerieverbindung*
1	1	Polke, Sigmar	60	D	Malerei	37110	8800	300	8,1	★	Klein
2	2	Richter, Gerhard	69	D	Malerei	32250	6000	300	9,3	★	Jahn
3	3	Nauman, Bruce	59	USA	Skulptur/Video	30370	5500	850	28,0	★★★★	Fischer
4	4	Trockel, Rosemarie	48	D	Neo-Konzeptkunst	29600	5750	30	1,0	★	Sprüth/Magers
5	11	Kabakov, Ilya	68	GUS	Installation	23100	6350	640	27,7	★★★★	Ropac
6	6	Sherman, Cindy	47	USA	Fotokunst	22380	4150	60	2,7	★	Sprüth/Magers
7	8	Bourgeois, Louise	90	USA	Skulptur	21870	4550	530	24,2	★★★	Greve
8	7	Baselitz, Georg	63	D	Malerei	21400	3650	400	18,7	★★★	Werner
8	5	Rist, Pipilotti	39	CH	Medienkunst	21400	3150	110	5,1	★	Hauser & Wirth
10	10	Boltanski, Christian	57	F	Installation	20770	3900	80	3,9	★	Klüser
11	12	Kelley, Mike	47	USA	Kritische Kunst	20700	4350	100	4,8	★	Jablonka
12	9	Förg, Günther	49	D	Neo-Konzeptkunst	19380	2250	80	4,1	★	Fahnemann
13	13	Serra, Richard	62	USA	Skulptur	18770	2450	1200	63,9	★★★★★	m
14	16	Paik, Nam June	69	Korea	Video Art	18300	3900	200	10,9	★★	Mayer
15	15	Viola, Bill	50	USA	Video Art	18180	3650	250	13,8	★★	Cohan
16	18	West, Franz	54	A	Skulptur	17900	4550	90	5,0	★	Capitain
17	14	Schütte, Thomas	47	D	Skulptur	17750	2200	100	5,6	★	Fischer
18	19	LeWitt, Sol	73	USA	Minimal Art	16990	3650	90	5,3	★	Schulte
19	23	Gursky, Andreas	46	D	Fotokunst	16920	4450	75	4,4	★	Sprüth/Magers
20	17	Gordon, Douglas	35	GB	Medienkunst	16830	3200	60	3,6	★	Lisson
21	24	Weiner, Lawrence	61	USA	Konzeptkunst	16800	4600	120	7,1	★	Buchmann
22	20	Gober, Robert	47	USA	Neo-Konzeptkunst	16780	3850	470	28,0	★★★★	Hetzler
23	21	Christo/Jeanne-Claude	66/66	USA	Environmental Art	16080	3350	250	15,5	★★★	Juda
24	40	Koons, Jeff	46	USA	Neo-Konzeptkunst	16040	5600	830	51,7	★★★★★	Hetzler
25	27	Merz, Mario	76	I	Arte Povera	15590	3950	150	9,6	★	Fischer
26	22	Höller, Carsten	40	D	Installation	15530	2850	80	5,2	★	Schipper & Krome
27	36	Ruff, Thomas	43	D	Fotokunst	15400	4650	50	3,2	★	Johnen & Schöttle
28	31	Fischli / Weiß	48/55	CH	Video Art	15350	4000	45	2,9	★	Sprüth/Magers
29	28	Oursler, Tony	44	USA	Medienkunst	15080	3550	120	8,0	★	Lisson
30	29	Kiefer, Anselm	56	D	Malerei	15010	3600	750	50,0	★★★★★	Haas & Fuchs
31	43	Wall, Jeff	55	CDN	Fotokunst	14830	4500	275	18,5	★★★	Johnen & Schöttle
32	45	Oldenburg, Claes	72	USA	Pop Art	14790	4750	430	29,1	★★★★	Fischer
33	25	Struth, Thomas	46	D	Fotokunst	14750	2750	80	5,4	★	Hetzler
34	32	Pistoletto, Michelangelo	68	I	Arte Povera	14460	3300	130	9,0	★	Tanit
35	37	Gilbert & George	58/59	GB	Fotokunst	14400	3800	220	15,3	★★★	Ropac
35	26	Ruscha, Edward	64	USA	Pop Art	14400	2500	130	9,0	★	Sprüth/Magers
37	54	Twombly, Cy	72	USA	Malerei	14340	5150	2200	153,4	★★★★★	Greve
37	33	Holzer, Jenny	51	USA	Kritische Kunst	14340	3300	110	7,7	★	Sprüth/Magers
39	35	Kentridge, William	46	SA	Zeichnung, Film	14270	3500	35	2,5	★	Goodman
40	38	Cragg, Tony	52	GB	Skulptur	14100	3600	140	9,9	★	Buchmann

* Capital nennt jeweils nur eine von mehreren Verbindungen. | Die 10 Punktesieger | ▲ Die Newcomer.
Preisbewertung: sehr günstig ★ günstig ★★ preisgerecht ★★★ teuer ★★★★ sehr teuer ★★★★★

Raimund Beck
Kunst für den Alltag: Auftragsarbeiten

Eine Reihe von Unternehmen leistet sich den Luxus, KünstlerInnen mit dem Entwurf von Produkten oder produktbezogener beziehungsweise produktbegleitender Werbung zu betrauen. Kunst hat hier dienende Funktion und soll – mal mit, mal ohne und manchmal auch gegen die hauseigenen Marketingabteilungen – Produkten ihren Weg zum Käufer ebnen.

KünstlerInnen wie Unternehmen betreten hier ein Feld, das auch von Designern beansprucht wird, die ihre kreative Arbeit nicht selten mit künstlerischen Maßstäben gemessen sehen wollen. Der Hauptunterschied liegt sicher darin, dass es für die beauftragten KünstlerInnen eine Ausnahmetätigkeit ist und nicht der berufliche Alltag. So mag auch das Ergebnis des sich als autonom begreifenden Künstlers oft ein wenig sperriger ausfallen, als es das Unternehmen von den Leistungen des kundenorientiert arbeitenden Designers gewohnt ist.

Für die Auftraggeber aus Industrie und Wirtschaft ist die Entscheidung, KünstlerInnen etwa mit der Produktgestaltung oder Produktfotografie zu beauftragen, deshalb häufig ein Wagnis. Das Ergebnis ist ganz entscheidend abhängig von der Qualität des Kontaktes zu den KünstlerInnen sowie vom Verhältnis des Unternehmens zur Kunst. So wird ein mittelständischer Unternehmer, der sich persönlich für Kunst interessiert, vielleicht auch Kunstsponsoring betreibt, engagierter am Kreativprozess teilhaben wollen als ein Großunternehmen, das sich sein Kunst- und Markenprofil über eine Agentur vermitteln lässt, weitgehend „Konfektionsware" erwirbt und sich damit eigener Beteiligung entzieht.

Die für die Ausstellung getroffene Auswahl von Kooperationsprojekten erhebt nicht den Anspruch auf Vollständigkeit.

Die Formen künstlerischer Auftragsarbeiten sind eminent vielfältig. So bietet etwa ein Teppichhersteller, der seit vielen Jahren mit Künstlern zusammenarbeitet, eine umfangreiche Kollektion von Teppichen an, die nach Entwürfen bedeutender zeitgenössischer Künstler gefertigt werden. Ein österreichisches Textilunternehmen lässt seine Strumpfkollektion gerne von renommierten Fotografen wie Helmut Newton ins Bild setzen und betraut zugleich österreichische Künstler mit dem Entwerfen von Damenstrumpfhosen. Ein führender Hersteller von Lichtschaltern hat seine Produktwerbung durch Panorama-Innenaufnahmen der britischen Foto- und Videokünstlerin Sam Taylor-Wood aufgewertet.

232

Und ein deutscher Armaturenhersteller leistet sich unter dem Motto „Kultur im Bad" eine opulente produktbegleitende und von KünstlerInnen aus allen Metiers gestaltete Kunstreihe mit dem Titel „Statements".

Kunst adelt Produkte, Marken und Profile. Auch für den Käufer mag es ein zusätzlicher Anreiz sein, ein von KünstlerInnen entworfenes oder gestaltetes Produkt zu erwerben. Schließlich bürgt es in der unübersichtlichen Warenwelt für ein wenig Exklusivität.

Aloys F. Dornbracht GmbH & Co. KG, Iserlohn
„Kultur im Bad",
Daniel Josefsohn für
den Armaturenhersteller
Dornbracht

Vorwerk & Co., Wuppertal
„Hundert Jahre
Kunstgeschichte",
von Künstlern für
Vorwerk entworfene
Teppiche

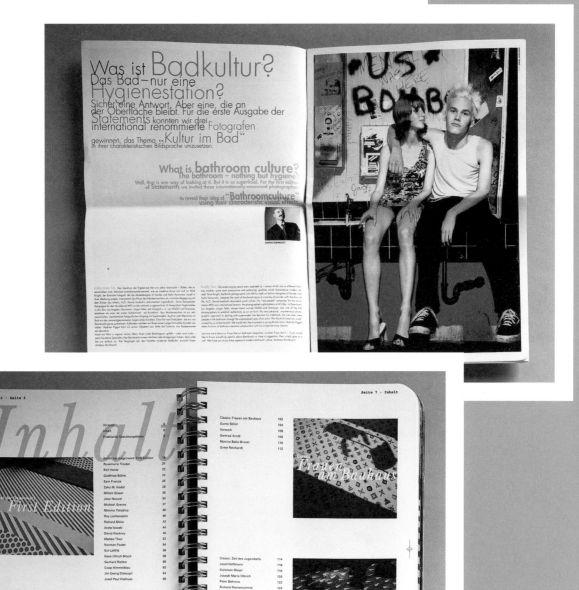

Raimund Beck

Kunst als Statussymbol: Die Kunst des Manager-Porträts

Hans Reischl
Geschäftsführer der
REWE-Zentral AG,
an seinem Schreibtisch
Foto: Werner Schuering

Rechte Seite:
Rolf E. Breuer
Vorstandssprecher
der Deutschen Bank AG
(aus: Die Zeit, 4.10.2001)
Foto: Wolfgang
v. Brauchitsch

Wer regelmäßig Nachrichtenmagazine wie den „Spiegel" oder „Focus"
liest, in Wirtschaftszeitschriften wie „Capital", „Handelsblatt" oder dem
„Manager Magazin" blättert, stößt unweigerlich auf sie: auf die Bilder
von Männern und Frauen im „Business-Look", die für den Fotografen vor
einem Kunstwerk posieren.

Manager, Unternehmer, Vorstandsvorsitzende scheinen ein neues Lieblings-
motiv für die öffentliche Selbstdarstellung gefunden zu haben: die moderne
Kunst. Neueren Umfragen zufolge haben in Deutschland etwa 70 Prozent
aller Topmanager ihre Büroräume mit neuerer Kunst ausgestattet. Warum
und wofür aber diese (Selbst-)Inszenierung mittels Kunst?

Kunst gilt traditionell als Statussymbol. Sie ist Ausweis dafür, dass ihr
Besitzer über Geschmack, Vermögen und Macht verfügt. Moderne oder
zeitgenössische Kunst bezeugt noch mehr: nämlich Risikofreude
und Sicherheit in der Entscheidung – die Sicherheit, auf einem Markt des
permanenten Wandels den richtigen Griff getan zu haben. Dergestalt
vermittelt sich über die zeitgenössische Kunst eine Vielzahl von
Eigenschaften, die einen erfolgreichen Manager auszeichnen sollten.
Die Kunst erlangt auf diese Weise symbolische Vorbildfunktion für die
exponierten Vertreter der Marktwirtschaft und wertet Begriffe wie Risiko,
Wettbewerb oder Innovationsdruck positiv um. Sie verleiht so den
Handlungen des beruflichen Alltags ein affirmatives Pathos.

So leisten Kunstwerke in diesem Bereich für ihre Käufer ein Doppeltes: Sie
stehen als anerkannte Statussymbole für traditionelle kulturelle Werte und
weisen doch darüber hinaus, indem sie zugleich die ästhetisierte Form
aktueller Managertugenden repräsentieren.

Vergessen sollte man dabei nicht den medialen Aspekt, der bei der Kompo-
sition solcher Porträtfotos ebenfalls eine Rolle spielt. Mit dem Aufkommen
der durchgängig vierfarbig gedruckten Nachrichten- und Wirtschafts-
magazine, also spätestens mit dem Erscheinen von „Focus" in den
neunziger Jahren, stieg der Bedarf an farbintensivem, kontrastreichem
Bildmaterial erheblich. Porträts von Topmanagern vor bewegtem, farbigem
Hintergrund waren gefragt wie nie zuvor. Und so entstanden viele dieser
Bilder nur aus dem Bestreben des Fotografen, ein geeignetes
Hintergrundmotiv, den farbigen Kontrast zum grauen Anzug zu finden.

234

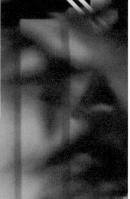

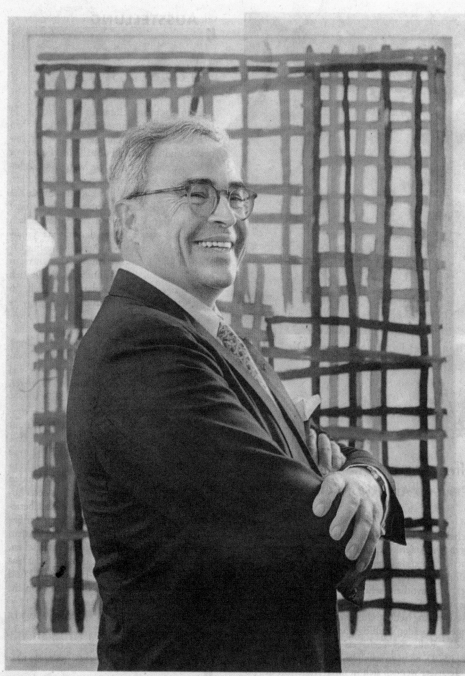

ROLF E. BREUER, Vorstandssprecher der Deutschen Bank, 1997

Junge Wilde
auf den Fluren

zuatmen, statt Komma
der Wirtschaft in der
Achtzigern im Einklar
derungen der Bevölke
sie. Durch die gepo
Deutschland AG wu
hineingebeten. Mutige
hausen, der 1989 von
Vorstandsprecher der
behutsam eine „gesells
der Unternehmen an.

Kunst ums Sch

Dies kann man rückb
passungskrise der deu
Nicht zuletzt mithilfe
Kunstförderung ist si
worden. Die Kunst je
am Flirren und Brodel
hatten Firmen wie di
Securities oder Ciba-G
ren ermutigende Erfah
gemacht. In Großbrita
chi mit seiner private
Imagetransfer zwische
auch für das eigene Ge
adelte sein Werbeagen
mit dem Mehrwert de
die verschlafene englis
mals avanciertesten Di
Das war wirklich Pop,
Gurus wie Michael Sch
Werbung sei Kunst. Ar
Collection die Wieg
British Artists und sch
 Den Distinktionsg
strichen vor allem Un
dukte an sich nicht im
und die Energiewirtsch
Vor allem aber Versiche
sie handeln mit Dinge
oder sogar im Verdacht
der Kunst der Gegenwa
gestus war also erwüns
Innovation oder Kreati
Begriffshaushalt der U
kaufte, erwarb damit ei
der Wertzuschreibung,
zen konnte. Indem die
für sich beanspruchten –
ihre Verhältnisse irritier
änderten sie langsam, a
bild: Inzwischen habe
griff der „Corporate Ci
Das Wirtschaften soll
winn ausgerichtet sein,
bürgergesellschaftlichen
 Heute wird auf das h
fördert. Nicht nur die
desbanken unterhalter
Eine Wurstfirma samme
Schokoladenproduzent

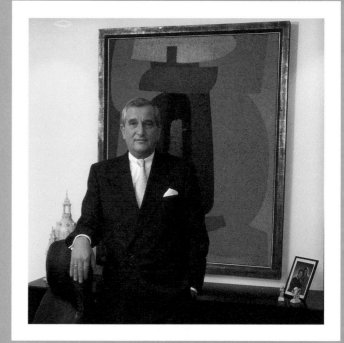

Dr. Manfred Schneider
Vorstandsvorsitzender
der Bayer AG
Foto: Werner Schuering

Hans Olaf Henkel
Der ehemalige
BDI-Vorsitzende
Foto: Werner Schuering

Bernhard Walter
Ehemaliger Vorstands-
sprecher der Dresdner
Bank AG
Foto: RiRo-Press

Theodor Niehues, CEO,
und **Dr. Stefan Immes**,
COO der Net AG, vor
Fotoarbeiten
Foto: Werner Schuering

Rechte Seite:
Hans-Jürgen Schinzler
Vorstandsvorsitzender
der Münchener
Rückversicherungs-
Gesellschaft AG, mit
einem Modell des
„Walking Man" von
Jonathan Borofsky
Foto: Andreas Pohlmann
© Stock4B

Albrecht Schmidt
Vorstandssprecher
der bayerischen
HypoVereinsbank AG,
vor einem Bild von
Verena Landau aus der
Serie „Pasolini-Stills"
Foto: Klaus Brenninger
© DIZ München GmbH/
SV-Bilderdienst

Raimund Beck
Bildende Kunst in der Werbung

„Art sells!" könnte man in Variation eines bekannten Spruchs aus der Werbewirtschaft sagen. Das gehäufte Auftauchen von bildender Kunst und Künstlern in der Produktwerbung legt diese Zuspitzung nahe. Egal ob Autos, Kleidung, Parfum oder Finanzdienstleistungen: Die Kunst ist immer wieder mit im Bild. Ihre Aufgabe ist es, Produkte an den Kunden zu bringen. Sie soll als Katalysator von Botschaften und Emotionen wirken und auf diese Weise das Marketing für eine häufig recht disparate Produktpalette unterstützen.

Kunst setzt Distinktionen, sie verhilft etwa einem Massenprodukt wie dem Automobil zu kreativem Profil und (vorgeblicher) Singularität. In der Tat ist es auffällig, dass gerade die Automobilindustrie sich immer wieder der bildenden Kunst versichert, wenn es darum geht, die eigenen Produkte zu bewerben. Picasso, Klee, das Bauhaus oder – als ausgewiesene Orte der Kunst – das Museum of Modern Art und die Guggenheim-Museen dienen bei der Ästhetisierung eines technischen Gebrauchsartikels als nachgerade normatives Referenzsystem. Dabei geht es in keinem Fall vordringlich um künstlerische Inhalte; eher schon um eine Art „Co-Branding", also die Aufwertung des einen Markenartikels durch einen anderen.

Ein im Umgang mit der Kunst weitaus fortschrittlicherer Bereich ist die Modewerbung. Der Innovationsdruck der Branche und der extrem hohe Distinktionsgrad der Labels schaffen einen intensiven Kreativitätstransfer zwischen aktueller Kunst und der „Fashion-Szene" und umgekehrt. Vor allem Modefotografen überschreiten in ihren Auftragsarbeiten sehr schnell die Grenze zur künstlerischen Arbeit. Im Gegenzug findet eine unablässige Absorption künstlerischer Impulse durch die Modewelt statt. Modewerbung dokumentiert diesen wechselseitigen Prozess sehr eindringlich.

Motivforscher werden im Übrigen die Auswahl der Künstler oder der Kunst in vielen Anzeigen sehr konventionell finden. Aktuelle Kunst wird in der Produktwerbung nur sehr verhalten eingesetzt – vielleicht, weil sie noch nicht den Status eines „Markenartikels" besitzt. Darüber hinaus ist zeitgenössische Kunst sehr viel weniger als die bekannten Namen imstande, den nötigen Wiedererkennungswert zu gewährleisten. Und nicht selten drängt sich dem zerstreuten Illustriertenleser der Eindruck auf, dass so mancher Bilderrahmen in einer Werbeanzeige nur die mangelnde Kreativität des Gestalters dekorieren soll. Denn nicht für jeden dieser Anzeigengestalter gilt das Credo einer Werbeagentur: „Die Performance-Künstler des 21. Jahrhunderts arbeiten in der Werbung."

238

Bayern 4 Klassik
„Nahrung für die
Stimme"; Georg Baselitz,
fotografiert von Anton
Corbijn

Citroën
„Das Auto mit dem
Künstlernamen ist ein
Auto für Lebenskünstler"

PricewaterhouseCoopers
„Linien können viele.
Gestalten nicht." (Picasso)

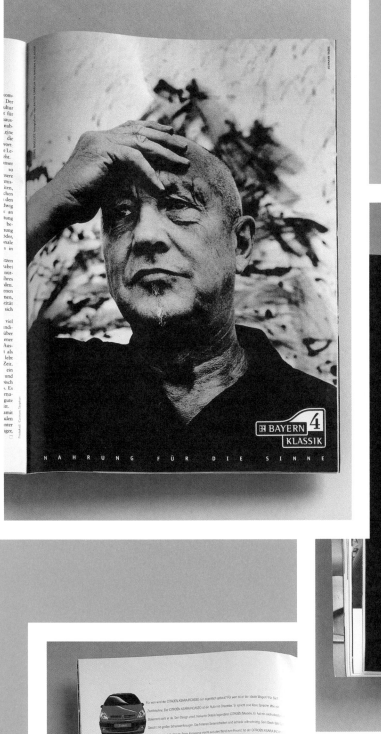

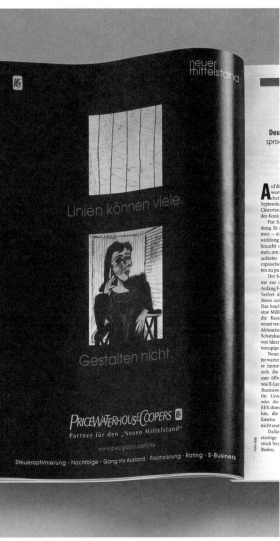

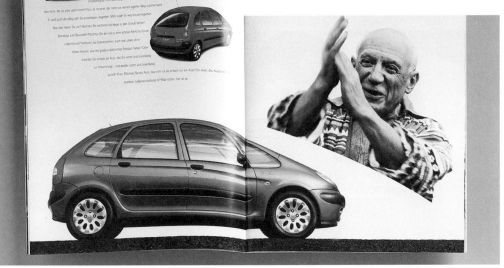

Art&Economy

Essays

242 *Zdenek Felix and Michael Roßnagl*
Preface
242 *Zdenek Felix, Beate Hentschel and Dirk Luckow*
Introduction
244 *Wolfgang Ullrich*
The Cycle of Art and Money.
The Economics of Anti-Economics
245 *Dirk Luckow*
On (Un-)Thinkable Co-operations Between Art
and Economics: "Economic Visions"
248 *Michael Hutter*
Art Shows Power
253 *Cynthia MacMullin*
The Influence of Bi-Nationalism on the Art and
Economy of Contemporary Mexico
254 *Gérard A. Goodrow*
Inspiration and Innovation. Contemporary Art
as Catalyst and Custodian of Corporate Culture
257 *Susan Hapgood*
Common Interests: Financial Interdependency
in Contemporary Art
258 *Sumiko Kumakura*
Corporate Arts Support in Japan
258 *Konstantin Adamopoulos talks to Armin Chodzinski*
and Enno Schmidt
Yearning and the Question of Quality
260 *Beate Hentschel*
Art Stories: Art in Business and Industry
264 *Christophe Kihm*
Art and Business: A Capital Relationship
265 *Mike van Graan*
Art, Culture and the South African
Private Sector
267 *Michael Müller*
Thinking Economically About Culture
269 *Zdenek Felix*
Museums and Cultural Institutions:
About Cooperations with Business
270 *Júlia Váradi*
Fine Art Sponsorship in Hungary after
the Changes of 1989/90
270 *Andreas Spiegl*
We cannot not use it: The Cultural Logic
272 *Helene Karmasin*
Art and Advertising

Artists

276 Claude Closky
Karolina Jeftic: „I love Closky"
276 Hans-Peter Feldmann
Jürgen Patner: A Firm. Impressions of the work
of the photographer Hans-Peter Feldmann
277 Andreas Gursky
Thomas Seelig: The Photographic Experience
of Commodities
277 Öyvind Fahlström
Jane Livingston: Project for Art and
Technology, Los Angeles County Museum
278 General Idea
A. A. Bronson: Copyright, Cash and Crowd
Control: Art and Economy in the Work of
General Idea
279 Louise Lawler
Karolina Jeftic: Pictorial Realms:
A Look at the Surfaces of Art and Economics
280 Liam Gillick
Inhalt
281 Masato Nakamura
M
282 RothStauffenberg
Vanessa Joan Müller: RothStauffenberg:
Ten Past Ten
282 Zhou Tiehai
Stephanie Tasch: The Listing of „the Zhou"
282 Atelier van Lieshout
Anja Casser: Interview with Joep van Lieshout
283 Malika Ziouech
Work Ditty
284 Manuela Barth/Barbara U. Schmidt
(LaraCroft:ism)
Gislind Nabakowski: "Catch Your Nature!"
On the "LaraCroft:ism" Project
285 Matthieu Laurette
285 Harun Farocki
Antje Ehmann: What is going on –
Five Films by Harun Farocki
285 Martin Le Chevallier
„Wager 1.0"
286 Andree Korpys/Markus Löffler
WODU, 63 min. 2000
286 Josef Sappler
Eva Horn: Crea-tools and Loosers
286 Swetlana Heger
Jennifer Allen: Playtime
287 Kyong Park
24620
287 Zhuang Hui
Heike Kraemer: Workforce Souvenirs
288 Clegg & Guttmann
John Welchman: Clegg & Guttmann
288 Bernard Khoury
The Fiction of Program Trading Development

289 Eva Grubinger
Krystian Woznicki
289 Peter Zimmermann
2D/3D Corporate Sculpture
A project by Peter Zimmermann in
co-operation with mps mediaworks
289 Christian Jankowski
Ali Subotnick: Point of Sale
290 Santiago Sierra
Claudia Spinelli: The Artist as "Exploiter":
Santiago Sierra

Art Stories – Documentation

291 *Ursula Eymold and Raimund Beck*
Detours to Art
292 Enterprises' Art Concepts
293 *Ursula Eymold*
Topography of Art in Enterprises
293 *Anja Casser*
Investing in Art
294 *Raimund Beck*
Art for Daily Life: Commissioned Artworks
294 *Raimund Beck*
Art as a Status Symbol:
The Art of Executive Portraiture
295 *Raimund Beck*
Visual Art in Advertising

Appendices

296 Biografien der AutorInnen und Herausgeber/
Authors' and Editors' biographies
300 Ausgewählte Biografien und Bibliografien der
KünstlerInnen/Artists' selected biographies
and bibliographies
306 Leihgeber/Courtesy
306 Abbildungsnachweis/Credits
307 Teilnehmende Unternehmen/
Participating Companies
308 Firmenpublikationen und Corporate Art Sites/
Corporate Art Publications and Corporate
Art Sites
311 Dank/Special Thanks to
312 Impressum/Colophon

ESSAYS

¬ *Zdenek Felix and Michael Roßnagl*
Preface

There is clearly much to discuss when the relationship between art and economics is at issue. Debates over privately funded art sponsorship have arisen chiefly because the curtailing of public-sector funds has changed the economic situation of the art market. In addition, there is the question of the role of businesses in a global economy that is increasingly shaping everyday living and of the long-standing tradition of businesses' approach to art. Today it is no longer possible to consider these factors separately if one wants to pin down the relationship between art and business.

The exhibition "Art & Economy" was intended to sound out where and how art and business work together. "Art & Economy" invites one to examine that relationship and makes contradictions as visible as rapprochements. Nowadays more businesses are sponsoring art than ever before: for instance, the International Directory of Corporate Art Collections takes more than 500 pages to list the hundreds of businesses. So, to what extent has the businessman's view of art sponsorship changed? And, no less interesting, which forms of artistic approaches to business can be demonstrated nowadays? Yoking these two slants on the issue together, we believe, has resulted in a multifaceted representation of current relationships between art and business.

The "Art & Economy" project makes possible an unmediated discussion between the traditionally separate discourses of art and business. The participation of so many businesses reflects the interest of private art sponsors in submitting their activities to public discussion. With their works, the artists represented will keep the field of discussion open.

The cooperation between the Deichtorhallen, an institution with its own entrepreneurial criteria to meet, and the Siemens Arts Program has given both sides an opportunity of reflecting on their own role in the dialogue between art and business.

Many individuals and institutions have contributed to the success of this joint project, and we should like to take this opportunity of expressing our thanks to them. First, we owe a debt of gratitude to all those who have loaned works to the exhibition: to all the artists who have participated by placing their work at our disposal, and to the many businesses that have granted us an insight into their cultural activities. Further, we should like to thank all those who have helped to make this exhibition possible: Robert Balthasar, Raimund Beck, Anja Casser, Ursula Eymold, Karolina Jeftic, Heike Kraemer, Angelika Leu-Barthel, Imke List, Doris Mampe, M/M (Paris), Simone Schmaus, Katja Schroeder, Annette Sievert, Karolin Timm, Rea Triyandafilidis, Rainer Wollenschläger, Daniela Zahnbrecher. Finally, we wish to thank our sponsor, Arbeitgeberverband Nordmetall, without whose generous backing the exhibition and the catalogue could not have been realised. The commitment shown by this umbrella organisation comprising about 300 businesses to our exhibition project furnishes yet further proof of the social significance and relevance of "Art & Economy".

¬ *Zdenek Felix, Beate Hentschel and Dirk Luckow*
Introduction

An exhibition on the theme of art's relationship with economics seemed to us long overdue, for several reasons. There are clear indications that many businesses are building art more firmly into their corporate image: hiring curators, forming private-public partnerships with museums, making their collections accessible for public debate or seeking to turn art to more than simply decorative ends by harnessing its innovative potential within the business. On the other hand, what state budgets can no longer afford has increasingly to be taken on by business, and politicians intermittently demand that the business sector should adopt the US model of Corporate Citizenship. Artists have reacted to this with sensitivity. Will the shift in cultural politics currently being discussed force change upon contemporary art and cause it to reorient itself? Will artists in future have to deal not only with art institutions but increasingly also with those run by businesses? If one looks at contemporary museum culture, it seems outmoded to demand public space that is separate from privately funded art sponsorship. Most museums, if not private foundations in the first place, raise their profile via private donors who sponsor art as independent entrepreneurs. The promotional effectiveness with which modern art could strike a chord with the public via exhibitions and museums had become obvious by the 1980s, and this made it interesting for businesses to sponsor art, quite independently of individual patrons, and to link it more directly to their firms. After the privatisation of museums we are now to some extent seeing the privatisation of art spaces (Kunsthallen) and other major art projects; art associations, too, may soon be more dependent on purely private funding than hitherto. So, will art soon exist solely to enhance the image of the business sector or provide arguments to justify its existence?

Against the background of such calculations, the "Art & Economy" exhibition seeks to examine the relationship between art and economics from other angles. It sets out to clarify the possibilities open to private arts sponsorship – its intellectual and material potential as well as its limitations – and, not least, to stress the "moral" obligation, in the sense of serving the "common weal", that the business sector owes to art. With a globalising economy and an accelerated rhythm of economic development driven by the new media and information technologies, the business sector seems, today more than ever, to be the all-determining and all-pervasive societal system. This has resulted in a split in the art world, which has from time immemorial defined itself as independent. On the other hand, it has also given rise to productive debate in the art world; and this discussion about the present has also thrown up questions about a possible new role for art for businesses and about the function of art in the twenty-first century in general. The exhibition will examine such reflections on art and its reorientation of art in depth. Sociologists have noted that the wishes, desires and subjectivity of individuals are now no longer merely shaped by business but have long since been structured by it. One can therefore envisage two forces at work in the future relationship between art and business. First, art will react against these economic impacts on people and will try to define itself as in opposition to them, to find the gaps in the system, so as to free itself from dependency and the ideological embrace of the economy, irrespective of where art sponsorship is coming from. Second, in order to establish contact with the emotions of the public at more than a merely superficial level, the business sector will increasingly have to attempt to sponsor art that goes beyond being directly compatible with the principles of the particular business, making its workers and sub-units more effective or promoting its public image. Only if aesthetic awareness brings with it trenchant insights that are communicative and socially and politically cogent, will businesses be able to integrate their own interests with the "common weal".

What, therefore, is the status quo in business? Where has the alliance between art and the business sector led? Conversely, how do artists handle economic themes? How do their deliberate rapprochement with the business sector and their dialogue with it look? To what extent is contemporary art shaped by this discussion, and how far does it become involved with economic systems or business structures? These questions are pursued by the exhibition, as is the increasing selfdefinition of art within the economic sector.

If art today is regarded as a productive force in the economic process, this has less to do with the consumption of art than with the application of cultural knowledge – that is to say, with the non-materialistic aspects of culture, such as ideas, values, desires and information: the differentiation of perception and consciousness which shapes the context of both the social and the economic systems. These are what matter most if both art and the business sector are to have a viable future. Artists and theoreticians have, time and again, pointed out this original function of art, its powers of subversion as a reflection of society that is not instrumentalised, and so is autonomous. This is the only chance for improvement and not just for the communications environment of business but for society as a whole.

Today art configures its own behaviour and its self-image against the background of a global economic relationships. It embraces sociological discourses; workplace analysis, criticism of representation and irony have, as a matter of course, become instruments for achieving intellectual detachment from the economic situation. One thesis advanced by the exhibition might be that developments in art are congruent with those in the economy. This implies, however, a second thesis, according to which art no longer gratefully accepts commissions from business but instead, independently of commissions, incorporates economic parameters in its arguments in a

variety of ways. A third thesis might be that artists nowadays refuse unilaterally to take on the role of a moral superego for business.

In the light of these interactions between the visual arts and business, and against the background of the promising cultural political aspects outlined here, "Art & Economy" aims to provide food for thought, via the medium of an exhibition. We are, of course aware, that neither the Deichtorhallen Hamburg, as a limited company, nor the Siemens Arts Program, as a division of Siemens AG, represents politically neutral territory for the exhibition. We were interested in conveying a picture not of power politics but of the structural dialogue between artists and business. With this in mind, we have tried to include as broad a range of standpoints as possible.

The exhibition shows work by 36 internationally known artists as well as a comprehensive presentation of the importance and role of art in business. On the art side, within the framework of socially relevant reflections on the present, contributions deal with the influence of business on social and cultural developments and the resulting epiphenomenon of an omnipresent business environment. Their artistic strategies are many and varied: they take both the real and the symbolic planes as their points of departure; by means of participatory models they open up access to economic themes; they render the operations of economic paradigms in visual terms or shed light on the societal and cultural aspects of the business sector.

Business's new status in relation to art will be shown via various different forms of artistic dialogue – for the most part with pragmatic business contexts. These range from the conceptual influencing of the production of a business (as in Liam Gillick's work), via the building up of a new, branded identity between the artistic and the business lifestyle (Swetlana Heger), binding copyright agreements between artists and businesses (as pursued by Masato Nakamura), to complete anonymity and lack of knowledge on the part of the business involved in an art project (as is the case with Santiago Sierra's *465 Paid People*). What at first sight might appear to be a politicised form of reproduction of reality turns out, on closer scrutiny, to be a fraught co-operation with a business, as it is in Zhuang Hui's photographs. In order to gain access to certain types of information and to decode particular structures, both Manuela Barth/Barbara U. Schmidt in their *LaraCroft:ism* project and the Paris artist collective Local Access break new ground in the critical exchange and analysis of the "human factor" in business.

Artistic stances are highlighted whose representation of economically determined ways of perceiving and functioning is intensified by the artists having worked out their aesthetic statements not from a position of detachment but from close up, in contact with businesses. Joseph Sappler, for instance, has developed his motifs and his particular painting method as an antithesis to the environment of copyshops and other businesses driven by hardware and superficial perceptions from computer screens. Hans-Peter Feldmann systematically photographed an entire business to create *A Firm*. Like Michael

Clegg and Martin Guttmann in their fictive and real portraits of entrepreneurs, he too is linking behaviour patterns and situations typical of large concerns. The film collage undertaken by Andrée Korpys and Markus Löffler links a portrait of Hans-Olaf Henkel with fragments of political protest. Above all, approaches that are close to business encompass the reflection of economic processes, in the sense of long-term integration of structures into the work – as with the Atelier van Lieshout in Rotterdam, which, as an art project, unites something like autarchy with a stringent business sense.

On the art side of the exhibition, moreover, works are shown which discuss general economic themes. These include exhibits by Andreas Gursky, Claude Closky and General Idea, which deal with the phenomenon of the consumer and media society as well as its lofty aesthetic and stylistic language forms, which partly link back into the tradition of modern art. A quasi-militant image of business is reflected in the Bureau of Inverse Technology's covert aerial photography over Silicon Valley. Irène Athanassakis' *Option* interprets aesthetic and economic concepts by means of interviews with economists, philosophers, artists and investment consultants. Kyong Park shows the urbanistic impact on the automotive capital of the world, Detroit, of the drastic economic structural change it is undergoing. Zhou Tiehai suggests the controversial rapprochement between the capitalist West and Communist China, and art's role in this process, via yuppie types sporting sunglasses, who represent himself. *Zehn nach Zehn* by Roth/Stauffenberg sheds light on stereotyped images and recurrent clichés in film plots. Harun Farocki's video films do the same for transparent strategies for continuing employee training, as does Martin Le Chevalier's computer game *Wager 1.0* for perfect integration in the work environment. By contrast, Malika Ziouech's satire in film, *All for Work*, reveals the destructive spiral that enmeshes an unemployed woman looking for a job. Some works inquire into the economic value of art: Christian Jankowski handles this in ironical narrative form, while Eva Grubinger makes the rules of the currency-trading game the subject of art. Further, in demonstrating the contest between standards in art, creativity and craftsmanship, Peter Zimmermann, in collaboration with mps media-works, Munich, has developed as the first: a Corporate Sculpture. It is bound to be compared with Öyvind Fahlström's model for the installation *Meatball*, a sculpture installation which he developed at Heath, an American company, in the context of the "Art & Technology" exhibition mounted by the Los Angeles County Museum of Art in 1970.

The forms in which the artists engage with economics both mimetically and processually also include deliberate integration in economic processes. This is the case, for instance, with Bernard Khoury's *EXP 90021* project, a work study on a high-rise building in which architecture is subordinated to the rules of the stock exchange. Plamen Dejanoff's "Atelier" takes the artistic appropriation of business advertising strategies to the limit, whereas Matthieu Laurette exploits advertising by subsisting on articles

that supermarkets offer to customers free of charge before they make their first purchase or on articles with a money-back guarantee. All these forms of art take a position, but lead neither to the creation of stereotypes of "the enemy" nor to affirmation of the status quo. Instead they effect transformation, redirection, critical investigation and ambivalence. Art is thus trying to show itself as in itself a component of business; this is shown in the photographic work of Louise Lawler, which reflects on the presentation forms of works by other artists in the business context. Lawler's photographs lead on to the question of what actually happens to art in businesses.

For the exhibition more than 800 national and transnational firms were asked – with the aid of questionnaires – to outline their activities in the field of contemporary art. They were asked, among other things, for information on their programmes, the focus of their activities and the forms of cultural work they engaged in as well as on the legal framework and organisational and decision-making structures of their cultural division. If they functioned as foundations, was this foundation a sub-unit of the marketing division, the information division or was it – as a division in its own right – directly accountable to top management? Were there internal positions or was such work outsourced to an external service provider, like a Corporate Art Curator, or an agency to organise? Was the focus on projects of their own, on commissioned work or on acquisitions? Were works owned by the firm accessible to the public?

It seemed sensible to create a purely documentary presentation of results due to the type of research conducted and the large number of different responses. When a firm chose art as a means of communication, this implied the tacit conviction that art possesses communicative powers which require mediation but no additional interpretation. This primary-mediation approach remains the ultimate authority (or, conversely, the last resort) in the exhibition. What are shown are unannotated original documents from some 60 firms that responded to the questionnaire by sending in letters of reply, copies of their own publications and exhibition catalogues. Where businesses wanted to see particular art projects of their own selection more thoroughly documented, this has been taken into account. Exhibits highlight the diverse ways in which businesses support culture. Alongside sponsoring, self-promotion and increasing prestige, prime objectives are to put innovative potential to use and to define the firm's position in a particular city or region. Businesses want to find a medium suitable for enabling business goals that can be described in organisational terms to be contrasted with a different form of perception, and also to imbue business routine with energies of a different sort. The cultural obligation to participate in societal activities is on the agenda, as is the assumption of responsibilities wherever there are "lacunae" on the political or social side.

A multi-layered exhibition like "Art & Economy" incorporates very different types of exhibits, presented, after protracted discussion, on a common platform in the Deichtorhallen. Here the differences

between photographs of members of top management "with" works of arts and the ways in which artists have approached showing people "in" the production process are crystallised. On the one hand, "Art & Economy" shows how art is capable of withdrawing from the conventional offers advertising makes, which influence ways of perceiving, and of throwing light on them. On the other hand, it makes clear how advertising builds art into its pre-fabricated images and narrative patterns. It shows what place businesses envisaged for art and have then realized through their acquisitions policies. Conversely, it also shows clearly how artists localize their own visual production within a business and push this through as independent and incompatible.

In "Art & Economy" two discussions are made to confront each other and relate to each other: the discussion about the value of art, as this is conducted in business media; and, second, the discussion among artists, who both produce the value of art – between real and cultural capital – and reflect it. Works are presented that were commissioned by firms, and also works initiated by the artists themselves. Via this form of two intercommunicating parts, the exhibition has been designed to spark a discussion on the relationship between art and business that can take the two sides into consideration both jointly and, on occasion, individually.

¬ *Wolfgang Ullrich*
The Cycle of Art and Money.
The Economics of Anti-Economics

Some distinguished gentlemen – all of them members of the board of great German firms – were chatting at a party about their private art collections. The loftiest in rank among these VIPs, the head of a concern, proudly related an experience he had had a few weeks before. He had been introduced to Georg Baselitz, by the artist's dealer in person, and the first thing Baselitz asked him was whether he had a picture of his. The boss had to admit he hadn't and Baselitz shot back at him: "Then I won't talk to you." Thus snubbed, the man nonetheless didn't find the princely painter's remark offensive or even rude. He was in fact so impressed that he bought a Baselitz painting that very evening.

Mind you, the Big Man told this story about himself with every evidence of pride and his peers nodded approvingly, admiring him for now having a Baselitz in his collections. You could see that they would have done just the same, finances permitting. After all, a painting of this calibre represents an investment for which even a CEO has to work quite some time, perhaps just as long as a lowly employee for a medium-priced car. However, what is interesting about this precipitate purchase of an art work is not just how casually someone will spend a huge sum on a single painting. No, it all boils down to what made him do it in the first place: the fact that the artist showed how unimpressed he was by the social status of his opposite number, by the power in the hands of this top manager, simply confirmed the latter's high regard for art.

This all goes to show that art is a really autonomous place of unfettered creativity, free of compromise, conformity and corruption, truly an island of the Blessèd Few. The artist's impertinent remark, one which no one else would have dared make to the head of a large concern, meets, therefore, with approval as yet further proof of such ideal independence – and is, moreover, fascinating because it forms the greatest possible contrast to all the homage, bootlicking and other professions of cringing deference which are otherwise the daily fare of those in power. Art thus proves to be the great "Other" and the infringement of the conventions of politeness is viewed as signalling the unconventional artistic lifestyle, which is known for being both original and for following a particular code of ethics – transcending mere rules from a position of moral superiority. The CEO, on the other hand, was unaware that he himself was probably at the mercy of a power game: artists know all about the image conferred on them by the representatives of political and economic power. They also know how to behave in order to make an impression as artists – and, of course, to make big profit margins. It is the most successful artists who are most practised in the repertoire of gestures signalling non-conformity and who have them ready to hand for all occasions. This can, of course, be read as a particular form of conformity, as a tautological act in the face of the artist clichés entertained by those whose money painters and sculptors so often desperately need and on which they depend, in brief, the farce of artistic autonomy. Yet the language of power is just as easy to recognise in this: with their chuzpe artists intimidate those who possess power in spheres other than their own, challenging them to behave submissively. Even when the need to behave in such a way is apparent (and is flaunted as the subject of party chat), it remains the behaviour of someone who has been bullied – and what artists are providing in behaving in this way is not just a uniquely acceptable service for managers or entrepreneurs bent on being deferential. What it is, and always will be, is a power ploy.

Artists' power has grown gradually during the course of at least the past two centuries. The more art has been transmuted into the antipodes of the mundane – those Islands of the Blessèd – and, therefore, into an exceptional situation, the more moral authority it could claim. After all, it kept apart from the lies and triviality of everyday life. Its very autonomy was supposed to predestine it for an even grander sphere. Consequently, it became a nostrum for all ills and promised to compensate for all hardships incurred in everyday life with all its professional obligations and the diverse demands made by society – often exacerbated by the arbitrary exercise of power by princes or absolutist measures adopted by states. Above all, the increasingly industrialised, rationalised and capital-intensive world of work with such concomitant phenomena as urbanisation or the increasing inroads made by science, modern technology and world trade, was condemned as threatening and alienating, symptomatic of humanity's loss of self. In the writings and activities of Jean-Jacques Rousseau and, more generally, since the Romantic

period, a view of history has emerged which has confirmed a sweepingly dramatic movement towards decline and thus has awakened hopes of redemption – or at least, yearnings for equilibration.

Apart from Nature, art was the only other candidate believed capable of liberating humanity from itself. Moreover, the culturally critical, anti-Modern and, more specifically anti-economic discourse underlying the ennobling of art has become so widespread that, paradoxically – decried as it is for being so aggressively alienating – numerous apologists for Modernism have even been seized by it. Scientists, technicians, industrialists, bankers and top managers therefore, often go so far as to view their own particular roles as problematic. In the brief moments of remorse with which they are visited, they seek the antithesis of the work they feel is monotonous, mindless, inhuman or superficial. Even now many a businessperson would agree with a sigh of contrition with Friedrich Schiller, who, in the late 18th century was one of the first to diagnose that sense of alienation, to collate its symptoms and even to propound an aetiology. The "entrepreneurial spirit", which figures prominently at one point in his writings, is "enclosed in a uniform circle of objects and in it, even more constrained by formulae" so that "the free whole" would have to "view itself as having vanished from sight and impoverished together with its sphere." Schiller goes on to confirm: "The entrepreneur often has a straitened heart because his imagination, enclosed as it is in the uniform circle of his profession, cannot enlarge itself [to encompass] a way of conceiving things that is not its own." (1)

It is above all this feeling of being constrained, in conjunction with what is otherwise an absolute empowerment to act, which makes people like those CEOs of large firms doubt their way of life and seek its diametrical opposite in artists, who possess maximal freedom and do not have to endure the tedium of uniformity. Consequently, admiration and sometimes even envy are accorded artists, who provide a vanishing point at which so many fantasies of an independent life converge, castles in the air which in their turn, of course, are often quite monotonous. Having to do with art is a refuge for business people, managers and representatives of other high-status and equally exacting professions alike. It also proves that they are capable of much more and grander and loftier things than mere business. Just as Schiller held art to be free of all monotony and alienation, a society which has been lastingly shaped by bourgeois cultural standards still today continues to view art as the realisation of everything cultured, as a *locus amoenus* where the contraction to the purely rational and quantifiable which prevails elsewhere has been surmounted along with the banality of mere entertainment and similar distractions.

Astounding sums are not, however, paid for art purely because of the high esteem in which it is held. On the contrary, they can be interpreted as the capitalist economy in denial. After all, the high prices – at least those fetched by contemporary art – do not result from the confrontation of urgent demand and short supply. Consequently, what works of art have is primarily a display function. A manager who, let

us say, purchases a Baselitz painting is demonstrating that he, too, can act "irrationally" and even uneconomically if he wants – measured by the standard of the principles he otherwise strictly follows. Just paying such a high price for a work of art represents a blow struck for emancipation. One need not, it shows, stand accused of Schiller's "straitened heart". Instead, one can ventilate all that contempt for one's own profession which has been bottled up for so long and never owned up to.

It is, of course, illuminating that the price of admission to the antipodes of thinking in terms of economics is once again cash, which, however, in this case can hardly be considered to function as the medium of exchange within what is manifestly a barter framework. Instead, money is, in this case, something to rid oneself of as if it, as the saying goes, stank. Sometimes spending – even squandering – money is more important for one's own well-being than the art this enables one to acquire. Getting rid of a large sum of money all at once is, to say the least, almost invariably felt more strongly. The work of art is, however, usually somewhat vaguely credited with generating the excitement felt, the thrill experienced, of crossing boundaries. The putative impact made by the work of art is valued accordingly.

Nonetheless, the vast sums of money spent on art do not, of themselves contravene the rules of economy, of any economy for that matter. Particularly when the purchase of modern art is at stake, this implies what Marcel Mauss and Georges Bataille have analysed under the heading of an economy of waste. Granted that people who exhaust their resources by investing their wealth in something on which – as so many people see it – there is no commensurate return may indeed be destroying capital.

Nevertheless, they amaze and intimidate others by so doing and thus acquire higher social status. The truth is that most people are either critical of contemporary art or helpless when faced with it. Consequently, they cannot grasp why anyone would spend so much money on it – unlike most other status symbols – and, therefore, view such behaviour as an act of crass extravagance. Moreover, throwing all this money around is not furtive behaviour but is, as it were, ostentation, furnishing evidence for what its societal function really is: "Squandering [money] goes on so ostentatiously because those squandering it want to show their superiority to others by it." Further, Bataille determines "status value" as the actual function of luxury. Incidentally, he finds both status value and luxury as its function primarily "in the modern banking environment." (2)

If luxury articles have not from the outset been acquired purely for their investment value to yield a respectable return when they are resold, they represent, from the capitalist standpoint, basically a waste of money. Instead of investing capital profitably or at least in something deductible, it has, so to speak, been destroyed. This applies especially to the purchase of modern art. Regarded a priori as non-utilitarian, it possesses, unlike a piece of designer furniture, no specific function. Nor is it linked with so much fun and sensuous joie de vivre as a yacht, say, or an expensive girlfriend. On the contrary, modern

art nearly always refuses to bow to traditional notions of beauty. It is capricious, hermetic and, if anything, more disturbing than relaxing. Anyone looking for sheer recreation is generally better served with a concert or a novel than with an abstract painting or installation. Besides, enjoying music, literature, the theatre or the cinema costs far less than hanging a picture one has bought over one's couch, in one's study or hall. If so many of the rich and powerful do prefer paintings to other cultural benefits – although they certainly view art as fulfilling a compensatory function – this is all the more impressive proof that the desire for status and power is indeed stronger than any need for a utopia. The purchase of pictures or sculpture, handled in an ostentatious and exclusive manner, provides and implies this yearning for status and power. When a CEO or a manager buys contemporary art, he is not just purchasing status to be flaunted in front of his colleagues and competitors as well as – more importantly – the vast majority of the less affluent who find it more difficult to demonstrate their commitment to humanist values (which "art per se" represents) or, by being wasteful (which is what "modern art" represents to so many), to intimidate others. On the contrary, spending vast sums of money, only half of which goes into the artist's pockets – thanks to the cut taken by art dealers or art consultants – assumes the character of a potlatch (Nootka for "a gift", used in Chinook jargon: OED) or, in common parlance, a gratuity, the basic form of any economy of waste. Purchasers of art also want to embarrass, intimidate and harass artists, in fact fetter or degrade them, not in recompense for the work of art but simply as a victory over the artist, who is otherwise regarded as holding the moral high ground. That is what the purchaser of art is paying so much money for. Thus a battle for integrity is fought out between purchaser and artist. In "irrationally" sacrificing his money, the entrepreneur, manager or politician is taking the wind out of the sails of the anti-economic stance embodied by the artist, whose primary target he would otherwise be. However, this potlatch not only shows that the purchaser of art is in denial about capitalist logic but also forces the artist into a sort of complicity by making him or her accept money, which is, after all, the symbol of corruptibility. Rich artists do, in fact, find it much more difficult to make their independence seem plausible. They seem to many observers to be too involved in business to seem convincingly "different" – that is, innocent.

If (successful) artists risk being corrupted themselves by large sums of money, these sums are in fact not simply a consequence of the therapeutic value imputed to money. On the contrary, the price paid for art also serves in a competitive context as a means to achieving moral and, concomitantly, social superiority, values also laid claim to by those in power. Money enhances artists' self-image to such an extent that the result may be arrogance on the order of that displayed by Baselitz. However, such behaviour turns out to be self-defence. Being arrogant is the only way artists can prove that they have retained their independence – and with it, their innocence. Being deliberately rude is the best and quickest way

of getting one's potlatch. At the same time, however, this is the only possible response to having accepted such a gratuity because it proves that the intimidation and humiliation intended to accompany the sacrifice of money have not had the desired effect. Thereupon the circle closes to leave the protagonists as two eternal combatants of equal status despite all their différence. The observer is left to decide arbitrarily whether both are winners or both are losers.

1. Friedrich Schiller, Über die ästhetische Erziehung des Menschen [1795], Weimar 1962, vol. 20, 6th Letter, pp. 325f.
2. Georges Bataille, Die Aufhebung der Ökonomie, Munich 2001, p. 105, p. 109, p. 22.

¬ Dirk Luckow
On (Un-)Thinkable Co-operations Between Art and Economics: "Economic Visions"

Contrary to the traditional demarcation, the economy, because of its global reach, is nowadays increasingly drawn into discourse with art and is receiving a great deal of attention from contemporary artists. (1) They apparently want not only to change ideas of the roles played by the producer and the viewer of art but also to anchor the work of art more firmly in its social environment. This artistic rapprochement with the economy can, therefore, be interpreted as a modern version of the attempt to escape the ivory tower of "autonomous" art production.

• The Current Preconditions for Business-related Art
Every current form of co-operation between artist and business automatically invites comparison between the new approach and earlier attitudes that art's musings on economics and capitalism have produced. To contemporary artists, this art-historical aspect is presumably more important than the history of specific, concrete cases of co-operation between artists and businesses. Perhaps the most notable polarisation of artists' attitudes to business occurred in 1987 at documenta 8, where Ange Leccia's La Séduction and Hans Haacke's Kontinuität/Continuity represented the opposing tendencies. Leccia's contribution, installed by Daimler, was a brand-new Mercedes 300 CE that stood on a revolving platform at the entrance to the garden and castle on the Ave. Was this yet another brilliant mockery of the objet trouvé, or had art been subverted by advertising? Hans Haacke, in the Fridericianum, was operating on the public image of the Deutsche Bank AG: he mounted pictures of African revolts in the bank logo and juxtaposed them with quotations from the board of directors. Kontinuität/Continuity made clear the involvement of big business in the racist policies of African minority governments and in the war crimes committed there. Haacke's contribution represented the classic form of criticism of the capitalist "system" in the global context.

Leccia's work, by contrast, had obviously grown out of co-operation with Daimler: "Mercedes presents Leccia," wrote Dominique Gonzales-Foerster in the documenta catalogue. (2) La Séduction must have

appeared to the left-wing art scene almost like treason. Still, whereas Haacke was very pointedly using art as a platform for political enlightenment, Leccia (in the age of the spectacular) was also, at one level, including criticism of ostentatious affluence in the statement his work was making. Consequently, his contribution should be seen as a critical commentary on Western societies and the economies which underpin them. Not only was he exposing the intrigues underlying the art establishment, a subsystem of the economy, he was also holding up a mirror to Western society and its goals and yearnings – using a car fetish as his "golden calf".

The tension between affirmation that stretches into cynicism (Leccia) and overt, unequivocal social criticism (Haacke) still informs the metaphorical space where artists engage in critical reflection and exploit the interstices and discontinuities of the (post-)industrial world. Haacke's political work is committed to the goals of 1970s post-Minimalist and Conceptual Art. These movements strove to reveal the "hidden material preconditions for modern art" (Douglas Crimp) to the segment of the public interested in art. In the 1980s, a decade of rapid expansion of Western markets, artists such as Barbara Krueger in the US expressed in vehement criticism their loathing of Western society, which, as they saw it, was corrupt and devoted to purely commercial interests,. They directed their criticism primarily at the art market (then booming) and tried to distance themselves from it – for instance, by pasting photomontages consisting of mass-media images and texts on hoardings in urban public spaces, works which could not be marketed as objects for sale.

By contrast, stances emerged which let the spectator share the consumer standpoint, like those of Jeff Koons or Haim Steinbach. They developed object forms which placed the work of art mockingly close to commercial goods, shelf displays or simply kitsch objects. Koons, especially, projected himself unabashedly as salesman, entrepreneur and slick junior manager, deliberately playing on the wishes and yearnings of the man and woman in the street in order to shock them. Koons himself reacted to the explosive expansion of the art market in the 1980s when art prices reached record heights and, jubilantly acclaimed, markets demanded Koons's stance as the height of cynicism.

The Cologne art historian Stefan Germer greeted every art form of the mid-1990s that aimed openly and unthinkingly at marketability with scepticism. He realized that it was necessary "to define art in some way other than in purely economic terms" (3) and felt that it should not be left entirely to the art market to define the value of art. Germer insisted on topicalising the arguments and strategies of Concept Art and the orthodox avantgarde, which, being more strictly politically orientated, distanced themselves from what was happening on the art market. His remarks reflect the shift that took place during the 1990s to more markedly collective processes which developed out of a critical attitude to art institutions and the art market. Artists were seeking new functions in the social environment, and, in their view, any form of criticism that was

articulated via a marketable art object was part of the system, and so incapable of changing it.

The art establishment was at that time confronted with mostly temporary and informal forms of installation mounted by artists and groups discussing in artists' houses, art associations or special "artists' spaces" in a reversion to 1960s and 1970s political practice. The idea was to eschew all artistic gestures and instead provide new communications structures in order to tie art in with socially critical discussion. The very closeness to everyday utilitarian design that distinguished those spaces operated and designed by artists at this time represented a deliberate repudiation of notions of the work of art as autonomous. Artists also wanted to dissociate themselves from the outdated structures of the art market and the usual art hierarchies. As a result, conceptions of art related to specific places developed increasingly outside museums and art institutions. This rather functionalist, anti-museum approach adopted by many artists, who had taken marketing and distribution into their own hands, also led to approaches being made to the economic or business sector.

Whereas in the early and mid-1990s the debate in the art world had concentrated on cultural aspects and themes, such as racism and gender, now the issue of reacting to the economy preponderates in artists' discussions on social change.

This trend towards greater self-assertion and a changed awareness of economics has been given an additional boost by the reduction of "public" culture budgets and an increase in public-private cultural partnerships. This means that the economic framework of the art industry has changed noticeably, becoming itself the object of interpretation. Moreover, the current economic conditions under which producers of art are working are shaped by the flow of information and capital worldwide. Artists are increasingly confronted by a Pop world permeated by the interests of transnational business, imageenhancing cultural forms or competitively oriented city marketing. Urban organisers in Berlin, for instance, have long since discovered the "young art scene" as a factor enhancing the city's attractiveness and promote it accordingly. That in future art discourse will be irrevocably shaped by advertising strategies, and that culture will be taken over by technocrats and economists, are two typical doomsday prophecies currently in circulation. And ultimately everyone is constantly up against business interests and methods, even outside shopping arcades and commercialised public spaces.

Operating within the internal structures of a business, therefore, means reckoning with the possibility that criticism from within may be more effective than criticism expressed from outside business. As an alternative to the purely theoretical discussion, artists' participation in economic contexts, in the sense of models for life or participation, can be more convincingly integrated into the discourse of art as a system than ever before. Even theoreticians with a Marxist slant on economics, like the late English historian E.P. Thompson, have pointed out that it is no longer possible to deal with and develop a production process in purely "economic" terms, while

sidelining so-called secondary priorities such as culture. (4) Awareness of this has led the economy to reorientate itself where business communications are concerned. Trends and developments in art should be taken into account when art projects and businesses are to be brought together in the modern sense of "art consulting".

•• *A Presentation of Economic Visions*

Despite the novel cultural claims made on it of late, economics does not, from art's point of view, represent neutral ground, but rather ideologically occupied territory. Hitherto "Take the money and run" has perhaps been the most usual way for art to deal with business, and attempts to define art in terms of its relationship to economics are likely to fail either one concept or the other. Mirroring what is happening in parts of the art scene, representatives of the economy suspect contemporary art, in particular, of being a field whose risks are hard to quantify, and many managers view efforts to bring art into some sort of real relationship with economics as, at best, naive and wishful thinking. Despite the attendant difficulties, the project series "Economic Visions", which preceded the "Art & Economy" exhibition, aimed to create a new basis for discussion. All the artists invited to participate in "Economic Visions" had developed their individual stances against the backdrop of the critical attitudes to market- or museum-orientated art outlined above. All had dealt directly or indirectly with economic themes in various ways: with the psychological and social effects of economics (Manuela Barth/Barbara U. Schmidt, Eva Grubinger), with the potential for intervening in economic structures (Local Access, Plamen Dejanoff, Swetlana Heger), with the stylistic reengineering of reality by the media and other industrial standards (Liam Gillick, Peter Zimmermann), or with the subversive translation of well-known trademarks into the language of abstract images, film loops and neon objects (Daniel Pflumm). It did not matter that that some of these artists – Local Access, Dejanoff, Heger and Zimmermann, for instance – had already collaborated on specific projects with businesses; the real question was, what opportunities do artists have to reflect business, to intervene in it or even to cooperate with it? The artists were asked to develop concepts related to particular businesses, which they were to choose themselves. The businesses were not (as they have been in the past) supposed to be merely sponsors, but were to become involved in the artists' concepts in an entirely new way. The artists were not to be forced into the old stereotype of receiver of commissions (or in-house image-doctor). In order to guarantee the independence of the artists, the projects were funded with lumpsum starting capital provided by the participating businesses but at the same time directed at the public: each artist's project would have a publication devoted to it, and each would be documented on an assigned exhibition surface in the Hamburg Deichtorhallen. The apparently extra-institutional framework was thus re-institutionalised by these public manifestations.

The series began with a joint project by the artist Manuela Barth and the art historian Barbara U.

Schmidt. Within the framework of their longterm study *LaraCroft:ism*, they critically examined the development of new concepts of femininity in the current media and technology discourse and compared this with everyday life in industry. In an exchange with a Siemens adventure camp for girls, they developed an empirical film project. Confronting the "idealised" pictures of the technically skilled woman disseminated in high-tech advertising, they allowed the young women to speak for themselves. In interviews these young women talk about how they come to grips with the dichotomy between ideal role models and their own search for an individual personal identity. Barth/Schmidt have succeeded in revealing the sharply contradictory emotions that people of today feel towards the "inner" image of the present presented by global advertising. Without the interest and commitment actively shown by business, the film would not have been possible as an inside view, and it will be informative both for the public and for the business concerned.

The gap between the rational philosophy espoused by the economic élite and the "deeply ingrained desires of the public", apparent from the Barth/Schmidt project, is becoming increasingly crucial. (5) "Economy has to be a tool for us, to prevent us from becoming tools for economics." This view held by Local Access (Paris/Vienna) – a collective comprising artists, graphic artists, designers, curators and art historians – stems largely from a feeling of solidarity with those less able to cope with the speed of technical and economic change. Local Access projects are carried out directly in the business environment. In its *Observatories for Inside Peripheries*, which involves several businesses, the artists' collective analyses the value of unproductive and disregarded elements and situations in a business, in order to evaluate daily work areas in terms of hierarchies, motivational techniques and scope for individual decision-making. For Economic Visions a consulting firm, an interior decorator and a New Economy business start-up were factored into the studies. Creating sensitive, transparent zones in the business and identifying the unproductive aspects of everyday operations has shed light on the structures and linguistic conventions used by a business, which often appear uniform when viewed from outside. The project instigates "local accessing" of situations in which the "human factor" emerges instead of the technical language of daily management. The criteria of social history, (neo-)Marxian and entrepreneurial criteria are reassessed by Local Access and ultimately aimed towards evaluating the self-image or the situation analysis of an individual business above and beyond external uniformity – which enables the business to reassess itself in psychological and sociological terms and makes possible a different kind of business consulting.

If people have to present themselves to others, keep making themselves understood, work on interpreting themselves, cultivate what is special, be responsible for their own biographies and guide their own "performance" in a business, these are all conditions typical of contemporary life. (6) Modern work relationships and the focus on individual pro-

gress generate structures that foster an "artificial" ambience and lifestyle. For artists, letting themselves in for walking the tightrope between artistic autonomy and having their own production anchored by a business means that they have to make compromises with what is, therefore, an insidious role model. This is what makes it possible to expose the relationship between economics and society.

Swetlana Heger in her project *Playtime* and Plamen Dejanoff in the project *Collective Wishdream of Upperclass Possibilities*, both work on the conceptual-analytical as well as on the formal plane on making platform situations. On their "platforms", businesses contribute to the creation of brave new worlds and lifestyle ambiences by the analysis and application of sophisticated advertising strategies. In *Playtime* Heger participates directly in the mechanisms used by the advertising-agency-dominated and designer-driven transformation and restyling industries: "projects", the Frankfurt cultural branding agency, reactualises the artist's "identity" (in the sense of a particular bohemian lifestyle) by designing a branding concept for her. Heger, for her part, evaluates this in her art as a demonstration of the power of branding and its prescriptions for success.

In *Collective Wishdream of Upperclass Possibilities* Plamen Dejanoff works on building up an "atelier", an almost unreal ambience for artists, curators, critics and people interested in art, in extremely elegant headquarters designed by Ernst & Grüntuch at 2–3 am Hackeschen Markt, in the center of Berlin. Each detail of this place, which the artist suffuses with an ideal, a beautiful order, is a highlight of corporate design. Dejanoff transforms this business headquarters into something like a huge, three-dimensional still-life, and his "artist business" is about its own genesis.

In the cases of both Heger and Dejanoff, Ange Leccia's strategy, conceived as a life process/model, seems to make possible a radically affirmative appropriation of reality and to revive as an aesthetic concept the discussion about art's ability to criticise society. Both their works point up the social trend towards acquisitive conglomerates and mergers as so-called business processes that come in for criticism in society and especially on the cultural scene. Industry and the media are regarded nowadays as the obvious pillars and initiators of mass culture, and as such engender a global cultural language. Cultural spaces, with their variously shaped realities and self-perceptions have long been menaced by advertising and the media and their reality-concealing simulacrum of truth. Lifestyle is being moulded worldwide by prefabricated images, behaviour patterns and stereotypes. If designers are nowadays viewed as the new creator figures, who create the climate in which consumption takes place worldwide (7), then they offer serious competition to artists and the visionary role that Romantic myth accords them. Perhaps that is why so many artists seek to distinguish themselves most clearly from the "creative types" who design a product to have consumer appeal or who furnish a business with a philosophy of life, a corporate identity.

That artists, fundamentally unlike "creatives",

take a much more distanced attitude to their immediate social environment and hold themselves accountable for their individual social attitudes and identities, is evident from both Peter Zimmermann's Corporate Sculpture project and Daniel Pflumm's light boxes and video loops.

In Zimmermann's case, the Cologne artists and the creative division of mps mediaworks have jointly made a sculpture built up on the classic parameters of modern sculpture. The collective work process makes clear that Zimmermann is bothered by his reservations in principle about the point of such a sculpture, whereas the creative types keep busy on new, more ambitious and very well thought-out designs. Each of the newly created surfaces has something attractive about it. Zimmermann, on the other hand, is attempting to break through the glass ceiling of design sophistication. He wants to expose the the substance as well as the emptiness of design whose raison d'être is – among others – to beautify something, to seduce people into participating in something or to make something look more practical. The predominance of stylising effects and the predilection for smooth technical surfaces/interfaces as represented by the World Wide Web, TV and mobile phones, would automatically also determine the design of Corporate Sculpture but for the artist's ultimate reference to a very different material and craft: basketry. Wickerwork evokes a different working world and work ethos, introduces a different physical field of encounter with a plastic "opposite", and thus counteracts the computer-aided design process. This makes it possible for mps mediaworks to experience a practical rethinking of the work process: a sort of stepping outside oneself via the artist's detachment.

Daniel Pflumm, founder of the "Elektro Club", claims the right to practise alienation on his subjects, which may be TV images or trade marks. Multinationally recognised businesses logos and advertising labels that appear in the media are the material for his video works.

For "Economic Visions" Pflumm plans to film the production lines of businesses in Japan. His contribution is the only one in the series so far which has not been based on direct co-operation. Instead the business is supposed to facilitate the artistic project. Due to the way Pflumm reflects on the visual side of economics, his project will add a new facet to "Economic Visions". From film material the Berlin artist develops rhythmicised and abstract-looking video loops. With their significant, corporate-identity-free colour combinations replacing logos, they are no longer defending a market. As "FreeCustomer.com", "dummi.com", "seltsam.com" (i.e., "strange.com") or "tacki", they have become anonymous, ironical multiple abbreviations which, in the loops, flare up before our eyes and in our memories like monsters, leaving us – blinded as we are – to suspect that the future bodes ill. Pflumm's loops are faulty mirrors of modern advertising society and its electronically controlled superficial aesthetic. Reduced to elementary particles, they represent filmicly manipulated, disturbed or deregulated form-equivalents following

a frantic flow which no longer serves any sort of propaganda at all.

An upper-echelon entrepreneur who is interested in culture and inclined to artistic patronage regards the arts benevolently without taking them totally seriously. An artistically literate businessman, on the other hand, regards contemporary art as a foreign camp that it is difficult for him to reach. He suspects that this is enemy territory, yet is somehow ashamed of his suspicions. At the same time, though, he is genuinely interested in his emancipated opposite number and respects artists as people who, like him, are responsible for themselves and independent, who correspond to his own image of himself and so make a good impression on him, unlike others who possess these qualities in lesser or non-existent degree.

The flexible dual strategy employed by people of today distinguishes vigilantly between self-interest and altruistic commitment to the general good, whether that be the good of the business (businessmen and businesswomen) or of society (artists) and, in so doing, allows life to become a mafia game of the powers in the subject. Eva Grubinger is extremely well acquainted with the psychological and social entanglements involving the spheres of art, power politics and the economy. Confronted with the offer of working with the "business of her choice", she turns art into a sort of game in which – reacting against the customs of modern sponsoring – she makes the rules. In an almost embarrassing reversal of roles, the artist gave the two businesses promoting her project (Deutsche Bank AG and Siemens AG) DM 30,000, corresponding to the pledged grant of DM 15,000 by each company. The same sum was to be paid back to her on 1 January 2002 in Euros: her investment, plus the grants paid by the two businesses – a total of Euro 30,000. This is a subtle play on tough give-and-take and an exchange transaction involving the yearnings of all Euro users and victims. A gift is only a gift when nothing is expected in return – the sort of disinterested patronage that seems to be dying out nowadays. Photographs record the ceremony of exchange between the artist and high-ranking representatives of the board of directors of both firms. Grubinger's project not only points out to us that, according to Johan Huizinga, in games is the "origin of culture", the artist also makes us think about the "reciprocity and mutuality of the exchange of gifts, of guilt and restitution, of thanks and duty" as Jacques Derrida puts in *Counterfeit Money* (1998).

Artistic participation in a long-term social information and self-exploration process might be an "Economic Vision" for Liam Gillick. This is possible with businesses which bring together people from various different disciplines and continually reassess what they are doing in relation to their own past and future. Here the artist can most easily play within a business structure the role that Gillick has in mind for art: "Capitalism functions for me in a dynamic, flowing way. The rules are continually being rewritten and the goals redefined. I want to win back such flowing areas which perhaps contain elements of the poetic, the informative and an illusion of the purely aesthetic." Accordingly, an engineer, a marketing manager and a member of a works council could sit down at a table with an artist. Together they would develop a more comprehensive awareness of their own work and way of life, which express themselves inter alia in forms of production. The precondition is, therefore, being able to reflect these forms of production. The intention of Gillick's concrete vision of economics is to follow the work of the independent film production company "Muse", filmically and conceptually, through approximately their next thirty film projects. As a sort of ancillary producer or, as he puts it, a "critical shadow" and "independent and uninvited co-producer", he is shedding light on the cinema production of "Muse", which confidently and successfully seeks to evade mainstream cinema status. Gillick definitely has a nose for marginalized settings and for characters who are experiencing a story, as it were, from the second row. Thus his Californian project thrusts him into the position of being a cinema producer; "Muse", on the other hand, will enjoy seeing their own situation through Gillick's overseeing eye.

For all businesses involved in the Economic Visions project series, a critical examination of what they are doing will have been an incentive to participate. What had hitherto been unthinkable – that a business would support art in which a different business was exclusively involved – and the very different projects which have arisen to realise this may serve as a future intellectual model of (or at lest shed some light on) "art and economy", which is still largely an unexplored realm.

1. Cf. e. g. Nicolas Bourriaud (Ed.), *Le Capital. Tableaux diagrammes & bureaux d'études*, Exhib.-Cat., Centre Régional d'Art Contemporain Languedoc-Roussillon, Sète 1999; „Das Schicksal des Geldes. Kunst und Geld – Eine Bilanz zum Jahrtausendwechsel", in: *Kunstforum* 149, January–March 2000; *Real Work, After Work*, Exhib.-Cat., Werkleitz and Tornitz 2000; „art works.consulting. Kunst zwischen Gesellschaft und Unternehmen", curated by ECAM European Centre for Art and Management, Haus am Lützowplatz, Berlin 2002.
2. Dominique Gonzales-Foerster, „Mercedes präsentiert: Ange Leccia", in: *documenta 8*, Exhib.-Cat. Vol. 2, Kassel 1987, p. 148.
3. "Ein anderer Ort muss sich erst noch bilden, Ingo Arend im Gespräch mit Stefan Germer", in: *Kunstforum*, Vol. 129, January-April 1995, pp. 408 f.
4. E. P. Thompson cited from: Richard Biernacki, „Method and Metaphor after the New Cultural History", in: *Beyond the Cultural Turn. New Directions in the Study of Society and Culture*, London 1966, p. 66.
5. Pierre Bourdieu, *Gegenfeuer. Wortmeldungen im Dienste des Widerstandes gegen die neoliberale Invasion*, Konstanz, p. 34.
6. Cf. Stefan Willeke, „Hoppla, jetzt kommt's Ich" in: *DIE ZEIT*, No 32, 3. August 2000.
7. Cf. Christa Maar, „Envisioning Knowledge – Die Wissensgesellschaft von Morgen", in: Christa Maar, Hans Ulrich Obrist, Ernst Pöppel (ed.), *Weltwissen. Wissenswelt. Das globale Netz von Text und Bild*, Köln 2000. pp. 12 f.

¬ *Michael Hutter*

Art Shows Power

• I Artworks Make It Tangible

Artworks are esteemed because of their expressive power. They make something visible and tangible which otherwise could not be experienced in these ways. Not only do artworks invent signs for physical forms which they then represent as images or stories, they also invent signs for feelings and perceptions: for all those many things which guide and steer human consciousness. This is important because a human being does not simply "record" information the way a hard disk records data. Information must first be reproduced within each person's consciousness, i. e. processed by each individual's sensory and cognitive capabilities. Information must be repeatedly created anew within the observer. It therefore makes a considerable difference which sort of sign is used in the construction of the message which then triggers something in the person whose consciousness subsequently understands the information and knowledge or whose sensory apparatus feels the information as an impinging impression. It makes a crucial difference whether the message that contains the information "the prince is marching towards here" is conveyed by the words of a watchman, plumes of smoke rising above burned villages, or by an artfully composed fanfare of trumpets.

Artworks make use of the entire spectrum of modes of expression. They can trigger feelings of anxiety, humility, pride, happiness or anger. The instruments that accomplish this are not limited to the actually drawn or painted elements of the artwork itself. The sheer size of a painting can be a sign in itself, as is the case, for example, in Titian's seven-meter tall *Resurrection of Mary* in the Frari Church. Allusions to another sphere of society, as in Warhol's *Campbell's Soup Cans*, or the uniqueness of the execution, as in Glenn Gould's interpretation of the *Goldberg Variations*, are equally effective as signs. The decisive factor is the inherent consistency of the artwork's composition. Every impression is an illusion because it arises only afterwards, i.e. as a reproduction in the perceptual apparatus of the beholder. Every impression is a claim, and the claim made by an artwork must be arranged in a way which can inscribe itself in the beholder's consciousness without causing the beholder to doubt its veracity.

An artwork's capacity for depiction can be directed in a variety of directions. Throughout history and in successive societies, this capacity has always served above all to characterise the central differentiations which each society has undertaken. The principal differentiation has traditionally been to distinguish between God and humanity, between the ruler and ruled. In the more recent history of our own society, these fundamental distinctions have been augmented and partly replaced by differentiations which distinguish between the value of merchandise. I shall return to this idea at the conclusion of this essay.

•• II How Does Power Become Experientially Accessible?

In the following paragraphs, I shall focus my attention on the difference between the ruler and the

ruled, i. e. upon the depiction of power. Those who rule and who hope to continue ruling have no other choice but to communicate their status and intention in one way or another. They can choose among different means of communication, but they cannot remain mutely inexpressive. In the interest of their own credibility, they must repeatedly broadcast their ongoing intention to persist as sovereigns. The two fundamental items of information which they communicate are always the same: "I'm on top, you're at the bottom" and "I rule the future." The "I" in each of these statements can be either an individual or an organisation, and the latter can also be a national organisation or the organisation of a nation-state.

There are few alternatives to artworks when the issue is to make power visible, tangible and experientially accessible. Destruction, e. g. in the form of wars of conquest, is unquestionably the most impressive demonstration of power, but it is also an expensive demonstration which (at least partly) annihilates precisely those whom the ruler wants to rule. Weaker variants are control and harassment, two expedients which repeatedly make it quite clear exactly who it is that holds the power. More subtle than direct measures of this sort are symbolic interventions, for example, in the form of grand gestures such as the construction of palaces and gardens, the ostentatious display of obedient subjects marching in rank and file, the parading of arsenals of weapons, or living a lifestyle characterised by exaggerated lavishness and conspicuous consumption. More complex forms are elaborately designed theatrical performances or spectacular objects. In certain societies of the past, pageants and tournaments were organised for this purpose: for example, the tournaments that were held at the princely courts of the Middle Ages or the Florentine *Galacalcio* of the Medici dynasty. (1) An unmistakable barrier separated those who were present at the games but excluded from power and those who participated in the power and were thus permitted to "play along." The ruler himself played along too, and always "outshone" everyone else. (2)

Staged performances, parades and sensational objects are universally viable. The recipients ought to be shaken and inwardly moved by the visual illusion, overwhelmed by the sonic cascades, suitably impressed by the songs in praise of the ruler. Rather than merely informing the spectators about the existing power relationships, the performance should also convince them that these power relationships are indeed valid and desirable. Another advantage of artistic forms of expression is that they can be inexpensively reproduced in simpler forms. This is why, simultaneously with the expansion in size that the communities of power enjoyed during the early modern period, cheap reproductions were employed at an early date to demonstrate power.

If an artistic programme is to achieve its desired effect, then its artistic statement must be clear and unambiguous. Just as an electrical power supply requires an uninterrupted network of power lines and cannot leave gaping chasms unbridged or forbidding peaks unscaled, so too must the application of the paint, the choice of words or the dynamic of the sound in an artwork follow its own inner logic if the artwork is to convince its viewer, reader or listener. The banker Giovanni Tornabuoni, for example, who arranged to have his daughter's portrait included in a fresco depicting the birth of the Virgin Mary, intended the effect to be simultaneously startling, intimidating and humbling (3) – startling because of its then new use of spatial illusion, intimidating because of the lavishness of the depiction itself, and humbling because of the direct connection it made between the patron's family and the Holy Family. Artworks which reveal a high level of this inner autonomy and make it experientially accessible maintain their efficacy and continue to be esteemed by their beholders for a very long time. (4)

Naturally, tensions tend to arise between the patron or user of an artwork on the one hand and its autonomy on the other hand. The patron was the dominant figure during the epochs that preceded the rise of art markets. In addition to the effects produced by the image itself, the public at large frequently also credited its patron with some portion of the work's authorship. Parallel with an increase in the degree to which people understood the independent laws that govern artworks, the level of respect rendered to the artist's achievement likewise increased as the artist's role transformed from that of a provider of services to that of a (far too often impoverished, but also in a few rare cases remarkably wealthy) freelance entrepreneur. By the beginning of the 19th century, if not before, the independent laws of art had become so widely recognised that the patron felt obliged to put himself into the scene of the artwork in a well-targeted manner, either through carefully rehearsed appearances in the case of musical or staged theatre, through ostentatious display of possessions in the case of buildings and objects, or through explicit mention of the patron's role as the individual who had financed the creation of the artwork. Then as now, it was only natural that controversies would arise between artists and their patrons. Some felt that it was wrong to exploit artworks for the purpose of asserting one's power; others, impelled by the necessity of expressing their power, relied on artworks to do precisely that. But this controversy is not my theme. In the following section, I would merely like to show how, during past centuries, statements of power were conveyed through the medium of artworks to their target audiences – regardless of whether using artworks for this purpose is interpreted as appropriation or patronage.

••• III Five Examples

In the following paragraphs, I shall (necessarily briefly) sketch five episodes in the history of the use of artworks in European society since the 16th century. Each of these episodes represents one historical example of the way in which artistic artefacts can be used to transport the two basic items of information about power: namely, "I'm on top, you're at the bottom" and "I rule the future."

1. Glorious Entries into Cities During the 16th Century
During the 16th century, supranational sovereigns ruled their territories via a large number of cities. Principal sovereigns included the emperors of the Habsburg realm, the king of France, and the Pope. As far as the populations of the various cities were concerned, the ruler himself was seldom physically present, although verbal information about his power regularly made the rounds. Whenever a ruler travelled through his realm, e.g. on a military campaign or during an official visit, these occasions could be used to stage the sovereign's power in a manner which would long remain in the collective memory of the populace.

Conditions during this historical era were such that any demonstration of imperial, regal or papal power was necessarily a one-time-only staging. The moment in time when the "performance" took place was chosen to coincide with the unique instant when the sovereign set foot within the walls of "his" city, i.e. the moment when, in both an actual and a symbolic sense, he "penetrated" the city. A long parade of wagons and groups of people, climaxing in the presence of the exalted sovereign himself either on horseback or seated in an opulent carriage, accompanied by music, by the thunder of gun and cannon salutes, and by the distribution of money as presents: all this pomp and splendour filed slowly past a row of temporarily erected structures such as triumphal arches and grandstands leading from the gates of the city towards its centre. Duly arrived at this central location, the sovereign would ceremoniously receive the keys of the city for the duration of his sojourn there.

Illustration no. 1 (see p. 54) shows a triumphal arch built for the entry of Charles V into Genoa in 1529. Shortly after having dealt the Pope a convincing defeat, Charles V was on his way to Bologna, where he was to be crowned emperor of the Holy Roman Empire. Illustration no. 2 (see p. 54) shows an arrangement of arches and temporary structures designed by Andrea Palladio and ornamented with paintings by Tintoretto and Veronese. These buildings were set up at the Lido near Venice in 1574 to celebrate Henry III's arrival there. Henry III was travelling from Poland and detouring through Venice in order to avoid passing through Protestant territories on his way back to France, where he was to take charge of his realm as king.

Of interest to us is the manner in which these two rulers were set into the scene of their entry processions. The sequences of images on the triumphal arches and other structures were designed according to precisely defined iconographies which placed each ruler in symbolic relationship to his dynasty's mythic forefathers, his military successes and the component states under his rule. The spectators are clearly separated from the people who belong to the ruler's entourage. Both groups, however, have their own particular roles to play as participants in the ruler's staging of a self-generated symbolic world that consists of sounds, stories and images depicting these stories. From the point of view of everyone present and for the duration of the brief interval during which the parade occurs, the ruler is transported out of the mundane realm and into the sublime world of symbols. He takes his place among divinities, heroes and allegorical figures; he dwells in their midst – and his subjects can all see this for themselves.

This elevation into the extraterrestrial world occurred, of course, not solely with the help of images. At a unique event of this magnitude, every possible intimidating agency was brought to bear, especially the audible ones which none but the deaf could avoid. But it was pictorial artworks – initially the ancient form of the *bas relief*, succeeded in subsequent centuries by paintings and *tableaux vivants* – that were primarily responsible for creating the illusion that a metaphysical world had become immediately and contemporaneously present.

The grand images which had indelibly impressed themselves upon the memories of the spectators who were present at the staged event were later engraved and printed. These reproductions made it possible to convey the impression of the ruler's majestic entry into the city to people who had not been personally present at the grand event.

2. Courtly Spectacles of the 17th Century

The territorial states further consolidated their power during the 17th century. Their rulers were able to concentrate more on events held at their own courts and designed to demonstrate their absolutist claim to power. The media used to accomplish this were various forms of staged performances which can be regarded as precursors to the musical and spoken theatre of subsequent centuries.

Illustration no. 3 (see p. 56) shows the scenery that accompanied "Argonautica", a mock battle staged on the Arno River in 1608 to celebrate Cosimo II de' Medici's wedding. Cosimo himself performed the role of Jason, who defeated all his enemies and laid the Golden Fleece at his bride's feet. Giulio Parigi, who designed the ships for the nautical spectacle, was also responsible for creating the stage sets that accompanied six operatic intermezzi which were performed within the frame-work of a pastoral play. His scenic inventions, which spread throughout Europe in the form of prints financed by the prince, became models for the genre of musical theatre, which was then in its infancy.

In one of these intermezzi, the goddess of peace, surrounded by the principles of the reign of Cosimo's father Ferdinand, tames the gods of violence and greed so that these warlike gods are obliged to serve Cosimo and help him preserve the peace. The grand duke and his 3,000 guests thus became eyewitnesses to metaphysical ideas which were embodied on Earth by none other than Cosimo himself. (5)

The second part of the episode occurred 33 years later, when the "Ballet de la Prosperité des Armes de France" was performed in honour of King Louis XIII at the newly built Palais Cardinal in 1641. The ballet begins with Harmony, reclining peacefully upon a cloud, where her divine repose aptly symbolises the king's regency. This is followed by a vision of hell, which represents the defeated opposition to the regal politics. The finale is a scene in which Olympus descends to praise the king, who appears in the shape of a Gallic Hercules. The music, together with choreographed movements by groups of mortals, combined with one another to enhance the effect of the performance, which was still further reinforced by innovative machinery that made it possible

to change scenes with unprecedented rapidity. Whereas in the early years of the ballet, the king himself typically featured as one of the performers, the situation gradually changed so that at the court of Louis XIII, as illustration no. 4 shows (see p. 56), the centre of the theatre had now become the ruler himself, observing the actions performed by his own symbolic image on the stage. The king thus no longer stages himself directly as a player in the metaphysical world of the theatre. The audience is composed solely of courtiers, all of whom understand the language of the symbols used; the position of each of the chairs surrounding the king is carefully calculated. Watching the action from the "centre" of his physical realm, the king is simultaneously the guarantor of a metaphysical realm which is depicted by means of the symbols on stage.

The ruler's status is not only elevated by the content of the performance but by the very fact of the ballet as an event. The ballet performance becomes a complex mechanical and human staging with the king as its central object. (6) The king's central position within the state's organisation – a position through which he reigns over the society's future – becomes visibly observable both within the context of the piece and through the way the whole situation is staged.

3. Salons During the 19th Century

We remain in Paris, but leap forwards 170 years to the early 19th century. During the intervening years, political power had become splintered. Political authority was so widely distributed among government officials, the military and the nobility that even as charismatic an individual as Napoleon Bonaparte was unable to lastingly keep hold of all the "strings of power". Furthermore, new forms of power had arisen, and these too were asserting claims of their own. People who were in a position to wield their money could use capital and the power it conferred to intervene in society and thus to clearly display the influence that their money could bring them. In relation to artists, an attitude gradually emerged which insisted that the artist alone was rightly entitled to exercise power over his artwork and that any attempt by a patron to "put his two cents in" was unacceptable if not downright ludicrous.

The conditions of access to artworks had also changed radically during the past two centuries. Art markets had developed where one could purchase the most elaborate performances and most precious artworks of every epoch. It was no longer necessary to maintain one's own princely orchestra in order to avail oneself of the semiotic effects of musical performances. Paintings and antiquities too could be bought and sold on a speedily expanding market.

Music and visual artworks were ideally suited for depicting the new power relationships. For the bourgeoisie, the goal now was to display, with the help of decor and staged events in their own homes, their position of power within one of society's "games": for example, the "power" of the home-owner to surround himself with beautiful sounds and pictures, or the "power" of the connoisseur to judge musical instruments and compositions, artists and

visual artworks. In order to generate the impression of power, it was necessary that these works be ones whose effects were clearly "up to date," i. e. ones which seemed likely to reign, at least to some degree, over their genre's future.

The salon was the venue which was created as the site for this entirely new use of artworks and the effects of their power. In the aristocratic architecture of the princely courts, the "salon" had generally denoted a circular, central space that framed the centre of social intercourse. Bourgeois architecture, on the other hand, used the term "salon" to describe a semi-public space which was reserved for the enjoyment of aesthetic pleasures. The salon was now a private yet paradoxically also public space in which guests were presented with a thoughtfully composed array of musical performances, furniture, paintings, antiquities and refreshments. Some guests were invited for the sole purpose of impressing other guests with the fact that the former had indeed accepted the invitation. The host and/or hostess circulated among their artworks and guests, in some cases performing as competent amateurs along with the professionals. The host's prominent role made it abundantly clear to everyone present exactly who deserved their gratitude for the events which they were privileged to experience together. The composition of the salon community, whose leadership the host had assumed, could be extremely heterogeneous during the 19th century. The group might be comprised primarily of military men, bankers or writers, or it might bring together people from many different walks of life. Salons established new communities where prosperous citizens, the rural nobility and their urban peers conversed with one another; new differences in status were defined. The princely courts participated in these displays too, but the salon performances at court were subject to the selfsame criteria of quality as the self-stagings by the industrial magnates of the prosperous bourgeoisie. Seldom, however, were salons beloved because their artistic arrangements were truly excellent or surprising; the secret of a salon's success lay in the fact that it made it possible for an entire class of people *sine nobilitate* to present themselves as holders and wielders of power. (7)

In the visual arts, the concept of the "salon" became associated with an early type of sales exhibition for contemporary artworks. The host's role here was to enhance the significance and value of the paintings that were being shown at his salon. Ever since 1667, the "Académie Royale de Peinture et de Sculpture" had used the Salon d'Apollon in the Louvre for annual exhibitions of its selections from among artworks painted or sculpted by its members and submitted for display at the showing. The Académie Royale thus stood firmly within a tradition that stretched back to an era during which there could only be one valid opinion, and it therefore laid claim to a monopoly on judgements about taste. The Académie Royale continued to maintain the prestige of the regal salon even after non-members were permitted to participate and even after its salon exhibition was organised elsewhere than on royal premises and in increasingly large

exhibition spaces. Decade after decade, this Parisian salon gave art buyers a feeling of certainty that the paintings with which they would later surround themselves in their own homes were regarded as the season's best. A person who had likewise attended the season's salon and who was later invited as a guest to visit a buyer's home would be well aware of the esteem which the realm had bestowed upon the paintings now owned by his host. Not until the second half of the 19th century did this prestige begin to decline. A final end to this evaluation and judgement system occurred when "Salon des Indépendants" was introduced in 1884.

An art buyer, however, was not obliged to rely solely on sales salons. As had been the case in the past, now too he could opt to play the role of patron and commission an artist to create an artwork expressly for him. For example, he might decide to commission a portrait of himself and he would expect that the play of power gestures and power allusions – a theme which had been present in portraiture since its earliest beginnings – would continue, albeit brought up to date and expressed in a contemporary fashion. Nonetheless, only a salon fully conveyed the signals of the contemporary (and only partly politically guided) civilian society, and only the artworks that were displayed at a salon could directly proclaim the role which their owner played in this society.

4. Parades and Processions in Totalitarian States During the 20th Century

In the chaos of political and economic developments that ensued after the end of the First World War, state organisations arose which once again sought to assert the unconditional claim to power that had distinguished the reigns of Medieval and ancient rulers. Splintered power, it was thought, should once again be collected together so that, united and formed into a collective movement, it could assert its dominance over other state organisations. (8) To accomplish this, it was necessary to suggest to the populace that they, the formerly powerless, were now in a position to seize power themselves. The instruments for this were marches and parades.

The latter can be traced directly to the grand entries into cities by the rulers of the medieval world. Once again, spectacular one-time-only events were staged, impressing participants and spectators alike with the imprint of power, in this case an aggressive and potentially belligerent power. Nothing had changed except the assignment of roles. The "people," the "folk" now took upon itself the role formerly played by the rulers. The "people in movement" – propelled either by the Communist or the nationalist ideal – marched in the form of military units or other associations through the city and took symbolic possession of it. The progress of the marchers was accompanied by dramatic lighting, cheering crowds and imagery, all of which were calculated to confirm the claim to hegemony. The onlookers were affected by the demonstration of power and behaved accordingly. Furthermore, the news media (which, of course, were under strict political control) expanded the circle of witnesses through wires, radio waves and film copies so that the demonstration was seen

and/or heard wherever these media could be received or disseminated. Contemporary artworks served as visual reservoirs in stylistic variants of abstract painting such as Constructivism, Suprematism, de Stijl and, to a great extent, as allusions to epochs during which comparable absolutist claims to power had held sway, (9) e.g. the eras of the Roman Imperators, the central European monarchs and Russian czars. Although the architecture of the time did not explicitly name the models after which it was patterning itself, it relied on forms first articulated by Le Corbusier, Mendelsohn, Behrens, Mies van der Rohe and their contemporaries. (10)

Musical reservoirs included practically the entirety of the high culture's musical oeuvre. For quite some time, attempts had repeatedly been made to translate traditional performance forms, which had originally been designed for the smaller dimensions of princely courts and private theatres, into new formats which could be performed by enormous groups of people. Correspondingly staged operas, symphonies and choral works drew upon the entire arsenal of established musical forms. As a whole, it can be said the legitimisation via linkage to tradition took place more strongly through music, while the legitimisation through the handling of future forms occurred primarily through architecture.

The self-staging of the people's regime is only one side of the construct. To be complete, it needs someone to take responsibility for the decisions made by the will of the people. This instrument of the collective volition is, of course, essentially paradoxical: the *Führer* as leader and guide is interpreted as the genius and executor of the people's will, for which reason he is invested with actual and absolute hegemony over the people. The preconditions for this investiture are that the leader must stage himself as a servant of the people – either as secretary of the people's party or as an instrument of divine Providence – and, at the same time, must credibly proclaim that he alone is the absolute ruler.

Within this construct, all relative claims to power that are limited to specific and sundry societal discourses are perceived as a threat. This is also true for art, which becomes split into those artworks which are useful to the ruler and those which are of no use to him. Not only while attending parades or marches, but also in their entire way of life, the populace finds themselves surrounded by aesthetic expressions which, at the very least, do not question the leader's claim to absolute leadership. The process that occurs in the art world is mirrored by similar events among those who wield capital. In the early years of the totalitarian regimes, powerful individuals in the world of business and industry found it impossible to believe that they too would one day yield their power and succumb to the yoke of the "party," i. e. the staged will of the people.

In addition to the artworks and the derivatives which developed from copying or revising pre-existent forms, the requisite symbols were also contributed by other discourses such as forms borrowed from religious cults or archaic communal rituals. Exactly as had been the case in the ancient city-states or at the princely courts of the 16th century, here again

games, pageants and above all tournaments conveyed an essential portion of the message about power and its ownership. At totalitarian tournaments, members of the movement from various lands or parts of the country competed against one another, while the ruler bore the responsibility for ensuring that the ritualised sequence of the games proceeded without interruption or disturbance. It seems likely that Hitler and the National Socialist movement gained more credibility through the staging of the 1936 Olympic Games in Berlin and through the worldwide news reports about that event than they gained from any other activity.

5. Images of the Captains of Industry after 1960

The people who run major businesses – be they the owner or the most senior employee – must somehow display their leading role within the organisation that they claim to lead. Furthermore, they must demonstrate both to those within the company and beyond its walls that they are competent and in command, that they are indeed able to perform the role assigned to them: namely, to shape the future. They must present themselves not simply as wealthy private citizens, but as representatives of enterprises which are present and capable of taking action worldwide. Here again, images help. (11) At the headquarters of the company, for example, a series of paintings are hung which display the boss's claim to power to everyone who has personal contact with him through the simple fact that the value of the paintings increases in direct proportion to their proximity to the boss's office. For everyone else, photographic portraits are created which show the "chief executive" standing in front of artworks. These portraits are then reproduced millions of times in magazines and advertising brochures. Two examples of this will be discussed in the following paragraphs.

Stefan Moses' portrait of Josef Neckermann, first published in the 1960s in the magazine *Capital* (see ill. no. 5, p. 64), alludes to the visually expressive forms that were used at the princely courts of yesteryear. Framed by two graphic artworks depicting thoroughbred horses and flanked by an equestrian sculpture, Neckermann stands in a rather ungainly pose. This staging refers to the motif of the horse as a "living throne" and stylises Neckermann as a courageous general on horseback who will lead his "house" into a successful future. Even the clock in the background plays a role: the gleam reflecting from its dial almost seems like a halo (12) around the head of this intrepid captain of industry. As a former successful dressage rider, Neckermann can trust that his sporting past will further verify and legitimate the symbolism. It is no longer necessary that his corporeal posture be in accord with the symbol used. On the contrary, his refusal to make a corresponding gesture neatly finesses the audience's hesitancy to accept an all too openly displayed claim to power. The portrait of Rolf Breuer (see ill. no. 6, p. 64) is similar to the photographic portrait of Neckermann. A magazine commissioned this portrait of Breuer, who is spokesman for the board of directors of Deutsche Bank AG, in 1997. Photo-

grapher Wolfgang von Brauchitsch composed the picture, sensually conveying the assertion in the surrounding text, which tells us that Breuer is a powerful man. Breuer's body explodes the format of the cropped picture. He is lit from the upper right. The viewer's perspective is guided upwards, from a frog's eye view, so to speak. The man's crossed arms create a feeling of aloofness. Thus far, we have been moving within the field of classical signs of power, all of which proclaim the same message: namely, that this man wields power in his realm. In addition to all this, however, Breuer is depicting standing in front of an artwork by Günther Förg. This background indicates Breuer's unconditionally forward-looking orientation: Förg stands for upheaval and dynamism in art; Breuer stands for upheaval and dynamism in the financial sector, and this, of course, is a typical gesture suggesting mastery over the future. Furthermore, Breuer is associated with an artwork owned by Deutsche Bank and which here symbolises all of the other artworks in the company's own art collection. Breuer thus factually reigns over the artwork as well. It is difficult for viewers to identify the painting, and even more difficult for them to interpret it, because only one small section of the painting is visible in the photograph, but the photo's composition nonetheless serves its purpose because it enables viewers to assign the picture to an art world from which they are excluded, but to which the portrayed banker surely does have access.

The "aestheticisation of adaptability, change and innovation" (13) has increased steadily since the year when this photograph was shot and developed. Executive virtues – logical planning and execution, unerring orientation, the willingness to take risks, etc. – are every bit as effectively depicted in images today as were the allegories in the courtly ballets of the Baroque era. Nowadays, an artist's anti-business attitude serves business as a projection screen for the radically other, for the future, and thus for whatever is essentially complementary. The self-presentation by politicians too is not essentially different from these forms. For example, photographs exist of Gerhard Schröder in which the furnishing of the depicted room, the portrayed individual's silk handkerchief and smouldering cigar imbue the man with the selfsame creative energy that is typically associated with the CEO of a major enterprise.

The portrait of Rolf Breuer was created at a time when the conditions for conveying anything, including power, were undergoing radical transformation. Well into the 20th century, power and sovereignty displayed themselves through the sheer fact that someone was in a position to generate events and thus to set signs over great distances. Nowadays, it no longer costs a lot of money to generate signs which can be seen worldwide, and the observers of those signs are drowning in superfluous information. This means that a new and massive obstacle stands in the way of those who would continue to use artworks in the service of the powerful: It has become so easy to establish a connection between a particular person and a particular sign that the legitimacy of a transfer of an artwork's symbolic message onto the user is no

longer accepted without question. This shortcoming is all the more severe when the claim to power that is intended to be communicated is a claim which is supposed to be valid for the information and knowledge society, i. e. for a society in which signs are the most important resource of all.

Portraitists, as well as the people portrayed, take this situation into account in their own ways. One way is the use of irony: the relationship between the person and the artwork is apparently interrupted in the picture, for example, through situation comedy. The sign itself is thematised and thus distanced from the user, yet simultaneously still linked to the user because no other statements can be found in the picture. A second method is commitment: through ongoing commitment to a particular genre of art – for example, by purchasing artworks, patronising artists or supporting art institutions – a reputation can be built up which evades the double bind of the sign-less sign. The portrait of an entrepreneur with artworks in the background relies on this capital of reputation. A third method takes into account the momentary nature of all semiotic impressions in the face of their superfluity. Any image, regardless of whether it be a photo in a newspaper or a painting hanging on the wall of a meeting room, is perceived by its beholder only in a brief and fragmentary manner, so an artwork is obliged to function under precisely these conditions: through intensive coloration or tones, surprising contrasts or other aesthetic means. A picture designed in this fashion is also only one in a random series of images with which the viewer collides in the most widely varied media and from which he assembles his impression of the claim to power – or some other claim – by the person who has presented him or herself in this manner.

6. From the Power of Persons to the Power of Goods
Despite all the differences which exist among them, these five episodes have shown that artworks and their derivatives can be used excellently and in the most widely varied combinations to express power. This is one of the effects of artworks, regardless of whether the artist has so intended or not. The first two examples viewed power as the claim to political hegemony by individual authorities which excluded, as invalid, all other claims to power. This exclusivity disappeared during the 19th century, and not even the most drastic terrorising could reinstate it. Power today is more broadly understood as the capacity of access, whether this access be through buying power or through special abilities, and thus power can relate equally well to economic enterprises or other social institutions.

In these more recent variants, however, a development comes into play which has not yet been discussed in this essay: namely, the portrayal of a company's power is seldom initiated because the owner or the chairman of the board of directors feels the urge to depict the enterprise itself. The claim of being the biggest, the oldest or the most innovative enterprise in a particular market territory is far more likely to be made in order to cast a favourable light upon the merchandise or services which the enterprise offers for sale. The appearance

of the entire enterprise, whether it be conveyed by individuals or by some other means, makes only a small contribution to this overall image. The far greater contribution comes from its direct product advertising. Images, sounds and texts invest the merchandise itself with claims, and there is an inherent power within these claims: namely, the power which the freighted wares exercise over the wishes and needs of the consumers, i.e. the former spectators. Corporate communication has become indispensable in this field today. Only a small fraction of the goods that we buy convince us to buy them solely by virtue of their immediately visible attributes. The majority of their attributes – indeed, sometimes the complete product – must first be communicated to us. These messages encounter a world that is filled to the brim with signs, a world in which photos of entrepreneurs enter the same endless series along with video clips, advertising and other photographs, all of which vie with one another for the finite attention of their prospective audience.

Formal identifiers and allusions borrowed from artworks can be found more or less well hidden in most of the forms with which advertising and design work, regardless of whether these forms be visual, dialectical or auditory ones. Means which were first tested in an artwork are used to enthuse, overwhelm or intimidate viewers so that they ultimately understand which brand of car and which brand of cognac deserves to wield its power over their buying power.

But, as was mentioned at the outset, the expression of power, regardless of for whom or for what it is expressed, is only one of the possible effects of artworks. Consequently, the expression of consumer power is also only one of the possible effects in the economy. Businesses and wares must elicit attention in multifarious ways. They must seem reasonable, funny, reliable or erotic, and they're assisted in this task by texts, images and jingles. As a general rule, these expressive means typically derive their formal innovations from artworks, so that a majority of the expressive possibilities used by businesses and by the products which they attempt to sell are determined by art's various stylistic currents. (14) In this way too, artworks form our impression of a world which, to a great extent, has become a world of merchandise. In this way too, we come to feel the effects of art.

1. Horst Bredekamp, *Florentiner Fußball: Die Renaissance der Spiele. Calcio als Fest der Medici*, Frankfurt and elsewhere 1993.
2. The "tournoi à thème", which was invariably won by the ruler, was the most popular form since the 16th century. See also: Roy Strong, *Feste der Renaissance 1450–1650. Kunst als Instrument der Macht*, (Art and Power: Renaissance Festivals, 1450–1650), Freiburg and Würzburg 1991.
3. For more details about the two cycles of frescoes commissioned by Giovanni Tornabuoni from the workshop of Domenico Ghirlandaio and painted in the apse of S. M. Novella in Florence, see: Michael Hutter, "Kunst als Quelle wirtschaftlichen Wachstums" in: *Zeitschrift für Ästhetik und allgemeine Kunstwissenschaft 31*, 2, 1986, pp. 231–245.
4. The autonomy of the artwork is theoretically

developed in a many-faceted manner in: Niklas Luhmann, *Die Kunst der Gesellschaft*, Frankfurt 1997.

5. Strong 1991, p. 152. The festive performances of the Medici rulers were always more lavish and more opulent than those staged by other princely houses. This exaggerated opulence was understandable because the claim to power was obviously less credible for a banking family which had fought and bought its way upwards to the rank of a noble house a mere hundred years before.

6. The acme of the "construction" of an absolutist ruler was the flood of staging which accompanied the career of Louis XIV. For more information about this theme, see: Peter Burke, *Ludwig XIV. Die Inszenierung des Sonnenkönigs*, Berlin 1993.

7. Naturally, there were certain alternatives. Two popular options, for example, were the purchase of noble titles or lands which included complete sovereignty over the estate owned.

8. Verbiage about "peoples" or "the folk" sought to denigrate other state organisations such as democracies and aristocratic rule.

9. This is most obvious in Mussolini's attempt to stage the Fascist movement as a Roman form of state government.

10. Carlo Cresti, *Architettura e fascismo*, Florence 1986.

11. Compare especially: Wolfgang Ullrich, *Mit dem Rücken zur Kunst. Die neuen Statussymbole der Macht*, Berlin 2000.

12. Ibid., p. 62.

13. Ibid., p. 28.

14. Compare in this context: Michael Hutter, "Structural Coupling Between Social Systems. Art and the Economy as Mutual Sources of Growth" in: *Soziale Systeme 8*, 1, 2002.

¬ *Cynthia MacMullin*

The Influence of Bi-Nationalism on the Art and Economy of Contemporary Mexico

Mexico, a land of legendary riches, pre-Columbian empires, cultural conquests, and political revolutions, faces a new beginning in the 21st century. A century of muralism and nationalism has dominated its art and marked its identity; today, however, voices of bi-nationalism and internationalism are pushing for artistic and economic inclusion.

As the modern industrial age of the 20th century permeated the world, Mexico embarked upon the Mexican Revolution of 1910, which created an enduring voice of identity and nationalism. This was a political revolution that gave birth to the ruling political party of 72 years – the PRI, Institutional Revolutionary Party – and it was also an artistic revolution spawning the Mexican Mural movement. Muralism became the voice and product of the Mexican Revolution. Sponsored by the government with its agenda to reawaken and revitalise the power of the populace, artists created monumental dynamic visual images painted on the walls of civic, educational, and political buildings. They promoted the events of Mexican history and glorified the native Mexican Creole, Mestizo, Indian, the Mexican landscape, pre-Columbian mythology and the Conquest.

However, this movement not only permeated Mexican culture, it uniquely contributed to the history and economy of 20th-century American art.

In the 1920s and 30s the leading mural artists, Jose Clemente Orozco, Diego Rivera, and David Alfaro Siqueiros, exported their new visions of idealism, nationalism, and revolution to Europe and the United States. Their images impacted the events of modernisation and industrialisation. When the United States was struck by an economic depression in 1929, President Franklin Delano Roosevelt turned to the example of the Mexican muralists and utilised their ideology to get America "back to work". The national programme of aid, the WPA, Works Progress Administration, was created for artists, writers, and performers to advocate a national spirit of the working man: the common man unified with his fellows in endeavours of commerce, industry, and heritage.

Although the agenda of national identity was the same, Mexico and the United States responded differently to the muralist vision. Mexico promoted nationalism through governmental support of the arts, and the Unites States of America pursued privatisation of the arts. Many of Mexico's museums were dependent upon government funds, and private collectors primarily acquired Mexican art by modernist Mexican artists. Major museums such as the Museum of Anthropology, the Fine Arts Museum, the Museum of Modern Art, and preservation sites of historic ruins or modernist murals have been managed and funded by the government. Private collecting began in Mexico around 1938 with collectors such as Alvar Carrillo Gil, Dolores Olmeda, and Marte R. Gomez, who acquired major works by Jose Clemente Orozco, Diego Rivera, David Alfaro Siqueiros, and Frida Kahlo. Carrillo Gil's comprehensive collection of Orozco forms the basis of the Museo Carrillo Gil in Mexico City, and works by Diego Rivera and Frida Kahlo form the basis of the Dolores Olmeda Museum of Xochimilco. These are just two of the very early private collectors who established museums, but state support assisted and continues to aid both these institutions. In the U. S., luminaries such as Rockefeller and others were leading collectors and advocates of Mexican art, while galleries sold their paintings, and museums acquired and exhibited their Mexican modernist work. Almost all United States museums have been established by leading industrialists, philanthropists, or the private sector.

It was not until the 1950s and 60s that a new voice was heard in Mexico, and leading Mexican artists began to break away from the muralist regime to dispute nationalism, and to seek international influences, outside art markets and privatisation. Emerging within the last two decades, in the 1980s and 90s, private business leaders and corporations have realised the importance of exporting the arts and culture of nationalism, and importing internationalism through privatisation. The Mexican business magnet who led this shift was Emilio Azcárraga, founder of Televisa, one of the world's largest media producers of telenovelas. In 1987, Azcárraga opened the privately-funded museum, the Cultural Center for Contemporary Art in Chapultepec Park in Mexico City. Based upon a collection of primarily modern and contemporary photography, the museum provided an infusion of international art into the Mexican art scene. Directed by American art historian Robert Littman, the Cultural Center was a driving force mounting and publishing original and sometimes controversial Mexican and international contemporary exhibitions, until the death of its founder in 1997. Family feuding was unable to resolve the direction of the museum, causing its closure, and the collection was lent to the Casa Lamm art institute based upon a 25-year agreement with the Televisa Cultural Foundation. Azcárraga, as a media baron, held his Televisa network together as a monopoly in Mexico for three decades. This has been attributed to his strong ties to the PRI party whose past President Ernesto Zedillo declared that "Azcárraga's achievements have brought Mexico international prestige". Azcárraga actively sought the United States media market when he was building the Spanish International Network, and pioneered deals with Rupert Murdoch's News Corporation. In 1990, he strategically promoted and chiefly sponsored the famed exhibition *Mexico: Splendors of Thirty Centuries*, which opened at the Metropolitan Museum of Art, New York and travelled to Los Angeles, and San Antonio, Texas. Encompassing over 3,000 years of cultural objects and 400 masterpieces of Mexican art, it was seen by more than 1,400,000 people in the United States.

Politics continued to play an active role in the arts and the early days of the Salinas presidency was characterised by a flurry of action which led – among others – to the development of NAFTA, the North American Free Trade Agreement between the United States and Mexico. Since its formation a bi-national philanthropy has emerged between the two countries by way of the US-Mexico Fund for Culture. At this time Salinas provided funds for a new government art agency, FONCA, which annually awards 100 financial-aid grants to young and emerging artists. In the private sector Ercilia Gómez Maqueo Rojas formed the Bancomer Foundation in 1991, the first philanthropic fund of Bancomer, one of Mexico's largest banks already heavily invested in the arts. In 1995 a partnership between Bancomer, FONCA, and the Rockefeller Foundation for the Arts, New York City, was established to manage and fund the new US-Mexico Fund for Culture. The fund was charged with the mission to enrich cultural exchange between the artistic and intellectual communities of Mexico and the United States. In the six years of its existence, it become a model for funding the arts. Projects have ranged from exhibitions of modernist painters, Jose Clemente Orozco and Rufino Tamayo, to contemporary exhibitions of Mexican artist Nahum Zenil, Chicano artists, and most especially inSite 95, 97, and 2000, the highly critiqued site-specific installation forum for the international arts mounted on the San Diego – Tijuana border. Bancomer Foundation also sponsors a series of Art Salons (*Salón de Arte Bancomer*), an annual auction and exhibition of leading contemporary art curated by leading critics,

curators, and artists of Mexico. It documents and promotes the Mexican working artist, encouraging the stimulation of a local art market.

During the decade of the 1990s, Mexican art saw both highlights and failures. The art market was flourishing early in the decade and art fairs, auction houses, and young collectors were upwardly mobile. In Guadalajara, the manufacturing family of Lopez Rocha, drew upon this strengthened international interest in Mexican art to sponsor the art fair, *ExpoArt*. Each year during its existence the fair included more and more European and South and North American galleries, and its last year included an International Forum on Contemporary Art Theory which attracted top international and Mexican critics, art historians, curators, and collectors. However, in 1994, Mexico suffered a devaluation of the peso and the fair was eventually discontinued. The art market was also affected with lows and highs of buying in the auction markets at Sotheby's and Christie's, New York. Historically, Mexicans have purchased Mexican art, Argentineans acquired art from Argentina or Uruguay, and Cubans rescued Cuban art, but with the growing intent of museums, critics and artists to place Mexican and Latin American art within the international discourse of art production, a crossover of collecting has ensued. Artists such as Julio Galan (Mexico), Luis Cruz Azaceta (Cuba), and Guillermo Kuitca (Argentina), are being acquired by Mexican, American, European, and Latin-American collectors. This past year an Argentinean collector purchased a Frida Kahlo self-portrait for the highest price ever paid in the history of art, of over 5 million dollars, for a painting by a female artist. The youngest collector on the contemporary art scene in Mexico today is exemplary of a new age of privatisation, and his presence is a dominant force locally, nationally, and internationally. 32-year old, Eugenio Lopez, prominent industrialist and sole heir to the privately owned Grupo Jumex, the leading juice producer of Mexico, boasts an unlimited passion and budget for the very latest of contemporary art. In the spring of 2001, the *Colección Jumex* Gallery, opened with celebrated international attention in the suburb of Ecatepec, north-east of Mexico City. It is the largest collection of contemporary art in the country exhibiting over 600 modern and contemporary works by local and international artists active in the 1990s, including Gabriel Orozco, Douglas Gordon, Doug Aitken, Maurizio Cattelan, among others.

In these times of economic crisis, demographic shifts, technological advances, and internet communication, a revolution of mobility and privatisation is in the forefront. The artist is mobile, the collector is mobile, and the fluidity of information allows inside and outside exposure to chisel at national identity, to open economic boundaries for capitalist enterprises, and to advance artistic exchange. Today, a new party of government, the PAN, under the leadership of Vicente Fox, governs Mexico. A past executive of Coca-Cola, his agenda includes more aggressive treaties of labour and commerce with the United States. It is expected that the US and Mexico frontier and shared lands will have greater exchange of

mobility and the borders will become broader and more open.

As stated by Tyler Cowen in her new book, *In Praise of Commercial Culture*, "contemporary art today is capitalism," and there appears to be a more evident symbiotic relationship between art and economy. Also evident is a stronger bi-national relationship of art and commerce that has and will contribute to Mexico's growth as an influential capitalist society.

Bibliography
Diego I. Bugeda Bernal, *Philanthropy in the NAFTA Countries. The Emergency of the Third, Non profit Sector*, www.unam.mx/voices; Tyler Cowen, *In Praise of Commercial Culture*, Harvard University Press 1998. Néstor Garcia Canclini, "Redefinitions: Art and Identity in the Era of Post-National Culture", in: Noreen Tomassi et al. (eds.), *American Visions: Artistic and Cultural Identity in the Western Hemisphere*, New York 1994; Pablo Helguera, *Programmable Revolutions: A Bi-national Interpretation of the Modernist Dream*, http://apexart.org; *Mexican Art and Economic Issues after the Crisis of 1994*, www.intl.pdx.edu; James Oles, *Coleccionar a la Mexicano*, www.latinartcritic.com George Yudice, *Translating Culture. The US Mexico Fund of Culture*, www.unam.mx/voices.

¬ *Gérard A. Goodrow*
Inspiration and Innovation. Contemporary Art as Catalyst and Custodian of Corporate Culture

Since the 1980s especially, myriad high-profile corporate collections, pioneering cultural programmes, innovative corporate-communal partnerships and extensive sponsoring activities have rapidly taken hold throughout the European corporate community. Although such initiatives have a long tradition in the United States, national tax structures and economical "reforms" have greatly hindered the development of such corporate activities within Europe. At the same time, the increasing globalization of the economic community and the subsequent rise of corporate takeovers and mergers in recent years have made the need to redefine and strengthen individual corporate identities and cultures all the more urgent.

Because these innovative marketing and public relations activities have become such global phenomena, it would be impossible or at best superficial to discuss every aspect of the increased corporate affinity to art and culture within the framework of this essay. I will thus focus here on some of the varied methods and strategies of corporate collecting in Germany during the last 30 years. In addition to discussing the ways corporate collections function in contemporary corporate culture, I will also present three brief "case studies" of corporate collections in Germany, namely those of Landesbank Baden-Württemberg, Deutsche Bank AG and DaimlerChrysler AG.

• *Corporate Creativity*
Whereas sponsoring is a marketing and public relations activity generally directed solely toward

current and potential customers, the corporate collection functions as an instrument of both external and internal communication. An effective corporate collection reflects the goals and the image of the respective company, which is, of course, very different from the appropriation of an art event for mere public relations and marketing purposes.

As the internationally acclaimed art dealer and consultant Jeffrey Deitch has explained, the corporate collection "reflects the intellect and the sensibility of the company that compiles it; it becomes an expression of its philosophy and *Weltanschauung*. The art collection of a corporation can become one of the most effective channels of communication for the business philosophy of that company… It communicates the company's culture and philosophy to its employees, customers, investors and other target audiences." (1)

As opposed to conventional corporate sponsoring activities, whereby temporary exhibitions and other short-term cultural events are given financial support in exchange for equally short-lived advertising and marketing opportunities, the corporate collection is by its very definition an integral component within a long-term strategy of image enhancement and increased productivity. Beyond this, however, the corporate collection can and should also contribute to an improvement of corporate recognition as well as an enhancement of corporate flexibility, while at the same time motivating both customers and employees. Peter G. C. Lux, one of the leading Corporate Identity specialists in Germany, argues that it is important "that the collection as a whole, as well as the individual work of art, functions as a medium which can then be used to visualise the values of the corporate culture on various levels of company practice and to instigate appropriate action." (2)

There is no doubt that art can improve the climate of the workplace. Nevertheless, the mere decoration of office walls and corridors is only one small aspect of this, and it has been demonstrated in numerous cases that exposure to provocative and challenging contemporary art naturally leads to increased innovation and creativity among employees. As Udo Wolf and Ferdi Breidbach of Philip Morris GmbH in Munich have stressed: "Our involvement with art and its protagonists gives us impulses that, in turn, help us to develop new ideas." (3) This is especially important today, when numerous corporations have dramatically shifted their internal human resource strategies from programming employees to merely carry out what their superiors demand of them toward independent and creative thinking on all levels of management and labor. Michael Roßnagl, head of the Siemens Arts Program (formerly Siemens Kulturprogramm) in Munich, argues that "The openness of the company with regard to cultural questions and thought processes facilitates new, often unusual perspectives within one's own entrepreneurial behavior and actions… Art and culture help to break open encrusted thought patterns and awaken a sense of inquisitiveness with regard to the unknown." (4) Within this new strategy of fostering the creativity

of employees in an effort to increase productivity, art has played an ever-greater role. Numerous studies have demonstrated that there is an obvious connection between cultural productivity on the one hand, and economic productivity on the other. As Jeffrey Deitch has argued, a corporate collection "produces an atmosphere of creativity and communicates to the employees a feeling for the creativity of the company." (5) At the same time, corporate collections also "reflect the ability of the top management to make courageous, innovative decisions, as well as their capability to inspire an entire company with a consciousness for creativity." (6) This concept is underscored by Michael Roßnagl: "The concentration on contemporary art is founded in the demand to place oneself, both in theory and in practice, in the vanguard, also and especially beyond mere economic concerns." (7)

•• *Corporate Culture*

The best and most effective corporate collections reflect the personality of the respective company, that is to say its Corporate Image, as well as its Corporate Culture. In forming a collection, it is important to ask two significant questions: What is the image that the company would like to communicate both internally and externally, and who are the target audiences? The key lies in finding a solution that addresses both questions equally and satisfactorily. It is important to note here that there are numerous types of art available, not only contemporary art. The decision as to which kind of art is best suited to represent and communicate a particular corporate image is highly complex. Jeffrey Deitch argues: "Not every corporate collection should, for example, consist of avant-garde art. With some companies and their target groups, traditional realistic art, folk art or historic paintings might be more suitable. In other companies, a collection of fine antique furniture or other decorative objects d'art would be much more appropriate than paintings. Most important is that the collection reflect precisely those professional ethics and corporate image that the top management wishes to communicate and is valued by the company's primary target groups." (8) Andreas Grosz and Helga Huskamp underscore this concept in their discussion on the Sony Cultural Program: "Targeted themes create identity and profile. A company that concentrates on one cultural theme, which in the best case also has a direct connection to the company's own identity, demonstrates long-term interest, develops competence and increases the credibility of their cultural commitment." (9)

One of the most innovative corporate collections world-wide is that of the chair manufacturer Vitra in Weil am Rhein. In 1989, the Vitra Design Museum opened its doors to the public and quickly achieved international acclaim. In a building designed by Frank O. Gehry is housed the company's unparalleled collection of chairs by the best and most important designers in the history of applied art. Rolf Fehlbaum of Vitra explains his company's dedication to modern design: "The commitment to the history of our profession is, for us – as well as

for a large audience – both exciting and important. Through the eyes of history, certain standards become apparent, against which new design products must be measured. In addition, we concern ourselves with the avant-garde both in terms of the collection and everyday life. This provides us with impulses for the products of tomorrow." (10) In addition to its collection of chairs, Vitra also prides itself on its unique architectural ensemble. From the Gehry museum and the fire station designed by Zaha Hadid to the conference pavilion by Tadao Ando and the production and administration buildings designed by Nicholas Grimshaw, the Vitra headquarters on the border between Germany and Switzerland makes a very public statement about the company's dedication to modern design. "Such a pluralism of architectural concepts stands in contradiction to the conventional notion of a uniform architecture as an integral component of corporate identity. In contrast to this, Vitra propagates an entrepreneurial stance, which views every building task as a new chance for innovative, creative solutions – the variety of different architectural languages is seen as an inspiring "urban" collage, which reflects the fluid process of the product pluralism of the chair manufacturer Vitra between the classical and the avant-garde." (11)

To be truly effective on a broad scale, a member of the board or even the CEO must be completely committed to the corporate collection and related cultural programming and, ideally, even directly involved with these. His or her passion will ensure the success of the project and demonstrate that it is a directive from the top – one that affects the entire company and not just the public relations and marketing departments. This is demonstrated in an exemplary way by the Siemens Arts Program, which works directly with the top management and is structurally separated from the public relations and marketing departments. To quote Jeffrey Deitch yet again, "A well planned cultural program can be more effective and less expensive than a highly polished advertising campaign. Such projects should thus be an integral part of the corporate strategy, whereby the committed involvement of the top management should be secured. Such projects should not be delegated to a subordinate level or to external consultants who are not directly involved in the strategic discussions of the top management." (12)

••• *Case Studies*

Within the realm of traditional corporate collections, insurance companies and banks have played a leading role both in the United States and Europe, whereby several industrially-based companies have also made important contributions. Among some of the most notable and effective corporate collections in Germany are those brought together by the Landesbank Baden-Württemberg in Stuttgart (and even more so by one of its predecessors, the former Südwest LB), Deutsche Bank in Frankfurt am Main and, last but not least, DaimlerChrysler AG in Stuttgart and Berlin.

With the merger that lead to the founding of the Landesbank Baden-Württemberg in January 1999,

one of Germany's leading corporate collections was also born. Not only three financial institutions, but also two distinctive collections of art were brought together, namely those of the former Südwest LB and Landesgirokasse. Whereby the high-profile collection of the Südwest LB (curated by Stephan Schmidt-Wulffen, then Director of the Kunstverein in Hamburg) focused on international conceptual art from last twenty years, the more understated collection of the Landesgirokasse (under the direction of Lutz Casper, a full-time employee of the bank) found its roots in the innovative art forms of the post-war period in south-west Germany. The challenge of the new bank was clearly to merge these two diverse collections under one thematic heading that would reflect the goals and ideals of the newly formed Landesbank Baden-Württemberg.

The new Landesbank is both a local bank with a regional focus and a credit institute with international partners. This is reflected in their corporate motto, "so international wie regional". This dual identity is reflected in the pooled corporate collection, with its strong regional focus as well as its excellent examples of international contemporary art. Today, the corporate collection of the Landesbank Baden-Württemberg ranges from southwestern German art of the post-war period to the newest trends in international contemporary art. Although the primary focus is on recent trends in contemporary art from Germany, the art historically earlier works from south-west Germany, as well as those works created by artists living and working outside Germany, help to place contemporary German art in its proper art historical context. At the same time, the collection also clearly reflects the bank's image of regional commitment supported by international partnership.

In May 1999, only a few months after the corporate fusion was complete, the Landesbank presented its first exhibition designed to introduce the likewise newly merged collection. Titled *ZOOM – Ansichten zur deutschen Gegenwartskunst*, this ambitious and comprehensive exhibition included over 500 works by more than 50 artists. It is important to note here that the exhibition and accompanying catalogue were not only part of an elaborate marketing effort designed to attract new customers and reassure old customers that the former banks' commitment to the region would not be diminished. It also clearly demonstrated and propagated the goals and ideals of the new bank to its existing customers, as well as its employees, shareholders and other partners. The bank has strong, deeply embedded links with the region where it was founded and has since flourished. As the company has grown, it has naturally become more than a local bank, and has taken its place in the international arena, operating in a global market. The Landesbank's progression from the local to the international has been mirrored by many corporations world-wide, but perhaps most relevantly by DaimlerChrysler and Porsche, both of which provide an excellent example of how a company can serve both its local and international interests. Like the Landesbank, these large, hugely successful multinational firms retain strong bases in

Stuttgart, but their images are projected and understood all over the world.

Although it is a matter of course that a corporate collection is generally presented first and foremost within the company's headquarters and branch offices, few have made this simple and obvious fact such a significant feature of corporate culture as Deutsche Bank in Frankfurt am Main. At its headquarters in Frankfurt, Deutsche Bank presents primarily works on paper by some of the leading representatives of contemporary German art. The collection is presented on all floors of the headquarters' "twin towers" building, whereby each floor is dedicated to the work of one artist only. In Tower A are representatives of the Academy of Art in Karlsruhe, in Tower B students and professors from the Academy in Düsseldorf, while on the lower floors that connect the two towers there are artists associated with the art scene in Berlin. The bank also presents German art in dialogue with regional artists in its numerous branch offices, most notably in London, Singapore, Sydney, Moscow and Brussels. Like the Landesbank Baden-Württemberg, this focus on the regional in dialogue with the international reflects the nature of the bank itself. As Herbert Zapp explains, "This art concept thus demonstrates a far-reaching correspondence with the business activities of Deutsche Bank as a major German bank, which has global presence within the international banking community." (13) Originally conceived in the 1970s as an internal communications project titled "Art in the Workplace", the Deutsche Bank corporate collection now encompasses nearly 50,000 works of art at over 900 sites in more than 40 countries. In addition to this, the bank also entered into a (for Germany) unique "joint venture" with the Solomon R. Guggenheim Foundation and opened the Deutsche Guggenheim in Berlin in 1997. Hilmar Kopper's concise statement on the commitment of Deutsche Bank in the field of visual arts sums up the company's marketing strategy: "Deutsche Guggenheim Berlin is an advertisement for Deutsche Bank's global expertise, quality and innovative potential." (14)

Like Deutsche Bank with its private-corporate joint venture, the Deutsche Guggenheim Berlin, Daimler Chrysler AG is setting new standards in the field of corporate collecting with its recently opened DaimlerChrysler Contemporary on Potsdamer Platz in the center of Berlin. The roots of the Daimler Chrysler corporate collection and go back to 1977, more than eleven years before the controversial fusion of the German car manufacturer Mercedes-Benz AG with the American automobile concern Chrysler Corporation. It was decided at the time that a member of the Board of Trustees of Mercedes-Benz, Edzard Reuter, should compile a collection of art dedicated to the region of southwest Germany. No external consultants or experts were to be involved, and the collection was not to be associated with the marketing and public relations departments, but with the Board of Trustees directly. Today, the collection encompasses over 600 works of art, including several major sculptures by internationally acclaimed artists from

Germany and abroad, including Max Bill, Jeff Koons and Walter de Maria.

Like the Landesbank Baden-Württemberg, Daimler Chrysler is dedicated to the region where it was established. At a symposium on corporate collecting and sponsoring in conjunction with the Art Frankfurt in 1994, however, as Hans J. Baumgart explained, "With this focus, the company, with its headquarters in Stuttgart, had no intention of indulging in local patriotism. Names such as Adolf Hölzl, Oskar Schlemmer, Willi Baumeister, Max Bill stand on their own. Their significance, also as teachers, extends far beyond the region of southwest Germany." (15) And although this statement could easily be transferred from regional art on an international scale to a regional automobile manufacturer in the global marketplace, the corporate collection was never intended as a marketing tool: "To avoid any misunderstandings: PR considerations never played a role at any time." (16) Unlike most other cultural strategies in contemporary corporations, the art collection of Daimler-Benz was kept as distinct as possible from cultural sponsoring efforts.

This was the case at least along as it was only Daimler-Benz AG. Things have, of course, changed dramatically since the company's merger with the American automobile firm Chrysler Corporation in 1998. The collection is still separated from sponsoring, but its marketing value now plays a much more important role. With the founding of Daimler Chrysler Contemporary in Haus Huth on historic Potsdamer Platz in Berlin in October 1999, the company could no longer hide its marketing interests behind an altruistic commitment (real or feigned) to the arts. Four thematic exhibitions of works from the corporate collection are presented each year, along with presentations of recent acquisitions. As opposed to the corporate collection as such, previously on view only in the company's own buildings, DaimlerChrysler Contemporary is a museumquality "showcase", that is to say a medium to present the collection (and the company behind it) to the outside world.

•••• *Conclusion*

Regardless of which form it takes, a corporate collection is designed to serve as an instrument of both external and internal communication. Whether it is exhibited in the corridors of the workplace, in specially designed galleries within the company's headquarters, or on public view in a corporate museum, an effective corporate collection always reflects the goals and the image of the company. By focusing on contemporary art, a company can demonstrate its openness and flexibility, while at the same time motivating its employees and partners to greater creativity and, with this, greater productivity. Although the art collected and exhibited may in fact be decorative and aesthetically appealing, this may never be the foremost goal of the company's cultural endeavours. For companies like Siemens, art has become an integral component not only of the corporate image, but also and especially of the entire corporate culture: "In a large company, the levels of communication and information that develop out of long-term cultural

work are of fundamental interest and by no means "decorative accessories" that are dependent on economic activity. …In the same way that research is practiced in technologically oriented companies to bring innovative products onto the market, the preoccupation with cultural and artistic innovations suggests itself as an obvious way to remain in the vanguard, both in theory and in practice." (17)

The corporate collections discussed and analyzed above have fully comprehended the concept of art as a communication tool, while at the same time respecting the autonomy of the arts in general. It is important to note here that in each case, the collections and cultural programs are driven by a member of the highest level of management, a so-called "enlightened executive". In the final analysis, it is always a matter of inspiration and innovation, whereby contemporary art acts as a catalyst for creativity within the corporation. The employees should be inspired and encouraged to think in new and different ways, while at the same time the corporate collection should communicate the company's image and philosophy to its customers, investors and other business partners.

1. Jeffrey Deitch, "Aufgabe und Aufbau einer Corporate Collection", in: Werner Lippert (ed.), *Corporate Collecting. Manager: Die neuen Medici*, Düsseldorf 1990, p. 75 – All English citations which were originally German have been translated by the author.
2. Peter G. C. Lux, "Die Sammlung als Teil der Corporate Culture", in: ibid., p. 58.
3. Udo Wolf and Ferdi Breidbach, "Ergänzt Kultursponsoring staatliche Kunstförderung?", in: ibid., p. 162.
4. Michael Roßnagl, "Kultur und Wirtschaft. Das Beispiel Siemens Kulturprogramm", in: *Stiftung & Sponsoring 5*, 1999, unpaginated.
5. Jeffrey Deitch, (see note 1), pp. 76–77.
6. Jeffrey Deitch, ibid., p. 80.
7. Michael Roßnagl (see note 4).
8. Jeffrey Deitch (see note 1), pp. 78–79.
9. Andreas Grosz and Helga Huskamp, "Das Sony Kulturprogramm: Kulturförderung als Instrument der Unternehmenskommunikation", in: Andreas Grosz and Daniel Delhaes (eds.), *Die Kultur AG. Neue Allianzen zwischen Wirtschaft und Kultur*, Munich 1999, p. 199.
10. "Das Modell Vitra. Architektur als Corporate Collection?", in: Lippert (see note 1), p. 174.
11. Ibid.
12. Jeffrey Deitch, see note 1, p. 76.
13. Herbert Zapp, "Muß die deutsche Bank deutsche Kunst sammeln?", in: Lippert (see note 1), p. 147.
14. Hilmar Kopper, "1 + 1 = 3. Das Deutsche Guggenheim Berlin", in: Hilmar Hoffmann (ed.), *Das Guggenheim Prinzip*, Cologne 1999, p. 61. See also, www.deutsche-bank-kultur.com.
15. Hans J. Baumgart, in: Christoph Graf Douglas (ed.), *Corporate Collecting – Corporate Sponsoring*, Regensburg 1994, p. 58.
16. Ibid., p. 59.
17. Siemens AG, Kulturprogramm, *Auf der Suche nach der eigenen Zeit*, Munich 1999, unpaginated.

¬ Susan Hapgood
Common Interests: Financial Interdependency
in Contemporary Art

Like any symbiotic system, the art world functions
cooperatively, according to rules that are predicated
on the flow of money and goods, at least on a mate-
rial level. As one shrewd curator accurately charac-
terized the situation, "Curators need scholars, cura-
tors need collectors who will be donors, and those
collectors need to buy things from dealers. Dealers
are happy to see collectors give things to museums
so they can buy more things – there is a commercial
interdependence which I think works very well. You
can think of it as crass dependence or you can take a
"higher road" and think of it as something very co-
operative." This commercial interdependence usual-
ly would be considered inappropriate as the topic of
an exhibition catalogue essay, but the mushrooming
of the culture industry attracts new attention to the
way the money works, and public demands for
accountability from museums about their sources of
funding.

One possibly intriguing way to think about how
each party's interests connect in the web of financial
interdependency is to consider the stickiest areas,
to look at situations that might present conflicts of
interest, where people get into trouble. At the same
time, it would be wise to tread lightly, heeding the
warnings of Gil Edelson, Director of the Art Dealers
Association of America, who emphasizes that one
must define one's terms carefully, since the mere ap-
pearance of impropriety is often confused with a
conflict of interest. According to Webster's New
Collegiate Dictionary, the people with the heaviest
ethical load to bear here are museum directors and
curators, since they most appropriately fit the defi-
nition of conflict of interest, which reads: "a conflict
between the private interests and the official respon-
sibilities of a person in a position of trust (as a gov-
ernment official)." But art critics are responsible
to their publics, and dealers are entrusted with pub-
lic representation by their artists, so perhaps it
is only artists who cannot be accused of this ethical
transgression.

What about when an artist offers a work of art as
a gift to a curator, museum director, or critic? Is it
an act of generosity to a friend? Is it in anticipation
of, or implicit payback for a museum exhibition,
or a favorable review? How much self-interest mo-
tivates the artist to give the work of art? While the
artist can't be blamed for offering, perhaps the recei-
ver should think twice before accepting such a gift,
as there may be hidden strings attached. There are
strict tax laws in the United States (the only country
I feel qualified to discuss for the purposes of this
essay) pertaining to artists' gifts of their own work;
efforts are under way to change them. By current
law, when an artist gives a piece to a museum, the
value of the artist's materials, not the market value
of the work, is used to calculate the tax benefits.
The Association of Art Museum Directors (AAMD),
a professional organization with 175 museum direc-
tors as members, is trying to change this tax law to
allow artists the tax benefit of the full market value.

If they succeed, artists may be better served; but will
the public? Will collections become bloated with
mediocre work if museum directors are unable to
curb their acquisitive appetites?

As a rule, artists' tightest connections are with
their dealers, who play determining roles in the flow
of the artists' revenue streams. Of all the relation-
ships in the field of contemporary art, this one is the
most symbiotic. One hears dealers, in exasperation,
comparing themselves to parents who must nurture
and discipline their creative, unruly children. But
artists are hardly children; they take great financial
and personal risks, and once they have produced the
goods, they are extremely dependent upon dealers
to promote and sell their work. If an artist is lucky
enough to establish a successful career, he or she can
afford to become more independent. The percen-
tage of commissions on sales collected by dealers, at
least in the United States, shrinks according to the
artist's increasing success, as follows: a dealer collects
50% for emerging artists, 40% for well established
artists, and 30% for the most successful ones. So as
the prices go up, the artist gets a bigger cut, and
while the dealer presumably still collects a sizeable
sum of money, his or her percentage is an indicator
of the artist's decreased dependence.

There is no written code of ethics for art dealers.
Perhaps the most maligned of any group in this
equation, they are also in the most overtly commer-
cial position. Not only is it their job to sustain their
artists' markets, they have overhead costs that can
be exorbitant in some parts of the world. They
cultivate their relationships with the most respected
collectors, both private and public, by giving them
preference over other potential buyers. Most dealers
make works available to some before others in a
practice that benefits both the dealer and the artist,
known in common parlance as "placing" works in
good collections. Is this unethical? It can be, if a
potential buyer is told that something is already sold
when in fact it's being saved for a "better" collector.
Another practice worth mentioning is the dealers'
contributions to museum exhibitions for their artists;
a situation that does seem to present the appearance
of impropriety according to Edelson's litmus test.
One hears time and again of dealers coughing up
significant sums of money to patch budgetary short-
falls for their artists' installations at the Venice
Biennale, which is supposedly paid for by federal
governments. Most museums, however, recognize
that asking dealers to pay for their artists' exhibitions
doesn't look good, so in a pinch, they may ask for a
contribution toward the costs of the opening dinner,
and then can rationalize excluding the gallery's
name in the overall credit line for the exhibition.
Is it just symbiosis at work again – dealers paying for
a social gathering of many of their clients, on muse-
um turf? Or a funding pattern that could encourage
museums to show preference for some galleries' art-
ists over others?

The field of contemporary art is a very cozy one;
too cozy, as the editor and art critic Ingrid Sischy
once characterized the scene at a panel discussion in
the midst of the booming 1980s. It was hard then, as
now, for critics to be at all objective about artists'

work to begin with. But it was even harder if their
social lives were completely intertwined, or if they
had a financial stake in the success of particular
artists. In the 1950s, the situation was even cozier,
according to a recent article by Roberta Smith
in The New York Times. She recounted the many
ways that Clement Greenberg, the powerful art
critic who championed Abstract Expressionism,
generated income. He collected money from art sales
as a consultant to the gallery, French and Company,
and he expected to be repaid with art works for his
assistance to artists, whom he helped by advising on
titles for their works, making selections for exhibi-
tions, and assisting during the hanging of shows. Is
this type of "quid pro quo" obsolete, or just less com-
mon nowadays?

Collectors play a crucial role in the equation;
they supply a hefty percentage of the money that en-
ters the system, either through their own acquisi-
tions, through their donations to museums where
they are high level members or trustees, or through
the corporations they run. And they give art, too.
More than 90 percent of the public holdings of art
museums in the United States were donated by pri-
vate individuals, according to a statement being
drafted by the AAMD. The fact that collectors are
called "patrons" reflects the importance of their
support (no etymological offense to dealers who see
their role as a parental one). "Developing and culti-
vating strategic relationships with private collectors
is a top priority for museum directors," reads the
AAMD statement. In return for their beneficence,
collectors claim tax benefits for their donations, gain
access to what might easily be called "insider" infor-
mation, and they can often influence museum acqui-
sitions and programming in ways that have benefi-
cial results in terms of the value of their personal art
collections.

When corporations fund exhibitions, depending
on the integrity and respect commanded by the pre-
senting museum and the artist being shown, the
corporations themselves can obviously benefit from
the association. The AAMD is preparing to issue
several policy statements regarding collectors' and
corporations' support of museums, as mentioned
above. Reflecting the consensus of many of the most
respected museum directors in the United States,
these statements are prefaced with discussions of how
great the public benefit is from such philanthropic
largesse, followed by provocative questions intended
to point out the pitfalls to be avoided. When consi-
dering corporate sponsorship of an exhibition, for
instance, museum directors are encouraged to ask
themselves, "Does the corporation understand the
limitations on commercial promotion available
through sponsorship of the museum?" Perhaps even
more importantly, "Does the corporation seek input
and/or influence on the content of the sponsored
program?"

These questions would not be so pressing if New
York City mayor Rudolph Giuliani had not led the
way in probing every potentially unethical recess of
the Brooklyn Museum of Art's 1999 presentation of
Sensation: Young British Artists from the Saatchi
Collection, exposing funding sources that stood to

benefit financially from the exhibition, and uncovering reports that the sole lender and the single largest financial backer, Charles Saatchi, had played a prominent role in selecting the exhibition. Not long after, the Guggenheim Museum presented a retrospective of Giorgio Armani's clothing designs that it claimed was completely unrelated to a major donation the designer had previously made to the museum. While these arrangements raised few eyebrows in the art world, they attracted streams of denunciation from newspaper reporters and the broader public whose interests they claimed to defend. As a New York Times editorial article on August 4, 2000 pointed out, "art makes its way to museums in ways that are often labyrinthine, closely caught up in the politics of power and money, the push and pull of international art markets, individual collectors and powerful patrons. The public has had no way of knowing whether an exhibition of borrowed objects represented the best artistic judgment of the professional curators, or was staged at the behest of hidden donors."

Today museums are big businesses, but they are still non-profit humanitarian and educational organizations, which means they must remain accountable to the public. Among the guidelines of the International Council of Museums (ICOM), the American Association of Museums (AAM), and the AAMD, museum directors and curators are advised to avoid any activities that, even if they are legal, could present even the appearance of a conflict of interest. Of the practices that are specifically mentioned as inherently problematic, ICOM recommends that museum curators and directors should not provide advisory or consulting services for pay, and the AAM encourages museums to be careful about how they allow funders to reproduce images of works of art. But what about within the museum stores themselves? Is the endless reproduction of Impressionist paintings on merchandise acceptable? Should we see it as a popularization of the arts that signifies broader awareness and provides benign benefits to museums in budgetary crisis, or an inexcusable dilution of culture that is flagrantly mercenary? What has become clear over the past five to ten years is that museums are now following business models, and hiring more people with business and law degrees than ever before. Attendance figures are one of the greatest current measures of museum success, and one of the most important lures to potential funders. There has been a general erasure, overall, of limitations pertaining to money in the art world, according to the art historian and curator, Robert Rosenblum, who recently pointed to auction houses employing scholars as a one example of this trend. One might further note that the former Director of the Museum of Modern Art is now the Honorary Chairman of Sotheby's North and South America, or that two museum curators have gone to work as specialists at Christie's, and several people now easily move back and forth between dealing art and curating in museums.

The role of contemporary art curators has changed, too, as the art world has become more commercialized. Their increased travel expenses are sometimes paid by wealthy collectors or dealers, out of friendship as well as self-interest; curators' decisions about which artists are in or out of their shows can have serious financial consequences.

Is it just human nature to build these cooperative arrangements? It seems that the higher one climbs in the evolutionary chain, the more elaborate the social behavior becomes. Monkeys spend a good deal of their time engaged in reciprocal backscratching of a sort; why should we expect humans to be so different? We do prefer to see ourselves as separate from all other species, with philosophy and ethics constituting obvious manifestations of this separation. It is nearly impossible to decide whether to apply the biological model of symbiosis, or the ethical judgment of a conflict of interest, in this field, rife with financial crossovers and interdependencies.

¬ *Sumiko Kumakura*
Corporate Arts Support in Japan

"I believe business management and the arts are similar. In both, you begin with an ambition. In other words you aim to realise that ambition but the process takes a long time, and many people do not understand your efforts. And of course, money is essential."

This statement was made in 1996 by a top executive of a credit association in a small city in Japan. Perhaps it would not be too much of an exaggeration to say that there are numerous executives in Japan who now support the arts with as insightful an eye as this individual. Corporate support for the arts in Japan, which began in 1990 through the advocacy of ten or so large corporations, has since proliferated throughout the country. Statistics indicate that corporate support for the arts has now become a clear trend among small and medium-sized companies who conduct multifarious arts support activities.

The relationship between the Japanese business world and the arts has a long history. For example, in 1919, the cosmetics maker Shiseido established a gallery in their headquarters in Ginza, Tokyo, which was the cultural centre of Japan in those days, with the aim of introducing young talents who had yet to go out into the world. Their support was not limited to the mere presentation or collection of works, but also included support for the artistic activities of young artists. This approach, along with the fact that the support was provided not by the individual entrepreneur, but by the company as a whole, was one of earliest instances of corporate arts support in Japan.

Another event worthy of note took place during the 1970s. The Seibu Department Stores established a contemporary art museum in its store premises and began introducing the art of the 20th century both from Japan and abroad in order to reflect the "spirit of the times". In the store, a small hall to show cutting-edge films and performances was also established, and this department store became the hub of youth culture. This went hand in hand with the artistic publicity strategy that the Seibu Group promoted thereafter, and led to an era during which a large-scale commercial institution also functioned as a cultural laboratory for the younger generation.

The ten years since the establishment of Kigyo Mécénat Kyogikai, which coincides with the last ten years of the 20th century, can be regarded as a decade in which corporations supported "young talents" and "cutting-edge expressions" with much zeal. Nevertheless, introducing established Western art is still the main activity in corporate arts support. However, in times when advertising expenses are being slashed due to the recession and when the social significance of cultural support is being called for, corporations – such as the manufacturing, distribution and service industries in particular – whose end-users are young people, are striving to fulfil their mission to "foster the talents of the coming generation". (Needless to say, supporting young artists costs less than supporting established artists.)

Corporate support for the arts in the 1990s included activities such as the establishment of non-commercial galleries that introduce contemporary art (e. g. Heineken Japan, Wacoal, etc.), and various art awards that serve as the first step to a successful career for artists (e. g. Philip Morris, Kirin Brewery, etc.). In the latter half of the 90s, corporations in the high-tech industry supported media artists by offering their technological skills (e.g. Canon, Fuji Xerox, Nippon Telegraph And Telephone Corporation, etc.), while foreign-owned corporations conducted residency programs (e.g. DaimlerChrysler Japan). Further, there are corporations that support or participate in art projects conducted as community activities or civic activities (Panasonic, Asahi Brewery, Nissan Motor, McDonald's Japan and Shiseido), or even foster art managers who support such new types of not-for-profit activities (e. g. Toyota Motor). Corporate support for the arts is indeed supporting contemporary art in a variety of ways today.

¬ *Konstantin Adamopoulos talks to Armin Chodzinski and Enno Schmidt*
Yearning and the Question of Quality

Constantine Adamopoulos: On both sides, art and business, each one has a yearning for the other. It's always personal. You want to get into the Other (I – you). You want to be just where life is being lived. And you think wistfully, there, in the Other, you might be able to contribute something. To this end businesses today often seek the participation/co-operation of artists. Therefore, artists have to pay attention to what they want for themselves.

Armin Chodzinski: But it's the exception for a name to be given to this yearning. Because the basis of yearning is above all the inability to express the relationship verbally. The assumed difference forms the frame of reference of yearning, which, more or less coincidentally and surprisingly, tends to be found in the confrontation of art and business. A deficit is registered but no one knows how to do anything about eliminating this deficit. Art and business meet in this yearning, which is born of deficit and leads into action.

CA: On both sides quality is spoken of as an objective entity. However, quality is also cited in order to clarify competences and hierarchies. The ultimate question concerning quality in art elevates the context to the unattainable. If there were anything in this question of quality raised to the highest plane, we would be able to question its assumptions. May everyone touch it? May everyone handle art? That's the question, at least when businesses are involved. It's often claimed that art has something which the people involved in business could never make. Are the people on the one side really only interested in "the practical" and the others only in "pictures"?

AC: The managers I've met and have enjoyed working with were far more interested in pictures than in the practical side of things. I regard the distinction between the practical and the image as absolutely fallacious. Artists and managers share a yearning for a vision and want to try this out, to present it to the public. Both sides have the same megalomaniac idea of wanting others to share in their visions. Neither the one nor the other is intellectual enough to deal with a vision in abstract terms. Both see the vision and the yearning as a self-imposed pretext for acting and both want to give form to their vision. The form is supposed to be consistent; the vision is supposed to be articulated in it. When that has happened, things move on from there and you try to do it better next time. There is no superficially definable distinction between yearning, acting, quality, vision and form.

CA: Is there no distinction in practice because the concepts aren't clear? What is meant by quality, for instance? Quality as a disqualifying mechanism is, in any case, no longer in keeping with the times. Now it's only helpful when the term "quality" is used in the sense of a division of labour.

Enno Schmidt: The yearning felt by art might just refer to the division of labour. The essential thing seems to me to be applying the notion of quality in art to the division of labour in business. What is required is more than art simply helping business by providing a good image and business determining what art is through acquisitions and sponsoring.

CA: Artists yearning for a division of labour? You must be joking!

ES: Not really in the sense of: "Just go on over!" Otherwise they wouldn't have become artists. The yearning arises because they don't produce on a division of labour basis and this leaves a major area of forming and designing inaccessible to them. The relationship to business fails in this respect but that's also what makes it interesting.

AC: I don't understand the term "on a division of labour basis" as it's used here. Who are we looking at when we're speaking of "art" or "business"? Are we talking about people, structures or behaviour patterns? Where does this idea of "on a division of labour basis" begin, where does it recur and in what form?

ES: I find the idea in business. That is its form. The artist doesn't produce on a division of labour basis. Even when he collaborates with others his authorship is self-evident. Authorship in business, on the other hand, cannot be unequivocally attributed on a personal basis. A product ultimately emerges from

a worldwide division of labour. If you look at it as an image, you see that payment of the individual according to his share in productivity is no longer possible. Taking instead the time worked as a substitute for the share in productivity means turning work into goods. Here there are discrepancies which can be cleared up if you look at the division of labour without prejudice like an artistic image. A second factor in the division of labour is that the individual doesn't work according to his own needs but rather for the needs of others and together with others. Artists work according to their own needs or the needs of the work of art and definitely not for a need formulated by others. They are responsible for themselves, creative in determining what is needed. Herein lies the contradiction but also an interface between art and business. In my view, business needs artistic skills in image perception as well as in perceiving needs – your own needs, a product's needs and society's needs – to recognise its own image, to be business. On the other hand, without the element of co-operation and translation to the business sphere, art would be left stuck at an old, increasingly reduced level. The question of the relationship between art and business isn't limited to an image plateau where it's devoid of social relevance.

CA: Can you say that art and business are hermetic like good advertising which has nothing to do with the product? What could the product of art and business be? Morals, a relationship with ethics, the instrumentalisation of an ambivalent image of what humanity is? Is distribution of property involved? Giving gifts? Reconciliation? Betrayal? Is contemporary art – or business – looking for collaborators?

AC: The product consists in the models which are presented and serve as comparison with one's models. These are models for living, doing or using. When David Liddle, for instance, founded Interval Research with money from Paul Allen, the co-founder of Microsoft, this concept was operative for one reason only: the creative potential of a variegated mix of people is higher than that of engineers in permanent employment. The firm's task was to test products, programmes and the like. It had painters, musicians, engineers, scientists, mathematicians etc discover the limits of products and find out their potential. Further developments and the invention of new products grew out of this. That has absolutely nothing to do with art but rather with purposefully applied creative methods. Businesses have this longing when they think of "artists". They mean people who keep structures, behaviour and products capable of further development since the purpose of their lives is the Other which can be developed. A particular type of artist is suitable for this. However, a great many other people are also suitable. Every paradigm shift leads to movement and quality models. Ultimately the exchange of spaces or the meeting of different people is always a point at which quality and development potential are manifest. Art is the place where quality and development have always been negotiated most urgently, the place of curiosity and yearning, the preoccupation with the possibility of development. Enno Schmidt is supposed to be at meetings because

he shows in minutes how arrows are to be painted and this sensuous quotation deconstructs the work of the decision-takers. What is shown is that arrows mean something. Questions are asked which presuppose that you want to understand. Language is taken seriously. What is ignored is that language is a constitutive means to power. It is explained. Enno Schmidt creates a community of interests by showing that he's human. In a perfect society no artists are needed because their sole purpose is the search for perfection, as Plato says.

ES: If that happened, that would indeed be the perfect society. In it every person would be, in this sense, an artist. I could also put it this way: in it everyone would be an entrepreneur. The difference between art and business does not lie in humanity nor in a potential claim to quality but rather in differing ways of setting about something. Consquently, I try to act like a "human being" in my contact with businesses, a human being interested of his own accord and who, by taking things seriously, for instance in the minutes of the meeting, makes it possible to experience them in a different form. The minutes show the movements which have lead to decisions and which may possibly be more important than the decisions themselves. I try to put thoughts in visual terms, reciprocally supplementing each other. I experience and show what is happening as meaning, also as beauty which recharges the term "business" with what one is doing oneself but actually breaks it wide open or widens its scope. And, with the minutes, I introduce a perceptual plane which asserts the reality of this. I introduce, therefore, a conscientiousness or quality which, from that point, is related to everything in visual terms. That is currently my project. And I believe that I'm setting about it in a way that's based on a division of labour.

AC: By quality I mean continually trying to make something better: a process, a behaviour, a product. The improvement of a thing or a behaviour rests on awareness of its deficiencies. I have to be able to see the potential of a thing or its shortcomings in order to realize the wish for quality or improvement. The yearning for quality is something different: it's inherently present in us in a diffuse form and triggers off depressions. If one could only do something right! Values which have been provided by our product-oriented and Calvinist socialisation. We want to be good at something and what "being good at something" means is shown in how it's valued. Something good in our society is something which, compared with something else, establishes its quality.

CA: If an artist says something in a business about that business, he or she does so not as an investor but rather as an artist. That's why they are listened to differently. The question is, however, how far that goes. An artist being hired on a permanent basis by a firm (as the firm's own proprietary artist) would cause any specific interest in that artist to evaporate. What, on the other hand, can artists accomplish in a firm if they aren't employed on a permanent basis?

AC: An artist can give notice. That sounds trite and, in fact, anyone can give notice of course but the decisive factor is the self-image of the person giving notice. Being unemployed as an idea seems absurd

to me because, if I don't earn a living, I'm naturally all the more intensively preoccupied with work. A "proprietary artist" makes, due to his or her freedom from anxiety, all the more impact when it comes down to details. The most intensive talks on what art, business, work or identity really are took place after I had given notice. Being employed on a permanent basis is important so that the power exerted by work can be deconstructed by one's freedom from anxiety. One is all at once the model and projection plane for the desires of others who can be induced to act. Perhaps giving notice is the quintessential artistic act.

CA: The "not" is a corrective and part of the rhythm.

ES: Here the aspect of giving notice plays a consciousness-raising role. In my case, it tends to be the aspect of re-hiring. By this I also mean the re-employment of businesses. Giving notice refers to identification factors which lie beyond compulsively clinging to work versus being unemployed. This also concerns the question of the separation of work and income. I view these separate, self-determining identification factors as the prerequisites for being able to cooperate in business at all.

CA: It is suggested to artists that they have their share of power – which of course they don't. They are, however, told: be a good friend and be (ironically) critical. Artists do not necessarily have remedies for or against business. However, the idea is often toyed with in art, simply through the pose of being impregnable.

AC: Artists don't share power because they want nothing to do with power. A bad habit artists have is asserting their moral and ethical inviolability as a cliché until they begin to believe it themselves. Some painters I studied with always got terribly excited whenever they, during a long night of painting with the pathos of the genial, inspired intellect, had run across the night-watchman and had asked him to give his opinion on their work. The security guard was friendly, a nice guy, who seemed to enjoy working at the art academy just because he was occasionally asked for his opinion by the students. The students were always very careful to treat him particularly well. They did this, for one thing, with the strategy in mind of generating scope for themselves and, for another, from the colonialist attitude of arrogance: Look here, this is the man in the street...! Only a very few suggestions made by the night-watchman ever found their way into their paintings. But the students were invariably left feeling good about themselves. The same thing happens with artists in business: their purpose is to make people feel good, an aspect which is provocative, gets things moving but mainly makes people feel good.

ES: So the artist is the night-watchman of business! I like that. Or even better: the security guard!

AC: That's the way things are. But you can also say: artists make better managers, are more experienced, are more visionary, are more power-hungry… Not having power isn't the problem; not taking it for yourself is. And that's the reason why you're the court jester. But this is a self-chosen fate. As a court jester in fact you're always free to refuse responsibility and you can pretend to yourself you're free and independent, just the way you'd like to be.

ES: That's too facile for me at the moment. I'd like to return again to the division of labour. The artist as manager, that sounds good but can quickly come to imply feudal conditions. The second thing is that you don't want to take on power and responsibility for something which, in today's terms, seems irresponsible. The responsibility which you can assume as an artist relates to the coherence of something, in this case, business.

CA: On the art side, we insist on nostalgia for trying things out. This is confronted with the dogma of earning money. From this you can conclude that there are two different standards for measuring the functions of failure. Does fermenting what is possible remain in play, through artists, as something potential and important that, in the figurative sense, can put reality in its sights and take aim at it? I'm not talking about any old possibility. Is a climate of change created by artists? Is an atmosphere invoked which hints that one might be able to undertake something, achieve something which, from the present viewpoint doesn't even work yet? Are artists still able to introduce something like higher expectations? What about irony which keeps this fresh? Alongside the humanist world-view with the idea of a possible turn for the better there is also the antagonistic principle according to which conditions don't necessarily improve – the figure of the antagonist/ opposite number with which art exaggerates what really is. It's part of the historical principle that perception, too, changes. Collaborating while remaining separate, those are two catalysts. Linked with that is recognising in another a reason for doing something oneself.

ES: What is meant by the irony which has just been emphasized?

CA: Art and business do have something to do with one another. But the first thing you think of in that connection is money, before you think of irony. Or, put more plainly, you think of envy. In your heart of hearts what you're actually thinking of is not an interesting exchange. Doesn't this get painful to the point that you begrudge your opposite number everything, that you only seek to demonstrate to your opposite number that he himself has nothing to do with art or, conversely, with business?

ES: Yes, that's what's involved. That's the blind spot into which or through which consciousness has to pass. This principle of envy is just as operative among employees in a business as it is among artists. Armin Chodzinski's giving notice takes place on both sides: he's giving notice to his artistic environment when he joins a business and giving notice to the business environment when he joins the art scene. They are stimulating to both sides, a moment of consciousness. That is something active.

Armin Chodzinski studied at the HBK Braunschweig. Since 1995 various exhibitions, publications and lectures on the relationship between art and business. Since 1997 research project: "Revision – the Relationship between Art and Business". Editor of the journal: *Revision, Interim und Raubkopie* [Revision, Interim and Pirated Copy]. 1999– 2000: Assistant director of a firm; 2000–2001: management consultant.

Enno Schmidt studied painting at the HBK Berlin and at the Städelschule in Frankfurt am Main. Since 1986 exhibitions in Germany and abroad. Since 1990 projects focussing on art and business, among others in the context of "Business and Art as an Enterprise" – on a larger scale, a non-profit GmbH, at the Institut für Neue Medien [Institute for New Media] in Frankfurt am Main, in the Wilhelmi Werke AG, Gießen, at Oxford Brookes University and for the Zukunftsstiftung Soziales Leben under the aegis of GTS/GLS Bank, Bochum.

¬ *Beate Hentschel*
Art Stories: Art in Business and Industry

Being good in business is the most fascinating kind of art.
Andy Warhol
Culture can save nothing and no one, nor can culture justify anything. But culture is a human product into which a human being projects himself and in which he recognises himself. This critical mirror alone gives him his own image.
Jean-Paul Sartre

Corporate art has a long tradition, as do fervent debates about art. Though the attempt to consciously unite these two antipodes is not a recent invention, their rapprochement is. (1)

Looking back at the 19th and early 20th century, we find industrialists, founders of firms, and the patriarchs of enterprises who still stand fully within the context of the bourgeois tradition of patronage for the arts. The most favoured form of art was one which made visible and bestowed esteem upon what already belonged to the patrons. Alongside painted portraits of the founders of business enterprises, there were also artworks in genres such as industrial and veduta painting in which machinery, workers, or factory facilities appeared as new motifs (2) and thus simultaneously served as evidence of technical progress. Commissioned artworks dating from this period were intended to enhance an entrepreneur's self-image, were used as a kind of incense to sanctify him and his lifework, and were frequently the expression of the naive pride he took in his own achievements. Businesses initially justified their patronage of the arts entirely in this traditional sense, i.e. by pointing to the fact that the artworks extolled the enterprise and enhanced its self-image.

IBM in the USA was probably the first company to begin a programme of purchases specifically intended to create the firm's own corporate art collection. IBM's first president, Thomas J. Watson Sr., said at the time: "We believe that it would be mutually advantageous if the interest which industry takes in art were to increase and if the interest which artists take in industry were likewise to increase." (3) Beginning in 1939, IBM USA embarked on a policy of purchasing artworks created by two contemporary artists from each of the nation's states. The idea of using these artworks for advertising or marketing purposes, however, had not yet been conceived. In addition to these purchases, IBM also sponsored exhibitions of artworks from the corporation's own collection. The collection's first official exhibition

took place in the founding year (1939) in New York. IBM Germany likewise collected contemporary artworks, especially for display in semi-public spaces within IBM buildings. Venues included, for example, entry zones, hallways in office buildings, cafeterias, conference rooms, or training centres. Artworks were not, however, purchased for the workplaces of the firm's employees, because IBM felt that these spaces ought to be decorated by the individuals who worked in them and in accord with those people's personal tastes. The aesthetic conception at the time pursued the goal of embedding art in the architectural situation, thus integrating artworks into the working environment. IBM is presently working on the development of a new and thus far undisclosed concept for the art in its premises, and this new concept is intended to take into account the restructuring which the company is undergoing. The principle of not reselling artworks once they have been purchased – a practice which IBM followed and which had long been the rule in public museums – has been abandoned (at least by IBM Germany) in recent years. A few individual artworks from the collection have been sold.

Whereas around the turn of the 20th century a romantic, idealised view of the relationship between the antipodes of business and art held sway, after the Second World War intellectuals in the Federal Republic of Germany turned sharply against the capitalist economic order. "Dialektik der Aufklärung" ("Dialectic of Enlightenment"), which was written by Theodor Adorno and Max Horkheimer and published in 1947, situated the power of business in the immediate neighbourhood of fascism. (4) Every conceivable rapprochement between business and art was rendered unsavoury in advance by notions such as "culture industry" (Adorno) or "consciousness industry" (Hans Magnus Enzensberger). Herbert Marcuse's "Der eindimensionale Mensch" ("One-dimensional man"), which was first published in the USA in 1964, describes art as a form of merchandise in late-capitalist society, a society in which an all-embracing economy integrates and assigns a function to anything and everything that would dare to criticise or oppose its one-dimensional system.

Despite the sharply defined dualism between economy and art that prevailed in the intellectual scene, in Western Europe as early as the 1950s there were the first signs of a move to view artworks sponsored by private industry not solely as signs of the entrepreneur's personal interest or as factors in the enterprise's self-presentation. In 1951, a broad-based initiative supported by West Germany's business scene founded the "Kulturkreis der deutschen Wirtschaft" ("Cultural Circle of the German Economy") im "Bundesverband der Deutschen Industrie" ("Federation of the German Industry"), which took upon itself the task of supporting the arts, from the entrepreneurial side, as an indispensable and lastingly valuable component of society. In 1987, the board of directors of Franz Haniel & Cie. GmbH, a company which had been actively collecting artworks since the 1950s, drew the following parallel between free-market capitalism and freelance artistic expression: "Economic and artistic

activities are not ordinarily brought into direct connection with one another. For both areas, the mood of upheaval in the 1950s, i.e. the new beginning after the Second World War, was fatefully significant. In business and the visual arts alike, liberation and hope asserted themselves: on the one hand, there was the freedom of social market economics; on the other hand, there was an unregimented style of painting (*informel*) determined only by the painter's momentary feelings. With this mutual experience as its background, the idea was born several years ago at Haniel to begin collecting *informel* art." (5) Haniel currently owns a comprehensive collection of artworks in the "new *informel*" genre. These works are cared for by conservators and displayed in the firm's own museum.

A similar story characterised events at Renault, the French carmaker. The year 1967 marked the first time that Renault's "Recherches, Art et Industrie" section provided artists with money, workspace, and technology. In return, the ensuing artworks remained the property of Renault. In subsequent years, Renault commissioned artworks and purchased *objets d'art*. The firm's present collection thus reflects artistic developments from the 1960s and '70s. Renault's art collecting was abruptly terminated in 1984 in the wake of econo-mic difficulties.

Early in the 1970s, in a certain sense as an echo of the 1968 student movement and wholly in the sense of continuing the ideals of a workers' culture, some people in the Federal Republic of Germany sought to link the world of labour with the world of the arts. In the spirit of social democracy and equal opportunity, concepts of museum pedagogy were developed so that everyone, including less-educated people, could enjoy the opportunity of finding access to art. From the entrepreneurial side, art moved into the factories. A well-known example in Germany is Herta, the Westphalian sausage factory owned by businessman Karl Ludwig Schweisfurth and which was purchased by the Nestlé Concern in 1984. Herta installed contemporary artistic works in its production and administrative spaces. Bayer, the pharmaceuticals manufacturers, organised the first in its series of its "Art Discussions" with art historian Max Imdahl in 1979. Daimler-Benz AG began to build up its art collection in 1977. The focal point of this collection was to be abstract, constructive artworks, and the collection had a strong affinity with southern Germany. This collection currently includes some 600 works by artists of various nationalities. The collection's concept was expanded a year ago to include the genres of video, photography, and media art.

The 1980s and '90s were undoubtedly a high point in the history of the business world's dedication to the arts. In recent years, large enterprises such as BMW, Hoechst AG, Degussa, Siemens AG, Philip Morris GmbH, DaimlerChrysler AG, Bayer AG, IBM Germany, and to a great degree firms active in the financial sector such as Münchner Rückversicherung, Deutsche Bank AG, Dresdner Bank AG, DZ Bank (formerly DGBank), AXA Versicherung AG, Deutsche Ausgleichsbank, Landesbank Baden-Württemberg, or HypoVereins-

bank became major patrons and sponsors on the contemporary national and international art scene. Especially banks bought large quantities of contemporary art, started collections of their own, and displayed their new acquisitions in their own foyers, hallways, meeting halls, and conference rooms. For example, the art foundation of the Caixa d'Estalvis i de Pensions de Barcelona, the market leader among Spain's banks, is an institution which maintains very high standards in the programme of purchases for its own art collection and which also maintains two exhibition houses in Barcelona and Madrid. This support for contemporary art comes from one of Europe's wealthiest foundations. (6)

Following in the footsteps of the Spanish Caixa's foundation, First Bank System of Minneapolis, Minnesota, USA began purchasing artworks in 1981. This began as a typical "office art" project. Soon, however, Dennis Evans, who was then president of First Bank System, realised that artworks are not merely objects of investment and self-enhancement, but are also "images" which can serve the bank's own process of transformation – a process which was already well under way in the wake of deregulation in the banking industry. Art became a "stimulus for thoughts". The bank's collection, which consists solely of contemporary artworks, grew enormously. One of the most unusual visual arts program-mes was born, and the office community (which, of course, included the bank's employees) was invited to participate in discussions about art. For example, if at least six co-workers submitted a written and well-reasoned request for the removal of an unpopular artwork, the painting or sculpture could be exiled into the so-called "Controversy Corridor", where the bone of contention and the written statement about it would then be displayed side by side. Fur-thermore, so-called "talk back" questionnaires were distributed throughout the company. Other state-ments were also published on a regular basis. These included, for example, opinions about art and artis-ts, or notes taken at discussions. Factors within the bank itself led to the termination of this programme in 1990, and the collection was subsequently sold.

Increased interest in and dedication to art during this period were two consequences of the comprehensive changes that were taking place in business structures and which began to make themselves felt during the late 1980s and early '90s. These decades marked the beginning of an era which was very strongly influenced by altered modes of production, changes in the ways work is organ-ised, and alterations in employment structures. For the first time, businesses began thinking about non-monetary factors in success, e. g. innovation strate-gies or creativity structures. Alongside the traditional "hard facts," so-called "soft facts" gained in importance: these latter factors involve such issues as a firm's culture and identity, the potential of its personnel, etc. With the establishment of values like these, companies sought to liberate themselves from the "labour-saving functions of fixed habits of thought" *à la* J. A. Schumpeter. In this context, corporate art gained greater importance because, above all else,

it was believed that art had the potential to foster creativity. No longer merely searching for its own reflection in the arts (as it had done in the past), business now began to seek something that would be able to alter familiar habits, break open the crusts of reified patterns of thought, and overstep the boundaries of people's worlds of thought and imagination. Most contemporary management mavens believed that the success of an enterprise now depended upon its employees' self-management, individual initiative, pleasure in experimentation, self-realisation, and autonomous motivation. All of these factors are, of course, personalized, individualised, and habitat-oriented. Ever since, it has been hoped that encounters with art will catalyse intellectual, spiritual, and creative potentials. Attributes familiar from the arts (e.g. creativity, courage, the willingness to take risks, or the ability to cope with ambivalence and ambiguity) were discovered as resources for motivation and innovation. With help from these resources, forward-looking enterprises hoped to achieve the goal of conceiving what was formerly inconceivable and thus developing new and innovative ideas. A business report issued by Landesbank Hessen-Thüringen (7) includes the following statement: "Artists observe and interpret social processes. Their artworks stimulate alternative and, above all, creative modes of thought… Ultimately, artists are the ones who hold a mirror up to society. The art that is created within a given society is an important indicator of how that society experiences itself and the world." A company's willingness to support contemporary art and artists who have not yet found their way into the mainstream shows that that company has accepted as a stimulus something which is beset with risks and which is still avant-garde. (8) Thomas Bechtler, a member of the family which owns the internationally active Hesta family-business and for many years chairman of the Kunsthaus Zürich, (9) once commented: "The visual arts are a very important form of communication." A similar opinion was expressed in 1992 by Dr Manfred Schneider, chairman of the board of Bayer AG: "In an especially intensive way, art reflects an era's feelings, perceptions, and currents of thought. Art invites intellectual confrontation. It opens our eyes for new ideas and contributes to the expansion of our horizons. Art thus encourages modes of behaviour which are very important, especially for an innovative, worldwide-active enterprise like Bayer." (10)

Alongside this, art today has become very important in the business world as an identity-forming factor. The starting point for the line of reasoning is that an enterprise does not reproduce itself solely through its financial, strategic, and economic activities, but also expresses itself through communicative acts that share a common basis with its other activities. These communicative acts perform an identity-creating function both in an intramural context (among the co-workers) as well as externally (among customers, suppliers, and the general public). Identity is created by fundamental convictions and value orientations which are shared and group-specific, as well as by knowledge which is held in common.

Among other ways in which it can express itself, identity also makes itself felt through ideas or situations which everyone accepts as a matter of course. During the early industrial phase, the identity of an enterprise was usually defined through the personality of the entrepreneur as owner or manager of the business. Rather than using the notion of "corporate identity," the phrase "a firm's style" was used to express this idea. A person-oriented identity of this sort, in which the integration of the co-workers occurs through obvious, limited, and partly authoritarian instructions, is seldom seen today. In the place formerly held by clear and generally rigid hierarchical structures, one is now increasingly likely to encounter project and network concepts. Co-workers and customers of internationally active enterprises are no longer familiar with the firm's "old" and nationally affiliated identity or are no longer able to internalise this identity. Similarly, the image that consumers form of an enterprise is now seldom determined by the often indistinguishable specific attributes of that enterprise's products, but tends to be characterised instead by readily recognisable brand names or product designs. Support for the arts can contribute here as one of the last distinctive factors in the activities which an enterprise conducts in order to form its identity and image. The goals pursued here are the objectification of the creative vision of an enterprise's culture and the articulation of the enterprise's identity as an entity which is distinct and different from the identities of its competitors. Conversely, a great deal of attention is expended to ensure that the artworks owned by the firm properly correspond to the self-image it wants to communicate to the public. For example, when Vodafone recently took over Mannesmann, the new owner decided to auction off all of the masterpieces of the classical modern era which had formerly been part of Mannesmann's collection. Vodafone's reasoning was that artworks from the classical modern period are not appropriate possessions for an ultramodern, innovation-oriented enterprise in the information technology sector. A fusion can also sometimes mean that an enterprise acquires ownership of a museum or exhibition space. This was the case in the year 2000, when HypoVereinsbank fused with Bank Austria, the owner of "Kunstforum" ("Art Forum") in Vienna.

Naturally, a programme of support for the arts which is motivated in this manner is always ultimately at the service of economically oriented business communication. Alain-Dominique Perrin, president of Cartier International, freely admits that his dedication to the arts stands in the service of public relations and that the publicity generated by the establishment of a foundation is, in fact, an advertising campaign: "I, for example, decided to support contemporary art through the creation of a foundation because, by associating Cartier with living art, I wanted to ensure that Cartier's image will continue to be that of a young and dynamic enterprise. When Fondation Cartier organised a spectacular exhibition of 1960s art, the response from the media was wonderful. The effects generat-

ed by the exhibition were equal to those which might have been produced by purchasing five million dollars' worth of advertisements." (11)

Philip Morris likewise uses support for the arts as an advertising and public-relations instrument. This firm's sponsorship of the arts does not serve to advertise the company's products, but is intended instead to enhance its image. Chairman of the board George Weissman, who served as Philip Morris' chairman and CEO from 1978 to 1983, explains: "In business the real interest in art is self-interest. We can reap immediate benefits as a business and we can also enjoy long-term benefits by being perceived as a responsible corporate citizen in our communities and our country… Our fundamental decision to support the arts was not determined by the needs of the art scene or by the situation there. Our motivation was simply to be better than our competitors." (12)

Alongside "corporate collecting" in the narrower sense of the phrase, and parallel with traditional forms of sponsorship for the arts, additional forms of private-industrial art sponsoring arose during the 1970s. A few of these forms which are particularly worthy of mention include: the organisation of events (e. g. art seminars and art discussions) for co-workers; art-based training as a component in the education of executive and managerial personnel; the establishment of "artotheques" (lending libraries for artworks); the granting of stipends to artists or the commissioning of artworks from them; sponsoring art projects of various sorts or launching projects that are initiated from the entrepreneur's side. Furthermore, many museums regularly receive monetary support from businesses; in other cases enterprises make available to museums complete corporate art collections or parts thereof as permanent or long-term loans.

Concomitant with this, a change has also taken place in companies motives for concerning themselves with art. Whereas in the past, a positive self-image and enhanced prestige were the decisive motivating factors, art today performs a variety of other functions in the business world. Art has become productive capital; a company's support for the arts contributes to the formation of its image and identity, as well as towards improving the qualifications and motivation of its employees; sponsoring is intended to enhance the image of the firm's products or to express the firm's willingness to accept social responsibilities as a good corporate citizen; and, finally, art is often collected today under the lodestars of fame (13) and profit.

Beyond this, during the past few years business has become the paramount entity for social modernisation, an entity which embraces both politics and culture in equal measure and which, motivated more by political than by economic considerations, is taking on increasingly many tasks which involve national and local support for the arts. The former Bayerische Hypotheken- und Wechsel-Bank, which was known by the abbreviated name "Hypo-Bank," founded its own "Kunsthalle" ("art hall") in 1985. As was explicitly stated when this hall was reopened after its renovation was completed in 2001, the

"Kunsthalle" venue has contributed and continues to contribute to the vitality of the city of Munich and its museum landscape. The national press lavished similar praise upon entrepreneur Reinhold Würth's second museum. Journalists lauded the institution as an enormous "cultural boost" for Schwäbisch-Hall and its environs. Businesses justify such wide-ranging support for the arts in the sense of corporate citizenship by arguing that a company is part of society as whole and that it is therefore incumbent upon that company to take upon itself the duties of citizenship, just as it is incumbent upon any other citizen of the society. If a company is to take this attitude seriously, if it does not want to rely solely on the efficacy of social framework conditions, and if, above all else, it wants to accept responsibility and be perceived as a member of society, then it must take action itself, must make a contribution which establishes or improves the framework conditions for social, cultural, and economic activity. In this sense, the Swiss company Migros describes its support of cultural projects as "the social task of the company." (14) The Tetra Pak firm formulates its view as follows: "Art links every business with the currents in society." (15) And the guiding principle of Vereins- und Westbank explicitly says: "Whoever supports culture actively contributes to shaping society." (16)

In addition to the aforementioned reasons, monetary considerations also frequently play a role when a company decides to buy or sell an artwork. Charles Saatchi, also known as the "Super Collector," is exemplary in this style of dealing with art. Critics of Maurice and Charles Saatchi, who began collecting in 1970, claim that artistic and capital-related interests are interrelated here in a manner which is anything but good. Charles Saatchi's decision to begin buying artworks by younger British artists a few years ago was not motivated by his love for the island nation and its art, but by market-strategic considerations: artworks from this sector of the art market were still available at relatively inexpensive prices at that time.

In a similar vein, sales of complete corporate collections or parts thereof are often, but not always, financially motivated. Once again, it was pecuniary considerations that prompted Lufthansa's board of directors to vote in 1996 to completely sell to entrepreneur Reinhold Würth the firm's famous collection of works by Max Ernst, a collection which until then had toured with great success throughout the world and which had been viewed by more than 100,000 people. After the sale, Lufthansa rationalised its decision by claiming that first-rate collections need a worthy depository, proper care, and conservation, all of which generate ongoing expenses. Reinhold Würth, who is the world's largest supplier of reinforcement and assembly materials and who only recently opened his second museum ("Kunsthalle" in the historical centre of Schwäbisch-Hall), made the following comments about his habit of collecting artworks, an avocation which he has intensively cultivated since the 1960s: "It would be dishonest if I were not to admit that the issue of usefulness to the Würth Group, indeed, the question of return-on-investment, does indeed play a major role in my activity as a collector… Without the art collection, it's highly doubtful that Würth would have come as far as it has come today!" (17)

For quite a few years, Japanese companies' purchases of famous European paintings have elicited worldwide attention. Critics of such acquisitions say that the buying behaviour of these companies has immeasurably inflated prices on the world's art markets. Yasuda Kasai Kaijo, the Japanese insurance company that paid 39.9 million dollars for van Gogh's *Sunflowers* at a time when the painting's value was appraised at between 10 and 15 million dollars), justified the decision to purchase the artwork by claiming that the firm regarded the costly acquisition as a kind of "repayment of surplus profit" to society. Be that as it may, the fact remains that the painting is now on permanent display in a gallery inside the firm's headquarters. The not unproblematic question of the extent to which legitimate title to artworks can be purchased at all when these artworks have long been public property leads to another aspect of corporate art: the policy of collecting not the original artworks themselves, but the *rights* to those artworks. The sole issue here is to make a savvy investment that is likely to pay off in the future. Corbis picture agency, which owes its founding to a personal whim on the part of Bill Gates, globally markets the rights to digitised images of famous artworks – and is thereby writing a completely new chapter, indeed, a completely new "Art Story".

Globalisation of marketplaces; an unprecedented trend in the business world towards acquisitions and mergers; the labour market's greater flexibility and the consequences of this increased adaptability in the form of declines in job security coupled with increases in the ambiguity of job descriptions; changes in the ways that businesses are organised; and, above all, new developments in the fields of communications and information technology: all of these factors go hand in hand with comprehensive social changes that are taking place in Europe and the USA. These social changes especially cause alterations in lifestyles and/or lead to decisions to design one's life in ways that are divorced from tradition. And these changes also bestow new meanings upon the free spaces that are proclaimed by art and created by artistic activity. The ideological opposition between art and economy seems to have been overcome during the past few decades.

As the post-war decades came and went, artists and intellectuals in Germany gradually distanced themselves from the suspicion, which first arose after the Second World War, that private-industrial support for the arts is inherently manipulative. Art's current significance for individual companies is ultimately associated not only with the structural changes that are occurring in the business world, but also with the changes that are taking place in art and in the ways that artists understand themselves and their own roles.

The boundaries between art and economy have become more permeable; the back-and-forth relationship of varying levels of respect for one another is currently swinging, like a pendulum that gradually comes to rest in the vertical, into a symmetrical state of equal respect for the arts by business and for business by artists. In the same measure to which art successfully refuses to be consumed and ingested, and in the same measure to which the business world opens its doors to admit artistic, creative processes, to this same degree it seems that a mutually fruitful alliance between the two camps has now become conceivable. This should not be construed as necessarily implying blind conformity or uncritical affirmative behaviour, but should be understood instead as bringing greater tolerance of the ambiguity, or perhaps even catalysing the active shaping of the everhovering, always mobile, never-resting ambivalence between art and business.

1. This essay is an attempt to represent as impartially as possible the meaning and function of art for businesses from the business standpoint to enable stocktaking of the current situation. Even though it cannot claim to be complete, it does outline gaps in a development and unusual promoter profiles of some businesses which are represented. Evaluation and classifying have been eschewed as far as possible. This approach corresponds with the documentary presentation in the exhibition itself. If the businesses presented are chiefly large industrial concerns, this is because contemporary art is almost always sponsored by larger businesses.
2. Famous works of industrial painting were created, for example, by artists like Adolf Menzel and Otto Bollhagen, as well as by US painters like Charles Sheeler, whose *River Rouge Plant* series from the late 1920s and early '30s depicted buildings at the River Rouge Complex which Henry Ford had built in Michigan, USA.
3. Adapted from Horst Haberzettl's "Einleitung" in: *Kunst in der IBM Deutschland*, second, expanded edition, Stuttgart 1991, p. 9.
4. The strong response to this text made it into one of the sources of criticism of systems and economics in the 1960s and significantly contributed to the dissemination of an anti-business attitude among artists and intellectuals.
5. Franz Haniel & Cie. GmbH, chairman, "Vorwort" in: Werner Schmalenbach, *Der expressive Elan in der Malerei nach 1945*, Duisburg 1987, p. 1.
6. This foundation evolved from the fusion of the art foundations of Caixa des Pensions and Caixa de Barcelona within the framework of a merger by these two enterprises in 1990.
7. Business report for 1998 by Landesbank Hessen-Thüringen, p. 26.
8. Culture and/or art in the 21st century thus becomes a productive factor, but productive in another sense than the one in which it was understood by Marx or Adorno/Horkheimer. Whereas for them, art was an industrially produced item of merchandise, art today has also been recognized as a productive force which, like the force of labor, is no longer merely merchandise but is also a resource that can be utilized to increase productivity.
9. Quoted from Christoph Graf Douglas (ed.), *Corporate Collecting und Corporate Sponsoring. Dokumentation des Symposiums zur Art Frankfurt 1994*, Regensburg 1994, p. 29.

10. Bayer AG, the concern's administration of public relations work (ed.): *KunstWerk. Bildende Kunst bei Bayer*, Leverkusen 1992, p. 9.

11. Alain-Dominique Perrin in an interview with Marjory Jacobson, October 1990, quoted from: Marjory Jacobson, *Kunst im Unternehmen*, Frankfurt and New York 1994, p. 34. For this volume, Marjory Jacobson investigated and categorized art concepts pursued by enterprises worldwide. Her book cites many highly interesting examples of widely divergent art concepts that have developed over the course of time in very dissimilar enterprises and branches.

12. Quoted from Birgit Grüßer, *Handbuch Kultursponsoring. Ideen und Beispiele aus der Praxis*, Hanover 1992, p. 62.

13. "Through his dedication, the art collector makes possible the creation of artworks, simultaneously participates, at least to some small degree, in the fame of the artist, and thus also participates in the longed-for immortality," wrote Wieland Schmied, president of Bayerische Akademie der Schönen Künste (Bavarian Academy of the Fine Art), in his contribution to mark the 30th anniversary of the founding of Capital Kunstkompass in 2000 (Wieland Schmied, "Das Maß des Ruhms", in: *Capital 23*, 2000, pp. 245–246, here p. 246).

14. Arina Kowner, "Kulturförderung als Selbstverpflichtung" in: *Zeitgenössische Kunst aus der Sammlung des Migros-Genossenschafts-Bundes*, Zurich 1994, p. 11.

15. *Tetra Pak und die Kunst*, 1996, unpaginated.

16. Dr. Ulrich Meincke (spokesman of the board of directors), "Grußwort" in: Vereins- und Westbank AG (ed.), *Foyer für junge Kunst. 1986–2001. 15 Jahre Förderung zeitgenössischer Künstlerinnen und Künstler aus Norddeutschland*, Hamburg 2001, p. 5.

17. Reinhold Würth, "Kunst und Unternehmen. Das Beispiel Würth" in: *Kunst – Raum – Perspektiven. Ansichten zur Kunst in öffentlichen Räumen*, Jena 1997, pp. 132f.

¬ *Christophe Kihm*

Art and Business: A Capital Relationship

Whether working under contract with big firms, reprising or appropriating the messages, logos, strategies or products of the communications industries; whether projecting onscreen the high-lights or numbers of stock exchange operations; or whether deconstructing and depopulating service-industry architectures, many artists nowadays refer to the dominant model of business and seek to infiltrate its codes and systems of representation. This approach may sometimes translate into fictions in which the artist himself takes on the symbolic role of the entrepreneur. And, in the world of the real economy – as pertaining to his own work, or to other forms of production – it may also generate structures that provide support for artistic projects all the way from conception to distribution.

There are two questions associated with these relations between art and the economy. They define the issues in a theoretical debate that is also echoed to by this exhibition. The first one concerns the political virtues (or otherwise) of these artistic practices that turn the system's principles against the system itself: "Can art use business's own arguments and own means in order to disclose the ways business works?"(1) The second, complementary to the first, apparently highlights a paradox, since it questions the way in which industry supports an art world whose propositions are often critical of its methods: "This portion of the exhibition will seek to document the various artistic concepts which businesses have developed during the past decades. The specific profiles of collecting and sponsoring document the different functions of art in the economic context." (2)

Two questions, two parts of an exhibition, and a few hypotheses to help understand them.

• *First Hypothesis: Separation*
Meaning that art and the economy belong to two separate spheres.

To postulate that art and the economy necessarily belong to different realms is immediately to detach the artist from the economic sphere, so that he will therefore consider it as an outside observer. This hypothesis is commonly held and is based on a definition of the artist as an interpreter. The economic sphere, on this view, is but one of the areas of which he can make a reading; he could just as well look at science, sport, medicine or social phenomena – as he indeed does. The distance enjoyed during this activity endows the artist-cum-interpreter's position with a necessarily critical dimension, which ensures that his practice involves a transition between observation and action. According to this "separation" hypothesis, the question of the relation-ship between art and the economy is already settled in advance: art, as a locus of critique, will also be the place for the critique of the economy. And, if we accept the validity of this proposition, then the economic sphere will be ideally positioned both to solicit and to receive this critique. In accordance with a conversational model in which the answer is addressed first and foremost to the questioner, the artist will speak to the economy as the adviser speaks to the Prince, or the Fool to the King.

But can we rest content with this first vision, which eliminates all trace of bilaterality from the relationship between economics and art? That would be hard. This equation of an "*a priori* separation" is underpinned by two presuppositions which themselves rest on two debatable postulates: on the one hand, the existence of an art system encompassing all artistic practices; on the other, that of an economic system encompassing all economic practices. The two systems are seen as autonomous, interacting only in that specific instance where the subject of art is the economy and the object of the economy is art.

However, this ideal distribution of roles does not stand up to the facts or to more thorough analysis. For it is predicated on the dominance of a Western norm that combines an aesthetic art system whose contours were set by Romanticism and which underpins the interpretative and critical function of the artist (3), with a free-market capitalist economic system that emerged with the industrial revolution and is contemporaneous with Romanticism. Although dominant, these two systems do not account for all economic and artistic practices. At the same time, as the two dominant norms from within the same culture, they are obviously hard to separate – unless, of course, one does so arbitrarily, by considering that the artistic sphere as totally cut off from society or linked to it only aesthetically. (This would reduce all artistic work to a totemic function, as the product of a shared social belief system – a thesis behind which the sociology of art has hidden for much too long.)

However, if we take a short historical detour and consider the 19th-century novel, naturalism or the avant-gardes (from Futurism to Pop Art), we will soon realise that over the last two hundred years the aesthetic practices of art and the processes of social transformation have been constantly linked. And not only in the sense that one was simply a translation of the other. No, this parallel also concerns the democratisation of practices, and the diffusion and circulation of cultural works and products, the institution of support structures and intermediaries linking the works, the public and the artists. In other words, there has been a general social trend in which commercial and mercantile factors, and, subsequently, the structures of communication, have considerably modified artistic production.

How is it, then, that this initial hypothesis of an "*a priori* separation" can continue, even today, to envisage the relations between art and the economy according to the terms of the pure aesthetic act (be it one of inclusion, reversal or interference), in terms of exteriority and not as an active factor within artistic production itself? This is linked in part to the survival of a thoroughly archaic legal and social system seemingly frozen in the waters of Romanticism: the triad of artist, work and signature that, despite so many refutations at the hands of 20th-century aesthetic experiments, continues to govern the productions of art. This three-headed hydra thoroughly confirms the idea of an *a priori* separation between art and all other systems. On this view, the artistic and the economic are fundamentally alien to each other, the differences between them being summed up in categorical oppositions between individual and collective, work and product, limited series and mass production. On this point, nothing has changed in two hundred years. As for the subversive power of art, it never reaches beyond the strict framework of its foundations: an aesthetic plus a legal and social status, which also underpin the system whereby all art is defined and recognised. (4) Thus its critical and subversive dimensions do not exceed their specific content: indeed, they have become necessary for the inscription of this content in the field of art.

•• *Second Hypothesis: Mediation*
There is indeed a second hypothesis in which the links between art and the economy no longer cancel each other out in a subject/object relationship, and which focuses instead on the ways in which economic and artistic practices and productions interconnect within a shared culture. It insists on systems of mediation that reach beyond the narrow territory

of the artist-interpreter's readings. What catches our attention here is not works that borrow – borrowing from industry processes (recycling, recovery, transformation, manufacture in series or multiples), or borrowing from economic activity forms, places and images to be "perverted" (logos, communication campaigns, zones of exchange or free zones) – but art's relationship with communication, with the networks of distribution and information, with marketing. Here we need to get away from the utopian idea of a critical art that undermines the hierarchies of production and consumption, of creation and reproduction, combines different cultural registers (high and low, old and new, etc.) and challenges the laws of property (copyleft versus copyright) by creating an egalitarian mélange of the signs of art, commerce and domination in a geography that does away with the economic and geopolitical division of wealth. We also need to abandon the reverse utopia of art turned into spectacle in the ultimate phase of commodity fetishism, rejecting the supports and techniques that had previously enabled it to distinguish itself from commercial products. The close kinship between the exhibition of commercial domination and the critical appropriation of its emblems, and the unbroken connection between mixed-media art and the construction of the commercial environments created by communications is then seen as the sign of a shared territory. And whether the artist intervenes in the real economy, or instead situates himself on a purely symbolic terrain, which he interferes with, subverts and contests, is no longer the point, except in a falsified debate. As Roland Barthes so appositely put it: "One cannot speak of the real without cutting oneself off from it: understanding is complicity… Such is the fundamental ambiguity of any understanding of the real." (5)

Rather than get involved in trying to arbitrate for the umpteenth time between a utopia and its supposed opposite (in fact, they are two sides of the same coin), it would seem more appropriate to establish the mediations that render problematic the aesthetic and political signification of the artistic-economic continuum.

There are several recent phenomena we might briefly allude to. They touch on the development of public and private structures (6) that surround, accompany and act as intermediaries for contemporary art, ensuring that it has extensive visibility: museums, galleries, auction houses, art fairs, foundations, the press, alternative structures, businesses, etc. These intermediary agencies have developed considerably in recent years and have effected a large number of mediations within the economic processes of art: between the artist and the director of an institution, between the curator and the auctioneer, between editor and critic, between collector and dealer, between the director of communication and the chairman of a committee. Where these intermediary agents come together is where the economic value of art is determined, since any kind of mediation endows it with a form of visibility or presence. This is where the prices for a given artist, and the way he is promoted are to some extent determined, and so too are the winter and summer "trends"

and the rankings and relegations to which art and artists nowadays are constantly subjected, and which engender the fluctuations of a market economy.

Another factor that has influenced the developing relationship between art and the economy over the last decade is linked to the massive convergence between art and fashion. In the press, it began with specialist journals and fanzines; they were followed by women's magazines, which all have their own "arts pages" these days. More generally, this phenomenon has seen criticism drift towards a kind of advertorial, or promotional, mode. When the discourse on fashion joins with the discourse on art, it displaces the latter's meaning, adopting purely social functions through accentuating a semiological more than a semantic order. Art thus appears to be a purely formal activity. As Barthes noted: "With fashion 'today' is always pure. Each of these todays is a triumphant structure whose order is coextensive with (or alien to) time. So that… Fashion domesticates the new even before it produces it and achieves the paradox of an unpredictable and yet regulated 'newness'." (7) "The big trend this year is video" – this passed for comment on the most recent FIAC art fair in Paris, automatically cancelling last year's trend, "photography". And already we know that next year's fair will salute the "return of figurative painting".

At the same time, paradoxical as it may seem, this proximity between fashion and art rests on the symbolic exclusion of artistic figures from the social field of fashion. Art is fashionable, but artists are outside the fashion system. (8) Andy Warhol, who quickly took on board the principles of fashion (the world that he came from) in his own artistic work, was no doubt the first to translate this necessary inclusion/exclusion of art in fashion and of the artist in relation to its system, coming to publicly personify the synthesis of the alternative and the commercial, of luxury and precariousness, of media overkill and marginality. Combining the posture of the underground artist, the eternal, fragile adolescent, and the activity of the aggressive businessman, the director of the Factory and the director of Interview, the maker of art movies and the actor of Loveboat, he laid the foundations for the strategic positioning of the contemporary artist. (9) This is the model underlying an entire artistic economy – from Jeff Koons as director of a cynical enterprise to the young artist involved with an alternative structure soliciting critics in order to raise his profile, all here make the most of the mediating agents in an economy whose every agent establishes a structure that duplicates the dominant free-market economy in which it originates.

The permanent censorship of art by money is discreet and effective. Artistic production is subordinated to immediate consumption, to the bond between its visibility and its cost that creates its symbolic and commodity value. Abandoning the illusion or the cynical claim to turn the economic sphere on its head using its own instruments might give artists the opportunity to create something more modest but also more intelligent: their own kinds of independent enterprises. These would no longer be concerned with pure aesthetics or some

kind of critical and more or less distanced version of capitalism. Rather, they would be making available and distributing artistic works and products in competition with those on the art market – which, after all, is the first target. Such is the strikingly obvious but still minority position taken by Gilles Touyard's Art Wall Sticker project. Touyard's company, AWS, produces and sells mass-produced works in kit form at a low, fixed price (which bears no relation to the art-market prices and standing of the participating artists). It thus challenges the social and legal definition of the artist, and the symbolic value of the artwork. (10) In adopting this model, art should be able to clarify its murky relation to the economy, "slash prices" and democratise itself and change its mode of propagation. But all this presupposes the effort of a painful and difficult transition between work of art and work as product and between one art market and another. And who, really, is ready for that?

1. From the press release for the exhibition.
2. Ibid.
3. This is Novalis' famous "all things speak".
4. The fact that one finds within this system both one thing and its opposite is the least one would expect, since the system is based on the dialectical unity of art and non-art. On this, see Jacques Rancière, *Le partage du sensible*, La Fabrique 2000.
5. Roland Barthes, *Le système de la mode*, Paris 1967, p. 284.
6. The art economy has also followed this transition from welfare state to privatisation, although in France there is still perceptible resistance to this trend.
7. Barthes, see note 5, p. 289.
8. It now looks as if this art/non-art dialectic that was the foundation of the modern aesthetic has shifted its locus to the figure of the artist himself.
9. This has now gone beyond the marketing of art and applies to many industrial products: there is a real market for non-integration, subversion, revolt and insubordination, all based around jeans, T-shirts, books, magazines, music, and exhibitions.
10. For more information, see the art-wallsticker.com website and the interview with Gilles Touyard in: *art press*, no. 272, p. 86.

¬ *Mike van Graan*
Art, Culture and the South African
Private Sector

During the apartheid era, access to the arts and to heritage institutions (museums and monuments) was generally reserved for those classified as "white", and the majority of South Africans had little formal involvement in arts and culture. Moreover, performing arts, visual arts and heritage institutions were generally supported from the public purse, and so their policies, governance and management structures invariably reflected the political agenda of the white minority government.

At least until the early 1980s, the apartheid policies of job-reservation and separate group areas

meant that few black people were employed as full-time artists in posts supported by public funding, and even fewer were employed in senior management posts or appointed to the boards of publicly-funded cultural institutions. The rate of unemployment at that time meant that black artists struggled to eke out an existence, denied access to affluent white markets while their own communities simply could not afford to support them. Most black artists, performers and organisations working within their communities were supported by foreign governments and international donors, who provided aid as a means of enhancing anti-apartheid resistance by cultural means.

In this context the role of the private sector was very limited. White cultural institutions generally did not require private-sector funding; they were largely cared for by their state benefactors. On the other hand, the many black artists aligning themselves with the anti-apartheid struggle were generally reluctant to pursue alliances with business, or to be seen to be aided by a private sector deemed to have supported the apartheid government, and to have benefited significantly thereby.

After the election of a non-racial, democratic government in 1994, the arts and culture sector faced numerous challenges that had their roots in the apartheid era. First, the country's racist past had left a massive social legacy, and the urgent need for action on (and funding for) housing, job-creation, education, health care and the like, made it highly unlikely that government would increase the arts and culture budget beyond its previous level.

If anything, funds were more likely to be redeployed from this sector to other areas of more immediate need. At best, the funds available to meet the cultural needs of 8 million whites under apartheid would now have to be stretched to support the cultural aspirations and practices of all 40 million South Africans.

Secondly, most of the country's new political – mostly black – leadership had been denied formal access to arts and culture, whether as practitioners, audience, governing authorities or managers. Consequently, arts and culture were now deemed relatively unimportant – funding them was seen as an unnecessary luxury when more urgent social ills needed addressing – and they faced an uphill struggle for acceptance in the minds of the new political elite and decision-makers.

Thirdly, the moral and political imperatives of the transition to majority rule required that the management and governing boards of publicly-funded institutions be changed to remove historical white bias and reflect the racial and gender demographics of post-apartheid South Africa. Such changes have been implemented, but many of those appointed to positions of governance or managerial authority lacked the experience, skills, networks and vision to provide effective and constructive leadership at a time when these bodies were under threat from reduced government funding.

To address some of these issues – particularly lack of funding to sustain and develop cultural practice countrywide in the light of declining public-sector support – government embarked on strategies to encourage greater private-sector involvement in the arts. Its principal instrument was the Department of Arts, Culture, Science and Technology (DACST), newly created after the 1994 elections.

First, DACST facilitated the launch of Business and Arts South Africa (BASA). Modelled on the UK's Association for Business Sponsorship of the Arts (ABSA), this is a non-profit organisation through which businesses can channel support for the arts. Its aims are to leverage greater arts funding from the private sector, and also to develop leadership and organisational skills in the cultural sector, whether by seconding business people to cultural organisations, by offering relevant private-sector-run courses for managers in the field, or by providing support in kind, such as financial or auditing services. DACST provides BASA with annual funding of some R two million, which BASA uses to supplement the cash or "in kind" grants made by businesses to arts and culture projects.

To date, BASA has played a valuable role in providing supplementary funds (from government) for arts and culture projects supported by the private sector, but it has failed significantly to increase the involvement of business in the cultural domain.

The reasons are many, but the principal one is that there are no tax incentives to encourage businesses to donate funds to the arts, as would be the case in America, and increasingly in European countries. Furthermore, while government is reducing its support for arts and culture institutions, the private sector is not particularly inclined to step into the breach. It, too, is under pressure from the unions to provide support in the areas that matter to their workers, and it is losing confidence in the viability of cultural institutions whose struggles for survival are increasingly made public as government support diminishes.

DACST's second major tactic is its Cultural Industries Growth Strategy (CIGS). One of the principal aims here was to demonstrate to the rest of government, which considered the arts a mere luxury, how important arts and culture were in economic terms. The rationale was that, if government were convinced, funds for the sector would increase via investment in job-creation and wealth-generation. Another aim was to devise strategies that would help to develop these "cultural industries" develop into reasonably significant forces of economic activity. However, the aim of convincing government of the importance of arts and culture in order to attract more government funding simply has not been achieved. DACST's budget has doubled, from over R 500 million in 1995 to more than R 1 billion in 2001/2, but the proportion expended on arts and culture has fallen from 48% of the 1995 budget to a mere 37% in 2001/2, while spending on science and technology rose from 49% to nearly 60%. The Department's science and technology branch is obviously deemed to deliver better returns.

A recent BASA survey of 270 companies' attitudes to the arts confirmed two broad trends in private-sector support for the arts. One is to see arts and culture as an area of corporate social investment, with educational and skills-development projects being favoured; in such cases companies require little visible "return" and the emphasis is on "doing social good". The other trend is for companies to support arts and culture projects out of their marketing budgets: first, because this allows them to write off such sponsorship as a legitimate, tax-deductible expense, and, secondly, because such projects allow the company to use such arts and culture vehicles to pursue its marketing objectives and reach particular target audiences.

Major companies that engage in marketing through the arts, clearly have a better understanding of the potential for a win-win relationship between their business and sponsored arts projects. Primary arts and culture projects which attract marketing investment from companies are high-profile music events and festivals. Numerous festivals have mushroomed around the country, largely due to private-sector sponsorship and the apparent preference of arts markets to access the arts in festival "hypermarket" form rather than via the traditional theatre or gallery experience.

BASA's research revealed that R 136 million in arts sponsorship was generated in 2001, with R 15 million of additional funds leveraged for marketing and advertising the sponsored events. Sadly, though, this paled into insignificance against the R 1.2 billion of sports sponsorship for the same period, and the extra R 850 million leveraged to advertise and market the relevant sports events.

Among the considerations that companies mentioned as militating against greater arts sponsorship are lack of media support (if television, radio and newspaper coverage for particular events were guaranteed, as is the case with sport, sponsorship for them would be more readily available), lack of tax incentives, and lack of professional competence in the arts.

The major sponsors of arts events in South Africa are financial institutions such as Standard Bank, Nedbank, and First National Bank – probably because the markets to which they appeal are similar to the markets that support the arts. Reasons that companies cite for arts sponsorship include access to particular niche markets, enhancing their company's image, increasing brand awareness, opportunities for entertaining clients and rewarding staff, association with excellence and success, and public-relations opportunities.

From this, one may deduce that few firms invest directly in arts and culture projects and companies in the expectation of a direct return on their investment in terms of profit. Few businesses are engaged in cultural tourism – music, art, film, heritage tourism and other areas of the arts and culture sector – for the direct income they expect it to generate. Those that are involved are pursuing more nebulous, peripheral, marketing or corporate social investment objectives that cannot necessarily be measured in terms of quantifiable and short-term profits.

Companies need to be educated about the actual and potential benefits of the arts – not only their value for society generally and for the well-being

and quality of life of individuals, but also the economic and branding benefits they can bring for companies. At the same time, if the arts and culture community is serious about entering into a partnership with the private sector, it needs to be educated about the business community's requirements, needs and imperatives. Generally, it lacks entrepreneurial skills and understanding of the private sector, as well as nourishing a naïve expectation that the private sector should support the arts and culture simply because this is a good thing to do.

Tertiary institutions specialising in arts education and training are only beginning to equip their students with the arts management, marketing and financial skills they need to be effective in the new conditions that face arts practitioners. These conditions are much more daunting than ten years ago, when some graduates could enter into full-time employment, but, if successfully survived, they offer the enterprising practitioner many creative and financial rewards. Without these skills, many of the country's top professional artists – white and black – struggle to eke out an existence. Many teach in educational institutions, so as to secure a basic monthly income, while practising their craft after hours or during sabbatical periods. Others who work purely as professional artists simply do not have the work or local markets to generate an income that can support a decent standard of living.

It is unlikely that government support for the arts will do anything but decline further over the medium term. International donor funding that continues to be a lifeline for local arts and culture has a limited lifespan. And the national lottery has some way to go before it can fulfil its potential as a source of significant funding for the arts and culture sector. The private sector thus holds out the best hope for the future growth and sustainability of the arts, culture and heritage industries in South Africa. Yet, whereas in other industries markets are researched, or products are researched before being unleashed onto markets, in the arts and culture sector products are characteristically created out of an artistic desire for truth and beauty, and then the artist goes in search of a market. Artists fear that a business relationship with the private sector would come to compromise the integrity of their work. On the other hand, the private sector – essentially concerned about bottom lines – is intimidated by, or cannot relate to artspeak, to nebulous and visionary ideas that might not translate into income-generating reality.

Artists and businesspeople need to begin to understand each other better, and need to learn how partnership could best serve their mutual interests.

¬ *Michael Müller*
Thinking Economically About Culture

• *The Joint-Stock Company as a World Model*
A series of books were published in Germany between 1999 and 2001 with titles such as *The Culture Joint-Stock Company*, *Business Report of Germany Inc.*, *Reinventing work: The brand you* (the title of the German edition translates as *Make Yourself Into "Ego Inc."*),

and *The ME Brand*. (1) The specific content of these books is of less interest to us here than are their titles, all of which (except for the last one) use designations borrowed from forms of organisation of economic enterprises ("joint-stock company", "inc.", etc.), but apply these terms to systems which, as such, cannot be organised in these forms. Neither "culture" nor the "ego" are legally definable concepts, and a nation like Germany is (officially, at least, and thus far) not in the hands of "shareholders". It is quite clear what the application of these terms is intended to express: the implicit postulate is that the selfsame rules which are valid for a joint-stock company are also valid for "culture", the "ego" or "Germany", and if they are not necessarily valid, then it would surely be worthwhile to test whether such rules could be meaningfully transferred to non-economical structures.

Transfers of this sort, which take concepts and models from one system and apply them to a different excerpt of the world, can have an elevating or a denigrating effect. One might postulate that it would be good, i. e. efficient, if culture were to function the way a joint-stock company functions. On the other hand, one might criticise the transfer, complaining that culture would betray the faith that it keeps with itself if it were to behave and present itself as do economic organisations. Which of these two opposed evaluations is perceived as the more probable, or, in the most extreme case, as the only possible one, by the general public and thus also by the members of the potential target market for these books, depends upon the discourse which was conducted at the time when such books were first published. If a book entitled *The Culture Joint-Stock Company* had been published in 1969, one would have expected that it would contain a critical rebuke of a cultural establishment which had made itself a willing henchman of capitalism. On the other hand, during the heyday of the stock-market boom in 1999, a joint-stock company that was listed on the stock exchange was regarded as more or less synonymous with a new Eldorado, indeed, almost as secular salvation, the path to bliss for everyone and anyone. The intention behind the use of the phrase "joint-stock company" would therefore have been perceived by the public as unambiguously positive. But the pleasures of the stock exchange are notoriously fickle, and in the wake of the losses suffered (especially by investors in "dotcoms") during the first half of 2001, it is questionable whether the latecomer to the series of books (with the words "Ego Inc." in its title) will be as warmly received as were the other books, which were published earlier.

Decisive, however, is the following: the aforementioned titles define the high water mark point (at least for the time being) of a development which, perhaps as a backlash to the student movement of 1968, has been observable at least since the early 1980s (if not before) and which I would like to denominate as "the 'ideologisation' of the economy".

•• *Economy as Ideology*
Several systems exist by means of which various excerpts or parts of reality can be described. The

system of physics, for example, describes the "physical world"; botany the plant world; economy the economic activities of humankind in enterprises and markets. Each descriptive system has a particular inventory of concepts and classifying orders which, taken together, define a "way of thinking" about reality and/or a "point of view" from which reality is observed. Each of these descriptive systems functions temporarily with respect to the objects for which it was created: if a better descriptive model comes along and if society can reach consensus to use this new system in the future, then the previous descriptive model is thrown onto the scrap heap. Thomas S. Kuhn coined the phrase "paradigm shift" to refer to a process of this sort when it occurs in the world of science. (2)

I use the phrase "ideologisation of a descriptive system" to describe the process of a transfer of one system onto areas of reality for which it was not originally conceived. This transferred descriptive system thus becomes an "ideology": with the help of its concepts and categories, and this also means with the help of its corresponding way of thinking, excerpts from reality are described which essentially have nothing to do with that for which those concepts were originally developed. A few examples follow. Psychoanalysis was originally conceived as a descriptive model of the human psyche. Its application to the interpretation of literature and the arts is an ideologisation. Social Darwinism is an ideologisation of a biological theory of evolution. And when a captain of industry talks about his hope for a "quantum leap in profits", this verbiage may well represent the beginning of an ideologisation of the quantum theory in physics, albeit in the form of a somewhat poorly chosen metaphor because quanta do not always leap forwards and upwards, but in whatever direction they "choose".

Phrases such as "Culture Joint-Stock Company", "Ego Inc." or "The ME Brand" are expressions of an ideologisation of the economy. The economy's descriptive apparatus is here undergoing transfer onto the concept of the person or the culture. Systems which describe areas of reality that enjoy a prestigious status in a society are the selfsame systems which most frequently mutate into ideologies. The increasing ideologisation of the economy is – and this comes as no surprise – the expression of the ever-higher levels of esteem which have been lavished upon business since the 1980s. This idolising respect was particularly apparent during the boom years of the "New Economy" and during the high flights of the stock markets that coincided with the latter part of the 1990s. New business magazines were launched on a more or less monthly basis, television news shows were spiced with live reports direct from the trading floors of the world's stock exchanges, and advertisements for consumer goods frequently used themes borrowed from the "New Economy".

One thesis, and one which may not be quite as daring or far-fetched as it may seem at first hearing, might claim that the economy has been the leading system of Western culture during the late 20th century. Such a claim could be advanced in a manner

similar to that with which it has so often been asserted that Christianity was the leading system of Western culture throughout many earlier centuries. Just as the Medieval mind viewed everything from social life to art and from music to cosmology from a religious perspective, so do we today tend to view everything from an economic perspective. Ultimately, we have been working for at least twenty years on the ongoing effort to conceive many areas of our lives in terms of economic categories. I would like to highlight two specific examples of this conception: "selling oneself" and "the art of the maker".

••• *"Selling Oneself"*

The ideologisation of economic systems of description reveals itself on the level of the conception of the person in the changes which have occurred in the meaning of the phrase "to sell oneself". A respected German dictionary published in 1970 (the *Duden Bedeutungswörterbuch*) offers only one synonym for the phrase "to sell oneself", and that synonym is "to accept a bribe". (3) The 1986 edition of another equally respected lexicon (*Wahrig's Deutsches Wörterbuch*) defines the phrase "to sell oneself" as "to do something which one really does not want to do in exchange for money or some other advantage". As an example of this action, this lexicon chooses "the girl sold herself" and explains that this phrase means "she practices prostitution". (4) In the locution's original sense, the only people who "sold themselves" were spies, traitors, prostitutes, or other "comrades without backbones". Nowadays, however, when we say that someone sells himself or herself well, we no longer use this phrase in a pejorative sense, no longer cast aspersions on the person's honour or insinuate that he or she earns lucrative income by working as a spy, whore, or gigolo. It is intended as praise. This new meaning of "to sell oneself" marks the first step towards the "The ME Brand" and "Ego Inc." Together with this transfer of economic concepts onto the personal sphere, a change also occurs in the idea of the person as a whole. No longer is the inmost core of the individual an entirely non-economic entity which can sell, at most, certain abilities or services such as the person's capacity to perform labour, but which can never sell the person "himself" or "herself". Instead, the individual as a whole has now become an object of economic exchange. Over the long term, revised conceptions of this ilk will lead to new images of humankind and to new rules which will determine who will belong to and who will be excluded from specific social circles.

•••• The *"Art of the Maker"*

Of course, commerce has always played a role in the area of art: on the one hand, in the literal sense of economic trade, i.e. the buying and selling of artworks; but, on the other hand, commerce was and is also understood in the sense of an exchange of non-material goods in what Georg Elwert called an "economy of gifts". (5) The principle of "you praise my book and I'll praise yours" has always been alive and well in what we might call "culture biz". Alongside this, however, economic models of the world

and economic models of thought are increasingly making inroads into the business of art and culture, beginning within the readily comprehensible insight that the successful communication of culture by institutions such as theatres or museums requires a minimum of business-administrative know-how. But the transfer of economic concepts and thus also economic modes of thought onto the area of culture and the arts also tends to produce a change in the status which our culture accords to artworks. I would like to describe this tendency by focusing on two concepts which derive from the sphere of the economy and which have been accepted into the sphere of culture. The one concept is that of the "(culture) manager". The other is that of the "event". In the latter context, the word "event" refers to a public staging for the presentation of artworks, regardless of whether this staging is the opening of an exhibition, the debut of a new book, or the premiere of a theatrical performance. In most cases nowadays, the person responsible for this staging is not the artist who created the artwork, but the "culture manager" who stages its marketing. This job has evolved into a profession in its own right during the past decade, and the skills necessary to succeed as a "culture manager" are being taught in courses at an increasingly large number of academic institutions.

Of course, the elements of staging have always been components of artistic presentation in many art forms, and not solely in the theatre. The rituals of an artist's dramatic entrances and exits at concerts, the choreography of curtain calls, the parties that accompanies the openings of new exhibitions in art galleries: these and similar events have always been part and parcel of (self-)staging in culture biz. "Exhibition-makers" are attracting increasing attention in the business of exhibiting visual artworks. The way an assortment of artworks is staged to create an exhibition is often more important than the individual artworks themselves. In the business of classical music, each successive summer brings a new season of outdoor events that vie with one another to present progressively more bombastically staged laser shows, stage sets, etc. The music that is played at these events is typically recruited from the unchanging "top ten" hits of the classical canon – familiar compositions which every member of the audience has surely heard performed (and heard performed better) countless times. But that does not matter. The event itself is the star of the show. And the accompanying music must be content to play second fiddle. Even in literature, the sole art form which, one might expect, would offer the most resistance to its being staged (because this art is traditionally enjoyed not at public performances but in the reader's own quiet study): here too the circus of readings and book presentations is acquiring ever greater importance.

Two books in particular can serve as proof that the significance of the staging is growing and the importance of the individual artwork is shrinking. The special edition of *Kunstforum* magazine that accompanied *documenta 9* in 1992 was entitled *Die documenta als Kunstwerk* (*The documenta as Artwork*). (6) And as early as 1991, a book was published with

the title *Die Kunst der Ausstellung* (a play on words, "The Art of the Exhibition"/"The Art of Making an Exhibition"). (7) Here again, I will offer no remarks about the content of these two books, but will confine my remarks to an interpretation of their titles. If one takes these titles seriously and literally (whereby the *Kunstforum* title is particularly unambiguous), then both titles unmistakably state that an exhibition is no longer merely a form of presentation for artworks, but has in fact become an artwork in its own right. Considered from this perspective, the exhibited artworks are merely the raw materials from which the "exhibition-maker" qua artist creates his own artwork: namely, the exhibition itself. The exhibition as a meta-level artwork also becomes that which is primarily perceived by the general public and by the culture biz. The majority of the past decade's fiery public debates about the visual arts were kindled by exhibitions and their concepts. Two examples of this that come to mind immediately are *Bilderstreit* (Cologne, 1989) and *documenta X*. If one follows the reportage published in the arts sections of newspapers, one discovers that critics typically devote more verbiage and editors more column space to discussions of the concepts of the exhibitions than to the appreciation of the individual artworks shown there. Though it would admittedly be rather bold, I think it would also be quite accurate (as far as the tendency is concerned) to talk about a shift in the concept of "the artwork" from the traditional individual work of art to the collective presentation of "art", i.e. the exhibition. The "real" work of art is the exhibition itself.

This shift derives from a twofold motivation and performs two different functions. The first of these lies within the discourse about art. In a certain sense, modern art has become its own philosophy, as Arthur C. Danto has concluded. (8) In this context, practically any object can become an artwork or a part of an artwork as long as that object explicitly or implicitly refers to the theme of "art". As a consequence of these two developments, a situation has arisen in which art now needs the exhibition in order to define itself. Through the choice of "raw materials" (i.e. artworks) which are assembled to produce an exhibition, the latter defines the way it (or its "maker") views art. Because we have now arrived a point where anything and everything can potentially be a work of art, an individual work no longer has the power of definition with regard to the question "What is art?" (The first cubist painting ever painted most certainly did have this power.) On the other hand, by virtue of its paradigmatic assemblage of raw materials, the exhibition still wields this power of definition, albeit not on the level of the individual artwork, but on the plane of the paradigm which asks the question "What can be shown, and how can it be shown, at an art exhibition?"

The second function of this shift involves the ideologisation of the economic system of thought. The values that count in the economic system are engendered not by artist, but by the (culture) manager and/or the (exhibition) maker. Not until the manager or maker produces an event or an exhibition that creates an audience for art has he simultan-

eously created a "market" for these artworks – a market which need not necessarily be one where goods or services are bought and sold, but which can equally well be a market of attention alone, because only an artwork that receives public attention actually exists in today's communications society. The "art of the exhibition" is the art of the manager: his ability to transform the raw materials of the artworks into an event and thus to bring the artwork onto the "market of attention".

••••• *Changed Economic Thinking in the Economy*
The person who sells himself/herself and the art of the maker are only two examples (and, in my opinion, two especially illuminating examples) of the fact that economic models of thought also exert an influence on the way people look at certain situations (e.g. the concept of the person or the notion of art) that were traditionally believed to be aloof from economic factors. Further examples of this "economisation" tendency could be found, if so desired. The spectrum even includes churchmen who hire business consultants to help them become better "providers of religious services".

Perhaps the peak of this development has already passed – for a new and opposite tendency is beginning to make itself visible in (of all places) the world of business. Slowly but surely, the insight is dawning that economic enterprises cannot be led successfully on the basis of strictly economic rules alone. Business enterprises are complex social and cultural systems. The people who work in them are motivated by widely dissimilar drives, and the thirst for pecuniary advantage is only one of many such impetuses. The feeling that their work is meaningful, the satisfaction that comes from cooperating and communicating with others, the esteem one receives, or simply the "good vibes" in a workplace: all of these factors are essential contributors to an enterprise's smooth functioning and ultimate success (i.e. its profitability). People are slowly beginning to realise that economic activity also involves the ability to deal effectively with these so-called "soft factors". (9) On the one hand, many old-guard executives still try to force these "round" new insight-pegs into the "square" old holes of purely economically based thinking. This attempt is evident, for example, in methods such as the currently very popular "balanced scorecard", (10) which seeks to make "soft factors" measurable in a way that was formerly applied to the genuine "hard factors" of economic influences. But attempts of this sort are in themselves indicators of the fact that an analytical system has implicitly recognised its own limits. With increasing frequency, enterprises are experimenting with descriptive systems derived from systems theory or sociology, from art or culture, which make the ways in which people cooperate and communicate in businesses – and the ways in which businesses and markets interact – more readily comprehensible than does classical economic thinking. This, in turn, could perhaps impel economic thinking to return to its original place as just one among many coexistent and networked systems which can be used to describe certain areas of reality. If this return were to

take place, it would pull the rug out from under the tendency towards ideologisation of the economy as I have described it in the foregoing pages.

1. Andreas Grosz and Daniel Delhaes (eds.), *Die Kultur-AG. Neue Allianzen zwischen Wirtschaft und Kultur*, Munich 1999; Peer Ederer and Philipp Schuller, *Geschäftsbericht Deutschland AG*, Stuttgart 1999; Tom Peters, *Top 50 – Selbstmanagement. Machen Sie aus sich die ICH AG*, Munich 2001; Conrad Seidl and Werner Beutelmeyer, *Die Marke ICH. So entwickeln Sie Ihre persönliche Erfolgsstrategie*, Vienna and Frankfurt/Main 1999.
2. Thomas S. Kuhn, *Die Struktur wissenschaftlicher Revolutionen*, Frankfurt/Main 1967.
3. *Duden vol. 10: Bedeutungswörterbuch*, Mannheim and elsewhere 1970, p. 721.
4. Gerhard Wahrig, *Deutsches Wörterbuch*, Gütersloh and Munich 1986, p. 1368.
5. Elwert, Georg: "Selbstveränderung als Programm und Tradition als Ressource", in: Beate Hentschel, Michael Müller and Hermann Sottong, *Verborgene Potenziale. Was Unternehmen wirklich wert sind*, Munich 2000, pp. 74 ff.
6. *Kunstforum International*, vol. 119, 1992.
7. Bernd Klüser and Katharina Hegewisch (eds.), *Die Kunst der Ausstellung. Eine Dokumentation dreißig exemplarischer Kunstausstellungen dieses Jahrhunderts*, Frankfurt/Main and Leipzig 1991.
8. Arthur C. Danto, *Die Verklärung des Gewöhnlichen. Eine Philosophie der Kunst*, second edition, Frankfurt/Main 1993.
9. Also compare in this context the texts printed in Hentschel/Müller/Sottong (see note 5).
10. Also compare in this context Robert S. Kaplan and David P. Norton, *Balanced Scorecard. Strategien erfolgreich umsetzen*, Stuttgart 1997.

¬ *Zdenek Felix*
Museums and Cultural Institutions:
About Co-operations with Business

Since the dawn of the modern era, in the early sixteenth century, artists have concerned themselves with the world of the economy, either through depicting the way people deal with money or by trying to influence the art trade (a branch of commerce roughly contemporaneous with the modern era). It is common knowledge that ambitious artists such as Titian, Tintoretto and Rubens, among others, ran workshops in order to execute their numerous commissions. And producing works of art by this system became a many-layered economic process whose participants included not only the artists and their assistants but also the patrons who commissioned the artworks and the buyers who purchased them, as well as various agents and middlemen.

On the other hand, many noblemen and churchmen not only maintained close relationships with their supplier artists, they also supported these artists by granting them regular monthly allowances (this was the case, for example, in seventeenth-century Rome). The purpose of such arrangements was to bind established artists financially and personally

to their well-heeled patrons, thus eliminating competition from other interested patrons and potential buyers. Commercialisation of the patron-artist relationship progressed inexorably from the early Baroque onwards, and in the eighteenth century gave rise to a practical institution whose beginnings are attested in Gersaint's Signboard 1720), depicting the shop of an art-dealer friend of the French Rococo painter Antoine Watteau. By accepting into his iconography an instrument of economic exchange (i. e., a gallery), the artist simultaneously takes the wraps off the market's mechanism and points up the monetary value of art as merchandise. Watteau's painting thus heralds a development that persists to the present day and in which, alongside the many other functions of a work of art, its economic value is a significant factor.

While this "economic link" could never usher in a relationship entirely free from conflict, it is nonetheless also true that the artistic and economic spheres are fundamentally different, notwithstanding their subliminal interconnections. The economy sees profit as its motive force and the ultima ratio of its efforts, whereas art strives to understand and diagnose the era in which it is created. If it doesn't want to lose its autonomy, then art cannot recognize the primacy of the economic sphere. Historically, the resultant dilemma and the tension between art and economy have dogged art as it emerged in bourgeois society from the eighteenth century onwards, and they persist into the present.

Institutions whose tasks involve displaying, collecting or communicating about art find themselves in a comparable situation. Their beginnings, too, can be traced back to the seventeenth century: the "Amerbach Kabinett" in Basel is generally considered to be the first bourgeois institution of this kind. "Its origins reach back before the Reformation and spring from a passion for collecting art nursed not by a princely collector but a humanistically educated commoner." (Christian Geelhaar) This collection, which was acquired by the community of Basel and opened to public view in 1671, includes masterpieces by Hans Holbein, Hans Baldung, and Niklaus Manuel can be seen as a precursor of the later bourgeois collections and museums which, during the nineteenth century, became the predominant means of communicating and conserving art in Europe. Supported by private patrons, communities, and to no small degree by the state, these public collections set new directions and contributed to the "democratisation" of the visual arts, albeit in many disparate ways and styles. After 1945, in the context of the federalist redesign of Germany, the task of fostering the visual arts was shifted onto the shoulders of the states (Länder) and communities, and this, in turn, led on to a close-knit network of art associations, art halls and museums, all of which relied on public-sector funding.

By the early 1990s, if not before, this system was becoming rickety. Rather as in Venice at the end of the eighteenth century – when, after many years of supporting the arts, the city-state gave up its role as patron, leaving the field to nouveau riche noblemen and the prospering bourgeoisie – two centuries later

the public-sector shepherd, pleading empty coffers, is leaving the members of its cultural "flock" to live on their wits and the generosity of private enterprise. In a "lean" era – with the funds earmarked for cultural institutions being cut drastically; many art halls, theatres and orchestras struggling for their very lives; and the habitat that culture needs for its survival shrinking daily – the question of possible co-operation between art and economy takes on a meaning completely different from the one it had during the "fat" years before 1990. Glancing at invitation cards, posters or the pages of exhibition catalogues, or indeed physically visiting the exhibitions themselves, makes it instantly clear that sponsorship has established itself as an important element in the activities of cultural institutions. As large-format panels beside the entrances prominently announce, nowadays it's not so much the museums as the sponsors that present exhibitions and events.

The polemic directed against sponsorship is primarily based on the accusation that commercial support for the arts is a kind of "camouflaged advertising", because the use of logos in connection with artistic events acts as a visible form of branding, and this represents a misuse of art. In his critical and polemical book *Kunst und Geld* ("Art and Money") Walter Grasskamp offers the following remarkable statement: "Art today still adheres to the artistic and religious tradition of scorn for the bourgeois economy, because taboos originally applied to religion have been transferred to art. Central to this religion of the arts is the illusion that art is aloof from the marketplace and free from its dictates. Even though it was commonplace in the nineteenth century for artworks to be published, collected and auctioned for considerable pecuniary gain, people nonetheless resolutely clung to the image of the artist as a creator who produces his work not out of a selfish ambition for profit but rather out of a lofty and ultimately inexplicable creative urge. This illusion can be characterised as an aesthetic syndrome that consists of unrealistically denying the existence of economic influences on the arts, coupled with a stubborn (and, for long, successful) refusal to face the paradoxical realization that in large measure it was bourgeois society – with its dreams of pure, autonomous art – which turned works of art into goods that could be traded."
At this point, the allusion in the opening paragraphs of this essay to the beginnings of the economic exploitation of art in the sixteenth century seems less extravagant, because it elucidates the connection between today's commercialisation of "artistic products" and the genesis of the monetary economy in Italy. Establishing this link is helpful because it clears away illusions and lets us take an unprejudiced look at the interrelationships between art and money, as well as at the differences between art sponsorship and advertising. The danger of conflating sponsoring with advertising exists whenever the emphasis is misplaced: i. e., whenever art serves only as the means to an end.

This can happen, for example, when a sponsor (perhaps even in good faith) presents his products in the media in connection with the sponsored artistic

event, but does this so obtrusively as to vitiate the purpose of the sponsorship. Such a tactic is the exact opposite of what is expected from a sponsor and an event organizer – and both public and media are quite capable of detecting such misplaced emphasis. In contrast, an unobtrusive, well-balanced self-presentation by a sponsor can enhances the sponsor's image by accepting and respecting the aesthetic object of his sponsorship.

A cultural institution would therefore be well advised to seek long-term collaboration with a private-sector sponsor, aiming to create solutions that will be optimal for both partners and to convert this aim into practical reality. Such long-lasting contact can become, for both participants, a learning process that leads on to improvements in mutual understanding. This dialogue is a precondition for moving closer to a solution to the problems of what Walter Grasskamp calls "the extraordinarily tense and unresolved relationship between our society and by far its most pervasive aesthetic product: advertising". And that could make the involvement of entrepreneurs in the arts more efficient and more transparent.

¬ *Júlia Váradi*
Fine Art Sponsorship in Hungary after
the Changes of 1989/90

During the mild totalitarian ancien régime in Hungary there was one single sponsor of the arts: a powerful, biased and conservative one, called the State. The Hungarian state used to spend money on the arts like water, and it had its favoured artists, some of which were given a museum of their own.

One analyst characteristically called Hungarian cultural life "a zoo", inside which well-fed, shiny-haired animals were walking happily up and down. Well, after the Wall came down, the wall of the zoo was also knocked down by the wild animals from the jungle. The zoo of cultural life became a wilderness in the early 1990s in Hungary and in other Eastern European countries, where the artist-animals were fighting for food.

After 1989, the first democratically elected governments fundamentally changed the former cultural policies. Direct state sponsorship was becoming scarcer, while a legion of state-established foundations and funds came into being. Business sponsorship also appeared.

In Hungary, above all because of the difficult economic situation which had not changed for years, the second democratic government decided to support culture on the basis of the laisser faire principle. This was the time when private companies started to build up corporate art sponsorship, trusting that this would have a positive influence on their future evaluation by the public. By now most of the post-Communist cultural scenes have changed.

Except for the largest cultural institutions of national importance, most rely on sponsorship by national and multinational companies. In Hungary most of the internationally known companies are committed to culture, but only a few of them support the fine arts.

In the early 1990s Hypo-Bank was one of the first financial institutions to buy Hungarian artworks for its own offices; since then they have consistently been collecting Hungarian art.

Raiffeisen-Bank nowadays has the highest level art sponsoring policy, which involves not only buying contemporary art for their offices, but also running their own gallery, in which they organise art exhibitions.

Soon Hungarian banks took up the idea of exhibiting art in their buildings. Certain insurance companies, e. g. AB-Aegon, Nationale Nederlanden, etc. contributed to individual purchases by the National Gallery or the Hungarian National Museum.

One sponsor of Hungarian art is also Siemens, mainly supporting fine art photography by assisting the general operational costs of the Hungarian House of Photography.

Of course East European artists still have a hard time to find a reliable sponsor, since most of those who are willing to support culture, choose first of all pop-music, theatre or film. Contemporary art is still an orphan of cultural life in Eastern Europe.

¬ *Andreas Spiegl*
We can not not use it: The Cultural Logic

The title of the exhibition *Art & Economy* might tempt one to assume that in this context two fields – art on the one hand and, economics on the other – and their interrelationship are to be discussed. This assumption in turn might lead to the construction of a specific field of interests, theories, stories and scopes for operations for both of these fields with the purpose of comparing them, interrelating them or linking them with one another. The following should show that we cannot but interrelate art and economics, though we must look for their difference in what they have in common.

• *Art & Economy: an affair and a relationship*
Historically speaking, the experience that a relationship between the two fields can be shown to have existed for centuries would appear to be a fact. This fact is only variable with reference to the form these "relations" have taken, which has probably passed through all gradations likely to be encountered in an interpersonal "relationship": ranging from mutual respect over harmonious agreement to domination of one party by the other, from emancipation on up to divorce. A rapprochement which has recently been observed between art and economics, albeit a rather critical and cautious one born of experience, seems to be emerging as the next chapter in the story of this relationship. Moreover, both parties are eyeing another relationship, apart from theirs to each other, to a third partner: their relations with society. Should one wish to construe a *menage à trois* from this, the relationship of the two to the third partner, society, has priority. In this paramount relationship with society arise, and from it derive, not only the scopes for operations, institutions and conventions relevant to each of the two parties but also the corresponding legitimations and legitima-

tion crises. Should this relationship be renounced by either side, both art and economics risk running into grave, even existential, problems, if they do not disappear entirely.

At this point the question arises of how to explain the reciprocal interest art and economics have in a "relationship" to one another, since priority has, after all been given to their "relationship" to society. The terms "relationship" and "relations" are used in the following to denote, respectively, an unstable, exciting and transient "affair" on the one hand and, on the other, a long-term and significant "state of affairs". Before this issue can be discussed at any length, the answer will be given in advance: art and economics are willing to venture on a relationship because they would otherwise put their relations with society at risk. In other words, what looks like an affair turns out to be a marriage of convenience entered into for the purpose of cementing both parties' relations with society.

The relationship between art and economics is consequently not solely an amorous one. It is just as much the product of a marital policy linked with all related forms of a love-hate relationship. In the following, the question will also arise of whether this love-hate relationship might not indicate that the relationship between art and economics rests inevitably on a number of pillars they have in common, as reluctant or unable as those parties may often be to admit this. One of these common pillars is cultural logic.

•• The problem of the 2
As we said at the beginning, speaking of "art and economics" suggests the assumption that the relationship of two specific fields, each with its own interests and scope for operations, is what will be examined here. Any description of this relationship will vary according to the ideological perspective and standpoint from which they are considered and according to which facts will be assigned to either area. Whatever these variables may be, an interpretation paradigm follows from the separation into two discrete fields and comparisons being made between them. This paradigm can turn out to be dialectical or dualistic, dichotomous or adversarial.

What share does the economy actually have in the production of social conditions and their power structures? To what extent does it render itself accountable or culpable and how does it encounter art of a kind which criticises the gap in wealth and economic divergences caused worldwide by the operation of economic principles? Why does economics need art and vice versa? One avenue of approach to thinking about this is based on the assumption that, considering the social and cultural problems which economics has a share in producing, economics serves art and culture by backing them financially in order to compensate for its own legitimation deficits and crises or to offer restitution for the damage it causes to the social or natural environment by supporting something different, such as an art project or a socio-cultural one.

Conversely, one might ask whether art is simply playing up to the economy as a new *enfant terrible* in order to substantiate what it sees as its rightful claim

to criticising it and maintaining its own meaningfulness as well as to differentiate itself from mere leisure culture and its diversities. Or, put another way: if art, despite its interventions in various socio-cultural and socio-political areas, does not succeed in changing conditions, the options open to it, as a result, would be inconsequential and all that would be left for it to do would be to provide a critical commentary on the deteriorating situation and simply to describe it. Art would then be suspected of playing a parasitic role, that of "host" in the biological sense which only produces a problem of its own, here defined in "economic" terms. (1)

••• Rationality as a problem
The above questions and assumptions refer, in the line of reasoning applied to them, to the notion of an enlightened and self-determining society in which the equality and liberty of its members as individuals prevail. Conversely, the arguments advanced by critics are grounded in our remoteness from this best of all possible worlds. The call for a "rational" line of reasoning derives from the idea of what might possibly be a "rational" global regimen. (2) The problem with this is, however, that the world as an empirically observable phenomenon, including its intrinsic power structures, seems to tend towards irrationality. Historically speaking, that has lead to a double-pronged attack which has sought to demystify the seemingly irrational natural phenomena on the one hand and, on the other, to rationalise, aiming at the same time to represent the "unilateral" rationalisa-tion of societal power structures as "natural". (3)

As Seyla Benhabib has shown in an essay on "The Critique of Instrumental Reason", we are indebted to Karl Marx's "immanent criticism" for exposing the contradictions inherent in a conception of political economy with the very means which can be claimed as their rationality: "beginning with the accepted definitions of the categories used by political economy, Marx shows how these turn into their opposites… This means that when their logical implications are thought through to their end, these concepts fail to explain the capitalist mode of production. The categories of political economy are measured against their own content, that is, against the phenomenon which they intend to explain." (4) This reversal of what is supposedly rational is made possible because what exists is not the only possible identifiable form of reality. Instead, what exists is itself only the product of a particular claim to rationality. This means that the fact of something being so is not a valid argument for its really being so and remaining so. "It (the reality) no longer simply is; it becomes the actualisation of a possibility, and its actuality consists in the fact that it can always transform an unrealised possibility into actuality." (5) And again: "In Hegelian terms, immanent critique is always a critique of the object as well as of the concept of the object. To grasp this object as actuality means to show that what the object is, is false. Its truth is that its given facticity is a mere possibility which is defined by a set of other possibilities, which it is not." (6)

Viewed from this angle, rationality appears to be a political and cultural model with only limited applications for explaining the world or indeed attempting to understand it or shape it according to such a line of reasoning. At the same time the notion of a world that can be rationally construed also suggests that it must be possible to integrate all elements in this rationality because the overarching principle of rationality as the common sense of negotiability, that means, the translation of facts and hopes into arguments, would otherwise be unsustainable. This appeal informs the dialectics of enlightenment and their striving to transform whatever might seem irrational into the rational, thus obliterating what is irrational about rationality itself.

Hence also the concept of the end justifying the means which underlies economic thinking, even endorses to a certain extent the overriding irrational element of which art stands accused – and even if it is only a hope that art might produce new fields for the irrational in order to provide new sustenance for the economy and an expansion of its own rationale.

This dialectic runs through Modernity and the theoretical discussion with and on it. In her text about the critique of instrumental reason, Benhabib describes the experience with this dilemma and the realisation that immanent criticism, that is, rationality turned against itself, need demonstrate neither emancipatory traits nor a path to a better way. Instead, it can simply be incorporated. She sees an answer to this in Theodor W. Adorno's negative dialectics, in which criticism can no longer hope to contribute to any sort of improvement whatever but rather is left with the task of showing the vulnerability of every form of validity to criticism. (7). Adorno's criticism of economics and the culture industry, including the hopes linked with art, is cogent, coherent and consistent. Permeated as they are with a boundless cultural pessimism, his diagnoses do, however, offer a tentative approach to modifying the "Problem of the 2" by letting the boundaries between the two areas of economics and culture blur, that is, viewing them, so to speak, as belonging together. And therein lies the point of departure for critical thinking which sees itself deprived of any hopes of a rational economic or cultural development, compensates for this deficit with cultural logic.

•••• Cultural Logic
In *Postmodernism, or, the Cultural Logic of Late Capitalism* (8), one of the things Fredric Jameson does is to take up where Adorno left off and associates the concept of post modernism with a cultural "logic". This logic allows that "my two terms, the cultural and the economic, thereby collapse back into one another and say the same thing, in an eclipse of the distinction between base and superstructure that has itself often struck people as significantly characteristic of postmodernism … it seems to obligate you in advance to talk about cultural phenomena at least in business terms if not in those of political economy." (9)

Further, Jameson claims that there is something he is not doing, that is, clarifying the concept of Post-Modernism, "to systematize a usage or to impose any conveniently coherent thumbnail, for the

concept is not merely contested, it is also internally conflicted and contradictory." (10) But: "I will argue that, for good or ill, we cannot not use it." (11) In this "we cannot not use it" Jameson is referring to an indispensable concept as an overarching horizon which even subsumes contradictions, thus making it impossible for critics to assume a detached stance. In this he follows immanent criticism from Marx to Adorno. Jameson, however, neither shares the hope offered by the former nor succumbs to the cultural pessimism subscribed to by the latter.

The question arising is now how he can manage to find a "way out" of immanence which does not accept the extrinsic? And how can one practise a theory and criticism which is fully aware of the immanent contradiction? The answer is revealed in the title of the book, although he only partly explains the terminology he uses. He explores the concept of Post-Modernism as well as the term "Late Capitalism". (12) What he does not define, on the other hand, although he does put it into practice in the line of reasoning he adopts throughout the book, is the axiom of "cultural logic". Jameson speaks of "spatial logic" (13) and of an "index of the deeper logic of the postmodern". (14) Moreover, when he draws the logical inferences from a line of reasoning, he repeatedly attempts to substantiate this with such pronouncements as "logically" or "for it logically involves". (15)

In the *Tractatus logico-philosophicus* (16) Ludwig Wittgenstein links logic with the "image", which he calls a "model of reality". (17) And Jameson's description of Post-Modernism represents nothing less than an attempt to sketch an entirely logical picture of reality because logic and the axiom of cultural logic make it possible to draw inferences without one's having to position oneself on a moral or ideological plane. Further, the axiom of cultural logic spares one from having to equate economics with art yet allows one to consider each of them on the same, that is, logical, terms. Unlike Wittgenstein, Jameson contends that aesthetics and politics are also governed by this cultural logic.

Now the urgent question arises as to what makes cultural "logic" possible, unlike a culture of "rationality" which we have described above as a characteristic of the dialectics of the Enlightenment. Or, put differently: what makes it possible to recognise that cultural logic has supplanted cultural rationality?

Let us presuppose in economics a problem which would consist in having to replace utility value with exchange value. The idea of legitimising the production of goods which are primarily subject to exchange value and, what is more, doing so by pointing to an improvement in daily life, is undergoing a crisis. This crisis in the rationale of production, which not only makes it increasingly difficult to predict market developments – and one aspect of the hope that was bound up in this rationale was above all the predictability of unpredictable occurrences, for instance the transformation of natural forces into resources, but there is also an increase in the fluctuation and irrationality of the market.

Against this background, economic decisions are based on optimising production conditions to maxi-

mise profit margins as economically as possible. Productivity for its own sake is demanded instead of meeting rational needs. As Wittgenstein long ago concluded, logic can do a great deal, only it cannot describe the "meaning" of the world. (18) Limitation to inherent and logical consequences seems to be the only remaining paradigm for taking decisions within the framework of a cultural logic; and this logic even implies an interest in social, ecological and political questions; not, however, for ethical, rational or moral reasons, but in so far as they play a role in economics.

If we now posit that art, too, opts to avoid a reversion to a moral or rational standpoint, thus side-stepping criticism deriving from such a stance, the same paradigm of a cultural logic would have to be revealed in works of art. Beholden to the common cultural logic such works consistently use motifs and materials which are provided by commerce and everyday culture. However, instead of using this logic to optimise production, the limits and consequences, the sense and nonsense of this logic are described in an almost Wittgensteinian manner. These limits and consequences, sense and nonsense derive from the contradictory meaning which logical decisions have for economic production respectively for art, society and its diverse cultures and subjects in the framework of this cultural logic. The contradictory meaning, sense and nonsense are solely the product of differing ideological axioms, which precede cultural logic and are of an irrational nature.

If it is logic which leads to the comprehensibility of the arguments, the diversity of the results becomes a proof for the irrationality of the cultural logic itself. If, however, a logical line of reasoning refers to differing or heterogeneous axioms such as art and economics, it leads logically to contradictory results. In this sense the logical resolution of the "Problem of the 2" is a paradox. The paradox therefore becomes a manifest expression of an artistic criticism that can no longer rely on rational or moral principles to defend the doubt about cultural logic.

It remained for Gilles Deleuze to represent his "logic of sense" via a "series of paradoxes". (19) It is interesting that Jameson and Deleuze come to the same conclusion: the "sense" of cultural logic lies not in the depths but on the surface. (20) "Surface" in this case means the level on which the paradoxical phenomena of a particular cultural logic can be perceived. Therefore the paradox also works as a proof for a calculation that does not work out; just like a request to check on the underlying numbers. As Jameson says: "I would like to characterize the postmodernist experience of form with what will seem, I hope, a paradoxical slogan: namely, the proposition that 'difference relates'." (21) This paradoxical "difference relates" could well also serve as an axiom for discussing the "relationship" between art and economics. Ideo/logical, one might add …

1. This view has been repeatedly expressed by right-wingers, who anyway claim to know everything about questions touching on their "own" territory and would like to spare themselves "parasitic" criticism. Members of the *Freedom Party* in the Austrian coalition government, for instance, resort to terms like "fouling one's own nest", "welfare spongers" or indeed "parasites" for this purpose.

2. This idea informs the work of Jürgen Habermas, whose stated goal is "to develop … the ideal type of bourgeois public". Jürgen Habermas, *Strukturwandel der Öffentlichkeit*, Frankfurt/Main 1990, p. 12.

3. Cf. Max Horkheimer and Theodor W. Adorno, *Dialektik der Aufklärung* [1944], Frankfurt/Main 1988.

4. Seyla Benhabib, "The Critique of Instrumental Reason", in: Slavoj Zizek (ed.), *Mapping Ideology*, London and New York 1994, p. 69.

5. Ibid., p. 80. Benhabib is here referring to Hegel and his *Wissenschaft der Logik* [Science of Logic], in order to derive Adorno's "negative dialectics" from the "immanent criticism" already implicit in Hegel.

6. Ibid., p. 80.

7. Cf. Benhabib 1994, p. 81.

8. Fredric Jameson, *Postmodernism, or, the Cultural Logic of Late Capitalism*, Durham 1991.

9. Ibid., p. XXI.

10. Ibid., p. XXII.

11. Ibid.

12. Cf. Jameson 1991, pp. IX-XXII.

13. Ibid., p. 25.

14. Ibid., p. XII.

15. Ibid., p. 69.

16. Ludwig Wittgenstein, *Tractatus logico-philosophicus* [1918], Frankfurt/Main 1960.

17. Ibid., p. 16.

18. Ibid., p. 111.

19. Cf. Gilles Deleuze, *Logik des Sinns* [1969], Frankfurt/Main 1993.

20. Cf. Deleuze 1993, *2. Serie der Paradoxa: Von den Oberflächenwirkungen*, pp. 19f.; cf. Jameson 1991, pp. 6f.

21. Jameson 1991, p. 31.

¬ *Helene Karmasin*
Art and Advertising

At first glance, the use in advertising of motifs from the arts seems to be downright offensive, a desecration of Art (with a capital "A"). The systems which are brought into interaction here are contrary: on the one hand, the art system which is responsible only to itself and in which eternal values are generated from a feeling of inner necessity and without the intention of influencing anyone; on the other hand, advertising, a system which serves purposes (namely, the accomplishment of ulterior motives and the achievement of persuasive effects) that are diametrically opposed to those served by art and which, like a technique, is typically short-lived. Greater prestige in our cultural judgements is inarguably enjoyed by the first of these systems than by the second of the two.

Combinations of this sort, however, are a very common strategy in advertising. There is scarcely a product nowadays which is presented solely in the context of its actual use. Nearly all of the merchandise traded on our markets is presented in relationship to semiotic fields which are highly valued by our culture. Furthermore, there are repeated attempts at encounter or confrontation between advertising and art: many artworks try to eliminate the boundary

between art and advertising or to consciously play with this frontier. Reproductions of works by Andy Warhol e. g. can be found among the furnishings in many of today's beauty salons and boutiques. (1)

When we analyse which artworks advertisers most prefer to combine with which products, we discover that this process of combination is not without certain laws of its own. By analysing the fundamental decision to pursue this strategy, the selection of particular artworks, and their implementation for various purposes we can draw conclusions, on the one hand, about the functions which goods, products, and brands perform in our society, and, on the other hand, also draw a series of conclusions about how we define "art" in this context, what effects we assign to art, and what special capacities we believe art to have. (2)

• Products as Messages (3)

No society prior to our own generated as many material artefacts or products, nor has any previous society sought to market so many processes and services. Products in our society represent much more than mere utilitarian objects that we can "use" in a functional sense. It is becoming increasingly clear that consumers decide for or against a particular product according to what that product "means to them" rather than according to what it "can do for them". We use and consume products in the service of a variety of communicative, social, and symbolic functions: to express who we are or who we aren't; to initiate and reinforce relationships; to include or exclude other people, or to set ourselves apart from them; and to render visible, maintain, and expand our categories of cultural thought. Products are, therefore, an important field in our symbolic production. What we produce, how we produce it, and how we consume what we have produced: all three reflect basic assumptions of our culture. (4) This, in turn, is the motive force behind the further expansion of markets and the continued multiplication of available goods. The producers' ability to create relevant differences between various products, to comprehensibly communicate these differences, and thus to increase the value of the producers' own products has become a decisive competitive factor.

•• Products as Semiotic Systems

As is well known, not only is the number of products continually increasing, so too are the number of media and, simultaneously, the number of medially communicated messages. This proliferation causes a battle for the most precious resource that the market currently possesses: namely, the attention of the consumer. Assertions about differences between products and about their added values must be generated ever more quickly and must be communicated ever more concisely.

Products, especially in their guise as brands, are systems of signs which use diverse semiotic repertories to generate meaning, differences, and thus added semantic value. These semiotic instruments include, to name only a few: the products' construction, design, packaging, and form; how the products are communicated; how brands are established and led;

public discourse about particular brands; connections between these brands and particular companies; etc. An important strategy is, therefore, to link products with certain semiotic fields that already have a positive significance for the consumer, i.e. that represent "conceptions of desirability." Semiotic fields of this sort include: unspoiled, pre-industrial nature (e.g. the natural world as depicted in well-known TV commercials for brands like Kerry Gold [Irish butter] or Landliebe [dairy products]); longed-for landscapes of the imagination (e.g. those shown in advertisements for Marlboro cigarettes, Bounty candy, or Becks beer); the "good old days" of the romanticised past (e.g. as seen in Dallmayr advertisements); the worlds of sports or technology; and other lifestyles which are either emphatically simple or uncommonly sophisticated. The couplings which are thus generated function according to the principle of metaphor: semantic attributes of the one field become transferred onto the other. Only on the semiotic level are many brands still able to create the perception of differences (which are no longer factually existent) and attractiveness. When consumers buy the product, they simultaneously purchase, in a certain sense, the world which is "delivered along with the product" in and through that product's semiotic setting.

The fields of signs which can be coupled with a product are typically diverse and complex, and can therefore be differently connoted within a single culture. Advertising selects only certain attributes: namely, those characteristics which the advertiser is sure will be regarded as attractive by the generalised cultural understanding or by an understanding which is shared by all members of a particular target group.

Interpretive ambiguity is especially characteristic of the arts, and this raises several questions. What would be accomplished if, rather than using another reference value to suggest the worth of the advertised product, the advertiser were instead to use art for this purpose? How do advertisers select among the diverse expressions of the arts? And which semantic attributes of art do advertisers choose to accentuate?

••• The "Artistic Canon" of Advertising

With few exceptions, most advertisements aim to reach as many potential buyers as possible via the mass media. Advertisers want their messages to be understood, so whenever they use artworks in advertising, they are obliged to consider collective agreements about what can or cannot be regarded as an artwork, and also to consider what typical attitudes towards art they can assume are held by the general public or by particular social groups. These considerations determine the choice of artworks which appear in printed or filmed advertising. When one analyses the visual artworks that appear in advertisements, one can deduce the existence of a canon of cultural knowledge which advertisers apparently presume to be available to the entire society. With few exceptions, this canon embraces only representational artworks from bygone epochs; it excludes non-representational or abstract works, and it seldom includes contemporary artworks. Present-day experimental art is almost never seen in

advertising. Likewise under-represented are all forms of art which a viewer who is not particularly interested in the arts would find it difficult to identify as artworks: works towards which a viewer probably would not be able to develop a positive attitude. Analysis of this situation allows us to infer that advertisers believe that the general public's understanding of art is one which asserts that a picture can only be "a work of art" if it has retained its value throughout several epochs and if it depicts "something recognisable" so that one can "enjoy" it. In accord with this belief, advertisers therefore repeatedly rely on allusions to a relatively small number of masterpieces which the admen link to trivial messages. Such masterpieces include, for example, Leonardo da Vinci's *Mona Lisa*, *Man With Golden Helmet* (erroneously attributed to Rembrandt), Rodin's *Thinker*, and certain works by Archimboldo.

Picasso, on the other hand, is usually alluded to as a personification of the artist per se, although here the advertisers are less interested in his status as an artist than in the sensationalist details of his biography, with particular attention paid to his relationship with women and to a kind of vital, unerring force which is assumed to be the source of his creativity.

Advertisers can also exploit the fact that artistic works which are not included within this canon of universally known artworks are scarcely accessible to the general public. By deliberately citing lesser-known artworks they appeal to the knowledge of a target group made up of more highly educated people who are interested in the arts, thus implying that these individuals are distinct from members of other social classes with their (lowbrow) attitudes towards art.

Advertisers thus give the recipients or consumers who buy the advertised products the ability to show in an outwardly visible manner that these people feel that they belong to a particular group, for example, a social elite which (according to Bourdieu) wields both financial and cultural capital.

Commercials for "Sheba," the premium brand among the several cat-food products made by Masterfoods, quote excerpts that mention cats from poems penned by high-ranking writers such as Mallarmé and Baudelaire. The product is thus presented in a context which is as far from ordinary cat food as is the excerpt from its poem: just as the ultra-elite breeds of cats shown in the commercials are worlds apart from simple house cats; just as a person who is familiar with and who appreciates French symbolist poetry is worlds apart from someone who does not; and just as the price of Sheba cat food is worlds apart from the prices of other brands of food for felines. The product is thus positioned as something special, something which is elevated far above the level of the masses.

A similar effect can be achieved when well-known artworks are distorted, satirised, or spoofed. By sending such messages, the advertiser shows himself to be free from prejudices, clever, and thus intimate with youthful, rebellious standpoints. For example, when an advertisement by Tela (now a part of Hakle-Kimberly Schweiz GmbH) satirised a world-famous artwork (Leonardo da Vinci's

Last Supper), it questioned whether traditions and religious feelings were worthy of honour and reverence (see ill. no. 1, p. 184). Through the specific use of a universally familiar painting, the advertiser is sure that his advertisement will attract attention and, through the use of "inadmissible" or irreverent satire, he can be certain that the message of deviation from traditional norms will be communicated.

Certain artworks can also be shown in advertising with the intent of making it clear that there is a widely distributed (sceptical) attitude towards modern art and thus appealing to consumers who share with this scepticism. This tack is typically taken by advertisers who want to promote a mainstream product. A commercial for a scouring powder made by the Henkel firm, for example, is set in a museum in which a painted bathtub stands. A charwoman approaches this *objet d'art* and scours it with the advertised cleansing powder until it shines with the gleam of an immaculate everyday object. The charwoman smiles at her success. In this example, however, it is not clear whether a consumer who is unfamiliar with Joseph Beuys' oeuvre and the controversies surrounding it would be able to truly comprehend the visual punch line in this short film.

Another similar example can be seen in an advertisement for the Audi A6 automobile in which a photo of the car is juxtaposed with a still frame from a movie. The latter shows Picasso using a flashlight to "draw" a virtual graphic in mid-air. Parallel to one another, both claims ask the questions "Must a painting look like a painting?" and "Must a limousine look like a limousine?" The advertisement seeks to evoke in viewers the impression that the clever use of technical capabilities has favoured them with a glimpse of an inestimably valuable object. Furthermore, the advertisement relies on a (wry) affirmation of experimentation and deviation from the norm, thereby emphasising positive attributes such as willingness to accept innovation, openness to novelty, and the likelihood of thriving in the future.

Advertisers frequently rely on aesthetic stylistic means, aesthetic processes, and visual models derived from the arts without, however, explicitly showing any actual works of art. An art connoisseur instantly recognises that these forms of representation allude to particular artistic styles. The aesthetic that is utilised here is usually oriented according to historical models which have had a long history of reception. Among the most frequently used forms in this context are the male body (see ill. no. 2, p. 184) (5), the still-life (see ill. no. 3, p. 186), certain types of landscape depiction (see ill. no. 4, , p. 186), and the semi-sacral space (see ill. no. 5, p. 186).

A particular concept of nature, one whose roots can be traced back to the 18th century, is used in order to depict a product as though it were an ensemble that Mother Nature herself had composed. Depictions of landscapes frequently recall great 19th-century models, e.g. the paintings of Caspar David Friedrich, and thus conform to well-tested arrangements which make nature look like the vast, open, fear-and-trembling engendering space of the soul.

Illustration no. 5 shows a picture that appeared on an advertising for Mon Chéri candies. The image represents an elegant lead-crystal bowl containing the product itself (the wrapped pralines) and its central ingredient, the maraschino cherry. The scene is illuminated in such a way as to produce a halo effect which stylises the product as a sacral object and thus identifies it as an especially valuable item.

This depiction clearly reveals the problems associated with comprehensibility. Familiarity with classical depictions of (primarily male) nudes can be assumed to be nearly ubiquitous in Western societies. But it is at least questionable whether the average viewer, with an average level of interest in art, would recognise that the distinguishing compositional features of a still-life or landscape painting derive from a particular art historical epoch.

To explain this, one might profitably turn one's gaze to another hypothesis. The still-life and certain forms of landscape depiction developed during a special moment in the history of the arts, at a time when people began to take an interest in a certain phenomenon, namely: the dignity and value of natural objects or the aesthetics and mood of natural scenes. Forms of representation like those developed by the great masters of the landscape and still-life genres have survived the test of time and proven themselves to be excellent solutions to the problem of depicting phenomena of this kind. Advertisers need only borrow these forms from the arts and, in so doing, they can effectively convey a certain impression, for example, the feeling that a particular product enjoys the same high level of prestige that is ordinarily accorded to a precious natural object. Such a "free" (i.e. unhistorical) use of motifs and compositional forms borrowed from the art world no longer needs to presume that the advertisement's recipients are familiar with the artistic models upon which these motifs and forms are based. The advertisement's message can be understood equally well by recipients who lack this specialised knowledge. Advertisers have solved the problem of comprehensibility.

•••• *How Art Can Help to Accentuate Products' Attributes*
The following examples all function according to the principle of metaphor. The connection between a product and an artwork accentuates certain attributes which both artefacts have in common. This linkage can occur either in a relatively trivial form through the parallel accentuation of mutually corresponding functional capabilities or in a more refined form through the transfer of evaluative attributes from one area to the other. In this latter context, advertisers take advantage of cultural notions about the (non-material and/or monetary) value of artworks.

One example in which functional capabilities are equated is an advertising campaign for a house-painting business. The enterprise advertises its services by alluding to the works of famous painters ("I'm no Jackson Pollock but at least I won't splatter paint everywhere" and similar claims). The coordination between image and text makes it possible to concisely clarify the message, although as far as the advertisement's ability to be understood by a specific target group is concerned, it seems as though this solution is not entirely successful. The implicit message probably remains inaccessible to its intended recipients because the people in the target group may well not be acquainted with the names of the painters.

A more successful example can be seen in a printed advertisement by Sony which calls the reader's attention to the brilliance of the colours in the images that appear on a video monitor which Sony developed. The advertisement depicts the spectrum of colours which this monitor is capable of displaying as the climax in a series of historical theories of colour.

This metaphorical use of art-world motifs is especially frequent in medical journals. Printed advertisements by manufacturers of medical devices or surgical accessories target physicians who perform elective plastic surgery (see ill. no. 6, p. 188). The advertisers assume that the members of this target group are conversant with the canon of humanist education.

The advertisements imply that, with a little help from the advertised equipment, the doctors will be able to achieve surgical results of particularly high aesthetic quality. The surgeons, the advertisements further suggest, will "create" genuine "works of art" that pursue and embody classical ideals of beauty.

Interesting effects result when the combination between a product and an artwork does not accentuate the product's functional capabilities (as was the case in the foregoing examples), but when the product is allowed instead to participate in the value environment which cultural discourse ascribes to the "products" of the art system.

The illustrated advertisement for Chrysler automobiles (see ill. no. 7, p. 188) follows a pattern for which countless parallels could be found. The advertisement seems incomprehensible at first glance because a car would seem to have so little in common with a painting by Miró or Klee. The text offers little help because it establishes the necessary connection between the two artefacts only in an extremely abbreviated form. The advertisement's real message, which would be difficult to explicitly convey in this form, obviously is that "a Sebring" enjoys the same aesthetic rank and "value" as "a Klee" or "a Miró". This is the only conclusion that can be drawn because no other meaningful connection can be found among the advertisement's three components.

When a product is placed beside an artwork and thus inserted into the paradigm of the arts, a series of high-ranking values is communicated along with the product – positive values that we typically associate with great works of art. The most important goal here is to enhance the nobility of the product. Just as an artwork is not evaluated according to profane utilitarian aspects but is understood instead as a medium which transports non-material values, so too does the advertised product, when shown alongside a work of art, become elevated beyond the mundane sphere of utilitarian values and lifted into a sphere of "higher values". This simultaneously makes a statement about the durability of this (product's) value: just as an artwork which has entered into the accepted canon preserves its value for centuries, so too will a product that is depicted in this context maintain its value. (6)

A commercial for Mercedes' E-class cars exploits this effect by showing a procession of animals climbing the gangplank to board Noah's ark. Two by two the animals march past, accompanied by famous works from the visual arts, by characters from Mozart's operas and Goethe's *Faust*, and finally by two motor vehicles from Mercedes' E-class.

One generally accepted notion concerning art and artists is that an artwork is the creation of an individual genius who – despite all resistance, against all odds, and staunchly faithful to nothing but his own aesthetic conscience – achieves his artistic triumphs in a highly innovative, indeed, in a revolutionary manner. This notion is frequently exploited by advertising messages which, rather than seeking to focus attention on an individual product, endeavour instead to depict the company itself as the creator of products or brands. When an advertisement depicts a company, its products, or services in the context of the arts, the company itself is elevated to the exalted status of a creative genius.

This strategy is explicitly employed, for example, by Citroën when it names a new model "Picasso" or by Renault, which describes itself as a "*créateur d'automobiles*" and then goes on to publish a press photo of its new "Avantime" parked in front of one of the most important and most esteemed architectural structures of the late 20th century, i.e. US architect Frank O. Gehry's Guggenheim Museum in Bilbao.

Alongside the aforementioned forms, companies also utilise other ways to allow art to imbue their products with an aura of nobility. Advertisements occasionally feature celebrated artists (and not solely athletes, actors and actresses) as testimonials for their products, or a company might commission artists to create the designs for particular premium products. (7)

••••• *Art as a System of Reference for the Economy*
Yet another exploitation of the alleged parallelism between the fields of value that are ascribed to the two systems can also be observed in enterprises' advertising. Attributes of the artistic system are transferred to the economic area, and although these attributes were originally unmistakably ascribed only to the artistic system, nowadays they are regarded as being extraordinarily relevant to economic success.

The underlying train of thought is the following. As one part of the social system, the economy observes the categories of profitability and non-profitability. It is based on a specific rationale and is, in large measure, preoccupied with cost-benefit calculations and primarily concerned with efficiency or inefficiency. Furthermore, traditional enterprises often function as hierarchical systems: these systems typically try to defend their boundaries against threats from within and without, are usually built according to structures that do not necessarily support innovation, and ordinarily devote little or no consideration to the individuality of their employees and customers.

This description corresponds to the status of an industrial society which concentrates on the production of goods that have a high utilitarian value. But if an enterprise is to be economically successful today, that enterprise must heed more than merely economical criteria. An enterprise must also be able to integrate and make economically serviceable certain non-economic value systems which do not function solely according to monetary principles, but which also function, for example, through the building up of relationships, through the bestowal of (non-pecuniary) praise or punishment, honour or dishonour, and attention or disregard. All of these define structures in our social plexus of self-image and especially in the artistic system. Furthermore, and to an increasingly high degree in our communications society, goods other than purely utilitarian merchandise seem valuable, above all strongly individualised goods whose communicative and symbolic functions far exceed their utilitarian functions. Merchandise of this sort must be produced in other structures and by a different type of employee. Attributes such as creativity, openness, and innovative energy become increasingly important, as does the aesthetic surface of the objects themselves because it is these surfaces that convey the semiotic message.

All of these characteristics are produced by the system of art, a system which lives from individual creation, exists in a state of perpetual revolution, generates not that which is necessarily better but always that which is novel, and survives by playing with signs and by creating surfaces that are extremely rich in meaning. No one conceives an artwork primarily because he wants to make money with it, but conceives it instead because he "must" create it, because he yearns for self-realisation, or because he wants to solve an aesthetic problem. Artistic success cannot be purchased with money nor are its rewards primarily pecuniary in nature, but are measured instead in terms of honour and esteem – two qualities which, as the saying goes, "money can't buy."

This is why an enterprise which wants to present itself to the public as individualistic, creative, innovative, contemporary, and not solely interested in material success can achieve these goals most convincingly by depicting itself in close proximity to art. As is the case in many other fields, here too one can see that systems which had formerly been thought to be strictly separate are now shifting position and drifting ever closer towards one another. The economy approaches art and art approaches the economy. This symmetrical rapprochement reveals something which has often been described as a postmodern phenomenon: namely, that formerly separate systems and fixed objective areas tend to dissolve, enter into new linkages, and ultimately merge with another in a sort of "implosion". (8)

Consumption only functions culturally. Our society's categories of thought, and thus also the ideologies that we associate with those categories, are reflected in products and their uses, but also in their semiotic settings. It says a lot about our society's cultural concepts when the media of mass communications rely upon – of all things – artistic forms of representation, regardless of whether the people who produce the advertising are aware of this or not.

1. Bazon Brock, Professor of Aesthetics in Wuppertal, originated the idea that the decision about whether or not something is an artwork depends upon the context in which that item appears. If the object is shown in a gallery, then it's an artwork; if the same object is shown in the advertising pages of a magazine, then it's advertising.

2. This essay primarily focuses on advertisers' usage of visual artworks. Different relationships exist in the areas of other artistic genres, where comprehensibility is often more difficult to achieve. Advertisements regularly employ musical compositions, for example, to convey emotional qualities, although in most cases the statement conveyed by the advertisement doesn't explicitly allude to the musical composition.

3. Cf. Helene Karmasin, *Produkte als Botschaften*, second edition, Vienna 1998. In the following passages, I use the word "products" to refer to everything that can be traded on a market.

4. Cf. Helene and Matthias Karmasin, *Cultural Theory. Ein neuer Ansatz für Kommunikation, Marketing und Management*, Vienna 1997.

5. The illustrated advertisement for Palmers' underwear immediately evokes associations with the perversion perpetrated by Nazi "art" on classical depictions of the human body. (Names such as Arnold Breker come to mind in this context.) For more information about the history and dissemination of bodily staging in advertisements for men's perfumes, see also Nils Borstnar's comprehensive volume: *Männlichkeit und Werbung. Inszenierung und Bedeutung im Zeichensystem Film*, Kiel 2001.

6. This effect is also used to good advantage in the design of many European bank notes, where depictions of artists and artworks are found with remarkable frequency. To convey the impression that the paper money is valuable now and will remain valuable for many years, designers of paper currency choose signs derived not from the sphere of the marketplace, but from the sphere of the arts.

7. In this context, it's interesting to observe that nowadays an increasingly large number of advertisers regard themselves as genuine artists. Many people who are active in the so-called "creative industries" no longer regard as relevant the erstwhile difference between the "artist" and the "creative adman".

8. Another phenomenon which belongs to this context and which has been thoroughly documented by Wolfgang Ullrich in his book *Mit dem Rücken zur Kunst* is the tendency among members of the contemporary power elite to rely on press photos which depict the powerful individual standing in front of a contemporary artwork. In photos of this genre, the characteristics that we ascribe to the modern artwork are transferred to the man or woman who stands before it. He or she appears to be someone who thinks in an avant-garde manner, who isn't exclusively interested in utilitarian criteria, and who has clearly set himself or herself apart from the common people (and their common taste in art). This is why, as Ullrich's book explains, powerful individuals so often chose to display themselves against the background of non-figurative or abstract artworks. For more about this, see: Wolfgang Ullrich, *Mit dem Rücken zur Kunst. Die neuen Statussymbole der Macht*, Berlin 2000.

"I love Closky"
KAROLINA JEFTIC

At first sight, Claude Closky's work looks like the radical affirmation of an overblown (leisure) industry. Fear of the emptiness of "ennui" on the one hand and, on the other, the stress resulting from there being too many things to do mark the opposite extremes of the contemporary leisure culture which is the subject of Closky's books, collages, films and (video) installations. Magazine advertising and TV shows provide him with the material for his own productions, which follow economic principles and strategies such as efficiency and mass production rather than aesthetic guidelines.

Pragmatic as he is, Claude Closky uses anything he can get his hands on or happens to spot every day, be it advertising slogans or cardboard boxes. It seems only logical, therefore, that his second productive phase after 1989 should have been linked with changes to different media: Closky gave up painting and turned to drawing, then took up photography and film. He overturns the idea of the sketch as the direct and efficient (because quickly executed) expression of a vision, thus also subverting the economy of what he is doing. Closky's drawings are, as the artist puts it in a description of himself, the expression of his inactivity: "I ask myself what on earth am I going to do… I say to myself I really have no idea at all and this is my departure point. I am going to demonstrate that I really do not have an idea. And I use this incapacity to do anything to do something…" (1) These words are informed with a degree of self-adulation – you can't help but notice it – which is the hallmark of the dandy. Book titles like *Tout ce que je peux faire* [*All I can do*] or the company-name "I love Closky" which he designed in 1984 underscore this complacent quality latent in Closky's manner. At the same time, however, his works – not least the collage *1000 choses à faire* [*1000 things to do*] shown in the present exhibition – amount to more than merely a portrait of Claude Closky as an artistic individual: they represent a wide range of modern ways of living. In them Closky is scrutinising both his own existence as an artist and society at large, taking up a stance in so doing which is located neither within nor really outside society. In this, too, he resembles a Baudelairean dandy who would like to think himself detached from society yet really needs it as his audience.

Closky unites in his person the role of the sophistiqué, who knows the rules of the game (economically speaking) with that of the artist, to whom woolly idealism so often attributes unworldliness as the very foundation of his existence and creativity. In adopting the pose of a dandy, who of necessity oscillates between affirmation and negation, Closky exposes the close links between art and the leisure industry as well as those between (the artist) as individual and faceless society. His stance is convincing less for its originality than for the radical consistency with which he translates it into media

terms. One of the 1000 things you can do consists in listing the other 999 options which you might possibly also pursue. Another possibility is, for instance, to look at a work of art measuring approximately 2 x 8 meters while asking oneself whether that is constructive. And if not, whether it's at least fun to do?

1. "Ma petite entreprise." A conversation between Olivier Zahm and Claude Closky [*Purple Prose*, No. 7, Paris 1995], quoted in: N. Frédéric Paul, *Claude Closky*, Paris 1999, p. 9.

A Firm – Impressions of the work of the photographer Hans-Peter Feldmann
JÜRGEN PATNER

"Hallo, my name is Feldmann. May I take a picture of you?" The Düsseldorf photographer used those words or similar ones as his approach whenever he wanted to take a picture of an employee of "the Firm". No one could ever resist this gentle persuasion. Sceptical colleagues warned him to be sure to show his subjects their photos before publishing them. With his unfailing sensitivity, Feldmann succeeded in approaching employees, no matter whether they held white-collar or blue-collar jobs. Anyone who wanted to see his or her picture was shown it when the photographer came by on his next visit.

As he says himself, he usually photographs things, not people. Consequently, it was an experiment for Feldmann, too, to photograph people in their working environment. Being an object of artistic interest was also something entirely new to the employees of the firm. Their usual experience of photographers at work was with photo designers from the advertising department, who were supposed to capture the aesthetic of a product on film. This entirely new experience with a photographer made them rather uneasy, although they did not lose the confidence to stick up for their own interests.

On the day the exhibition *A Firm* opened, Feldmann reported that he hadn't known what he wanted to photograph on his first visits to the business. He started working without having an exact concept in mind. Not until he had taken several hundred shots and looked at them in peace and quiet at home did he decide to make people the object of his work. The intention was to make a portrait of an arbitrarily chosen firm focusing on the people who worked there.

Feldmann was fascinated by the strangeness of the modern working environment. On his excursions into the world of a large firm, he quickly learnt the unwritten rules governing life in the office. By his second visit he was aware that a piece of cake not only satisfies hunger pangs but can also be a symbolic gesture, especially in an environment in which nothing is really fun. On the days he visited the business, he always arrived at about 10 a. m., drank a cup of coffee, ate a piece of cake he had brought with him, got his camera ready and checked to make sure that he had an extra supply of film with

him. The scene is reminiscent of the preparations a diver makes before plunging into the underwater world. Feldmann also took the plunge but he dived into the working environment. He explored every nook and cranny of the firm from the basement to the top floor. Overly conscientious division managers made a point of ringing up from time to time just to check whether clearance had been given for an unaccompanied (!) photographer to roam about taking pictures throughout the building.

To prevent his being continually held up by having to justify his presence there, Feldmann was given an official-looking ID which he displayed on his jacket pocket. He would usually resurface after three hours to take a short break before disappearing again into the corridors of the firm. In the evening he took the train back to Düsseldorf. When first shown his work, employees of the firm tended to burst out in comments like "That's supposed to be art? That looks like the photos I take." In Feldmann's presence, of course, they were too polite to show their spontaneous reactions. The asceticism of such photography was provocative. Exclusively black-and-white photos, grainy enlargements, blurred prints and views of people from head to foot were unsettling. And it only added to the bewilderment when Hans-Peter Feldmann occasionally remarked that everyone was an artist.

Feldmann was confronted with critical questions at the discussion following the opening of the exhibition *A Firm* in the firm itself. "I wanted to take what I saw seriously. Only the first visual impression mattered," Feldmann explained. Paper with black dots was a photo and merely an attempt at representing reality. The picture developed in one's head, he told his audience. They were amazed to hear that he had taken roughly 3,000 pictures in the few days he spent in the firm. He had chosen only 135 of them for the exhibition and the book of photos documenting the project.

Apart from people, he had documented workplaces, chairs, corridors and plants. He explained that what he wanted to show was the world as it is. None of those present contested that he had succeeded in doing just that with the photos he had taken in the firm. Cleaning women and directors, employees and division managers – they were all photographed in the same way and all enlarged to the same size on a page of the photo book. Feldmann is an exponent of democratic art: everyone is depicted as he or she is.

The high reality content of his pictures prevents one from simply consuming them. His photos do not match the advertising aesthetic we are used to from magazines and television. His pictures force one to take a good look at them. There's a lot to discover and there are a good many questions to be asked. Feldmann really wants the people he has photographed to be able to come to terms with their photos in their own way. Everyone who spots him or herself in one of the photos shown is given a free copy of the photo book.

Some of the people who look at these pictures without being familiar with the firm are shocked. How overworked those people look and how un-

inviting the office landscape seems to be! Would anyone here look forward to going to the office? The pictures hold a mirror up to viewers. It probably looks just the same in the firms where they work. That is just what Hans-Peter Feldmann was after. A portrait of a firm, taken between November 1990 and January 1991.

The Photographic Experience of Commodities
THOMAS SEELIG

For about ten years now the theme of Andreas Gursky's photographic images has been the catchphrases "consumption" and "world of merchandising". His efforts to render a thesis in visual terms have often proved more strenuous and time-consuming than actually taking the pictures. In 1992 he stated in an interview that he had been planning to translate the term "department store" into images. Looking back on the past ten years, one can say with hindsight that he has approached this goal in several steps, achieving it more precisely with each attempt.

In the early 1990s Andreas Gursky began to articulate his picture space in clearly demarcated planes. Thanks to several travel grants and study awards, he succeeded in familiarizing himself with commercial centres and places of production worldwide. He photographed more than seventy industrial plants which are articulated as architecture on lines that match the conditions of production in them. Gursky applies this principle of a "higher" order to the way he handles photography. He does not give priority to the reproducibility of what he finds; instead, he accentuates the articulation of the composition to underscore the picture space. By 1995 he had produced photographs of stock exchanges, car shows and horse racing on a comparative basis. They are notable for the extremely abstract treatment accorded to individuals as well as groups of people. Viewing his subject matter with detachment, Gursky deliberately eschews focusing on visual highlights. On the contrary, his "democratic" idea of what an image is has permitted him to make universally valid statements – couched in formulaic terms – about contemporary life on the threshold of the new millennium.

Gursky's exploration of the visual aesthetics of the consumer society begins with *Prada I* (1996) and *Prada II* (1997). By skilfully duplicating almost identical architectural situations, he catapults corporate culture, which would otherwise be on a subliminal level, to the status of reception focus. As with his photographs of factories, Gursky has here rendered in visual terms an inherent ordering principle which transcends the subject. It is not objects (as fetishes) which embody the spirit of the luxury brands so much as the invasive stringency of an omnipresent marketing conception. In an interview with the *Süddeutsche Zeitung* of 3 April 2001, Miuccia Prada views the status of her brand with a critical eye when she says that every sale diminishes the aura (the brand) and enhances (at the same time) its familiarity. Subject to a rapid seasonal

cycle, fashion profits from being lent brand continuity, which is cultivated at great expense. Andreas Gursky published *o. T. V.* (1997) in the same year as *Prada II*. In this panel photo, more than two hundred NIKE trainers are assembled in a composition which gives each one equal status. The same care is lavished on each shoe to ensure that size, lighting and presentation are similar in each case. The number of different models and, concomitantly, the potential individuality of those who might wear them, contrasts with the reduced image of the brand and the heightened grammar of the display shelves. In staging its products as it does, NIKE is trying to bring off the almost impossible feat of doing justice to both aspects. The American sportswear giant is not operating in a static or linear manner with its aggressive worldwide "branding". Instead it is trying to apply brand identity(-ies) in an elastic and flexible manner to contexts which are of necessity different. Gursky's panels in large formats lead on a comparable plane to a similar recognition value. Although each photograph is individual in subject matter and execution, the genealogy of their creation consists in the pursuit of minimalising reduction. Thus they reveal clear parallels between themselves and the world of merchandising.

Project for Art and Technology, Los Angeles County Museum
JANE LIVINGSTON

In January, 1969 I telephoned Öyvind Fahlström and invited him to Los Angeles to tour corporations – primarily the Container Corporation of America. Fahlström's response to our suggestion was prompt and positive. He wrote: "Very excited about the possibility of working with industry for your show. I think Container Corporation would offer the most interesting opportunities."
We brought Fahlström to Los Angeles on March 10. The next day, he toured the Container Corporation's Folding Carton Division and was shown examples of various diecut, flat containers – margarine boxes, for example, printed and repeated endlessly on sheets of board – and witnessed the machine processes of cutting, folding and assembling these containers. Fahlström's response to what he saw at Container was somewhat apathetic. (In a note from Sweden some weeks later, he said "Haven't worked out anything for Container Corporation – feel limitations push me into minimalist bog – which isn't mine [i.e. nonexperimental minimalist].")
Since it was clear that Fahlström was not immediately inspired by his view of this Corporation, we spent several hours reviewing the list of contracted, still available corporations to determine what other companies he might visit while he was in L.A. We arranged a tour at Eldon, a toy manufacturing company, which failed to elicit much response of any sort. It seemed to us also that Heath and Company, who had joined with us in January '69 as a Sponsor Corporation, might be of interest to Öyvind. Heath makes commercial signs. The materials and techniques required for

this seemingly straight-forward product are, to say the least, diverse. The fabricating of a *Colonel Sanders* or *Fosters Freeze* sign involves elaborately formal components of anodized aluminium, other sheet metals and Plexiglas; if the sign revolves or is illuminated in its interior, mechanical and electrical systems are of course needed as well.
Fahlström visited Heath on March 12 and was impressed by the craftsmanship of the skilled technicians who hand-sawed sheet metal into complicated shapes, and by the extensive plastic forming facilities. And it is impossible not to be delighted by the enormous yard surrounding the plant which is filled with a staggering array of gigantic, eccentrically shaped and fantastically colourful outdoor signs.
Only by recognising this obsession with a highly developed personal iconography, whose images are often taken from archetypically kitsch sources (popular magazines, posters, cinematic clichés) can one understand the importance for Fahlström, and ultimately for his A & T project, of a particular event which occurred during his brief visit to Los Angeles in March, 1969: Hol Glicksman showed him a series of *ZAP* comic books. The first issue of *ZAP* appeared in October, 1967; it was circulated as an underground publication, out of San Francisco, and featured comic strips by, among other artists, Robert Crumb. The first issue, No. 0, was to provide not only a full vocabulary of images for Fahlström, but the title of his work: *Meatball Curtain*.

What happened, basically, was that Fahlström was introduced to *ZAP* Comix and the Heath sign company simultaneously; he went away, contemplated what he had seen, and decided to use these two resources, the literary inspiration and the means of transforming it into physical form, to make a work of art.
Fahlström sent drawings for the piece shortly thereafter. He indicated that some of the images he sketched should be fabricated from sheet metal, sprayed on both sides with enamel paint, and others made of Plexiglas. The work was conceived as a complex tableau of free-standing objects.
It remained for us to reach an agreement with Heath to have Fahlström work there. He had decided to come in August, to stay for at least six weeks. In discussing the experience later, he said: "I worked with a lot of people, and I had all sorts of different – mostly positive – relations. In general there was a great deal of good will (on the part of) the people I actually worked with. But in the beginning, they felt that I was to fool around with some of their materials in some far away corner of the company and come up with some funny little abstraction or whatever. Gradually then it dawned on them that I had a plan, and I wanted to be involved physically as little as possible; I wanted it to be done by their craftsmen and with their machinery even though what they do and what they have is nothing terribly sophisticated in terms of technique. But I couldn't have done it myself, even if I had specialised tools. The workers enjoyed it. In a sense they appreciated my work as children.

They didn't seem to feel conscious that the images might be prurient, or pornographic – they just enjoyed it. They sometimes had suggestions for changes – like adding different colours. They started working on a sort of private artistic level." It is not difficult to see how Fahlström was drawn to comic strips as an inspiration for his own distributions of character images, given his interest in the repetition of elements, and in sequentially ordered narrative, as a means of building "playable" tableaux. There is, however, a far more profound literary basis for his interest in popular comic book art. Fahlström sees in comic strip art manifestations of deep-seated social and cultural fears, urges, myths – and uses this imagery in his work for much more than satirical intent. Certain images for example, the rocket thrusting upward on its own trail of smoke, or the panther – recur again and again in his work. These are for him potent symbols, embodying political, psychological and literary attitudes.

Fahlström did, however, comment on these things after the project was finished: "The title, *Meatball Curtain*, comes from Volume 0 of *ZAP*. It has a cartoon called *Meatball* by Robert Crumb, one of his best, most interesting ones which deals with a supernatural event. Meatballs fall out of the sky. People who are struck with a meatball, in this comic strip, are transformed to a level of – what would you call it – inner happiness. Revelation. It's sort of a parable of the idea of everyone – well, having an acid trip or some type of experience like that. On the cover of Volume 0 there's a great character connected to an electric wire and being like electrocuted by some sort of great insight or illumination. I've been looking a lot at the underground cartoon makers. They have a sort of exuberance and precision, and that extreme expressiveness of their outline. I would say sixty, seventy per cent of the images in this piece are direct outlines from Robert Crumb. I think it should be said that this work is an homage to Robert Crumb, to a great American artist… I wanted my figures to have a sort of quality of exuberance and the energy of American life and the fatality and rawness of it and the sort of dumbness about it too and the animal-like quality which is very well depicted in Crumb's drawings, as well as the aspect of madness, the ecstatic factor."

One of the most significant aspects of *Meatball Curtain*, as compared to Fahlström's earlier work, is the relatively bold and uncluttered nature of the figures. In this work, the silhouettes of the large forms, apprehended instantaneously when one sees the work assembled, before the eye is drawn to investigate detail, carry the weight of the aesthetic experience. The expressiveness of outline, to use Fahlström's term in describing Crumb's comic strip style, becomes the ascendantly important visual element.

It is tempting to attribute this change in approach, in part if not exclusively, to the environment at Heath in which Fahlström worked. He was constantly seeing the huge signs which lay about there,

and it is the nature of sign images to rely for impact on bold overall or interior silhouettes. The image on the familiar *Colonel Sanders* bucket-in-the-sky, for instance, when observed at close range, cannot be read as a face; the configurations which form the eyes, the mustache, the lines in the cheeks, appear to be just oddly shaped obtrusions of brown plastic against a curved field of metal. Whether or not this visual ambience alone stimulated Fahlström to increase the scale and eliminate busy detail in his work, the fact that he did these things is of great importance in terms of his artistic development; *Meatball Curtain* is undoubtedly one of the most successful tableaux he has made, in great part owing to its large size and its economy of interior visual elements. (1)

Shortened text version taken from Sharon Avery-Fahlström (Ed.), *Öyvind Fahlström. The Installations*, Ostfildern 1995.

Copyright, Cash and Crowd Control: Art and Economy in the Work of General Idea
A. A. BRONSON

Art and economy: we were told they were incompatible bedfellows, and yet here they are cavorting before us and generating their monstrous offspring: exhibitions as blockbusters, museums as funhouses, and other manifestations of their incongruous coupling.

General Idea emerged in the aftermath of the Paris riots, from the detritus of hippy communes, underground newspapers, radical education, happenings, love-ins, Marshall McLuhan, and the International Situationists. We believed in a free economy, in the abolition of copyright, and a grass roots horizontal structure which prefigured the internet. In this essay I want to briefly describe a few strategies by which General Idea defined the territory between art and commerce, and challenged the battle lines of copyright which define culture today.

The Museum has its own Economy

The museum has its own economy: galleries, gallery shops, restaurants, and bars; exhibitions, block-busters and special events; promotion, marketing, fund-raising, publishing and education; copyrights and licensing agreements; real estate and investments. These are the structure of the museum economy, directing the flow of the public as they surge through the front doors, through the galleries, through the shops and the restaurants; the flow of collectors attending special events and fund-raising dinners, courted by curators and directors alike; the flow of artists, dealers and their entourage, who move in a constant nomadic stream from institution to institution, from London to Berlin to Tokyo to Sydney to New York City; the flow of money, which is the abstraction of all the others. Together, as a single integrated but strangely contradictory stream, these constitute the economy, one could say the culture, of the museum and of the art world today.

And yet the status of the museum is dependent on

its apparent impermeability to matters of commerce, its role as the keeper and arbitrator of value: of spiritual, aesthetic, and even moral value. The museum today finds itself in the necessary role of hypocrite, maximizing marketing strategies on the one hand, and struggling to appear to be maintaining the sanctity of the pure white cube on the other. Spectacle, of course, is the means by which these two conflicting activities are brought into uneasy collision: the blockbuster in the 80s, since superceded by the spectacle of name-brand architecture. (1) When Jorge, Felix and I began living and working together as General Idea in 1969, we were already aware of two opposing forces in our life: the desire to produce art, and the desire to survive. And in a sort of natural inflection of the conceptual and process art which immediately preceded us, we turned to the idea of incorporating the commerce of art and the economy of the art world into the art itself: "We wanted to be famous, glamorous, and rich. That is to say, we wanted to be artists and we knew that if we were famous and glamorous we could say we were artists and we would be… We did and we are. We are famous glamorous artists." (2)

In our earliest works, such as *The Belly Store* (1969), we opened our storefront living space to the public as a series of "shops", projects in the format of commerce. Our earliest multiples were the products we offered for sale there, sometimes found objects, sometimes fabricated of cheap or scavanged materials. Some of the shops were in fact never open: the viewer could look in the display window and see the contents, but a little sign on the door perpetually proclaimed "back in 5 minutes". Like the Fluxus artists, who we soon met, our low-cost multiples were intended to bypass the gallery system, that economy of added value, and to travel through the more alternative audience of students, artists, writers, rock'n'roll fans, new music types, trendoids, and media addicts.

In 1980 we first exhibited *The Boutique* from the 1984 *Miss General Idea Pavillion* at the Carmen Lamanna Gallery in Toronto. Built in the form of a three-dimensional dollar sign, the boutique structure transformed the street-level gallery into a retail outlet, with General Idea's multiples and publications for sale. A full-time shop girl sat within the tiny compartment we provided, and her presence, as well as the exchange of cash, product, and information across the counter, were integral aspects of the work.

The true problematic of the *Boutique* was revealed when it began to be exhibited in museums. Some museums were unable to sell from the *Boutique*, because of conflicts with their museum shop; most were unwilling to sell from the *Boutique* because of the heresy of commerce infecting the pure white cube. Although times have changed, and museums are now more public about their all-consuming need for money, none of the General Idea *Boutiques* have been allowed to function as a working installation, participating in the financial economy of the museum.

Most recently, the Museum of Modern Art exhibited the *Boutique* with the multiples under Plexiglas,

so they could not be touched, in a sort of castrated and purely archival state. I think of this as the ultimate revenge on the artwork that dared to expose the hypocrisy of the museum. (3)

General Idea's *Yen Boutique* (1989) went through a similar series of humiliations at the Beaubourg, when some $2000 of multiples were stolen during the first 45 minutes of the opening, causing the curators to strip the *Boutique* of its wares for the duration of the exhibition. (4)

Boutique Coeurs Volants (1994/2001), a free-standing sales exhibit in a three-dimensional replica of a Duchamp graphic, is the most recent of these works, and is designed to be easier to control in today's high-traffic museum.

Copyright

The key to today's consumer culture is the copyright: without the copyright and the sanctity of individual authorship, today's mega-economics would collapse – imagine Microsoft, for example, without copyright. Museums act as symbolic keepers of the virtue of copyright, and an art expert's opinion on the authenticity of a work can send values soaring or crashing by vast amounts of money.

General Idea has always believed in the public realm, and much of our production was carried out there. For the entire 25 years of our collaboration, we questioned and played with various aspects of authorship and copyright.

FILE Magazine (1972–1989) General Idea's work in magazine format, was sued by the Time-Life Corporation for simulation of *LIFE* in 1976. We had always been interested in William Burrough's ideas about images as viruses, and especially the copyright of specific forms and colors. Corporate culture used copyright-protected logos (and even colors, such as Kodak yellow) as a virus to be injected into the mainstream of our society, infecting the population, and creating a sympathetic cash-flow. Time-Life has copyright on "white block lettering on a red parallelogram". It was only once Robert Hughes, *Time Magazine's* current art critic, ridiculed his employers in the pages of the *Village Voice* that the Corporation dropped its suit against us. For many years General Idea used commercial fabrication of works to avoid the fetishism of the artists' hand, of the mark of the individual genius. Similarly, our corporate name belied individual authorship. But in the 80s we began a series of paintings which addressed copyright more directly. The *Copyright Paintings* reproduced the copyright symbol itself: it was at once the ultimate emblem of individual authorship, yet entirely in the public realm. These paintings, in fact, cannot be copyrighted. Similarly, the pasta paintings of the same period reproduced the color icons, text removed, of VISA and Mastercard, as well as Marlboro and Vantage cigarettes. These are emblems of commerce itself, but also pioneers of the branding revolution of the 60s and 70s, when advertising companies turned to American color abstraction of the 50s and 60s for their inspiration. General Idea's versions were overlaid with a sort of pixilation of macaroni, bringing

a low-culture craft to high-culture imagery. Robert Indiana's *LOVE* painting of 1967 is an example of an artist's work which escaped copyright and entered the public realm, appearing as cocktail napkins, key-chains, and other commercial paraphernalia. We might think of this as an image virus gone awry, a sort of image cancer. Similarly, General Idea's *AIDS* logo (1987), a plagiarism or simulacrum of Indiana's *LOVE*, was intended to escape copyright and travel freely through the mainstream of our culture's advertising and communication systems. And so it has, as a series of posters, billboards and electronic signs, on the street, on television, on the internet, and in periodicals: The *Journal of American Medicine* carried it on its cover; *Newsweek* used it on every page of a special issue; and *Parkett* published sheets of *AIDS* stamps which the reader could inject into the postal system on envelopes and parcels – a sort of visual anthrax.

In our final days, General Idea attacked and celebrated the bastion of art history itself with a series of works negating the copyright of Mondrian, Rietveldt, Reinhardt, and Duchamp with altered simulacra of frankly fake materials: Mondrian paintings on styrofoam panels, for example, or an altered photographic print of a catalogue reproduction of a work by Duchamp which was itself an alteration to a found print by another artist. (5)

Trendies

Perhaps it is appropriate to end with these words, taken from our 1979 made-for-television videotape *Test Tube* (1979): "Trendies live on the borderline of capitalist chaos, testing new products for absorption into the capitalist mainstream. If we want to know what's going on in the market next year, we have to watch the trendies this year. Trendies are a marketing seismograph… they're always called elitist but they're actually the gateway to the masses." (6)

General Idea was at once complicit in and critical of the mechanisms and strategies which join art and commerce. It was our ability to live and act in contradiction which defined our work. We were simultaneously fascinated and repulsed by the mechanisms of today's cultural economy. We injected ourselves into the mainstream of this infectious culture, and lived, as parasites, off this monstrous host.

1. Gehry's design for the new Guggenheim in downtown Manhattan approaches a veritable Disneyland of total experiential spectacle.

2. General Idea, "Glamour", *FILE Megazine*, vol. 3, no. 1, 1975.

3. *The Museum as Muse*, The Museum of Modern Art, New York, March 14–June 1, 1999.

4. Let's Entertain, (touring exhibition), The Walker Art Center, Minneapolis, 2000-2001.

5. Many of these were "infected" with the green from the red/green/blue of the *AIDS/LOVE* logo.

6. General Idea, *Test Tube*, made-for-television videotape, 28 minutes, sound, color, commissioned and produced by de Appel, Amsterdam, 1979.

Pictorial Realms: A Look at the Surfaces of Art and Economics
KAROLINA JEFTIC

Louise Lawler's photographs present business interiors as skilfully arranged picture cabinets. Her still-lifes show works of art by modern masters in impressive entrepreneurial spaces. The "actual" pictures are often only present as details; sometimes one merely suspects that they are there from the reflections in a window, has been depicted next to the reproduced work of art on an equal footing, that draw off one's attention.

Louise Lawler has appropriated the indifferent viewpoint of a camera: everything that passes before her lens is recorded. *No. 335*, for instance, shows the lobby of a bank, which at first sight is perceived as a confusing jumble of shiny surfaces. Objects are reduplicated, sometimes as precise mirror images (as happens with a white ashtray) or, as is the case with a bunch of flowers, may appear as blurred shadows. The two black-and-white photos shown here appear identical, or at least seem to show similar motifs, but one cannot really be certain of this. The background of *No. 335* duplicates the picture surface; the detail could be either a mirror or a window.

In Lawler's hands, photography becomes a labyrinth of images. It is difficult or virtually impossible to distinguish the original from its image. Lawler equates the picture surface in her photographs with the surfaces depicted, be they Pop Art or a computer screen. She reveals art as a space with and for reproductions. If her style were not so utterly devoid of pathos, one might also interpret her work as an apology for the photographic and, implicitly, for "art in an age of technical reproducibility". Lawler uses photography emphatically as a reproduction technique: her pictures are pictures of pictures, which in turn, as spatial settings, symbolize a firm. They are, therefore, representations of representations of representations. In her work, Lawler breaks down the hermeneutic quality of art objects, showing them in their spatial and social contexts. The boundaries between real space and picture space are blurred; the lobbies and control centres of economic power reveal themselves as imaginary spaces.

Unlike Velázquez' Baroque representation of power (the power of art) in *Las Meninas*, Lawler's pictorial realms are almost depopulated. When people are present, they are shown from the rear, or else, although present, seem strangely absent, like the office worker in *No 10*. In Velázquez, the regression of representation is closely linked with the question of who the legitimate spectator of *Las Meninas* is. Lawler's photographs no longer ask this question. Her pictures existed before the spectator – they have always been there as camera potential. Lawler's "ordering of things" represents image parity in the broadest sense: parity between works of art, reproductions of them, views from windows and shadow pictures. They dominate corporate spaces, turning them into bare surfaces for projection that appear disturbingly empty and forlorn. Conference rooms, lobbies and outer offices are

places for communication. Lawler shows them as mute non-places solely determined by functionality. These rooms repeat the voiding of the works of art, which are reduced to their representative function by being instrumentalised in the rooms of a business. Lawler does not criticise this state of affairs in her photographs; all she does is capture it and show it. Her own pictures are part of the same symbolic and economic cycles, insofar as they have a market value and are sold on the market as works of art. That most of her photographs of corporate spaces are untitled and (like industrial products) numbered, underscores the role of art as goods: for sale, reproducible and exchangeable.

Inhalt

LIAM GILLICK

Muse Films ist eine unabhängige Filmproduktionsfirma mit Sitz in Los Angeles, Kalifornien. Zu ihren neueren Produktionen zählen „American Psycho", „Trees Lounge" und „Buffalo 66". Ihr jüngster Film ist „Bully" unter der Regie von Larry Clark. Intuition, Flexibilität und Offenheit für Anregungen kennzeichnen die Arbeit von Muse Films: Jeder Film ist das Ergebnis unterschiedlicher Kooperationen, und die Finanzierungsquellen und der Projektaufbau variieren von Produktion zu Produktion. Geschäftsführer der Firma sind Chris und Roberta Hanley, die zwischen Los Angeles und London pendeln und außerdem immer wieder zu Drehorten und Festivals reisen, um für ihr Projekt zu werben. Beide sind als Kreative innerhalb eines Systems der Bilderproduktion anzusehen, in dem Muse Films tätig ist, und leiten dabei gleichzeitig ein finanziell erfolgreiches Filmproduktionsunternehmen. Muse Films hat Anteil an der jüngeren Renaissance der unabhängigen Filmproduktion in Amerika und befindet sich in einem Stadium des Wachstums, des gezielten Ausbaus und der Neudefinition ihrer Zielgruppen, Methoden und Chancen.

Angesichts der jüngsten Ereignisse in Amerika stehen der Modus operandi und die Ausrichtung des Mainstream-Kinos auf dem Prüfstand. Die Zeit ist günstig für eine Zusammenarbeit mit einem alternativen Träger der Filmproduktion, da die gesamte Industrie in einen Prozess der Selbstkritik und Neubewertung eintritt.

Im Rahmen des Projektes, das ich für „Wirtschaftsvisionen" vorschlage, beabsichtige ich, parallel zu Muse Films zu arbeiten. Die Firma hat mir ihre Liste zukünftiger Projekte zur Verfügung gestellt, und ich werde einige der Projektideen parallel zu ihrem Produktions-Zeitplan weiterentwickeln. Meine Rolle wird dabei die eines kritischen Schattens und zugleich die eines schwer einzuschätzenden, ungebetenen Koproduzenten sein. Im Rahmen der Projektvorgaben werde ich zu einem halb autonomen Lieferanten von Ideen und Ausarbeitungen Seite an Seite mit den Produzenten selbst werden. Darüber hinaus werde ich der Firma neue Konzepte und Projekte vorschlagen. Die folgenden Projekte sind als Spielfilme in Vorbereitung.

MAMA BLACK WIDOW – Iceberg Slim ist der Autor dieses tragischen Klassikers über eine schwarze Familie im Chicago der fünziger Jahre, die der finsteren Welt von Zuhälterei, Verbrechen und Gewalt anheim fällt. Es ist dies Iceberg Slims eindringlichstes Porträt des Lebens im Ghetto – ein Meisterwerk. Will De Los Santos wird den Stoff für den Film bearbeiten, und Charles S. Dutton ist als Regisseur vorgesehen.

GARDENS OF THE NIGHT – Drehbuch und Regie: Damian Harris. Ein Film im Stil des Cinéma-vérité über Kinder in San Diego, die es auf die Straßen der Stadt treibt. John Malkovich und Jerod Harris wurden als Hauptdarsteller verpflichtet.

LOVE LIZA – Das Drehbuch für dieses Roadmovie stammt von Gordy Hoffman, dessen Bruder Phillip Seymour Hoffman die Hauptrolle spielen wird. Ebenfalls verpflichtet wurde Oscar-Preisträgerin Kathy Bates.

LONDON FIELDS – Martin Amis' Mordgeschichte für das Ende des Jahrtausends. Als Regisseur ist Charles McDougal vorgesehen.

FLOW MY TEARS, THE POLICEMAN SAID – Philip K. Dicks klassischer Science-Fiction-Roman über den berühmtesten Menschen der Welt, der eines Tages aufwacht und feststellt, dass ihm seine Identität abhanden gekommen ist.

IN A COUNTRY OF MOTHERS – Keine Beziehung birgt so viel emotionalen Sprengstoff wie die zwischen einer Psychotherapeutin und ihrer Patientin – außer vielleicht die zwischen einer Mutter und ihrer Tochter. Ein weiteres Meisterwerk voller Liebe, Komik und Tragik aus der Feder von A. M. Homes, dem Autor von „Jack", „The Safety of Objects" und „Music for Torching". Als Regisseur ist Stephen Hopkins vorgesehen.

LOST TRIBE – Eine philosophische Reise ins Herz Schwarzafrikas nach dem Roman gleichen Titels. Ein bunter Haufen von Abenteurern begibt sich auf die Suche nach einem uralten verschollenen Stamm. Als Regisseur ist Walter Hill vorgesehen. Zu seinen bisherigen Filmen zählen „48 Hours" (dt. Nur 48 Stunden), „Streets of Fire" (dt. Straßen in Flammen), „Last Man Standing, Warriors" (dt. Die Warriors) und „Wild Bill".

ONE ARM – Tennessee Williams Drehbuch nach seiner eigenen Novelle erzählt die Geschichte eines ehemaligen Boxers der US-Navy. Dessen Leben läuft aus dem Ruder, nachdem er bei einem Autounfall einen Arm verloren hat und zum Gigolo und Mörder verkommt. Als Regisseur ist Vincent Gallo vorgesehen.

BULLY – Larry Clark, berühmt geworden durch den Film „Kids", führt Regie, das Drehbuch stammt von David McKenna. Diese schockierende,

wahre Geschichte über Teenagerangst und -schuldgefühle in Florida dreht sich um das Leben einer Reihe von Teenagern, die gezwungen sind, den Mord am Buhmann ihres Ortes zu vertuschen. Mit Brad Renfro, Bijou Phillips, Rachel Miner und Nick Stahl in den Hauptrollen.

MUSIC FOR TORCHING von A. M. Homes. Eine ironische Vorortwelt mit Dreiecksverhältnissen innerhalb von Dreiecksverhältnissen hat auch ihre tragische Seite. Das Drehbuch wird bearbeitet von Sofia Coppola, die auch als Regisseurin vorgemerkt ist.

THE SERIAL KILLERS CLUB – Ein im Stil an die Filme der Farley-Brüder angelehnter Streifen. Der urkomische Roman von Jeff Povey über eine Gruppe von Serienkillern, die sich einmal im Monat treffen und ironischerweise herausfinden, dass der Spieß umgedreht wurde und sie ihrerseits von einem Serienkiller gejagt werden, der es ausschließlich auf Serienkiller abgesehen hat.

SOFTWARE – Als Regisseur dieser futuristischen Geschichte über einen robotisierten Krieg auf dem Mond nach dem Klassiker von Rudy Rucker ist Steve Beck vorgesehen. Ed Pressman, Jeff Most und Phoenix Pictures werden den Film in Zusammenarbeit mit Chris Hanley produzieren. Für die computergenerierten Bilder zeichnet Scott Ross von der Firma Digital Domain verantwortlich.

VATICAN CONNECTION – Richard Hammer ist der Autor dieser wahren Geschichte über die Beziehungen des Vatikans zur amerikanischen und italienischen Mafia und der geheimnisumwitterten Industriellenloge P2, die zur regelmäßigen Absicherung der verheerenden finanziellen Verluste des Vatikans in der zweiten Hälfte der 1970er Jahre führten – durch gestohlene und falsche Wertpapiere in Höhe von sage und schreibe 900 Millionen US-Dollar. Diese kriminellen Machenschaften kosteten zahlreiche Personen das Leben, vielfach durch Mord, darunter insbesondere einen Papst, Albino Luciani, und einen wichtigen Bankier des Vatikans, Robert Calv. Calvi, der angeblich Selbstmord begangen haben soll, wurde erhängt unter der Blackfriar's Bridge in London aufgefunden. Lediglich 20 Millionen US-Dollar der gefälschten oder gestohlenen Aktien und Anleihen konnten sichergestellt werden – der Rest verschwand für immer in der finanziellen Maschinerie des Vatikans. Die größte Verschwörung des 20. Jahrhunderts! Der namhafte russische Regisseur Andrej Kontschalovskij soll Regie führen. Die Idealbesetzung für die Rolle des verkommenen Mafioso „Rizzo" ist John Turturro, für die des Kardinals von Chicago Paul Marcinkus, der zum Leibwächter des Papstes und zum „Bankier Gottes" wird, John Voight.

THE KILLER INSIDE ME – Aus der Feder des bekannten Krimiautors Jim Thompson, dessen Groschenromane für einige der bedeutendsten Werke des Film-Noir-Genres die Vorlage lieferten,

darunter Stanley Kubricks „The Killing" (dt. Die Rechnung ging nicht auf), Sam Peckinpahs „The Getaway", Stephen Frears' „The Grifters" und James Foleys „After Dark, My Sweet". Als Regisseur ist Andrew Dominik vorgesehen, der bereits beim Film „Chopper" die Regie führte. Die klassische Suspense-Geschichte, die in einer texanischen Kleinstadt spielt, handelt von einer Gruppe scheinbar harmloser Personen und bietet einen beispiellos zwingenden Einblick in das Innenleben eines psychosexuell abnormen Menschen. Ein Hilfssheriff, der die Tat begangen hat, lenkt den Verdacht von sich, er sei der Mörder einer Nutte. Am Ende wenden sich zwar alle gegen ihn, aber er geht nicht in die Knie.

GOING DOWN – Der Erstlingsroman der Autorin Jennifer Belle wurde ursprünglich auf Madonna zugeschnitten. Die Geschichte ist eine witzige pikareske Erzählung über eine Frau, deren scheinbar harmloses Leben als Schauspielschülerin an der New York University sie dazu veranlasst, die anrüchige Unterwelt des „Callgirls" zu erkunden. Die Handlung führt sie von einer Reihe von Callgirl-Ringen zu einem Ausflug auf die Insel Martha's Vineyard, das Sommerdomizil der Reichen, wo unsere Heldin Liebe findet und fast daran festhält. Geboten wird anrührende Komik, in die sich die Erkenntnis mischt, welchen Horror es bedeutet, den eigenen Körper feilzubieten und zu wissen, dass man man am Ende der Wirlichkeit ins Auge sehen muss: „Belle de Jour", verlegt in das Studentenmilieu von New York.

THE LAST TEMPLAR – Diese Indiana-Jones-Eskapade handelt von den Abenteuern eines Mannes und einer Frau auf der Suche nach heiligen Schriftgelehrten. Rupert Wainwright von „Stigmata" ist als Regisseur des Films vorgesehen, und Raymond Khurry schreibt das Drehbuch.

GENERATION X – Der Film nach dem berüchtigten Roman gleichen Titels von Douglas Copland, in dem sich eine ganze Generation auf den Begriff gebracht fand – ein klassisches „Zeitstück".

PLATO – Die epochale wahre Geschichte vom Aufstieg der Schule Platos, von Platos Eskapaden mit Sokrates und seinem schicksalhaften Intermezzo mit dem Erfinder der „freien Liebe", Dionysos. Produziert in Zusammenarbeit mit Danny Viniks Produktionsfirma Brink Films. Idee und Drehbuch stammen vom legendären Will De Los Santos.

THE LINE – Ein chinesischer Western, von Dan Halsted und Muse Films koproduziert. Chow Yung Fat hat sein Interesse an der Hauptrolle bekundet.

TOASTER MAN – Als Regisseur dieser Komödie mit Frank Whalley in der Hauptrolle ist Josh Evans vorgesehen.

HANDS – Matt Brights komische und zugleich bewegende Geschichte über eine Bande heranwachsender Taschendiebe, die auf New York losgelassen werden. Matts Abwandlung eines weiteren Klassikers, dieses Mal „Oliver Twist".

PUSHER – Ein Remake des dänischen Erfolgsfilmes, in dem ein Tag im Verlauf eines geplatzten Drogendeals geschildert wird. Produziert von Chris Hanley in Zusammenarbeit mit Adam Del Deo von Scanbox International.

KICKS – Eine Mischung aus „Gremlins" und „Platoon", die in Tijuana im Jahr zehntausend spielt. Matt Brights verschrobenstes Drehbuch.

JULIETTE – Nach den berüchtigten sexuell-philosophischen Tagebüchern des Marquis de Sade. „Juliette" wird von Matthew Bright für den Film bearbeitet, die Regie soll Abel Ferrarra übernehmen.

THE SCANNER DARKLY – Als Regisseur dieses Films nach der Science-Fiction-Geschichte von Philip K. Dick konnte Video-Starregisseur Chris Cunningham verpflichtet werden. Ein verdeckt arbeitender Drogenfahnder schleust sich in einen Drogenring ein, um herauszufinden, woher dieser seinen Stoff bezieht, wird dabei aber zu sehr in das Milieu hineingezogen. Am Ende beobachtet er sich selbst auf seinen Überwachungsscannern, ohne zu realisieren, dass der Drogenkonsum zu einer Spaltung seiner Identität geführt hat.

BOOGIE WOOGIE von Danny Moynihan. Die realistische Darstellung der raffgierigen, ein sexuelles Doppelspiel betreibenden zeitgenössischen Kunstszene.

LEOPARD IN THE SUN von Laura Restreppo (über das Projekt wird gegenwärtig verhandelt). Eine Liebesgeschichte in der kolumbianischen Drogenszene. Eine moderne „West Side Story" des kolumbianischen Kartells.

ALICE (IN WONDERLAND) – Ein geeigneterer Titel für diese Fassung der Alice-Geschichte wäre

ALICE UNDER SURVEILLANCE (Alice überwacht). Eine Geschichte aus der Feder des jungen, aufstrebenden Briten Rickey Shane Reid, die wie eine Mischung aus „The Conversation" (dt. Der Dialog) und „Brazil" oder noch besser: „The Prisoner" anmutet.

HIGH RISE – Drehbuch Don Macpherson nach einer Geschichte von J. G. Ballard. Als Regisseur ist Alex Proyas vorgesehen. Der Film, eine Mischung aus „Speed" und „Lord of the Flies" (dt. Der Herr der Fliegen), spielt in einem piekfeinen modernen Wohnhochhaus – irgendwann in der Zukunft.

THREE LITTLE PIGGIES von Matthew Bright. Eine clevere, aber ordinäre Schülerin nimmt den Kampf mit dem System auf, oder besser gesagt:

lädt sich das ganze Gewicht der Welt auf. Doch sie macht ihre Sache ganz gut. Matt Bright wird voraussichtlich auch die Regie führen.

PRETTY LITTLE HATE MACHINE von Matthew Bright. Ein Killerpaar, das in den Sechzigern John F. Kennedy liquidierte, hat seinen inzwischen erwachsenen Kindern eine Erblast des Verbrechens und der genetischen Prädisposition hinterlassen. Die Protagonistin, die 16-jährige Tochter, wird sich ihrer Neigung bewusst, dem Vorbild des Vaters zu folgen, über den sie nie viel gewusst hat.

SEVERED – Die provozierende wahre Geschichte vom berüchtigten „Black Dahlia"-Mord, erzählt aus der Insiderperspektive des tatsächlichen Kriminalbeamten, der in dem bizarren Fall ermittelte. Produzent ist Ed Pressman, und Floria Sigismondi soll die Regie übernehmen.

SPUN – von Will De Los Santos und Creighton Vero. Der berühmte Videoregisseur Jonas Akerlund führt Regie bei diesem komischen Einblick in die Welt des Methadrin-Missbrauchs. Mickey Rourke ist für die Hauptrolle, „The Cook", vorgesehen. Produziert in Zusammenarbeit mit Danny Vinik.

M

MASATO NAKAMURA

mmmmmmmmmmmmmmmmmmmmmmmmmmm
mmmmmmmmmmmmmmmmmmmmmmmmmmmm
mmmmmmmmmmmmmmmmmmmmmmmmmmmm
mmmmmmmmmmmmmmmmmmmmmmmmmmmm
mmmmmmmmmmmmmmmmmmmmmmmmmmmm
mmmmmmmmmmmmmmmmmmmmmmmmmmmm
mmmmmmmmmmmmmmmmmmmmmmmmmmmm
mmmmmmmmmmmmmmmmmmmmmmmmmmmm
mmmmmmmmmmmmmmmmmmmmmmmmmmmm
mmmmmmmmmmmmmmmmmmmmmmmmmmmm
mmmmmmmmmmmmmmmmmmmmmmmmmmmm
mmmmmmmmmmmmmmmmmmmmmmmmmmmm
mmmmmmmmmmmmmmmmmmmmmmmmmmmm
mmmmmmmmmmmmmmmmmmmmmmmmmmmm
mmmmmmmmmmmmmmmmmmmmmmmmmmmm
mmmmmmmmmmmmmmmmmmmmmmmmmmmm
mmmmmmmmmmmmmmmmmmmmmmmmmmmm
mmmmmmmmmmmmmmmmmmmmmmmmmmmm
mmmmmmmmmmmmmmmmmmmmmmmmmmmm
mmmmmmmmmmmmmmmmmmmmmmmmmmmm
mmmmmmmmmmmmmmmmmmmmmmmmmmmm
mmmmmmmmmmmmmmmmmmmmmmmmmmmm
mmmmmmmmmmmmmmmmmmmmmmmmmmmm
mmmmmmmmmmmmmmmmmmmmmmmmmmmm
mmmmmmmmmmmmmmmmmmmmmmmmmmmm
mmmmmmmmmmmmmmmmmmmmmmmmmmmm
mmmmmmmmmmmmmmmmmmmmmmmmmmmm
mmmmmmmmmmmmmmmmmmmmmmmmmmmm
mmmmmmmmmmmmmmmmmmmmmmmmmmmm
mmmmmmmmmmmmmmmmmmmmmmmmmmmm
mmmmmmmmmmmmmmmmmmmmmmmmmmmm

mmmmmmmmmmmmmmmmmmmmmmmmmmmmmmm
mmmmmmmmmmmmmmmmmmmmmmmmmmmmmmm
mmmmmmmmmmmmmmmmmmmmmmmmmmmmmmm
mmmmmmmmmmmmmmmmmmmmmmmmmmmmmmm
mmmmmmmmmmmmmmmmmmmmmmmmmmmmmmm
mmmmmmmmmmmmmmmmmmmmmmmmmmmmmmm
mmmmmmmmmmmmmmmmmmmmmmmmmmmmmmm
mmmmmmmmmmmmmmmmmmmmmmmmmmmmmmm
mmmmmmmmmmmmmmmmmmmmmmmmmmmmmmm
mmmmmmmmmmmmmmmmmmmmmmmmmmmmmmm
mmmmmmmmmmmmmmmmmmmmmmmmmmmmmmm
mmmmmmmmmmmmmmmmmmmmmmmmmmmmmmm
mmmmmmmmmmmmmmmmmmmmmmmmmmmmmmm
mmmmmmmmmmmmmmmmmmmmmmmmmmmmmmm
mmmmmmmmmmmmmmmmmmmmmmmmmmmmmmm
mmmmmmmmmmmmmmmmmmmmmmmmmmmmmmm
mmmmmmmmmmmmmmmmmmmmmmmmmmmmmmm
mmmmmmmmmmmmmmmmmmmmmmmmmmmmmmm
mmmmmmmmmmmmmmmmmmmmmmmmmmmmmmm
mmmmmmmmmmmmmmmmmmmmmmmmmm

RothStauffenberg: Ten Past Ten
VANESSA JOAN MÜLLER

When you dissect films into their component parts,
you end up with images, directions, mise-en-scène,
resolution. Cutting means deciding at any time on
a particular viewpoint, the camera angle and close-
ups. And cutting determines what precedes and
what follows a particular image. The result looks
visually coherent and can represent a consummate
interplay of time and space.

Roth/Stauffenberg design a scenario which
separates the mechanical alliance of time and
space, only to fuse them again on a different plane.
Succession in time becomes juxtaposition in space.
Their construct of six monitors resembles a film, as
yet uncut, presented as a situation that can be
entered upon. Everything is there but the syntax is
missing. What you see: a scene from a larger whole
which may later become genuine filmic fiction. A
deal, money handed over for drugs. You observe
five people who are interacting and have been
filmed from six different camera angles. Each of
these takes can be seen on a separate monitor. If
you add them together, you have the fabric of a
classic film dramaturgy, with its warp and weft.
But this dramaturgy remains hypothetical. Here it
is the viewer who sees to the montage by strolling
through the concourse where the monitors are.
The viewer keeps seeing the same people but from
different angles; the authorial standpoint of the
director is lost in the multiplicity of takes. These
takes are all of equal length, and no cut mediates
between their disparate points of spatial origin.
This is the logic of the camera, which sees straight
ahead, whereas the spectator might swivel his eyes
to get a better grasp of the whole. Thus at one mo-
ment three people can be seen, at another only
one, and somehow the actual addressee at whom
gaze or speech is directed is always missing. The
answer comes from a different monitor.

In *Ten Past Ten* the filmic parameters are variable.
Cutting is replaced by the viewer's movements.
The viewer is usually the immovable centre of the
visual construct that is "cinema"; here, on the
other hand, it is immediate physical interaction
with the various filmic components which engen-
ders enhanced visual perception. Moreover, the
spectator is at the heart of the scenario, both as
an interlocutee and as an observant outsider. The
deal around which this filmic fragment revolves
includes the viewer: as a witness, and also in the
role of mediator fusing the separate images into a
whole that could look thus – or it could look en-
tirely different.

Roth/Stauffenberg have already tested the variabi-
lity of filmic parameters with *Black Box*, filming
different versions of a plane crash drama from the
cockpit – first only with sound, then with actors
speaking a text in monotone, and finally with an
elaborate cutting technique. The idea of what is
happening between the images or between image
and sound, has been successively devolved to the
economics of image production. There is no final
cut. Whereas the production process normally dis-
appears in the resulting filmic image, here the as-
sertion of fictive reality remains a visible construct.
You see that the only thing to be seen is what you
are also supposed to see. In the invisible. In be-
tween lies the actual significance.

The Listing of "the Zhou"
STEPHANIE TASCH

"New Listing, Zhou Tiehai, Rises on Debut Before
Reaching Fair Value", so in 1997 ran an imagi-
nary market analysis of the equally fictive quotation
for "the Zhou" listed on the Shanghai Exchange.
The keen interest shown by European buyers at
first caused "the Zhou" to appreciate meteorically
before the market levelled off, supported by con-
tinuing demand. Zhou Tiehai sounded out his real
market value like an investment analyst, thus iron-
ically and precisely positioning a Chinese artist at a
time of great Western interest in this last blank
space on the global art-market map.

Since the early 1990s Zhou has been factoring
economic and political factors, just as much as
biographical ones, into his idea of what art is. In
a very personal iconography shaped by encounters,
visual impressions and travels, he has developed a
"visualised strategy" that turns the view of non-
Western art on its head. The observed repre-
sentative of a marginal art scene has become the
observing commentator of the Western way of
seeing.

Zhou's formats are all gigantic, though it remains
a moot point whether this reflects an orientation
towards the *dazibao* – the big-character posters of
the Cultural Revolution, which began the year he
was born – or towards the billboard walls of
Shanghai, which signal the homogeneity of the
global advertising language. Zhou Tiehai borrows
pictorial elements from both the Chinese and the
European visual heritages, and from the outset text
and image have interpenetrated each other in his
work. He accords a significant role to famous
Western brand names, be they luxury brands like
Louis Vuitton or media like the *New York Times*,

while self-mockingly commenting on the strategies
of successful self-marketing from the viewpoint of
one directly affected.

His *Fake Covers* (since 1995) have custom-designed
bespoke headlines for those Western news and art
magazines which, in their reports on the new phe-
nomenon of contemporary Chinese art, described
the artists only from the outside. In self-portraits
for *Der Spiegel*, *Newsweek* or *Frieze*, Zhou depicts
himself as the hero of his own cover story, setting
out his claim to be part of the international art
scene. In the guise of an investment analyst he
continually and directly refers to his economic
worth (which is also something that is externally
applied).

For his large-scale *Press Conference* (1998) he casts
himself as a press officer who, against the preg-
nantly meaningful backdrop of a forest of flags,
proclaims his standpoint in the debate on the
power of definition: "The relations in the art world
are the same as the relations between states in the
post-cold-war era."

Defining relationships within the art world as po-
litical – as multilateral international relations – he
uses the figure of Joe Camel to discuss their eco-
nomic side. The blasé camel of the cigarette ads
watches, in the suggestively polysemic role of the
Godfather, over the artist's success or failure.
Larger than life-size and monumentalised by a low
viewpoint, Joe Camel/Godfather conveys a mes-
sage: *Buy Happiness? You Can't Grow Healthy and
Strong without the Godfather's Protection* (1997). With the
ambivalence typical of Zhou's work, the question of
happiness and success is raised; the ascending zig-
zag line marks the steady appreciation of "the
Zhou", while the giant hand is reaching out for a
carrier bag.

Since 1999 the character of Godfather Joe Camel
has also figured in Zhou Tiehai's pastiches on the
art-historical relationship between China and the
West. Here Zhou seemingly plays on the Western
prejudice that sees the Chinese artist as the eternal
copyist; he meticulously repeats minuscule motifs
from both pictorial repertoires. More accurately,
he has them repeated, for the so-called surrogates
are the product of a workshop operation in which
Zhou's assistants, working to his specification, exe-
cute in airbrush the history of art in the pictorial
idiom of Shanghai photo salons. The only thing
missing is the posed wedding pictures of bride and
groom, for whom Zhou has provided the perfect
parody of a globalised lifestyle-design: in *Saridon*
(2000) he has positioned Joe Camel as an exhaus-
ted yuppie in front of the snow-capped peaks of a
stylised Alpine landscape – original or "placebo"?

Interview with Joep van Lieshout
ANJA CASSER

Anja Casser: You have shown us two works for the
Art & Economy exhibition: *Atelier-van-Lieshout Money*
for the catalogue and *Dankeschön* (*Thank You*) for the
exhibition. Is the AvL currency only in circulation
here in AvL-Ville, or is it also in circulation else-
where?

Joep van Lieshout: The money hasn't been printed because we don't have a sponsor. It's expensive to produce. And of course it can't be money which is easy to counterfeit. As a currency, the AvL is not tied to the price of gold or to the whole investment capital or shares of a business. Instead it is tied to the price of beer. One AvL is a beer. We thought about using the money both in AvL-Ville and outside. People can exchange their money at a bank for AvLs and spend it in AvL-Ville, or it will be distributed to our members in AvL-Ville as a bonus, so that they can drink. Each banknote is themed. The "1" is weapons and currency, the "2" is energy and technology, the "25" is art and sex or love, and the "100" is eating and agriculture.

AC: With your own currency, flag and constitution, you are an autonomous state, but at the same time you're a business. How are we supposed to picture that?

JvL: AvL is a business and is managed like a business. People are paid, and there is a financial director. It consists of a hierarchy but the pyramid is a really flat one. We make AvL in order to make beautiful things – sculpture, pictures – but also to earn money, to pay people and to carry out new work projects. It's actually organised as businesses are everywhere in the world. AvL-Ville, the Free State, is a foundation. There are very few rules: just the constitution, and that is super-simple.

AC: What are some important articles of the constitution?

JvL: Equality for all and so on. But what's in it is, above all, that those rights really are absolute. You have absolute freedom of speech, and there are no limitations on it. I myself have had exhibitions that were closed down because people thought we were arms dealers or because of the alcohol.

Absolute freedom of opinion is important. There is only one duty: to resolve differences of opinion ourselves within AvL-Ville. Anyone who can't or won't resolve differences of opinion has to leave. That's why we don't need lawyers or police.

AC: Can people still live in AvL-Ville today?

JvL: People still have the right to build a house of their own on the property without permits, regulations or technicalities. But people have been sceptical about it from the beginning. Most of the people who have been working in the studio for a long time have nice flats in town. They don't need to live in AvL-Ville. That's why there aren't all that many people who have really done so.

AC: Are you still making weapons?

JvL: We have built ten cannons. There are enough here, we don't need any new ones.

AC: Whom do you have to defend yourselves against?

JvL: We attack.

AC: Are the other institutions in AvL-Ville still in operation?

JvL: Most of them are exhibited here. Some are still in use, like the farmstead or the restaurant. The weapons were actually a work of art.

AC: Is your state a Utopia?

JvL: I'm interested in reality and possibilities. Every failure conceals new possibilities. We've made AvL-Ville because it's possible and because it creates possibilities. For example, we want to have a restaurant for which we don't need a building permit and an alcohol licence. If it's closed down, it can be hoisted onto a pontoon with a big crane and sold. We have to give back part of the property at the end of the year. The idea is being mooted that we could put part of AvL-Ville on two of the large pontoons of the city of Rotterdam. So we do always try to work with reality. If we can't generate energy ourselves, then we simply buy it. Or if there isn't enough to eat on the farm, we go to the shops. It's good to have a lot of things in your own hands and to live with an ecosystem that works well. But we aren't dogmatic. If we don't have electricity, we run the diesel generator.

AC: What possibilities have been created by AvL-Ville?

JvL: I think it's been greatly admired. Society is being changed by our actions. There's a new trend: people are yearning for the good old casual days. Free politics is a thing of the past in the Netherlands; people talk about AvL. They think it is avant-garde, a good concept for the future. Other countries and cities are interested in building some kind of AvL-Ville. In Antwerp, Belgium, a franchise unit is to be established as a colony, a Free State in its own right.

AC: You once had a team study done in your business Atelier van Lieshout, in which everyone was evaluated according to their abilities and assigned corresponding tasks. (1) You're just listed modestly with your colleagues.

JvL: They didn't understand that I'm the boss. When you read that, you think I must just be a simple worker.

AC: You are a team and everyone in it has their own specific tasks. But is it clear that you're the boss?

JvL: Yes, I'm the boss. But, when a new commission comes in, it's given to whoever is best suited to it. I'm usually in on the development, as a consultant. Now and then I make things only by myself.

AC: Who creates the style? Is AvL-style your style?

JvL: I think I have the most influence on the style, but it isn't just mine.

AC: Employees come and go and are replaced by others. Are you interchangeable too?

JvL: Might not be such a bad thing. No, I don't think that I can be exchanged. Perhaps sometime in the future.

AC: How do you test your market? Who gives you commissions?

JvL: There are actually three or four groups who hardly differ from one another quantitatively. There are commissions which have to do with architecture, with invitations to art exhibitions or with selling in galleries. Sometimes it's just simple construction jobs. We also have a restaurant and a catering service in AvL-Ville.

AC: Do many people come out from town to take a look at AvL?

JvL: Lots of people come here, we have more visitors than a little museum for contemporary art. When we give back the property at the end of the year, perhaps we may be able to acquire another space or another piece of property. We want to take advantage of the situation now so that we can have more freedoms and more money.

AC: Who do you get your money from?

JvL: From the city, from the state. This year we've had a bit of support because we make beautiful things and because we're public, like a little museum. Just to keep AvL-Ville open we need three attendants. That's expensive.

AC: For the exhibition you're giving us a *Thank You*. Who are you thanking?

JvL: Siemens.

AC: Why are you thanking us?

JvL: We're getting money for it.

AC: Are you being cynical?

JvL: No, not at all. My work has nothing to do conceptually with the theme of economics and art. Economics is like a subsystem of life and art. It doesn't represent a challenge to me to think about it. So it was simple. We make a work, *Thank You* and we get money for it. That's absolutely economic: Siemens wants something from us, an art work, a conception. We make it and get the money. That's what counts for me. I thought about it for a long time. That's my art work for this show.

AC: But in the case of this work it isn't just exchange; it goes beyond that, because you comment on the exchange.

JvL: That's what's special about it. We had thought of doing something entirely different. But that would have had nothing to do with this exhibition on art and economy. What we've made was conceived specially for Siemens. That makes it a bit politer and easier to understand.

AC: So it's a *Thank You* from the artist to the business?

JvL: No, it's a *Thank You* for the money.

AC: Isn't that a bit cynical, all the same?

JvL: A bit cynical, yes, why not? Siemens is a very big firm. I bought a Siemens mobile phone a couple of weeks ago, and it was really expensive. These people are also saying: if you want a mobile phone, you must pay a thousand marks. Besides, the work looks nice. I can never make something which isn't aesthetic for me too.

AC: What kind of handwriting is shown in *Thank You*?

JvL: That's my handwriting.

1. Team profile after self-evaluation conducted by BelBin Associates, in: Atelier van Lieshout, *der gute, der böse + der hässliche* [*the good, the bad + the ugly*] Rotterdam 1998, pp. 52–63.

Work Ditty
MALIKA ZIOUECH
Deep down the pit, high on the crane.
Pushing a broom, driving a sausage van,
We love to work, we're getting there, man.
We all believe it as long we can.

It's only work that always makes us free.
You got a job, you're climbing up the tree.
Made redundant; money running dry.
Can't buy what you'd like to buy,
And soon old friends are passing you by.
Life's all grief, not pie in the sky.

And your strength is failing, the plaster's falling.
No more work, bad luck is calling.

It's only work that always makes us free.
You got a job, you're climbing up the tree.

Ing: I want my job back! If you don't put me right back on the payroll, Ms Mersebusch'll wake up and find she's got a hole in her head!

Tulp: Ms Werner?
Ing: Yes?
Tulp: Minister of Works Tulp speaking.
Ing: High time, I've always wanted to give you a piece of my mind.
I want you to know, you've really let us all down.

Tulp: If you'll just be reasonable, I think there's a real chance we can ease you out of there again.
Ing: I don't want to be eased out of here, I want a job… and I mean right now… I'm not the only one here who's bitching, either!

Ing: I don't want to talk, I want to work!
Tulp: …Don't do anything rash, now… and you'd better let Ms Mersebusch go.
Ing: I wouldn't dream of it. She's not getting out of here before I've signed an employment contract with you.
T: I understand… I'll be right with you in an hour.

Rep: Well, Willi?
Willi: What's this? TV fuckers or what's this in aid of here?
R: How're things working out at your new workplace?
W: Well, now, I mean, I feel like I'm human again, yeah… Just sitting round the house, that was really hard to take! I mean, I didn't know what to do with myself anymore, man! What with the wife at home and all. Well, but now… now everything's OK again, now I've got work again, everything's just great, man…

"Catch Your Nature!" On the "LaraCroft:ism" Project
GISLIND NABAKOWSKI

A private TV station featured in prime time two pretty, flat-broke young woman on a trip to a tropical island. Along with the entertainment, the TV show also provided practical tips on how "a girl can survive without a penny". Steffi and Nicki didn't have a penny in the bank but they still managed to slip through life on their "feminine charm". The female adventurers in the service story were – after a few glitches at the outset – met with a friendly response from everything terrestrial. They grew in-

to their biological role by simply being cheerful. Although penniless, they became media stars for even less than the 15 minutes prophesied by Andy Warhol and their iron reserve was "femininity". The message was like an electronic tranquilliser for the many socially and economically underprivileged who are in the same boat as the pre-tanned girls on their remote island. Without the need for ever being indiscreet in its ongoing TV soap opera, the private station "tm3" revealed "femininity" as the ultimate barter chip when the chips are down and economic crisis is imminent. Viewed semiotically, "She" represented cash in a bountiful body account. (1)

When high-tech firms, still in shock from the crash of the Online Economy, set out to look for new markets, they also came up with some good ideas on young women as a target market: one firm, for instance, developed a mobile phone "just for the self-assured woman". Looking like a dainty make-up accessory, it stores the data of her menstrual cycle, counts calories and even shows her daily bio-rhythm. The design of this cellular phone appeals subliminally to such "quintessentially feminine" emotions as lust and fears about sex, beauty, youth-fulness and communication. A London jeweller has even launched a mobile that costs the equivalent of 200,000 DM, with hearts picked out in red and white diamonds replacing the usual keyboard. According to a magazine of the "Chat. Throbbing in sync with the scene" variety available cheap at any kiosk, the manufacturer is unable to keep up with the orders pouring in because the waiting list is so long. (2) "Digital luxury jewellery" with a built-in chip, microphone or cursor-guided, already has a firm foothold in this niche market. IBM CEO Patricia McHugh, once the token woman on the PC special forces development team, finds such luxury items just great. (3)

That attractive young women can negotiate this veil of tears without a penny in their pockets is hardly surprising at a time when youthful millionaires crop up daily in TV commercials. The belief that money grew on trees for the picking if you were smart enough had its heyday in the 1950s. Now the rhetoric of the "right products" guaranteeing money and success simply being accessible to everyone and available every-where is coursing through the networks.
This is a Gold Rush, boom-town era, with girls and young women being wooed passionately by business, advertising and the media both as accomplices and consumers. To create the icono-graphy of glitz which promises to get these girls where they want to go, many companies are working with what used to belong solely to the domain of art, media like multivision, dance and, of course, the Internet. Fighting, hypnotising, smelling luscious, being fit for fun & survival, being a winner – these are just a few of the key meta-phors currently floating about. Pictures of youngish women and their real and imagined biological bodies are more important than they ever were as resources and raw materials in the data warehouse. But behind all the glittery forms

of representation and information mythologies lurk deceptive discrepancies.

Feminist standpoints and yearnings for emancipa-tion, self-determination, equality, gender democracy and happiness have often been up for grabs and restyled accordingly both within and outside the data warehouses. Since the heroic hyperbody syndrome remains, even within the context of the critical gender debate is a no-go subject, it's good to know that there is such a thing as the *LaraCroft:ism* project. The artist Manuela Barth and the art historian Barbara U. Schmidt have joined forces to shed light on the mythical confusion engendered by the gender concept as applied to the ambivalent yet highly charged "Cyborg" Lara Croft. This nanomuscular data doll is the symbolic heroine who stands for the post-feminist ideal of the power woman which emerged in the 1990s to satisfy an envisaged societal euphoria potential. Barth/Schmidt also made it their goal in the video project *The Ultimate Game Girl* under the auspices of the "Economic Visions" show to explore the increasingly complex issues related to gender democracy in the field of computer science and information technology. Their multifaceted video breaks down the inner logic of myths aimed at the pervasive advance of technology and its concomitant commercialising (4), translating these myths into a re-evaluation of subjective needs. What the video is doing is examining the capitalistically structured spaces occupied by the products operating with women's bodies. The two never stop critically reflecting the future of young women as far as their current competence and identity are concerned. They keep showing interviews with young girls asking them how they feel about technology, followed by sequences of garish pictures full of the delights associated with "femininity." Relieved of the status of the indivi-dual picture, these images begin to comment on each other. (5)

Since it represents a vast compendium of up-to-the-minute and state-of-the-art picture and text material, *The Ultimate Game Girl* cuts straight through to economic processes to reflect on their mechanisms and probable impact. The sexualised power discourse of the "body of feminine data" exerts a particularly strong influence on the way young women envisage the future. They are the ones who will have to handle the dilemma of ha-ving to view themselves as "unfeminine" if they acquire advanced technological competence. The video project shows that the worlds of advertising and consumption have a paramount share in the production of a sense of identity which, among other things, includes the fear that practising a pro-fession is irreconcilable with motherhood. Further, it shows how ambivalent the reality is which adolescents are trying to come to terms with. (6)

1. A study conducted by the Deutsches Institut für Altersvorsorge has found, on the other hand, that 75 per cent of women aged between 30 and 59 do not have enough income to ensure adequate provision for their old age.

Cf. http://www.womanticker.de/index2.html #medienrundschau (10.08.2001).

2. Cf. *freundin*, 17/2001, p. 11.

3. Cf. Sandra Kegel, "Persönlich. Bernds große Stunde: Der PC hat uns geschafft", in: *Frankfurter Allgemeine Zeitung* 11.8.2001, no. 185, p. 43.

4. I use the term "myth" in the way Roland Barthes did: to mean a strategy for veiling and obscuring the meaning of interests and discourses; strategies and the interest which steers them are no longer identical with the "naturalisation" of middle-class norms. Cf. Roland Barthes, *Mythen des Alltags*, Frankfurt/Main 1964; cf. also Barbara U. Schmidt, "Identitäts-Design in der Werbung", in: Manuela Barth (ed.), *Stark reduziert!*, Munich 2000, p. 48.

5. Cf. Schmidt 2000, see note 4.

6. An opinion poll of IT specialists and top managers conducted by silicon.de shows how much pressure both men and women IT employees are under at the latest from their 50th birthday. Women find themselves in a particularly nasty double-bind: first, apart from the technical incompetence imputed to them, they represent a potential (financial) burden because they might still have children and then, after 40, they are regarded as too old anyway. Cf. http://www.womanticker.de/index2.html#medienrundschau (10.8.2001).

MATTHIEU LAURETTE

... In 1996, I decided to merge the mass media apparition with the "money-back products" activities I had been developing for several years. After being selected for the TV show *Je passe à la télé* (I'm on TV), I started to promote and develop this activity on TV and in newspapers. In a sort of a snowball effect, each show or article was generating other invitations and interviews. From trashy prime time TV shows to national evening TV news. My first information website for money-back products, produced initially for an internet show at the Musée d'Art Contemporain in Lyon, became very popular, thousands and thousands of people started to visit it every month. Of course it is easy to imagine that only a few of them were people from the art world. The website has been automatically registered in every search engine, probably due to its success... It's interesting to notice that Yahoo, for example, registered it both in it"consuming/freebie" section and in the "artist" section.

... To make it more effective, it was also clear to me that I should use air time and columns in newspapers to communicate my "money-back life" system as a kind of "How to" method to live for free without explaining why this also was perhaps art... I was not there to comment on my activity, I was there to make it.

... I prefer "activity" in contrast to "passivity". For example the big companies and trusts have established money-back guarantee offers to sell more in different countries like France, the UK, the United States... because they know that only very few people will really ask for reimbursement. What would happen if every buyer decided not to behave in such a lazy or shy way? I don't believe in a parallel economy. I think it's better to be part of the big game and try to be aware of its rules and laws. There is no more outside. You have to be part of it to act... I'm now trying to get new citizenships and am also trying to raise money to open an offshore bank to engage in productive activities with other people; both projects deal with art and economy and go beyond frontiers... Turning rules and laws, globalisation and commodification inside out, in favour of the individual, also includes providing information as in my *Citizenship Project* where I start by enquiring how to legally obtain more citizenship than the one(s) you had by birth. *Help me to become a US citizen!* is a "How to" project, an attempt to first become a US permanent resident and then to be naturalised. Available both at Artists Space in New York last January and still on the web, at www.citizenship-project.com/usa. I used the invitation to the show *Really* to get adequate living conditions in New York, such as finding a job, an apartment, a decent standard of living and sponsorship. I want to set up financing contracts with collectors, sponsors... it's a longterm project! ...

Cited from an Interview with Matthieu Laurette in: Cristina Ricupero und Paula Toppila (Ed.), *Social Hackers*, Exhib.-Cat., Gallery MUU, Helsinki, Finnland 2000, Helsinki 2000.

What is going on – Five Films by Harun Farocki
ANTJE EHMANN

The post-industrial service and information economy makes it difficult for the film industry to capture an image of what work now is. Documentary film-makers have always been attracted to industry. Blast-furnaces and assembly lines are excellent cinematic fare and the way from raw materials to the product can be easily rendered in visual terms. The relationship between human being and machine still exists but how can you represent what people are doing with their coffee mugs at their computers? Or at stock exchanges? Transactions are often invisible in late capitalism. And it is difficult to imagine how economic policies and the political economy can still enter the picture at all. Even more importantly and impossible to represent is the circumstance that most work is there nowadays to eliminate work.

It is in this work society which is running out of work that Harun Farocki has discovered new fields for exploration that are ideally suited to filmic intervention. As he once said, instructions on how to use or operate something are the only form of theory in the consumer society. And such instructions are, if one follows his train of thought to its logical conclusion, training for those who work or are seeking work – in Farocki's hands they turn into the subject of bitter comedy. His cycle of films on the realities of training courses begins in 1987. In *The Training Course* managers are supposed to learn about role-playing. And Farocki demonstrates how much work it takes to simulate work. The managers simulate conflicts at work so authentically that it becomes increasingly difficult to distinguish between model and reality. A business becomes a virtual business, people become simulators but the game represents the work situation. What is taught here primarily is the compulsion to represent oneself, a compulsion which becomes all the stronger the less easy to represent, because the more incorporeal, work becomes.

Retraining (1994) is a sort of remake with a difference: here East Germans are supposed to learn from West Germans. Training in salesmanship goes on for four days. The self-confident volubility and quick reactions shown by West Germans meets willing but bewildered and aimless East Germans. They expect to learn things like "self-discipline" and "punctuality" yet the introductory course in modern capitalism means something altogether different.

The other films in this cycle deal with trained or trainable "skills". In *The Application* (1997) trainees are supposed to learn how to apply for a job. "Just as the engagement prefigures the wedding day", practising job applications represents "tuning up for the big day", as Farocki sees it. The big day has come in *The Performance* (1996): an advertising agency is shown advertising its own product. In simulation or reality, the compulsion to perform in a carefully staged and thought-out manner, which, however, is supposed to seem as spontaneous as possible, prevails here too – even to the point of outright deception. The film *What is going on?* (1991) views things from a different angle. In it people are no longer learning from other people. Instead machines measure brainwaves, test images to discover stimulus-reaction patterns. The advertising industry is literally trying to invade the human brain. A comprehensive ergonomics is designed: the world is to become a single production facility with the human being as the product being worked on. Farocki is asking what is going on and we are amazed...

Wager 1.0 (Gageure 1.0)
MARTIN LE CHEVALLIER

Wager 1.0 is an existence simulator. It allows you, at least for a little while, to forget the fear of emptiness we all share. You will momentarily feel you exist; you will feel fulfilled; you will be someone. And the recipe is simple: just believe in your work.

This metaphor takes the form of a CD-ROM. Why? Scott Adam's Dilbert provides the answer via a question: "How did we ever pretend to work before the computer?" Today, two out of three salaried employees sit behind computers, which have become the industrial tool par excellence. So when you consult *Wager 1.0*, it will look as if you're working. And you are going to play with an employer who is at once anonymous, unpredictable and inflexible: the computer.

The cathode-ray face of your interlocutor is perfectly unwrinkled. The basic colours of video, a few pixels for typography: we're the target of curt remarks from uniform screens.

The machine addresses us directly. It promises professional and personal enrichment. This promise is a form of propaganda, the propaganda of contemporary capitalism: management-speak. This language guarantees the centrality of work. It reassures us with a jargon of motivational euphemisms, and invites us to conform to its models of success. The promised success never comes. First confronted with the simulacrum of a job interview, ignorant of what the machine holds in store, we slowly discover the labyrinthine structure of *Wager 1.0*. Players of games as alienating as work or consumption, spectators of the eternal imagery of happiness, we can only acknowledge the vanity of our dreams of fulfilment.

Using the principle of hypertext, this pathway through associations of ideas offers a non-linear reading, a vagabond thinking.

WODU
63 min
2000

2. Zinna Forest

Built in the early 1930s as an external camp (Camp 3) of the Jüterbog Artillery School. In 1939 renamed Adolf Hitler Camp, used as testing ground for assault artillery.

From 1952 the base for a Soviet Army armoured guards division.

Since 1992 the largest enclosed German nature reserve.

3. The American property development company R&D Tec is planning a "Cowboys and Indians theme park/culture center" in Zinna Forest, on the former armoured guards division training ground. The complex will include hotels, shopping centres and housing as well as a golf course.

4. Japanese garden,

Hans-Olaf Henkel's roof-garden

Berlin, June 1999

6. Meditation platform

Imitation of a tatami mat, a reed mat measuring 1m x 2m and taken from Shoin architecture. First used in the Middle Ages as an element of Japanese gardens to enhance the quintessentially contemplative ambience of such gardens.

8. Wall in the ballroom of the Soviet armoured guards division.

9. Hans-Olaf Henkel's flat, Berlin, March 2000.

10. Origami

Its aim is to portray people, animals, plants and objects by folding a sheet of paper without using any aids.

12. Soviet Army exhibition and training room, Zinna Forest.

14. Lacquer casket, gift of the Japanese Prime Minister.

17. Ishidoro stone lanterns were first set up by medieval masters of the tea ceremony and mainly used as a sculptural element; before that they were only allowed to stand outside the entrances to shrines and temples.

19. Soviet armoured guards division function room

20. Armoured guards hall, Zinna Forest.

23. Mural in dining-room at Zinna Forest.

24. Dirk Skreber, Untitled, 1996.

Presented to A. Oetkers on his sixtieth birthday.

Crea-tools and Loosers
EVA HORN

Joseph Sappler paints work. What he makes is, as he puts it, "modern Socialist Realism". When work became the subject of art in the 20th century, some visionary intent was usually involved. Stalwart heroes stood hammer in hand, peaceful employees sat at a table, muscular men were juxtaposed with machinery; work signalised a new era, the worker was the new human being, and new departures were everywhere. Can that still be used as the subject of paintings? With deliberately unskilful handling of perspective and a seemingly amateurish style of painting Joseph Sappler shows the brave new world of post-industrial work. But this style, in its ironical reminiscences of Socialist Realism, shows how far today's work culture falls short of the visions of heroic industrial labour.

Joseph Sappler paints the lurid dreariness of the New Economy, with its business start-ups, screen-bound employees, graphic designers and service workers. These pictures tell a variety of tales of a uniform world: a "Smart" car covered in business logos, parked in an autumnal urban landscape; a creative group office; downloading e-mails, designing user interfaces. The distinction between work and play has become blurred in the age of teamwork and the computer that is both toy and tool. In earlier pictures, Sappler had taken on the computer software with which texts and pictures practically generate themselves on screen: Crea-Tools for creative thinking. Production tools as "idea generators and aids to wording and phrasing" were touted in fake adverts, confirming ironically how much, as Nietzsche put it, "Our tools work with our thinking."

Sappler's pictures exhibited in *Art & Economy* show the users of such virtual tools hard at work at their frantically dreamy activities. The figures act in total isolation from each other. Each stares at a monitor screen, sometimes two figures do this together. Now and then someone in a corner makes a phone call. Graphics pour from printers, and occasionally a sheet reading "out of order" is spewed out. However, "out of order" is always also "in order". Leisure and work, concentration and the vacuous glance are now indistinguishable in these pictures. In the brave new work world, in which machines no longer do manual labour but engage in intellectual work instead, relaxation and tension are identical. The old virtues, like punctuality, tidiness, diligence and discipline, are no longer required at the workplace; today's needs are for soft skills, such as team spirit, creativity and communication skills. The Realism with which Sappler captures images of creatives squeezed into a room and forced to communicate unceasingly is Socialist insofar as he makes manifest the contradictions inherent in the jargon of the new work. Automatic paper output and four-colour printing are not necessarily creat-

ive, nor need unceasing communication impart anything. What would be the link between art and the work world as Sappler comments mockingly on them? Is work today really as creative and communicative as it describes itself in one new management handbook after another? At all events, Sappler's figures seem to belong among the losers, the serfs of this new reality: exhausted, numb, worn out. And perhaps, as Gilles Deleuze once wrote, "being creative has always meant something different from communicating".

Playtime
JENNIFER ALLEN

"Individuality has become a mass phenomenon." Swetlana Heger sets out to explore this strange paradox currently shaping the global economy. Her project *Playtime* (2002) is an on-going collaboration with identity and marketing consultants who formulated the paradox to describe the dominant target market created by the "new mobiles". Like the artist, they are between the ages of twenty-five and forty, and live in an era when technology demands constant change in all aspects of life, from location to mindset. As both target and template for this emerging global elite, Heger hired the firms of consultants, asking them to transform her life as an artist into so many marketable niches. After a preliminary interview, twelve different domains were identified – publicity, mobility, economy, technology, culture, family, design, sexuality, food, community, environment, individuality – all of which will be pitched to various firms who hope to sell their own products by promoting the new product Contemporary Artist Swetlana Heger. Their wares – a plane ride, mobile phone or even hotel room – will be exchanged for an advertising spot on the *Playtime* installation, an impressive colourful platform set up in the exhibition space and seen by countless visitors.

A reflection of the economy of the spectacle, Heger's platform takes the commercial sponsorship of the arts one step further by eliminating the illusion that artworks somehow remain autonomous in these mutually profitable exchanges. Instead of making a finite art object, Heger creates a dynamic, open set of relations between the artist, the visitor and the corporations. Some might view the relations as cynical, if not profiteering, yet they remain critical. The platform could easily double as an exhibition poster, littered with corporate logos. Heger simply assumes a privilege enjoyed by public institutions, eliminating the "middleman" along with the illusion that corporate sponsors are benevolent friends of the arts. In an era of spectral capitalism, corporations have increasingly turned to the arts for both legitimation and visibility. Here, the long-standing exploitation of art-historical images is finally reversed; the "starving artist" lives to enjoy the fruits of her labours before these are crassly recruited by capitalism to sell hair gel (Mondrian), toothpaste (Rembrandt) or even cars (Picasso). Finally, Heger restores history by replacing the anonymous exchanges settled in cash and credit

with items that attest to her use of the sponsors'
commodities. A used plane ticket, details of a
mobile phone conversation or even a photograph
of an occupied hotel room will gradually accumu-
late on the platform, finding a place beside the
appropriate logo. These ready-mades constitute
postcards from capitalism, tracing its endless circu-
lation and exchange in an era of increased mobility.
A living indicator of Heger's marketability, the
platform also sets sponsors against each other in a
competition to sell the artist – clashes that will later
be documented in a brochure. Ultimately, the plat-
form tests each person's ability to be an individual
by using society's most unique, if not eccentric
persona – the artist – to market products. The
challenge for Heger – and, ultimately for us all –
is to see if she can retain her singularity while
selling her identity to the masses. Herein lies the
boldness of Heger, a modern-day Schlemihl who
dares to market her shadow in order to find out if
the sun has been sold.

24620
KYONG PARK

I am *24620*, here since the early 1920s, just in-side
Detroit where the suburbs begins. I am just one of
the thousands of houses that are burnt but still
standing, one of the tens of thousands that are
empty, and one of the hundreds of thousands that
were demolished. I live in a city that hardly resem-
bles a city anymore.

I was constructed when Detroit had a real chance
to become the greatest city in the world. Three of
the five biggest corporations in the world once call-
ed it their home. People from all corners of this
country, and around the world, came here to find
good work and new life. Houses like me were built
fast and everywhere, to rest once the greatest manu-
facturing work force in the civilization.

But I've been sitting empty, right here, for the last
fifteen years. Now the land under me is worth more
than me. Fifteen years has past since I last felt the
stream of electricity, gas or water run through me.
I, helplessly, watched the streets and neighborhoods
around me empty out. But I tried my hardest to
stand tall and look proper, and make a solid contri-
bution to this community. I played my part.

But the city has abandoned me. It moved out to
the suburbs and further later. It took the families,
jobs and money with it. I have heard about half
of people in Detroit left, about one million or so.
Houses that were once packed here like sardines
has mostly disappeared. Many parts of the city
turned into countrysides. Wild dogs and pheasants
roam freely, beneath the electric lines and tele-
phone poles that no longer connect to buildings,
only to themselves. Sidewalks are being covered
with grasses and brushes. The rumor is that you
could drive almost an hour and not see a single
soul walking around. At least it feels that way.
I have heard of ghost towns, but never a ghost city.
I would like to know what really happened in this
city and why no one sleeps inside of me anymore .
Anyone could set my ass on fire, any day or night.

Believe me I watched plenty of my friends being
burnt alive for no reason. The only fire that I
should see is the one inside my fireplace that keeps
my family warm, inside their American Dream.
Instead, we have the Devil's Night every year,
when hundreds of houses and buildings burns in
a single night. Have people gone mad? Do they
no longer believe in cities?
Every day I see trucks carrying bulldozers roar by
me. Usually the houses are shoved into their own
basement. And like in the massacres, houses in
Detroit dig their own grave.
So Detroit is not just a ghost town but also a giant
cemetery. It has become 149 fucking square miles
of buried houses and buildings, neatly placed along
the streets and sidewalks. And I could be the next,
easily.
But I am still strong and able, and would liked to
live a few more years. Sitting here is like being on
a death row, demolition or incineration are my
only choices. I dream about picking myself up and
moving out of here, just like the city and the peo-
ple did. I like to go somewhere where I would be
wanted again. Surely, there must be a place in this
world where I could be a dream house for some-
body. But, here in Detroit, I feel homeless.
But my luck may be changing. Last Christmas, I
got a letter from the good people of Orléans asking
me to come for a visit. And just this fall, the city of
Sindelfingen in Germany ask me for a visit too. I
would be displayed in an exhibition so that people
could look at me. Hey I could use some attention.
I guess they are curious how the most powerful
economy in the world could starve its cities to the
bones. And if the rest of the world wants be like
this culture, then I should show them the terror at
the end of modernity, me.
Should I make myself more dramatic, dismember
myself and tear my inside out? Should I undress
myself to expose my lonely isolation? Should I
scream out of my heart so that people would notice
me, instead of passing by as if I never existed?
How can we stop this drive-by history?
Nah. I should stop complaining. Hey, I am mak-
ing my first trip to Europe. May be I could go
around the world and never come back to Detroit.
Maybe a kinder and gentler city somewhere would
adopt me.

Workforce Souveniers
HEIKE KRAEMER

Zhuang Hui had to do some convincing before he
could create his group portraits of workers from
various work units. In each photo, Hui himself is
shown standing at the edge of the group.
In the Peoples Republic of China, the phrase
"work unit" stands for the employer, irregardless
of whether the employer be an enterprise, a
governmental authority, or an institution. The
"traditional" socialist work unit is state-led and
embraces a comprehensive network of social
institutions so that the life of the individual occurs
almost entirely within the work unit and is almost
entirely determined by it.

Zhuang chose a technique for his pictures which
has been common in China since the 1920s. The
people pose for the group portrait in a semicircular
array around a special panoramic camera whose
lens can rotate through a 180° angle. The result is
an extremely elongated photograph which makes
the group look as though its members had posed
shoulder to shoulder in a long line. Photos of this
genre, which frequently depict entire workforces or
all those who were present at a big celebration or
meeting, are still quite common in China. Taking
such photos is elaborate and prints in this format
are costly, so many enterprises have abandoned the
traditional practice of taking annual group portraits
of their workforces. Zhuang arranged to have his
group portraits taken at enterprises which would
not have engaged in it themselves.
He spoke to his friends, asking them if they could
perhaps mediate contacts between him and the
managers of work units which he had selected as
candidates for the group portraits. Zhuang invited
people to attend a number of banquets and thus
used "conventional" business methods to achieve
an unconventional goal – at least for an enterprise:
the creation of an artistic work. In the case of the
Provincial Construction Company No 6, the con-
struction work on an electrical power plant had to
be interrupted for more than an hour so that the
photo could be taken. With a workforce of circa
300 people, the interruption meant that more than
300 man-hours of labor had been lost – a not
insignificant sacrifice.
Printed in white letters against a black background
above the elongated black-and-white group photo
is a caption which specifies the time and date, the
name of the work unit depicted, and the occasion
on which the photograph was taken. "February 26,
1997. Henan Province. Provincial Construction
Company No 6. Renovation of the electrical power
plant Shanyuan in Luoyang. Souvenir picture of
the workforce. Zhuang Hui in Henan."
The picture is not just a souvenir for the work unit,
whose continued existence in its present form is
potentially uncertain, but also a souvenir that re-
calls the encounter between a work unit and the
artist Zhuang Hui. In China, personal encounters
– rare meetings with friends, among business
partners, or with a celebrity – are often docu-
mented by a picture taken together. The photos
showing oneself with a celebrity also serve to
underline one own – high – social position. Posing
for a photo together can be understood as a
mutual honour.
Zhuang Hui, however, did not choose celebrities
for his photos but whole collectives: people he was
sharing the same town with, people he might have
frequently met in the streets, although without
knowing them personally. Thus the pictures are
not only a souvenir for a collective but also for
the "anonymous" individual.
For the work unit too, the presence of an outsider
and an artist makes this photo – of which the work
unit received a print – into a special kind of work-
force portrait: the moment of their collaboration
isn't only documented, it's also witnessed. The

depicted work units find themselves in a precarious situation, considering the economic difficulties which above all the gigantic Chinese state-run enterprises have been obliged to face since China began modernizing and opening itself. This situation is documented by Zhuang.

The visuality of the photos appears to be a bit old-fashioned as if they were showing something which already belongs to the past. In this, they recall photos of abandonned factories. The people on Zhuang's photos as well as their way of (self-) representation are nontheless contemporary.

Clegg & Guttmann
JOHN WELCHMAN

We started our collaboration by locating a body of images, that of the executive annual report photography. It interested us because every formal element was immediately thematised in terms of power, hierarchy, etc. In our first piece, we actually rephotographed a group portrait of IBM senior officers. Later we started photographing individual portraits, then we pasted them together and rephotographed them.

We are working with three modes of portraiture: the fictional, when we use actors and we are presented as the simulators of power relations between artists and patrons; commissions, where we subject ourselves to an actual confrontation with the powerful; and the collaborative, when each of the stylistic decisions is negotiated with the person we photograph.

When we began we used what can loosely be termed "trick effects": cut-outs on a black background. Our subsequent use of a photographed backdrop was a substitution of the cut-outs. With the collages we masked the interferences so that they were scarcely visible, concentrating instead an the organization of several sites: the hands, faces (the physiognomies) and the modern male torso (the "V" neck, collar, shirt and tie). At this stage we were mimicking some of the problems of seventeenth-century Dutch portraiture, as in Frans Hals, where group portraits are often assembled from individual poses. We also used disparities and discontinuities, different lighting and angles of vision, etc. Of course most control is achieved through lighting and processing. In the beginning we printed everything ourselves.

The idea of pose has been a constant preoccupation. But we don't have a theory of pose, rather our assumption is that by the late twentieth century it's impossible to invent new poses. The variables of "quiet" poses are few, and virtually everything you come up with is saturated with prior meanings. This is an important point, because the notion of self-presentation is thus denied a "psychology." so it is performed and received according to pre-existing parameters.

Most of them come from seventeenth-century portraits, where a secular "attitude" was developed, and which is perhaps the origin of all modern posture. In a relatively short period there was a great flood of new poses and new gestures which were the direct result of the development of capital and the Reformation.

We show the activity of self-presentation as an epic spectacle (in a way similar to Brecht's theatre). The actors use an exaggerated, conventional vocabulary of poses, gazes. etc. to represent people who use the same lexicon in their lives.

There is no real difference between working with actors and working with people who present themselves. In both cases the participants draw from pre-existing codes of self-presentation. In our time the notion of power is simply so abstract that it is almost impossible to internalize fully. Both actors and commissioners carry it like a tag or an emblem.

Shortened Reprint of an Interview with John Welchman in: *Flash Art*, 130, October/November 1986, pp. 70–71.

The Fiction of Program Trading Development
BERNARD KHOURY

A group of financial analysts and real estate experts are gathered to develop the feasibility programme of an ultra tall high-rise building in a dense urban environment. The programme demands absolute space flexibility as the future tenants may each have very specific and different needs. The challenge is not only to come up with the physical space that can accommodate various functions and users with diverse criteria, but also the formula that will enable each occupant future expansion or reduction of his own evolving space within the dedicated limits of the building.

A very respected architect is designated for the project. Soon enough, he gets struck by a divine inspiration. His drawings illustrate a very tall cylinder of an unusually slim proportion. The "uneducated" developers have never seen Jean Nouvel's unbuilt proposal for the "Tour Sans Fins" at La Defense in Paris. Since architecture does not get much coverage on CNN and the *Wall Street Journal*, no one will ever find out about the real source of the architect's inspiration, and his fear of being accused of blatant plagiarism will slowly dissipate. So much for the architect. The man with the bow tie is soon dismissed; he should be getting a consolation check for his noble and highly devoted services. The cylindrical envelope is adopted, the proportions of the copy are very close to those of the original model, but the proposed plans are considered a fiasco; as a result of that, they will be dropped. The engineers and financial advisors submit a new proposal for a highly complex non-inhabitable infrastructure. It will be a five hundred meters high enclosed "tube" of a transparent colour, with peripheral membranes that contain all vertical circulation, building systems and structural support. The central core of the building is hollow, it is the empty site of multiple future developments that will occupy it. By now engineers and economists are totally in charge of further developing the project. They start by evaluating the economic value of the maximum exploitable surface area on the given site. This value is then divided into nego-tiable shares. The shares can later be traded and exchanged; their price should fluctuate according to supply and demand. A maximum number of shareholders is defined. Every shareholder enters the market by purchasing a "base plate". All base plates are identical, they are the base platforms and foundations of all the different properties to be developed inside the perimeter of the core. A plate covers in plan the maximum exploitable surface at any given height inside the building. Plates are all equal in perimeter, They are both the maximal and minimal surface of operation allowed for each investor. In addition to purchasing a base plate, each developer has to invest in shares according to the projected ceiling height of his development. Acquiring more shares means appropriating additional volume. Every share has a relative height equivalent and implies a defined volume. Individual territory can expand and contract as all base plates can move vertically along the perimeter tracks that provide all shareholders with the supporting structure and necessary utilities.

Technical pre-requisites

The facade panels are thin liquid crystal films, connected to a programmed data base and sandwiched between two layers of curved glass. Every occupant can programme the full perimeter and height of his portion of the facade according to the specific space and time organisation of his own pavilion. Portions of the "liquid" facade turn from transparent to opaque whenever current is sent through the infinitely small circuits. When the distances between base plates expand and retract as a result of vertical "fluctuations" somewhere along the core, each of the assigned programmes instantly moves to its new location. The cumulative composition of the constant marking and erasing of the facade is of an unpremeditated graphic complexity; simulating it on a drawing board would be defying the purpose of its mutant logic. As the different portions of the envelope independently turn clear in non-synchronised orders or shapes, they reveal the collection of autonomous objects displayed behind the windows. The facades of the pavilions become displaced images highlighted and framed by the same surface that could be hiding them just a moment later. Vertical circulation cores are located in the periphery of the structure. The updated altitudes of all pavilions are communicated to the elevator cabins in real time. The automated "building manager" constantly keeping track of all fluctuating data assigns the correct stops.

Wind load frequency forces are countered by two sets of Corsair wings located on the outer periphery of the circumference, at mid height and on the higher portion of the facade. The wings travel on a circular motorised track to face all orientations. Hydraulic pistons articulate the upward moves of the wings and flaps. A wind sensor located on top of the crown processes speed, frequency, and direction of wind in order to send the correct countermeasures. In addition to the wings, the building also features two major air intakes that open up to let the air flow through

designated sections of the core when air pressure is applied on the facade.

The crown of the building is where all intelligent building management systems are stored. We call it the "brain" of the edifice, it is where all the incoming data is received, processed and sent with absolute synchronisation. The crown also contains the elaborate mechanical systems for physically pulling and relocating the base plates.

All base plates are identical flat non-inhabitable platforms, their section contains the structural and mechanical foundations to raise multiple floors of temporary installation. The future pavilions will be light-weight interior structures that can each grow or shrink vertically within their assessed air-rights. In the case of a vertical relocation, a hydraulic "clutch" releases the base plate from the building's static structure of supporting systems and simultaneously connects it with the "plate elevator" system.

Eva Grubinger
KRYSTIAN WOZNICKI

Karl Marx's finding that money is not just a standard by which to judge value but is instead goods (signs) which can be bartered arbitrarily refers to a feature of economics which today seems more pronounced than ever: the transfer of cultural attributes to an economic context has long since taken place. The economy appears as endowing something with sense and as the mediator of life philosophies. It lays claim to the soul, which it softens up with corporative slogans just as the heart of the subject which it puts into motion entirely in the sense of the mobility imperative with self-reflexive language and image staging in advertising and product design. And the more effectively such messages fulfil the function of attaching purchasers, in other words, the more personalized the marketing approach, the more closed the sign systems thus generated appear to be.

What shows itself in the almost claustrophobic feeling of being over-determined, however, also lies in the incapability of the subject to grasp the complex and increasingly invisible processes of the global economy. With her anamorphotic picture installations (*Caught in Flux*: flexibel.org, 2001), Eva Grubinger has found an eloquent symbol for this precarious state. When looked at from the bird's-eye view, the normal view, the subject as the reflection of a completely flexible economy seems completely distorted. The mental image designed from this position is exposed as a deceptive projection in so far as the viewer's reserve is broken down so that s/he must tentatively assume a key point of station and try to adjust his/her perspective. Whereas this expresses that we are dealing with an open-ended work, it can as well be called a basic principle informing Grubinger's work. The artist's thematic leitmotif can be reduced to the following question: what role is played by symbolic (concatenations) of signs in the socialization of the subject?

With her work, which is always accessible, Grubinger is trying, not only to find an answer to these questions but also to offer something to a public interestested in art. Accepting her offer enables the public to achieve a critical relationship to ideologies formed by the state and the economy. To this end, her signs are unstable, can be disbanded and assigned. However, as it turns out, they are not arbitrarily replaceable and interchangeable. In *Cut Outs* (1997) and *Sacher Torture* (1998), they only make sense in prescribed places. The more strongly Grubinger's signs are tied into narrative contexts, the more definitely do they seem to have been assigned a particular function. In *Life Savers* (1999) they save lives whereas in *operation Rosa* (2001) the opposite seems to be the case. Within the framework of what seems to be an experiment with human subjects, a sign becomes not only a key to life but also remains as the only trace of manipulation. Conspiracy – psychologically and sociologically decoded, the word for a concatenation of signs perceived, for lack of information, as closed – dominates the atmospheric molecular structure of this work. Grubinger is ultimately asking a question which also recurs to her constantly: the question of what the task of art is. In *1:1* (2002) it assumes such basic qualities because this time the artist is entering on a direct relationship with the economy. In order to sound out the term "commissioned work" which is linked with it, she places herself above those who commissioned it as She who determines the rules of the game. She is returning the money she has received to fund her art project – as signs and, therefore, demonstrably as art. "No," says Grubinger, "what is at stake is not an adolescent proof of power in the face of an economy which, as a wolf in sheep's clothing, swallows up everything but making signs which not only have the power of definition over the symbolic order but are also capable of exposing it." The latter is also insofar the case as she is being paid in a ratio of 1:1 in a much higher currency for this artistic work – which ultimately recalls the implications of Marx's insight discussed at the beginning.

2D/3D Corporate Sculpture
A project by Peter Zimmermann in co-operation with mps mediaworks

The *2D/3D* Project revolves around the creation of a sculpture, to be shown in an exhibition in the Deichtorhallen Hamburg. Its point of departure is a sequence of images taken from current television programmes, and the production budget – converted into the seconds of prime-time television it could buy – determines the length of the image sequence. The Munich firm of mps mediaworks was entrusted with taking this televisual material, which exists only for a fleeting moment as an electronic impulse on the screen, and developing a sculpture from it. It is now up to mps not only to devise a way of endowing with three-dimensionality, but also to make the leap into the world of haptics.

Point of Sale
ALI SUBOTNICK

Art and commerce. Role-reversals. Taking people into the art from the outside. Welcome to the world of Christian Jankowski.

As I write, Christian Jankowski is faced with the task of conceiving his debut exhibition in a New York gallery. He has chosen to collaborate with his New York gallerist Michele Maccarone, the owner of an electronics store and a professional management consultant.

Michele Maccarone recently opened her first gallery in a charming red brick building on New York's Lower East Side. The shop on the ground floor had been home to the Kunst Electronics store for the last 30 or so years. The lease for George Kunstlinger, the owner of the Kunst Electronics store, had expired and she had been offered the entire building. Jankowski's idea is to put the two salespeople – one a seller of electronics, the other an art dealer – opposite each other, as if they were looking at each other in a mirror.

First, Clayton Press, a management consultant was enlisted to introduce the standard topics that he usually presents to his clients. Maccarone and Kunstlinger would then comment on these specific topics, describing their personal styles, goals, and sales philosophy. Each salesperson would be filmed inside or in front of his/her place of business. To play a bit with the relationship between the two salespeople, in true Jankowski-style, the words of each are spoken by the other. When Michele Maccarone speaks, she quotes exactly the statements that George Kunstlinger gave in response to the topics; speaking his words she points at an art installation and calls it electronic equipment; she talks about her history in the business, how she's seen the industry change over time, who her clients are, what she sells, technological advancement, and so on. When Kunstlinger speaks, he stands in his electronics shop, but discusses his motivations and tactics for selling art, speaking the words that Maccarone spoke in her initial consultation with Clayton Press. Imagine an elderly Orthodox Jewish man, with a traditional yarmulke, white button-down shirt and grey hair, speaking with his seasoned New York accent about selling contemporary art to collectors at Art Basel. Or picture Maccarone, a hip urban art-girl discussing the changes in the electronics industry and the way things were for electronics sales in the good old days.

She is a twenty-eight year old, first-generation Italian, born and raised in suburban New Jersey. She speaks fast, real fast, and sounds like a California Valley Girl. Phrases are whaled not whispered and she repeats herself for emphasis. Now picture again, an elderly Jewish man conservatively dressed, with a voice straight out of a Woody Allen film, speaking in Valley talk, really fast, really dramatic. Needless to say, her manner of speaking and that of George Kunstlinger couldn't be further apart. And their respective sales approaches also lie at opposite ends of the spectrum. Kunstlinger takes the subtle approach, relying on the quality of the products to sell themselves.

Maccarone sells her vision as well as the artist's status in order to sell a work of art.

Jankowski's concept involves a humorous play on reality and the mixing of social contexts. But, something unanticipated comes out of the role swapping: by taking these banal, capitalist ideals and talking about them in a passionate, sincere manner, these spontaneous moments become less comic. Like it or not, Maccarone and Kunstlinger both came to their current positions as salespersons from a deep-seeded passion that burns a hole in their souls. And that passion is equally intense for both of them, whether it's about art or electronics: It's dedication.

Of course nothing ever works out as planned when it comes to negotiating real estate and starting a business in New York. Things began to go awry with the lease negotiations, and at the moment, the video is still a work in progress. Now, for the piece to be made in time the Maccarone segment of the installation will have to be filmed on one of the top two floors rather than in the ground floor space. Confronted with the obstacles that anyone in New York faces while trying to open a business, Jankowski himself becomes one of the players in the game of making and selling art. This video obeys the principle of the self-fulfilling prophecy or the performative work: this work declares itself as a commercial artwork and thus becomes a commercial artwork. So be it!

Artist as "Exploiter": Santiago Sierra
CLAUDIA SPINELLI

The idea of the artist as a brilliant outsider is a myth that has outlived its time. Artists have long since become global players who, like other producers, must assert themselves within the value system of a worldwide economy. Although this is basically not a new situation, in recent years it has become an increasingly defining factor in many artists' work. Artists have begun to reflect on their own position as players on the global market and, under what might be termed tougher conditions, to redefine what art is. Currently one of the most radical stances has been taken up by the Hispano-Mexican artist Santiago Sierra, who makes the socially disadvantaged work for the art system for a minimal fee.

Sierra transposes the exploitative system of the global economy into the context of art. In Salamanca, Spain, for instance, he recruited drug-addicted prostitutes to have a line tattooed on their backs and paid them with a dose of their drugs, while in Havana he had unemployed young men masturbate in front of the camera. Sierra unerringly sounds out the conditions under which people are willing to abandon dignity and physical integrity. His simultaneous utilisation and exposure of the exploitative aspects of the economy in his projects comes perilously close to cynicism, but this is exactly what endows his Actions with such urgency and acuity. This is an artist who not only consciously accepts the dubious nature of his own artistic work but carries it to the extreme of an actual act of provo-

cation. The six barely chest-high cardboard boxes that he set up in the Berlin Kunst-Werke looked, at first sight, like a rather scruffy reference to Minimalist settings. Sooner or later, however, visitors to the exhibition were bound to make a shocking discovery: there were people inside those cardboard boxes. Sierra had subverted the harmlessness of the conventional art exhibition with oppressive reality, forcing unsuspecting visitors to play the role of voyeuristic accomplices. The men and women who put themselves at his disposal to remain inside those shabby casings for 360 hours without a break were asylum-seekers. Since Germany did not permit them to work for wages, they allowed the artist to use them in his project because their economic situation was so desperate. Their hope of thereby attracting attention to their plight, however, in no way alters the fact that the way the asylum-seekers presented themselves to the culture-vulture onlookers them was fundamentally degrading. Sierra's handling of the aesthetics of social activism remained ambivalent and elicited uneasiness.

As a rule, the artist does not inform his "workers" of what he intends by his Actions: "I know that contemporary art is a part of the Establishment. If I were to tell these people they were in the same position, that would be a lie. They are involved only via their fees." (1) For an Action in Mexico's most celebrated temple of the Muses, the Museo Rufino Tamayo, Sierra commissioned an employment agency to recruit 456 dark-skinned men to appear in the museum on the evening the exhibition was to open, without telling them exactly what they would have to do. In the museum they stood about in an empty room, at first annoyed, then increasingly frustrated. Sierra abused these men by using them as pawns in a game which they only partly understood. They were paid to visit a museum where they were unable to move around like normal "valid" visitors and instead were degraded to the status of exhibits. This disturbing action highlighted the uneven distribution of power in society. It illustrated cogently that, for all that the opposite may be intended, art and culture are reserved for an economically privileged class.

With his Actions, Santiago Sierra transforms the "clean" White Cube, utterly devoid of historical context, into a place with an explosive social impact. What leaves viewers uneasy is that the helplessness of his "actors" is just as real as the deplorable economic state of affairs that forces them to accept the offers he makes them. Sierra turns visitors to an exhibition into voyeurs, thus putting the public and himself into a condition of being morally accountable. The "domesticated" video documentation and photographs that are the leftovers of his Actions cannot duck this any more than the fact that they are unequivocally intended to liberate the helpless from their situation. Sierra's work radicalises this ambivalence, provoking conflicts that are insufferable and insoluble.

1. Santiago Sierra, interview with Liutauras Psibilskis, in: *Kunst Bulletin* no. 10, Zurich 2001, p. 12.

ART STORIES – DOCUMENTATION

Ursula Eymold and Raimund Beck
Detours to Art

¬ Effort and Profit

A rather melancholy relationship yokes art and economy to one another. An aura of mistrust overshadows the possibility of fruitful cross-pollination. Especially in Germany, bitter experiences under two totalitarian regimes have led people to believe that whenever art is placed at the service of other purposes, it thereby necessarily also suffers a decline in prestige. For this reason, people believe, public places ought only to display artworks which can be regarded as autonomous.

But what is the situation with respect to the "semi-public" spaces within a business? And what happens when an artwork's target group is composed of the employees of that business? What impetuses, motives, and motivations impel people to bring artworks into the workplace? Along which paths are they brought in, and what sorts of expectations are associated with their arrival and installation? How inclusive should art's framework be, i.e. at what point does the "artwork" cease to be art and become an item of decoration, design, or advertising? How far can creative attempts go to integrate artists, for example, as independent team members in the process of designing products, advertising, or workplaces? What profits and returns can be reaped from joint ventures of this sort?

We would like to take this opportunity to document a few particularities in the many ways that businesses deal with art. We will report on our firsthand experiences during our research for the "Art & Economy" exhibition. (1) Two fundamental types of collectors should be dis-tinguished. Many wellknown collectors are entrepreneurs, but rather than collecting artworks for their enterprises, they collect objets d'art for their own private pleasure. The business enterprise earns these aficionados the money they need in order to finance this costly hobby, just as a law office, doctor's practice, or gallery might do for others. The foreground in the second type of collecting is occupied by explicit entrepreneurial goals and interests. It is this latter genre of collecting to which we will devote particular attention in the subsequent paragraphs.

¬ Incompetence-Compensation-Competence (2)

If a business is to embark on the project of assembling its own art collection, then personal interest and entrepreneurial thinking must unite. No collecting activity is likely to ensue without the initial spark provided by a decision-maker inside the enterprise. There is surely no board of directors nor any decision by a chairman which would catalyse the inception of an art-collecting project. It is far more likely that advertising agencies, external providers of services, or consultants would be the ones who would urge their business clients to take this step; or else the motivator could be a bank, since these

institutions have lately started mutating into art advisors themselves. (3) The stimulus to collect thus usually comes from outside the enterprise per se or else from one of its employees who devotes his or her leisure time to art.

Because interest in art does not number among the key issues of a business enterprise, the business's system usually does not include a person who is specifically responsible for art. To compensate for this deficiency, an enterprise consults a specialised expert and/or founds a department which is then charged with the task of assembling the enterprise's art collection. Such departments are typically under the aegis of business communication or marketing, or else, in many cases, they are directly responsible to the enterprise's topmost executive.

Many employees in business enterprises have undergone academic training and followed career paths that focus on the natural sciences or on technical, business-related, or managerial fields. These people have therefore had little or no opportunity to develop an intimate acquaintanceship with art. The implementation in businesses of a productive engagement with art is correspondingly difficult, even if certain individuals are very much in favour of this.

¬ Competition

An enterprise that has collected excellent artworks for many years recently gave its collection to a museum when the business was bought out by a global player. The explanation offered to justify this step claimed that devoting its attention to art has nothing to do with the business's commercial interests, hence none of the business's capacities should be invested in this pursuit. Paintings and sculptures were removed from the business's premises, and the firm once again turned its undivided attention to "business as usual." The new owner could not see any "competitive advantage" in including artworks in the design of the company's workplaces. Pragmatism reigned supreme.

¬ Leadership

Another enterprise which wanted to present itself in its advertising as a maker of brand-name merchandise, i.e. which invested a great deal of time and effort in communications design, announced through its department for public-relations work that, due to lack of space in the enterprise's villa, the portraits of the entrepreneur's family which Andy Warhol had created would not be hung in the villa itself, but would be displayed instead on the floor where the firm's top executives have their offices. The enterprise's spokespeople refused to regard this decision an example of a classical patriarchal representation by the firm's boss. "The enterprise does not concern itself with art," they insisted. In this case, it is obvious that the boss's personal interest did not enter into the interests of the enterprise at large.

¬ Incompatibility

Another enterprise, on the other hand, was considering how it could elevate its brand's rank from the current status of fourth place into one of the leading three slots. Despite numerous innovations and improvements in its products, the brand still languished in fourth place. A new strategy was pursued: together with an advertising agency, the enterprise was relaunched and forthwith presented itself as a designer brand. To ensure that all communications with customers would bear an unmistakable "handwriting", the ad agency recommended that the enterprise collaborate with a renowned artist cum photographer. Although the enterprise's customers responded very positively to the new advertising that resulted from this collaboration, the enterprise decided not to continue the collaboration with the artist because the initial encounter with her had involved too much effort and expense on the enterprise's part. Here we see a case where an enterprise recognised the benefits which it could reap from art and/or an artist personality, but where the collaboration turned out to be incompatible with the structures to which the enterprise's management continued to adhere.

¬ Write-off

Daily dealings with art in the workplace involve several special features. For one, it is not uncommon to find a coat rack or coffee machine standing directly in front of a costly painting or sculpture. Artworks, most of which require a certain amount of care, are seldom found in perfect condition in the workplace and even occasionally suffer damages there. Losses due to inadvertent damage or deliberate vandalism are far more frequent in those situations than they are at public exhibitions because security precautions seldom are taken in business environments. Trust in the goodwill of the "firm's family" on the other hand and the mistaken belief that the artwork is of only minimal value on the other hand are two common causes which can lead to negligence of this kind. Active efforts by businesses to communicate the value of artworks to all employees have shown that increased acceptance of art in the workplace can indeed be taught and learned, and that consciousness-raising of this sort can effectively reduce the likelihood of deliberate or inadvertent vandalism. (4)

¬ Workplace

It seems appropriate at this point to offer a few brief remarks about the criteria which enterprises typically use when they set out to select artworks for acquisition. Principal criteria include, on the one hand, the suitability of the artworks for the daily routine of the business and the existing decor of the enterprise's workspaces and, on the other hand, the amount of interest shown by the firm's chairman and other top executives, the goals of the enterprise, and the reputations which society accords to particular artists and their creations, i.e. the symbolic capital embodied in the artwork itself. In this complicated plexus of interests, certain individual artworks can come to characterise the image of an

enterprise, and although these artworks might cause beads of perspiration to form on the brow of an art critic, these selfsame artefacts are happily accepted by everyone else involved… Notwithstanding any and every conceivable objection, the intention remains strong: namely, to purchase works of contemporary art as a means of demonstrating the enterprise's willingness to take risks and its commitment to creativity.

¬ Creation of Value

Collecting is a strategy for the evolution of a possessive ego and an equally possessive culture. It is the assembling of a material world which serves to delimit a subjective realm which is not "the Other". In a corporate art collection, an artwork is possessed anew as a "collectible" object. The artwork is placed in an entirely new context. No longer are oneself and "one's own" depicted in paintings; instead, artworks which society recognises as valuable are bought and thus included among the enterprise's own possessions.

¬ Recession

Art historians and cultural historians alike have typically devoted their energies to the collecting and safekeeping of artworks. It thus came as a surprise for us to discover that corporate art collections are frequently subject to tremendous instability. This represents a specific feature in the way businesses deal with art, and one which is simultaneously also subject to the laws that govern economic activity. The economic health or weakness of an enterprise can be the critical factor which determines whether an artwork is kept or sold. This puts art and artworks into the same category as any other item of saleable merchandise. Businesses have recognised art as a so-called "soft factor", but the status and priority which ought to be given to such factors remains a hotly debated issue, and whether or not soft factors are taken into account at all is still generally regarded as a matter of taste. And in business circles, soft factors are no longer included in calculations of cost and benefit. With one exception: when the sale of the artworks increases liquidity. (5)

¬ The Bottom Line

Art is a challenge, also for enterprises. Not every collaborative project results in a resounding success, nor are enterprises required to be creative in the ways they deal with art. On the other hand, one also should not forget or overlook the large number of firms which collect and foster art on the basis of a seldom explicitly formulated yet nonetheless existent sense of tradition. A number of initiatives in the business world have created free spaces for artists, making possible artistic projects and experiments which would not be feasible without generous support from the business sphere.

1. A brief system-theoretical analysis of the relationship between art and economy is provided by Dirk Baecker in his essay "Etwas Theorie" in: Dirk Luckow (ed.), *Wirtschaftsvisionen 2. Peter Zimmermann*, Munich 2001, pp. 3–6.

2. This concept was first posited by Odo Marquard. Cf. Odo Marquard, "Inkompetenzkompensationskompetenz?", in: Odo Marquart, *Abschied vom Prinzipiellen. Philosophische Studien*, Stuttgart 1981, pp. 23–38.
3. Cf. in this context the activities engaged in by the Swiss UBS bank: Claudia Herstatt, Kunstbanking. Für Reiche und Eilige, die aber auch dabei sein wollen: Eine Schweizer Bank nimmt ihnen den Kunstkauf ab, in: *DIE ZEIT*, June 21, 2001, p. 39.
4. Cf. EA-Generali Foundation (ed.), *Andrea Fraser. Bericht*, Vienna 1995.
5. Spiegel Online announced on November 6, 2001: "Aer Lingus, the Irish airline, plans to auction off 25 paintings from the airline's own collection in order to make up for part of the losses currently being suffered by the enterprise. Dublin – The airline announced on Monday that it hoped to raise approximately 500,000 Irish Punts (1,242 mil. DM) through the sale of these paintings. Faced with daily losses of circa two million Irish Punts, the sale of these artworks will probably be little more than a tiny droplet of water that will quickly evaporate on the surface of a very hot stone. As is also the case among nearly all other airlines worldwide, Aer Lingus has been hard hit by the decline in air traffic that occurred in the wake of the terrorist attacks on September 11. Just last week, the airline announced the termination of 2,000 jobs coupled with a 25% capital reduction." (translated from Luftfahrtkrise: Aer Lingus verkauft Gemälde. http://www.spiegel.de/reise/reiseticker/0,1518,166 182,00.html.)

Enterprises' Art Concepts

For the "Art & Economy" exhibition, and with support from questionnaires, more than 800 nationally and internationally active enterprises were asked to depict the profiles of their activities in the area of contemporary art. Because of the type of research, and also because of the wide diversity of responses, it seemed that a purely documentary presentation of the results would make the most sense. Displayed without further commentary are original documents from approximately 65 enterprises which responded to our questionnaire: The objects on display include the firms' response forms, published art concepts, publications by the several businesses, posters, exhibition catalogues, and films. Whenever enterprises wished to have individual art projects of their own choice documented more comprehensively, we tried to take this into account.

In the following the catalogue shows just a few of the enterprises' art concepts displayed at the "Art & Economy" exhibition.

• Migros-Genossenschafts-Bund, Zurich: Press releases and press photos on the exhibition "Das soziale Kapital" ("Social Capital") by Rirkrit Tiravanija, which was mounted in 1998 in the migros museum für gegenwartskunst, Zurich. Photo: Rita Palanikumar
• British American Tobacco GmbH, Hamburg

© Andy Warhol Foundation of the Visual Arts.
• Ruhrgas AG, Essen: Sponsoring brochure Ruhrgas AG.
• Bayer AG, Leverkusen: Letter written about the "Art & Economy" exhibition in reply to an inquiry on the firm's art concept.
• Columbus Leasing GmbH, Ravensburg: Sammlung Columbus/Columbus Collection – The art concept of Columbus Leasing.
On the documentation of the Columbus Collection
• DaimlerChrysler AG, Stuttgart: On the concept of the DaimlerChrysler Collection. This page was designed by the artist Mathis Neidhart.
• Deutsche Bank AG, Frankfurt: Screen shots from the documentation of the "Shipped Ships" project by the artist Ayse Erkmen in 2001, inaugurating the new "Moment" series.
• BMW AG, Munich: the art concept of BMW AG and publications doucmenting the firm's extensive sponsorship activities.
• Caisse des dépôts et consignations, Paris: Publications on the comprehensive photo collection of contemporary artists owned by the French Caisse des dépôts et consignations.
• Dresdner Bank AG, Frankfurt: On the art concept of Dresdner Bank. "The canteen redesigned by Tobias Rehberger exemplifies the close collaboration of Dresdner Bank with young artists. The Frankfurt artist positioned eight art islands in the canteen. [...] The furnishings, lamps and floor covering of the eight islands connote eight great cities of the world in which Dresdner Bank is represented: New York, Moscow, São Paulo, Tokyo, Milan, Montevideo, Dubai and Singapore. The lamps are co-ordinated with the light conditions in these eight cities." (Excerpt from the art concept of Dresdner Bank). Photo: Klaus Drinkwitz.
• JPMorgan Chase Manhattan Bank, New York, USA: A screen shot from the webpage on the JPMorgan Chase art collection.
• Microsoft Corporation, Redmond, USA: A screen shot from the webpage on the microsoft art collection.
• E.ON Energie AG, Düsseldorf: The city of Düsseldorf and E.ON Energie AG have developed a model for public-private partnership. The museum kunst palast endowment was founded on a cooperative basis between the city of Düsseldorf and E.ON AG in 1998. Since May 2001 Metro AG and, since August 2001, Degussa AG have also been sponsors of the new museum kunst palast. "Düsseldorf City Council's contribution to the public-private partnership consists of the land occupied by the existing Kunstpalast, the allocation of grants from the state government of North Rhine Westphalia, the proceeds of privatizations and the use and operation of the Kunstmuseum and its collections. EON.AG is providing the basic finance of 10 million deutschmarks. The Foundation is selling the plot of land earmarked for the administrative offices to EON.AG for its market valuation, and is building the Kunstpalast from the proceeds of the sale (19.5 million deutschmarks). E.ON AG will also provide the 13 million deutschmarks required to restore the façade (a protected heritage structure) and demolish the building behind it. [...] E.ON AG

has undertaken to provide two million deutschmarks a year for ten years, and in addition, three million deutschmarks a year in the form of sponsorship for the first three years."
(http://www.museum-kunst-palast.de/eng/sites/s1s1s2.asp)
Illustration from: Dokumentation Kunststiftung Ehrenhof Düsseldorf, August 1998, p. 58; computer animation: Büro Ungers, Cologne
• Landesbank Hessen-Thüringen (Heleba), Frankfurt: Documentation of collaboration of the Landesbank Hessen-Thüringen and the American media artist Bill Viola, who created a monumental video-sound art work entitled "The World of Appearances" for the Landesbank headquarters in the Main Tower in Frankfurt in 2000. Photo: Kira Perov.
• Schweizerische National-Versicherungs-Gesellschaft, Basle: A letter written in reply to an inquiry about the firm's art concept respecting the "Art & Economy" exhibition
• Philip Morris GmbH, Munich: Company magazine "Die Kunst zu fördern. 25 Jahre Philip Morris und die Kunst in Deutschland" ("Sponsoring art. 25 years of Philip Morris and art in Germany") and a poster (p. 30) on the Robert Rauschenberg Retrospective sponsored by Philip Morris (1998, Museum Ludwig, Cologne) with a re-production of Rauschenberg's "Odalisque", 1955–58.
• Adam Opel AG, Werk Rüsselsheim.
• RWE AG, Essen: A letter written in reply to an inquiry about the firm's art concept respecting the "Art & Economy" exhibition.
• Adolf Würth GmbH & Co. KG, Künzelsau: Museum Würth, Künzelsau, Kunsthalle Schwäbisch Hall. Documentation of cultural activities at Würth GmbH.
• Andrea Neumann, „broker 1", 2000
• ZF Friedrichshafen AG, Friedrichshafen: Art concept and press photos as examples of work by artists with grants. Photos: © ZF Friedrichshafen AG.

Ursula Eymold
Topography of Art in Enterprises

Numerous enterprises collect contemporary art and display it on their own premises. The venues for the presentation of art can range from the chairman's office all the way down to the underground parking lot. This nonpublic presentation of art creates spaces which are not only intended to serve specific purposes. Whenever enterprises open their rooms to the arts, there's always also a palpable striving to demonstrate a feeling of responsibility for its employees and to encourage them beyond the business's commercial goals.

At some company buildings, for example, the free wall space is hung with artworks created by graduates from art academies. The same kind of artworks have likewise been hung in the chairman's office in order to demonstrate that the support of young unknown artists is totally in accord with the firm's artistic concept. Elsewhere in the business world, artworks are used to decorate "problem zones."

For example, artworks are installed to make the dark expanses of an underground garage seem safer for women or to enhance the visual interest of a long, heavily trafficked, windowless hallway. It is above all the main pedestrian traffic centers in enterprises (e. g. hallways, stairways, or cafeterias), which are most often chosen as designated venues for art. Artworks are also frequently hung in representative spaces, for example, in conference rooms or guest cafeterias, in order to express a specific corporate philosophy.

An enterprise typically leaves it up to its employees to decorate the walls in their own offices. This option, of course, is not available in large office spaces shared by many workers. There are, however, certain enterprises which permit the hanging of artworks chosen from the firm's own "artotheque," but which prohibit the display of private photos taken by the employees' on their own while vacationing.

The motivations for displaying art in a place where people work, rather than in a gallery or museum, lie first of all in a particular understanding of art's effects. Some enterprises have recognized that the inclusion of art into the working environment can improve the atmosphere, or critically question the atmosphere, in otherwise depressing office or production spaces. To achieve this, these enterprises foster a working partnership between employers, architects, and artists. Artists are invited to find design solutions for a particular place which give impulses to the employees or which can point beyond the working surroundings per se. Others hope that models of this sort will succeed in importing the artists' creativity into the enterprises or help to enrich the employees' daily lives.

The level of interest which coworkers show in art is strongly dependent upon the enterprise's culture. In large and hybrid enterprises, the response is often very hesitant; in family businesses, on the other hand, the arts can increase employees' identification with the enterprise and thus lead to greater productivity.

All categories of significant objects have their own particular functions within a comprehensive system of symbols and values. Presenting artworks within a factory or office building can make these places look more distinguished – or make them bearable in the first place.

• Montblanc International GmbH, Hamburg: "Montblanc supports contemporary art through the 'Montblanc Kulturstiftung' (Montblanc Cultural Endowment), founded in June 1998. Every two years the Endowment acquires a work of art which is first exhibited in the gallery at the Hamburg Montblanc headquarters. The light installation *Untitled 2000* by the American artist Jorge Pardo is being shown there currently. By means of 28 lamps in all sorts of places – ranging from the tool room to the ladies' cloakroom – the Montblanc building is linked up."

Photos: Ottmar v. Poschinger Camphausen. "Art & Economy" shows 8 short films on art in businesses in Germany and abroad. These films were made in 2001/02 exclusively for the exhibition. Director: Ursula Eymold; camera: Richard Unkmeir; cutting: Thomas Polzer
• Work by Oliver Pietsch, n. d., a video still from the film *BMW AG, Munich*, 2001
• Works by Josef Felix Müller, 1985; Silvia Bächli, 1983, und Martin Disler, 1984, Video still from the film *Schweizerische Nationalversicherung, Generaldirektion, Basel*, 2001.
• *Nothing I Know / Something I Don't Know* by Graham Gussin, 2001, video still from the film *Starkmann Limited, London*, 2001.
• Accumulation of mechanical elements by Arman, 1974, video still from the film *Renault, Siège Social, Paris*, 2001.
• Siemens AG, Munich: Under the name "Büro Orange, Siemens AG" com-missioned 26 artists to realize art works for its head-quarters and branch offices in the 1980s and '90s.
• Günther Förg, *o. T. / Untitled*, 1995. Siemens AG, Munich branch, Passau House, stairwell. Photo: Reinhard Hentze.
• Günther Förg, *o. T. / Untitled*, 1995. Siemens AG, Munich branch, Passau House, Visitors' Cafeteria, Osterbach Room. Photo: Reinhard Hentze.
• Münchener Rückversicherungs-Gesellschaft AG, Munich: Jonathan Borofsky, *Walking Man*, 1995, a building owned by the Münchener Rückversicherung at 36 Leopold Strasse in Munich. Photo: Jens Weber. © Münchener Rückversicherungs-Gesellschaft AG, Munich.
• Münchener Rückversicherungs-Gesellschaft AG, Munich: Maurizio Nannucci, *NOITISOPPOSED ARTSEESTRADESOPPOSITION*, 1995, underground passage in the buildungs of Münchener Rückversicherungs-Gesellschaft in Munich. Photo: Stefan Müller-Naumann. © Münchener Rückversicherungs-Gesellschaft AG, Munich.

Anja Casser
Investing in Art

Business publications have become indispensable sources of information about the latest happenings on the marketplace, the thriving or struggling state of companies, and the status of developments on the world's stock markets. Our research showed that business magazines and newspapers do not report solely on businessrelated themes, but also devote some attention to art. Most published reports focus on the art market, the results of auctions, or enterprises' passion for assembling private collections. In a nutshell: these business publications consider art from a market-economical point of view. Market-oriented interest in art is the basis for a development which began more than just a few years ago. The astronomical prices that people were willing to pay for artworks during the 1980s and which remained high until the price crash of the early 1990s made trading in art into a flourishing business. As mirrors

of economic change, business magazines and newspapers reported in correspondingly greater or lesser scope about the marketing and price development of artworks.

And today? The German business weekly "Wirtschaftswoche" reported in October 2000 that prices on the art market had strengthened and that the market was now crowded with "young buyers." "Financial Times Deutschland" ran a series in the Internet entitled "Investing in Art – By No Means a Breadless Undertaking." Indeed, the trend among the printed business media is to more or less directly encourage investing in art. Art as a capital investment seems to have again become a lucrative field; and young, successful enterprises are regarded as belonging to the target group of potential investors. Right or wrong, this is also the view expressed by "ArtInvestor" magazine. First published in March 2001, this magazine regards itself as an information medium for profitable investments in art.

The talk here is about themes like "the comeback of the Old Masters" or "the young shooting stars," and artists are evaluated in a column entitled "Market Check." Price developments are quantified in nubers and visualized in diagrams. These developments, however, apply to trends on the art market, not to the latest prices of companies' shares on the stock market. The sources for these diagrams are databases in the Internet which offer calculations based on the results of art auctions and offer individualized research services for people interested in buying art.

The impetus for this transfer of evaluative systems from business to art was evident as early as 1970, when Willi Bongard began writing his "Kunstkompass" ("Art Compass"), a column which still appears annually in *Capital* magazine. But Bongard was not solely interested in the monetary value of art: his project was primarily intended to rank the "fame" of various artists in a list of the "100 Biggest Names." This evaluation was similar to the price-profit ratio that is commonly used by stock analysts.

• Online database which gives information on sales and profits figures. Such databases make it possible – usually for a fee – to retrieve individualised information on individual artists, periods or countries. (Source: Art Sales Index, picture on top of page taken from: *ArtInvestor*, advance copy March 2001.)
• List of the "100 Greatest" published in the "Capital-Kunstkompass", November 2001 (taken from *Capital* 23/2001)
• Willi Bongard, a journalist writing on art and economics, invented the "Art Compass" in 1970. Since then it has appeared annually in the November issue of *Capital* magazine. The photo shows Bongard in front of the fame formula which he developed as a procedure for appraising art and used as the basis for his rankings in the "Art Compass". Taken from: *Capital* 23/2000. Photo: © Helmut Claus

Raimund Beck
Art for Daily Life: Commissioned Artworks

A number of enterprises allow themselves the luxury of commissioning artists to design products or advertisements which relate to and/or accompany products. This is a case in which art performs a servile function. The service which it is expected to render is to smooth the path that leads from the products to their buyers. And art is used as the smoothing agent, either with, without, or even against the will of the enterprise's own marketing departments.

Artists and enterprises alike thus venture into a field which is also claimed by designers – and it's no longer rare these days for designers to insist that their work ought to be measured with the same aesthetic rules that have typically been used to evaluate artists' work. The chief difference between designers and artists surely lies in the fact that, for the artists, these advertising-related activities are not a usual part of daily work. One would therefore expect that the results produced by an artist who regards himself as autonomous would be a bit less conventional and somewhat harder to swallow than the stuff that enterprises have come to expect from creative think-tanks and client-oriented designers.

The decision-makers at industrial and economic entities which commission artists often feel rather daring when they decide to ask an artist to design a product or shoot photos for it. The results depend very strongly upon the quality of the contact between the entities and the artists, as well as on the relationships between the enterprises and art itself. A midsize entrepreneur who is personally interested in art and who might also engage in art sponsoring, for example, would probably want to play a more active and more enthusiastic role in the creative process than would a large concern which hires an advertising agency to handle the management of its art and brand profile. The latter concern would probably prefer to acquire "off the shelf" art and thus avoid the issue of directly participating in the artists's creative processes.

The selection of co-operative projects chosen for this exhibition makes no attempt to be complete or exhaustive.
The forms of commissioned artistic works are eminently diverse. A carpet manufacturer which has collaborated with artists for many years presents a comprehensive collection of carpets that have been woven according to designs sketched by important contemporary artists. An Austrian textiles enterprise frequently commissions famous photographers (e. g. Helmut Newton) to photograph its hosiery collections and also commissions Austrian artists to design sheer ladies' hosiery. A leading manufacturer of light switches has added a touch of class to its product advertising by inviting British photographer and video artist Sam Taylor-Wood to create panoramic interior photos for the firm's ads.

And a German maker of faucets and sanitary hardware indulges itself, under the motto "Culture in the Bath," in an opulent product-accompanying art series entitled "Statements." The "Statements" in this series are articulated by contemporary artists from many different genres.

Art ennobles products, brands, and profiles. For the buyer too, art might provide an additional stimulus to purchase a product which has been invented or designed by an artist. Ultimately, the goods' artistic provenance adds a bit of exclusivity to an otherwise confusing world of merchandise.

• Aloys F. Dornbracht GmbH & Co. KG, Iserlohn: *Kultur im Bad* ("Culture in the Bath"). Daniel Josefsohn for Dornbracht, makers of armatures
• Vorwerk & Co., Wuppertal: *Hundert Jahre Kunstgeschichte* ("One Hundred Years of Art History"). Carpets designed by artists for Vorwerk

Raimund Beck
Art as a Status Symbol:
The Art of Executive Portraiture

Anyone who regularly reads German newsmagazines like SPIEGEL or FOCUS, or who pages through German business magazines like Capital, Handelsblatt or Manager Magazin cannot avoid encountering portraits of men and women wearing business suits, standing in front of artworks, and posing to have their portraits taken by photographers.

Executives, entrepreneurs, chairmen of boards of directors: all of these people seem to have simultaneously discovered a new favorite motif of public self-presentation. What motif is that? Modern art, of course! According to recent surveys, approximately 70 percent of all top executives in Germany have furnished their offices with newer artworks. Why have they done so? What are the reasons behind this (self-)staging with art?

Art has traditionally been viewed as a status symbol. Artworks confirm that their owners have taste, discretionary cash, and power. Modern or contemporary artworks confirm still more: they show that their owners enjoy taking risks and are confident of their decision-making skills, i. e. they have the confidence of knowing that they have made the right choices and are steering the right course on a market which is subject to ceaseless change. Contemporary art thus conveys many of the attributes which are believed to characterize a successful business executive. By conveying these skills and traits, art thus performs a symbolic function for these representatives of the free-market economy, these men (and a few women) who are in the public eye and for whom concepts like risk, competition, or the pressure to be innovative all bear positive connotations. Art adds an affirmative pathos to the (mundane) activities of everyday professional life.

In this respect, artworks thus do double duty for their buyers: they embody recognized status symbols of traditional cultural values, yet simultaneously point beyond these values because they also represent an aestheticized form of contemporary executive virtues.

Nor should we forget the medial aspect, which likewise plays an important role in the composition of such portraits. With the rise of newsmagazines and business magazines printed with four-color technology on every page (i. e. with the arrival of FOCUS in the 1990s, if not before), a drastic increase occurred in the level of demand for intensively colored, high-contrast, pictorial material. Portraits of top executives in front of interesting, colorful backgrounds were more avidly sought than ever before. Many of these photos were created simply because photographers were trying to find suitable backgrounds which would provide the needed chromatic contrast for a drab, gray, business suit.

• Hans Reischl, CEO of REWE-Zentral AG, at his desk. Photo: Werner Schuering.
• Rolf E. Breuer, Spokesman and Chairman of the Group Executive Committee of Deutsche Bank. from: DIE ZEIT, 4 Oct 2001. Photo: Wolfgang v. Brauchitsch.
• Dr. Manfred Schneider, Chairman of the Board of Management of Bayer AG. Photo: Werner Schuering.
• Hans Olaf Henkel, formerly director of BDI. Photo: Werner Schuering.
• Bernhard Walter, former Chairman of the Board of Managing Directors of the Dresdener Bank.
• Theodor Niehues, CEO, and Dr. Stefan Immes, COO, of Net AG, in front of photographs. Photo: Werner Schuering.
• Hans-Jürgen Schinzler, Chairman of the Executive Offices of the Münchener Rückversicherungs-Gesellschaft AG, with a model of *Walking Man* by Jonathan Borofsky. Photo: Andreas Pohlmann © Stock4B.
• Albrecht Schmidt, Spokesman of the Board of Managing Directors of the Bayerische HypoVereinsbank AG, in front of a picture by Verena Landau from the *Pasolini Stills* series. Photo: Klaus Brenninger.
© DIZ München GmbH/SV-Bilderdienst

Raimund Beck
Visual Art in Advertising

"Art sells!" seems to be an appropriate variant of a well-known adage from the advertising world. The increasingly frequent appearance in product advertisements of visual art and artists seems to verify the truth of this two-word assertion. Irregardless of whether the product is a car, an article of clothing, a perfume, or a financial service: again and again, art is part of the picture. Art's task here is to bring the products to their customers. Art is expected to act as a catalyst for messages and emotions, thus supporting the marketing of an often rather disparate palette of products.

Art defines distinctions. It can help a mass product – a car, for example – to achieve a creative profile and an (alleged) singularity. No one could possibly over-look the fact that it is above all the automobile industry which repeatedly relies upon the visual arts whenever carmakers set out to advertise their own products. Picasso, Klee, the Bauhaus artists, or – as an unmistakable sanctum for the arts – the MoMA and the Guggenheim Museums all serve in the ongoing "aestheticization" of a technological, utilitarian item. Art virtually provides a normative system of reference in which to evaluate the proffered merchandise.
The primary emphasis is by no means on the artistic contents per se. Instead, the chief focus is on a kind of "co-branding," i. e. the process of enhancing one brand-name article by allowing it to rub elbows with another.

Fashion advertising has shown itself to be far more innovative in the ways it deals with art. The pressure to be innovative is ubiquitous in this branch, where the extremely high degree of distinction between various labels creates an intense transfer of creativity between contemporary art and the "fashion scene" and vice versa. Fashion photographers are the people who are most likely to create commissioned images that blur the boundaries between advertising and art. In the other direction, the fashion world also ceaselessly absorbs artistic impulses. Fashion advertisements persuasively document the fact that this interactive process is indeed a two-way street.

People who research motifs, incidentally, would no doubt discover that the selection of artists or art-works shown in many advertisements is extremely conventional. Product advertising uses contemporary artworks only with the greatest caution and conservatism, perhaps because this genre of art has not yet achieved the status of a "brand-name article." Furthermore, contemporary artists are far less capable of guaranteeing the necessary recognition than are better-known names in the established art world. It is not seldom for the distracted reader of a magazine to get the impression that the frames around the pictures in an advertising campaign have been put there merely for the purpose of decorating a designer's lack of creativity. Not every advertising designer can satisfy the claim of an advertising agency which boasts that "the performance artists of the 21st century work in the advertising industry."

• McCann-Erickson WorldGroup.
• Bayern 4 Klassik (Bavarian radio station with classical music): 'Nahrung für die Stimme' ("Nourishment for the voice"). Georg Baselitz, photographed by Anton Corbijn.
• Citroën: "Das Auto mit dem Künstlernamen ist ein Auto für Lebenskünstler" ("The car with the artist's name is a car for the art of living".
• Price Waterhouse: "Linien können viele. Gestalten nicht." ("Many can draw lines. But they cannot make art with them.") (Picasso).

BIOGRAFIEN DER AUTOREN UND HERAUSGEBER / AUTHORS' AND EDITORS' BIOGRAPHIES

Konstantin Adamopoulos

Ausstellungskurator. Kuratierte Ausstellungen u. a. in Frankfurt/Main, Wiesbaden und für den Evangelischen Kirchentag. Seit 1997 Lehrbeauftragter mehrerer Kunsthochschulen in Deutschland, Italien und der Schweiz. Gesprächsmoderation „Börse und Kunst" in der Deutschen Börse, Frankfurt. Herausgabe des Frühwerks von Charlotte Posenenske begleitend zur von ihm kuratierten Ausstellung 1999 in Frankfurt/Main. Veröffentlichungen u. a. in: Rolf Lauter (Hrsg.), *Für Jean-Christophe Ammann*, Frankfurt/ Main 2001, und im Jahrbuch des Instituts für moderne Kunst Nürnberg, 2002.

Exhibition curator. Has curated exhibitions at venues including Frankfurt/Main and Wiesbaden, and for Evangelical Church Day. Since 1997, visiting lecturer at a number of art schools in Germany, Italy and Switzerland. Moderated discussions on "the stock exchange and art" at the German Stock Exchange, Frankfurt. Published early works by Charlotte Posenenske to accompany his work as curator on the 1999 exhibition in Frankfurt/ Main. Contributions to works including Rolf Lauter (ed.), *For Jean-Christophe Ammann*, Frankfurt/ Main 2001, and the Year Book of the Nuremberg's Institute for Modern Art, 2002.

Raimund Beck

Geboren 1960. Lebt als Ausstellungsmacher und Kurator in München. Konzeption mehrerer Ausstellungen: *Die Angestellten*, 1995; Dauerausstellung des Firmenhistorischen Archivs der Allianz Versicherungs AG, 1996; *Der letzte Schliff. 150 Jahre Arbeit und Alltag bei Carl Zeiss*, 1997; *Polizeireport München 1799–1999*, 1999; *Späte Freiheiten. Geschichten vom Altern*, Wanderausstellung 1999–2001.

Born 1960. Munich-based exhibition organizer and curator. Conception of a number of exhibitions: *Die Angestellten* ("Employees"), 1995, permanent exhibition at the corporate history archive of Allianz Versicherungs AG, 1996; *Der letzte Schliff. 150 Jahre Arbeit und Alltag bei Carl Zeiss* ("The Last Edge. 150 Years of Work and Everyday Life at Carl Zeiss"), 1997; *Polizeireport München 1799–1999* ("Police Report Munich 1799–1999"), 1999; *Späte Freiheiten. Geschichten vom Altern* ("Late Freedoms. Stories of Aging"), traveling exhibition 1999–2001.

Anja Casser

Geboren 1973. Studium der Kunstgeschichte in Freiburg und München. Seit 1998 Mitarbeit, seit 2001 Ausstellungsassistenz in den Projektbereichen bildende Kunst sowie Zeit- und Kulturgeschichte des Siemens Arts Program, zuletzt für *Malerei ohne Malerei*, Museum der bildenden Künste Leipzig, 2002. Redaktionelle Mitarbeit u. a. bei *desire*, Ausstellungsforum FOE 156, München 1999; kunstprojekte _riem, München, 2001. Konzeption der Ausstellungsreihe *KunstPraxis*, Siemens AG, München 2001/02.

Born 1973. Studied art history in Freiburg and Munich. From 1998 collaborator, since 2001 exhibition assistant in the fields of fine arts and contemporary and cultural history for the Siemens Arts Program, latest for *Malerei ohne Malerei*, Museum der bildenden Künste Leipzig, 2002. Editorial work for *desire*, forum FOE 156, Munich 1999; kunstprojekte_riem, Munich, 2001 among others. Conception of the exhibition series *KunstPraxis*, Siemens AG, Munich, 2001/02.

Ursula Eymold

Geboren 1961. Studium der Kulturwissenschaften und Geschichte in München und Tübingen. Freiberufliche Ausstellungsregisseurin und Autorin. 1987–1990 Neukonzeption und Errichtung des Stadtmuseums Immenstadt. Konzeption mehrerer Ausstellungen: *Leibesvisitation*, 1990; *Feuer und Flamme. 200 Jahre Ruhrgebiet*, 1994; *Der letzte Schliff. 150 Jahre Arbeit und Alltag bei Carl Zeiss*, Wanderausstellung 1997–1998; *Späte Freiheiten. Geschichten vom Altern*, Wanderausstellung 1999–2001.

Born 1961. Studied cultural science and history in Munich and Tübingen. Freelance exhibition director and author. 1987–1990 redesign and establishment of the Municipal Museum Immenstadt. Conceptual work on a number of exhibitions: *Leibesvisitation* ("Strip-Search"), 1990; *Feuer und Flamme. 200 Jahre Ruhrgebiet* ("Fire and Flames. 200 Years of the Ruhr Area"), 1994; *Der letzte Schliff. 150 Jahre Arbeit und Alltag bei Carl Zeiss* ("The Last Edge. 150 Years of Work and Everyday Life at Carl Zeiss"), 1997–1998; *Späte Freiheiten. Geschichten vom Altern* ("Late Freedoms. Stories of Aging"), traveling exhibition 1999–2001.

Zdenek Felix

Geboren 1938. Studium der Geschichte, Philosophie und Ästhetik an der Karls-Universität in Prag. Nach der Promotion Redakteur einer Kunstzeitschrift. 1969–1976 Assistent an der Kunsthalle Bern und am Kunstmuseum Basel. 1976–1986 Ausstellungsleiter des Museum Folkwang in Essen. 1986–1991 Direktor des Kunstvereins München. Seit 1991 Direktor der Deichtorhallen Hamburg. Organisation zahlreicher Ausstellungen. Publikationen zur Kunst der Gegenwart in Katalogen und Büchern.

Born 1938. Studied history, philosophy and esthetics at the Karls-Universität in Prague. After doctorate, edited an art periodical. 1969–1976 assistant at the Kunsthalle Bern and the Kunstmuseum in Basle. 1976–1986 head of exhibitions at the Folkwang Museum in Essen. 1986–1991 Director of the Kunstverein in Munich. Since 1991 Director of the Deichtorhallen Hamburg. Organization of numerous exhibitions. Publications on contemporary art in catalogues and books.

Gérard A. Goodrow

Geboren 1964 im US-Bundesstaat New Jersey. Studium der Völkerkunde und Kunstgeschichte an der Rutgers University in New Brunswick/New Jersey, der Modernen Kunst an der City University of New York und der Kunstgeschichte, Germanistik und Anglistik an der Universität zu Köln. 1992–1996 wiss. Mitarbeiter am Museum Ludwig in Köln.
Seit 1994 Vorstandsmitglied der Ursula Blickle Stiftung in Kraichtal. Seit 1996 als Spezialist für Gegenwartskunst tätig bei Christie's in London, seit Februar 2001 als Direktor der Abteilung.

Born 1964 in New Jersey, USA. Studied anthropology and art history at Rutgers University in New Brunswick/New Jersey, modern art at the City University of New York and history of art, German and English studies at the University of Cologne. 1992–1996 curator at Cologne's Museum Ludwig. Since 1994 member of the Board Trustees of the Ursula Blickle Foundation in Kraichtal.
Since 1996 specialist in contemporary art at Christie's in London, as head of the department since 2001.

Mike van Graan

Inhaber der Firma „Article 27 Arts and Culture Consultants". Bisher leitende Tätigkeit für verschiedene nichtstaatliche Kulturorganisationen, u. a. Leiter des Community Arts Project, Generalsekretär der National Arts Coalition und Direktor des BAT Centre. Heute Vorsitzender des Performing Arts Network of South Africa. Nach den demokratischen Wahlen von 1994 Berufung als Sonderberater für Kunst und Kultur an das neue Ministerium für Kunst, Kultur, Wissenschaft und Technologie (DACST). 2001 Molteno-Medaille der Cape Tercentenary Foundation sowie Ernennung zum Kunst- und Kulturjournalisten des Jahres durch den Arts and Culture Trust für seine Beiträge auf Artslink.co.za.

Runs his own company "Article 27 Arts and Culture Consultants." To date has occupied leading positions in various cultural non-governmental organizations, including as director of the Community Arts Project, General Secretary of the National Arts Coalition und director of the BAT Centre. Currently serves as chairperson of the Performing Arts Network of South Africa. After the 1994 democratic elections appointed special adviser on Arts and Culture at the new Ministry of Arts, Culture, Science, and Technology (DACST). Awarded the 2001 Molteno Medal by the Cape Tercentenary Foundation and named Arts and Culture Journalist of the Year by the Arts and Culture Trust for his contributions to Artslink.co.za.

Susan Hapgood

Studium der Kunstgeschichte in New York. Danach tätig als Kuratorin der Woodner Family Collection und als Ausstellungskoordinatorin am Guggenheim Museum New York. Heute Ausstellungskuratorin an der American Federation of Arts in New York und Fellow am Vera List Center for Art and Politics der New School University, New York. Co-Kuratorin der Ausstellung *FluxAttitudes*, 1992; Kuratorin von *Neo-Dada: Redefining Art, 1958–62*, 1994. Zahlreiche Veröffentlichungen u. a. in *Art in America*, *Frieze* und *FlashArt*.

Studied art history in New York. Subsequently curator of the Woodner Family Collection and curatorial coordinator at the Guggenheim Museum New York. Currently curator of exhibitions at the American Federation of Arts in New York and a Fellow of the Vera List Center for Art and Politics of the New School University, New York.
Co-curator of the exhibition *FluxAttitudes*, 1992; curator of *Neo-Dada: Redefining Art, 1958–62*, 1994. Numerous publications in, for example, *Art in America*, *Frieze* and *FlashArt*.

Beate Hentschel

Geboren 1958 in Bielefeld. Studium der Geschichte und Philosophie. 1987 Promotion in Philosophie. Seit 1991 Projektleiterin beim Siemens Arts Program, München, seit 1994 für Zeit- und Kulturgeschichte. Projekte: *Wieviel Wärme braucht der Mensch. Die Geburt der Kultur aus dem Feuer und das Energieproblem heute*, Wanderausstellung 1995–1997; *Späte Freiheiten. Geschichten vom Altern*, Wanderausstellung 1999–2001; Buchprojekte *Wie kommt das Neue in die Welt?*, München, Wien 1997, sowie *Verborgene Potenziale. Was Unternehmen wirklich wert sind*, München, Wien 2000.

Born 1958 in Bielefeld, Germany. Studied history and philosophy. 1987 awarded Doctorate of Philosophy. Since 1991, project manager at the Siemens Arts Program, Munich, since 1994 for contemporary and cultural history. Projects: *Wieviel Wärme braucht der Mensch. Die Geburt der Kultur aus dem Feuer und das Energieproblem heute* ("How much warmth does man need. Culture born of fire and today's energy problems"), traveling exhibition 1995–1997; *Späte Freiheiten. Geschichten vom Altern* ("Late Freedoms. Stories of Aging"), traveling exhibition 1999–2001; Publication projects: *A Passion for the New. How Innovators Create the New and Shape Our World*, Indiana, USA 2002, and *Verborgene Potenziale. Was Unternehmen wirklich wert sind* („Hidden Potential. What companies are really worth"), Munich, Vienna 2000.

Michael Hutter

Geboren 1948. Promotion zum Dr. rer. pol. und Habilitation in München. Seit 1987 Universitätsprofessor an der Fakultät für Wirtschaftswissenschaft und Inhaber des Lehrstuhls für Theorie der Wirtschaft und ihrer Umwelt an der Universität Witten-Herdecke. Leiter des Instituts für Wirtschaft und Kultur. Seit 2000 kommissarischer Dekan. Forschungsschwerpunkte: Medien- und Kulturökonomik, Systemtheorie der Wirtschaft.

Born 1948. Doctorate in political science and postdoctoral thesis in Munich. Since 1987 university professor at the faculty for development economics and holder of the chair in the theory and environment of economics at the University of Witten-Herdecke. Head of the Institute for Economics and Culture. Since 2000 acting dean. Focus of research: Media and cultural economics, theory of economic systems.

Helene Karmasin

Studium der Psychologie, Philologie, Linguistik/ Semiotik in München, Wien und Leicester. Leiterin des Instituts für Motivforschung, Wien, mit den Arbeitsschwerpunkten Psychologische Marktforschung, Beratung im Bereich von Unternehmenskulturen, strategische Markenführung, semiotische Analysen. Lehrbeauftragte mehrerer Hochschulen. Wissenschaftliche Schwerpunkte: Semiotische und kulturanthropologische Analysen von Alltags- und Produktkulturen, medienwissenschaftliche Analysen.

Studied psychology, philology, linguistics/ semiotics in Munich, Vienna and Leicester. Head of the Institute for Motivational Research, Vienna, specializing in psychological market research, consulting on corporate cultures, strategic brand management, semiotic analyses. Visiting lecturer at various universities. Scientific specialities: Semiotic and cultural/anthropological analyses of everyday and product cultures, media study analyses.

Christophe Kihm

Geboren 1967. Ehemaliges Redaktionsmitglied der von 1995–1998 bestehenden Literaturzeitschrift *Revue Perpendiculaire*. Heute Chefredakteur der Zeitschrift *art press*. Hier regelmäßig Beiträge zu Literatur, bildender Kunst und Musik. Herausgeber und Co-Autor von Themenheften und Sondernummern, u. a. „Techno, anatomie des cultures électroniques" („Techno. Anatomie der Elektronischen Kulturen"), *art press*, September 1998; „Territoires du hip-hop" („Hiphop-Areale"), *art press*, Dezember 2000). Herausgeber u. a. des Ausstellungskatalogs *Sonic Process*, Beaubourg 2002.

Born 1967. Former editorial associate with the literary periodical *Revue Perpendiculaire*, which appeared between 1995–1998. Today editor-in-chief of the periodical art press to which he contributes regularly on literature, the fine arts and music. Editor and co-author of special-topic issues and editions, including "Techno, anatomie des cultures électroniques" ("Techno. Anatomy of electronic cultures"), *art press*, September 1998; "Territoires du hip-hop" ("Hiphop territories"), *art press*, December 2000. Publications include the exhibition catalogue *Sonic Process*, Beaubourg 2002.

Sumiko Kumakura

Studium der Kunstgeschichte mit dem Schwerpunkt zeitgenössische Kunst an der Keio University und der Université de Paris. Tätig als Kunstmanagerin. Programmleiterin des Kigyo Mecenat Kyogikai (Verband für privatwirtschaftliche Kunstförderung). Dort seit 1992 zuständig für Vorträge, Veröffentlichungen und internationalen Austausch.

Studied art history, majoring in contemporary art, at the Keio University and the University of Paris. Active as a manager in the arts world. Senior Program Director of the Kigyo Mecenat Kyogikai (Association for Corporate Support of the Arts), where she has been responsible for lectures, publications and international exchange since 1992.

Dirk Luckow

Promovierter Kunsthistoriker. Seit 1997 Projektleiter im Bereich Bildende Kunst beim Siemens Arts Program, München. Davor u. a. tätig an der Kunstsammlung Nordrhein-Westfalen, Düsseldorf, am Guggenheim Museum New York, und am Württembergischen Kunstverein, Stuttgart. Zahlreiche Publikationen. Kuratorische Tätigkeit zuletzt *Dream City*, München 1999; *Kant Park*, Duisburg 1999; *Moving Images*, Leipzig 1999; *Peking, Shanghai, Shenzhen. Städte des 21. Jahrhunderts*, Dessau 2000; *Wirtschaftsvisionen* 2001/02, *Malerei ohne Malerei*, Leipzig 2002 .

Graduated art historian. Since 1997 fine arts project manager for the Siemens Arts Program, Munich. Previous posts with the Kunstsammlung Nordrhein-Westfalen (Art Collection of North-Rhine Westphalia), Düsseldorf, at the Guggenheim Museum, New York, and the Württembergische Kunstverein (Art Association of Württemberg), Stuttgart. Numerous publications. Work as a curator latest *Dream City*, Munich 1999; *Kant Park*, Duisburg 1999; *Moving Images*, Leipzig 1999; *Beijing, Shanghai, Shenzhen. Cities of the 21st Century*, Dessau 2000; *Economic Visions* 2001/02, *Painting without Painting*, Leipzig 2002 .

Cynthia MacMullin

1995–2000 Direktorin und Sammlungs- und Ausstellungsleiterin am Museum of Latin American Art, Los Angeles. Präsentation von über 20 Ausstellungen zeitgenössischer lateinamerikanischer Kunst, darunter Eigenproduktionen und Übernahmen. 1999 Mitorganisatorin des internationalen Symposiums „Latin American Art: Embarking on the Millennium". 2000 Lehrbeauftragte des Otis College of Art and Design. Veröffentlichung mehrerer Artikel sowie einer Reihe von Videobiografien moderner lateinamerikanischer Künstler. Gründung und Leitung der Website Latinart.com.

1995–2000 director and curator of collections and exhibitions at the Museum of Latin American Art, Los Angeles. Has presented more than 20 exhibitions featuring contemporary Latin American art, including original productions and traveling shows. 1999 co-organizer of the international symposium "Latin American Art: Embarking on the Millennium." 2000 visiting lecturer at the Otis College of Art and Design. Has published a number of articles and a series of video biographies of modern Latin American artists. Founded and directs the web site Latinart.com.

Michael Müller

Geboren 1958. Studium der Literaturwissenschaft, Philosophie, Logik und Wissenschaftstheorie in München.
1988 Promotion zum Dr. phil. Beratende Tätigkeit in den Bereichen Kultur, Medien und Unternehmenskommunikation.
1997 Gründung des Beraternetzwerks System + Kommunikation (mit K. Frenzel und H. Sottong). Analysen und Beratungen zum „Unternehmen im Kopf" mit der „Storytelling" Methode. Forschung auf den Gebieten der Semiotik, Kommunikations- und Medientheorie sowie Erzähltheorie.
Lebt als Kommunikationsberater, Semiotiker und Autor in München.

Born 1958. Studied literary science, philosophy, logic, and scientific theory in Munich.
1988 doctorate of philosophy. Advisory work on culture, media and corporate communications.
1997 co-founding of the consultant network System + Kommunikation (with K. Frenzel and H. Sottong).
Analysis and consulting on "Unternehmen im Kopf" ("The Company in your Head") using the "storytelling" method.
Research in the fields of semiotics, communications and media theory, and narrative theory.
Works as communications consultant, semioticist and author in Munich.

Andreas Spiegl

Geboren 1964.
Studium der Kunstgeschichte in Wien.
Seit 1991 Lehrbeauftragter des Instituts für Gegenwartskunst, Wien. Freier Ausstellungskurator und Kunstkritiker.
1998 mit Christian Teckert Gründung des „Büro für kognitiven Urbanismus". Kuratierte Ausstellungen (Auswahl): *En passant. Stadtansichten in der zeitgenössischen Kunst*, Wien und Hamburg 1995; *x squared: Kunst zwischen Arbeit und kollektiver Praxis*, Wien 1997; *Betaville*, Sofia 1999; *studiocity. Der mobilisierte Blick*, Wolfsburg 1999; *studiocity. Die televisionierte Stadt*, Wien 1999; *Screenclimbing*, Hamburg 2000.

Born 1964.
Studied art history in Vienna.
Since 1991 visiting lecturer at the Institute for Contemporary Art, Vienna. Self-employed exhibition curator and art critic.
1998 co-founded the "Office for cognitive urbanism" with Christian Teckert.
Exhibitions curated (selection): *En passant. Urban perspectives in contemporary art*, Vienna and Hamburg 1995; *x squared: Art between work and collective practice*, Vienna 1997; *Betaville*, Sofia 1999; *studiocity. The mobilized view*, Wolfsburg 1999; *studiocity. The televisual city*, Vienna 1999; *Screenclimbing*, Hamburg 2000.

Wolfgang Ullrich

Geboren 1967.
Studium der Philosophie, Kunstgeschichte, Logik/ Wissenschaftstheorie und Germanistik. Promotion 1994.
Freiberuflicher Autor, Dozent sowie Unternehmensberater mit den Schwerpunkten Unternehmens- und Produktgeschichte und Trendforschung. Seit 1997 Assistent am Lehrstuhl für Kunstgeschichte der Akademie der Bildenden Künste München. 2001 Mitbegründer des offenen Internet-Büros www.ideenfreiheit.de.
Forschungsschwerpunkte: Geschichte und Kritik des Kunstbegriffs; moderne Bildwelten; Wohlstandsphänomene.

Born 1967.
Studied philosophy, art history, logic/scientific theory and German language and literature.
Doctorate 1994.
Freelance author, lecturer and management consultant, specializing the history of companies and products and research into trends.
Since 1997 assistant at the Chair of Art history at Munich's Akademie der Bildenden Künste (Academy of Fine Arts).
2001 co-founder of the open internet office www.ideenfreiheit.de. Focus of research: History and criticism of the concept of art; modern pictorial contexts; the phenomena of affluence.

Júlia Váradi

Kulturjournalistin.
Leitende Redakteurin beim Hungarian Public Radio. Chefredakteurin des Hungarian National Radio. Entwickelt, bearbeitet und präsentiert Rundfunksendungen zu kulturellen Themen.
Lehrauftrag als Dozentin für Rundfunkjournalismus am Media Department der JATE University sowie an der Donau-Universität in Krems/Österreich.
Zahlreiche Veröffentlichungen in verschiedenen Zeitschriften.

Cultural affairs journalist.
Senior editor with Hungarian Public Radio.
Editor-in-chief at Hungarian National Radio, preparing, editing and anchoring radio programs on cultural topics.
Lectures on radio journalism at the Media Department of the JATE University and also at the Donau-Universität in Krems/Austria.
Numerous publications in a variety of periodicals.

AUSGEWÄHLTE BIOGRAFIEN UND BIBLIOGRAFIEN DER KÜNSTLERINNEN UND KÜNSTLER / ARTISTS' SELECTED BIOGRAPHIES AND BIBLIOGRAPHIES

Accès Local

ist ein 1998 gegründetes Wirtschaftsunternehmen mit beschränkter Haftung, das temporäre Teams von Spezialisten und KünstlerInnen für einzelne Projekte zusammenführt und Kunst als Dienstleistung zum Ziel hat.

Local Access, founded in 1998, is a commercial enterprise with limited liability which brings together temporary teams of specialists and artists for each project and suggests an art of service.

Aktivitäten & Ausstellungen/
Activities and Exhibitions
2001
• Unternehmensstand/ Enterprise booth, *To The Trade*, Houston, Texas
• *Action-rédactions*, CNEAI, Chatou und Le Triangle, Rennes
• *Indexation*, LMX 2. Schritt/step 2, FRAC PACA, Marseille
2000
• *Locallocal*, Kunstverein Düsseldorf
• *Talking Puppet*, Rathaus/ City Hall, Dortmund
• *Bilanal*, Schnittausstellungsraum, Köln
• *Documentables*, Printemps de Cahors, Cahors
1999
• *ZAC 99*, Musée d'Art Moderne de la Ville de Paris
• *tram-art*, Association des Centres d'Art d'Ile de France, Paris
• *LMX*, 1. Schritt/step 1, Caisse des dépôts et consignations, Paris
Auswahlbibliografie/
Selected Publications
• Mona Thomas, „Action-Rédactions. À propos de photographie", in: *art press*, 270, Juli/Aug. 2001.
• Anne Durez, „Recyclage permanent", in: *L'ŒIL*, 527, Juni 2001.

Irini Athanassakis

lebt und arbeitet in Wien und Paris. Studium der Betriebswirtschaft und der Künste; künstlerische und kulturwissenschaftliche Untersuchungen in den Bereichen Alltagskultur, Material Studies und Ikonen der Wirtschaft.

Lives and works in Vienna, Austria, and Paris, France. Studied business administration and the arts; artistic and cultural studies in the areas of the culture of everyday living, material studies and economic icons.

Ausstellungen/Exhibitions
2000
• *supplements* (in Kooperation mit Accès Local), Kunstverein Düsseldorf
• *Bilanal*, Schnittausstellungsraum, Köln
• *Anrufenundsendenlassen* (in Kooperation mit Rosa von Suess), Kunstradio Ö1, Wien
1999
• *dispositiv. Zur Produktivität von Kunst und Diskurs*, Atelierhaus der Akademie der Bildenen Künste, Wien
• *Die Option, Sozialmaschine Geld*, O.K Centrum für Gegenwartskunst, Linz
Auswahlbibliografie/
Selected Publications
• Irini Athanassakis, „Möglichkeiten und Zukünfte: Zur Visualisierung des Risikos an Kapitalmärkten", in: Institut für Sozio-Semiotische Studien ISSS (Hrsg.), *money, meaning and mind/geld, geist, bedeutung*, Wien 2001/02.
• Irini Athanassakis, „Die Option", in: Wolfgang Pircher (Hrsg.), *Sozialmaschine Geld. Bd. 1: Kultur, Geschichte*, Frankfurt/Main 2000.

Atelier van Lieshout

1995 gegründet von Joep van Lieshout, geb. 1963 in Ravenstein, Niederlande; lebt und arbeitet in Rotterdam.

Founded in 1995 by Joep van Lieshout, born 1963 in Ravenstein, The Netherlands; lives and works in Rotterdam.

Einzelausstellungen/
Solo Exhibitions
2001
• *Schwarzes und Graues Wasser*, BAWAG Foundation, Wien
• Galeria Gio Marconi, Mailand
• Jack Tilton Gallery, New York
2000
• Galerie Fons Welters, Amsterdam
1999
• Museum für Gegenwartskunst, Zürich
Gruppenausstellungen/
Group Exhibitions
2001
• *4 Free*, Büro Friedrich, Berlin
• *49. Biennale di Venezia*, Venedig
2000
• *HausSchau, Das Haus in der Kunst*, Deichtorhallen Hamburg
Auswahlbibliografie/
Selected publications
• Jennifer Allen, *Atelier van Lieshout. Schwarzes und Graues Wasser*, Ausst.-Kat., BAWAG Foundation, Wien 2001.
• Markus Heinzelmann, „Atelier van Lieshout", in: ders. und Ortrud Westheider (Hrsg.), *Plug-In. Einheit und Mobilität*, Ausst.-Kat., Westfälisches Landesmuseum Münster, Nürnberg 2001, S. 195.
• Atelier van Lieshout (Hrsg.), *the good, the bad and the ugly*, Rotterdam 1998.

Bureau of Inverse Technology

1992 gegründet in Melbourne, Australien. 1997 als Firma in Delaware, USA, etabliert. Operiert seither weltweit. Das Büro fungiert als Informationsagentur, die die Bedürfnisse des Informationszeitalters bedient.

Founded in 1992 in Melbourne, Australia. Incorporated in Delaware, USA, in 1997. Since then the Bureau has operated worldwide as an information agency meeting the needs of the information society.

Ausstellungen/Exhibitions
2001
• *International Media Art Award*, ZKM Zentrum für Kunst und Medientechnologie, Karlsruhe
1999
• Science Museum of Victoria, Melbourne
• Span Gallery, Melbourne
• Postmasters Gallery, New York
• *1. Triennale der Photographie*, Hamburg
1998
• Centre Pour L'Image Contemporaine, Genève
• Museum of Modern Art, Frankfurt
1997
• *Hybrid Workspace, documenta X*, Kassel
• *Whitney Biennial*, Whitney Museum of American Art, New York

Clegg & Guttmann

Michael Clegg und Martin Guttmann, beide geb. 1957, leben und arbeiten in New York und Köln.

Michael Clegg and Martin Guttmann, both born in 1957, live and work in New York and Cologne.

Einzelausstellungen/
Solo Exhibitions
2001
• *Die offene Bibliothek, Lesung und Vorlesung*, Städtische Kunstsammlung Augsburg – Neue Galerie, Augsburg
• *The New Tower of Babel*, Public Project kunstprojekte_ riem, München
2000
• *Powerlines for an Urban Park*, Projekt anlässlich der Ausstellung *Dream City*, Alter Botanischer Garten, München
Gruppenausstellungen/
Group Exhibitions
2001
• *Vom Eindruck zum Ausdruck*, Sammlung Grässlin, Deichtorhallen Hamburg
• *Remake Berlin*, Neuer Berliner Kunstverein, Berlin
2000
• *Democracy!*, Royal College of Art Galleries, London
1999
• *Kant Park*, Wilhelm-Lehmbruck-Museum mit Siemens Kulturprogramm, Duisburg
• *Talk.Show. Die Kunst der Kommunikation in den 90er Jahren*, Haus der Kunst, München
Auswahlbibliografie/
Selected Publications
• „Clegg & Guttmann, Falsa Prospettiva", in: *Fama & Fortune Bulletin*, 27 März 2001.
• Luminita Sabau, Clegg & Guttmann, *Museum for the Workplace*, Regensburg 1998.
• Clegg & Guttmann, *Collected Portraits*, Ausst.-Kat., Württembergischer Kunstverein Stuttgart, Milano 1988.

Claude Closky

geb. 1963, lebt und arbeitet in Paris.

Born 1963, lives and works in Paris.

Einzelausstellungen/
Solo Exhibitions
2001
• Galerie Edward Mitterand, Genève
• *Hello and welcome*, Base, Firenze
• Dundee Contemporary Arts, Centre for Artist Books, Dundee
2000
• *Yiyi*, Galerie Jennifer Flay, Paris
• *Ski*, Moderna Galerija Ljubljana
• *Vitrines de l'Union Centrale des Arts Décoratifs*, Paris
1999
• *Weekend*, The Deep Gallery, Tokyo
Gruppenausstellungen/
Group Exhibitions
2001
• *49. Biennale di Venezia*, Venezia
• *Un Art Populaire*, Fondation Cartier, Paris
2000
• *Photopolis*, Canal 20, Bruxelles
• *Au-delà du spectacle*, Musée National d'Art Moderne, Paris
1999
• *net_condition*, ZKM Zentrum für Kunst und Medientechnologie, Karlsruhe
Auswahlbibliografie/
Selected Publications
• Claude Closky, *Beautiful Faces*, Lagny-sur-Marne 2001.
• Claude Closky, *Lettres et chiffres*, Paris 2000.
• Frédéric Paul, *Claude Closky*, Paris 1999.
• Claude Closky, *Colorie comme tu veux, dessine et écris ce que tu veux*, Paris 2001.

Plamen Dejanoff

Dank/ Thanks to
Dania von Kwizda
Adidas, Berlin
Air de Paris, Paris
Apple Computer, Cupertino
Artemide, Berlin
CBB, Berlin
DaDriade, Berlin
Rumiana Dejanov
Almut Ernst
Bruno Gantenbrink
Grüntuch/Ernst Architects
BDA, Berlin
Armand Grüntuch
Häberlein & Maurer, Berlin
Karstadt Sport, Berlin
Leon Kleinbaum
Tomio Koyama, Tokyo
Ursula und Richard von Kwizda
Nicole Lauenstein
Lunar Design, Palo Alto
Paul Maenz
Mediapool, München
Meyer Kainer, Wien
M/M Paris
Marc Newson Design, London
Christoph Pillet Design, Paris
Pink Summer, Genoa
Uwe Schwarzer
Siemens Arts Program, München
Pabla Ugate

Öyvind Fahlström

geb. 1928 in São Paulo, Brasilien, gest. 1976 in Stockholm.

Born 1928 in São Paulo, Brazil, died 1976 in Stockholm.

Einzelausstellungen/
Solo Exhibitions
2001
• Galerie Aurel Scheibler, Köln
2000
• *Another Space for Painting*, Museu d'Art Contemporani de Barcelona
1999
• *Öyvind Fahlström: The Complete Graphics and Multiples*, Gallery 400, University of Illinois at Chicago
1996
• *Öyvind Fahlström: Die Installationen – The Installations*, Kölnischer Kunstverein, Köln
Gruppenausstellungen/
Group Exhibitions
2000
• Norden – *Zeitgenössische Kunst aus Nordeuropa*, Kunsthalle Wien
• *The Marriage of Reason and Squalor*, The Museum of Modern Art, New York
1999
Auswahlbibliografie/
Selected Publications
• Mela Dávila, *Öyvind Fahlström. Another Space for Painting*, Ausst.-Kat., Museu d'Art Contemporani de Barcelona, Barcelona 2000.
• Jan Hannerz, *Öyvind Fahlström and PUSS*, Aust.-Kat., Moderna Museet, Stockholm 1999
• Sharon Avery-Fahlström (Hrsg.), *Öyvind Fahlström. Die Installationen. The Installations*, Ostfildern 1995.

Harun Farocki

geb. 1944 in Neutitschein, lebt und arbeitet in Berlin.

Born 1944 in Neutitschein, works and lives in Berlin.

Ausstellungen/ Exhibitions
2001
• *Televisions. Kunst sieht fern*, Kunsthalle Wien
• *New Heimat*, Frankfurter Kunstverein, Frankfurt/ Main
• *Harun Farocki – Filme, Videos, Installationen. 1969–2001*, Filmclub Münster und Westfälischer Kunstverein, Münster
• *Spuren der Inszenierung – Nicht löschbares Feuer*, Künstlerhaus Stuttgart.
2000
• *Gouvernementalität*, EXPO 2000, Hannover
• *Dinge, die wir nicht verstehen*, Generali Foundation, Wien
1998
• *Joris Ivens – Chris Marker – Harun Farocki*, steirischer herbst, Graz
1997
• *documenta X*, Kassel
Auswahlbibliografie/
Selected Publications
• Susanne Gaensheimer und Nicolaus Schafhausen (Hrsg.), *Harun Farocki, Nachdruck/ Imprint*, Berlin und New York 2001.
• Tilmann Baumgärtel, *Vom Guerillakino zum Essayfilm: Harun Farocki. Werkmonographie eines deutschen Autorenfilmers*, Berlin 1998.
• Rolf Aurich und Ulrich Kriest (Hrsg.), *Der Ärger mit den Bildern. Die Filme von Harun Farocki*, Konstanz 1998.

Hans-Peter Feldmann

geb. 1941 in Düsseldorf, lebt in Düsseldorf.

Born 1941 in Düsseldorf, lives in Düsseldorf.

General Idea

AA Bronson, Felix Partz und Jorge Zontal arbeiteten unter dem Namen „General Idea" von 1969 bis zum Tod von Jorge Zontal und Felix Partz 1994 zusammen.
AA Bronson stellt unter seinem eigenen Namen aus.

AA Bronson, Felix Partz and Jorge Zontal collaborated under the name "General Idea" from 1969 until 1994, when Jorge Zontal and Felix Partz died.
AA Bronson exhibits under his own name.

Einzelausstellungen/
Solo Exhibitions
2001
• *Negative Thoughts*, Museum of Contemporary Art, Chicago
2000
• *Fin de Siècle*, Plug In, Winnipeg
1998
• *General Idea*, Camden Arts Centre, London
1997
• *Search for the Spirit: General Idea 1968–1975*, Art Gallery of Ontario, Toronto
Gruppenausstellungen/
Group Exhibitions
2001
• *Shopping*, Generali Foundation, Wien
Auswahlbibliografie/
Selected Publications
• *F(r)ICCIONES*, Ausst.-Kat., Museo Nacional Centro de Arte Reina Sofia, Madrid 2001.
• Jeff Rian, „Purple Special: General Idea, A Visual History", in: *purple*, 5, 2000.
• Christina Sofia Martinez, „Marques déposées. General Idea, la critique de l'art et de la propriété intellectuelle", in: *Les Cahiers du Musée National d'Art Moderne, Centre Georges Pompidou*, Paris 1999/2000.

Liam Gillick

geb. 1964 in Aylesbury, Großbritannien, lebt und arbeitet in London und New York.

Born in 1964 in Aylesbury, Great Britain, lives and works in London and New York.

Einzelausstellungen/
Solo Exhibitions
2001
• *Dedalic Convention*, Salzburger Kunstverein, Salzburg
• *Annlee You Proposes*, Tate Britain, London
• *Consultation Filter*, Westfälischer Kunstverein, Münster.
• *Literally No Place*, Air de Paris, Paris
1999
• *David*, Frankfurter Kunstverein, Frankfurt/Main
Gruppenausstellungen/
Group Exhibitions
2001
• *berlin biennale*, Berlin
• *Biennale de Lyon*, Musée d'art contemporain, Lyon
• *Century City*, Tate Modern, London
2000
• *British Art Show 5*, Wanderausstellung, Edinburgh, Southhampton, Cardiff, Birmingham
1999
• *Get Together/Art As Teamwork*, Kunsthalle, Wien
Auswahlbibliografie/
Selected Publications
• Maria Bonacossa, „Liam Gillick", in: *Tema Celeste*, Jan. 2001.
• Roy Exley, „Liam Gillick", in: *art press*, Jan. 2001.
• Nicolas Siepen, „Der Kern zerstreut sich", in: *Frankfurter Allgemeine Zeitung*, 3. April 2000.

Eva Grubinger

geb. 1970, lebt in Berlin und Salzburg.

Born in 1970, lives in Berlin and Salzburg.

Einzelausstellungen/
Solo Exhibitions
2001
• operation R.O.S.A., KIASMA Museum of Contemporary Art, Helsinki
1999
• *Life Savers*, Galerie Giti Nourbakhsch, Berlin
1997
• *Cut Outs #1–3*, Galerie Lukas & Hoffmann, Köln
1996
• *Hype!, Hit!, Hack!, Hegemony!*, Künstlerhaus Stuttgart, Städtisches Museum Abteiberg, Mönchengladbach
1994
• *C@C – Computer Aided Curating*, Galerie Eigen+Art, Berlin
Gruppenausstellungen/
Group Exhibitions
2000
• *Version 2000*, Centre pour l'image contemporaine, Genève
1999
• *Richtung Museumsquartier – Die neue Sammlung (2)*, 20er Haus, Museum moderner Kunst Stiftung Ludwig, Wien
1998
• ars viva 97/98, Hamburger Bahnhof, Berlin
Auswahlbibliografie/
Selected Publications
• Lars Bang Larsen, „operation R.O.S.A.", in: *Artforum*, 11, 2001, S. 156.
• Martin Pesch, „Von der Rolle. Zu den Arbeiten von Eva Grubinger", in: *Kunstforum International*, 148, 1999, S. 274–281.
• Verena Kuni, „Gruppenbild mit Dame, Eva Grubingers intelligente Gesellschaftsspiele", in: *Kunst-Bulletin*, 12, 1997, S. 16–23.

Andreas Gursky

geb. 1955 in Leipzig, lebt und arbeitet in Düsseldorf.

Born 1955 in Leipzig, lives and works in Düsseldorf.

Einzelausstellungen/
Solo Exhibitions
2001
• The Museum of Modern Art, New York
1999
• Columbus Museum of Art, Columbus, Ohio
1998
• *Andreas Gursky: Fotografien 1984 bis heute*, Kunsthalle Düsseldorf
1994
• *Andreas Gursky: Fotografien 1984–1993*, Deichtorhallen Hamburg
Gruppenausstellungen/
Group Exhibitions
2001
• *Minimalismo*, Museo Nacional Centro de Arte Reina Sofia, Madrid
2000
• *Architecture Hot and Cold*, The Museum of Modern Art, New York
• *Digitale Photographie*, Deichtorhallen Hamburg
1999
• *Das Gedächtnis öffnet seine Tore*, Städtische Galerie im Lenbachhaus, München
• *Von Beuys bis Cindy Sherman: die Sammlung Lothar Schirmer*, Städtische Galerie im Lenbachhaus, München
Auswahlbibliografie/
Selected Publications
• Peter Galassi, *Andreas Gursky*, Ausst.-Kat., The Museum of Modern Art, New York 2001.
• Alex Alberro, "The Big Picture. Blind Ambition", in: *Artforum International*, Jan. 2001.
• Marie Luise Syring (Hrsg.), *Andreas Gursky. Fotografien 1984 bis heute*, Ausst.-Kat., Kunsthalle Düsseldorf, München 1998.

Swetlana Heger

geb. 1968, lebt und arbeitet in Berlin und New York. Bis 2000 Zusammenarbeit mit Plamen Dejanov.

Born 1968, lives and works in Berlin and New York. Cooperated with Plamen Dejanov until 2000.

Einzelausstellungen/
Solo Exhibitions
2001
• chouakri brahms berlin, Berlin
• Air de Paris, Paris.
• MAK Galerie, Wien
2000
• Galerie Meyer Kainer, Wien
1999
• Mehdi Chouakri, Berlin
Gruppenausstellungen/
Group Exhibitions
2001
• *Encounter*, Tokyo Opera City Art Gallery, Tokyo
• *Tirana Biennale*, Tirana
• *berlin biennale*, Berlin
• *The Construction of an Image*, Palazzo delle Papesse, Siena
2000
• *Worthless (Invaluable)*, Moderna Galerija, Ljubljana
Auswahlbibliografie/
Selected Publications
• „Vive le star! Glamour heute", in: *Frame*, Jan.-März 2002.
• Johannes Fricke-Waldthausen, „*Playtime – Swetlana Heger*", in: Qvest, 3, 2001.
• Mariuccia Casadio, *Elsewhere. 1A Biennale di Tirana*, Tirana 2001.
• Alexandra Reininghaus, „Aufbruch in die Gegenwart", in: *art*, Nov. 2001.
• Joshua Decter, „Baby You Can Drive My Car", in: Dieter Ronte und Walter Smerling (Hrsg.), *Zeitwenden – Ausblick*, Köln 1999.

Christian Jankowski

geb. 1968 in Göttingen, lebt und arbeitet in Berlin und Hamburg.

Born 1968 in Göttingen, lives and works in Berlin and Hamburg.

Einzelausstellungen/
Solo Exhibitions
2001
• Swiss Institute – Contemporary Art, New York
2000
• *TELEKOMMUNIKATION,* Galerie Meyer Kainer, Wien
• *The Matrix Effect,* Wadsworth Atheneum, Hartford, CT, USA
1999
• *Paroles Sur Le Vif,* Goethe Institut, Paris
• *Telemistica,* Kölnischer Kunstverein, Köln

Gruppenausstellungen/
Group Exhibitions
2001
• *Cine y casi cine,* Museo Nacional Centro de Arte Reina Sofia, Madrid
• *Televisions. Kunst sieht fern,* Kunsthalle Wien
• *Mit vollem Munde spricht man nicht,* Galerie der Künstler, München
2000
• *Neunzehnhundertneunundneunzig,* Kunsthaus Hamburg
• *Modell, Modell…,* Neuer Aachener Kunstverein, Aachen
1999
• *German Open,* Kunstmuseum Wolfsburg

Auswahlbibliografie/
Selected Publications
• *Futureland,* Ausst.-Kat., Städtisches Museum Abteiberg, Mönchengladbach 2001.
• *Looking at You,* Ausst.-Kat., Kunsthalle Fridericianum, Kassel 2001.
• Angela Rosenberg und Andreas Schlaegel, „Christian Jankowski", in: *Flash Art,* Juli–Sept. 2001.

Bernard Khoury

geb. 1968, lebt und arbeitet in Beirut. Er studierte Architektur an der Harvard Universität und ist Mitbegründer des Architekturbüros „Beirut Flight Architects". Khoury unterrichtete an verschieden Universitäten in Europa und den USA. Er arbeitet an zahlreichen experimentellen und theoretischen Projekten.

Born 1968, lives and works in Beirut. He studied architecture at Harvard University and is co-founder of the „Beirut Flight Architects". Khoury taught in several universities in Europe and the U.S. He is author of several experimental and theoretical projects.

Ausstellungen/ Exhibitions
2000
• *No Artificial Limits,* Galerie & Kunsthandel Mirko Mayer, Köln
• *Biennale Internationale Design Saint-Etienne,* Centre de Congrès de Saint-Etienne
• *Triennale di Milano,* Milano

Auswahlbibliografie/
Selected Publications
• „Tanzen, und nicht vergessen!", in: *kulturSPIEGEL,* 3, 2000, 28.2.2000, S. 14–19.
• "Heavy Metal", in: *Architecture,* Feb. 2000, S. 79–85.
• "The B 018 Club in Beirut", in: *A+T: Magazine of Architecture and Technology,* 13, 1999, S. 79–87.
• "Underground Scenery", in: *Frame, The international Review of Interior Architecture and Design,* 9, 3, Juli/Aug. 1999, S. 12–13.

Korpys/Löffler

Andree Korpys, geb. 1966, und Markus Löffler, geb. 1963 (beide in Bremen), leben und arbeiten in Bremen und Berlin.

Andree Korpys, born 1966, and Markus Löffler, born 1963, both in Bremen, live and work in Bremen and Berlin.

Einzelausstellungen/
Solo Exhibitions
2001
• Galerie Otto Schweins, Köln
2000
• Kunsthalle Nürnberg
• Kunstverein Graz
1999
• Meyer Riegger, Karlsruhe

Gruppenausstellungen/
Group Exhibitions
2001
• *berlin biennale,* Berlin
• *Casino 2001,* Stedelijk Museum voor Actuele Kunst, Gent
• *CTRL Space,* ZKM Zentrum für Kunst und Medientechnologie, Karlsruhe
2000
• *Das Gedächtnis der Kunst,* Schirn Kunsthalle, Frankfurt/Main
• *Neues Leben,* Galerie für Zeitgenössische Kunst Leipzig

Auswahlbibliografie/
Selected Publications
• Institut für Auslandsbeziehungen e.V. (Hrsg.), *Come in: Interieur als Medium der zeitgenössischen Kunst in Deutschland,* Köln 2001.
• *German Open. Gegenwartskunst in Deutschland,* Ausst.-Kat., Kunstmuseum Wolfsburg, Ostfildern 2000.
• Noemi Smoelik, „Korpys/Löffler", in: *Artforum,* April 2000.
• Christoph Keller und Klaus Fecker (Hrsg.), *Andree Korpys/Markus Löffler: Konspiratives Wohnkonzept „Spindy",* Stuttgart 1998.

LaraCroft:ism

Initiiert als Gemeinschaftsprojekt von Manuela Barth und Barbara U. Schmidt.

Initiated as a commun project of Manuela Barth and Barbara U. Schmidt.

Manuela Barth

Geb. 1972 in Mainburg, lebt in München. Seit 1995 Film- und Ausstellungsprojekte, Publikationen von Künstlerbüchern. Arbeitsschwerpunkte: Repräsentation und soziale Effekte digitaler Medien; Untersuchungen von Alltagskulturen und aktuellen Konzepten von Heimat und Authentizität.

Born 1972 in Mainburg. Lives in Munich. Since 1995 she has been realizing film and exhibition projects and publishing artist books. Main focus on: representations and social effects of digital media; study of everyday cultures, presentday concepts of „Heimat" and authenticity.

Ausstellungen/ Exhibitions
1999
LaraCroft:ism, Kunstraum München

Gruppenausstellungen/
Group Exhibitions
2002
• *intermedium II,* Projektraum ZKM Zentrum für Kunst und Medientechnologie, Karlsruhe
2000
• *The Biggest Games in Town,* Künstlerwerkstatt Lothringer Straße, München
• *cross female,* Künstlerhaus Bethanien

Barbara U. Schmidt

Kunstwissenschaftlerin, geb. 1960 in Düsseldorf, lebt in München. Promotion über Rauminstallationen von Miriam Cahn. Konzeption von Ausstellungs- und Veranstaltungsprojekten, Veröffentlichungen und Lehraufträge zu zeitgenössischer Kunst. Arbeitsschwerpunkte: Aktuelle Körper- und Geschlechterkonzepte; Bereiche der Alltagspraxis wie zum Beispiel Werbung und Jugendkultur; neue Medien und deren Mythen.

Born 1960 in Düsseldorf, lives in Munich. Art historian with a doctoral dissertation on the installations of Miriam Cahn. Conceives exhibitions and congresses; publications and lectureships on contemporary art. Main focus on: Contemporary body and gender concepts; specific aspects of everyday practices, e. g. advertising and youth culture; "new" media and their myths.

Von Manuela Barth und Barbara U. Schmidt gemeinsam veröffentlichte Publikationen und Bild-Text-Essays/ Joint publications and picture-text essays by Manuela Barth and Barbara U. Schmidt
• „LaraCroft:ism", in: *FrauenKunstWissenschaft* 29, Juni 2000.
• *Stark reduziert!,* Künstlerbuch anlässlich der Ausstellung *The Biggest Games in Town* in der Künstlerwerkstatt Lothringer Straße, München 2000.
• *LaraCroft:ism,* Magazin, Kunstraum München, München 1999.

Matthieu Laurette

geb. 1970 in Villeneuve St. Georges, lebt und arbeitet in Paris.

Born 1970 in Villeneuve St. Georges, lives and works in Paris.

Einzelausstellungen/
Solo Exhibitions
2001
• *Commodification*, Jousse entreprise, Paris
2000
• *Les Impressionistes font toujours bonne impression*, CNEAI – Centre National de l'Estampe et de l'Art Imprimé, Ile des Impressionistes, Chatou
1999
• *Love U*, Festivales Nouvelles Scènes, Dijon
1998
• *Nomade*, Fondation Cartier pour l'Art Contemporain, Paris
• *Free Sample*, Galerie Jousse Seguin, Paris
Gruppenausstellungen/
Group Exhibitions
2001
• *49. Biennale di Venezia*, Venezia
• *Black, Silver and Gold*, Galerie du Bellay, Mont St Aignan, Rouen
• *Le Ludique*, Musée du Québec, Québec
2000
• *All you can eat!*, Galerie für Zeitgenössische Kunst Leipzig
1999
• *Le capital*, Centre Régional d'Art contemporain, Sète
Auswahlbibliografie/
Selected Publications
• Aline Caillet, „*Matthieu Laurette: un artiste en embuscade*", in: *Parpaings*, 26, Okt. 2001.
• Thomas Wulffen, „Matthieu Laurette", in: *Kunstforum International*, 156, 2001.
• Jeffrey Deitch, „If it doesn't fit, you must acquit", in: *Form Follows Fiction*, Mailand 2001.

Louise Lawler

geb. 1947 in Bronxville, New York, lebt und arbeitet in New York City.

Born 1947 in Bronxville, New York, lives and works in New York City.

Einzelausstellungen/
Solo Exhibitions
2001
• *Dunn-Rite and Other Pictures*, Studio Guenzani, Milano
• *More Pictures and Other Pictures*, Galerie Meert Rihoux, Bruxelles
2000
• Richard Telles Fine Art, Los Angeles
1999
• *The Tremaine Series, 1984*, Skarstedt Fine Art, New York
• „*Hand On Her Back*" and *Other Pictures*, Monika Sprüth Galerie, Köln
Gruppenausstellungen/
Group Exhibitions
2001
• *American Art*, Galerie Rudolfinum, The Centre of Contemporary Art, Praha
2000
• *Whitney Biennial*, Whitney Museum of American Art, New York
• *rot, grau*, Kunsthalle Basel
1999
• *Moving Images*, Galerie für Zeitgenössische Kunst Leipzig mit Siemens Kulturprogramm
• *The Museum as Muse*, Museum of Modern Art, New York, Museum of Contemporary Art, San Diego
Auswahlbibliografie/
Selected Publications
• Bruce Hainley, "Louise Lawler", in: *Frieze*, Jan./ Feb. 2001.
• Johannes Meinhardt, „Erhellende Konstellation", in: *Kunstforum International*, Jan.–März 2001.
• Kynaston McShine (Hrsg.), *The Museum As Muse*, Museum of Modern Art, New York 1999.

Martin Le Chevallier

geb. 1968, lebt und arbeitet in Paris und Rom.

Born 1968, lives and works in Paris and Rome.

Ausstellungen/ Exhibitions
2001
• *Connivences*, Biennale de Lyon
2000
• *Dial 33 then 1*, KIASMA Museum of Contemporary Art, Helsinki
1999
• *Playtimes*, École Supérieure d'Art de Grenoble
• *Joint venture*, Neuilly
• *Le temps libre, son imaginaire, ses aménagements, ses trucs pour s'en sortir*, Deauville
1998
• *A quoi revent les années 90?*, Centre d'Art Mira Phailaina, Montreuil
Projekte/ Projects
• *Oblomov*, interaktives Video, 2001.
• *Vigilance 1.0*, CD-ROM, 2001.
• *Flirt 1.0*, CD-ROM, 2000.
• *Gageure 1.0*, CD-ROM, 1999.

Masato Nakamura

geb. 1963 in Odate City, Japan, lebt und arbeitet in Tokio.

Born 1963 in Odate City, lives and works in Tokyo.

Einzelausstellungen/
Solo Exhibitions
1999
• *QSC+mV*, Kirin Plaza Osaka, Osaka
• *Sleeping Beauty*, Command N, Tokyo
1998
• *QSC+mV*, SCAI The Bathhouse, Shiraishi Contemporary Art Inc., Tokyo
1996
• *TRAUMATRAUMA*, SCAI The Bathhouse, Shiraishi Contemporary Art Inc., Tokyo
1995
• *Origin of Flavor*, Navin Gallery Bangkok
Gruppenausstellungen/
Group Exhibitions
2001
• *49. Biennale di Venezia*, Venezia
• *Neo Tokyo*, Museum of Contemporary Art, Sydney
• *Life/Art*, Shiseido Gallery, Tokyo
1998
• *Threshold*, The Power Plant, Toronto
1997
• *Sleeping Beauty*, Ueno Royal Museum Extra, Tokyo
Auswahlbibliografie/
Selected Publications
• Masato Nakamura, *QSC+mV*, Gent 2001.
• Akihabara TV Document Book, Command N, *Masato Nakamura, „Sight Art"*, 1999.
• Louise Dompierre, „An Introduction to Threshold", in: dies. (Hrsg.), *Threshold: An Exhibition Where Physical, Mental and Emotional Spaces Intersect*, Ausst.-Kat., The Power Plant, Toronto 1998, S. 9–17.
• *Bogoseo/ Bogoseo 10 (DADADA)*, Seoul Feb. 1997.

Kyong Park

lebt und arbeitet in New York und Detroit.

Lives and works in New York and Detroit.

Gruppenausstellungen/
Group Exhibitions
2001
• *1 Site, 2 Places*, Galerie der Stadt Sindelfingen
• *Un Territoire Familier*, Archilab, Orléans
1996
• *Bare Bone*, TZ Arts, New York
1995
• *City Speculation*, Queens Museum of Art, New York
1988
• *Spirit of Design*, Interior Center, Asahikawa, Hokkaido, Japan, und Conde House, Tokio, Japan
Einzelausstellungen/
Solo Exhibitions
1988
• *Insight/ On Site* (Installation und Ausstellung/installation and exhibition), Hillwood Arts Gallery, Long Island University, Brookville, New York
Projekte/ Projects
2001
• *Adamah: A New Equity For Detroit* – a Fictional Utopia
• *Detroit Make It Better For You* – a 2-Channel Video Project
• *24620 – A Multimedia Travelling House Project* (im Rahmen der Ausstellung 1 Site, 2 Places)
Auswahlbibliografie/
Selected Publications
• Curt Guyette, „Down a green path/An alternative vision for east Detroit", in: *Metro Detroit News*, 10/31, 2001.
• Grace Boggs, „Up from Ashes", in: *Michigan Citizens Newspaper*, Okt. 2001.

Daniel Pflumm

geb. 1968 in Genf, lebt und arbeitet in Berlin.

Born 1968 in Genève, lives and works in Berlin.

Einzelausstellungen/
Solo Exhibitions
2001
• Oslo Kunsthall, Oslo
• Frankfurter Kunstverein, Frankfurt/Main
1999
• Galerie NEU, Berlin
1997
• Künstlerhaus Stuttgart
Gruppenausstellungen/
Group Exhibitions
2001
• *Futureland*, Städtisches Museum Abteiberg, Mönchengladbach
• *Urban Nomads*, South London Gallery, London
• *ars viva – Medienkunst: FleshFactor – Informations-maschine Mensch*, Staats-galerie Stuttgart
• *einparken*, Neuer Aachener Kunstverein, Aachen
2000
• *Taipei Biennale*, Taiwan
1999:
• *Talk.Show*, Von-der-Heydt-Museum, Wuppertal, Haus der Kunst, München
Auswahlbibliografie/
Selected Publications
• Klaus vom Bruch und Daniel Pflumm, „Zum einen Auge rein, zum andern Auge raus" [Gespräch, moderiert von Tilman Baumgärtel], in: Rudolf Frieling und Dieter Daniels (Hrsg.), *Medien Kunst Interaktion: Die 80er und 90er Jahre in Deutschland*, Springer, Wien und New York 2000.
• Markus Müller, „Daniel Pflumm", in: *German Open. Gegenwartskunst in Deutschland*, Kunstmuseum Wolfsburg, Ostfildern 2000.
• Wolf-Günter Thiel, „Daniel Pflumm. Art As Innovative Advertising", in: *Flash Art*, 209, Nov.–Dez. 1999.

RothStauffenberg

Christopher Roth und Franz von Stauffenberg leben und arbeiten in Berlin.

Christopher Roth and Franz von Stauffenberg live and work in Berlin.

Einzelausstellungen/
Solo Exhibitions
2000
• *RothStauffenberg. Black Box*, zu Gast bei BQ, Köln
• *Schuss-Gegenschuss*, Schipper & Krome, Berlin
• *No Artificial Limits*, präsentiert von „Permanent Vacation", Galerie Mirko Mayer, Köln
1998
• *StyleGames No 1*, Schipper & Krome, Berlin
• *StyleGames No 2*, Schipper & Krome, Berlin
Gruppenausstellungen/
Group Exhibitions
2001
• Rahmenprogramm zur *berlin biennale*, Berlin
• *Neue Welt*, Frankfurter Kunstverein, Frankfurt/Main
• *Tirana Biennale 1*, The Escape, Tirana
2000
• *Etat des Lieux #2. We come as friends*, Centre d'Art Contemporain, Fribourg.
1998
• *Supermarkt*, Shedhalle, Zürich
Auswahlbibliografie/
Selected Publications
• Frank Frangenberg, „RothStauffenberg: Was erzählt uns die Black Box?", in: *Kunstforum*, Juni/Juli 2001.
• Bärbel Kopplin (Hrsg.), *HypoVereinsbank Luxemburg. Architektur und Kunst*, München 2000.
• Wolf-Günter Thiel, „RothStauffenberg. The Image Matrix. Towards a New Representation", in: *Flash Art*, Nov./Dez. 2000.
• Peter Herbstreuth, „Film im Konjunktiv", in: *Der Tagesspiegel*, 12. Feb. 2000, S. 34.

Joseph Sappler

geb. 1965 in Tübingen, lebt und arbeitet in Düsseldorf.

Born 1965 in Tübingen, lives and works in Düsseldorf.

Santiago Sierra

geb. 1966 in Madrid, lebt und arbeitet in Mexico City.

Born 1966 in Madrid, lives and works in Mexico City.

Einzelausstellungen/
Solo Exhibitions
2001
• *Spruchband, das am Eingang einer Kunstmesse hochgehalten wird*, Art Unlimited Basel, Galerie Peter Kilchmann, Zürich
2000
• *Workers who cannot be paid, remunerated to remain inside cardboard boxes*, Kunst-Werke, Berlin
• *12 paid workers*, ACE Gallery New York
• *Proyecto Zapopan*, Jalisco, Mexico
1999
• Museo Rufino Tamayo, México D. F
Gruppenausstellungen/
Group Exhibitions
2001
• *Shel Life*, Gasworks Gallery, London
• *49. Biennale di Venezia*, Venezia
• *Marking the Territory*, Irish Museum of Modern Art, Dublin
• *Loop*, Hypo-Kunsthalle, München
2000
• *Latin America*, Museo Nacional Centro de Arte Reina Sofia, Madrid
Auswahlbibliografie/
Selected Publications
• Liutauras Psibilisks, „Es macht sie wirklich wütend...", in: *Kunst-Bulletin*, Okt. 2001.
• Tim und Frantiska Gilman-Sevcik, „Santiago Sierra: Arts as a Means of Escape", in: *Flash Art*, März/Apr. 2001.
• Taiyana Pimentel, *No es sólo que ves: pervirtiendo el mini-malismo*, Reina Sofia Madrid 2000/01, S. 123–125.
• Adriano Pedrosa, „Santiago Sierra", in: *Art Forum*, New York, Jan. 2000.

Zhou Tiehai

geb. 1966 in Shanghai, lebt und arbeitet in Shanghai.

Born 1966 in Shanghai, lives and works in Shanghai.

Einzelausstellungen/
Solo Exhibitions
2001
• *The artist isn't here*, ShangART Gallery, Shanghai, ISE Foundation, New York
2000
• *Zhou Tiehai: Placebo Swiss*, Hara Museum, Tokyo
1999
• *Don't be Afraid to Make Mistakes*, ShangART Gallery, Shanghai
1998
• *Two Contemporary Chinese Artists*, Presentation House Gallery, Vancouver
• Zhou Tiehai, Kunsthal Rotterdam, Niederlande
Gruppenausstellungen/
Group Exhibitions
2001
• *Living in Time – Contemporary Artists from China*, Hamburger Bahnhof, Berlin
• *Silhouettes 'n' Shadows*, Wilhelmina Quarter, Tilburg, Niederlande
• *Dystopia + Identity in the Age of Global Communications*, Tribes Gallery, New York
• *Our Chinese Friends*, Bauhaus-Universität, Weimar
1999
• *48. Biennale di Venezia*, Venezia
Auswahlbibliografie/
Selected Publications
• „Zhou Tiehai + Zhao Lin", in: *Living in time – 29 zeitgenös-sische Künstler aus China*, Ausst.-Kat., Berlin 2001, S. 160–165.
• *Zhou Tiehai: Met in Shanghai*, Ausst.-Kat., Kunstverein e.V., Leverkusen 2000.
• *Zhou Tiehai: Placebo*, Ausst.-Kat., Hara Museum of Contemporary Art in Tokyo, Tokyo 2000.
• Harald Szeemann, „Zhou Tiehai", www.chineseart.com /volume2issue1/artist.htm

Zhuang Hui

geb. 1963 in Yumen, lebt und arbeitet in Peking.

Born 1963 in Yumen, lives and works in Beijing.

Ausstellungen/ Exhibitions
2001
• *Hot Pot: Chinese Contemporary Art*, Kunstnernes Hus, Oslo
• *Next Generation*, Loft Gallery, Paris
• *In Contradiction*, Finnish Museum of Photography, Helsinki
• *Visibility*, China Art Archives & Warehouse, Beijing
2000
• *Biennale de Lyon*, Lyon
• *Lost Identity*, Contemporary Art and Cultural Centre, Beijing
• *Friesland is...*, Leeuwarden Art Museum, Leeuwarden, Niederlande
• *Woman as Subject*, The Courtyard Gallery, Beijing
• *Zhuang Hui and Hidashi Ida*, The Agency Gallery, London
1999
48. Biennale di Venezia, Venezia.
Auswahlbibliografie/ Selected Publications
• Monica Demattè, „Zhuang Hui", in: *La Biennale di Venezia. 48. Esposizione Internazionale d'Arte. dAPERTutto*, Venezia 1999.
• Karen Smith, „Zhuang Hui", in: *Representing the People*, Ausst.-Kat., Chinese Arts Center, Manchester 1999.
• Leng Lin, *It's Me: A Profile of Chinese Contemporary Art in the 90s*, Ausst.-Kat., Contemporary Art Center Co., Beijing 1998.
• Mathieu Borysevicz, „Zhuang Hui's Photographic Portraits", in: *ART Asia Pacific*, 19, 1998.
• Andreas Schmidt und Alexander Tolnay (Hrsg.), *Zeitgenössische Fotokunst aus der Volksrepublik China*, Ausst.-Kat., Neuer Berliner Kunstverein u. a., Heidelberg 1997.

Peter Zimmermann

geb. 1956, lebt und arbeitet in Köln.

Born 1956, lives and works in Cologne.

Einzelausstellungen/ Solo Exhibitions
2001
• *Flow*, Kunstverein Heilbronn
• Kunsthalle Erfurt
2000
• Galerie Six Friedrich & Lisa Ungar, München
1999
• Galerie Gasser Grunert, New York
1998
• *Eigentlich könnte alles auch anders sein*, Kölnischer Kunstverein
Gruppenausstellungen/ Group Exhibitions
2001
• *Der Larsen-Effekt – assoziative Netzwerke*, O.K Centrum für Gegenwartskunst, Linz
2000
• *Reality bites*, Kunsthalle Nürnberg
• *Metro>polis*, Fondation Bruxelles, Bruxelles
• *Orbis Terrarum. Ways of Worldmaking*, Carthography and Contemporary Art, Museum Plantin Moretus, Antwerpen
1999
• *Collection 99*, Galerie für Zeitgenössische Kunst Leipzig
Auswahlbibliografie/ Selected Publications
• *Peter Zimmermann*, Ausst.-Kat., Kunsthalle Erfurt, Erfurt 2001.
• Matthias Löbke (Hrsg.), *Peter Zimmermann: Flow*, Ausst.-Kat., Köln 2001.
• Andreas Baur, Stephan Berg (Hrsg.), *Close up, Oberfläche und Nahsicht in der zeitgenössischen bildenden Kunst und im Film*, Ausst.-Kat., Kunstverein Freiburg im Marienbad, u.a., Freiburg 2000.

Malika Ziouech

geb. 1965 in Rastatt. Algerisch-deutscher Abstammung. Lebt und arbeitet als Filmschaffende und Künstlerin in Berlin.

Born 1965 in Rastatt, of Algerian and German descent. Lives in Berlin, where she works as an actress, singer, film-maker and artist.

Ausstellungen/ Exhibitions
2001
• *Der dritte Sektor*, Kunstverein Wolfsburg
2000
• *Germania, la costruzione di un 'immagina*, Palazzo delle Papesse, Siena
• *4. Werkleitz Biennale*, Tornitz
Aktivitäten und Projekte/Activities and Projects
2000
• Gründung der/founding of the Beat-Band „Petting".
1998
• LP *Kicking The Clouds Away* mit den/together with „Mobylettes"
1990–1997
• Zahlreiche Engagements bei Film- und Fernsehproduktionen/collaborated in severals film and TV productions.
Filmografie/ Filmography
2000
• Filmprojekt *Niflheim*/film project *Niflheim*
1998
• *Alle für Arbeit*
1997
• *Built Like A German Horse*
1996
• *Die Treppe*
1994
• *Kandidaten*
1992
• *Dead Chickens*
1991
• *Qwertz*

LEIHGEBER/ COURTESY

Michèle Vanden Bemden, St. Martens-Latern
chouakri brahms berlin, Berlin
Sammlung Falckenberg, Hamburg
Galerie Jennifer Flay, Paris
Sammlung F. C. Gundlach, Hamburg
Jousse entreprise, Paris
Galerie Peter Kilchmann, Zürich
Galerie Christian Nagel, Köln
Privatsammlung, Köln
Sammlung Ringier, Zürich
Linde Rohr-Bongard, Köln
ShanghART, Shanghai
Monika Sprüth Galerie, Köln

Wir danken allen Unternehmen, die der Ausstellung Materialien zur Verfügung gestellt haben.

TEILNEHMENDE UNTERNEHMEN/
PARTICIPATING COMPANIES

Harun Farocki
Fotos S. 103 und 105:
© Harun Farocki

Hans-Peter Feldmann
© VG Bild-Kunst, Bonn
Fotos S. 15 und 17:
Hans-Peter Feldmann

General Idea
© AA Bronson
Fotos S. 34/35 und 37:
Courtesy AA Bronson

Liam Gillick
© Liam Gillick
Courtesy Galerie Schipper &
Krome, Berlin

Eva Grubinger
© Eva Grubinger
Fotos S. 159 und 161:
Eva Grubinger

Andreas Gursky
© VG Bild-Kunst, Bonn
Foto S. 20/21: Courtesy
Monika Sprüth Galerie,
Köln

Swetlana Heger
© Swetlana Heger
Fotos S. 133 und 135:
Kerstin Jacobsen
Courtesy: chouakri brahms,
Berlin und Air de Paris,
Paris

Christian Jankowski
© Christian Jankowski
Courtesy maccarone inc.,
New York und Galerie
Klosterfelde, Berlin
Foto S. 181: Grant Delin
Foto S. 183 unten:
Greg Curry

Bernard Khoury
Abb. S. 155:
© Bernard Khoury

Andree Korpys/Markus Löffler
Abb. S. 113, 115 und 117:
© Andree Korpys/Markus
Löffler
Courtesy Meyer Riegger
Galerie, Karlsruhe und
Galerie Otto Schweins,
Köln

Matthieu Laurette
© Matthieu Laurette
Courtesy Jousse entreprise,
Paris
Foto S. 91 und 93:
Marc Domage

Louise Lawler
Fotos S. 41 und 43
© VG Bild-Kunst, Bonn

Martin Le Chevallier
Abbildungen S. 109
und 111:
© Martin Le Chevallier

Masato Nakamura
© Masato Nakamura
Courtesy of Masato
Nakamura, Shiraishi
Contemporary Art Inc.,
Tokyo
® McDonald's Corporation
Fotos S. 51: Keizo Kioku
Fotos S. 53: Anne Harby

Kyong Park
Fotos S. 139 und 141:
© Kyong Park

Daniel Pflumm
© Daniel Pflumm
S. 83 „Ohne Titel", 2000,
Video
S. 85: „Neu", 1999, Video
Abb. S. 83, 85:
Courtesy Galerie Neu,
Berlin
Abb. S. 87: Daniel Pflumm

RothStauffenberg
Abb. S. 57 und 59:
© RothStauffenberg
Courtesy Galerie Schipper &
Krome, Berlin

Josef Sappler
Fotos S. 127 und 129:
© Joseph Sappler

Santiago Sierra
© Santiago Sierra
Courtesy Galerie Peter
Kilchmann, Zürich
Fotos S. 189 und 191:
Santiago Sierra

Zhou Tiehai
Foto S. 62/63:
© Zhou Tiehai
Courtesy ShanghART,
Shanghai

Zhuang Hui
Fotos S. 144/145:
© Zhuang Hui

Peter Zimmermann
Abb. S. 163 und 164/165:
© Peter Zimmermann und
mps mediaworks

Malika Ziouech
© Malika Ziouech
Fotos S. 73 und 75:
Ute Langkafel

Adam Opel AG, Werk
Rüsselsheim, Rüsselsheim
Alcan Inc., Montreal,
Canada (früher Alcan
Aluminium Limited)
Allianz AG, München
Aloys F. Dornbracht GmbH
& Co. KG, Iserlohn
Altana AG, Bad Homburg
Austrian Airlines, Wien
AXA ART Versicherung
AG, Köln
Bank One, Chicago, USA
BASF AG, Ludwigshafen
Bayer AG, Leverkusen
Bayerische Landesbank,
München
Beiersdorf AG, Hamburg
Benesse Corporation,
Okayama, Japan
BMW AG, München
British American Tobacco
(Germany) GmbH,
Hamburg
Caisse des dépôts et
consignations, Paris, France
Columbus Leasing GmbH,
Ravensburg (Sammlung
Columbus)
Coutts Contemporary Art
Foundation (Coutts & Co.
International Private
Banking AG, Zürich)
DaimlerChrysler AG,
Stuttgart
Deutsche Bank AG,
Frankfurt
Deutsche Lufthansa AG,
Frankfurt
DG Bank (jetzt DZ Bank),
Frankfurt
Dresdner Bank AG,
Frankfurt
E.ON Energie AG,
Düsseldorf
Epson Italia S.P.A.
Federal Reserve Bank of
Boston, Boston, USA
Fondation Cartier, Paris,
France
Gebr. Berker GmbH & Co.
KG, Schalksmühle
Generali Foundation, Wien
(Generali Holding Vienna
AG, Wien)
Hallmark Cards Inc.,
Kansas City, USA
Hapag Lloyd AG, Hamburg
Herta Wurstwaren GmbH,
Herten (heute Nestlé)
(Schweisfurth-Stiftung)
Hugo Boss AG, Metzingen

Kulturkreis der deutschen
Wirtschaft im Bundes-
verband der Deutschen
Industrie (BDI) e. V.
Landesbank Baden-
Württemberg, Stuttgart
Landesbank Hessen-
Thüringen (Helaba),
Frankfurt
migros museum für
gegenwartskunst, Zürich
Migros-Genossenschafts-
Bund, Zürich
Montblanc International
GmbH, Hamburg
Münchener
Rückversicherungs-
Gesellschaft AG, München
Museum Würth, Künzelsau,
Kunsthalle Schwäbisch Hall
(Adolf Würth GmbH & Co.
KG, Künzelsau)
Pfizer Incorporation, New
York, USA
Philip Morris GmbH,
München
Renault s.a., Boulogne-
Billancourt, France
Roland Berger Strategy
Consultants, München
Ruhrgas AG, Essen
RWE AG, Essen
Schweizerische National-
Versicherungs-Gesellschaft,
Basel
Sharp Electronics (Europe)
GmbH, Hamburg
Siemens AG, München
Starkmann Limited,
London, Great Britain
Süddeutsche Zeitung
Magazin (Magazin Verlags-
gesellschaft Süddeutsche
Zeitung mbH, München)
Tetra Pak GmbH,
Hochheim/Main
Unilever Deutschland
GmbH, Hamburg
Wolford AG, Bregenz
Vereins- und Westbank AG,
Hamburg
Vorwerk & Co., Wuppertal
ZF Friedrichshafen AG,
Friedrichshafen

FIRMENPUBLIKATIONEN UND CORPORATE ART SITES/
CORPORATE ART PUBLICATIONS AND CORPORATE ART SITES

Die Ausstellung „Art &
Economy" zeigt eine große
Anzahl von Firmenpublika-
tionen und Ausstellungs-
katalogen, in denen Wirt-
schaftsunternehmen die
eigenen Kunstsammlungen
oder Kunstprojekte
dokumentieren. Viele dieser
Publikationen erschienen in
Kunstverlagen, andere sind
nie im Buchhandel erschie-
nen und daher für die
Öffentlichkeit kaum (mehr)
zugänglich.

As an exhibition, "Art &
Economy" shows a large
number of publications
issued by businesses and
exhibition catalogues in
which industrial concerns
have documented their
own art collections or art
projects. Many of these works
have been published by
houses specialising in art
books. Others have never
been sold at bookshops.
Consequently, the public has
rarely had access to some
of them and many of them are
no longer available.

Adam Opel AG, Werk
Rüsselsheim, Rüsselsheim

• Adam Opel AG (Hrsg.),
Inge Besgen. Straights,
Ausst.-Kat., Regionalgalerie
Südhessen, Darmstadt 1999.
• Adam Opel AG (Hrsg.),
*Inge Besgen. Geträumte Orte –
reale Virtualität*, Ausst.-Kat.,
Adam Opel AG Forum
Rüsselsheim, Rüsselheim
1997.
• Adam Opel AG (Hrsg.),
Inge Besgen. Malerei 1993,
Ausst.-Kat., Adam Opel AG
Forum Rüsselsheim,
Rüsselsheim 1993.

Adolf Würth GmbH & Co. KG,
Künzelsau

• Beate Elsen-Schwedler
(Hrsg.), *Kunsthalle Würth.
Schwäbisch Hall*, München
2001 (Prestel Museums-
führer).

• Museum Würth (Hrsg.),
*Verteidigung der Moderne.
Positionen der polnischen Kunst
nach 1945*, Ausst.-Kat.,
Museum Würth Künzelsau,
Künzelsau 2000/01.
• Museum Würth (Hrsg.),
*Alberto Magnelli 1888–1971.
Plastischer Atem der Malerei*,
Ausst.-Kat., Museum Würth
Künzelsau, Künzelsau 2000.
• Museum Würth (Hrsg.),
*Spanische Kunst am Ende des
Jahrhunderts*, Ausst.-Kat.,
Museum Würth Künzelsau,
Künzelsau 1999.
• Museum Würth (Hrsg.),
*Picasso. Bilder, Zeichnungen und
Keramik in der Sammlung
Würth*, Ausst.-Kat.,
Museum Würth Künzelsau,
Künzelsau 1999.
• Museum Würth (Hrsg.),
Poliakoff. A Retrospective,
Ausst.-Kat., Museum Würth
Künzelsau, Künzelsau 1998.

Alcan Inc., Montréal, Canada
(früher Alcan Aluminium
Limited)

• Alcan Aluminio del
Uruguay S.A. und
Departamento de Cultura
I.M.M. (Hrsg.), *Aluarte 91*,
Ausst.-Kat., Salón municipal
de Expositiones Buenos
Aires, Montevideo 1991.
• La maison Alcan und
La Galerie d'art Lavalin
(Hrsg.), *Artluminium*, Ausst.-
Kat., Maison Alcan
Montréal, Montréal 1989.
• Alcan Inc., Montréal,
Canada (Hrsg.), *Oeuvres
de la Collection Alcan*,
Montréal o. J.

Altana AG, Bad Homburg

• Altana AG (Hrsg.), *Kultur
braucht unsere Zuneigung*, Bad
Homburg v. d. Höhe o. J.

AXA ART Versicherung AG,
Köln

• Nordstern Versicherungen
AG (Hrsg.), *Editorial, Bleu,
Blanc, Rouge*, Ausst.-Kat.,
Institut Français de Cologne,
Köln 1996.

• Nordstern Versicherungen
AG (Hrsg.), *Editorial,
Schweiz/Suisse*, Ausst.-Kat.,
Kunsthalle Genf, Köln
1995.
• Nordstern Versicherungen
AG (Hrsg.), *Editorial, Made in
Austria*, Ausst.-Kat., Neue
Galerie der Stadt Linz, Köln
1994.
• Nordstern Versicherungen
AG (Hrsg.), *Editorial, 12 from
New York*, Ausst.-Kat., Grey
Art Gallery New York und
Study Center New York
University, Köln 1989.

Bank One, Chicago, USA

• The University of Illinois
at Chicago (Hrsg.), *Öyvind
Fahlström. The complete
Graphics and Multiples*, Ausst.-
Kat., Gallery 400 Illinois at
Chicago, University Art
Museum Arizona u. a.,
Chicago 1999.

Banque Bruxelles Lambert
(BBL), Bruxelles

• Jean-Francois de le Court
(Hrsg.), *Art at Work*, Ausst.-
Kat., Banque Bruxelles
Lambert Brussel, Bruxelles
1996.

BASF AG, Ludwigshafen

• Gassen, Richard (Hrsg.),
*Miró. Mein Atelier ist mein
Garten*, Ausst.-Kat.,
HackMuseum Ludwigshafen,
Ludwigshafen 2000.
• BASF Aktiengesellschaft
(Hrsg.), *Oskar Kokoschka.
Lithographien*, Ausst.-Kat.,
HackMuseum Ludwigshafen,
Ludwigshafen 1999.

BASF Lacke + Farben AG,
Münster / Museum für
Lackkunst

• Jiri Svestka (Hrsg.),
*Oskar Schlemmer. Das
Lackkabinett und Fensterbilder*,
Ausst.-Kat., Kunstverein
Düsseldorf, 2. Aufl.,
Düsseldorf 1987.

Bayer AG, Leverkusen

• Bayer AG (Hrsg.),
*KunstWerk. Bildende Kunst bei
Bayer*, Leverkusen 1992.

• Bayer AG (Hrsg.),
*Kulturarbeit bei Bayer. Eine
Dokumentation. Von der
Volksbildung zum modernen
Kulturmanagement*, Leverkusen
1986.

Bayerische Landesbank,
München

• Galerie Bayerische
Landesbank München
(Hrsg.), *Hintz. Der Mensch in
den Dingen*, Ausst.-Kat.,
Galerie der Bayerischen
Landesbank, Kleve 2001.
• Galerie Bayerische
Landesbank München
(Hrsg.), *Rabe*, Ausst.-Kat.,
Galerie Bayerische
Landesbank, München 2001.
• Galerie Bayerische
Landesbank München,
Peter Kahn und Ralf Klose
(Hrsg.), *Ralf Klose. Skulpturen
– Bilder – Objekte*, Ausst.-Kat.,
Galerie Bayerische
Landesbank, Bonn 2001.
• Galerie Bayerische
Landesbank München
(Hrsg.), *Peter Tomschiczek*,
Ausst.-Kat., Galerie
Bayerische Landesbank,
Flintsbach 2000.
• Galerie Bayerische
Landesbank und Elmar D.
Schmid (Hrsg.), *Julius Exter.
Aufbruch in die Moderne*,
Ausst.-Kat., Galerie
Bayerische Landesbank,
München und Berlin 1998.

Benesse Corporation,
Okayama, Japan

Benesse Corporation und
Naoshima Contemporary
Art Museum (Hrsg.), *Remain
in Naoshima*, Aust.-Kat.,
Naoshima Contemporary
Art Museum (Benesse
House), Naoshima 2000.

BMW AG, München

• Christa Aboitiz u. a.
(Hrsg.), *AutoWerke*, Ausst.-
Kat., Deichtorhallen
Hamburg, Hamburg 2001.
• Jone Elissa Scherf (Hrsg.),
AutoWerke II, Ausst.-Kat.,
Deichtorhallen Hamburg,
Hamburg 2001.

• BMW Group und Kultur-
referat der Landeshauptstadt
München (Hrsg.), *Antrieb:
Malerei im Auftrag, Akademie der
bildenden Künste München,
Klasse Hans Baschang in
Zusammenarbeit mit der BMW
Group*, Ausst.-Kat.,
Rathausgalerie München,
München 2001.
• Guggenheim Museum
(Hrsg.), *The Art of the
Motorcycle*, Ausst.-Kat.,
Guggenheim Museum
New York, New York 1998.
• BMW AG (Hrsg.),
Art Car. David Hockney,
Ausst.-Kat., München 1995.
• BMW AG (Hrsg.), *Mit
der Botschaft des Designs.
Anzeigenwerbung mit Design-
objekten*, Ausst.-Kat. Museum
Künstlerkolonie Darmstadt,
München 1993.
• BMW AG (Hrsg.), *Art Car.
A. R. Penck*, Ausst.-Kat.,
München 1991.
• BMW AG (Hrsg.),
*Augenzeugen. World Press
Photo 1990*, Ausst.-Kat.,
München 1990.
• BMW AG (Hrsg.),
*25 Jahre Computerkunst. Grafik,
Animation und Technik*,
Ausst.-Kat., München 1989.
• Reimar Zeller (Hrsg.),
*Das Automobil in der Kunst
1886–1986*, Ausst.-Kat.,
Haus der Kunst, München
1986.
• BMW AG (Hrsg.), *Robert
Rauschenberg. Art Car und neue
Objekte*, Ausst.-Kat.,
München o. J.

British American Tobacco,
Hamburg

• Kunsthalle Zürich (Hrsg.)
*Hypermental. Wahnhafte
Wirklichkeit 1950–2000 von
Salvador Dali bis Jeff Koons*,
Ausst.-Kat., Kunsthalle
Zürich, Zürich 2000/01.
• British American Tobacco
Cigarettenfabriken GmbH
(Hrsg.), *Europäische Kunst. Von
der Antike bis zur Gegenwart*,
Ausst.-Kat., B.A.T. Kunst
Foyer, Hamburg 1994.

Caisse des dépôts et consignations, Paris
• Caisse des dépôts et consignations (Hrsg.), *Photographie d'une collection/ 2. Œuvres photographiques de la Caisse des dépôts et consignations,* Atalante/ Paris 1997.
• Caisse des dépôts et consignations (Hrsg.), *Produire, Créer, Collectionner,* Ausst.-Kat., Musée du Luxembourg à Paris, Paris 1997.
• Caisse des dépôts et consignations (Hrsg.), *Carnet d'un mécène n° 10. Les années 1990,* Paris 1990.

Chemical Bank, Midland, Michigan, USA
• Karen Alphin (Hrsg.), *Chemical Bank: An Art Collection in Perspective,* New York o. J.

Columbus Leasing GmbH, Ravensburg
• Columbus Leasing GmbH (Hrsg.), *Lebensraummodelle,* Ausst.-Kat., Sammlung Columbus Zußdorf, Ravensburg 2001.
• Columbus Leasing GmbH (Hrsg.), *Sammlung Columbus Zußdorf,* Ravensburg 2001.
• Claudia Hummel und Sammlung Columbus (Hrsg.), *Kleine Villa in Panoramalage,* Ausst.-Kat., Sammlung Columbus Zußdorf, Zußdorf 2000.
• Columbus Leasing GmbH (Hrsg.), *Settings. Sammlung Columbus,* Ravensburg 2000.
• Columbus Leasing GmbH (Hrsg.), *Sammlung Columbus,* Ravensburg 1998.

Commodities Corporation, Princeton, New Jersey, USA
• Commodities Corporation und Sam Hunter (Hrsg.), *New Directions. Contemporary American Art from the Commodities Corporation Collection,* Princeton, New Jersey 1982.

Coutts & Co. International Private Banking AG, Zürich / Coutts Contemporary Art Foundation
• Coutts Contemporary Art Foundation (Hrsg.), *Coutts Contemporary Art Awards 2000, Eija-Liisa Ahtila, Vija Celmins, Luc Tuymans,* Aust.-Kat., Coutts Contemporary Art Foundation Zürich 2000.
• Coutts Contemporary Art Foundation (Hrsg.), *Coutts Contemporary Art Awards 1998, Stan Douglas, Marlene Dumas, Edward Ruscha,* Aust.-Kat., Coutts Contemporary Art Foundation Zürich 1998.
• Coutts Contemporary Art Foundation (Hrsg.), *Coutts Contemporary Art Awards 1996, Per Kirkeby, Boris Michajlov, Andrea Zittel,* Aust.-Kat., Coutts Contemporary Art Foundation Zürich 1996.
• Coutts Contemporary Art Foundation (Hrsg.), *Coutts Contemporary Art Awards 1994, Luciano Fabro, Katharina Fritsch, Craige Horsfels,* Aust.-Kat., Coutts Contemporary Art Foundation Zürich 1994.

DaimlerChrysler AG, Stuttgart
• DaimlerChrysler AG (Hrsg.), *Sammlung DaimlerChrysler. Juni 2001. Fotografie, Video, Mixed Media,* Ausst.-Kat., DaimlerChrysler Contemporary Berlin, Berlin 2001/02.
• DaimlerChrysler AG (Hrsg.), *Kay Hassan. DaimlerChrysler Award for South African Contemporary Art,* Ausst.-Kat., Württembergischer Kunstverein Stuttgart, Haus Huth, Berlin, Berlin 2001.
• DaimlerChrysler AG (Hrsg.), *Sammlung DaimlerChrysler. New Zero,* Ausst.-Kat., DaimlerChrysler Contemporary Berlin, Berlin 2001.
• DaimlerChrysler AG (Hrsg.), *Sammlung DaimlerChrysler. Neuerwerbungen Februar 2001,* Ausst.-Kat., DaimlerChrysler Contemporary Berlin, Berlin 2001.

• Haus für konstruktive und konkrete Kunst (Hrsg.), *Von Albers bis Paik. Konstruktive Werke aus der Sammlung DaimlerChrysler,* Ausst.-Kat., Haus für konstruktive und konkrete Kunst Zürich, Ostfildern 2000.
• Daimler Benz AG und Werner Spies (Hrsg.), *Andy Warhol. Cars,* Aust.-Kat., Showroom Mercedes-Benz München, Ostfildern 1998.
• Daimler Benz AG (Hrsg.), *Von Arp zu Warhol. Sammlung Daimler Benz,* Stuttgart 1992.
• The Chrysler Museum (Hrsg.), *The Chrysler Museum. Handbook of the European and American Collection,* New York 1991.

Deere & Company, Moline, Illinois, USA
• Deere & Company (Hrsg.), *Selections from John Deere Art Collection, Moline,* Illinois o. J.

Deutsche Bank AG, Frankfurt
• Deutsche Bank AG (Hrsg.), *Ayse Erkmen. Shipped Ships,* Dokumentation zum 1. Projekt der Reihe „Moment" der Deutschen Bank, Frankfurt/Main 2001.
• Deutsche Bank AG (Hrsg.), *Ayse Erkmen. Shipped Ships,* Ausst.-Kat., Bd. I und II, Sammlung Deutsche Bank Frankfurt a. M., Frankfurt/ Main 2001.
• Deutsche Bank AG/Art (Hrsg.), *Visuell,* Frankfurt/ Main 2001.
• Deutsche Guggenheim Berlin (Hrsg.), *Jeff Koons. Easyfun – Etheral,* Ausst.-Kat., Deutsche Guggenheim Berlin, Berlin 2001.
• Deutsche Guggenheim Berlin (Hrsg.), *Edition Museumsshop, No. 14,* Berlin 2001.
• Deutsche Guggenheim Berlin (Hrsg.), *Siegel des Sultans. Osmanische Kalligrafie,* Ausst.-Kat., Deutsche Guggenheim Berlin, Berlin 2001.

• Deutsche Bank AG (Hrsg.), *Auf Papier. Kunst des 20. Jahrhunderts aus der Deutschen Bank,* Ausst.-Kat., Sammlung Deutsche Bank Frankfurt a. M., Frankfurt/Main 1995.

Deutsche Lufthansa AG, Frankfurt
• Deutsche Lufthansa AG (Hrsg.), *Sammlung Lufthansa. Max Ernst. Graphik und Bücher,* Ausst.-Kat., Württembergischer Kunstverein Stuttgart, Stuttgart 1991.

DG Bank (jetzt DZ Bank), Frankfurt
• DG Bank AG und Luminita Sabau (Hrsg.), „It's all about communication. Robert Barry", in: *Alltägliches: Kunst am Arbeitsplatz,* Ausst.-Kat. zu: Fotografieprojekte der DG Bank Frankfurt, Regensburg 2000.
• DG Bank AG und Luminita Sabau (Hrsg.), *Das Versprechen der Fotografie. Aus der Sammlung der DG Bank,* Ausst.-Kat., Akademie der Künste Berlin, München 1998.
• DG Bank AG und Luminita Sabau (Hrsg.), „Museum for the Workplace. Clegg & Guttmann", in: *Alltägliches: Kunst am Arbeitsplatz,* Ausst.-Kat. zu: Fotografieprojekte der DG Bank Frankfurt, Regensburg 1998.

Dresdner Bank AG, Frankfurt
• Dresdner Bank AG Frankfurt a. M. (Hrsg.), *Eva Häberle. Wie weit ist Europa,* Ausst.-Kat., Dresdner Bank Frankfurt, Offenbach 2001.
• Dresdner Bank AG Frankfurt a. M. (Hrsg.), *Tina Ruisinger. Boardwalk,* Ausst.-Kat., Dresdner Bank Frankfurt a. M., Offenbach 2001.
• Kulturstiftung Dresden der Dresdner Bank (Hrsg.), *Kulturstiftung Dresden der Dresdner Bank. 1996–2000,* Dresden 2001.

• Dresdner Bank AG Frankfurt a. M. (Hrsg.), *Peter Ortmann. Unterwegs,* Ausst.-Kat., Dresdner Bank Frankfurt, Offenbach 2000.
• Dresdner Bank AG Berlin (Hrsg.), *Kunst am Pariser Platz,* Ausst.-Kat., Dresdner Bank Frankfurt, Offenbach 1999.

Energie-Versorgung Niederösterreich AG, Maria Enzersdorf
• EVN Energie-Versorgung Niederösterreich Aktiengesellschaft (Hrsg.), *Hans-Peter Feldmann. Ein Energieunternehmen,* Ausst.-Kat., Schloß Ottenstein, Maria Enzersdorf 1997.
• EVN Energie-Versorgung Niederösterreich Aktiengesellschaft (Hrsg.), *EVN Sammlung. Ankäufe 1996/96,* Ausst.-Kat., Schloß Ottenstein, Maria Enzersdorf 1997.

E.ON Energie AG, Düsseldorf
• Jean-Hubert Martin u. a. (Hrsg.), *altäre. Kunst zum Niederknien,* Ausst.-Kat., museum kunst palast Düsseldorf, Ostfildern 2001.

Federal Reserve Bank of Boston, Boston, USA
• Federal Reserve Bank of Boston (Hrsg.), *Art at the Federal Reserve Bank of Boston,* Boston o. J.

The First Bank National of Chicago, Chicago
• The First National Bank of Chicago (Hrsg.), *The Art Collection of the First National Bank of Chicago,* Chicago, Illinois 197.

Fondation Cartier, Paris, Frankreich
• Fondation Cartier pour l'art contemporain (Hrsg.), *1 Monde Réel. Fondation pour l'art contemporain. Actes Sud,* Ausst.-Kat., Fondation Cartier Paris, Paris 1999.

• Fondation Cartier pour l'art contemporain (Hrsg.), *La Collection de la Fondation Cartier pour l'art contemporain. Actes Sud*, Ausst.-Kat., Fondation Cartier Paris, Paris 1998.
• Fondation Cartier pour l'art contemporain (Hrsg.), *Amours*, Ausst.-Kat., Fondation Cartier Paris, Paris 1997.

Fuji-Sankei Group, Tokyo, Japan
The Hakone Open-Air Museum (Hrsg.), *The Hakone Open-Air Museum*, Tokyo 1976.

Generali Foundation, Wien
• EA-Generali Foundation und Mathias Polenda (Hrsg.), *The making of*, Wien 1998.
• EA-Generali Foundation und Sabine Breitwieser (Hrsg.), *Maria Eichhorn. Arbeit/ Freizeit*, Berlin 1996.
• EA-Generali Foundation (Hrsg.), *Andrea Fraser. Bericht*, Wien 1995.
• EA-Generali Foundation (Hrsg.), *Heimo Zobernig*, Wien 1991.

Hallmark Cards Inc., Kansas City, USA
• Brian Wallis (Hrsg.), *An American Century of Photography. From Dry-Plate to Digital. The Hallmark Photographic Collection*, Kansas City 1995.

Hapag Lloyd AG, Hamburg
• Olaf Matthes und Carsten Prange (Hrsg.), *Hamburg und die Hapag. Seefahrt im Plakat*, Ausst.-Kat., Bremen 2000.
• Hapag-Lloyd AG (Hrsg.), *Kunst an Bord. MS Europa*, Ausst.-Kat., MS Europa, Hamburg o. J.

Herta Wurstwaren GmbH, Herten (heute Nestlé)
• KLS-Stiftung, München (Hrsg.), *Kunst geht in die Fabrik. Dokumentation eines Experiments*, Ausst.-Kat., Wissenschaftszentrum des Stifterverbandes für die Deutsche Wissenschaft, Herten 1987.

Hugo Boss AG, Metzingen
• Stedelijk Museum Amsterdam (Hrsg.), *Dennis Hopper (a keen eye)*, Ausst.-Kat., Stedelijk Museum Amsterdam, Rotterdam 2001.
• Guggenheim Museum New York (Hrsg.), *The Hugo Boss Prize 2000*, Ausst.-Kat., Guggenheim Museum New York, Berlin 2000.

Kulturkreis der deutschen Wirtschaft im Bundesverband der Deutschen Industrie (BDI)
• Kulturkreis der deutschen Wirtschaft im Bundesverband der Deutschen Industrie e. V. (Hrsg.), *Das Unternehmen Kunst*, 2. Aufl., Berlin 2001.
• Kulturkreis der deutschen Wirtschaft im BDI (Hrsg.), *Bericht über die Jahre 1998 und 1999*, Berlin 2000.
• Kulturkreis der deutschen Wirtschaft im BDI (Hrsg.), *Kunst und Wissenschaft. Hörner/ Antlfinger, Christoph Keller, Natascha Sadr Haghighian, Jeanette Schulz*, ars viva 00/01, Berlin 2000.
• Kulturkreis der deutschen Wirtschaft im BDI (Hrsg.), *Jeanette Schulz, State of Art II*, ars viva 00/01, Berlin 2000.
• Kulturkreis der deutschen Wirtschaft im BDI (Hrsg.), *Christoph Keller, Lost/ Unfound: Archives as Objects as Monuments*, ars viva 00/01, Berlin 2000.
• Kulturkreis der deutschen Wirtschaft im BDI (Hrsg.), *Grenzgänge, John Bock, Christian Flamm, Korpys/ Löffler, Johannes Spehr*, ars viva 99/00, Berlin 1999.
• Kulturkreis der deutschen Wirtschaft im BDI (Hrsg.), *Medienkunst. Heike Baranowsky, Eva Grubinger, Daniel Pflumm, Heidi Specker, Wawrzyniec Tokarsky*, ars viva 97/98, Berlin 1998.

Landesbank Baden-Württemberg, Stuttgart
• Landesbank Baden-Württemberg (Hrsg.), *Zoom. Ansichten zur deutschen Gegenwartskunst, Sammlung Landesbank Baden-Württemberg*, Ausst.-Kat., Forum Landesbank Baden-Württemberg, Stuttgart 1999.

Landesbank Hessen-Thüringen (Helaba), Frankfurt
• Landesbank Hessen-Thüringen Girozentrale (Hrsg.), *Geschäftsbericht 1998*, Frankfurt o. J.

Migros-Genossenschafts-Bund, Zürich / migros museum für gegenwartskunst, Zürich
• migros museum für gegenwartskunst Zürich (Hrsg.), *Let's Be Friends*, Zürich 2001.
• migros museum für gegenwartskunst Zürich (Hrsg.), *Supermarket*, Ausst.-Kat., Zürich 1998.
• Migros-Genossenschafts-Bund (Hrsg.), *Zeitgenössische Kunst aus der Sammlung des Migros-Genossenschafts-Bundes*, Zürich 1994.
• Kunsthaus Zürich (Hrsg.), *Internationale neue Kunst aus der Sammlung MGB. Erwerbungen 1977–1984*, Ausst.-Kat., Kunsthaus Zürich, Zürich 1984.
• migros museum für gegenwartskunst Zürich (Hrsg.), *Museum für Gegenwartskunst Zürich*, Zürich o. J.

Münchener Rückversicherungs-Gesellschaft AG, München
• Münchener Rückversicherungs-Gesellschaft Zentralbereich Unternehmenskommunikation (Hrsg.), *The Inner Way. Kunst in der Münchener Rück*, München 2001.

Peter Stuyvesant
• Institut Néerlandais (Hrsg.), *L'art dans l'usine, 38 artistes del la Collection Peter Stuyvesant*, Paris 1986.

Philip Morris GmbH, München
• Philip Morris GmbH (Hrsg.), *Die Kunst zu fördern. 25 Jahre Philip Morris und die Kunst in Deutschland*, München 1999.
• Harry N. Abrams Inc. und Sam Hunter (Hrsg.), *Art in Business. The Philip Morris Story*, New York 1979.
• Philip Morris Companies Inc. (Hrsg.), *Philip Morris & the Arts*, New York o. J.

Ruhrgas AG, Essen
• Museum Folkwang Essen und Georg W. Költzsch (Hrsg.), *William Turner. Licht und Farbe*, Ausst.-Kat., Museum Folkwang Essen und Kunsthaus Zürich, Köln 2001.
• Museum Folkwang Essen und Kunsthalle Rostock (Hrsg.), *Norske Profiler. Aktuelle Kunst aus Norwegen*, Ausst.-Kat., Museum Folkwang Essen und Kunsthalle Rostock, Köln 1997.
• Museum Folkwang Essen, Georg W. Költzsch und Ronald de Leeuw (Hrsg.), *Vincent van Gogh und die Moderne*, Ausst.,-Kat., Museum Folkwang Essen und Vincent van Gogh Museum Amsterdam, Freren 1990.
• Museum Folkwang Essen, Kunsthaus Zürich und Munch-Museum Oslo (Hrsg.), *Edvard Munch*, Ausst.-Kat., Museum Folkwang Essen und Munch-Museum Oslo, Bern 1987.

RWE AG, Essen
• RWE AG Essen (Hrsg.), *Maarten Vanden Abeele. Corner of a Broken Glass. Ein Installationsprojekt des Museum Folkwang im RWE-Turm, Essen*, Essen 2001.
• RWE AG Essen (Hrsg.), *Mischa Kuball. Six-Pack-Six. Ein Installationsprojekt des Museum Folkwang Essen für den RWE-Turm, Essen*, Essen 2000.

Saatchi Collection, London
• Royal Academy of Arts (Hrsg.), *Sensation. Young British Artists from the Saatchi Collection*, Ausst.-Kat., Royal Academy of Arts, London 1997.

Sammlung Marli Hoppe-Ritter, Inhaberin der Alfred Ritter GmbH & Co. KG, Waldenbuch
• Martin Stather (Hrsg.), *Die Sammlung Marli Hoppe-Ritter. Im Mannheimer Kunstverein*, Ausst.-Kat., Mannheimer Kunstverein, Heidelberg 2000.

Schweizerische National-Versicherungs-Gesellschaft, Basel
• Città di Locarno (Hrsg.), *Le grandi collezioni svizzere: una scelta. La Nazionale Svizzera Assicurazioni*, Lugano 1991.
• Schweizerische National-Versicherungs-Gesellschaft in Basel (Hrsg.), *Bildwelt-Erlebniswelt. Auswahl aus der Sammlung der Schweizerischen NationalVersicherungs-Gesellschaft in Basel*, Freiburg 1981.

Siemens Arts Program (früher Siemens Kulturprogramm), München
• Dirk Luckow und Hans-Werner Schmidt (Hrsg.), *Malerei ohne Malerei*, Ausst.-Kat., Museum der bildenden Künste Leipzig, Leipzig 2002.
• Markus Heinzelmann und Ortrud Westheider (Hrsg.), *Plug-In. Einheit und Mobilität*, Ausst.-Kat., Westfälisches Landesmuseum Münster, Freiburg 2001.
• Stiftung Bauhaus Dessau, Kai Vöckler und Dirk Luckow (Hrsg.), Ausst.-Kat., *Peking. Shanghai. Shenzhen. Städte des 21. Jahrhunderts*, Frankfurt/Main 2000.
• Ingrid Schaffner und Matthias Winzen (Hrsg.), *Deep Storage. Arsenale der Erinnerung*, Ausst.-Kat., Haus der Kunst München, München 1997.

- Hubertus v. Amelunxen, Stefan Iglhaut und Florian Rötzer (Hrsg.), *Fotografie nach der Fotografie*, Ausst.-Kat., Aktionsforum Praterisel München u. a., München 1996.
- Thomas Weski (Hrsg.), *siemens Foto projekt. 1987. 1992*, Berlin 1993.

Tetra Pak und die Kunst

- Tetra Pak Rausing & Co.KG (Hrsg.), *Tetra Pak und die Kunst*, Hochheim/Main, o. J.

Vereins- und Westbank AG, Hamburg

- Vereins- und Westbank AG (Hrsg.), *Foyer für junge Kunst. 1986–2001. 15 Jahre Förderung zeitgenössischer Künstlerinnen und Künstler aus Norddeutschland*, Hamburg 2001.

ZF Friedrichshafen AG, Friedrichshafen

- Kulturstiftung der ZF Friedrichshafen AG (Hrsg.), *Pfrommer*, Friedrichshafen 2001.
- Kulturstiftung der ZF Friedrichshafen AG (Hrsg.), *Reinhard Kühl*, Friedrichshafen 2001.
- Kulturstiftung der ZF Friedrichshafen AG (Hrsg.), *Lawick Müller*, Friedrichshafen 2000.
- Kulturstiftung der ZF Friedrichshafen AG (Hrsg.), *Hermes*, Friedrichshafen 1999.

Privatwirtschaftliche Kunstsammlungen und Stiftungen / Corporate Art Collections and Foundations

Altana AG, Bad Homburg
www.altana.de/de/kultur
Banco do Brasil, Brasil
www.cultura-e.com.br
Benesse, Okayama, Japan
www.naoshima-is.co.jp
Columbus Leasing GmbH, Ravensburg
www.sammlung-columbus.de
DaimlerChrysler AG, Stuttgart
www.collection.daimlerchrysler.com
Deutsche Bank AG, Frankfurt/Main
www.deutsche-bank-kunst.com
www.friends-deutsche-bank.com
Fondation Cartier, Paris
www.fondation.cartier.fr
Fundación Telefónica der Telefónica, España
www.arsvirtual.org
www.fundacion.telefonica.com
Generali-Foundation der Generali Gruppe, Wien
www.gfound.or.at
Itaú Cultural der Banco Itaú SA, São Paulo, Brasil
www.ici.org.br
Kunsthalle der Hypo-Vereinsbank, München
www.hypo-kunsthalle.de
Migros-Genossenschafts-Bund, Zürich
www.kulturprozent.ch
www.migrosmuseum.ch
Siemens Arts Program der Siemens AG, München
www.siemensartsprogram.com

Verbände & Organisationen/ Associations & Organisations

Admical, France
www.admical.org
AKS „Arbeitskreis Kultursponsoring",
eine Initiative des BDI Kulturkreis der deutschen Wirtschaft im Bundesverband der Deutschen Industrie e.V./an initiative by the Cultural Circle of the German Economy, a part of the Federation of the German Industry
www.aks-online.org
Arts & Business, Great Britain
www.AandB.org.uk
BCA, Business Committee for the Arts Inc., USA
www.bcainc.org
CEREC
„European Committee for Business, Arts and Culture"/ Europäischer Dachverband nationaler Verbände
www.cerec.org

Sharon Avery-Fahlström
Margret Baumann
Jörg Becher
Anne Belson
Elisabeth Bott-Tellkampf
Annette Brackert
Sabine Breitwieser
Elfriede Buben
Konrad Burgbacher
Ingrid Burgbacher-Krupka
Allison Card
Sabine Dreher
Sabine Ehrenfried
Fiona Elliott
Lisa K. Erf
Shin Myeong Eun
Nous Faes
Kirsten Fiege
Thomas R. Fischer
Ishbel Flett
Ingrid Fox
Anja Gerstenberg
Siegfried Gnichwitz
Paul Goebel
Ariane Grigoteit
Sabine Grimm
Elzbieta Grygiel
Friderike Hansen
Lorenz Helbling
Tom Heman
Juliane v. Hertz
Karin Heyl
Ann Hindry
Rita Hofmann-Credner
Ulrich Horstmann
Friedhelm Hütte
Heike Jaspers
Bernhard Jung
Yukie Kamiya
Bert Antonius Kaufmann
Ida Kaufmann
Susanne Kelmes
Michael Klein
Erich Kupfer
Michael Kurpiers
Francis Lacloche
Christiane Lange
Mirko Lange
Susanne Litzel
Jane Livingston
Nathalie Loch
Marina Ludemann
Fidelis Mager
Nina F. Matt
JoAnne Meade
Jürgen Mehrmann
Roman Mensing
Regina Michel
Heike Munder
Mathis Neidhart
Dirk Obenaus
Andreas Panten

Jürgen Patner
Isabel Podeschwa
Murielle Polak
Grazia Quaroni
Jürgen Radomski
Cornelia Ramme
Hans-Jürgen Raven
Linde Rohr-Bongard
Ingrid Roosen
Beatrix Ruf
Luminita Sabau
Sharon Sauer
Thomas Schaffrath-Chanson
Aurel Scheibler
Florian Schmid
Sabine Schmittwilken
Ursula Schröder
Hella Schiller
Simone Seidl
Aurelia Seiler
Dieter Siebeck
Claudia Simon
Daniela Skibbe
Bernard A. Starkmann
Michael Tacke
talk@bout communications
Wolf-Günter Thiel
Yumi Umemura
Juliane v. Herz
Tomoko Wakabayashi
Verena Widmer
Renate Wiehager
Günter Willich
Anja Wöllert
Florian Wüst
Ursula Zeller
Christiane Zentgraf

IMPRESSUM/ COLOPHON

Dieser Katalog erscheint anlässlich der Ausstellung/ This catalogue is published for the exhibition Art & Economy 1.3.2002–23.6.2002 Deichtorhallen Hamburg

Herausgeber/Editors:
Zdenek Felix,
Beate Hentschel,
Dirk Luckow

Die Ausstellung „Art & Economy" ist ein Gemeinschaftsprojekt der Deichtorhallen Hamburg und des Siemens Arts Program
The exhibition „Art & Economy" is a cooperation between Deichtorhallen Hamburg and Siemens Arts Program

Leitung der Institutionen/
Directors of the institutions
Deichtorhallen Hamburg:
Zdenek Felix
Siemens Arts Program:
Michael Roßnagl

KATALOG/CATALOGUE
Konzeption/Concept
Zdenek Felix,
Beate Hentschel,
Dirk Luckow

Koordination/Coordination
Heike Kraemer

Textredaktion und Lektorat/
Copy-Editing
Heike Kraemer,
Rea Triyandafilidis,
John Wheelwright

Mitarbeit/Assistance
Anja Casser, Karolina Jeftic,
Rea Triyandafilidis,
Hermine Wehr,
Daniela Zahnbrecher

Übersetzungen/Translations
Joan Clough, Howard Fine,
Haruko Kohno,
Heike Kraemer,
Bram Opstelten,
Charles Penwarden,
Emmanuel Smouts

Bildredaktion/
Picture-editing
Beate Hentschel,
Dirk Luckow,
Rainer Schmitzberger,
Rea Triyandafilidis

Fotografie/Photographies
Seiten/pages 193–240:
Stefan Braun (wenn nicht anders ausgewiesen/if not stated otherwise)

Die Deutsche Bibliothek – CIP-Einheitsaufnahme
Ein Titeldatensatz für diese Publikation ist bei Der Deutschen Bibliothek erhältlich.

Gestaltung, Satz, Umschlag/
Visual Design, Typesetting, Cover
M/M Paris

Lithografie/Lithography
Franz Kaufmann GmbH,
Ostfildern-Ruit

Gesamtherstellung/
Production
Dr. Cantz'sche Druckerei,
Ostfildern-Ruit

© 2002 Deichtorhallen Hamburg mit Siemens Arts Program, Autoren und Fotografen, Hatje Cantz Verlag, Ostfildern-Ruit/ Deichtorhallen Hamburg and Siemens Arts Program, authors and photographers, Hatje Cantz Verlag

© für die abgebildeten Werke bei den Künstlern, ihren Erben oder Rechtsnachfolgern/For the shown artistic works the artists and their legal successors

Trotz intensiver Bemühungen war es nicht in allen Fällen möglich, die Rechteinhaber der Abbildungen ausfindig zu machen. Berechtigte Ansprüche bitten wir an den Verlag zu melden/Inspite of intense research it was not always possible to locate the owners of the copyright for images. Claims should be addressed to Hatje Cantz Verlag.

Erschienen im/Published by
Hatje Cantz Verlag
Senefelderstr. 12
73760 Ostfildern-Ruit
Germany
Tel +49 71 14 40 50
Fax +49 71 14 40 52 20
www.hatjecantz.de

Distribution in the U.S.
D.A.P., Distributed Art Publishers, Inc.
155 Avenue of the Americas,
Second Floor
New York,
N. Y. 10013-1507
USA
Tel +1 212 6 27 19 99
Fax +1 212 6 27 94 84

ISBN 3-7757-1126-0
Printed in Germany

AUSSTELLUNG/ EXHIBITION
Kuratoren/Curators
Zdenek Felix,
Beate Hentschel,
Dirk Luckow

Co-Kuratoren und Autoren der Texte zu „Art Stories"/
Co-curators and authors of the texts to „Art Stories"
Raimund Beck, Anja Casser,
Ursula Eymold

Co-Kuratorin künstlerischer Teil/Co-curator artists' part
Heike Kraemer

Ausstellungsgestaltung „Art Stories"/Exhibition Design
Simone Schmaus

Ausstellungsassistenz/
Assistance
Anja Casser, Karolina Jeftic,
Doris Mampe,
Rea Triyandafilidis
(Siemens Arts Program),
Katja Schroeder,
Annette Sievert,
Angelika Leu-Barthel
(Deichtorhallen Hamburg)

Filme für den Ausstellungsraum „Topografie der Kunst im Unternehmen"/Film for the showroom „Topography of Art in Enterprises"
Ursula Eymold
(Regie/Director),
Richard Unkmeir
(Kamera/Camera),
Thomas Polzer
(Schnitt/Cutting)

Recherchen/Research
Martina Bär,
Naheed Khatib-Peter

Ausstellungstechnik/
Technical Installations
Rainer Wollenschläger,
Thomas Heldt-Schwarten
(Deichtorhallen Hamburg)

Gestaltung Signet, Plakat, Leporello/Visual Design Logo, Poster, and Folder
M/M (Paris)

Presse- und Öffentlichkeitsarbeit/Press and Public Relations
Angelika Leu-Barthel
(Deichtorhallen Hamburg),
Karolin Timm
(Siemens Arts Program),

Assistenz/Assistance
Imke List
(Siemens Arts Program)

Controlling
Robert Balthasar

Ausstellung und Katalog wurden ermöglicht durch die großzügige Unterstützung von/The Exhibition and the catalogue was made possible by the generous support from

NORDMETALL
VERBAND DER METALL- UND
ELEKTRO-INDUSTRIE E.V.

NORDMETALL,
Haus der Wirtschaft,
Kapstadtring 10,
22297 Hamburg,
Tel +49 40 63 78 42 31
Fax +49 40 63 78 42 34
willich@nordmetall.de